미디어아트의 역사

일러두기

1. 단행본, 정기간행물은 겹낫표(『 』), 기고문, 단편, 논문명은 홑낫표(「 」),
 예술작품, 영화, 음악, 프로젝트는 홑화살괄호(〈 〉), 전시회는 겹화살괄호(《 》)를 사용했습니다.
2. 각 장의 마지막에 있는 주석은 지은이가 표기한 것입니다.
3. 본문에 ⅰ,ⅱ,ⅲ로 표시된 주석은 옮긴이가 단 것입니다.
4. 영문 표기 외에 병기된 한자는 옮긴이가 추가한 것입니다.

미디어아트의 역사
MEDIAARTHISTORIES

올리버 그라우 엮음
주경란 외 옮김

■ 칼라박스

머리말

예술, 과학, 기술은 극심한 변화의 시기를 겪고 있다. 공학, 예술 생산, 과학 연구 등의 제도와 관례에 대한 폭발적인 도전은 지구와 지구에 사는 사람들에게 윤리, 공예, 보호와 관련한 시급한 질문을 제시한다. 기대치 않은 형식의 아름다움과 이해는 가능하지만, 예측하지 못한 위험과 위협도 마찬가지로 가능하다. 새로운 전 지구적인 연결성은 과학, 예술, 기술 사이에서 새로운 상호작용의 장을 창조하는 것뿐만 아니라 세계적인 위기의 전제조건들을 만들어 낸다. MIT 출판사가 출판하는 레오나르도 도서선집Leonardo Book series은 시의적절하면서도 영속적인 가치를 지니는 책을 통해 이러한 기회들, 변화, 도전을 논하고자 한다.

레오나르도 도서집은 연구와 논의에 대중적인 포럼을 제공한다. 이 책들은 예술-과학-기술 상호작용을 기록하는 데 기여하며 급부상중의 역사적인 과정들을 이해하는 데에 기여한다. 그리고 창의성, 연구, 장학금, 사업 분야에서 미래의 활동을 지향하고 있다.

레오나르도/국제예술과학기술학회Leonardo/ISAST에 대한 더 자세한 정보를 필요로 하거나 출판물을 주문하려면 레오나르도 온라인사이트(http://lbs.mit.edu/)를 확인하거나 leonardobooks@mit-press.mit.edu로 이메일을 보내면 된다.

션 큐빗Sean Cubitt 레오나르도 도서집 편집장

레오나르도 도서선집 자문위원회: 션 큐빗(회장), 마이클 펀트Michael Punt, 유진 태커Eugene Thacker, 애나 먼스터Anna Munster, 로라 마크스Laura Marks, 순다르 사루카이Sundar Sarrukai, 아니크 뷔로Annick Bureaud
편집기획: 더그 서리Doug Sery
편집자문: 조엘 슬레이튼Joel Slayton

레오나르도/국제예술과학기술학회

레오나르도/국제예술과학기술학회, 연계기관인 프랑스 레오나르도조직협회French organization Associ-

ation Leonardo는 두 가지 목표를 지닌다.

1. 동시대 예술이 과학과 기술과 상호작용하는 방식에 관심이 있는 예술가, 연구자, 학자들의 활동을 기록하고 알리며,

2. 예술가·과학자·공학자들이 만나고 아이디어를 교환하고 적절하게 협업하는 포럼과 만남의 장을 만든다.

학술지『레오나르도』가 40여 년 전 시작되었을 때, 이 같은 창작의 원칙들은 별개의 기관이나 사회 네트워크 안에서만 존재했다. 당시는 C. P. 스노C. P. Snow에 의하여 "두 개의 문화Two Cultures"[i] 라는 논의가 시작된 극적인 상황이었다. 오늘날 우리는 새로운 혼성적 조직들, 새로운 기금 후원자들, 컴퓨터와 인터넷이라는 공유 도구가 가능하게 만든 여러 학문 사이의 동요, 협업, 지적인 대립이라는 다른 시간 속에 살고 있다. 무엇보다도 새로운 세대의 작가-연구자와 연구자-작가가 예술·과학·기술의 원칙들을 연결하고자 개별적으로, 그리고 협업으로 활동하고 있다. 아마도 우리는 우리 생애에 '새로운 레오나르도들', 즉 우리 시대를 위하여 의미 있는 예술을 개발하는 것은 물론이고 과학 분야에서의 새로운 의제들을 이끌어내고, 오늘날 인류의 필요를 충족시키는 기술적 혁신을 자극하는 창의적인 개인이나 단체의 등장을 보게 될 것이다.

레오나르도협회의 활동과 네트워크에 대한 더 자세한 사항은 우리의 홈페이지 http://www.leonardo.info와 http://www.olate.org에서 찾아볼 수 있다.

로저 F. 말리나Roger F. Malina 레오나르도/ISAST 회장

국제예술과학기술학회 운영이사회: 마틴 앤더슨Martin Anderson, 마이클 호아킨 그레이Michael Joaquin Grey, 래리 라슨Larry Larson, 로저 F. 말리나, 소니아 래포트Sonya Rapport, 비벌리 라이저Beverly Reiser, 크리스티안 심Christian Simm, 조엘 슬레이튼, 타미 스펙터Tami Spector, 달린 통Darlene Tong, 스티븐 윌슨Stephen Wilson

i 영국의 과학자이자 소설가인 C. P. 스노가 1959년에 5월 7일 케임브리지대학교의 전통적인 리드 강좌Rede Lecture에서 한 강연의 전반부 내용이다. 여기서 스노는 "전 서구 사회의 지적 생활은 갈수록 두 개의 극단적인 그룹으로 갈라지고 있다"라고 하며 그것을 과학과 인류학으로 구분하였다.

감사의 글

이 책은 지난 15년간 필자가 함께 일하고 알게 된 여러 계층의 동료들이 쌓아온 업적의 결과물이다. 이 책은 세계적으로도 수준 높은 전문적 협업에 참여한 수많은 분야의 저자들 덕분에 나올 수 있었다. 미디어아트를 다루는 여러 분야의 사상가들을 한데 모으고자 했던 바람은 이 책과 더불어, 필자가 회장을 맡았던 2005년 회의에서 답을 얻을 수 있었다. "리프레시! 제1회 미디어아트, 과학, 기술의 역사에 관한 국제회의Refresh! The First International Conference in the Histories of Media Art, Science, and Technology"는 가상예술을 위한 데이터베이스Database for Virtual Art, 레오나르도, 반프 뉴미디어인스티튜트Banff New Media Institute(이곳에서 회의가 열렸다)에 의해 조직되었으며, 새로이 성장하는 분야의 학자들에게 매우 성공적인 행사였다. 이 책이 회의의 직접적인 결과물은 아니지만 〈리프레시!〉가 우리의 논의에 영향을 미친 것은 분명한 사실이다.

필자는 우리의 새로운 분야를 창조하는 데에 참여해 준 〈리프레시!〉 회의의 자문과 명예 이사진에게 특히 감사드린다. 그 가운데 루돌프 아른하임Rudolf Arnheim, 안드레아스 브뢰크만Andreas Broeck-mann, 폴 브라운Paul Brown, 카린 브룬스Karin Bruns, 아니크 뷔로, 디터 다니엘스Dieter Daniels, 다이애나 도미니크Diana Dominiques, 펠리스 프랑켈Felice Frankel, 쟝 가뇽Jean Gagnon, 토머스 건닝Thomas Gunning, 린다 D. 헨더슨Linda D. Henderson, 만레이 수Manray Hsu, 에르키 후타모Erkki Huhtamo, 더글러스 칸Douglas Kahn, 앙겔 칼렌베르그Ángel Kalenberg, 마틴 켐프Martin Kemp, 리샤르트 클루슈친스키Ryszard Kluszczyns-ki, 구사하라 마치코草原真知子, W. J. T. 미첼W. J. T. Mitchell, 구나란 나다라잔Gunalan Nadarajan, 크리스티안 폴Christiane Paul, 루이즈 푸아상Louise Poissant, 프랭크 포퍼Frank Popper, 야샤 라이카드Jasia Reichardt, 이츠오 사카네Itsuo Sakane, 에드워드 쉔켄Edward Shanken, 제프리 쇼Jeffrey Shaw, 바버라 마리아 스태퍼드Barbara Maria Stafford, 테레자 바그너Tereza Wagner, 페터 바이벨Peter Weibel, 스티븐 윌슨Steven Wilson, 월터 자니니Walter Zanini 등 많은 이가 이 책에 기고해 주었다.

레오나르도 네트워크, 즉 로저 말리나와 멀린다 클레이먼Melinda Klayman에게 특별히 감사한다. 또한, 〈리프레시!〉의 아주 초창기의 비전을 공유했던 새러 다이아몬드Sara Diamond와 수년간의 연구에 재정적인 밑바탕이 되어준 협찬사 독일연구협회Deutch Forschungsgemeinschaft에도 특별히 감사를 전한다.

필자의 동료인 아나 베스트팔Anna Westphal의 국제적인 조사 연구, 기고자들로부터 원고를 모아

정리해준 아나 파테로크Anna Paterok의 지원, 그리고 웬디 조 쿤스Wendy Jo Coones의 편집과 그녀의 다정하고 무한한 조직적 지원(이 책은 쿤스 없이는 만들어질 수 없었다), 그리고 이 세 사람의 선한 영혼에 진심으로 감사한다. 글로리아 커스턴스Gloria Custance와 쉬산 리흐터르Susan Richter의 번역 작업에도 감사한다. 텐싱Tensing에도 특별히 감사를 전한다.

이 책은 MIT 출판사가 없었다면 당연히 나올 수 없었을 것이다. 그러나 출판사 뒤에서 일하는 이들이 제공한 지원과 격려도 중요한 요소이다. 나는 이 책의 초기 단계에서 더그 서리의 지원, 작업 과정 내내 한결같은 도움을 준 발레리 기어리Valerie Geary, 그리고 특히 주디 펠트만Judy Feldmann에게 감사하며, 이 책의 마지막 편집 과정에서 펠트만은 네 개 대륙의 여섯 가지 다른 언어를 사용하는 스무 명의 저자들을 오가면서 원고를 도맡아 주었다.

이 분야에 대한 루돌프 아른하임의 영향력과 그가 평생토록 이룬 업적은 필자의 연구에 지대한 인상을 남겼다는 점에서 가장 깊은 감사를 표한다.

차 례

머리말 ··004

감사의 글 ··006

1. 서론 ··010
 올리버 그라우

2. 이미지의 변화 ··023
 루돌프 아른하임

I 기원 : 진화 대 혁명

3. 만지지 않는 것이 금지되었다: 상호작용성과 가상성의 역사(에서 망각된 부분들)에 대한 언급 ··028
 페터 바이벨

4. 예술과 기술의 역사화: 방법의 구축과 규범의 작동 ··046
 에드워드 A. 쉔켄

5. 쌍방향-접촉-실험-회귀: 예술, 상호작용성, 촉각성에 대한 미디어 고고학적 접근 ··073
 에르키 후타모

6. 뒤샹: 인터페이스: 튜링: 독신남 기계와 범용 기계 ··101
 디터 다니엘스

7. 판타스마고리아를 기억하시오! 18세기 환영의 정치와 멀티미디어 작업의 미래 ··130
 올리버 그라우

8. 이슬람의 자동화: 알 자자리의 『독창적인 기계 장치에 대한 지식을 담은 책』(1206)읽기 ··153
 구나란 나다라잔

II 기계-미디어-전시

9. 구상 기법의 자동화: 자율적 이미지를 향하여 ··168
 에드몽 쿠쇼

10. 이미지, 프로세스, 퍼포먼스, 기계: 기계적인 것의 미학적 측면들 ··178
 안드레아스 브뢰크만

11. 필름에서 인터랙티브 아트까지: 미디어아트의 변모 ··191
 리샤르트 W. 클루슈친스키

12. '물질'에서 '인터페이스'로의 통로 · 210
루이즈 푸아상

13. 비물질성의 신화: 뉴미디어의 전시와 보존 · 231
크리스티안 폴

III 비물질의 역학과 물질

14. 디바이스 아트: 일본 동시대 미디어아트를 이해하는 새로운 접근방법 · 256
구사하라 마치코

15. 프로젝팅 마인드 · 285
론 버넷

16. 추상성과 복잡성 · 310
레프 마노비치

17. 뉴미디어 탐구 · 325
티모시 르누아르

IV 이미지 사이언스

18. 이미지, 의미, 그리고 발견 · 346
펠리스 프랭켈

19. 시각 미디어는 없다 · 356
W.J.T. 미첼

20. 투사: 사라지기와 되기 · 367
션 큐빗

21. 음악가와 시인 사이에서: 초기 컴퓨터 아트의 생산적 제약 · 383
더글러스 칸

22. 불확실성의 형상화: 표상에서 심적 표상까지 · 411
바버라 마리아 스태퍼드

지은이 소개 · 427

옮긴이의 말 · 434

옮긴이 소개 · 437

찾아보기 · 441

1. 서론

올리버 그라우
Oliver Grau

> 현대 미디어 기술은 상호작용의 새로운 가능성을 도출했다. … 과거의 경험, 소유물, 통찰력이 남긴 소중한 유산이라는 문맥에서 이 새로운 예술을 포함하는 더 광범위한 관점이 요구된다.
>
> — 루돌프 아른하임, 2000년 여름

이 책에서는 우리 문화에서 점차 확대되는 미디어아트의 중요성을 인식하며 최초로 예술사의 학제 간 및 문화 간 맥락에서 미디어아트의 역사를 논의하고자 한다. 더 나아가 예술, 과학, 기술의 상호영향과 상호작용을 탐색·요약하고 동시대 예술의 범위 안에서 디지털 아트의 위상을 평가할 것이다. 이를 위해 이 모음집은 미디어아트 분야에서 가장 유명한 연구자들의 글을 한데 모았다.

여기서는 미디어아트에서의 역사 기록학·방법론·용어에 관한 질문들과 더불어, 기관·작품의 역할을 논의할 것이다. 그 주요 내용에는 지난 수십 년 동안 사운드가 맡았던 중요한 역할, 동시대 과학 이론과 과학적 가시화뿐만 아니라 기계와 프로젝션, 가시성, 자동화, 신경망, 심적 표상의 기능도 포함된다. 또한, 미디어아트 역사에서의 공동 연구와 대중문화라는 주제에도 중점을 둘 것이다.

이 책의 목표는 최근 수십 년간의 미디어아트와 동시대 예술 형식을 포함한 예술의 역사를 고찰하는 데에 있다. 사진, 영화, 비디오, 1960~1980년대 당시 생소했던 미디어아트 역사 외에도, 오늘날 미디어 예술가들은 다양한 디지털 분야(네트 아트, 인터랙티브 아트, 유전자 아트, 텔레마틱 아트를 포함한다)에서 활동한다. 심지어 로봇 공학, 인공생명, 나노 기술에서 예술가들은 실험을 설계하고 실행한다.[1] 이러한 역동적 과정은 예술사, 미디어, 문화연구, 과학사 분야에서 이미지에 대한 심도 있는 논의를 촉발시켰다. 여기에서는 예술의 역사와 주변 학문이 미친 영향을 바탕으로 미디어아트를 고찰하고 분석하는 데에 중점을 둘 것이다. 미디어아트의 역사를 담은 이 앤솔러지는 시청각 미디어의 점진적 역사를 살펴보는 단초가 될 것이다. 이 역사는 단절과 우회로 이뤄진 진화이다. 그럼에도 이 모든

단계는 예술, 과학, 기술 사이의 긴밀한 관계로 구획되어 있다.

큰 원형 다이어그램에 표시되어 있듯 수백 명의 예술가들, 수천 개에 이르는 예술 작품, 예술 경향, 핵심적인 미디어아트 이론의 키워드 등으로 구획화된 거대한 관계망이 이를 말해준다(그림 1.1). 즉 표현, 감정과 공감각, 예술의 물질적 문제들, 분위기, 게임, 치료, 미션, 공간 경험으로서의 예술 등으로 세분화된 32개의 주제들은 미디어아트의 역사를 한눈에 이해하는 데에 도움을 준다.[2] 지난 30년간 미디어아트는 동시대 예술 분야에서 중요한 요인으로 발전해왔다. 이제 디지털 아트는 우리 시대의 예술이 되었다. 그러나 우리 사회의 문화 기관까지는 아직 '도달'하지 못했다. 디지털 아트는 여전히 드물게 수집되고 예술사 또는 기타 학문 분야에 포함되지 못하거나 기관의 후원을 받지 못하고 있고, 서구 지역 이외의 대중과 학자들에게는 거의 접하기 어려운 분야이다. 이 책의 목적은 이러한 상황을 변화시키는 데에 있다! 이를 위해 과거의 경험, 소유물, 통찰력이 남긴 소중한 유산이라는 문맥에서 미디어아트를 포함하는 더욱 광범위한 관점이 요구된다.

설치 기반의 가상 예술 영역에서, 샬럿 데이비스Charlotte Davies의 〈오스모스Osmose〉와 〈에페메르Éphémère〉는 고전적인 사례로 꼽힌다. 이 작품들은 친근한 인터페이스interface[i]로 탐색할 수 있는, 풍부한 광식물계의 강력한 시각 시뮬레이션 속으로 우리를 빠져들게 한다(그림 1.2).[3] 이와타 히로岩田洋夫의 〈떠다니는 눈Floating Eye〉(2000; 그림 1.3)은 상호작용을 일본풍으로 잘 보여준다. 이 작품에서는 소형 비행선 위에 설치된 카메라로 인해 참여자는 정상적 시각 대신에 파노라마 원형 스크린을 통해, 떠다니는 카메라가 촬영한 자신을 내려다보는 시각적 경험을 할 수 있다. 과학과 예술 분야에 모두 적용되는 칼 심스Karl Sims의 인공생명 연구는 퐁피두센터와 그의 과학기술 학술지에서 검색할 수 있다(그림 1.4). 또한, 데이터베이스를 바탕으로 한 다니엘라 플레베Daniela Plewe의 인터랙티브 설치물 〈울티마 라티오Ultima Ratio〉에서는 인터랙티브 극장의 미래 시스템을 최초로 엿볼 수 있다(그림 1.5). 지적 도전을 일으키는 그녀의 개념 작품에서 관객은 다른 역동적인 모티프의 조합을 사용해 고도의 추상으로 드러난 충돌을 해결할 수 있다. 여기에서 플레베의 목표는 주장과 논쟁을 위한 시각 언어를 생성하는 것이다.[4]

본서가 출판된 당시에 데이비드 로크비David Rokeby의 〈초긴장 시스템Very Nervous System〉은 제

i 인터페이스는 사물 간 또는 사물과 인간 간의 의사소통이 가능하도록 일시적 혹은 영속적인 접근을 목적으로 만들어진 물리적·가상적 매개체(접점)를 의미한다.

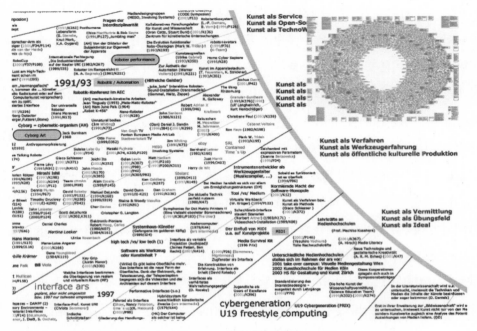

그림 1.1 게르하르트 디르모저Gerhard Dirmoser, <예술개념 관계망>, 2004.

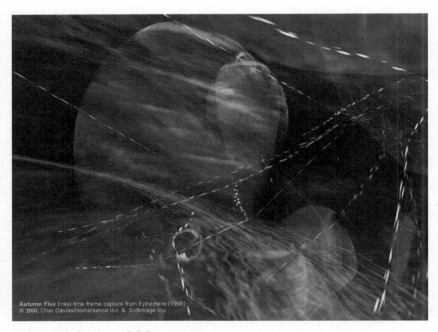

그림 1.2 샬럿 데이비스, <에페메르>, 1998.

　　　　올리버 그라우

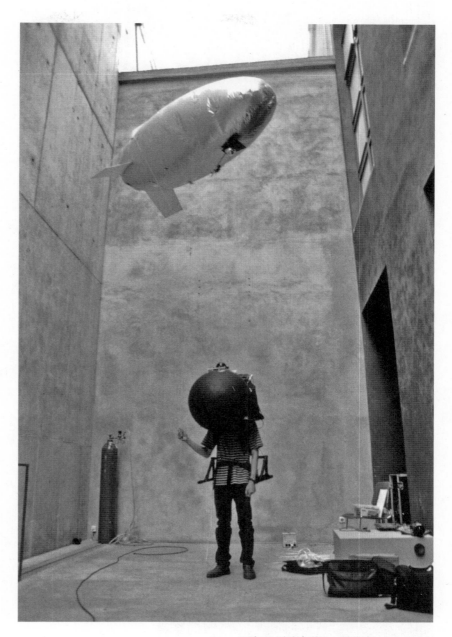

그림 1.3 이와타 히로, <떠다니는 눈>, 2000.
사진 출처: 아르스 일렉트로니카.

그림 1.4 칼 심스, <유전자 이미지>, 1993.

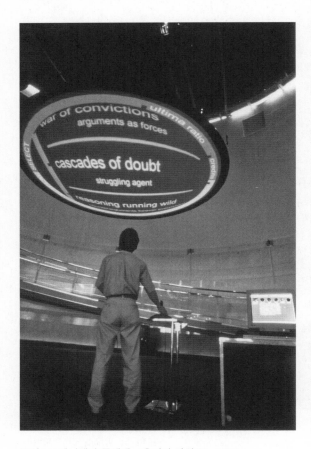

그림 1.5 다니엘라 플레베, <울티마 라티오>, 1997.

그림 1.6 데이비드 로크비, <초긴장 시스템>, 1986.

작된 지 20년 된 클래식 사운드 작품이 되어 있었다. 지난 20년 동안 갤러리와 공공장소에서 전시되고 퍼포먼스에 사용된 이 작품은 상호작용자와 시스템 사이의 복잡하고 공명하는 청각 관계를 생성한다 (그림 1.6).

　　오늘날 미디어아트는 과학과 예술의 밀접한 관계 안에서 상호작용적이고 과정적인 이미지 세계의 미학적 가능성을 탐색한다. 가상 이미지 문화의 선도적 주창자들은 기본 연구에 참여하며 이미지 생성을 위해 현재 가장 복잡한 기술 분야에서 예술과 과학의 결합을 시도한다. 국제적으로 유명한 예술가들은 연구기관에서 과학자로 일하는 경우가 많다. 이들은 새로운 인터페이스, 상호작용 모델, 혁신적 코드를 개발하는 데에 참여하며, 더 나아가 자신의 미학적 목표와 기준에 따라 스스로 기술적 한계를 정한다.

그다음 5초

이러한 예술 작품들은 지난 몇 년간 이미지에 발생한 혁명적 변천사를 나타내고 반영한다. 지난 수십 년 동안 이미지 세계는 이전에 한 번도 경험해 본 적 없는 엄청난 속도의 변화를 겪어 왔다. 이미지는

한때 예외적이고 진귀해서 주로 종교적 의식을 위해 사용되었고, 이후에는 예술의 영역이 되어 미술관과 갤러리에 놓이게 되었다. 오늘날 영화, 텔레비전, 인터넷 시대를 사는 우리는 이미지 망에 엮여있다. 지금 이미지는 새로운 영역으로 나아가고 있다. 예를 들어, 텔레비전은 수천 개에 달하는 채널들의 장으로 변화하고 있고, 도시 곳곳에 대형 프로젝션 스크린이 들어서고, 정보 그래픽이 인쇄 매체에 널리 사용되고, 휴대전화는 마이크로무비를 실시간으로 전송한다. 현재 우리는 컴퓨터로 생성되는 가상의 공간적 도면 요소로 변환되는 이미지를 목격하고 있으며, 그 도면 요소는 '자체적으로' 변화하며 실물 같은 시-감각적 영역을 재현할 수 있다. 인터랙티브 미디어는 시간적 차원의 다감각적·상호작용적 경험의 공간을 향해 이미지에 대한 지각과 개념을 변화시키고 있다. 이전에는 묘사할 수 없었던 것들을 이제는 표현할 수 있다. 또한, 특정 유형의 경험을 만들기 위해 가상 영역에서 모델이나 시뮬레이션으로 사용될 수 있도록 시간적·공간적 매개변수가 수시로 바뀔 수 있다. 예술가는 다감각적 경험이 가능한 인터랙티브 아트의 이미지 공간을 만들고 있으며, 그 공간들은 과정성processuality, 내레이션, 퍼포먼스를 촉진할 뿐만 아니라 게임의 개념에 새로운 의미를 부여한다. 이러한 역동적인 변화 과정은 이미지의 위상에 관한 학제 간의 논쟁, 즉 미첼Mitchell, 벨팅Belting, 엘킨스Elkins, 스태퍼드Stafford, 마노비치Manovich 같은 주창자들과의 논쟁을 촉발해왔다.[5]

그러나 예외 없이 이러한 예술 작품뿐 아니라 지난 수십 년간의 디지털 아트도 학계에서 통상 주목받지 못했고 미술관과 갤러리 컬렉션에 제대로 소장되지 못했다. 그래서 최근 역사의 중요한 문화적 기억 중 일부는 지워질 위기에 처해 있다. 미디어아트의 진화는 오랜 역사를 거쳐왔고 새로운 기술의 다양성은 이제야 출현했다.[6]

하지만 이 새로운 예술은 미디어아트 역사에 대한 이해 없이는 완전히 알 수 없다. 이 때문에 이 책의 서두는 루돌프 아른하임의 최근 저서에서 주장된, 즉 새롭고 상호작용적이며 과정적인 이미지 세계와 과거의 예술에서 전승되어온 경험·통찰력을 통합시켜야 한다는 호소로 시작한다. 미디어아트, 예술사 학문, 미디어 예술가들과 그들의 작업에 대해 아직 알려지지 않은 이야기가 많다. 하지만 우리는 또한 예술사 학문의 주변부에 속하는 미디어아트의 위상을 극복하는 데에 도움이 될 만한 더 많은 연구도 기대하고 있다. 물론 우선은 다양한 전 세계 데이터베이스와 아카이빙 프로젝트들이 실행되는 것처럼, 숫자, 장소, 이름, 기술에 관해 이야기해야 할 것이다.[7] 그 외에도, 역사적 발전을 배경으로 최근 예술에 중점을 둠으로써 미디어아트의 새로운 측면과 전통적 측면에 대해 더 심도 있는 분석이 가능할 것이다. 그러므로 미디어 역사의 신화, 유토피아와 더불어 미디어 역사와 친숙해지는 것

이 중요하다. 미디어아트 역사와 미디어 고고학은 점차 가속화되는 시대에 우리의 현재와 미래의 목표를 이해하는 데에 의미 있는 도움이 될 것이다. 이것이 이 글을 통해 전달하려는 인식론상의 논지이다. 이는 새로운 규범을 만드는 것이 아니라 관련된 접근방식을 다양화하는 것이다. 미디어아트에 대한 관심을 확산시키기 위해 지속적으로 미디어아트 역사를 예술사의 주요 흐름 안으로 포함시키는 일은 중요하다. 또한, 영화, 문화·미디어 연구, 컴퓨터 공학뿐만 아니라 철학, 이미지를 다루는 다른 과학 분야와도 접근성을 구축해야 한다.

현재 문화적 상황에 놓인 주요 문제는 시청각 매체의 기원에 관한 지식이 상당히 부족한 데서 비롯된다. 이는 좀 더 많은 미디어·이미지 역량을 요구하는 현 상황과 완전히 대비된다. 사회적 영향과 결과를 아직 예측할 수 없는 미디어 분야에서 일어나는 격변과 혁신을 고려해볼 때 문제는 심각하다. 단순한 전문적 기술을 넘어서는 소셜 미디어 역량은 미디어 경험의 역사를 논하지 않고서는 획득하기 어렵다. 미디어는 인지하는 공간·대상·시간의 형태에 전반적으로 영향을 미치고, 인류가 지닌 감각 기능의 진화와 불가분한 관계를 갖는다. 그렇기 때문에 사람들이 어떻게 보는가와 무엇을 보는가 하는 문제는 그저 단순한 생리적 현상에 그치는 것이 아니라, 많은 다양한 사회적인 미디어 기술적 혁신의 영향으로 파악해야 하는 복잡한 문화 과정인 것이다. 이 같은 과정은 다른 문화 내에서 고유한 특성들을 발전시켰는데, 이 특성들은 의학과 광학 분야의 역사를 포함하여, 시각화와 연관된 역사적 미디어와 문학이 남긴 유산의 맥락에서 단계별로 살펴볼 수 있다. 특히, 이러한 방식으로 유토피아적 또는 환영적 모델로 예술 작품에 최초로 빈번히 등장하게 되는 새로운 미디어의 근원을 밝힐 수 있다.

오늘날에는 영화, 영화관, 심지어 텔레비전까지도 이미 '오래된' 미디어로 여겨진다. 왜냐하면, 이미지 산업의 발달로 예전보다 더 짧은 주기로 새로운 세대의 미디어가 공급되기 때문이다. 이에 따라 모던과 포스트모던 시기도 이미 멀어진 과거가 되어버렸다. 집합적 '현실'과 환영적 스펙터클의 연출이라는 측면에서 낡은 미디어는 여전히 지배적이고 자명한 위상을 갖기에 이에 대한 분석이나 토의가 미흡할지라도, 그 지배력은 서서히이기는 하지만 분명히 약해지고 있다. 이로써 20세기 시각적 대중문화의 전후前後 역사가 더욱 명확히 드러나게 된다. 또한, 일루전을 생성하는 미디어의 능력과 분배 네트워크를 통한 미디어의 형성 과정을 이해하고자 할 때 미디어의 과거와 현재 모두를 살펴봐야 할 필요성이 더욱 대두된다.

시청각 미디어를 이용한 매스 커뮤니케이션은 20세기 현상으로 여겨진다. 그러나 사실, 이러한 동시대 형태의 미디어는 대중 관객에게 공급되던 복잡한 역사적 과정의 산물로서, 19세기 무렵에 이

미 산업 기술과 분배 절차, 디자인 형태의 틀을 갖추고 있었다. 그리고 과거로 더 거슬러 올라가보면 기계와 환등기magic lantern, 파노라마panorama[ii]와 디오라마diorama[iii]의 이미지 세계가 오늘날의 사진, 영화, 그리고 디지털 미디어의 기틀을 마련한 것으로 여겨진다. 그러나 초상화와 풍경화에서 사용된 원근법의 재현 기술인, 이미지 공간에서의 혁명이 없었다면, 또 사진이 발명되기 이전 '객관적 관찰'을 보증하던 '카메라 오브스쿠라camera obscura'[iv]가 없었다면, 20세기의 이미지 미디어를 생각해 낼 수 없었을 것이다. 또한, 인공시각화 이전 역사는 디지털 세계와 다가올 미래를 향한 길을 제시해준다. 그래서 I부 "기원"에서는 이러한 복잡한 주제를 분명하게 다루고자 한다. 페터 바이벨Peter Weibel은 새로운 상황에서의 키네틱아트와 옵아트의 재발견을 통해 '가상' 같은 용어가 1960대에 이미 존재했음을 밝힌다. 에드워드 A. 쉔켄Edward A. Shanken의 질문은 더욱 광범위한 예술 역사의 문맥에서 비판적 반성을 통해 예술사 규범화의 메커니즘을 방법론과 기준에 적용하여 사이버네틱 아트와 텔레마틱 아트, 그리고 일레트로닉 아트의 역사를 배열한다. 에르키 후타모는 미디어 고고학media-archeological이라는 관점을 통해 상호작용성과 촉각성에 대해 연구했으며, 디터 다니엘스Dieter Daniels는 에세이에서 미디어아트의 발전에 이바지한 뒤샹의 공헌을 분석했다. 좀 더 과거의 역사로 거슬러 올라가, 올리버 그라우는 판타스마고리아phantasmagoria[v]에서 아직 미디어아트 이론에 소개되지 않은 시각 원칙을 발견하고, 더 나아가 전체 매체 탐구에서 예술과 과학의 개념을 조합한다. 구나란 나다라잔Gunalan Nadarajan은 알 자자리Al Jazari의 글에서 서양 역사에 잘 알려져 있지 않은 이슬람의 자동화 역사를 연구한다.

　　이러한 역사적 틀에 기반을 두고 II부 "기계-미디어-전시"에서는 미디어아트 이론의 주요 용어들을 비판적으로 재검토할 것이다. 에드몽 쿠쇼Edmond Couchot는 미래의 예술과 문화의 향방을 위해 혼성화와 자동화를 연구한다. 안드레아스 브뢰크만Andreas Broeckmann은 기계가 보여주는 생산적이고 변형적인 원칙을 "기계의 미학"으로 설명한다. 리샤르트 클루슈친스키Ryszard Kluszczyński는 텍스트성textuality, 기술, 그리고 문화 기관이라는 새로운 문맥을 통해 미디어아트의 변화를 분석한 반면, 루이즈

ii 파노라마는 본래 큰 전망이라는 뜻을 가진 단어이다. 현대에는 전체 경치 중에서도 360°방향의 모든 경치를 담아내는 기법이나 장치, 또는 그렇게 담아낸 사진이나 그림을 의미한다.

iii 19세기의 이동식 극장 장치로, 투명 캔버스에 풍경화를 그리고 여기에 반사광선이나 투사광선을 투사하여 변화상을 보여준다. 현대에 와서는 3차원의 실물 또는 축소 모형을 말한다.

iv 라틴어로 '어두운 방'을 뜻으로, 그림 등을 그리기 위해 만든 광학 장치이며 사진술의 전신이다.

v 환등기를 이용해서 만든 광학적 환상들의 장면.

푸아상Louise Poissant은 그 관심이 물체의 가소성에서 관객 신경망의 가소성으로 이동하는 것을 관찰하며, 매체 자체에서 일어나는 변화에 주목한다. 크리스티안 폴Christiane Paul은 오브제에서 과정으로, 그리고 개별 예술가에서 제작 및 발표의 협업 모델로 변화하는 것을 살피면서, 기관과 갤러리 내의 뉴미디어 아트 수용이 전당으로서의 미술관이라는 전통적 관념에 반한다는 점을 제시한다.

1960년대 이후 예술 생산물과 소비 생산물 사이, 그리고 예술 이미지와 과학 이미지 사이의 경계는 점차 사라지고 있다. 생산자와 수신자의 구분 역시 모호해지고 있다. 최근 들어 우리 사회가 디지털화되면서 이 같은 과정은 더욱 가속화되었다. 대체로, 더 많은 이미지가 특정 장소에 국한되지 않고 상대적으로 쉽게 더 발전될 수 있다. 자르기-붙이기 원리는 동시대 이미지와 문화 생산의 본질적 특성이 되었다. 컴퓨터와 인터넷 접속의 확산으로 더 많은 사람이 이러한 문화 생산에 참여할 수 있게 되었다. 따라서 Ⅲ부 "팝과 과학"에서는 오늘날 뉴미디어의 문화적 맥락을 정하는 구체적 형태를 연구하며, 21세기 예술을 이해하기 위해 그 영향 관계를 살펴본다.

구사하라 마치코는 디바이스 아트device art에 관한 에세이에서 일본의 미디어아트 현장에서 유래하는 개념을 설명해준다. 이를 토대로 그녀는 예술-과학-기술의 관계를 동시대적이고 역사적인 측면에서 재검토한다. 론 버넷Ron Burnett은 그 대신에 낡은 미디어와 새로운 미디어를 구분하는 데에 자주 사용되는 '상호작용성'이라는 용어를 탐색하는데, 오늘날 사용되는 다양한 기술 간의 밀접한 역사적 관계와 이들 담론의 상호연관 방식을 제시하고자 사진과 영화가 발명된 맥락에 대해 질문한다. 레프 마노비치Lev Manovich는 과학이 추상에 미친 영향을 추적하여 동시대 소프트웨어 추상에서 과학 복잡성 이론scientific complexity theory이 작동하는 역할을 이해시킨다. 티모시 르누아르Timothy Lenoir는 다른 유사 분야인 과학의 역사 관점으로 다학제적 특성을 지닌 동시대 기술과학의 사회적 윤리적 영향에 대해 조사하고, 기술과학의 대중화와 뉴미디어의 비판적 고찰을 가능하게 하는 다분야 협업 연구를 장려한다.

암시의 힘의 증대는 중요시되며, 일루전에 대한 뉴미디어의 발전을 가속화하는 힘으로 작용할 수 있다. 독일어로는 "Bildwissenschaft", 즉 이미지 사이언스image science로 인해 이제 시각 매체의 진화에 대한 역사 기록이 가능하다. 그 역사는 핍쇼peep show에서부터 파노라마, 왜상,[vi]

vi 歪像, anamorphosis. 광학에서 왜곡된 형상.

미리오라마myriorama,[vii] 스테레오스코프stereoscope,[viii] 원형파노라마cyclorama, 환등기, 에이도푸시콘ei-dophusikon, 디오라마, 판타스마고리아, 무성 영화, 향기와 색이 있는 영화, 시네오라마cineorama, 아이맥스IMAX, 텔레비전, 텔레마틱스telematics, 그리고 컴퓨터에서 생성되는 가상 이미지 공간에까지 이른다. 이러한 시각 매체 진화의 역사는 전형적인 탈선과 모순, 그리고 종말의 장을 포함하기도 한다.

하지만 지금껏 무시되어온 예술과 미디어 역사를, 현재 철학과 문화 연구 분야에서 발전 동향이자 "이미지 사이언스"라고 새롭게 불리는 흐름과 더불어, 예술사 학제 간에 발생하는 변화들 중 하나의 신호로 해석한다면, 이는 지나치게 피상적인 판단일 것이다. 오히려 최근의 동향 보다는 더 과거로 되돌아가, 1920년대의 함부르크와 다른 어딘가에서 이미지 사이언스라고 분류되던, 예술사의 더 번성했던 전통에서부터 이를 발전시켜야 한다. 이 전통은 파노프스키Panofsky의 '새로운 도상학' 접근법뿐 아니라 아비 바르부르크Aby Warburg의 문화사 중심의, 학제 간의, 초학문적인 접근법에 영감을 주었다. 이미 19세기에 예술사는 장인정신, 중세 연구, 사진 수집을 포함하기에 사실상 이미지 사이언스였을지라도(Alois Riegl, *Spätrömische Kunstindustrie* [Vienna: Staatsdruckerei, 1901] 참조), 오늘날 20세기 초의 가장 중요한 미술사학자이자 예술의 역사를 이미지 사이언스로 확장하는 데에 기여한 인물은 바로 아비 바르부르크이다. 모든 형태와 미디어의 이미지를 포함한 그의 연구, 훌륭한 장서, 그리고 '므네모시네MNEMOSYNE 이미지 아틀라스' 프로젝트, 이들 모두는 언뜻 보기에 보잘 것 없는 이미지들이지만 중요한 단서들을 자주 밝힐 수 있다는 점에서 보편적인 해석의 힘을 증명한다. 이러한 이미지 사이언스의 발달은 독일 나치 정권에 의해 사멸할 국면에 처했다가 1970년대에 또다시 진전되었다. 아직 실험적인 단계였지만 영화, 비디오, 넷 아트, 그리고 인터랙티브 아트는 예술사를 이미지 사이언스의 방향으로 다시 한 번 밀고 나갔다.

그러나 오늘날 이미지 사이언스는 모든 영역에서의 이미지에 대한 미학적 수용과 반응을 고찰하기 시작한다. 따라서 이러한 새로운 학제 간 주제는 이미지 기술에 관한 역사적 연구, 예술 시각화에 관한 과학사, 과학적 이미지에 관한 예술사,[8] 그리고 특히 과학에서 이미 사용되는 이미지 중심의 자연과학이라는 최근 연구 분야들과 좋은 동반 관계에 있다. 이미지 사이언스 분야는 최근 MIT[9]에서 처음 열린 관련 회의에서 예술의 역사가 없는 – 특히 비판적 이미지 분석 도구가 없는 이미지 사이언스

vii 만경화萬景畵. 작은 그림을 많이 결합하여 아름다운 경관을 나타낸 것.

viii 쌍안 사진경.

는 이미지에 대한 심층적·역사적 이해를 발전시키지 못한다는 사실을 입증했다. 예술의 역사가 없는 이미지 사이언스는 낡은 신화를 선전하고 '훈련된 눈'을 결여하고 이미지의 힘에 굴복할 위험에 처해 있다. 미디어아트의 부상은 이미지가 새로운 힘뿐만 아니라 새로운 질과 미디어를 획득할 수 있는가 하는 문제를 제기하며 논쟁을 부추겨왔다. 마지막 IV부 "이미지 사이언스"는 과학적 현상을 시각적으로 표상하는 데에 의도가 기능하는 역할에 관하여 밝힌 펠리스 프랭켈의 연구 에세이로 시작한다. 그녀는 예술가뿐 아니라 과학자가 사용할 수 있는 시각 언어 개발의 필요성을 언급한다.

오늘날 학제 간 전통을 계승하는 이들은 확장된 이미지 사이언스의 새로운 관점을 여는 학자들이다. 이러한 새로운 이미지 사이언스의 창시자인 W. J. T. 미첼W. J. T. Mitchell은 "시각 미디어는 없다"라는 화두의 글로 독자들을 일깨우며, '시각 미디어'가 단순히 '시각적 우월성'으로 가는 지름길인지, 그리고 '시각 미디어'라는 용어를 바로잡는 데에 무엇이 현안인가를 질문한다. 션 큐빗Sean Cubitt은 영화 연구의 역사적 관점에서 광투사projected light라는 영역이 실제 세계의 에뮬레이션보다 더 많은 것을 제공하는지를 물으며, 주체와 대상 사이의 분리를 재생산하고 주체-대상-투사라는 새로운 용어를 밝힌다. 이미지 사이언스는 더글러스 칸Douglas Kahn에서 비롯된 초기 컴퓨터 아트에서의 시각화를 넘어서 더욱 확장된다. 벨연구소Bell Labs에서 제임스 테니James Tenney가 개발한 메인프레임으로 제작된 음악은 최초의 디지털 아트라 할 수 있는데, 이를 실현하는 데에 컴퓨터가 실제 필요했기 때문이다. 이 앤솔로지의 마지막 에세이 글에서 바버라 스태퍼드Barbara Stafford는 오늘날 주요 현안인 지성 문제 중 하나로 돌아가, 인지 과학에서 최근 발견된 '심적 표상'이라는 비非이미지 개념으로서의 불확실성에 대해 정확히 설명한다.

이 책에서 언급된 학자들의 네트워크는 지난 수십 년 동안 확고한 미래 연구 분야를 정립하기 위해 미디어아트 역사에 대한 통찰력을 탐구하는 데에 힘써온 연구자들의 수가 증가하고 있음을 보여준다. 이 앤솔로지의 저자들 대부분은 미디어아트, 과학, 기술 역사에 관한 최초의 국제 회의였던 반프 회의에 참석했고 필자는 당시 회의 의장을 맡았다. 회의가 열리기 전부터 오랫동안 기획된 이 책의 기고문들은 반프 회의와 그 이후의 열띤 토론을 거쳤다. 세계 최고의 고문 단체와 헌신적인 협력 기관들이 참석한 본 회의는 후속 연구를 위한 학문의 토대를 마련했다. 회의 결과물과 미래 미디어아트의 향후 발전에 관한 내용은 미디어아트 웹 포럼(http://MediaArtHistory.org/)에서 참조할 수 있다. 이 책은 수십 년 전 선행된 위대한 사상을 논하는데, 이는 사실상 새로 등장하는 미디어아트 역사 MediaArtHistories 분야의 시작에 불과하다.

번역 · 주경란

주석

1. 이 분야의 선구적 프로젝트는 가상 예술 데이터베이스Database of Virtual Art(http://virtualart.at/ 참조)이다. Oliver Grau, *For an Expanded Concept of Documentation: The Database of Virtual Art* (Paris: ICHIM, École du Louvre, avec le soutien de la Mission de la Rechercheet de la Technologie du Ministère de la Culture et de la Communication, 2003), 2~15.

2. Gerhard Dirmoser, "25 Jahre Ars Electronica-Ein Überblick als Gedachtnis-theater," in *Time Shift: The World in Twenty-Fine Years, Ars Electronica 2004*, ed. Gerfried Stocker and Christine Schöpf (Ostfildern: Hatje Cantz, 2004), 110~115.

3. Margaret Wertheim, "Lux Interior," *21*C, no. 4 (1996), 26~31; Eduardo Kac, "Além de Tela," *Veredas* 3, 32 (1998), 12~15; Charlotte Davies, "Osmose: Notes on Being in Immersive Virtual Space," *Digital Creativity* 9, no. 2 (1998), 65~67 참조.

4. Bernhard Dotzler, "Hamlet/Maschine," *Trajekte: Newsletter a'es Zentrums für Literaturforschung Berlin* 2, no. 5 (2001), 13~16; Yukiko Shikata, "Art-Criticism-Curating-As Connective Process," *Information Design Series: Information Space and Changing Expression*, vol, 6, ed. Kyoto University of Art and Design, 145.

5. David Freedberg, *The Power of the Images: Studies in the History and Theory of Response* (Chicago: Univ. of Chicago Press, 1989); Hans Belting, *Bild-Anthropologie: Entwürfe für eine Bildwissenschaft* (Munich: Wilhelm Fink Verlag, 2001); Jonathan Crary, *Techniques of the Observer: On Vision and Modernity in the Nineteenth Century* (Cambridge, Mass.: MIT Press, 1990); William J. T. Mitchell, *Picture Theory: Essays on Ver-bal and Visual Representation* (Chicago: Univ. Chicago Press, 1995); James Elkins, *The Domain of Images* (Ithaca: Cornell Univ. Press, 1999); Lev Manovich, *The Language of New Media* (Cambridge, Mass.: MIT Press, 2001) 참조.

6. Oliver Grau, *Virtual Art: From Illusion to Immersion* (Cambridge, Mass.: MIT Press, 2003).

7. '가상 예술의 데이터베이스Database of Virtual Art'(1999), '랑루아 재단 Langlois Foundation'(2000), 'V2'(2000), '가상 예술의 데이터베이스'의 개념에서 영향을 받은 최근 오스트리아 '린츠 볼츠만 연구소Boltzmann Institute Linz'(2005).

8. Bruno Latour, "Arbeit mit Bildern oder: Die Umverteilung der wissenschaftlichen Intelligenz," in B. Latour, *der Berliner Schlüssel: Erkundungen eines Liebhabers der Wissen-schaften* (Berlin, 1996), 159~190; Christa Sommerer and Laurent Mignonneau, eds., *Art@Science* (New York: Springer, 1998); Martin Kemp, *Visualisations: The Nature Book of Art and Science* (Berkeley: Univ. of California Press, 2000).

9. 이미지와 의미 이니셔티브Image and Meaning Initiatives(http://web.mit.edu/i-m/)는 2001년 MIT에서 최초의 컨퍼런스를 개최했고, 이후 2005년 게티 센터Getty Center에서 열렸다.

2. 이미지의 변화

루돌프 아른하임
Rudolf Arnheim

* 이 글은 2000년 『레오나르도』 33권 3호(167~168쪽)에 처음 게재되었다.
몇 가지 정의로 이 글을 시작하고자 한다. 나는 '이미지'라는 단어를 통해 서로 다르지만 긴밀하게 얽혀 있는 두 가지를 지칭하고자 한다. 우리는 시각을 사용할 때 이미지를 얻는다. 우리는 예술 오브제, 조각, 회화와 같은 물리적 대상을 본다. 그렇지만 우리는 좀 더 일반적인 의미에서 이미지를 이야기하기도 한다. 우리의 생각과 창의력, 환상은 물리적 대상의 현전에 의거하지 않는 감각상感覺像이다. 또한, 이미지는 바위처럼 움직이지 않을 수도, 살아 있는 육체처럼 활발하게 움직일 수도 있다.

그러나 이 두 가지 이미지 모두 '변화'의 영향을 받는다. 물리적 대상은 물질의 취약성으로부터 영향을 받는다. 그것은 자연의 파괴적인 힘과 인간의 방치, 그리고 잔인한 훼손 행위에 노출되어 있다. 이런 요인들은 오브제가 이전의 상태로 존재하는 것을 방해한다. 사물에 대한 우리의 이해 역시 변한다. 〈모나리자〉에 대한 우리의 이미지는 작품이 제작된 당시의 이미지와 같지 않다.

좀 더 적극적인 소통 미디어의 경우, 관람객이 소통하는 정도에서 차이가 존재한다. 극장에서는 대개 박수 정도에 머무는가 하면, 반응이 미리 정해져 있는 교회의 예배식도 있다. 참여자 전원의 전면적인 참여에 이르기까지 반응에는 시대와 문화에 따라 무한한 다양성이 존재한다.

현대 미디어 기술은 새로운 상호작용의 가능성을 열어주었다. 교육 분야에서 한 예를 살펴볼 수 있는데, 건축 수업의 강사는 컴퓨터 화면으로 건축물의 이미지를 보여준다. 강사는 건축물의 다양한 면과 조망, 또는 관찰자와의 거리에 따른 상대적인 크기를 논하면서 그에 따라 이미지를 전환할 것이다. 그 덕분에 그는 전통적인 강의실에서 볼 수 있는 슬라이드 같은 고정된 사례가 아니라, 행위와 같은 생생하고 역동적인 대응물로 구체적으로 그의 이론적 요지를 보여줄 수 있다. 그리고 학생들은 저마다의 요구 사항에 따른 반응을 보인다. 논의의 대상이 건축물처럼 부동의 사물일 필요는 없다. 그것은 시간과 관계된 행위일 수도 있다.

다시 순수 예술로 돌아와서 나는 분명한 사례로, 이 저널을 대표하는 레오나르도 다빈치Leonardo da Vinci의 작품을 통해 내 이론을 설명해보고자 한다. 다빈치의 〈최후의 만찬〉은 서구에서 가장 유명한 그림으로 꼽힌다. 이 작품은 이 글에서 논의하고 있는 이미지의 다양한 측면을 예증한다. 이 그림이 특별한 주목과 찬탄을 받아온 이유는 무엇일까?

〈최후의 만찬〉은 밀라노의 산타마리아 델레 그라치에 성당Santa Maria delle Grazie 도미니크회 수도원 식당이라는 장소와 '관람객'을 위해 1495년에 계획되었다. 이후 작품은 줄곧 사람들의 시선을 끌었다. 1810년 요한 볼프강 폰 괴테Johann Wolfgang von Goethe는 이 그림에 대해 대가다운 묘사를 남긴 바 있다. 당시 이미 작품의 상태는 그리 좋지 않았는데, 현재 우리가 아는 상태와 다를 바 없었다. 따라서 이는 이미지의 물리적 취약성을 말해준다. 〈최후의 만찬〉은 복원과 파손, 방치라는 혹사를 겪었지만 그 독특성은 여전히 건재하다. 여러 예술가들이 이와 동일한 주제를 다루었는데, 개중에 아주 뛰어난 작품도 있긴 하지만 다빈치의 명성을 능가하는 작품은 없다. 이것은 대체로 다빈치의 작품이 갖는 구성력 때문이다. 그의 작품이 갖춘 구성 요소들은 가장 형편없는 복제 작품에서도 유지된다.

〈최후의 만찬〉의 화면 구성은 균형 잡힌 대칭 구도와 더불어 식탁과 평행한, 인물들의 머리가 이루는 선의 수평적 토대에 의해 지탱된다. 이 안정적인 구도는 관람자를 중심부로 끌어들이는 원근법의 방식과 제자들의 다양한 자세에 의해 활기를 띤다. 제자들은 예수의 폭로에 대해 다양한 반응을 보이면서 예수 쪽으로 또는 반대 방향으로 몸을 움직인다. 대조적으로 예수는 침착함을 보여주면서 공간의 중심축을 이루지만 그를 감싼 주변 풍경의 빛에 의해 외부 세계에 머문다.

예수의 이미지는 자비로움의 모델이자 신성의 수준으로 격상된 지도자의 역할을 감당하기 위해 가장 높은 수준의 인간성의 체현을 보여준다. 그런 동시에 이 모델은 인간의 고통, 즉 순교자의 희생 역시 구현한다. 이를 통해 우리는 인간 본성의 전형을 보여주는 이미지를 제공받는다. 이와 같은 특성은 뛰어난 예술 작품이라면 반드시 갖추어야 하는 바이다. 물론 그 완성도는 천차만별이지만 말이다. 이 점은 다른 등장인물과 행위에 대해서도 역시 유효하다. 한 예로, 여성성을 상징하는 〈밀로의 비너스〉를 들 수 있다.

변화의 흐름 속에서 이와 같은 중요한 이미지들은 없어서는 안 될 평형추를 제공해주며, 영속적인 의미의 저장고를 제공한다. 이 저장고가 없다면 우리는 일시적인 사건들의 연속에 속절없이 노출되고 만다. 이 점은 이 글의 논지를 한층 분명히 한다. 우리의 경험에 대한 자각과 이해는 안정적이고 영속적인 이미지와 시간의 흐름 속에서 펼쳐지는 사건의 추이가 주고받는 상호작용에 달려 있다. 고

정적인 이미지는 우리가 현존하는 세계를 탐구할 수 있게 해주는 반면, 일시적인 이미지는 연속적으로 일어나는 사건을 뒤쫓을 수 있게 해준다.

새 천 년의 도래로 역법상 시간의 연속성에 임의적인 중단이 빚어진 현 시점에서 이러한 논의는 시의적절하다 할 수 있다. 미래를 고찰할 때 우리는 우리 앞에 놓인 발명과 발견에 대해 호기심 어린 관심을 쏟고 싶은 유혹을 느낀다. 그러나 이것은 근시안적이다. 필요한 것은 과거의 경험, 소유, 통찰이 우리에게 남겨준 유산의 맥락을 바탕으로 앞으로 주어질 보상을 아우르는 더욱 폭넓은 시야이다.

번역 · 주은정

I. 기원: 진화 대 학습

3. 만지지 않는 것이 금지되었다
: 상호작용성과 가상성의 역사(에서 망각된 부분들)에 대한 언급

페터 바이벨
Peter Weibel

키네틱 아트와 옵아트가 재발견되고 있다. 그러나 대중의 인지를 재획득하는 이러한 운동 내에서의 맥락은 새롭다. 그 맥락은 첫째로, 컴퓨터 아트, 컴퓨터 그래픽, 그리고 애니메이션의 출현과 병행한 발전으로 인식되고 있다. 1960년대에 자그레브와 밀라노에서 열린 《새로운 경향들》과 같은 전시들은 컴퓨터 아트, 키네티시즘, 옵아트 사이에서 특별한 역할을 수행했다. 두 번째로, 이런 맥락의 전환에 의해 옵아트와 키네틱 아트 작품은 보는 이의 의존성, 상호작용성, 가상성이라는 특성을 확실히 띠게 되었다. 실제로 '인터랙티브'와 같은 용어는 이전부터 통용되었다. 셋째로, 옵아트 작품과 키네틱 아트 작품의 관객이 버튼을 누르거나 작품의 일부를 움직이게 하는, 보이지 않는 실행 지시문은 규칙에 기반을 둔 알고리즘 예술의 시작을 보여준다.

이러한 절차와 관련한 지시는 1960년대 예술의 중요한 방향과 점차 연결되어 나아갔는데, 예를 들어 해프닝 운동과 플럭서스 운동은 예술 작품에 대한 일상적인 용어를 대체해갔다. 이렇게 대체되기 시작한 용어는 추후에 이용을 위한 지시로서 자리 잡았고, 관객을 위한 설명으로서, 또한 현재는 행동을 위한 명령이 되었다. 그러므로 알고리즘 예술의 기본적인 요소는 해프닝 및 플럭서스와 연관되어 있다.

따라서 옵아트·키네틱 아트, 해프닝·플럭서스, 컴퓨터 그래픽·애니메이션이라는 1960년대 주요한 세 가지 예술 운동은 알고리즘의 시각에서 재고되어야 하며 서로 간에 새로운 관계를 정립해야 한다. '알고리즘 예술'의 다른 형태로서 간주될 수 있는 이 세 가지 운동과 함께 프로그램 작동 가능성, 몰입, 상호작용성, 가상성과 같은 속성이 1970년 이후에 탄생한 미디어아트나 컴퓨터 아트로부터 가장 먼저 출현한 것이 아니라 1960년대의 옵아트와 키네틱 아트에 이미 존재하고 있었다는 사실이 명

확해진다.

알고리즘은 무엇인가?

카메라, 자동차, 비행기, 선박, 가정용 기기, 병원, 은행, 공장, 쇼핑몰, 교통 노선, 건축, 문학, 시각예술, 음악 등 사회적 또는 문화적 생활의 그 어떤 영역에도 알고리즘이 스며들지 않은 분야는 없다. 과학에서 알고리즘의 혁명은 1930년대 무렵에 시작되었고 예술에서는 이보다 30년쯤 후에 시작되었다.

알고리즘은 특정한 문제에 대한 단계적인 해결책을 정확하고 명백하게 기술하는 한정된 규칙이나 한정된 일련의 지시들을 구성하는 것과 같은 행동을 명령하는 일련의 결정 과정으로서 인식되었다. 알고리즘의 가장 익숙한 시행은 컴퓨터 프로그램이다. 프로그램은 컴퓨터에 의해 단계적으로 수행할 수 있는 언어로 쓰인 알고리즘이다. 따라서 (상위 단계의 기계어로서) 모든 컴퓨터 프로그램 역시 알고리즘이다. 절차나 의사결정 과정을 생성하는 단계에서 몇 시간 또는 며칠이 소요되는 업무는 컴퓨터로 이양되었다. 이 컴퓨터라는 기계는 더욱 발전했고 프로그래밍은 더 정확해졌다. 컴퓨터 프로그램과 전자회로의 형태인 알고리즘이 컴퓨터를 통제한다. 특별히 컴퓨터에 관하여 기록한 첫 번째 문헌은 1842년과 1843년 사이에 에이다 러브레이스Ada Lovelace가 찰스 배비지Charled Babbage의 『분석 엔진』(1834)에 대해 언급한 것이다. 배비지는 자신이 제안한 기계를 완성할 수 없었고 (베르누이 수數를 계산할 의도였던) 러브레이스의 알고리즘은 이를 실행하지 못했다.

20세기 초반에 수학적으로 명확성을 결여한 알고리즘의 정의는 이 시기 다수의 수학자들과 논리학자들에게 자극을 유발하는 원천이 되었다. 1906년 안드레이 마르코프Andrey A. Markov[1]가 마르코프 연쇄로 불리는 법칙에 근거하여 통계학의 일반적인 이론을 창안했는데, 이는 1936년 안드레이 콜모고로프Andrey Kolmogorov에 의해 일반화되었다.[2] 마르코프 연쇄는 상태전이의 개연성이 주어진 시간의 시스템 상태에만 기반을 두며 이전 절차에 의존하지 않을 때 물리적 시스템을 기술하는, 기억장치의 통제를 받지 않는 처리라는 수학적 모델을 묘사했다. 시간(time) $t+1$ 상태에 대한 추이 확률은 시간 t에 전적으로 달려 있다. 이런 방식으로 마르코프 연쇄는 확률의 법칙에 준거하여 상호 종속변수의 일치를 가능하게 했다. 마르코프 연쇄는 미래 변수가 현재 변수에 달려 있는 확률 변수에 준거하지만, 이전 것의 상태에는 독립적이다. 1950년대 말과 1960년대 초, 확률 과정이라는 이 이론은 시와 음악의

추계推計적 발생, 말하자면 무작위 음악, 무작위 텍스트에 성공적으로 적용되었다. 알고리즘의 우연성이라는 개념은 우연한 가능성에 대한 궁극적 정의로서 수용되었고 그레고리 카이틴Gregory Chaitin[3]과 안드레이 솔로모노프Andrey Solomonov의 알고리즘 정보이론의 근거를 이끌어냈다.

1930년 무렵, 계산 능력 또는 알고리즘에 대한 직관적 개념은 수학적 정확성을 갖추게 되었다. 쿠르트 괴델Kurt Gödel, 알론조 처치Alonzo Church, 스티븐 클레이니Stephen Kleene, 에밀 포스트Email L. Post, 자크 에르브랑Jaques Herbrand, 앨런 튜링Alan Turing[4]의 업적은 계산 능력의 개념이라는 모든 공식적인 버전이 동등하게 유효하며 알고리즘 개념의 정밀한 버전으로 보이게 했다. 알고리즘은 컴퓨터보다 오래되었지만 지난 70년 동안 컴퓨터 프로그래밍에서 가장 효과적으로 사용되었다. 프로그램화된 문제는 무엇이든지 (상위 단계의 기계어인) 현재의 프로그래밍 언어로 알고리즘적으로 풀 수 있다.

악셀 투에Axel Thue[5]에 의해 프로그로밍 언어가 발전하기 시작했는데, 그는 1914년 「주어진 규칙에 따른 기호의 변화에 관한 문제」에서 알고리즘적인 결정 프로세스에 관한 첫 번째 정확한 버전을 내놓았다. 예를 들어 여섯 개의 문자와 같이 한정된 알파벳이나 변용에 대한 R의 법칙의 도움에 의해, 명시된 기호 순서가 주어진 알파벳이나 시스템 규칙으로부터 만들어지는지 아닌지는 각각의 경우에서 결정될 수 있다. 이러한 종류의 세미-투에semi-Thue 시스템은 형식 언어의 이론을 발전시켰다. 1950년대 노엄 촘스키Noam Chomsky는 자연 언어의 문법적 구조를 설명하기 위해 세미-투에 시스템을 거론했다. 촘스키의 세미-투에 시스템에 기반을 두고 존 배커스John Backus와 페테르 나우르Peter Naur는 1960년 무렵 컴퓨터 언어의 문법을 기술할 수 있는 공식 표기법을 소개했고, 이 표기법의 시스템으로부터 (알고리즘 언어인) 알골 60을 발전시켰는데 알골 60은 첫 번째로 성공한 프로그래밍 언어이다.

예술에서의 알고리즘

기계어는 컴퓨터의 이러한 진보와 발맞추어 발전했고, 기계어와 이에 관련된 알고리즘 절차, 그리고 1960년대 초반에 사용 및 작동에 대한 명령의 형태에서 직관적 알고리즘은 회화와 조각과 같은 아날로그 예술의 형태로서 사용되기 시작했다. 숫자의 형태에서 기호 순서가 기계가 작동하는 명령어라고 할 수도 있다. 프로그래밍 언어로 알려진 인공 언어 또는 디지털 코드는 디지털 아트에 사용되었다. 문자의 형태로서 기호 순서는 인간을 움직이게 하는 명령으로 작동할 수 있다. 이것들은 흔히 자

연 언어라고 불리며 아날로그 예술에서 사용되었다. 따라서 동작에 대한 명령은 손, 버튼, 열쇠 등을 위한 안내서와 기계적 도구를 위해 존재한다. 또한, 작품과 관람객 사이에는 안내서와 기계적 도구(예를 들어 옵아트와 키네틱 아트에서), 또는 디지털과 전자 장비(뉴미디어 아트에서)라는 두 가지 형태의 상호작용이 있다.

여러 세기에 거쳐 알고리즘은 직관적으로 통제 시스템으로, 명령으로, 연극의 규칙으로, 건축과 음악의 도면과 악보로서 사용되었다. 음악과 미술에서 알고리즘은 가치 있는 창조 도구로서 사용되었다. 레온 바티스타 알베르티Leon Battista Alberti의 『건축론』(1452), 피에로 델라 프란체스카Piero della Francesca의 『회화의 원근법』(1474년 무렵), 알브레히트 뒤러Albrecht Dürer의 일러스트 도서 『측정의 해』(1525)와 같은 르네상스 시대에 만들어진 예술가의 책은 이미 회화·조각·건물을 만드는 안내서가 되어 있었다. 수학적 도움과 소소한 기계적 장치는 바흐에서 모차르트, 쇤베르크에서 조지프 실링거Joseph Schillinger[6]에 이르는 작곡가들이 사용한 것으로 알려져 있다. 현대 음악에서는 연속 과정과 정적 과정에 의해, 테크닉과 알고리즘에 의해, 우연이나 확률에 의해, 치환과 결합에 의해, 반복이나 분열에 의해 주요한 부분이 연주된다. 또한, 이러한 기능은 직관적일 뿐만 아니라 정밀도가 높은 수학에서도 수행된다.[7]

현대 미술에서 알고리즘의 각기 다른 두 가지 형식이 있는데 하나는 플럭서스 운동의 직관적인 응용[금속 프레임에 다양한 나무 막대기로 구성된 카를 게르스트너Karl Gerstner의 〈가변 이미지Variables Bild〉(1957/1965)를 예로 들 수 있다]이고, 다른 하나는 컴퓨터 아트와 같은 정확한 적용이다. 다양한 측면에서 이 두 가지 방식을 조화시키려는 시도가 있었다. 플럭서스 작가인 조지 브레히트George Brecht는 〈만능 기계Universalmaschine〉[8]라는 제목의 작품을 만들었는데 이는 '범용 기계'로서의 컴퓨터를 명확히 암시한다.[9] 그리고 1969~1970년 카를 게르스트너는 〈알고리즘 1AlgoRythmus 1〉이라는 작품을 만들었다.

또 다른 플럭서스 예술가인 딕 히긴스Dick Higgins는 1970년 『예술을 위한 컴퓨터』라는 책을 출판했는데 이 책에는 히긴스가 글을 쓰고 제임스 테니가 만든 컴퓨터 음악을 위한 기계 스코어가 수록되었다. 이미 1962년에 「프로그래밍된 예술Arte Programmata」[10]이라는 강력한 제목의 글을 움베르토 에코Umberto Echo가 발표하였다. 《프로그래밍된 예술: 움직이는 예술, 다중의 작품, 열린 작품》(1962, 밀라노) 전시를 위해 쓴 이 글에서 에코는 우연과 프로그래밍 간의 상호작용을 다루었다. 프로그래밍이라는 개념은 이탈리아 건축가 레오나르도 모소Leonardo Mosso가 1969년 건축으로도 확장했다.

(옵아트, 키네틱 아트, 플럭서스 및 해프닝과 같은) 아날로그 예술 형식에서 알고리즘의 개념을 직관적으로 사용하는 것은 프로그래밍, 절차형 명령, 상호작용, 가상성을 기계적으로 또는 손으로 행하는 실행으로 이어졌다. 자그레브와 밀라노에서 1960년대 초반에 열린 《새로운 경향》전에서 예술 작품을 구성하는 관객 참여는 중요한 역할을 담당했다. 플럭서스, 해프닝, 퍼포먼스와 관련된 작품에서 회화 또는 조각의 대상은 온전히 행동을 위한 명령으로 대체되었다. 이벤트를 일으키는 지시를 따라서 일상용품의 사용을 내포하는 명령은 실제 용품을 대신한다. 이러한 방식으로 관객과의 명백한 통합이 도출된다.

옵아트와 키네틱 아트

키네틱 아트는 1960년대에 역사적으로, 대중적으로 중요한 영향력을 획득했는데 그 예로는 K. G. 폰투스 홀텐K.G. Pontus Hultén이 기획하고 "이동하는 움직임"이라는 제목으로 암스테르담 스테델릭미술관(1961년 3~4월)에서 처음으로 선보인 《예술 운동》(스톡홀롬근대미술관, 1961 5~9월), 《키네틱아트와 옵아트의 현재》(버팔로 올브라이트녹스아트갤러리, 1965), 《빛과 움직임 - 움직이는 예술》(쿤스트할레 뒤셀도르프, 1966) 등이 있다. 전시 제목들은 키네티시즘이 만들어내고 발전시키는 광학현상을 재현하는 문제와 움직임을 재현하는 문제가 서로 얽혀 있음을 가리키고 있다. 이 두 상황에서단순한 재현이 실제 운동과 실제 빛을 지지하는 것은 포기되었다. 시각적 착시는 이와 같이 인지하게되었다. 실제의 움직임과 실제의 빛은 예술 매체가 되었다. 지각적 현상과 시각적 착시는 도구가 아닌대상으로, 재현의 수단이 아닌 관객이 중요한 요소인 활성화된 지각적 경험으로 사용되었다.

이미 1955년 K.G. 폰투스 홀텐은 (야코프 아감Yaacov Agam, 폴 부리Pol Bury, 알렉산더 칼더Alexander Calder, 마르셀 뒤샹Marcel Duchamp, 에릭 야콥슨Eric Jacobsen, 헤수소 라파엘 소토Jesús Rafael Soto, 장 팅겔리Jean Tinguely, 빅토로 바자렐리Victgor Vasarely 등이 참여한) 《운동》이라는 전시를 파리의 드니스르네갤러리에서 기획하면서 「키네틱 아트의 순간들」이라는 글을 썼다. 라즐로 모호이너지Laszlo Moholy-Nagy의 저서 『움직임의 비전』(시카고, 1947)을 암시하는 제목을 붙인 《움직임의 비전 - 비전의 움직임》전은 앤트워프에서 열렸는데 같은 해 디터 로스Dieter Roth, 오토 피네Oto Fiene, 장 팅겔리, 다니엘 스포에리Daniel Spoerri, 폴 부리, 이브 클랭Yeves Klein을 포함한 작가들의 작품을 선보였다.

키네틱 아트의 연대기는 1900년으로 거슬러 올라갈 수 있지만 사실상 1920년에 시작되었다. (발터 루트만Walter Ruttmann, 바이킹 에겔링Viking Eggeling 등의) 아방가르드 영화, 구축주의, 바우하우스, 데 스테일, 미래주의를 원천으로 여러 장소(1914~1916년 아르테 시네티카, 프란츠 치젝Franz Cizek을 중심으로 한 1920~1942년 비엔나 키네티시즘)에서 다양하게 펼쳐졌다. 가장 주요한 원천은 러시아 구축주의(블라드미르 타틀린Vladimir Tatlin, 알렉산더 로드첸코Alexander Rodchenko, 엘 리시츠키El Lissitzky, 나움 가보Naum Gabo, 안톤 페브스너Anton Pevsner)였는데 러시아 구축주의 작가들은 그 어떤 모방적 기능으로부터도 자유로운 기하학적 오브제를 만들었다. 1920년 모스크바에서 나움 가보는 철사로 실례를 들어가며 설명했다. 이 철사는 시계 스프링의 도움으로 움직이기 시작하면서 부피를 갖게 되었는데 더 정확하게는 가상의 용적체가 될 수 있었다. 1922년 베를린에서 전시된 〈움직이는 구성 No.1Kinetic Construction No. 1〉(그림 3.1, 그림 3.2)은 가보가 1920년에 쓴 「현실주의 선언」에서 나온 것이다. 남동생인 안톤 페브스너와 함께 쓴 이 글은 사실상 '구축주의자 선언'(가보는 이미 1915년 〈구축된 머리 No.1Constructed Head No. 1〉이라는 이름의 조각을 만들었다)이었고, 현재는 구축주의의 시작을 대변하는 것으로 간주되고 있다.

착시 운동 - 착시적 용적

구축주의와 키네틱 아트의 역사적인 연결(여담이지만, 즈데넥 페사네크Zdenék Pešánek가 쓴 단행본『키네티시즘』이 1941년 프라하에서 발간되었는데 이 책에는 아방가르드 영화와 키네틱 조각의 진화에서 잃어버린 고리에 대한 설명이 수록되었다)을 표현한 제목인 〈움직이는 구성 No.1〉은 조지 리키George Rickey부터 장 팅겔리에 이르는, 모터가 구동하는 움직임이라는 미래의 모든 키네틱 조각의 대표성을 나타낼 뿐만 아니라 키네티시즘의 발전을 이끌었으나 움직임보다는 덜 알려진 모터를 나타내기도 한다. 그 모터는 가상성이라는 명백한 움직임이었다. 철사로 이루어진 가보의 선은 명백한 용적을 생성했다. 가상성은 키네틱 아트와 옵아트를 연결시킨다. 키네틱 아트는 분명히 구축주의와 옵아트 사이에 놓여 있고 이 둘을 연결시키는데, 구축주의와 옵아트의 연결 요소는 지각 현상이다. 이러한 자각은 우리로 하여금 키네틱 아트의 순수한 기계적 카테고리를 넘어서게 하는 한편, 아날로그 기계 키네틱으로부터 디지털 전자 키네틱으로의 진화 과정을 보여준다. 움직이는 부분은 단순한 기계적 요소 이

그림 **3.1** 나움 가보, <움직이는 구성 No.1>, 1920 (정지), 신그라츠미술관.
그림 **3.2** 나움 가보, <움직이는 구성 No.1>, 1920 (작동 중), 신그라츠미술관.

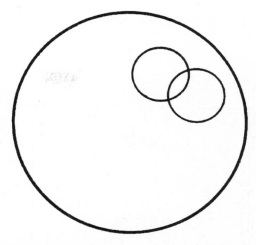

그림 3.3 비토리오 베누시, 1912. 스테레오키네틱 현상에 대한 명백한 예시. 종이 위에 원들을 붙이거나 천천히 회전시키면, 롤러의 전단연(剪斷緣)처럼 단색의 원들이 보일 수 있다. 신그라츠미술관.

상이다. 이는 가상의 구성요소이다.

이러한 발견은 또한 키네티시즘의 더 중요한 근원을 가리키는데, 곧 스테레오스코피stereoscopy 로부터 스테레오키네시스stereokinesis를 망라하는 특별한 시각 현상의 과학, 지각의 과학을 가리킨다. 1900년 무렵 빈, 프라하, 그라츠, 베를린, 프랑크푸르트 등에서 시작된 게슈탈트 심리학과 지각 심리학 이라는 새로운 학파는 에른스트 마흐Ernst Mach, 크리스티안 폰 에렌펠스Christian von Ehrenfels, 알렉시우스 마이농Alexius Meinong, 알로이스 회플러Alois Höfler, 비토리오 베누시Vittorio Benussi, 볼프강 쾰러Wolfgang Köler, 막스 베르트하이머Max Wertheimer, 쿠르트 코프카Kurt Koffka 등과 연결되는데, 이 학파는 특별한 게슈탈트와 운동 경험, 착시적 운동, 착시 등과 같은 시지각의 법칙에 대해 실험적인 연구를 수행했다.

이탈리아 출신으로 오스트리아의 그라츠에서 활동한 심리학자인 비토리오 베누시는 1912년 「양 안식 환각 운동과 기하학적 게슈탈트 착시」를 출간했다. 1921년에는 라이프치히에서 요하네스 위트만 Johannes Wittmann이 「허구의 움직임과 가짜 대상에 관하여」를, 1929년에는 펜티 렌발Pentti Renvall이 「입체 속도론적 운동 현상에 관한 이론」을 출판했다(그림3.3).

이 명백한 움직임과 착시적 대상은 가상의 영역으로 우리를 인도한다. 1912년 베누시는 연속된 움직임(키네틱 아트)와 깊이 감각(옵아트)이 관련된 간단한 실험을 수행했다. 회전하는 원반 위에 있

그림 3.4 체사레 무사티, 1924. 회전했을 때 스테레오키네틱 효과를 일으키는 원들. 신그라츠미술관.

그림 3.5 마르셀 뒤샹, <빈혈증의 영화>에 나오는 원반. 신그라츠미술관.

그림 3.6 중첩에 대한 저항이 주관적 표면을 지각하는 수단이다.
분리된 선들이 주관적 표면과 겹쳐지는 것을 드러내지만 주관적 윤곽이 선에 의해 없어진다. 신그라츠미술관.

는 원의 형태들은 움직이는 원뿔형 물체라는 착시 현상을 불러일으키며, 이 때문에 움직임에서 삼차원 구조라는 착시가 발생된다. 깊이 감각(입체가 있다는 징후)과 결합된 움직임은 움직이는 공간적 효과(이는 파두아에서 베누시의 학생이었던 체사레 무사티Cesare L. Musatti의 용어를 빌어 '스테레오키네틱 효과'로 부를 수 있는데, 이 용어는 스테레오키네틱 공간 이미지와 착시적 대상을 위해 만든 용어다)를 이끌어낸다(그림 3.4). 영화 〈빈혈증의 영화〉(1925~1926)에 나오는 움직이는 원들과 마르셀 뒤샹의 〈회전-부조Roto-Reliefs〉(1923~1935)는 동일한 스테레오키네틱 현상에 기반을 둔다(그림 3.5).

착시적 대상과 착시 운동에 대한 연구는 1950년대와 1960년대에 진척되었고 부분적으로 도구의 도움을 받았다. 무사티의 제자인 가에타노 카니자Gaetano Kanizsa는 1900년에 '착시적 윤곽'에 대해 최초로 출간한 프리드리히 슈만Friedrich Schuhmann의 조사를 후속적으로 연구했다. 착시적 윤곽은 말하자면 존재하지 않는 가상의 선에 대한 지각을 의미한다. 1955년 이후로 카니자는 실질적으로 존재하지 않는 윤곽선, 경계, 모서리 등을 뜻하는 '주관적 윤곽subjective contours'을 대중화했다(*Scientific American*, 234, April 1976, pp. 44~52)(그림 3.6). 1950년대 인스부르크에서 테오도르 에리스만Theodor Erismann과 그의 조수인 이보 콜러Ivo Kohler는 의도적으로 안경을 뒤집는 방식으로 시각적 오작동을 창출했는데, 이는 착시 현상을 이해하는 토대의 일부가 되었다(그림 3.7).

가상 부피로부터 가상 환경으로

가보의 〈움직이는 구성 No.1〉에서 볼 수 있듯이 이 작품은 오늘날 가상적이라고 말할 수 있는 명백한 움직임을 창출했다. 미술사에서 가상 움직임과 가상 대상의 경계는 회화로부터 조각까지, 평평한 표면으로부터 삼차원 공간까지 확장되었는데 이미 1920년대에 '가상'이라는 단어는 착시 대신에 사용되기 시작했다.

모호이너지는 자신의 저서 『물질로부터 건축으로』(1929)에서 조각 발전의 다섯 번째 단계를 4차원 시간에 3차원의 부피를 더한 것으로 묘사했다. 매스는 움직임의 결과로서 비물질화된다. 움직이는 동안 조각은 가상 용적virtual volumetric 관계라는 현상이 된다. 모호이너지는 그러므로 물질과 고정된 용적체로의 발전을 명백히 키네틱과 '가상'으로 언급한 바 있다(그림 3.8).

소토는 빛과 움직임을 융합시키지 않고, 2차원적 수단을 이용하여 움직임의 착시를 만들어내는

그림 3.7 거울이 달린 앞챙이 있는 모자가 모든 것을 머리 위로 놓는다. 이보 콜러 제공. 신그라츠미술관.

그림 3.8 모호이너지, <공간 변조기>, 1940. 신그라츠미술관.

그림 3.9 J. R. 소토, <두 개의 가상 관계>, 1967. 신그라츠미술관.

고전적인 기구로써 키네틱 아트를 만들었다(그림 3.9). 이러한 과정 중에 소토는 명백한 움직임을 좌우하는 법칙을 인식했는데, 분명히 요소들 간의 관계가 착시 운동의 탄생에서 중요했다. 따라서 그는 '가상의 관계들'에 대해 이야기하면서 이러한 관계가 공간의 표면으로부터 '환경'으로 확장되는 동시에 관객을 예술 작품으로 이끈다고 언급했다. 1964년 가브리엘레 데 베키Gabriele de Vecchi는 〈가상 구조Strutturazione virtuale〉(그림 3.10)를, 1963년 조반니 안체스키Giovanni Anceschi는 〈구조, 가상 원통형Strutturazione, cilindrica virtuale〉(그림 3.11)이라는 작품을 제작했다. 팅겔리는 1955년 〈가상 볼륨 no.1Volume virtuel no. 1〉이라는 제목으로, 전기모터가 장착된 조각을 만들었다. 이 작품은 비교적 빠른 속도로 움직일 때 3차원의 투명한 물체, 즉 가상 부피라는 망막 현상을 일으키는 움직이는 부분과 철사 등으로 이루어진 모터로 움직이는 조각 작품들인 '가상 볼륨'(1955~1959) 시리즈로도 알려져 있다.

아날로그 방식을 사용하여 소토는 관객을 따라 변하는 가상 환경을 만들었다. 게투리오 알비아니Getulio Alviani의 〈큐브 환경Cuba-Environment〉(1968~1972), 잔니 콜롬보Gianni Colombo의 〈탄성 공간Spazio elastico〉(1967)(그림 3.12), 마리오 바로코Mario Blalocco의 〈가상 인물과의 색채 동화 효과Effetti di assimilazione cromatica con figure virtuali〉(1968~1972)(그림 3.13), 야코프 아감의 〈키네틱 환경Kinetisches Environment〉(1970), 스타니스라브 필코Stanislav Filko의 〈우주 환경Universum Environment〉(1866~1967)과 같은 작품들도 옵티컬 효과, 키네틱 효과를 갖춘 다감각적 환경을 제시했다. 《키네티시즘, 스펙터클, 환경》이라는 제목의 전시가 1968년 그로노블에서 열렸는데 이 전시에는 데 베키, 콜롬보, 마블렛, 마리 등의 작가들이 참여했다.

관객 참여도 조절할 수 있는 회화(아감의 1956년 작품 〈변형Transformables〉은 다양한 회화적 요소들이 움직일 수 있다)부터 (콜롬보와 팅겔리 같은 작가들의) 조각에 이르기까지, 조각에서 공간과 (콜롬보의 1967년 작품 〈탄성 공간〉과 같은) '환경'에 이르기까지 확장되었다. 1961년에 결성된 예술가 그룹 GRAV Groupe de Recherche d'Art Visuel에는 오라시오-가르시아 로시Horacio-Garcia Rossi, 홀리오 레 파르크Julio Le Parc, 프랑수아 모를레François Morellet, 프란시스코 소브리노Francisco Sobrino, 조엘 스텡Joel Stein, 장-피에르 이바라Jean-Pierre Yvara 등이 참여했다. 1963년 GRAV는 첫 번째 공동 작업을 선보였는데 이는 프랑스 반느에 있는 미술관에 지금도 전시되어 있다. 이 작업은 22미터 길이에 3.65미터 너비로 스무 개의 각기 다른 요소로 구성되어 있는데, 공간들은 길을 잃을 정도로 미로와 흡사하다. 관람객은 "참여하지 않는 것을 금지하고, 만지지 않는 것을 금지하는" 이 미술관의 방침에 따라 작품 주변을 자유롭게 둘러볼 수 있다.

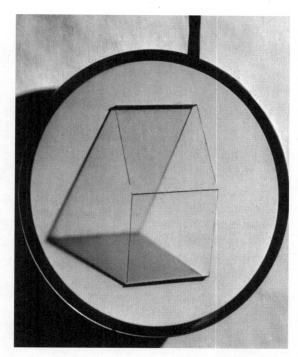

그림 **3.10** 가브리엘레 데 베키, <가상 구조 A>, 1964. VAF재단.

그림 **3.11** 조반니 안체스키, <구조, 가상 원통형>, 1963. VAF재단.

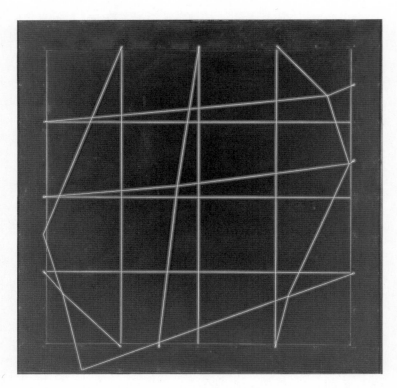

그림 **3.12** 잔니 콜롬보, <탄성 공간>, 1967. VAF재단.

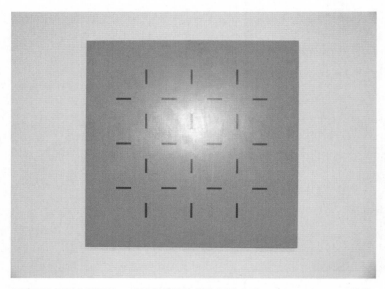

그림 **3.13** 마리오 바로코, <가상 인물과의 색채 동화 효과>, 1968~1972. VAF재단.

키네티시즘은 이름에 함축된 운동성뿐만 아니라, 미술의 발전에서 중요한 역할을 수행하는 요소들, 즉 가상성, 환경, 능동적인 관객 또는 사용자라는 요소들을 만들어냈다. 이후에 컴퓨터 아트와 상호작용적인 가상 환경이라고 특징지어진 모든 것이 아날로그 또는 기계적인 형태일지라도 이미 키네티시즘에 존재하고 있었다.

프로그래밍된 예술

디지털 아트의 미래는 키네틱 전문가들이 연구한 접근 방식에서 발견될 수 있다. 브루노 무나리Bruno Munari는 1952년 『기계주의』를 펴냈는데 이는 예술과 기술의 조화를 목표로 하는 선언서였다. "기계는 예술 작품이 되어야 한다! 우리는 기계의 예술을 발견할 것이다." 이러한 아이디어는 이후 1962년 브루노 무나리와 조르조 소아비Giorgio Soavi가 기획한 "프로그래밍된 예술: 키네틱 아트, 다차원적 예술, 열린 예술"이라는 제목의 전시로 이어졌고 에코가 이러한 운동에 대해 글을 썼다. 프로그래밍된 예술은 키네틱 아트의 형태로서, 한편으로 수학적 프로그램의 법칙을 따르기 때문에 어느 정도 예측할 수 있는 반면, 또 다른 한편으로는 무작위 프로세스를 동시에 허용한다. 즉 움직임의 과정이 무작위와 프로그래밍 사이에서, 정확한 경향과 즉흥성 사이에서 변화를 거듭하므로 오늘날 카오스라 불리는 역동적인 시스템 안에서 발생한다고 할 수 있다. 적어도 콘셉트로서의 프로그램 작동 가능성은 이제 가상성의 개념, 환경, 내부 관찰자 또는 내부의 상호작용자(사용자가 작품의 이동성, 키네틱 조각을 대신하고 '키네틱 구축'을 함께 만든다)로 대체되었다.

레프 누스베르크Lev Nusberg와 '모스크바 키네시스트'의 다른 멤버들은 이미 1966년에서 1968년 사이 채색광 요소와 이동 가능한 기계를 이용하여 사이버-창조물이라고 불리는 것들을 만들어냈다. 이 '사이버 극장'의 관객들은 프로그램된 행동에 참여하도록 초대받았다. 가상 환경과 인터랙티브 아트의 선구자인 제프리 쇼Jeffrey Shaw는 키네틱 아트에서 사이버 아트로 나아갔다. 제프리 쇼의 작품 〈가상 미술관〉(1991)의 가상공간 또는 가상 환경에는 가상 조각품이 있는데, 이 작품은 가상 움직임을 통해 분명한 공간 안에서 분명한 물체의 분명한 움직임을 보여주었고, 키네틱 아트에서 사이버 아트로의 이행을 완벽히 제시했다.

옵아트에서 관람자의 움직임으로 촉발된 옵티컬 변화, 키네틱 회화 및 조각의 움직이는 요소, 버

튼이나 키를 매뉴얼에 따라 누르게 개입하도록 기대된 관람객과의 결합이라는 이 모든 요소는 초기에 기계적이며 수동적인 상호작용의 초기(컴퓨터 시대 이전의) 형식이 된다. 예술 작품은 무작위적 영향에 노출되거나 관객의 조작으로, 또는 기계로 통제되고 프로그래밍되도록, 다시 말하자면 알고리즘으로 만들어졌다. 이미지는 컴퓨터 시대의 도래 이전에 키네틱 아트와 옵아트, 그리고 관객 간에 존재하던 인터랙티브하고 가상적인 관계처럼 프로그램에 의해 창조되었다. 인터랙티브 아트와 가상 예술의 역사는 기술적 인터페이스로서의 컴퓨터의 유용성이 아닌 바로 여기서 시작된 것이다.

<div align="right">번역 · 안경화</div>

주석

1. 1856~1922; 마르코프 연쇄로 불리는 확률 과정 이론을 발전시키는 데 공헌한 러시아 수학자. 상호 종속사건의 확률에 대한 연구에 근거하여 마르코프의 연구는 생물학과 사회과학에 폭넓게 적용되었다. A. A. Markov, "Extension of the limit theorems of probabiliry theory to a sum of variables connected in a chain," reprinted in Appendix B of R. Howard, *Dynamic Probabilistic Systems*, volume 1: Markov Chains (New York: John Wiley and Sons, 1971).

2. 1903-1987; A. Kolmogoroff, "Zur Theorie der Markoffschen Ketten," *Mathematische Annalen* 112: 155 (1936).

3. 1947-; Gregory Chaitin, *Algorithmic Information Theory* (Cambridge: Cambridge University Press, 1987).

4. 1912-1954; Alan Turing, "On Computable Numbers with an Application to the Entscheidungsproblem"(1936) in *Proceedings of the London Mathematical Society*, series 2, volume 42 (1936-37) pp. 230-265.

5. 1863-1922; Axel Thue, "Uber unendliche Zeichenreihen," *Kra. Vidensk. Selsk. Skrifter.* 1 *Mat.Nat.Kl* 1906, Nr. 7, Kra 1906; "Uber die gegenseitige Lage gleicher Teile gewisser Zeichenreihen," *Kra. Vidensk. Selsk. Skrifter.* 1 *Mat.Nat.Kl* 1912, Nr. 1, Kra 1912; "Probleme tiber Veranderungen von Zeichenreihen nach gegebenen Regeln," *Kra. Vidensk. Selsk. Skrifter.* 1 *Mat.Nat.Kl* 1914, Nr. 10, Kra 1914.

6. Joseph Schillinger, *The Schillinger System of Musical Composition*, volume I: books 1-VII, volume II: books VIII-XII (New York: C. Fischer, 1946). 첫 번째 판은 *The Schillinger Course of Musical Composition* (ed. Lyle Dowling and Arnold Shaw, New York: C. Fischer 1941)라는 제목의 통신교육과정으로 출판되었다.

7. Pierre Barbaud, *Musique Algorithmique*(바르보의 작곡 20주년 모음집)을 참조. 1958년 알고리즘 작곡을 시작한 바르보는 이 분야에서 독보적이었는데 이는 컴퓨터로 인해 가능했다. 그의 목표는 인간의 사고 과정을 반영하면서 감정 없이 기계로 인간이 만든 음악을 제작하고 창조하는 것이었다. 앙상블 GERM, 파리현대음악앙상블 등이 바르보의 곡을 연주했다.
 1979년 바르보와 그의 협력자인 프랑크 브라운Frank Brown은 컴퓨터 프로그램을 사용하여 안톤 브루크너Anton Bruckner

스타일의 음악을 만들었다. 이 프로그램으로 열 가지 악기로 구성된 가상 오케스트라를 이용하여 화성을 만들 수 있었는데 특히 코드와 결부된 확률 행렬로 작곡 업무를 할 수 있었다. 특별한 경우에 이 행렬을 분명히 나타내기 위해 특정 작곡가의 작업을 우선 분석해야 했는데, 바르보와 브라운의 경우에는 안톤 브루크너의 현악 4중주곡 C단조를 분석해야 했다. 음악은 재작곡된 후 AUDITV라는 전환 프로그램을 사용하여 음향 형식으로 전환되었고 마그네틱테이프에 녹음된 이후에 음악으로 연주될 수 있었다.

8. 1965년.

9. 수학에서 힐베르트가 던진 '결정 가능성'에 대한 문제에 답하면서 튜링은 오늘날 튜링 기계라고 불리는 아이디어를 제시했다. 이는 '효과적인 방법'이라는 표현으로 비공식적으로 묘사되었던 것을 명백히 형식화한 것이었다.

 튜링은 자신의 형식화가 인간이 일정한 방식으로 수행할 수 있는 것을 포함하는 데에 충분히 보편적이라고 주장했다. 튜링 기계의 개념은 논리 연산의 제한된 집합 지정을 수반하지만 튜링은 어떻게 다른 복잡한 수학적 절차들이 이러한 원자적 요소들을 벗어나서 만들어질 수 있는지를 제시했다. 그는 범용 튜링 기계에 대한 아이디어도 갖고 있었는데 이 기계는 특정한 튜링 기계의 동작에 대한 모방을 가능하게 했다. 범용 튜링 기계는 다른 튜링 기계의 기술을 해독할 수 있는 특성을 지닌 튜링 기계로서 다른 튜링 기계가 행한 것을 수행할 수 있다. 어떤 특정한 방식을 수행할 수 있는 이러한 기계가 존재 가능한지는 명백하지 않다.

10. 1962년 올리베티^{Olivetti}사의 전시 공간에서 동일한 제목으로 열린 전시 카탈로그에 최초로 수록되었고 이 카탈로그는 브루노 무나리가 편집했다. Volker W. Feierabend and Marco Meneguzzo, eds.; *Luce, mwimento & programmazione-, Kinetische Kunst aus Italien 1958/1968* (Cinisello Balsamo: Silvana 2001, 242-248).

4. 예술과 기술의 역사화 : 방법의 구축과 규범의 작동

에드워드 A. 쉔켄
Edward A. Shanken

과학과 기술, 곧 물질주의의 시녀들은 세상에 대하여 우리가 알고 있는 대부분을 이야기 해주는 것은 물론이고 지속적으로 우리와 우리 자신과의 관계, 그리고 우리 환경과의 관계를 변화시킨 다. … 만약 이 물질주의가 치명적인 우려가 되지 않는다면, 우리는 그것이 진정 무엇을 위한 것인 지 이해해야만 한다. 이상주의 시대에 뒤쳐지는 형식으로 후퇴하는 것은 답이 되지 않는다. 오히 려 물질주의의 정상 상태에 대한 새로운 영적 통찰력이 요구되는데 그것은 인류의 정신에 적절한 균형을 부여하는 통찰력이다. 그 작은 시작이 바로 예술 형식에 미치는 물질주의의 영향력을 기록 하는 것이다. 이 책은 그러한 과제를 따라 진행된다.

- 잭 버넘,『근대 조각을 넘어』

1990년대 초반 전문가로서의 필자의 삶은 예술과 기술에 관한 몇몇 글의 영향력 아래 있었다. 그것 은 잭 버넘Jack Burnham의『근대 조각을 넘어: 금세기 조각에 미친 과학과 기술의 영향들Beyond Modern Sculpture: The Effects of Science and Technology on the Sculpture of This Century』과「텔레마틱 포옹에도 사랑이 있는가?Is There Love in the Telematic Embrace?」를 포함한 로이 애스콧Roy Ascott의 에세이들이다.[1] 필자는 당시 듀크대학교의 미술사학과 대학원 초년생이었고 평범한 주제를 연구할 계획이었다. 그러나 가까 운 미래인 21세기의 맹위가 돌진해 오는 동시에 엄청난 강도로 필자를 고무시켰다. 비교적 강력한 개 인 컴퓨터, 사용자 친화적 소프트웨어, CD-ROM과 특히 월드와이드웹을 포함한 인터랙티브 미디어 에 이르는 소비자용 기술의 최근 발전상은 창조적인 표현과 교환이라는 새로운 미래를 열어주는 것 으로 보였으며, 여기서는 누구나 멀티미디어 콘텐츠 공급자가 될 수 있었고 따라서 문화 산업의 횡포 로부터 벗어날 수 있었다.

　　테크노-유토피아 수사학에서 영감을 받았지만 그런 동시에 그것에 대해 회의적이었던 필자는

버넘과 애스콧을 안내인으로 삼고, 더 나아가 프랭크 포퍼, 더글러스 데이비스Douglas Davis,[2] 진 영블러드Gene Youngblood의 선구적인 작업에서 깨달음을 얻었으며 크리스틴 스타일스Kristine Stiles의 지도 아래 과학과 기술이 동시대 예술에 미치는 영향과, 예술가들이 미래의 미학적인 모델들을 상상하고 창조하는 아이디어·방법·도구들을 어떻게 사용하고 있는지에 대하여 더 많이 생각하기 시작했다. 필자는 또한 예술의 역사가 시각 문화의 이러한 발전들을 이해하는 데에서 수행하는 역할이 궁금해졌다. 필자는 미래가 어떤 결과를 가져올지보다는 바로 지금 무슨 일이 벌어지는지에 대한 실마리를 얻으려면 예술·과학·기술이 얽혀 있는 역사를 공부해야 함을 아주 빨리 깨닫게 되었다.

　　다음의 논의들은 예술·과학·기술(AST)의 축에 초점을 두고 예술사를 기술할 때의 문제점들을 보여준다. 충분히 정성들여 기술한 AST의 역사라면 예술과의 연관 선상에서 과학과 기술을 구분해야 하지만, 필자는 여기에서 편의상 과학과 기술 중 하나 혹은 둘 모두와 예술의 교차점을 이야기할 것이다. 현장 감각과 사전 준비를 갖춘 필자의 개인 보고서가 그 뒤를 이을 것이다. 이 분야의 발생 초기 단계가 역동적인 성장과 특수한 폭을 지녔기 때문에 몇몇 경우에는 반응을 유발하고자 필자의 논지 중 민감한 부분을 포기하기도 했다. 필자의 관심은 규범으로서의 자격·방법론·역사기록학이며 필자의 목표는 비평가·큐레이터·예술사가, 그리고 AST를 생산하고 보여주고 또 다르게는 이해하고자 하는 그 외의 문화 노동자들을 위하여 미래 학문의 입문을 준비하는 것이다.

문제의 정의: 규범성, 방법론, 역사기록학

예술가들이 과학과 기술을 발전시키고 사용한다는 것은 언제나 예술-생산 과정의 필수불가결한 부분이었으며 미래에도 그럴 것이다. 그럼에도 서양예술사의 규범은 공모자이며 관념적 원천, 그리고/혹은 예술 매체로서 과학과 기술이 맡은 중심적인 역할을 충분히 강조하지 않았다. 이 문제와 물려 있는 사실은 과학과 기술의 역할 분석을 위해서 명확히 정의된 방법이 예술사 안에는 존재하지 않는다는 것이다. AST 간의 밀접한 관계를 밝히고 검토할 수 있도록 지원하는 확립된 방법론(혹은 방법들의 성좌)과 포괄적인 역사가 부재한 상황에서 AST를 배제하거나 주변부에 두는 상태는 지속될 것이다. 결과적으로 수정된 예술사의 핵심이자 기념비로 확립될 다수의 예술가들, 예술작품, 미학적 이론들, 제도, 그리고 사건들은 결국 일반 관람자들에게 비교적 알려지지 않은 채로 남게 될 것이다.

분명 포괄적인 과학적/기술적 예술사는 없다. 예를 들어 페미니즘적·마르크스주의적 예술의 역사가 없는 것처럼 말이다. 이렇듯 AST를 확대하는 렌즈를 통해 예술사가 쓰인다면 어떻게 보일지 궁금해진다. AST의 기념비는 어떤 것일까? AST는 역사적인 내러티브와 어떻게 연결될 것인가? 예술사를 통해 어떠한 유사점과 차이점, 지속성과 단절이 예술적인 목적으로 사용된 기술과 연결될 것인가? 역동적인 활동의 시기가 존재하고 그와 다른 명백한 휴면 상태가 존재하는 이유는 무엇인가? 달리 말해 잰슨Janson의 『서양미술사History of Art』 같은 기초적인 연구서가 예술사에서 과학과 기술이 맡은 역할에 중점을 두고 쓰였다면 이야기는 어떻게 전개되었을까? 이러한 측면에서 할 포스터Hal Foster, 로절린드 크라우스Rosalind Krauss, 이브-알랭 부아Yves-Alain Bois, 베냐민 부흘로Benjamin Buchloh의 공저로 나온 예리한 두 권짜리 책 『1900년 이후의 예술Art Since 1900』은 빌리 클뤼버Billy Klüver와 E.A.T(Experiments in Art and Technology)를 언급조차도 하지 않을 정도로 기술의 역사를 무시하고 있다. 규범적 지위를 얻게 될 이러한 텍스트에서 배제된다는 것은 AST의 역사에 치명적인 악영향을 미친다.

이 분야의 저술과 관련하여 린다 달림플 핸더슨Linda Dalrymple Henderson의 저서 『근대 예술과 과학에 관하여Writing Modern Art and Science』는 필자가 아는 한 AST에 대한 유일한 역사기록적 분석이다. 아마도 예술사적 관심이 이 책의 주제에는 비교적 작게 반영되었기 때문일 것이다.[3] 이러한 식의 더 많은 연구는 현재와 미래의 연구자들에게 가치 있는 자산이 되어줄 것이며 이 연구자들이 우리의 지적 유산을 평가하고 이해하기 때문이다.

조너선 크래리Jonathan Crary, 제임스 엘킨스James Elkins, 핸더슨Henderson, 마틴 켐프, 바버라 마리아 스태퍼드 같은 중요한 예술사가들은 르네상스, 바로크, 근대 시기의 AST 역사를 이해하는 데에 크게 기여했다. 그러나 동시대 예술과 관련하여 영어로 기술된 다수의 선구적인 역사적·비평적·이론적 저술들은 예술가들에 의해서 쓰였다. 몇몇 이름을 열거하자면 애스콧, 버넘, 크리티컬 아트 언섬블Critical Art Ensemble, 더글러스 데이비스, 메리 플라나간Mary Flanagan, 알렉스 갤러웨이Alex Galloway, 에두아르도 칵Eduardo Kac, 마고 러브조이Margo Lovejoy, 사이먼 페니Simon Penny, 페터 바이벨, 스티브 윌슨Steve Wilson이 있다. 주목할 만한 예외로는 조너선 벤털Jonathan Benthall, 말하 베이푸트Marga Bijvoet, 찰리 기어Charlie Gere, 프랭크 포퍼의 글과, 올리버 그라우와 에르키 후타모의 미디어 고고학 연구, 그리고 팀 드러커리Tim Druckery의 비평과 편집선이 있다.[4]

전시 기획 활동은 역사적으로 중요한 기여를 했는데 버넘, 폰터스 홀텐, 프랭크 포퍼, 야샤 라이카드, 그리고 더욱 최근에는 새러 쿡Sarah Cook, 스티브 디에츠Steve Dietz, 베릴 그레이엄Beryl Graham, 존

이폴리토Jon Ippolito, 크리스티안 폴과 베냐민 바일Benjamin Weil[5]이 기획한 전시와 전시 도록을 포함한다. 이들은 또한 전자 매체 기획과 관련한 전시 이론에도 기여했다. SIGGRAPH, ISEA, 아르스 일렉트로니카Ars Electronica 같은 페스티벌과 ZKM에서 열린 주요 전시들에서 이들이 생산한 회의록과 도록은 전형적으로 역사보다는 활동, 비평, 이론에 더 초점을 맞추었지만, AST와 관련한 담론들에도 중요한 토론의 장을 제공했다. 비슷하게 1990년대 중반까지 저널 『레오나르도』는 주로 예술가와 과학자들이 쓴 글을 출판했으며 그 이유는 단지 대부분의 비평가과 예술사가들이 AST 주제에 관해 많은 자료를 생산하지 않았기 때문이다.

영향력 있는 최근 저술들 중 다수는 비교문학, 영화사, 퍼포먼스 연구, 문화학과 같은 타 분야에서 생산되고 있다. 예술 작품에 구현되고 예술가들의 이론적인 글에 분명하게 명시된 AST의 역사를 규명하려는 혁신적인 이론적 견해들이 존재하고 있다. 최근의 많은 비평은 이러한 견해를 따르는 대신에, 특히 예술사의 바깥 영역에서 발터 베냐민Walter Benjamin, 롤랑 바르트Roland Barthes, 장 보드리야르Jean Baudrillard, 브뤼노 라투르Bruno Latour, 자크 데리다Jacques Derrida, 질 들뢰즈Gilles Deleuze와 폴 비릴리오Paul Virilio 같은 뻔한 인물들의 인용을 마구 퍼부었다. 어떤 논의에 권위를 부여하는 신격화된 인물들을 소환하는 것은 학문적인 글쓰기에서 기존의 권력과 권위의 구조를 구체화한다. 즉 후기 구조주의·해체주의의 목적과 상충하는 결과이다. 니콜 키드먼Nicole Kidman이 영화 〈투 다이 포〉(1995)에서 연기했던 사이코패스 텔레비전 저널리스트인 수잰 스톤Suzanne Stone은 "텔레비전에 나오지 않으면 넌 아무도 아니다"라는 유명한 말을 한 바 있다. 같은 논리가 학계에서도 적용된다. 네 글이 인용되지 않으면 너는 아무것도 아니다. 비평적인 담론에서 이루어진 AST의 이론적 기여가 인정받지 않는다면 AST의 역사적인 기념비와 기록물은 예술사와 지성사의 규범에서 계속 배제될 것이다. 예술사가들이 AST의 이론적인 기여가 인정받게 하는 데에 성공하지 못한다면 어느 누구도 할 수 없을 것이다.

우리는 질문해봐야 한다. AST와 관련된 예술사와 비평의 목소리는 무엇인가? 이들이 이룬, 특별하고 가치 있는 기여는 무엇이며, 이 주제—예술사와 더 폭넓은 문화적 틀 모두에서—를 역사화하는 데에서 현재와 미래에 어떤 기여를 할 수 있을까? 필자에게는 해답보다 질문이 더 많지만, 이러한 자극이 토론과 대화를 촉진하고, 예술가들과 예술사가들이 공동체가 되어 AST의 전문 영역의 문제점들을 더욱 명료하게 규정하고 알리는 일을 시작하기 바란다. 만약 그것이 체계적이고 일치된 방식을 따르지 않더라도 최소한 방법과 목표를 규정하고 문제시하는 기초를 제공하는 방식에서 말이다.

필자의 논제는 버넘의 『근대 조각을 넘어』에 대한 분석으로부터 시작된다. 필자는 방법론과 역

사기록학과 관련하여 이 점을 비평적으로 논의하고자 한다. 방법론과 규범성에 관한 질문은 더 큰 예술사학적 맥락 속에서 사이버네틱·텔레마틱·일렉트로닉 아트를 역사화하려는 시도에 대한 필자의 자기반성을 통해 더욱 발전할 것이다.

『근대 조각을 넘어』: 역사기록학, 방법론, 그리고 목적론

버넘은 조르지 케페시Gyorgy Kepes의 모델을 따라 1954년 백열등을 처음 사용했고, 1955년 네온을 사용하면서 작가로서의 경력을 시작했다. 그는 1959년과 1961년 예일대학교에서 조각 전공으로 학사와 석사학위를 받았으며 이후 노스웨스턴대학교의 미술대학 교수가 되었다. 그곳에서 버넘은 스스로 포토키네틱스photokinetics 혹은 빛-움직임 현상light-motion이라고 부른 연구를 지속했고 1968년에 출판된 그의 명저 『근대 조각을 넘어: 금세기 조각에 미친 과학과 기술의 영향들』(이하 BMS로 약칭)을 집필하기 시작했다. 그의 설명에 따르면, 이 책의 부제는 자신의 연구 주제를 한정하려 한 것이 아니며, 책의 일부(BMS, vii~viii)에서 보듯 과학 문화를 특징짓는 이성주의와 물질주의 사이에 근접한 평행선들을 확인하려 한 것도 아니었다.

비록 최적의 조건에서도 책 한 권의 영향력을 측정하는 것은 어려운 일이다. BMS는 다음의 몇 가지 요소가 혼합된 어려움을 지니고 있다. 그것은 (1) 극히 양극화된 반응, (2) 1970년대 버넘의 신비주의가 그의 학문적 신뢰성을 약화시켰다는 점, (3) 1980년대 초 이후 저자가 사회활동에서 사라졌다는 사실이 지적인 후배들을 양성하는 그의 능력을 저해했다는 점, (4) 예술이 과학, 기술과 연대하는 아이디어가 주기적으로 인기를 얻는다는 점이다. 이 마지막 요소에 대하여 말하자면 BMS는 최소한 여섯 차례 재판을 거친 후, 1980년 초에 절판되었으나 1990년대 후반 AST에 대한 관심이 재탄생하는 가운데 이 책에 대한 중요한 비평적 관심도 부활을 경험하게 되었다.[6] BMS는 그 영향력을 밝히는 데에 어려움이 따르지만, 예술·과학·기술에 관한 저술의 역사에서 표지석이 되었다. 따라서 필자는 이 책이 그 자체로서 역사기록학 분야의 과거·현재·미래에 대해 많은 단서를 담고 있다고 믿는다.

특히 BMS의 서문은 버넘의 방법론에 대해 많은 것을 밝혀주며 AST의 역사기록학에 대한 그의 방법론이 지닌 통찰력을 꼼꼼히 읽어낼 수 있도록 돕는다. 버넘은 고트프리드 젬퍼Gottfried Semper의 『공학 및 공학기술적 예술에서의 양식Der Stil in den technischen und tektonischen Künsten oder praktische Ästhe-

tik』(1863)과의 정신적인 연대를 묘사했다. 젬퍼는 예술을 '목적, 재료, 기술'이 혼합된 결과물로 해석하는 방법을 확립했을 뿐만 아니라, 예술이 사회를 뒷받침하는 '경제적·기술적·사회적 관계'를 반영한다는 아이디어를 장려했다고 버넘은 기술했다(viii). 버넘은 이러한 젬퍼의 방법론적 정신을 30년 후에 알로이스 리글Alois Riegl이 전개한 정신과 비교했는데, 리글은 예술 생산의 물질적인 조건만으로 축소해서 해석한 젬퍼의 예술유물론Kunstmaterialismus을 매도했다. 그 지점에서 리글은 예술 의욕Kunstwollen 혹은 예술적 자유의지를 지지했고, 이것은 20세기 중반까지 지배적인 해석으로 남게 되었다.[7] 지그프리트 기디온Siegfried Giedion(1962)의 예술 역사기록학의 고고학에 근거하여 버넘은 빌헬름 보링거 Wilhelm Worringer가 업데이트한 리글의 예술 의욕 이론이 관념론이었음에도 불구하고 1920년대 이후 "기술 시대를 무시하는 언명을 애써 피하도록 교육받은" 두 세대의 예술사가들을 낳았다고 설명했다 (BMX, ix). 2000년대에 활동하는 많은 예술가와 예술사가들은 이러한 편견이 지속되고 있다고 주장할 수도 있다. 앞서 언급한 것처럼 포스터, 크라우스, 부아, 부흘로의 최근 연구는 AST가 규범적 예술사에서 지속적으로 배제되는 데에 기여하는, 기술에 대한 혐오를 실례로 보여주고 있다.

버넘은 방법론과 역사기록학에 대해 분명히 우려하였음에도 불구하고 그가 BMS에서 취한 특이한 접근방식은 아마도 자신이 예술사가로서 전문적인 훈련을 받지 않았기 때문인 듯하다. 왜냐하면 그는 특정 방법론적 틀에 세뇌되지도, 의존하지도 않았기 때문이다. 실제 역설과 오만으로 한데 뭉쳐 있던 그는 "이 책에는 예술 학문이라는 도구와 잘 지내지 못하는 나의 부족함이 일부 기여하였다. 내가 목적에 맞는 도구를 갖고 있었다면 아마 존경받지도 못할 일을 성취하려 하지 않았을 것이다"라고 했다(BMS, ix). 미디어아트, 과학, 기술의 역사를 수립하는 지금 같은 중요한 형성 단계에서 예술가, 비평가, 역사가들은 방법론적 편견들을 수정하고, 젬퍼와 버넘이 그랬듯이 시대에 역행하는 방법들을 찾아내며, 분석·해석·서술에 대한 종합적·학제적 접근들을 창조하는 것이 아마도 좋을 것이다. 필자는 필자의 연구와 연관해서 이같은 제안으로 돌아갈 것이지만, 먼저 목적론이라는 문제에 특별히 초점을 맞추고 BMS 이면의 방법론을 매우 심도 있게 연구하고자 한다.

버넘은 점진적으로 생명체의 속성을 구현하고자 하는 예술에서 과학과 기술이 중요한 역할을 해왔다고 주장했다. 그가 든 사례는 고대 피그말리온의 살아 있는 조각 신화로부터 18세기 자동인형의 구현에 이르며 20세기 초 활력론자들의 조각에서 20세기 중엽 사이버네틱스, 컴퓨터, 로봇의 출현에 이르는 거대한 역사의 궤적을 가로지른다. 그의 주장은 예술의 역사 전개 과정이 더욱 살아 있는 것처럼 되려는 기본적인 목표에 따라 진행되었다는 목적론적 주장과 얽혀 있다. 실제 BMS는 지나

치게 일반적이면서도 지나치게 결정론적이라는 점에서 자주 비판되었다. 예컨대 1969년 도널드 저드 Donald Judd는 "이 책은 예술 연구의 정보와 오보에 대한 혼성모방pastiche이다. 역사에 대한 그의 사고는 결정론적이다. 누구나 각자의 깨달음이 있으며 역사는 그렇게 흘러간다"라고 했다.[8] 크라우스는 『현대조각의 흐름』에서 "버넘은 조각의 가장 본질적인 야망이 그 시작부터 생명의 모방이라고 주장한다. … 그러나 조각이 굳이 … 모방, 시뮬라시옹, 생명의 비생리학적 재-창조에 '관한' 것일 필요가 있는가? 그리고 만약 그렇지 않다면 우리는 버넘의 명제를 어떻게 생각해야 하는가?"라고 기술했다.[9]

　　BMS에 대한 이 같은 의견과 다른 여타의 비평이 갖는 타당성에도 불구하고 버넘의 명제가 보여준 예지력은 충격적이다. 인공생명·로봇으로 구현되는 지능의 진화 모델들, 나노 기술, 분자생물학과 같은 기술 과학의 발전들은 AST 연구를 위한 중요한 모델과 도구가 되었던 것이다. 크라우스는 예술 생산에서의 물질적인 조건들을 인정했지만 20세기의 지배적인 인식론적 조건을 규정하는 특질인 과학·기술 문제와 마주하지 않았으며, 이 지점이 버넘의 시각으로 볼 때 누락된 부분이다. 거대 규모의 문화적 전환이라는 맥락에서 볼 때 어느 누구도 모든 문화적인 순간의 역사적인 지점을 분명히 알 수 없지만, 버넘이 1968년 규명한 조건들은 지난 40년 동안 더욱 강화되었다. 크라우스가 버넘의 논제를 "조각은 … 필연적으로 '모방, 시뮬라시옹, 생명의 비생리학적 재-창조에 관한' 것"이라고 바꾸어 표현한 것에 버넘은 동의하지 않았을 듯하다. 그에게 생명체와 같은 수준으로 구현되는 발전이란 예술에만 국한된 것이 아니며 이성주의적·물질주의적 문화의 전체적인 특성에서 보아 예술은 일부분에 지나지 않았다. 동시에 과학적 진보의 모델을 예술 활동과 연관시켰다는 이유로 일련의 예술 활동을 전위로 규정하는 방법에 대해서는 버넘도 나중에 그랬듯이 누구나 회의적일 수 있다.[10]

　　버넘은 책의 마지막 장의 끝 부분 "근대 조각의 목적론적 이론"에서 예술, 과학, 기술과 관련한 목적론에 대하여 자기 입장을 분명히 밝혔다. 그는 과학 문화 내에서의 예술의 존재이유라는 더욱 불가사의한 설명으로 낭만적인 후렴구 '예술을 위한 예술art for art's sake'을 대체하며 자기주장의 바탕을 마련했다. 즉 "예술이란 이유도 모른 채, 엄청난 시간, 주의, 인내를 쏟으며 하는 것이다."(BMS, 374) 이같이 명료하고 단호한 무목적성은 과도하게 이성화된 사회 속에서 생존 방식으로서 예술이 지니는 중요성에 대한 버넘의 이후의 생각과 예언에 무대가 되어 주었다. 실제로 1960년대의 다른 많은 지식인들처럼 버넘도 과학과 기술에 대한 문화적인 집착과 믿음이 인간 문명의 종말을 가져올지 모른다고 두려워했다. 그에게 종말은 원자핵폭탄이 아니라 지능적인 자동인형이나 사이보그의 지배력에 의해 야기되는 것이었으며 2000년 4월 『와이어드Wired』에서 선마이크로시스템Sun Mycrosystems의 공동창립

자 빌 조이Bill Joy가 선언했던 공포와 같은 것이었다.[11] 예술사가인 크리스틴 스타일스는 수년 동안 그러한 공포를 만드는 데에 기여했던 조이가 갑작스레 공포를 자각한 것은 첨단과학전문가의 "문제적 징후"이며 "주변을 무시한 채 ⋯ 동료들이 예술과 인문학에서 이룬 통찰력과 연구들을 철저히 무시하는 것"이라고 지적한 바 있다.[12] 조이와 다른 첨단과학전문가들이 1970년대 전자공학과 컴퓨터 과학 글을 필독했다면 BMS가 이들에게 미쳤을 충격은 단지 상상만이 가능하다.

매클루언이 예술을 "원거리에 위치한 조기 경고 체계"라고 묘사했던 바를 상기하며 버넘은 "예술은 ⋯ 인간으로 하여금 때가 되면 따라야 할 육체적이고 정신적인 변화를 준비하는 방법일 수 있다"라고 기술했다(BMS, 373). 이전에 "포스트휴먼 종種으로서의 우리 운명을 구현하는 조각의 역할"(BMS, 371)에 반영했듯이 버넘은 "미래 예술의 유사-생물학적 속성은 ⋯ 우리의 '열등'하고 불완전함을 더욱 효율적인 유형의 생명체로 대체함으로써 모든 자연의 유기적인 생명의 단계적 폐지, 혹은 입력된 노화를 암시하고 있다"(BMS, 376)라고 고찰했다. 그리고서 "일반 체제 의식의 증대"가 우리에게 확인시켜주는 바는 기술을 통해 "스스로를 초월하려는 욕망"이 "단지 죽음에 대한 대규모의 동경"일 뿐이라는 점, 그리고 궁극적으로 "이성의 최대 범위"는 포스트휴먼의 기술로 획득될 수 없지만 "영원히 생명의 범위 안에 남는다"라고 그는 생각했다. "유기적인 생명과 '지능'이 동일한 것"(BMS, 376)이라면 역설적이지 않은가라고 그는 질문했다. 이 같은 수사적 질문은 30년 후의 육화肉化, 육체이탈, 그리고 포스트휴먼에 대한 논의를 예견하고 있었던 것이다.[13]

버넘은 예술, 과학, 혹은 기술에 보편적이고 역사 초월적인 본질이 있다고 보지 않았다. 사실 젬퍼의 뒤를 이어 버넘의 목적론적 해석은 역사적으로 다양한 목적, 물질, 기술의 우연성에 뿌리내리고 있었다. 그에게 문화란 순응적이지 않았으며, 일단 어떤 인식론적 구성이 구체화되면 그 구성의 내적 논리가 발생하거나 다른 대안적인 것으로 대체될 때까지 지대하고 지속적인 영향력을 미칠 수 있었다. 버넘의 주장에 따르면 수세기 동안 합리적 사고의 정신ethos은 과학과 예술을 포함한 모든 측면에서 서구 문명을 지배해 왔다. BMS는 예술과 관련한 합리적 사고를 분석했던 것이다. 버넘의 목적론적 거대 서사는 바로 그러한 정신이 지닌 지속적인 특성을 반영한 것으로 해석할 수 있다. 그것은 합리화된 문화의 지속성을 주장하는 동시에 예시한다는 의미에서 내적으로 일관성이 있었으며, 분명하고도 궁극적인 결론을 향해 해석상의 내러티브가 일관되게 진행될 필요성을 포함하고 있었다. 달리 말하면 거대한 종합적 내러티브를 형성하려는 경향이 과학 문화의 합리주의, 물질주의와 평행선을 달리고 있었고 이 점이 (BMS가 저술된 당시의 예술사는 물론이고) 버넘의 주장과, 과학·기술에 만연한 목

적론적 이론의 틀을 세웠다.

버넘은 단번에 과학과 기술에 매료되었고, 또 그것을 우려했다. 그러나 그의 가장 큰 두려움은 과학과 기술이 징후적이고 필수불가결해지는 합리주의적·물질주의적 시대가 만연하게 될 것이라는 점이었다. 30년 후 소칼 사기사건Sokal hoax[i]과 그 뒤를 이은 '과학 전쟁'은 많은 과학자가 과학이 절대 진리를 찾아가는 방향으로 발전한다는 더욱 전통적이고 목적론적 개념에 적대적이지 않았고 오히려 열정적으로 매달렸다는 점을 시사했다. 다수의 인문주의자들이 더욱더 과학의 (진보가 아닌) 행진을 설명하기 위해 상대주의적이고 비선형적 접근법을 수용했던 것과는 대조적이다. 버넘은 인류 문명이 합리주의의 여정을 고집한다면 궁극적으로 기술에 의해 대체될 것이라고 예견했다. 그러나 만약 문화가 일반 체제 이론一般體制理論(생물학자 루드비히 폰 베르탈란피Ludwig von Bertallanfy의 이론으로서 버넘의 사상과 인문사회과학에 지대한 영향력을 미친 이론)의 원칙에 따라 재배치된다면 인류는 유기 생명이 어떤 형태의 기술보다 더 위대하고 풍부한 지능과 통찰력을 지녔음을 깨닫게 될 것이라고 버넘은 제안했다.

비평가, 예술사가, 큐레이터로서의 버넘의 모든 작품은 이 글에서 제공하는 것보다 더욱 면밀한 역사기록학적 분석을 요구한다. 거기에는 저서 BMS, 『마르쿠제식 분석에서의 예술Art in the Marcusean Analysis』, 『예술의 구조』, 도록의 서문들, 『아트Arts』와 『아트포럼Artforum』에 실린 정기 기고문들, 그 가운데 다수를 모아 집대성한 『위대한 서양의 염전The Great Western Salt Works』, 그리고 이론적으로나 기술적으로 야심찼던 전시 《소프트웨어Software》가 포함된다.[14] AST의 역사에 관한 20세기 최고의 포괄적인 설명서인 BMS는 버넘의 다른 비평적·이론적 작업의 기초를 제공하는 것뿐만 아니라 가까이는 AST에 대한 그의 거침없는 옹호를 보여준다. 그는 머지않아 주창자로만 남지 않을 것이다.

AST에 대해 버넘이 느낀 환멸의 씨앗은 「지능 시스템의 미학Aesthetics of Intelligent Systems」[15]에서 드러나기 시작했으며, 분명 컴퓨터를 사용한 전시였음에도 《소프트웨어》에서 명확해졌다. 그러나 그의 가장 분명하고 적대적인 선언은 한참 후인 「예술과 기술: 실패한 만병통치약Art and Technology: Panacea That Failed」에 등장했다.[16] 여기서 버넘은 가장 기초적인 구성 단계에서는 예술과 기술을 비교할 수 없다고 기술했다. BMS를 저술한 이후에 그는 구조주의, 연금술, 신비주의를 통합하는 방법을 구축하

i 앨런 소칼Alan Sokal이 1996년에 유명 인문학 저널인 『소셜 텍스트Social Text』를 상대로 가짜 논문을 투고하면서 벌어진 지적 사기극을 말함.

기 시작했다. 이 방법은 버넘의 뒤샹과 개념미술에 관한 연구에도 적용된 것으로서, 버넘으로 하여금 서구 예술의 내적 논리가 그 자체의 내적인 기호학적 구조를 스스로 드러낼 수밖에 없었다는 결론에 이르게 했다. 그는 뒤샹의 〈큰 유리Large Glass〉를 은유로 사용하며 "이해되는 순간 사라져버리는" 예술은 스스로 벌거벗겨졌다고 설명했다.[17] 기술은 그 과정에 전혀 기여한 바가 없으며 케이크 위의 얹은 '크림' 정도였다고 그는 이후에 언급했다.[18] 그의 이론에 따르면 기술의 능력이 서양 예술의 신비적 구조를 조율하는 의미화의 체계에 중요한 방식으로 기여했지만, 이러한 능력에 대한 신뢰를 잃은 이후 버넘은 《소프트웨어》에서 거의 형식이 부재한 개념미술과 기술적인 비-예술의 기계적인 형식을 의도적으로 연결하고 그 양자간의 "충돌 혹은 미학적 긴장감을 증대시키고자 했다."[19]

그의 모든 탁월함과 학식에도 불구하고 버넘의 방법은 예술-생산의 필수불가결한 부분으로서 기술이 지닌 더 큰 영향력에 대한 그의 이해력을 가려버렸다. 그에게 기술이란 기술 자체와는 아무런 상관없는, 이미 정해진 목적을 이루기 위한 단순한 수단일 뿐이었다. 그는 표피적인 면에 빛을 비춤으로써 거대한 계획을 드러낼 수 있을 것으로 믿었다. 그리고 그가 거대한 계획이라고 불렀던 바는 메타프로그램, 자기-메타프로그램, 그리고 신화적 구조로서, 예술이 과거에도 그랬고 미래에도 그렇듯이 계속 전개되고 진화해온 이유를 설명해주는 것으로 보았다. BMS에서 그는 그 표면 아래에서 생명을 상정하고 발견했다. 《소프트웨어》와 『예술의 구조』에서 그는 사회적 제도로서 예술의 구조적인 토대를 드러내고자 했다. 이상하게도 이 자기성찰적인 방법론적 접근은 아마 메타레벨 분석에 이르는 진보된 단계의 포스트-그린버그post-Greenberg 형식주의와도 비교·대조될 수 있을 것이다. 그린버그는 회화가 지닌 피할 수 없는 양식 세 가지를 제시한 바 있다. 즉 평면성, 프레임, 그리고 기법이다. 또한, 그린버그는 이러한 형식적 속성들을 분명하게 드러내는 작품을 의미 있게 평가했다. 버넘은 증대되는 활력이 예술의 역사적인 전개를 주도하는 근원적인 원리라고 규명했고 그러한 체계적인 과정을 설명하고 드러내는 작품을 의미 있게 평가했다.

활력론과 구조주의가 중요한 철학적 모범으로 남아 있는 한, 예술사 저변에 있는 동기를 설명하는 데에 그것들이 지닌 한계를 굳이 반복할 필요는 없을 것이다. 사실 후기구조주의의 중요한 가르침 가운데 하나는 거대 서사를 보편화하는 바로 그 아이디어에 대한 전면적인 거부는 아닐지라도 그것에 대한 의심이었다. 버넘이라면 서구 인식론의 신비적인 구조라고 묘사했을 바로 그것을 해체하는 것이다. 구조주의를 예술사 방법론에 적용했던 버넘의 선구적인 방식은 이 같은 통찰력이 제거된 채 하나의 해석으로만 남게 되었다. 그 통찰력은 구조주의를 후기구조주의와 구분하는 중요한 수준의 것이었

다. 이러한 점과 여러 다른 단점이 있지만, 『예술의 구조』는 난해하지만 매력적인 텍스트로 남아, 예술사에 대한 버넘의 중요한 기여도를 더 폭넓게 재검토하는 비평적인 재평가를 간절히 요청하고 있다.

예술, 과학, 그리고 기술: 방법의 구축과 규범의 작동

일점 원근법의 발명과 유화의 창조로부터 상호작용적 가상현실 환경과 텔레마틱 예술에 이르는 기술적인 혁신, 그리고 신생 과학 아이디어와 기술을 주제와 매체로 사용하는 것은 서양예술사에서 상당 기간 지속되어왔다. 이 점은 과장이 아니며 중요한 논제가 된다. 누구나 아주 쉽고 분명하게 말하듯, 다양한 사회학·경제학·심리학·철학의 형식들이 각기 다른 분석적이고 창의적인 도구와 더불어 수백 년 동안 예술 활동과 예술사적 해석에 적용되어왔다. 필자의 주장을 의미 있게 하는 것은 예술사의 원칙들이 전기傳記, 형식주의, 페미니즘, 마르크스주의, 정신분석학, 후기구조주의, 후기식민주의, 그리고 여타의 비평적인 장치를 정식 방법론으로 수용해왔다는 점이다. 이 점은 궁금증을 낳게 된다. 여기서 다루는 분야를 부각하기 위한 적절한 방법론도 없이 어떻게 예술과 기술에 대한 더욱 종합적인 이해를 발전시킬 수 있는가? 그러한 방법들은 무엇으로 구성되는가? 특히 예술, 과학, 기술이 비교적 연관성이 없어 보이는 시대에 그것들 사이의 관계에 어떤 통찰력이 등장할 수 있을까?

앞서 언급한 예술사가, 비평가, 그리고 예술가들의 비평적이고 역사적인 작업들은 일련의 방법들로 형식화될 수 있는 의미 있는 모델을 제공한다. 토머스 쿤Thomas Kuhn, 앤드류 핀버그Andrew Feenberg, 파울 파이어아벤트Paul Feyerabend, 더글러스 켈너, 브뤼노 라투르Bruno Latour, 마이클 하임Michael Heim의 작업이 제시하는 역사, 철학, 그리고 과학과 기술의 사회학은 AST의 발전을 설명하는 귀중한 도구들을 제공한다. 문학비평은 매체를 비평적으로 해석하는 오랜 전통을 가지고 있으며, 마셜 매클루언 같은 선구자들을 비롯하여 좀 더 동시대 저자인 제이 데이비드 볼터Jay David Bolter, N. 캐서린 헤일스N. Katherine Hayles, 재닛 머리Janet Murray 등에 이른다. 여러 분야에서 등장한 문화학은 복잡한 현상들을 분석하기 위해 다양한 비평적 접근법에 기초하는 종합적인 방법들을 개발해왔다. 텔레비전, 필름, 매스미디어를 포함한 대중문화와 관련해서는 레이먼드 윌리엄스Raymond Williams가 선구가 되었고, 최근에는 미디어 이론가인 셰리 터클Sherry Turkle과 레프 마노비치가 스크린 기반의 멀티미디어를 분석하는 데에 이런 방법들을 적용했다. 학제 간, 그리고 통학문적transdisciplinary 협업의 중요성이 커

져가는 상황에서 브리기테 슈타인하이데Brigitte Steinheider의 작업같이 인류학과 심리학을 포함하는 분야에서 온 사회과학방법은 혼성적인 협업 연구의 과정에 중요한 통찰력을 제공해줄 것이다.

예술사는 속성상 학제 간의 프로젝트이다. 무한대로 해석할 수 있는 예술 작품을 분석할 때 어떤 방법도 궁극적으로 충분하지 않다. 더욱이 AST는 기나긴 역사를 가진 매우 광범위한 분야이다. 따라서 이 같은 폭과 넓이를 지닌 주제를 해석할 때, 특정 방법이 종합적인 도구를 제공할 수 있을 것으로 기대할 수 없다. 그럼에도 과학, 기술, 그리고 문화 사이의 일반적인 관계를 해석하기 위해 여타의 원칙들이 수용한 방법들을 연구함으로써, 그리고 논의가 되고 있는 AST의 양상의 특성들을 밝히기 위해 만들어진 방법론적 틀을 구체화함으로써 예술사라는 분야는 수혜를 입게 될 것이다. 그러한 방법(들)은 예술, 과학, 기술의 역사적인 관계 속에 의미 있는 시각을 제시할 것이며, 이러한 방법들의 연계는 예술의 전개를 이루어온 다른 문화적인 동력(예컨대 정치학, 경제학 등)들과 어떻게 차례로 연결되는지를 이해하는 데에 기초를 제공할 것이다.

역사, 이론적인 내용, 그리고 과학과 기술의 실질적인 적용을 통합하는 기본적인 방법이 부재한 상황에서 예술사의 규범은 예술 생산의 역사에서 차지하는 기술의 역할과, 그러한 측면에서 중요한 혁신가였던 예술가들의 기여라는 역할을 이해하는 데에 부족하다. 이는 논리학에서 말하는 미끄러운 비탈길slippery slope이다. 한편으로, 거대 서사의 재구축은 윤리적으로는 아닐지라도 이론적으로는 도전적이다. 실제 동시대 AST 대다수의 두드러진 특징들은 거대 서사를 정당화하는 인식론적 근거에 도전하는 것으로 보일 것이다. 이러한 측면에서 AST의 규범화는 그 자체 기준에 따라 거의 틀림없는 실패를 보장하고 있다. 그와 동시에 예술사를 통틀어서 기술의 중요성을 반영한 규범적인 수정이란, 과거에는 배제되고 주변화되고 혹은 그 전체적인 가능성이 이해되지 못했던 예술가들, 예술 작품들, 예술 생산 활동과 거대 서사들을 비평적으로 재검토하고 재맥락화한다는 것을 시사한다. 이와 다른 맥락에서 버넘은 "모든 진보적인 것들은 시스템의 지원으로 이루어진다"고 논한 바 있다.[20]

이 같은 딜레마에 맞서서 필자는 최신 기술을 적용한 현대 예술의 특징들과 관련해, 그리고 과학과 기술에 관한 연구를 예술사의 중심에 포함시키는 것에 대한 더 일반적인 우려와 관련해, 다음에 나오는 고려 사항들이 적어도 이 문제 있는 프로젝트를 둘러싼 비평적인 쟁점들의 일부를 규정하는 데에 도움이 될 것으로 기대한다. 필자는 여기서 1900년 이후의 예술과 예술사와 관련한 이러한 문제들에 대한 생각을 일부 공유하는 것으로 시작하여, 이 분야에 대한 필자의 연구에서 가져온 더욱 자세한 사례들을 통해 논의를 확장하고자 한다.

거대 서사와 거대한 계획에 대한 이론적인 도전은 두서없이 토착화된 전략과 방법론적 모범들을 수정하는 데에서 중요한 부분이지만, 데이터 세트를 규명하는 문제가 남아 있다. 담론의 참여자들은 그들이 응답하고 논의할 다소 일관된 주제를 가지고 있다는 점에 동의한다. 담론은 이러한 동의에 근거하며 그러한 동의를 필요로 한다. 참여자들은 아마 어떤 특정의 사물, 방법, 목표에는 거세게 반대할 것이다. 그러나 거기에도 공통된 근거가 존재한다. 규범이란 그 공통된 근거를 제공하는 것으로서, 일반적으로 허용되는 특정 사물들, 배우들, 시점時點들을 공유하는 데이터베이스이다. 그들은 전개되고 있는 담론 구축에 참여함으로써 맺어진다. 이러한 논의의 일부가 되려면 그 사물들, 배우들, 시점들이 규범의 문지기들에게서 규범으로 인정받아야 한다. 여기서 중요한 문지기들이란 미술비평가, 예술사가, 큐레이터, 딜러, 컬렉터, 그리고 이들 문지기가 대표하는 제도, 즉 저널·학계·미술관·상업 갤러리·경매회사·소장가들이다. 규범은 실제로 이토록 거대하다. 규범은 그 권위를 입증하는 데에 필요한 충분한 사례를 갖고 있어야 하지만 그 중요성은 특정 배타성에 입각하고 있다. 따라서 규범으로 새로이 허용되는 작품이 있으면 다른 하나는 제거되어야 한다. 이 같은 문지기 기능을 관리하는 일종의 판단은 이데올로기적 의제, 전문가로서의 야망, 재정적인 투자로부터 떼어낼 수 없다. 하나의 작품을 규범적인 기념비로 지원하고 허용하는 것은 다른 문지기들의 동의를 강요한다. 그리고 여기에는 몹시 어렵고 미묘한 협상이 필요하다. 성공적으로 통과하는 관문이 많아질수록 사물, 배우, 시점은 규범 내에서 더욱 안정적인 자리를 잡게 된다. 그리고 물론, 규범이란 획일적인 것도, 고정불변인 것도 아니다.

사실 서양예술사의 규범은 극적으로 수정되어왔다. 특히 마르크스주의, 페미니즘, 다문화주의, 그리고 후기구조주의라는 이름으로 시작된 재건에 의해서였다. 1980년대 대학 시절에 읽은 잰슨의 『서양미술사』 두 번째 판(1977)에는 여성 예술가들이 거의 포함되어 있지 않았다. 이처럼 규범이란 분명 가부장적이고 권위주의적이다. 그러나 파시스트적이지는 않다. 오히려 규범은 융통성 있고 탄력적임이 검증되었다. 그 존재와 지위는 심각하게 위협적으로 등장하지 않으며, 규범에 대한 도전은 그것의 고질적이고 근본적인 권력 구조를 해체하기보다 부분적으로 배타성을 바로잡거나, 양식적 진보의 내러티브를 변화시키는 데에 초점을 맞추어 왔기 때문이다. 그러한 프로젝트는 공동의 담론적 데이터베이스를 창조하는 데에 유용한 비규범적 사업의 모범을 제공할 수 있고, 어쩌면 이 분야가 비선형적 내러티브 구조를 생산하기 위한 상호작용 기술을 수반함에도 불구하고, 예술사 영역의 바깥에 놓인 근본적인 인식론적 변화를 요구할 수 있다. 이 같은 전환만큼이나 흥미로운 점은 그러한 변화들이

교실 안에서 야기하게 될 기상천외한 도전을 우리가 상상할 수 있다는 것이다. 더 중요한 것은 그 변화들조차 AST에 대한 인식의 부족과 주변화를 치유할 방법을 제공하지 않는다는 점이다. 이러한 목표를 이루려면 AST의 기념비들이 규범으로 (혹은 다른 담론의 데이터베이스로) 규명되고 허용되어야 한다.

규범으로 인정되는 하나의 접근 방식은 크리스틴 스타일스와 피터 셀츠Peter Selz의 『동시대 미술의 이론과 기록Theories and Documents of Contemporary Art』에서와 같이 예술과 기술에 대한 별도의 장을 포함한 연구를 통해서이다.[21] 이와 다르게는 과학과 기술의 역할을 예술사의 구조와 더욱 전면적으로 통합하는 주제적 혹은 연대기적 내러티브를 AST의 기념비들과 한데 엮는 것이다. 이러한 선상에서 예술사가들의 방법론적 기본 도구상자 속에 해석의 도구로서 기술을 연구하는 것이 한 부분으로 통합되어야 한다. 이 영역에서 활동하는 예술가들과 지식인들은 AST가 규범으로서의 지위를 획득하거나, 어떤 것으로든 대체될 담론의 장으로 들어가게 할 수 있는 협상과 게이트키핑 과정에 관여해야 한다. 전문적인 조직, 지원과 전시 기관, 학계, 출판 등에서 권한을 갖는 지위를 획득하는 것도 이러한 관여 과정에 포함된다. 여러 가지 측면에서 굳이 말하자면 AST 집단은 이미 이러한 위치로 잠입하기 시작했다. 그러나 아직 갈 길이 멀다. 필자는 예술계를 점령하는 것이 아니라 단지 활동 영역의 수준을 제시하고자 한다.

필자의 연구에서의 방법론적 사례들

텔레마틱 수용

1995년 필자는 브뤼셀에서 열린 "아인스타인이 마그리트를 만나다Einstein Meets Magritte" 회의에서 로이 애스콧에 관한 첫 원고를 발표했다.[22] 필자는 이후 계속 애스콧에 대하여 연구했고 1997년에는 그의 에세이 전집을 출판하는 계약을 맺게 되었다. 그리고 『텔레마틱 수용: 미술, 기술, 의식의 비전 있는 이론들Telematic Embrace: Visionary Theories of Art, Technology, and Consciousness』(이하 *TE*로 약칭)[23]의 긴 서문에서는 예술사, 기술의 역사, 지식의 역사 안에서 실행가이자 이론가이며 교육자로서 애스콧의 작업을 맥락화하고자 했다. 필자의 글은 근본적으로 예술사에 바탕을 두고 20세기 실험예술이 수용한 미학적 전략들의 연속 선상에 애스콧의 작품을 재배치하고자 했다. 예를 들어 1960년대부터 진행된 애스콧의 인공지능 작업을 세잔Cézanne에서 잭슨 폴록Jackson Pollock에 이르는 회화적인 경향, 무어

Moore 시대에서 파스모어Pasmore와 니콜슨Nicholson에 이르는 영국 미술 내 활력론자와 구성주의자들의 경향, 아르프Arp와 존 케이지John Cage에 의한 예술 활동에서 우연적 기법과 과정 중심적 접근법의 사용, 키네틱 아트와 해프닝의 상호작용적 측면들, 그리고 뒤샹, 코수스Kosuth, 아트앤드랭귀지Art & Language의 개념주의의 맥락 안에서 틀을 마련했다. 필자는 사이버네틱 예술, 플러스 메일 아트plus mail art, 상황주의Situationism, 퍼포먼스, 예술가들의 전기통신 사용, 인터랙티브 비디오, 그리고 그 밖의 실험적인 경향 같은 구성요소들의 맥락에서 애스콧의 작품을 텔레마틱 아트와 결부시켰다.

필자는 예술이 단순히 과학이나 기술적인 맥락에서 처음 등장하는 개념을 모방한다는 흔히 통용되는 믿음을 털어버리고자 했다. 예술 언어는 과학이나 철학의 상징적이고 문자적인 언어로 일반적이지도, 널리 사용되지도 않기 때문에 예술적인 발전을 아이디어의 역사화의 근원적인 원천으로 인정하려 할 때 자주 실패하게 된다는 점을 이론화했다. 필자의 연구는 아이디어들이 여러 영역에서 동시다발적으로 등장한다는 점을 제안했다. 아이디어들 사이의 교배에는 하나의 씨앗이 한 곳에서 다른 곳으로 옮겨서 싹을 틔우고자 하는 근본적인 맥락이 존재한다는 점을 이미 상정하고 있기 때문이다. 필자는 애스콧의 작업을 예로 들어 인공지능을 예술의 문제에 적용할 수 있다고 주장했다. 왜냐하면 이미 과정, 체계, 상호작용적 형식을 이용한 중요한 예술적 실험의 역사가 존재하기 때문이었다. 당시 인공지능은 예술가들(그리고 다른 이들)이 이미 실험해오고 있던 접근법들을 설명하기 위한, 형식화되고 과학적인 방법들을 제공했다. 예를 들어, 애스콧의 〈변신 그림Change Painting〉(1959)이 사이버네틱스 이론을 근간으로 어떻게 해석될 수 있는지를 보여주었지만, 이 작품은 인공두뇌에 대한 작가의 인식에 앞서 먼저 제작된 것이었다. 분명 사이버네틱스라는 과학의 완성은 또한 관련한 미학적 연구들이 세워질 수 있는 이론적 바탕을 제공했으며 필자는 애스콧의 예술 활동, 이론, 교육학이 그러한 모델에 어떻게 체계적으로 적용될 수 있는지를 입증했다.

사이버네틱 아트에 관한 애스콧의 이론과 관련하여 필자는 아이디어가 역사화되는 과정과, 한 분야의 이론화 과정에서 예술가들의 글쓰기가 지니는 역할을 비교했다. 이러한 측면에서 애스콧의 글쓰기는 혁신적인 예술가들이 흔히 그들의 작업이 비평적·전시기획적curatorial, 그리고 역사적인 담론에 통합되기 훨씬 이전에 자신의 작업에 대한 이론적인 토대를 세운 방식들을 설명해주는 좋은 사례라고 필자는 주장했다. 이러한 주장과 더불어, 코수스와 아트앤드랭귀지 같은 개념주의 미술과 관련된 작가들의 글처럼, 애스콧의 글쓰기가 자신의 활동을 이론화한 것은 물론이고 그 활동에서 필수적인 부분이었다는 점도 강조했다. 실제 애스콧이 예술적·철학적·과학적, 그리고 비서구 지식체계를 통

합한 것과 마찬가지로, 그의 활동, 이론, 교육학을 통합하는 것은 책 서문의 중심 주제였다.

애스콧의 작품에서 나타나는 과학과 기술의 중요성을 전제로 하는 필자의 분석은 예술가의 작품 및 일반적인 예술·문화에 대한 기초적 원리와 이론적 함의라는 측면에서 사이버네틱스와 텔레마틱스에 대한 설명을 필요로 했다. 사이버네틱스적 사고의 진화에 대한 주요 자료로는 노버트 위너Norbert Wiener, 그레고리 베이트슨Gregory Bateson, 하인즈 폰 포에스터Heinz von Foerster와, 제임스 러브록James Lovelock의 작업이 포함되었다. 사이먼 노라Simon Nora와 알랭 멩크Alain Minc의『전산화 사회Computerization of Society』는 1978년 프랑스 대통령 발레리 지스카르 데스탱Valéry Giscard d'Estaing에게 제출한 보고서였다. 이 책은 컴퓨터 네트워크의 영향을 이론화한 중요한 자료로서 여기에서 처음 '텔레마틱'이라는 용어가 만들어졌다. 나아가 샤를 푸리에Charles Fourier, 앙리 베르그송Henry Bergson, 테야르 드 샤르댕Teilhard de Chardin, 피터 러셀Peter Russell 등의 형이상학적 사상들, 바르트, 푸코, 데리다의 구조주의와 해체주의적 관념들, 그리고 유교, 도교, 미국 인디언들과 주술적 전통까지 포함하는 다양한 영향이 애스콧의 사이버네틱 아트와 텔레마틱 아트의 이론·활동과 관련하여 설명되었다.

"미디어는 메시지이다"라는 매클루언의 유명한 격언은 텔레마틱 아트의 형식과 내용의 관계에 대한 필자의 분석을 부각시켰다. "기술 매체가 발전시킨 과정은 그 내용을 발전시키는 (전달되는) 것만큼이나, 그것이 구현하는 내용으로부터 분리될 수 없다. … 기술 매체는 그것이 구현하는 형식적 구조로부터 분리될 수 없다"라고 필자는 주장했다. "형식, 내용, 그리고 과정은 기술 매체의 창조와 분석이라는 특정 맥락 안에서 고려되어야 하며" 텔레마틱 아트란 "상호작용이 대화체의 과정으로 등장한 것으로서, 여기서 정보의 교환은 의미와 가치를 공유하는 체계를 통해서 유대감을 창조하게 된다"라고 결론지었다(TE, 85~86).

스크린 기반의 매개된 환경에서 자아와 타인의 관계에 대한 관련 연구는 마노비치의 스크린 문화의 고고학, 하임의 변증법적 기술 이론들, 로런스 더럴Lawrence Durrell의 소설『저스틴Justine』에서 사랑의 문학적 개념에 바탕을 둔 독창적인 소견, 그리고 뒤샹의 〈큰 유리〉와 애스콧의 작품을 비교하는 필자의 분석에 근거했다. 이러한 질문들은 보드리야르의「미디어를 위한 진혼곡Requiem for the Media」[24]과 관련하여 매체와 연관된 책임 있는 논의를 이끌었고, 예술가-이론가인 에두아르도 칵, 미디어 역사가이자 이론가인 더글러스 켈너, 그리고 필름 매체 역사가인 진 영블러드의 주제에 대한 더 발전된 주석으로 이어졌다.[25]

애스콧의 1960년대 초 작품을 최초의 개념주의 미술 작품으로 보았던 필자의 해석과 분석 또한

텔레마틱 아트가 개념주의 미술과 유대감을 공유했다는 견해를 낳게 했다. 이러한 직관은 예술가 칼 레플러Carl Loeffler와의 인터뷰와 사이먼 페니의 에세이에 대한 응답을 통해 강화되었고 애스콧에 의해 이론화된 텔레마틱 아트의 의미는 개념미술처럼 그 아이디어에 근거한다는 결론에 이르렀다. 또 다른 글에서 필자는 이 같은 전략을 기술과 개념미술의 관계에 대한 더욱 일반적인 분석에 적용했다. 그것은 전통적으로 별개의 불가침한 것으로 역사화된 활동의 범주들을 관통하는 유사성을 발견하는 것이었다.[26]

필자는 *TE* 집필을 위한 연구의 근거가 된 자료와 방법의 폭과 깊이를 보여주고자 이러한 사례들을 제공하는 것이다. 분명 필자는 다른 접근법들과 비교해 특정 접근법을 따르는 성향이 있고 또 그것을 편안하게 느끼기도 하지만, 그렇다고 미리 결정된 방법으로 연구하지 않았으며 연구의 주제가 적절한 접근법을 선별하게끔 했다. 애스콧의 작품은 다양한 자료에 근거하고 있으므로 극히 종합적인 방법이 필요해 보였다. AST의 역사를 저술하는 방법론의 창조와 관련해 필자는 방법론의 등장과 역사적인 서사를 상호적인 공동의 과정이라고 생각하는데, 각각은 서로에게 마차와 마차를 끄는 말의 역할을 하고 있다.

예술과 전자 미디어

2002년 필자는 『예술과 전자 미디어Art and Electronic Media』라는 가제의 책을 집필하기 시작했다. 대형 판형의 이 책은 풍부한 도판과 하드커버로 이루어져 있으며 50개의 자료 이미지를 포함하여 2만 자 분량의 연구 에세이, 100~150자 길이의 작품 정보가 달린 180개의 채색 도판으로 구성된 작품 부분, 주제와 관련된 11만 자 분량의 비평문들로 이루어진 기록문서 부분, 또한 작가의 연혁과 참고문헌을 포함했다. 달리 말하자면 이 책은 규범적인 것으로 보일 것이다. 그러나 같은 도서 시리즈의 다른 주제들, 이를테면 미니멀리즘minimalism이나 아르테 포베라arte povera, 개념미술 등과 달리 일렉트로닉 아트라는 명확히 정의된 규범은 없었다.

이 주제에 대한 규범적인 연구를 하는 기회와 책임은 큰 기쁨이자 두려움이었다. 최우선의 목표는 20세기의 예술과 기술의 풍성한 계보학이 단순히 괴이한 주변부의 활동이 아니라 20세기 초부터 예술사와 시각문화의 주류였다는 점이 이해되고 '보이게' 하는 것이었다. 그러한 목적을 이루고자 필자는 30여 개 나라의 예술가, 공학기술자, 그리고 기관의 활동들을 포함했고 인종·젠더·성性 문제에 주목했으며, 시대·장르·매체를 가로지르는 지속성을 강조하려고 주제별로 책을 구성했다.

이 원고를 준비하는 동안 필자는 전자 매체의 사용을 예술 안에서, 그리고 예술로서 역사화하는 방식에 대한 많은 어려움과 대면했다. 다음의 목록은 이러한 문제점들 가운데 몇 가지를 밝혀주며, 뒤 이은 논의에서 이 문제들을 다소 순차적으로 설명할 것이다.

· 예술과 전자 미디어 내의 여러 하위 장르와 예술 탐구의 유형들은 어떻게 분류되고 범주화되는가?

· 미학이나 예술사의 지속성이 아니라, 이러한 역사를 규정하는 데에서 특정 매체나 기술적인 혁신들이 행하는 역할은 무엇인가?

· 제한된 공간과 정해진 개수의 삽화라는 제약 속에서 오랜 경력을 가진 예술가들과 젊은 예술가들의 작품을 어떻게 균형 있게 소개할 것인가?

· 어떻게 해야 국적, 인종, 젠더, 성, 그리고 그 외의 특성과 관련한 예술가들의 다양성을 가장 잘 보여줄 수 있는가? 그러한 다양성이라는 주제가 어떻게 2만 자 분량의 일관된 내러티브로 설명될 수 있는가?

같은 도서 시리즈의 다른 책들은 조사, 작품, 기록물의 항목을 일관된 하위 항목으로 분류하는 체계적인 구조를 따르고 있었다. 『아르테 포베라』는 주로 예술가나 지역으로 구분된 하위 항목으로 나뉘었다. 『미니멀리즘』은 연대기적인 하위 항목에 따라 조직되었으며, 『개념미술』은 주제별로 구성되었다. 책을 예술가에 따라 구성하는 방법은 『예술과 전자 미디어』에 적용될 수 없었다. 필자는 다양한 예술적 목표를 위해 각기 다른 시기에 사용된 매체, 그리고/또는 개념이 얼마나 유사한지를 강조하고 싶었기 때문에 연대기적 구조의 사용을 거부했다. 필자는 두 가지 중요한 이유에서 매체 중심의 체계적인 계획을 거부했다. 즉 매체 중심의 구성은 (1) 기술적인 장치를 작품 이면의 원동력으로서 제일 앞에 배치하기 때문이며(필자가 전달하고 싶지 않은 메시지), 그리고 (2) 다양한 매체를 사용하는 예술가들이 보여준 개념적인 쟁점과 주제면의 쟁점들이 서로 연관되는 방식을 보여주는 데에 실패하기 때문이었다. 이러한 유형의 지속성을 보여주는 기능이 가장 중요했으므로, 내적으로 일관되고 의미 있는 주제들을 규정하는 데에 어려움이 있긴 하지만, 필자는 주제별로 책을 구성하기로 결정했다.

책을 구성하는 주제들을 검토하기 시작하면서 필자는 또한 데이터베이스를 정의해야만 했다. 앞서 언급했듯이 이 데이터베이스는 모든 규범의 필수 핵심을 구성하는 것이다. 대단히 중요한 논문

이나 설정된 방법론도 없이 필자는 주제와 관련한 항목의 작성과 작품 목록 수집을 동시에 진행함으로써 각각의 활동이 상호 간에 정보를 부여할 것임을 직감했다. 더 나아가 그러한 항목들을 규정하고 채워가는 과정이 필자로 하여금 비평적인 쟁점들을 규명하게 해줄 것도 예측했다. 궁극적으로 필자는 개별 작품과 개별 작품으로 구성된 하위 항목들이 불러오는 주제 면의 쟁점들이 내러티브를 주도해나가길 희망했다.

필자는 이 과정에서 이전에는 그토록 많은 관심을 두지 않았던 분야의 풍요로움을 발견했고, 500여 점의 작품 목록을 작성했다. 이 데이터베이스는 주제별 기획이 지닌 부족함을 드러내주었고, 또 그 반대도 보여주었다. 필자가 처음에 구상했던 항목들은 여러 차례 변경되었고 다음과 같이 정의되었다.

코드화된 형식과 전자적 생산

기술을 이용해 형태를 발생시키거나 복수의 이미지를 생산하고자 했던 기나긴 예술적 전통에 따라, 1950년대와 1960년대 컴퓨터 그래픽과 전자적 복사 방식의 등장, 그리고 1980년대와 1990년대 고해상도 디지털 사진·인쇄·RP rapid prototyping(3차원 복사를 가능하게 함)의 등장은 예술 생산과 복제의 가능성을 확장시켰다. 켄 놀턴Ken Knowlton, 소니아 셰리든Sonia Sheridan과 마이클 리스Michael Rees 같은 예술가들이 포함된다.

움직임, 빛, 시간

20세기 초부터 예술가들은 예술을 정적인 사물로 간주하는 전통적인 관념을 거부하고, 시간과 공간을 통해 예술을 지각하는 의식의 지속성을 노골적으로 드러내면서 작품에 실제 움직임을 부여하기 시작했다. 예술의 매체로서 네온이나 레이저와 같은 인공적인 빛을 사용하는 것은 또한 시간과 공간 속으로 예술을 확장한다는 측면에서 분명 관심을 끌었다. 따라서 예술작품이 빛을 받는 사물에서 그 자체로 빛의 원천이 되는 방향으로 변화하게 되었다. 귤라 코시체Gyula Kosice, 니콜라 셰페르Nicolas Schöffer, 라파엘 로사노 에메르Raphael Lozano Hemmer가 포함된다.

네트워크, 감시, 문화 비틀기[ii]

컴퓨터 네트워킹과 위성 통신이 등장하기도 전에 예술가들은 원거리 참여자들을 포함하는 정보의 교환, 전달, 공동 창작 작품을 제작했다. 공용 유선, 위성 송신, 그리고 특히 컴퓨터와 원격통신의 결합(흔히 텔레마틱이라 불리는)은 이러한 역량들을 크게 확대하였다. 로이 애스콧, 줄리아 셔Julia Scher, 그리고 아트마크RTMark가 포함된다.

시뮬라시옹과 시뮬라크라

시뮬라시옹은 복사물로서 그것이 재현하는 견고한 원본과 많은 속성을 공유한다. 반대로 '시뮬라크라'라는 용어는 특히 미디어 문화 내에서 유사한 형태를 일컫는다. 여기서 원본과 복사물의 차이는 점차 흐려진다. 원본은 더는 존재하지 않으며, 존재한 적이 없거나, 그 중요성이 시뮬라크라와 비교해 축소되어왔다. 시뮬라크라는 전통적으로 원본의 배타적인 영역이었던 일정 수준의, 또는 최고의 진본성을 획득하게 된다. 마이런 크루거Myron Krueger, 차 데이비스Char Davies, 그리고 제프리 쇼가 포함된다.

상호작용적 맥락과 전자 환경

관람자에게 일종의 지각적이고 인지적인 상호작용 방식을 요구한다는 측면에서 예술은 언제나 내적으로 상호작용적이었다. 전자 매체를 사용하는 예술가들은 더욱더 스스로가 열린 맥락을 제공한다고 생각하게 되었으며, 이는 창조적인 교류를 통해서 관람자들에게 예측 불가능한 의미를 생산하는 무한한 가능성을 제공한다는 것을 의미한다. 르 코르뷔지에Le Corbusier, 키스 파이퍼Keith Piper, 이와이 도시오岩井俊雄가 이런 예술가에 포함된다.

신체, 대리, 신생 시스템

예술가들은 그들의 몸(그리고/혹은 관람자들의 몸)을 전자적 매체와 결합하거나 로봇이나 또 다른 형식의 대리물을 창조해왔다. 인간 존재의 사이보그적인 특성을 살펴보고, 포스트휴먼의 존재는 어떻게 구성될지에 대해 숙고하기 위해서였다. 예술가들의 작업은 탄소 기반 생명체와 실리콘 형태의 지능과 생명, 즉 실제와 인공이라는 엄격한 구분을 이어준다. 그런 동시에 이러한 구분이 단순히 사회

ii culture jamming. 문화적 이미지를 조작하여 기존의 이미지를 반박하거나 전복시키는 것을 말한다.

적 관습이 아니라면, 그 구분이 점차 흐려지고 있음을 시사한다. 스텔락Stelarc, 크리스타 좀머러Christa Sommerer와 로랑 미뇨노Laurent Mignonneau, 데이비드 로크비가 여기에 포함된다.

공동체, 협업, 전시, 기관

예술사는 전통적으로 개별적인 예술가-천재의 숭배를 찬양해왔지만, 예술의 생산·감상·역사화를 형성하는 데에서 전시, 기관, 그리고 공동체의 중요성을 점차 인식하게 되었다. 예술의 기술적인 요구 사항과 재정적인 비용 때문에 전자 매체를 수반하는 예술은 흔히 예술가·과학자·공학자들 사이의, 그리고 개인·공동체·기관들 사이의 밀접한 협업을 요구한다. 여기에는 ZKM, 《소프트웨어》, 그리고 리좀 인터넷 사이트Rhizome.org가 포함된다.

주제별 범주는 경직되거나 성급한 구분을 허용하지 않는다. 실제 이 글에는 하나나 두 개의 부분에 자연스럽게 맞는 작품이 많이 있다. 예컨대, 좀머러와 미뇨노의 〈에이-볼브A-Volve〉(1993~1994)는 "시뮬라시옹과 시뮬라크라"나 "상호작용적 맥락과 전자 환경" 부분에도 적합했지만, 이 작품이 인공생명체와의 신체적인 상호작용을 창조한다는 점에서 "신체, 대리, 신생 시스템"이라는 부분에 포함하기로 결정했다. 반면, 제인 프로핏Jane Prophet의 작품 〈테크노스피어TechnoSphere〉(1994~1995)는 또한 인공생명체의 상호작용적인 창조를 강조했지만, 필자가 아는 한 이 작품은 웹 근거의 인터페이스를 사용한 최초의 것이기도 하다. 결과적으로 이 작품을 "네트워크, 감시, 문화 비틀기"에 포함했다. 이러한 두 가지 사례에서 보듯 작품을 특정 부분에 포함하는 것은 작품 내의 다양한 활동들, 그리고 부분들 사이의 폭넓은 교차 지점들을 보여주는 데에 도움이 되었다. 이러한 방식으로 모든 부분이 투과적인 동시에 그 확장성 안에서 결합되기를 희망했다. 즉 모든 부분이 내적으로 일관되면서 서로 관통하는 것이다. 몇몇 경우는 직관에 따라 결정했으며 또 어떤 경우에는 각 장에서 더욱 균형 잡힌 설명을 도출하고자 의도적으로 결정했다. 전체적으로 필자의 목표는 각 부분이 하나의 단위로서 의미를 지니고, 일관되고 포괄적인 전체를 구성하기 위해 다른 부분들과 상호 보완적이게 하는 것이었다.

필자가 이 프로젝트를 시작했을 때, 180개의 채색 도판과 50개의 참고 이미지들은 풍부한 자료로 보였다. 필자는 금세 그 두 배의 숫자조차도 일렉트로닉 아트의 국제적인 범위와 풍부함을 대표하기에 충분한 플랫폼을 제공하지 않는다는 점을 깨닫게 되었다. 그 상황은 10년 단위로 젠더, 국적 등에 따라 이 분야의 다양성을 보여주는 작품을 선별해야 하는 어려운 선택을 요구했다. 이것은 일견 타당해 보였다. 예컨대 백남준의 경우처럼 오십 년에 걸친 경력을 지닌 선구자의 작업을 보여줄 때 전자매

체를 사용한 지 10년도 안된 예술가들과 비교하려면 얼마나 많은 수의 작품을 보여주는 것이 충분한 가? 위의 규범적 수정에 대한 논의에서 제안했던 것처럼, 이 책에서는 선구자에게 할당되는 추가 이 미지마다 예술가의 수를 하나씩 줄여야 했다. 필자는 이 책에서 협업 작품을 제외하고 모든 예술가에 게 오로지 하나씩의 채색 도판을 할당함으로써 최대한 책을 포괄적으로 만들기로 결정했다. 필자는 흑백 참고 이미지 수에는 제한을 두지 않음으로써 예술가들의 경력의 폭을 드러내었고, 작품 설명 부 분에서 소개되지 않은 예술가들을 추가로 포함시키기도 했다. 결국 30개국 이상 출신의 200명 이상의 예술가들이 소개되었다. 이 분야의 여성 예술가들 – 1960년대에는 흔치 않았던 – 은 이 책에서 현저하 게 큰 비중으로 소개되었으며 대략 1990년 이후 예술가들 중 3분의 1을 차지했다. 인종, 국가, 젠더, 그 리고 성과 관련한 쟁점들은 뚜렷한 주제로 분명하게 드러나지 않았다. 오히려 이 책에서 이 같은 다양 성은 마치 섬유조직처럼 얽혀 있었다.

지난 수십 년간 엄청나게 다양한 예술적 전략과 미디어를 한데 묶는 내러티브를 구축하려는 문 제는 중요한 난제였다. 학자로서 필자는 문제를 규명하고 그 문제와 관련한 논지를 세우고, 현존하는 문학, 1차 자료들, 그리고 논지를 지지하는 이론적인 명제들에 근거하여 일련의 논점들을 편집하도록 훈련받았다. 예술과 전자 매체라는 일반적인 주제는 어떠한 명백한 논지도 허용하지 않는다. 버넘의 활력론적인 논지도 주제에 대한 진실이나 쓸모 있는 통찰력을 제공하지 않는다. 필자는 각 부분에 대 해 개별적으로 짧은 에세이를 쓰는 방식으로 집필을 시작했다. 필자의 초기 목표는 각 부분에서 작품 의 다양성을 설명하는 것이었다. 그와 동시에 폭넓게 규정된 탐구 영역 안에서 예술 발전의 누적된 효 과를 시사하는 것이었다. 결과적으로 각 부분의 내러티브는 보통 연대기적이지만, 유사성과 근접성 을 강조하는 무목적론적 방식을 따르지 않는다. 예를 들어 "동작, 빛, 시간"에서 일렉트로닉 아트의 넓 은 범위를 규명하고자 로버트 맬러리Robert Mallary의 '변환적 예술transductive art'의 이론화 과정을 따 랐다.[27] 여기에는 장 뒤퓌Jean Dupuy의 〈심장 박동 티끌Heart Beat Dust〉(1968), 게리 힐Gary Hill의 〈사운 딩Sounding〉(1979), 숀 브릭시Shawn Brixey의 〈광자 목소리Photon Voice〉(1986), 카르슈텐 니콜라이Carsten Nicolai의 〈우유Milk〉(2000), 그리고 고다마 사치코와 다케노 미나코의 〈돌출, 흐름Protrude, Flow〉(2001) 이 포함된다. 30년이 넘는 시간 동안 이들 작품 모두는 사물과 에너지를 하나의 형식이나 상태로부터 다른 어떤 것으로 바꾸어놓는다.

소견: 예술의 역사, 학제 간 협업, 그리고 혼성적 형식의 해석

18세기와 19세기의 미학 이론들이 예술의 자율성을 주장했지만, 예술가들에 의해 발전한 일점 원근법, 해부학, 사진, 그리고 가상현실은 예술사, 과학, 기술 사이의 깊은 관련성을 입증해준다.[28] 더욱이 역사를 통해 예술가들은 단지 예술의 미래가 아니라 전반적인 문화와 사회적 미래를 상상하고자 기술을 창조하고 활용해왔다. 불행히도 예술사는 어떠한 체계적인 방법으로도 AST와 규범과의 예언적 결합을 수용하는 데에 태만했다. 페미니즘 이론으로부터 마르크스주의와 후기구조주의에 이르는 다양한 방법론들이 제공한 식견들이 예술사적 규범을 상당히 수정했듯이 예술사는 미술, 과학, 그리고 공학 기술들 간의 상호작용을 명확하게 설명하는 방향으로 수정되어야 한다. 이러한 수정이 필요한 이유는 뻔한 누락을 바로잡기 때문이 아니라, 동시대 예술가들이 더욱더 과학과 기술을 예술적인 매체로 사용하기 때문이며, 학생들이 과학과 기술을 기본적인 매체이자 기법으로 사용하고, 학제 간 연구를 위하여 과학자, 공학자들과 협업하도록 훈련받고 있기 때문이다.

동시대 예술의 선두주자들은 이제 중요한 연구 기관에서 대학원의 학제 간 프로그램을 지도하며 새로운 세대의 혼성적 활동가들을 훈련하고 있다.[29] 그러한 혼성적 활동가들의 수가 늘어남에 따라, 예술과 디자인 활동에서의 과학·기술의 구심점에 대해 그들이 미치는 영향력은(그리고 거꾸로 그런 구심점이 그들에게 미치는 영향력도) 예술사의 규범과 과학·기술의 역사를 재고하게 만들 것이다. 이러한 작업은 예술, 디자인, 공학, 그리고 과학의 언어를 확장하고, 창조와 발명의 새로운 전망을 여는 의미에서 새로운 형식과 구조의 창조를 모색한다.

동시대 예술, 과학과 기술의 진화 관계를 이해하려면, 공동 연구가 지속되도록 하고 공동 연구에서 기인한 복잡한 과정과 결과물을 이해하도록 노력해야 한다. 예술사의 평가 방법들은 성패를 측정하기 위한 적절한 수치를 제공하지 않는다. 이 영역에서의 해석 연구는 복수의 분석 방법들과 결합된 학제 간의 접근방식을 요구한다. 새로운 혼성적 학자들의 가치를 인식하고 교육·육성하는 새로운 방법이 등장해야 하는 것과 마찬가지로, 학제 간 협업으로 만들어내는 새로운 혼성적 결과의 가치를 확인하기 위한 새로운 방법들도 발전해야 한다. 아마도 비평적, 그리고/혹은 역사적 주해의 새로운 형식, 출판 유통 방식들조차도 학제 간 창작의 진화한 형식이 지니는 의미와 중요성을 설명하고 전달하도록 발전해야 한다.

철학적인 차원에서 혼성적 연구 활동의 결실들이 과학, 또는 공학, 또는 예술이 절대 아니라면,

우리는 이러한 혼성적 형식의 인식론적이고 존재론적 지위에 대해 질문해야 할 것이다. 이들은 정확히 무엇인가? 이들이 생산하고 가능하게 하는 새로운 지식은 무엇인가? 세상에서 이들의 기능은 무엇인가? 실무적인 차원에서 혼성적 연구의 미래 지속가능성은 이상의 질문들에 의존하고 있다. 만약 학자들의 기여가 학교 안에서 인정되지 않거나 보상받지 못한다면, 여러 이론을 융합하는 임무를 수행하고 있는 학자들의 경력은 학계에서 단절될 것이다. 학제 간 교수들을 평가하고 종신 임기를 부여하는 적절한 방법이 결여된다면 학제 간 작업을 추구하려는 미래 연구자들의 의욕을 꺾을 것이고, 현재 활동 중인 학제 간 교수들이 미래의 혼성적 연구자들을 지도하는 능력에 방해가 될 것이며, 학제 간 교수들이 학계에서 권위와 실력을 가진 위치에 오르는 것도 방해하는 결과를 낳을 것이다. 학제 간 교수들이 근본적인 변화에 영향을 주고 예술·과학·기술이 만나는 교차점에서 새로운 형태의 발명, 지식, 그리고 의미의 창조를 가능하게 하는 곳이 학계이기 때문이다.

번역 · 김정연

주석

이 원고의 초판은 2003년 4월 11~12일 영국 런던의 런던대학교 버크벡칼리지에서 열린 연례회의 "디지털 아트의 역사화Historicising Digital Art"에서 소개되었다. 이 회의의 회장은 찰리 기어Charlie Gere이다. 뒤이은 초안은 켄 리날도Ken Rinaldo가 조직하여 2003년 4월 28일 오하이오 콜럼버스의 오하이오주립대학교 웩스너아트센터Wexner Art Center에서 열렸던 "미래기술: 미디어아트와 문화Future Technology: Media Arts and Culture" 학회와 2004년 5월 28일 이탈리아 메나조Menaggio의 빌라 비고니Villa Vigoni에서 열린 "미디어아트역사MediaArtHistory" 총회에서 소개되었다. 이 글을 로이 애스콧, 잭 버넘, 더글러스 데이비스, 프랭크 포퍼와 진 영블러드에게 바친다.

1. Jack Burnham, *Beyond Modern Sculpture: The Effects of Science and Technology on the Sculpture of This Century* (New York: Braziller, 1968); Roy Ascott, "Is There Love in the Telematic Embrace?," *Art journal* 49:3 (fall, 1990), 241~247.

2. 특히 Doug Davis, *Art and the Future: A History/Prophecy of the Collaboration between Science, Technology, and Art* (New York: Praeger, 1973), Frank Popper, *Origins and Development of Kinetic Art* (Greenwich, Conn.: New York Graphic Society, 1968)와 *Art: Action and Participation* (London: Studio Vista, 1975), 그리고 Gene Youngblood, *Expanded Cinema* (New York: Dutton, 1970).

3. Linda Dalrymple Henderson, "Writing Modern Art and Science-I. An Overview; II. Cubism, Futurism, and Ether

Physics in the Early Twentieth Century," *Science in Context* 17 (2004): 423~466를 보라.

4. Survey texts, including Christiane Paul's *Digital Art* (London and New York: Thames and Hudson, 2003) and Rachel Greene's *Internet Art* (London and New York: Thames and Hudson, 2004), together with edited anthologies, such as Ken Jordan and Randall Packer's *Multimedia: From Wagner to Virtual Reality* (New York: Norton, 2001), Noah Wardrip-Fruin and Nick Montfort's *New Media Reader* (Cambridge, Mass.: MIT Press, 2003), and Judy Malloy's *Women, Art, and Technology* (Cambridge, Mass.: MIT Press, 2003), as well as Rudolf Frieling and Dieter Daniels's *Media Art Net 1: Survey of Media Art* (Vienna and New York: Springer, 2004) and *Media Art Net 2: Key Topics* (Vienna and New York: Springer, 2005). 이 두 저서는 처음 http://mediaartnet.org/에 온라인으로 출판되었으며 이 분야의 역사화를 도왔다. 이들 저자와 편집자들 가운데 디터 다니엘스만 예술사가로 훈련받았다는 점에 주목해야 한다.

5. 다른 중요한 AST 큐레이터와 기록 전문가들은 다음과 같다. Isabelle Arvers, Annick Bureaud, Andreas Broeckmann, Nina Czegledy, George Fifield, Rudolf Frieling, Darko Fritz, Jean Gagnon, Jens Hauser, Sabine Himmelsbach, Manray Hsu, Tomoe Moriyama, and Michelle Thursz.

6. Marga Bijvoet, *Art as Inquiry: Toward New Collaborations between Art, Science, and Technology* (New York: Peter Lang, 1997); Mitchell Whitelaw, "1968/1998: Rethinking a Systems Aesthetic," *ANAT News* 33 (May 1998), http://www.anat.org .au/pages/archived/1999/deepimmersion/diss/mwhitelaw.html/; Edward A. Shanken, "The House That Jack Built: Jack Burnham's Concept of Software as a Metaphor for Art," *Leonardo Electronic Almanac* 6:10 (November 1998), http://mitpress2.mit.edu/e-journals/LEA/AUTHORS/jack.html/; and Simon Penny, "Systems Aesthetics and Cyborg Art: The Legacy of Jack Burnham," *Sculpture* 18:1 (January/February 1999), http://www.sculpture.org/documents/scmag99/jan99/burnham/sm-burnh.shtml/.

7. 버넘은 상당수의 비평가들이 이러한 관념론적 이론을 '플로지스톤phlogiston'과 '엘랑 비탈élan vital'이라는 신비적이고 형이상학적 개념과 비교했음에 주목했다. 그는 이것을 "충분한 물리적인 설명이 없는 현상들을 포괄하기 위하여 인상적인 용어들을 적용한 거짓 교리"(*BMS*, viii~ix) 라고 묘사했다.

8. Donald Judd, "Complaints, Part I," *Studio International* 177, no. 910 (1969), 184. Cited in Janet McKenzie, "Donald Judd," Studio International (2004), http://www .scudio-international.co.uk/sculpcure/donald_judd.htm/. Cited 30 June 2005.

9. Rosalind Krauss, *Passages in Modern Sculpture* (Cambridge, Mass.: MIT Press, 1977), 209~211

10. Willoughby Sharp, "Willoughby Sharp Interviews Jack Burnham," *Arts* 45, no. 2 (Nov. 1970), 21.

11. Bill Joy, "Why the Future Doesn't Need Us," *Wired* 8, no. 4 (April 2000).

12. Kristine Stiles, "Rants," *Wired* 8, no. 7 (July 2000).

13. 예를 들어, N. Katherine Hayles, *How We Became Posthuman: Virtual Bodies in Cybernetics, Literature, and*

Informatics (Chicago: University of Chicago Press, 1999)를 보라.

14. See *Art in the Marcusean Analysis* (State College, Penn.: Penn State Papers in Art Education, 1969); *The Structure of Art* (New York: George Braziller, 1971); *The Great Western Salt Works: Essays on the Meaning of Post-Formalist Art* (New York: George Braziller, 1974); *Software, Information Technology: Its New Meaning for Art*, ed. Judith Burnham (exhibition catalogue) (New York: The Jewish Museum, 1970).

15. Jack Burnham, "The Aesthetics of Intelligent Systems," in *On the Future of Art*, ed. Edward Fry (New York: The Viking Press, 1970), 95-122.

16. Jack Burnham, "Art and Technology: The Panacea That Failed," in *The Myths of Information: Technology and Postindustrial Culture*, ed. Kathleen Woodard (Madison: Coda Press, 1980); reprinted in *Video Culture*, ed. John Hanhardt (New York: Visual Studies Workshop Press, 1986), 232-248.

17. Willoughby Sharp, "Willoughby Sharp Interviews Jack Burnham."

18. Jack Burnham, personal correspondence with the author, 16 March 2001.

19. Jack Burnham, personal correspondence with the author, 23 April 1998.

20. Grace Glueck, "Art Notes: The Cast Is a Flock of Hat Blocks" *New York Times*, 21 December 1969에서 인용.

21. Kristine Stiles and Peter Selz, *Theories and Documents of Contemporary Art: A Sourcebook for Artists* (Berkeley: University of California Press, 1996).

22. Edward A. Shanken, "Technology and Intuition: A Love Story? Roy Ascott's Telematic Embrace," in *Science and Art: the Red Book of Einstein Meets Magritte* (Dordrecht: Kluwer Academic Publishers, 1999), 141-156.

23. Edward A. Shanken, "From Cybernetics to Telematics: The Art, Pedagogy, and Theory of Roy Ascott," in Roy Ascott, *Telematic Embrace: Visionary Theories of Art, Technology, and Consciousness*, ed. Edward A. Shanken (Berkeley: University of California Press, 2003), 1-94.

24. Jean Baudrillard, "Requiem for the Media," in *For a Critique of the Political Economy of the Sign* (New York: Telos Press, 1983, c. 1972).

25. Eduardo Kac, "Aspects of the Aesthetics of Telecommunications," *Proceedings*, *ACM SIGGRAPH* '92 (New York: Association for Computing Machinery, 1992),47-57; Douglas Kellner, *Jean Baudrillard: From Marxism to Postmodernism and Beyond* (Cambridge: Polity Press, 1989); and "Resurrecting McLuhan? Jean Baudrillard and the Academy of Postmodernism," in *Communication for and against Democracy*, ed. Marc Raboy and Peter A. Bruck (Montreal/New York: Black Rose Books, 1989), 131-146; Gene Youngblood, "Virtual Space: The Electronic Environments of Mobile Image," *International Synergy* 1, no. 1 (1986), 9-20.

26. "Art in the Information Age: Cybernetics, Software, Telematics, and the Conceptual Contributions of Art and Technology to Art History and Aesthetic Theory," doctoral dissertation, Duke University, 2001; and "Art in the

Information Age: Technology and Conceptual Art," in *SIGGRAPH* 2001 *Electronic Art and Animation Catalog* (New York: ACM SIGGRAPH, 2001), 8-15를 참고하라.

27. Robert Mallary, "Computer Sculpture: Six Levels of Cybernetics," *Artforum* (May 1969), 29-35.

28. 아래 소개되는 아이디어들은 필자의 에세이에서 가져왔다. "Artists in Industry and the Academy: Collaborative Research, Interdisciplinary Scholarship, and the Interpretation of Hybrid Forms," *Leonardo* 38:5 (October, 2005): 415-418.

29. 1996년 로이 애스콧이 설립하고 지도한 프라네테리 콜레지움Planetary Collegium의 박사과정 학생들 다수는 현재 학제 간 프로그램을 지도하고 있다. 이들은 시카고미술대학교의 에두아르도 칵, 취리히 디자인미술대학교의 질 스콧Jill Scott, 로드아일랜드 디자인학교의 빌 시먼Bill Seaman, 린츠미술대학교의 크리스타 좀머러와 로랑 미뇨노, 그리고 UCLA의 빅토리아 베스나Victoria Vesna이다. 미국의 선구적인 AST 박사과정으로는 리처드 카펜Richard Karpen과 션 브릭시가 공동으로 지도하는 워싱턴대학교의 디지털 아트와 실험적 미디어(DX Arts), 조지 리그래디George Legrady가 지도하는 캘리포니아주립대학교 샌타바버라의 미디어·예술·기술 프로그램, 재닛 머리가 지도하는 조지아공과대학교의 문학·커뮤니케이션·문화대학의 디지털 미디어 프로그램이 있다. 다른 주목할 만한 미국 대학원 프로그램으로는 사이먼 페니가 지도하는 캘리포니아주립대학교 어바인의 미술, 컴퓨터 공학 프로그램과 타나시스 리카키스Thanassis Rikakis가 지도하는 애리조나주립대학교의 예술·미디어·공학 프로그램, 켄 리날도가 지도하는 오하이오주립대학교의 예술과 기술 프로그램이 있다.

5. 쌍방향-접촉-실험-회귀
: 예술, 상호 작용성, 촉각성에 대한 미디어 고고학적 접근

에르키 후타모
Erkki Huhtamo

시각은 손끝에서 시작한다.
-F.T.마리네티F.T.Marinetti

인터랙티브 아트라는 개념은 직접 접촉하는 행위와 밀접한 연관이 있다. 일반적으로 알려졌듯이, 인터랙티브 아트 작품은 '사용자'가 작동해야지만 작품이 된다.[1] 만약 사용자가 '아무 액션도 하지 않으면', 예술가가 디자인한 소프트웨어-하드웨어 구성에 내장해 놓은 규칙, 구조, 코드, 테마 및 예상 행동 모델 등은 구현되지 못하고 가능성으로만 남아 있게 된다. 인터랙티브 작품들은 일반 관람객들이 단순 관람이 아닌 '상호 작용자'로, 즉 적극적인 참여자로 변신하는 것을 유도한다. 이로써 독특한 양상의 교류가 전개된다. 모든 예술 작품을 접할 때의 전제 조건인 정신적 상호작용 이외에, 눈이 움직이는 것 이상의 신체 활동이 개입된다. 사람들은 흔히 작품과 반복적으로 접촉한다. 압력 패드를 밟거나 '터치스크린'을 손가락으로 건드리거나 마우스를 클릭하거나 사용자에게 맞춘 인터페이스를 누르는 식으로 물리적으로, 또는 비디오카메라, 소리, 빛, 혹은 열감지센서 등의 매개를 통해 원격적으로 작품과 접촉한다. 무심한 듯 보이는 이러한 행위들은 우리가 오랫동안 알던 예술의 개념에 의한 산물들이다. 접촉에 대한 강조는 미술 작품은 '만질 수 없다'는 관습적인 생각에 대한 도전일 뿐만 아니라, 육체적인 접촉이 예상되는 다른 모든 인간 행위의 영역 – 노동에서부터 놀이에 이르기까지 – 과 예술을 비교할 것을 요구한다.

자동직물, 전동 장난감, 비디오 게임 콘솔 등 인간이 만든 중요한 기구와 인간 사이의 관계는 단지 '근접학적'인 것이 아니다.[i] 에드워드 홀Edward T. Hall과 다른 학자들에 의해 발전된 전통적인 '근접학proxemics'이 비교적 근거리의 물리적 공간 간의 관계에 초점을 맞췄다면, 우리는 '원거리 공간학teleproxemics' 시대에 들어선 것이 점점 분명해진다.[2] 모바일폰 네트워크나 인터넷 같은 기술 체계는 멀리 떨어진 사람들을 연결시켜주면서, 그 과정에서 장소라고 하는 개념을 다시 정의하게 만든다. 마셜 매클루언이 1960년대 초에 이미 주지했듯이, '글로벌 지구촌'이 형성되는 과정은 (매클루언이 예측했는지 여부와 관계없이) 더욱 보편적인 감각을 형성하는 일환으로 촉각의 역할을 강조했다.[3] 많은 예술가와 키트 갤러웨이Kit Galloway, 셰리 라비노비츠Sherrie Rabinowitz, 로이 에스콧Roy Ascott, 폴 서먼Paul Sermon, 이시이 히로시石井裕, 라파엘 로사노 에메르 등의 많은 메타디자이너metadesigners[ii]들은 원거리에서 가능한 다양한 접촉의 결과들을 연구해왔다. 그들이 만든 모델이 영구적으로 정착된 경우는 거의 드물지만 트랜스미션, 시뮬레이션, 또는 촉각의 대체물들이 개인 통신에서부터(사이버섹스를 포함하여) 여러 명을 한 번에 훈련하는 네트워크 훈련 시뮬레이터, 게임, 원격 진료 및 원격 조정 전쟁에 이르기까지 많은 분야에서 중요한 관심사가 되어왔다. 예술가들과 디자이너들이 유사한 이슈를 탐구하는 것과 동시에 진행된 이러한 기술개발들은 연구할 가치가 충분함을 보증해준다.

이 글을 통해 필자는, "접촉 가능한 예술"에 대한 미디어 고고학적인 접근을 전개하고자 한다. 이는 인터랙티브 미디어의 더 광범위한 문화적 양상에 기여하는 것이다.[4] 여기에서 중요한 것은 기술적으로 중재되는 상황들인데, 이는 이러한 목적으로 고안된 하드웨어와 소프트웨어의 복합체인 인터페이스를 통해 상호작용이 발생하는 상황이다. 1960년대 이후의 '비물질적' 예술 현장의 주요 요소인 사람들, 즉 해프닝, 바디 아트, 실험적 무용 작품에서 참여자 간에 발생하는 공간적·사회적 상호작용의 문제는 여기서는 이차적으로 중요하다.[5] 인간과 기계의 상호작용에 대한 정신물리학적 원리도 이 에세이의 주요 관심사는 아니다. 셰리 터클과 같은 사회 심리학자들이 이미 그 복잡한 '메커니즘'을 밝

i 공간학은, 촉각, 움직임, 비언어적 커뮤니케이션 등 반언어적 표현에 관한 연구 중 한 지류이다. 문화인류학자 에드워드 홀Edward Hall은 1963년에 이 용어를 만들면서 "인간의 공간 사용을 독특한 문화의 산물로 바라보는 이론과 상호적 고찰"이라고 정의했다. 그는 공간학이 사람들의 일상생활에서 다른 사람들과 교감하는 방법을 평가하는 중요한 방법일 뿐 아니라, 집과 건물 마을이 차지하는 공간들을 조직하는 데도 가치가 있다고 했다.

ii 메타디자이너는 메타디자인, 즉 사회·경제·기술적인 기본 구조를 겨냥하여 새로운 개념의 틀, 디자인 시스템을 고안하는 이들이다. 이 틀 안에서 새로운 형태로 협력하는 디자인이 생겨나고, 사람들의 관념과 일상적 습관을 벗어나서 새 패러다임을 만드는 이들이다.

히려고 많은 노력을 기울여왔다.[6] 이 연구에서 강조하고자 하는 것은 절대적인 답을 제공해주는 것은 아니지만, 문화적으로나 역사적 견지에서 다음과 같은 질문을 던지는 것이다. 예술작품에 '만지지 마시오'라고 표시되었든지 그렇지 않든지 간에 예술작품을 만지면 어떤 문화적·이데올로기적, 또는 제도적인 파급 효과가 생길까? 또한, 실제 그러한 실행을 알려주는 논리의 구성은 무엇일까? 예술작품을 만지는 행위는 일, 여가, 의례 등 다른 상황에서 발생하는 접촉하는 행위들과 어떻게 연관되어 있는가? 마지막으로, 왜 이러한 질문이 중요한 것일까?

촉각적 시각과 (물리적) 접촉

이러한 복잡한 문제들을 다루기 전에 우리는 먼저 특정 전제가 명시되어야 한다. 우선, 이 에세이는 손, 팔, 발, 혹은 몸 전체를 사용하여 예술 작품에 육체적 참여를 포함하는 경우들에 초점을 맞출 것이다. 지금까지 예술에서의 촉각에 관한 논의 대부분은, 로라 마크스Laura U. Marks가 '촉각적 또는 촉각적 시각성'이라고 특징지었던 것에 집중되어왔다.[7] 이것은 정지 상태이든 움직이든 상관없이, 관찰자와 이미지 사이의 특별한 시각적 관계를 지칭한다. 마크스가 설명하듯이, 이 문제는 시각적 인식의 양상과 이미지 자체에 주어지는 '촉각적' 자질 모두가 중요하다. 촉각적 시각 ('시각적 촉각'이라고도 알려진)에 대한 논의는 1900년 무렵에 아돌프 힐데브란트Aolf Hildebrand와 알로이스 리글 같은 독일 미술사학자들이 시작했다. 자크 오먼트Jacques Aumont가 지적한 것처럼, 힐데브란트는 구상미술에서 '원거리 시력의 시각적 축'과 '근접 시력의 촉각적 축'이라는 두 가지 경향을 구분했다.[8] 첫 번째 경향은, 흔히 원근법을 표현한 공간 안에 인물과 사건을 '깊숙이' 위치시킨 재현을 강조한 반면, 후자는 사물 자체의 '근접한' 존재를 강조하면서 그들의 텍스처와 표면, 즉 사물의 '피부'를 강조했다.

힐데브란트에게 이러한 경향들은 두 가지 바라보는 방식과 연결되어 있다. 한 가지는 실제 공간 안에서 일상적인 시각에 상응하는 '가까운 이미지Nahbild'이고, 또 다른 하나는 예술의 특정한 규칙에 부합하는 '먼 이미지Fernbild'라는 것이다. 전자는 좀 더 비공식적이고 친밀한 것으로 해석될 수 있고, 후자는 더 공식적이고 거리감이 있고 관습적 재현의 틀에 묶여 있다. 그러나 지적한 대로, 바라보는 행위 안에서 '시각적인 것'과 '촉각적인 것'은 절대적으로 분리될 수 없다. 오히려, 관찰자는 이 두 가지 양상을 중재하고자 한다. 이러한 구분은, 질 들뢰즈와 펠릭스 가타리Félix Guattari 등, 이데올로기적으로

이 구분이 내포하는 것을 상세히 설명하고자 하는 사람들에 의해 더욱 발전되어왔다.[9]

'촉각적 시각성'이라는 개념은 접촉의 가치들이 시각의 영역으로 전이됨을 의미한다. 그것은 눈과 뇌를 포함한 육체 활동을 통해 간접적 접촉의 물리적 성격이라는 이슈와 대면하게 된다. 두 손은 상상적 '투영'을 제외하고는 육체 활동의 일부로 사용되지 않는다. '촉각적 시각성'이라는 개념이 유용하긴 하지만, 가상현실 응용 프로그램에서 손을 흔드는 것처럼 몸이 가끔 "몸의 이미지"와 짝을 이루면서 직접적으로 육체가 개입되는 인터랙티브 아트 같은 현상의 분석에는 적용될 수 없다. 촉각적 시각은 흔히 다른 신체의 활동에 의해 지지되거나 모순된다. 분명하게, 이 감각들이 서로 분리하는 것은 문제가 아니다. 매클루언이 말했듯이, "촉각이란 피부와 사물이 분리되어 서로 접촉하는 것이라기보다는 감각들의 상호작용이다."[10] 이것은 흔히 시각과 접촉뿐만 아니라 소리에도 반응하는 인터랙티브 아트에 잘 적용된다.

데이비드 호위스David Howes처럼, 필자는 감각을 인지하는 것의 문화적 측면을 강조하고자 한다. "감각의 문화적 의미는, 단순히 내재적으로 추정된 심리 물리학적 특성에서 파생된 것이 아니라, 그들의 사용을 통해 공들여 만들어진 것"이라고 호위스는 말한다.[11] 간단히 말해서, 감각적 인식은 문화적으로 코딩되어 있는 것이다. 코드는 배워지는 것이 아니라 기계적으로 사용되는 것이다. 감각적 활동에서 중재의 과정이 발생한다. 거기서는 때로는 가장 분명한 의미를 전복시키면서, '입력'된 감각에 대해 다양한 방법으로 반응하며 내장된 '계획들'이 시도되고 활성화된다.[12] 콘스탄스 클라센Constance Classen과 호위스 같은 인류학자와 문화학자는 다른 문화권에서의 감각 표현과 반응의 다양성에 대한 충분한 증거를 제공해왔다. 가장 대표적인 예는 인사법으로서, 접촉이 일어나든 일어나지 않든 매우 다양한 인사법이 존재한다. 우연이거나 체계가 없는 것이 아니라, 이 관습들은 큰 사회적 필요성에서 비롯하여 사회의 승인과 구분들에 반응해왔다. 접촉은 절대로 즉흥적인 행위가 아니라 보편적인 감정과 직관에 대한 개인적인 표현이다. 신체적 접촉의 의미는 그 의미가 생겨나고 협의된 문화적 맥락에 달려 있다. 기술적 문화에서 접촉의 형태는 인간과 기계 간의 코드화된 관계로 도구화되어왔다. 주장하건대 접촉의 형태는 성별화性別化되었고, 이 사실은 인터페이스 디자인의 전략에 반영되었다.

예술가들은 인간과 기계를 매개하는, 또는 기계의 '매개'를 통해 인간과 인간 사이를 중재하는 아주 기발한 방법들을 고안해왔다. 그러나 그들의 해결책이 항상 선례를 찾아볼 수 없는 '독창적'인 것인가? 아니면 예술가들을 기존의 문화적 형태에 뿌리를 둔 감각의 전통을 전달하거나 변형하려는 자

들로 볼 수 있을까? 미술사학자들이 보여주듯, 예술가들은 그들의 선택이 주는 영향력과 의미에 대해 항상 완전하게 인식해온 것은 아니다. 그렇지만 어떤 경우에는, 예술가들은 자신의 목표를 잘 알고 문화적 모델을 그리며, 요구에 맞추어 그 모델을 수정해나가기도 한다. 두 경우 모두 예술가가 접촉을 시도할 때 가능하다. 미디어 고고학의 관점에서 볼 때, 예술가는 (심지어 그들과 문화적 전통을 의도적으로 깬다고 할 때조차도) 문화적 전통 안에서 일하는 문화 대리인으로 간주될 수 있으며, 의도적이든 무의식적이든 그들의 작품에서 기존 형태와 체계를 다시 작동한다. 예술 작품은 문화적 전통이 어떻게 작동하는지, 그러한 전통이 스스로를 갱신하고자 어떠한 문화적 요소들을 재사용하는지에 대한 단서들을 우리에게 제공할 수 있다. 특히 흥미로운 것은 나타나고 사라지고 다시 나타나면서, 문화적 표현과 경험들을 위한 '틀'을 제공하는 문화적 요소들과 상투성常套性이다. 아비 바르부르크와 에른스트 로버트 커티스Ernst Robert Curtius의 작품에서 영감을 얻어, 나는 그러한 요소들을 '토포이topoi'[iii](단수로는 토포스topos)라 불렀다.[13] 인터랙티브한 작품에서 어떤 종류의 토포이가 작동하는 것을 발견할 수 있을까? 그들은 무슨 목적으로 사용되었을까?

예술과 (반-)촉각 전통

촉각 예술이 인터랙티브 미디어 예술에서 시작되었다고 말한다면 얼마나 간편할까! 그러나 이것은 사실이 아니다. 비록 접촉을 이차적으로 중요한 현상으로 여겨왔지만, '만질 수 있는 예술'이라는 아이디어는 이미 20세기 초 역사적으로 중요한 전위그룹들 가운데 제기되었고, 예술작품을 만지는 것에 대한 논의는 훨씬 이전으로 올라갈 수 있다. 현대 미디어아트에서 촉각의 역할을 이해하려면, 이를 초기에 실현한 예들을 추적해야 한다. 또한, 그 반대에 해당하는 것, 즉 접촉이 없거나 접촉이 금지된 것들도 탐구해야 한다. 접촉이 없을 뿐 아니라 접촉이 현저히 금지되거나 억압된 경우를 가리키는 접촉금지주의tactiloclasm에 대해서도 논의할 수 있다. "만지거나 만지지 마라"의 문제는 지배적인 문화적 관행의 언저리에서 더 단순한 감각들 중 하나와 관련된 사소한 문제가 아니라, 광범위한 의미를 내포하는 것으로 밝혀졌다. 이는 주변적인 것이 아니라, 사회적 공간에서 일어나는 중요한 문화적 이슈인 경

iii 토포이는 특히 문학에서의 관습, 양식, 또는 모티브. 수사학적인 관습을 말한다.

합과 긴장, 규칙과 반칙과 관련되어 있다. 이러한 문제는 여전히 – 어쩌면 그 어느 때보다도 – 오늘날의 미술관과 갤러리에서, 전통적인 미술품에 대한 지속적인 '위기들' 때문에, 또 상호작용과 촉각에 대한 강조, 니콜라 부리오Nicolas Bourriaud가 '관계 미학'이라고 부른 것의 출현에서 느껴진다.[14] 현대의 많은 전시회에서는 만지기를 부추기는 작품과 손을 대는 것을 철저하게 금지된 작품이 동시에 전시되곤 한다.[15] 전시 관람객들은 흔히 이러한 상황을 혼란스러워하지만, 이는 전적으로 아주 독특하다거나 완전히 새로운 것은 아니다.

19세기 말의 촉각적 시각화에 대한 논의의 출현은 예술작품 전시에 관한 지배적인 미학과 학문적 관행, 양쪽에 반향을 일으켰다. "오직 눈으로만 만지기"라는 표현은 예술 작품으로부터 물리적 거리를 유지하면서 '뒤로 물러나 있을 때' 미적 체험이 형성된다는 이데올로기적 메커니즘의 발현이었다. 조각품이나 회화에 손을 대는 것은 교양 없는 것으로 여겨졌을 뿐만 아니라 금지되었다. 이러한 상황 뒤에는 항상 서로 원활하게 일치되지 않았던 다수의 결정적 요소들이 있었다. 낭만주의자들은 천재성에 대한 신봉 때문에 예술작품이 지닌 '천상의' 속성을 강조했다. 곧, 예술작품은 신적인 영감을 받아 탄생된 산물로서, 그 작품을 손으로 만진다는 것이 신성모독일 만큼 특별한 아우라aura를 지니게 되는데, 오히려 그렇기에 적어도 '천재의 터치'를 희구하는 자들에게는 유혹적이었다. 미술관과 박물관들은 '아름다움과 숭고함의 신전'으로 여겨졌다. 행동양식과 관련된 종교적 의미는 세속적인 의미들에 의해 (완전히 억압되지는 않았지만) 희미하게 가려졌다. 사실상 성자의 동상을 만져서 힘을 얻거나 '신과 접촉하고자' 하는 것은 이미지와 관련된 많은 종교적 전통의 일부였다. 그렇지만 그들의 '천상의 속성'에 대한 '경외감'과 함께, 예술 작품은 그 재질의 특성을 강조한 뛰어난 기술 덕분에 찬사를 받았다. 그러한 예술작품들은 점점 더 상품—수집품, 투자, 그리고 자본가계급의 지위를 나타내는 물건 등—으로 보이게 되었다. 따라서 '종교적 가치'가 점차적으로 교환가치로 대체되면서, '만지지 말아야 할 것'은 사유재산으로서 '만질 수 없는 것'으로 바뀌었다.

또 다른 전개는, 대중을 위한 시각 교육이라는 이데올로기가 재촉한 박물관의 민주화였다.[16] 초기 박물관 출입은 적절한 행동 규범을 아는 것으로 여겨지는 특정 방문객들로만 제한되었지만, 대중의 시대가 되면서 상황은 바뀌었다. 미술품은 투명 디스플레이 케이스 또는 보호 유리 뒷면에 놓이거나 박물관 경비원의 감시하에 놓여서, 만질 가능성조차 침범의 위협으로 여겨지고 아예 그 기회조차 사라졌다. 클라센에 따르면, 작품과 접촉하지 않는다는 사고가 극에 달했던 19세기의 박물관은, 원래가 그랬던 것이 아니라 문화적·이데올로기적으로 형성된 것이다.[17] 개인 소장품과 호기심의 방cabinets

of curiosities[iv]에서 유래한 초기 박물관에서는 공예품을 만지는 것이 허용되었을 뿐만 아니라 만져보도록 장려하기까지 했다. 많은 방문객은 이를 당연시했고, 혹시 작품을 만질 권리를 거절당하면 불쾌하게 여겼다. 당시에는 삼차원 작품뿐만 아니라 그림조차도 온전한 감상을 위해서 만지는 것이 허용되었다. 박물관을 지배하게 된 접촉금지주의는 지금도 대부분 유효한데, 이는 다양한 요소, 즉 공공 영역과 사유재산에 대한 개념, 접근 및 교육에 대한 관념, 감시 및 보호, 사물과의 관계로 해석된 사회의 계층 구조(박물관은 축적된 사회적 긴장을 풀기 위한 이데올로기적 장치로 볼 수 있다) 등이 산물이다.

박물관을 19세기 또 하나의 위대한 산물인 백화점에 비교하는 것은 완전히 부적절한 것은 아니다. 박물관은 모든 전시물에 대해 접촉이 이루어질 모든 가능성을 제거한 반면, 백화점은 상품을 구매자가 만져보는 것과 (무엇보다도 윈도 디스플레이로 표현된) 유혹적인 촉각적 시각 사이의 원활한 관계를 지향했다. 19세기엔 대부분의 상품은 판매대 뒤에 보관되어 있어서 점원이 도와줘야만 손에 만져볼 수 있었다. 백화점은 상품을 만지는 것을 신중하게 조절해야 했는데, 영업을 위한 이벤트 등에서 뜻밖의 도벽을 유발하거나, 다른 사회 계층이나 이성들을 위험스럽게 교류하게 하는 상황을 만들거나, 광적인 또는 혼란스러운 상황을 일으키지 않도록 조절한다. 이것은 에밀 졸라Emile Zola가 백화점을 "현대 상거래의 대성당"으로 묘사하는 것을 막지 못했고, 건축가이자 폴리테크니션 줄리앙 과데Julien Guadet는 백화점을 "상품의 박물관"이라고 불렀다.[18]

박물관, 교회, 그리고 백화점 등에서는 만지는 것에 대한 규제가 다른 형태를 취하긴 했지만 행동을 통제했다. 이와 같이 다소 엄격하게 시행된 제도화적 접촉금지주의는 '상호작용성의 사회society of interactivity'의 출현을 평가해야 하는 배경을 제공했다. 오락실 및 다른 형태의 '자동 오락기구' 등을 포함하는 대중문화와 아방가르드 미술은 20세기 문화적 주류를 이루게 되는 초기 현상에 대하여 일찍이 암시하고 있다.

iv 호기심의 방은 16세기 서구에 지리상의 발견과 해외무역 확대, 신대륙 발견 등으로 수집 열풍이 불면서, 귀족들이 진귀한 물품들을 개인적 차원에서 수집해 진열했던 공간을 말한다.

촉각성의 미래주의 미술

비록 F. T. 마리네티F. T. Marinetti의 「촉각성 선언Manifesto of Tactilism」(1921)은 미래주의 선언문 중 덜 중요한 것으로 간주되어왔지만, 그것은 촉각 예술에 대한, 가장 방법론적이고 명쾌한 초기 주장이다.[19] 그것은 학술 기관이나 부르주아 문화에 대한 미래주의자들의 공격으로부터 논리적으로 생겨났다. 정적인 전시를 하고 있는 미술관은 수구주의(과거주의)가 구현된 것으로, 이는 속도·기계·대중을 존중하는 미래주의자들의 분명한 공격 대상이 되었으며, 이들은 예술을 사회적인 파워로 전환시켰다. 퇴폐적이고 쓸모없는 문화 형태의 파괴를 선포하면서, 미래주의자들은 다중 감각과 공감각적인 전략들을 통해 현대 문화 전체를 새롭게 하기를 원했다.

마리네티는 그의 선언문에서 촉각성의 원칙들을 새로운 예술 형태로서 제시하는데, 이는 촉각적 감성 교육이나 다른 촉각의 가치에 대한 기준을 만드는 것, 그리고 촉각적 예술 형태를 위한 모델을 구축하는 것을 포함한다. 마리네티의 목록에는 낮은 긴 소파, 침대, 옷, 방, 도로, 심지어는 극장 등, 만질 수 있는 다양한 재료로 구성된 여러 가지 형태의 접촉 가능한 것들이 포함되어 있다. 마리네티가 그의 아이디어들을 자세히 설명하지 않은 것은 유감스러운 일이다. 그러나 방들은 그 벽을 서로 다른 재질로 만들어진 커다란 보드로 감싸서 만든 일종의 설치 예술 같은 측면이 있다. 바닥은 흐르는 물, 돌, 브러시, 벨벳, 약한 전기 등을 사용해서 촉각적인 가치를 제공한다. 이 모든 것은 최고로 영적이면서도 감각적인 즐거움을 남녀 무용수들의 맨발에 주기 위해서라고 한다. 이 촉각적인 무대에서 관중들에게 다양한 리듬으로 움직이는 긴 촉각적인 "벨트"에 손을 얹게 하는 것이다.[20] 그 벨트는 음악·조명 효과와 더불어 작은 회전 바퀴에 부착될 수도 있다.

마리네티에게 그의 "아직 발생 단계에 있는 촉각 예술"은 그림·조각과 별개의 것일 뿐만 아니라 "병적인 성도착증"과도 구분해야 한다. 그것의 목적은 촉각의 조화를 달성하고 "표피를 통해 완전한 인간들 간의 영적 의사소통"에 기여하는 것이다. 마리네티는 그의 촉각예술을 다른 감각과 분리된 것으로 생각하지 않았고, 오히려 감각들을 구분하는 것이 임의적이라고 생각한다. 즉 촉각성은 "다수의 다른 감각"을 발견하고 구분하는 데에 기여할 수 있다. 그러나 마리네티는 접촉 가능한 테이블에서 "다양한 색상"은 여전히 기피했는데, "조형적 인상"을 주지 않도록 하기 위함이라고 말한다. 화가와 조각가는 촉각적인 가치를 시각적인 가치에 종속시키는 경향이 있으므로, 마리네티가 촉각성을 "특히 젊은 시인, 피아니스트, 속기사들을 위함"이라고 제안한 사실은 흥미롭다. 작가, 피아니스트, 그리

고 속기사의 손을 우선시하는 것은 분명히 그들의 손이 시각적인 것 이상의 상상력과 보이는 것 이상의 암시를 불러일으키는 수단이기 때문이다. 그들의 접촉은 감각적이며 기능적인 것으로, 만일 이러한 설명이 맞는다면, 이는 '시각' 예술에 대한 마르셀 뒤샹의 유명한 비평과 연관될 수 있다. 인상주의자들이 빛의 표면 효과에 매달린 반면, 뒤샹에게 예술은 순수한 시각적 영역 너머, 즉 망막을 넘어 '뇌'의 깊은 곳에 침투하는 것이어야 했다. 물론 마리네티는 촉각 예술의 지적 가능성을 암시하기만 했다. 그러나 그의 추론은 흥미로운 역설을 구축했다. 즉, 궁극적으로 표면 예술인 촉각성은 실제로는 표면 이상의 그 무엇에 관한 것이다. 그것은 접촉하는 자의 마음에 달렸다. 그가 촉각성을 엑스레이 투시와 비교하면서, 그것이 외과 의사와 장애인에게 유용하다고 강조한 것은 우연이 아니다. 촉각성으로 인해 "시각이 손끝에서 생겨나고" 손끝은 피부 표면을 뚫고 더 깊이 "볼" 수 있기 때문이다.

미래주의자들이 기술과 친숙한 관계를 맺은 것을 볼 때,「촉각성 선언」에서 기계가 접촉할 수 있는 새로운 영역이라는 것에 대해 아무런 언급이 없다는 것은 놀라운 일이다(촉각적 무대에서 움직이는 벨트와 같은 메커니즘에 대한 예외적인 경우가 있긴 하지만). 사람들은 마리네티가 미래주의자들의 페티시fetish라고 할 수 있는 타이피스트의 손(1912년 동료 미래주의자인 안톤 줄리오 브라갈리아 Anton Giulio Bragaglia가 광역학을 통해 움직임을 포착했다), 또는 자동차의 클러치를 움직이는 운전자의 손에 대해 언급했으면 하고 바란다. 그러한 "인터페이스 인식"은 분명히 아직 개발되지 않았다.[21] 비록 지노 세베리니Gino Severini와 같은 일부 미래주의자의 작품이 관람자가 조작할 수 있는 기계적인 부분을 포함하고 있긴 했지만 말이다. 이러한 인식은 또한 다양하고 환상적인 기계들과 미래의 장난감들을 묘사한 자코모 발라Giacomo Balla와 포르투나토 데페로Fortunato Depero의 선언문「미래주의자들의 우주 재구성」(1914)에 나타난다. 데페로의 〈조형물: 기계소음적 피아노 포르테Plastic Complex: Motorumorist Pianoforte〉(1915)에 등장하는 기계적 소음을 만들어내는 장치는 키보드와 같은 인터페이스를 통해 연기자가 조작하게끔 되어 있다. 그렇지만 마리네티가 촉각의 방에서 무용수에게 주어진 약한 전기충격에 대해 언급한 것은 다음과 같은 가치 있는 것을 이끌어낸다. 그것은 아마도 가장 널리 알려진, 기술적으로 보강된 촉각 경험을 말할 것이다. 전기충격은 유원지, 병원, 혹은 심지어 가정에서도 열리는 인기 있는 과학 강좌를 통해 대중에게 잘 알려졌으며, 이는 흥미진진하고 치유적인 것으로 여겨지던 19세기의 혁신이었다. "전기는 생명이다"라는 말은 넓은 공연장이나 전기충격 관리장치 등에 쓰인 유명한 슬로건이었다. 이상한 가정용 전기요법기가 집에 있다면, 오락실에는 동전으로 작동하는 "강인함 측정기"가 있었다. 이는 꾸준히 증가하는 전류가 몸을 통해 흐르도록 두 개의 금속 핸들을 잡고는

가능한 한 오래 견딤으로써 사용자가 얼마나 강인한지를 측정하는 기계였다.

　　1909년의 첫 번째 선언문에서 이미 미래주의자들은 "일, 쾌락, 폭동으로 흥분한 수많은 대중을 찬미할 것"이라고 약속했다.[22] 19세기 동안 다양한 기술 관련 촉각 경험이 대중 사회에 출현했다. 그것은 기계화된 공장과 사무실에서 이루어지는 노동에서부터, 동전으로 작동하는 다양한 기계 장치가 유원지·오락실·도시의 거리 등에서 제공하는 새로운 종류의 즐거움에 이르기까지 다양하다. 백화점에서 탐나는 제안들을 윈도의 유리패널 뒤에 보유하고 있는 동안에, 강인함 측정기, 뮤토스코프muto-scope,[v] 기타 "자동오락기들"은 사용자들의 직접적인 물리적 접촉을 유도했다. 실제로, 샌프란시스코의 메카닉박물관Musée Mecanique과 같은 장소에서 여전히 경험할 수 있듯, 많은 장치의 사용자 인터페이스는 사용자의 손이나 발 모양 형태였다. 일부 장치는 금속으로 된 손이 있어서, 방문객이 엉클 샘Uncle Sam 또는 신화 속 인물과의 팔씨름 경기에 도전하게 한다. 이러한 장치들은 작동에 손기술보다는 좀 더 물리적인 힘이 요구되는데, 이는 남성이 장치를 작동하게끔 하려는 의도로 보이며 한편으로 여성은 수동적인 관람객의 역할을 맡았다. 그러나 사격게임이나 변형된 핍쇼 등은 여성에게도 인기가 있어서, 남성용인지 여성용인지 성적인 구분이 쉽지 않았다. 또한, 이 장치들은 흔히 촉각적 관계를 환기시키는 활발한 담론 표명에 영감을 주었다. 이는 저자의 초기 저서들에서 다루어진 주제였다.[23]

　　20세기 초 대중문화가 전위 운동에 끼친 영향에 대한 증거는 충분히 존재한다.[24] 세르게이 예이젠시테인Sergei Eisenstein이 급진적이고 지적인 몽타쥬를 한 것에 의하면, 그의 혁명적인 고전 영화인 〈전함 포툠킨Bronenosets Potyomkin〉(1925)에 적용된 "충격으로 관심 끌기"의 원리는 롤러코스터를 탄 경험에 영향을 받은 주목할 만한 사례이지만, 이 뿐만이 아니다.[25] 피카소와 브라크가 주변에서 발견할 수 있는 전차 티켓, 신문지 조각, 옷감 조각 등 도시의 대중문화에서 남은 잔재물을 콜라주에 사용한 것들도 마리네티의 만질 수 있는 테이블과 마찬가지로 '잠재적으로' 촉각적이다. 실제로 만지도록 허용하는 일은 거의 없지만, 이론적으로는 촉각을 유도하는 것들이었다. 촉각의 영역은 예술가와 비예술가 사이의 벽을 허물기 위해 다다이스트, 초현실주의자 및 다른 급진적인 조직들이 주관한 저녁 모임, 카바레, 도시 탐구 등의 행사들로 인해 증가되었다. 1916년에 열려 획기적으로 대중의 관심을 끌었던 스페인 다다이스트 아서 크라반Arthur Cravan과 세계챔피언 존 존슨John Johnson의 권투 경기는 크라반이 1라운드에 나가떨어질 것으로 예상되었는데, 이는 초점을 예술 작품으로부터 관중이 참여하

v 뮤토스코프는 세계 최초의 영사기인 키네마토스코프Kinematoscope를 개량한 초창기 영사기이다.

는 관람 스포츠의 육체적 촉각으로 옮겼다(물론, 관중의 참여는 링의 다른 쪽에서의 시각적 촉각으로 제한되었다). 다다이스트와 초현실주의자들의 행사에서 공연자와 관객 사이에 일어나는, 악명 높고 의도적으로 유발된 논쟁은 예술을 관람객과 분리했던 보이지 않는 장벽에 균열이 나타나기 시작했음을 보여주었다.

뒤샹, 키슬러, 그리고 접촉으로의 초대

마르셀 뒤샹이 사용했던 레디메이드도 이런 맥락에서 거론되어야 한다. 잘 알려진 바와 같이, 뒤샹은 평소에 특별한 생각 없이 일상생활에서 접촉하며 사용하던 평범한 물건들을 촉각 예술의 대상으로 선택했다. 자전거 바퀴와 의자, 와인병 걸이, 눈 치우는 삽, 사무실에서 흔히 보는 언더우드사 타자기의 커버 등, 대량생산된 사물들의 평범함은 일상적 맥락에서는 '눈에 띄지도 않는' 것이 되어버렸다. '만져서는 안 되는' 예술품을 위해 존재하는 미술관에 일상의 평범한 물건들을 전시하겠다는 뒤샹의 생각은 강력한 아이러니를 만들어내는 모호한 제스처였다. 이러한 사물들은 감촉의 속성을 부정하는 게 절대 아니다. 다만 (기존의 예술과의 '거리감'을 연상시키는) 새로운 전시 장소에서 새로 얻은 '작품'이라는 신분에 대한 도전으로서 만지고자 하는 유혹을 증가시킨다고 할 수 있다. 뒤샹은 자신의 레디메이드 작품에 수수께끼 같은 문자를 넣어 방문객들이 그것을 보고자 더 가까이 오도록 유도했고, 이렇게 해서 "만짐"과 "만지지 않음" 두 영역 사이에 더 팽팽한 긴장감을 조성했다. 책의 한 페이지이든, 공공장소에 새겨진 표지판이나 안내문이든, 텍스트라는 문화적 유산은, 이미지보다 만지는 것을 더 허용하는 것처럼 보인다. 책은 손으로 천천히 넘기며 읽도록 만들어진 우수한 촉각적 오브제이다. 간혹 돌에 새겨 넣은 공공장소의 글은 만지기 위해 만들어진 것은 아니지만(만지는 것을 억제하는 금지조항이 있긴 하지만) 여러 세대에 거쳐 그 문구의 신봉자나 관광객의 접촉을 자주 견뎌내야 했다.

　　뒤샹의 첫 번째 레디메이드(옥타비오 파즈Octavio Paz에 의하면 레디메이드의 "먼 조상"쯤 되는) 작품 〈자전거 바퀴Bicycle Wheel〉(1913)는 다른 작품들과는 달리 능동적인 (상호작용적) 움직임의 가능성을 포함했다.[26] 뒤샹 본인도 그 작-품을 손으로 돌리며 즐겼던 것으로 보이는 흔적이 있다. 박람회의 방문자들이 그렇게 했는지는 불분명하지만, 그 작품의 형태가 사용자와의 상호작용을 설득하고 있는 것은 분명하다. 보통 바퀴가 자전거에 달려 있는 전형적인 경우와는 달리, 자전거 바퀴는 동그란 나무

a

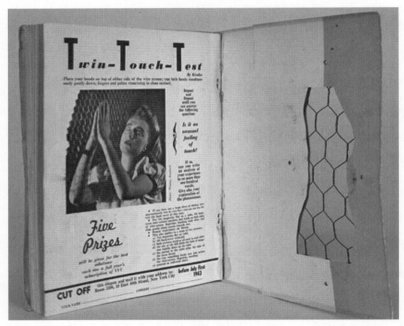

b

그림 5.1a와 5.1b 프레더릭 키슬러와 마르셀 뒤샹, <쌍방-접촉-실험>, 1943년.

에르키 후타모

의자를 받침대 삼아 관객들 앞으로 불거져 나와 있다.[27] 다른 해석, 다른 정체성의 가능성을 배제하지 않은 채 이 작품을 "최초의 인터랙티브" 작업이라고 명명할 수 있는 근거가 있다. 이는 만 레이Man Ray 의 〈파괴될 물건Objet á detruire〉이라는 작품보다 더 발전한 것으로서, 만 레이는 종이에서 오려낸 눈 모양을 메트로놈의 추에 달아 변형했다. 만 레이도 기계적인 움직임을 사용하긴 했지만, 파괴적인 성향이 이미 작품명에 충분히 나타나 있으며, 그 좌우로 움직이는 눈을 보며 최면에 걸리지 않으려고 노력하는 관객에게 분명하게 도전하고 있다.[28] 콘스탄틴 브랑쿠시Constantin Brancusi의 잘 다듬어진 달걀 모양 대리석 작품 〈맹인을 위한 조각Sculpture for the Blind〉(1920년 무렵)은 그 형태와 작품명이 모두 작품을 만지도록 유도하고 있다. 이것은 강렬한 촉각의 가능성을 내포한 브랑쿠시의 작품 중 하나이다.[29] 메레 오펜하임Meret Oppenheim의 작품 〈아침 식사는 모피에Le déjeuner en fourrure〉(1936)는 암시적이면서 모호한 촉각적 특성을 띤 초현실주의 작품의 한 예이다. 이 작품들의 의도는 실제로 만지도록 하려는 게 아니었다 - 비록 거의 "손에 닿을 것 같기는" 하지만 그것은 촉각적 시각의 영역에 머물러 있다. 물론, 모피가 손으로 만지기를 초대하는 것 같은 반면, 만약 모피로 만들어진 컵으로 뭔가를 마시는 행동을 연상한다면 혐오스럽게 느껴질 수도 있다.

전통적인 전시 디자인은 미술관 안의 예술품을 만져서는 안 된다는 사실을 유지하는 형식적 틀을 제공하고 있다. 그러므로 뒤샹, 만 레이, 프레더릭 키슬러Frederick Kiesler 같은 아방가르드 혁신가들이 촉각이라는 아이디어의 탐색을 추구한 것은 매우 당연하다. 뒤샹과 만 레이가 1938년 "초현실주의 세계박람회"에서 빛을 가지고 작업한 것은 사람들 사이에서 충분히 논란의 대상이 되었다. 그 박람회의 메인홀은 어두웠고 관람객에게 작품을 감상할 수 있도록 손전등이 배부되었다. 그 손전등마저도 어두침침해서, 관람객들은 예술품에 아주 가까이 가야만 했고, 그 주어진 환경과 색다른 상호작용을 해야 했다.[30] 키슬러는 (1942년) 뉴욕에 있던 페기 구겐하임Peggy Guggenheim의 "금세기의 예술Art of This Century" 갤러리를 위한 자신의 유명 디자인에 촉각이라는 감각을 여러 차원으로 포함시켰다.[31] 그는 벽에 부착되는 예술품과는 달리 벽에서 떨어져 나와 관람객들을 향해 갑자기 가까이 다가가는 "야구방망이" 같은 작품과 더불어, 바닥과 천장 사이에 연결된 끈에 작은 조각품들이 달려 있어 방문객들이 이것들을 올렸다 내렸다 할 수 있게 만들어진 '생물체를 연상하게 하는 형상을 한' 전시품들도 만들었다. 아마도 가장 과격하면서도 많은 논란을 일으킨 키슬러의 작품은 초현실주의 미술관에 있는 예술작품을 작은 구멍을 통해 관람하도록 만든 것이다. 그리고 앙드레 브르통André Breton의 〈연기자 A, B의 자화상〉이라는 작품은 손잡이를 당겨서 차단기를 열고 상자 속의 내용물을 볼 수 있게 만

들어졌다. 뒤샹의 〈여행가방Boite en valise〉의 내용물의 복제품은 작은 구멍으로 들여다보며 대형의 '조타륜'(뒤샹의 〈회전 부조Rotoreliefs〉[vi]에 대한 경외심의 표현이 분명하다)을 돌려서 관찰할 수 있다. 예술비평가들은 즉시 대중문화의 모티브와 연결지어 "예술적인 코니아일랜드 같다"라느니 혹은 "동전이 필요 없는 오락실"이라고 이 작품들을 평가했다. 루이스 캐처Lewis Kachur에 의하면, 비평가들은 또 1939년 뉴욕세계박람회의 5페니짜리 초현실주의 오락실에 전시되었던 줄리엔 레비Julien Levy의 오리지널 작품과 연관시키기도 했다.[32] 그들이 새로운 전통을 창조한 것은 아니지만 키슬러의 디자인은 대중적인 '인터랙티브의 원조' 기구들과 미래의 인터랙티브 미디어를 연결하는 중요한 고리가 되었다.

그런데 키슬러의 촉각성 실험 중 가장 눈에 띄는 것은 1943년 초현실주의자 『VVV: 연감VVV: Almanac』[vii]을 위해 뒤샹과 합작한 〈쌍방-접촉-실험Twin-Touch-Test〉이다.[33] 잘 알려지지 않은 이 작품은 이벤트 참가신청 용지에 첨부하는 쿠폰까지 만들어서 진짜 경시대회인 것처럼 위장했다. 쿠폰을 오려 우편으로 반송하는 것은 행사에 대한 대중매체의 '통상적인 피드백'의 일종이었다. 구독자는 철조망을 가운데 두고 철조망의 양쪽 면에 두 손을 마주한 다음, 만지고 나서 '100자 이내'로 그 경험에 대해 설명하도록 했다. 만약 철조망이 없다면 구독 책자의 뒤표지에 부착되어 있는, 여성의 몸통 모양으로 뚫린 종이 사이에 붙어 있는 철조망을 쓰도록 허용했다. 1인, 그리고 2인의 실험을 위한 상세 안내문이 주어졌다. 이 실험은 단순히 "자기성애 실험"이라고 적혀 있었지만 2인 실험 모드가 있었다는 것은 마리네티가 촉각 실험의 목표 중 하나라고 언급했던 대인과의 감각적 소통을 위한 훈련이 아니었나 싶다.

예상했던 바와 같이, 이 작업은 다른 여러 가지 의미를 포함하고 있다. 적어도 내가 아는 바로는 지금까지 아무도 이 점을 지적하지 않았다. 예를 들면, 젊은 여성(페기 구겐하임의 딸 페긴Pegeen)이 눈을 감고 손으로 철조망을 만지는 사진이 〈쌍방-접촉-실험〉에 관한 페이지에 있는데, 이 사진을 뒤표지에 있는 철조망을 통해 보는 것은 다른 변형된 이미지를 경험하는 것이다. 마치 작은 구멍을 통해 보는 것처럼 사진의 일부만이 보일 뿐이다.[34] 가장 눈에 띄는 특징은, 그녀의 어깨가 뒤로 젖힌 머리처럼 오인될 수 있는 상황에서(그녀의 진짜 머리는 프레임 안에 들어 있지 않다) 철조망 너머로 보이는 들

vi 마르셀 뒤샹이 1935년에 처음으로 인쇄한 회전 부조는 흰 판지에 몇 가지 색으로 인쇄한 6개의 이중 디스크 세트가 약 40~60rpm의 속도로 턴테이블을 도는 것으로서, 이것을 이용해 뒤샹과 만 레이가 짧은 동영상 〈빈혈증의 영화 Anemic Cinema〉의 초기 버전을 찍었다. 뒤샹은 시각의 환영과 기계 예술에 대한 관심 때문에 이차원의 회전 부조가 정확한 속도로 돌 때 입체적 공간감을 만들어내는 것을 즐겼다.

vii 『VVV』는 전쟁 중에 발간된 뉴욕 초현실주의자들의 저널로서, 앙드레 브르통, 막스 에른스트Max Ernst, 마르셀 뒤샹, 그리고 데이비드 헤어David Hare 같은 사람들이 편집했다.

어 올린 두 손이다. 그것의 함축된 의미는 종교적 황홀함이라고 할 수도 있겠으나, 장 콕토Jean Cocteau 의 영화 〈시인의 피Le sang d'un poete〉(1930)에 나오듯, 작은 틈 구멍으로 들여다보는 가학피학적 변태 성욕의 판타지가 떠오르기도 한다. 여기서의 아이러니는 "다섯 개의 포상"이라는 단어가 보는 관점을 점점 더 애매하게 만들고 있다는 것이다.

　　암시적 사용자의 성별은 일부러 애매하게 남겨 놓았다. 비록 그 사진은 자가성애 실험을 하는 여자의 사진을 보여주고 있지만, 여성의 신체 모양으로 잘라낸 종이는 "만지는 사람"이(책의 뒤 커버를 닫았을 때 "엿보는 사람" 역시) 남자일 것으로 암시하고 있다. 초현실주의 전시들과 이벤트에 남성 작가들이 여성의 나체에 집착하며 페티시로서 많이 쓰게 된 것도 이와 상응한다. 사용되었던 "준비된" 마네킹과 나체 모델들이 이 점을 뒷받침한다.[35] 뒤샹은 자신의 유명한 《1947년의 초현실주의Le Surréalisme en 1947》 전시회 디럭스판 카탈로그 표지 디자인에 "만져주세요"라는 권유의 글과 함께 부드러운 스펀지고무로 만들어진 여성의 가슴을 사용했다. 표지에 드러나는 관능적 촉감의 유희는, 전시장 안에서 키슬러의 〈종교의 토템Totem of the Religions〉 작품 옆에 서 있던 나체 모델의 사진에서 더욱 적나라하게 표현된다. 그 사진의 모델은 눈에 붕대를 감은 것 이외에는 아무 것도 입지 않은 알몸이었고 그녀의 성기는 뒤샹의 스펀지고무 가슴으로 가려져 있었다.[36]

　　이 행위가 초현실주의자들의 전형적인 장난으로 해석될 수도 있지만, 살아 있는 인간의 신체를 예술작품과 함께 배치하고 또 그녀를 관능적인 "성욕 유발점push button"으로 제공함으로써 촉각성에 대한 토론을 유도했다. 더 나아가 모델의 눈을 가린 것은 촉각으로 감지하는 것을 더욱 강조한다. 뒤샹의 스펀지 가슴 제작을 도왔던 미국인 화가 엔리코 도나티Enrico Donati가 "나는 그렇게 많은 여성의 가슴을 만드는 것에 싫증이 날 줄은 정말 생각도 못 했다"라고 말하자 뒤샹이 "그게 진짜 목적이야"라고 대답했다는 말이 전해진다.[37] 아마도, 어쩌면 아닐 수도 있지만, "만져주세요"는 당시 초현실주의 예술에서 너무 많이 등장하는 여성의 벗은 가슴을 빗대어서 한 코멘트가 아니었나 싶다.

촉각적인 수동적 신체를 통한 페미니스트 연극

신체 간의 촉각적 관계를 강조하고 공연자와 참여자의 관계를 중시하는 예술은 해프닝, 퍼포먼스, '바디아트', 그리고 그 밖의 1960년대·1970년대 미술 이벤트에서 주요 요소가 되었다. 이미 언급한 바와 같

이, 이 주제는 이 에세이의 범위에서 벗어나므로, 신체와 테크놀로지의 인터페이스를 연결시킨 몇 가지 프로젝트에 관해서만 이야기하려 한다. 가장 중요한 것으로는 발리 엑스포트Valie Export의 〈접촉하고 맛을 보는 영화Tapp und Tastkino〉(1968)이다. 아이러니컬하게도 공연장 앞에서 손님몰이로 일했던 그녀의 동업자 페터 바이벨의 도움으로, 엑스포트는 그녀의 가슴 부분이 커튼으로 가려진 상자를 입고 시내 길거리에 나타났다. 지나가는 행인들은 손을 뻗어 그녀의 가슴을 만지고 주무르라고 권유받았다. 그간 익명의 극장 관객들이 집단적으로 소비할 수 있게끔 (대부분 남성인) 영화 제작자나 전시자에 의해 제공되었던 여성의 나체가 이 '확장된(또는 축소된?) 시네마' 작품에서는 묘사 아닌 '실물'이 포함된, 개인 맞춤형의 공간학적 경험으로 대체되었다. 화면에서 보이는 포르노 이미지와는 달리 이 경험은 여성 주인공이 직접 통제한다. 이 여성의 가슴을 만지는 사람은 만지는 동안 그녀의 눈길과 마주칠 수밖에 없다. (눈을 마주친다고 가정할 뿐) 실제로 눈을 마주치지 않는 극중의 배우들이 있는 극장에서의 지배적인 관음주의와는 정반대의 상황이다. 포르노영화 극장의 촉각적 시각이 실제 신체와의 접촉으로 대체되었다.[38]

발리 엑스포트는 그녀의 〈활동 바지: 성기의 공황Action Pants: Genital Panic〉(1969)에서 이 연관성을 더욱 노골적으로 표현했다. 그녀는 포르노 영화를 상영하고 있는 극장에 가랑이 부분이 잘려져 나간 바지를 입고 기관총을 어깨에 메고 등장한다. 그 공연에서 엑스포트는 화면에 상영되고 있는 성적 이미지 대신에 자기 자신을 관객에게 성적 대상으로 제공하고 있다. 또 다른 선구적 페미니스트 예술가 마리나 아브라모비치Marina Abramovic는 그녀의 공연 〈리듬 제로Rhythm 0〉(1974)에서 비슷한 방법을 사용했다. 여섯 시간 동안 그녀는 자신을 (대부분은 남성인) 관객에게 신체적 접촉의 대상으로 내주었고, 하물며 고문하는 기구와 쾌락의 기구까지 제공했다.[39] 아브라모비치의 목표는, 대상이 되는 육체와의 관계가 어느 정도 거리를 두고 상품화되었다고 여겨지는 "보여주는 사회"에서의 신체적 접촉과 연관된 금기, 욕망과 억제를 폭로하는 것이었다.[40] 엑스포트와 아브라모비치 두 사람의 행위는 오노 요코小野洋子의 〈조각내기Cut Piece〉(1965)에서 이미 예견되었던 것으로서, 오노 요코는 관객들이 (촉각적) 자비를 베풀기만을 기다리는, 겉보기에 수동적인 여성을 소개하고 있다.[41] 또 다른 초기의 촉각 페미니스트 작가의 작품으로는 올랑Orlan의 〈작가의 키스Baiser de l'artiste〉(1976~1977)가 있다. 올랑은 여성의 나체로 된 '방패막' 뒤에 코인 기계처럼 포즈를 취했다. 동전이 올랑의 다리 사이에 있는 바구니로 떨어지면 동전을 넣은 사람은 그녀에게 키스할 수 있었다.

관객과 미디어 테크놀로지를 직접 연결시키는 작품들에서도 촉각을 모티브로 한 것들이 나타나

기 시작했다. 촉각적 시각을 장려하는 듯 보이나, 일상생활 속에서 텔레비전은 (마셜 매클루언이 텔레비전의 촉각성에 대해 제기한 주장에도 불구하고) 비촉각적 오브제이다.[42] 백남준과 볼프 포스텔Wolf Vostell의 초기 설치물과 행위 예술 때문에 텔레비전은 만지거나 수동적으로 조작하는 사물로 재정의되었다. 백남준의 〈참여 TVParticipation TV〉라는 작품은, 자석을 이용해서 텔레비전 안의 전자 이미지를 변형하거나 다이얼을 돌리거나 마이크로 소리침으로써, 원격으로 전송된 콘텐츠를 수동적으로 소모하는 단말기로서의 텔레비전을 자가 표현의 수단으로 변환시켰다. 백남준이 목표로 한 "손가락으로 텔레비전을 조작하는 것"은 그가 일찍이 피아니스트일 때부터 고심해왔던, 청각에서 시각으로의 전위뿐만 아니라, 마리네티가 일찍이 주장해온 "시각은 손가락 끝에서 태어난다"에 표현된 오래된 주제의 반복이기도 하다.[43] 소니사의 초기 휴대용 비디오카메라 겸 레코더인 포터팩Portapak은 테크놀로지와 접속하면서 백남준과 비디오 예술가 세대 전부에게 신체를 탐구하는 방법을 제공했다. 포터팩은 예술가의 신체에 초점을 맞춘 라이브 퍼포먼스과 녹화 작업뿐만 아니라, 마치 기계적 피드백처럼 방문자의 신체 이미지가 수집·전송되는 폐쇄회로 설치에서도 사용되었다. 비디오는 친밀한 촉각적 담론들을 만들어내면서, 피부를 스캔하고 신체 부분들을 확대했다. 이는 또한 실제적 신체와 재현된 신체가 병치되고 겹쳐 놓인 무대 상황을 만들어내는 데에 도움이 되었다. 마이런 크루거와 에르키 쿠렌니에미Erkki Kurenniemi 같은 인터랙티브 예술 선구자의 초기 작업에는 비디오가 컴퓨터의 가능성과 연관이 있어 신체, 테크놀로지, 신체 이미지 사이의 관계를 탐구하는 새로운 길로 안내하고 있다.[44]

촉각성과 인터랙티브 아트

인터넷에서 "촉각 예술"이라는 단어를 검색하면 대부분 특정한 현상, 즉 시각장애자들의 미학적 경험과 관계가 있는 검색 결과를 보여준다. 촉각 예술을 전시하는 전시나 미술관이 있는데, 대부분 잘 알려진 조각 또는 부조의 복제품을 전시하거나, 유명한 그림(한 예로는 뒤샹의 〈계단을 내려오는 나체 Nude Descending a Staircase〉를 포함하여)을 부조로 만든 것을 전시했다. 이런 경우 촉각은 결핍된 시각적 채널의 대용품으로 제시되었다. 로댕의 조각 〈생각하는 사람〉과 똑같은 복제품이 예술품에 대한 그러한 아이디어를 줄 수 있다고 주장할 수 있는 반면(조각 자체는 잠재적으로 촉각적으로 보일 수 있는데, 그 가능성은 제도적 제한에 의해 무효화될 수 있다), 회화나 이차원 이미지의 촉각적 해석은 좀

더 문제가 된다. 〈계단을 내려오는 나체〉를 부조로 조각한 복제품은 재현하는 소재에 대한 생각들을 손으로 경험하게 해줄지 몰라도, 다른 차원은 놓치게 된다. 원본 작품이 시각장애인과 정상 시각능력이 있는 관람객 모두를 위한 경우는 드물다. 태어나면서부터 약시였고 나이 열 살 때 시력을 완전히 잃어버린 일본인 예술가 미츠시마 다카유키光島貴之는 최근 일본의 가와고에미술관의 《예술을 만지세요!Touch, Art!》라는 전시회에서 작품을 전시했다.[45] 그의 콜라주 작품은 섬세한 재질의 종이를 잘라 부조와 같은 표면을 만들었는데, 이것은 맹인들이나 일반인들 모두를 매료시키는 작품이었다. 놀랍게도 그는 어린 시절의 시각적 기억에 의지해 색깔을 사용했다. 또 미츠시마 다카유키는 미디어 예술가 안자이 도시히로安斎利洋, 나카무라 리에코中村理惠子와 함께 만든 그림 콜라보 프로젝트 〈촉각 연가 Tactile Renga〉(1998~)에 참여했다. 이미지를 볼록 튀어나오게 하는 새로운 프린팅-플로팅printing-plotting 기술이 그 프로젝트 때문에 개발되었다.[46]

그러나 예술 세계에서 촉각성 영역은 시각장애인을 위한 경험에만 국한된 것은 아니다. 특히 인터랙티브 아트는 정의상 거의 촉각 예술이다. 이 글의 서두에서 이미 언급한 바와 같이, 인터랙티브 아트가 기능을 발휘하려면 사용자의 행동이 필요하다. 작품은 어떤 방식으로든 반응하고 사용자와 작품 사이에 '대화'가 발생한다. 물론 이것은 인터랙티브 미디어의 가장 기초적인 정의이다. 촉각성의 문제를 추가하면 여기에서 충분히 대답할 수 없는 수많은 질문이 제기된다. 첫째, 접촉 그 자체의 본질: 다른 여러 가지 접촉의 분류학을 만드는 것이 가능한가? 애무하는 것과 때리는 것, 그리고 미는 것과 당기는 것의 내포적 의미는 무엇인가? 가까이에서 만지는 것과 원거리에서 만지는 것은 어떻게 다른가? 실제 물리적 접촉은 (직접적인 접촉이 없는) '가상의 접촉'와 어떻게 다른가? 둘째, 접촉의 기능: 작품을 만지는 것은 (예술 작품 자체로부터 혹은 그 주위의 공간으로부터) '국부적 반응'을 유발하는가, 아니면 '원격 반응'을 유발하는가(예를 들어 작품을 만지는 것에 대한 반응이 작품에 전달되는 동안 공간적으로 멀리 있는 현실에 영향을 주는가)? 그 반응들이 시스템(소프트웨어와 하드웨어의 복합체)에서 오는가, 아니면 시스템의 전달로 인해 다른 사람에게서 오는가? 셋째, 촉각과 다른 감각들 사이의 관계: 작품의 목적이 접촉을 다른 감각 채널과 분리함으로써 지각 기관을 '순수화' 또는 분리하는 것인가, 아니면 인위적으로 통합하는 것인가? 작품이 감각의 상호교환성 역할을 제공하거나 또는 다른 감각을 시뮬레이션할 수 있는가? 넷째, 촉각성 그 자체의 역할: 접촉을 동반하는 작품은 모두 촉각적 예술인가? 응용 프로그램이 촉각적이라고 인정받으려면, 사용자의 접촉에 대한 물리적 반응

('포스-피드백force-feedbak'viii)이 반드시 있어야 하는가? 촉각을 통한 느낌 그 자체가 목적이어야 하는가, 아니면 접촉이 더 은유적인 혹은 도구적인 역할을 감당해야 하는가, 그러면서도 그것을 촉각 예술이라고 분류할 수 있는가?

여기서는 만지는 것이 중요한 역할을 했던 몇 가지 작품을 검토하며 잠정적인 대답밖에 줄 수 없다. 크리스타 좀머와 로랑 미뇨노의 〈인터랙티브 식물 키우기Interactive Plant Growing〉(1993)에서 살아 있는 식물을 조심스럽게 손가락으로 만지는 것(디지털 정원을 가꾸는 인터페이스로서 기능한다)부터, 컴퓨터 키보드를 변형해 만든 벽걸이 부조에 공격적으로 공을 던지게 되어 있는 페리 호버먼Perry Hoberman의 〈치료적 사용자 인터페이스Cathartic User Interface〉(1995)에 이르기까지, 새로운 미디어 예술가들이 풍부한 범위의 터치 모드를 제안한 것은 명백하다. 어떤 예술가들은 기본적인 인터페이스 기구들(마우스·키보드·조이스틱)을 선호한 반면, 어떤 예술가들은 자신만의 것을 고안하는 일을 작품의 본질적인 측면으로 여겼다. 켄 파인골드Ken Feingold의 〈놀라운 나선형The Surprising Spiral〉(1991)이라는 작품에는 두 개의 인터페이스 물체가 있다. 책으로 가장한 물체의 책표지 역할을 하는 터치스크린과 쌓아올린 책 더미 위에 있는 입술 모양의 것(손가락으로 만지면 그 "입술"은 말을 한다). 촉각적 인터페이스가 항상 손을 사용하는 것은 아니다. 토니 도브Tony Dove의 묘사적 인터랙티브 설치물 〈인공변경Artificial Changelings〉(1998)에서는 사용자가 바닥의 인터랙티브 패드에 올라서는 것으로 소통했다. 2005년 아르스 일렉트로니카 상Prix Ars Electronica에서 수상한 마르닉스 더네이스Marnix de Nijs의 〈뛰어 후레자식아 뛰라고 Run Motherfucker Run〉라는 작품은 관객이 커다란 산업용 트레드밀 위에서 뛰도록 했다. 가상현실 설치물 〈오스모스Osmose〉(1995)에서 샤 데이비스Char Davies는 가상세계 안에서 사용자의 움직임을 제어하는 방법으로 호흡기 인터페이스와 신체동작 추적장치를 결합하여 사용했다.

사용자는 어느 정도까지 작품으로부터의 응답을 '느껴야' 하는가? 대부분의 경우 예술가들은 촉각적 반응을 암시하는 시각적-청각적 피드백을 주는 것만으로도 만족하는 듯 보인다. 그러나 촉각적 피드백이라는 개념 그 자체가 중요한 부분이 된 작품도 있다. 버니 루벨Burnie Lubell의 놀라운 목재(절대로 디지털이 아닌) 인터랙티브 설치물은 소통하는 사람에게 진정한 촉각적 느낌을 주는 기압 튜브와 (에티엔 쥘 마레Étienne-Jules Marey에게서 영감을 얻은) 부드러운 막을 포함하고 있다. 〈볼을 맞대고 Cheek to Cheek〉(1999)라는 작품에서 소통자는 흔들거리도록 만들어진 동그란 나무 의자에 앉도록 되어

viii 포스-피드백은 주로 게임용 기기에서 게임 중의 충격이나 진동을 실제로 체감하게 하는 것을 말한다.

있고, 빙글빙글 도는 그 사람 엉덩이의 움직임이 기압 튜브를 통해 그 사람의 볼에 전해져 기괴한 자기성애적인 경험을 하도록 유도했다. 크리스타 좀머러와 로랑 미뇨노의 최근 작업도 역시 촉각의 영역을 노골적으로 탐험하기 시작했머러와 로랑 미뇨노의 최근 작업도 역시 촉각의 영역을 노골적으로 탐험하기 시작했다. 〈나노스케입NanoScape〉(2002)은 눈에 보이지 않는 나노 수준의 현상을 '촉각화'하는 데에 강력한 자석의 힘을 이용했다(시각화라는 단어는 맞지 않는 것 같다). 반지 형태의 이 인터페이스 기구는 사용자가 이것을 낀 손으로 특정한 테이블 위에서 손을 움직일 때 테이블의 표면을 만지지 않고도 어떤 힘을 느낄 수 있다. 〈유동적 감각들Mobile Feelings〉(2001년 이후)이라는 작품에서 좀머러와 미뇨노는 참여한 사람들 사이의 무선 촉각 소통을 탐구했다. 이동통신에서 쓰이는 블루투스 테크놀로지와 선진 마이크로센서를 이용해 사용자들이 서로의 심장 고동을 느낄 수 있도록 무선으로 작동하는 물체를 만들었고, 다른 감각적 체험도 곧 제공할 계획이다. 첫 번째 버전은 진짜 호박(〈인터랙티브 식물 기르기〉에서의 식물을 떠올리게 하는 자연의 인터페이스) 안에 숨겨져 있었지만, 이후의 계란 모양 물체는 신기하게도 브랑쿠시의 〈맹인을 위한 조각〉을(물론 인간의 심장도) 기억나게 한다. 〈유동적 감각들〉에 숨어 있는 아이디어 또한 자력을 이용한 친밀한 원격소통이라는 면에서 17세기가 제안하는 관습으로 되돌아간다고 해석될 수 있다.

　　〈유동적 감각들〉은 먼 거리에서의 촉각적 소통이라는 이슈를 제기한다. 그 자체로는 새로운 아이디어가 아니다. 키트 갤러웨이Kit Galloway와 셰리 라비노비츠Sherrie Rabinowitz의 1980년대에 진행한 텔레마틱 아트 관련 워크숍들, 폴 서먼의 〈텔레마틱 꿈Telematic Dreaming〉(1992), 스탈 스텐슬리Stahl Stenslie와 커크 울포드Kirk Woolford의 〈사이버 SM〉(1993) 등은 모두 각자의 방법으로, 멀리 떨어져 있는 사람들 사이의 친밀한 촉각을 탐구했다. 원거리에서의 접촉은 시각적 인상의 정신적 전환(두 개의 신체 이미지가 서로 닿아 있다)이나, 파트너의 신체 움직임을 기술적으로 전달하는 맞춤형 '원거리 진동장치' 인터페이스를 사용해 달성할 수 있다.[47] 수많은 아트와 예술과 디자인 프로젝트가 촉각을 강제 피드백(포스 피드백) 인터페이스를 통해 다른 장소로 실시간 전송하는 시도를 해왔다. 잘 알려진 예로, 만질수 있는 미디어Tangible Media그룹이 MIT 미디어 실험실에서, 싱크로나이즈된 나무 '마사지 롤러'를 인터페이스로 사용해서 제작한 〈인터치inTouch〉(1997~1998)라는 작품이 있다.[48] 특히, 이와타 히로 교수가 이끄는 쓰쿠바대학 소속 실험실 같은 일본의 미디어 실험실들은 세계 최대의 컴퓨터 그래픽스 국제회의인 '시그라프Siggraph'에 자주 전시되는 새로운 종류의 포스-피드백 애플리케이션 프로토타입을 많이 제작했다. 최근 스마트 의복과 착용성 미디어에 관심이 많은 아티스트와 디자이너들

그림 5.2 버니 루벨, <볼을 맞대고>, 1999.

a

b

그림 5.3a와 5.3b 구사하라 마치코 교수와 필자가 2001년 아르스 일렉트로니카 전시회에서 크리스타 좀머러
와 로랑 미뇨노의 <유동적 감각들 I> (2001)로 실험하는 모습. 크리스타 좀머러가 찍은 사진.

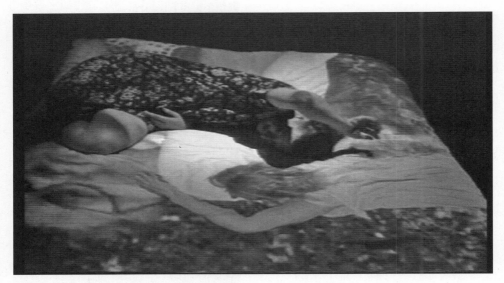

그림 5.4 폴 서몬의 <텔레마틱 꿈>, 1992.

그림 5.5 켄 파인골드의 <놀라운 나선형> (설치물의 세부), 1991. 인터랙티브 설치: 컴퓨터, 레이저 디스크, 오디오, 영상기, 실리콘, 목재, 책. 수집가: ZKM 아트미디어센터, 카를스루에.

은 원격 촉각성teletactility의 가능성을 탐색해왔다. 의복은 모든 사람에게 가장 친밀하고 지속적 일관성 있는 '인터페이스'인 만큼 이 현상은 논리적인 발전 방향이긴 하다.

만지는 것이 더욱 은유적인 또는 도구적인 역할을 하는 작품들도 있다. 마리네티의 "시각적 감각은 손가락 끝에서 태어난다"라는 개념은 어그네시 헤게뒤시Agnes Hegedüs의 설치 작품 〈손시각 Handsight〉(1992)에서 실현되었다. 여기서 "보는 손"은 안구로 위장한 폴헤머스Polhemus사의 동작 센서였다. 사용자들은 이것을 손에 들고 유리병 안에 있는 것 같은 가상세계를 살펴보는 것이다 – 신체의 연장으로서의 테크놀로지라는 매클루언의 생각은 시적이면서도 오히려 직역에 가깝다. 라파엘 로자노헤머Rafael Lozano-Hemmer의 원격 촉감 작품 〈추방된 황제Displaced Emperors〉(1997)를 보면, 사용자의 '손 이미지'는 린츠 성벽 정면에 투사되었고, 역사를 한 겹 한 겹 벗겨내었다. (반지로 축소된) 데이터 장갑의 개념은, 문화적 의미가 풍부한 새로운 역할과 해석을 부여받았다. 비록 실제 접촉은 없더라도 중재된 접촉은 강렬했다. 앞에서 말한 파인골드의 〈놀라운 나선형〉은 촉각뿐만 아니라 촉각의 미디어 고고학적 함의와 초기의 담론들의 선언들을 탐구하고 있다. 책 인터페이스 뒷면에는 뒤샹의 〈만져주세요Prière de toucher〉를 분명하게 연상시키는 "피에르 드 투셰Pierre de Toucher"라는 저자명이 적혀 있다. 그 작품은 박람회장의 인기 코너("말하는 머리"와 복화술 인형의 후예이며, 파인골드의 훗날 작품에서 볼 수 있는 말하고 움직이는 인형 머리에서 볼 수 있는)에서부터, 초현실주의, 뒤샹, 그리고 영화 속에서 관능적인 접촉이 중심적 테마를 이루는 알랭 로브그리에Alain Robbe-Grillet의 〈불멸 L'immortelle〉(1963)이라는 영화에 이르기까지, 촉각 미디어에 대해 참고가 될 만한 네트워크를 밀도 있게 구축한다.[49]

이러한 예들이 현대 미디어아트 분야에서의 촉각의 다양한 사용을 빠짐없이 다룬 것은 절대 아니다. 인간-기계 간의 새로운 연결 방법과 첨단 테크놀로지를 탐색하는 동안, 많은 예술가는 감각적인 경험, 담론, 상상력 등의 공유된 문화적 보고寶庫에서 영감을 끌어냈다. 때로는 자신도 모르는 사이에 일어난 경우도 있지만 파인골드의 예가 보여주듯 매우 의도적인 경우가 잦았다. 이러한 문화적 보고에 대한 비판적이고 이론적인 탐구는 최근에서야 본격적으로 시도되기 시작했다. 버그Berg 출판사에서 출판해 최근 소개된 책 시리즈『감각의 형성Sensory Formation』이 이러한 관심에 대한 증거 중 하나이다. 우연히도 그중 콘스탄스 클라센이 편집한『접촉에 관한 책The Book of Touch』(2005)은 촉각적 문화를 다룬 책으로, 총 450페이지 중 몇 페이지만이 기계와 미디어의 상호작용을 주제로 다루었다.[50] '인터랙티브' 또는 '상호작용성'과 같은 단어는 색인 목록에 나오지도 않았다. 수십만 년간 '(비)인간적,

즉 기계적 터치'가 수없이 많은 방법으로서 가장 중요한 접촉의 형태였던 반면, 자아표현, 의사소통, 유희, 또는 관능적 감각을 위해 테크놀로지의 산물을 접촉하는 것은 꽤 최근에 나타난 현상이다. 현재 혹은 가까운 미래에는 더 확실하게 촉각 매체의 지배적인 형태 중 하나일 것으로 추정되는 비디오 게임은 고작 약 35년의 역사만 가지고 있다. 이미 현재에, 그리고 더 확실하게 머지않은 미래에 촉각적 미디어의 지배적 형태로 인정받는 비디오 게임도 그 역사가 35년 정도에 불과하다. 이러한 전개가 우리가 알고 있는 촉각적 영역에 어떤 영향을 미칠지는 더 지켜봐야 할 일이다. '새것'과 '옛것'이 어떻게 혼합되고 그 간격이 좁혀질까? 인터랙티브 예술작품은, 순전히 상상력에 의한 것이긴 하지만, 미래를 살짝 엿볼 기회를 주고 있다.

번역 · 이정실

주석

1. 권위 있는 아르스 일렉트로니카 상의 인터랙티브 아트 부분 심사위원들은 근래 이 단어의 정의를 말살시키려고 시도해왔다 – 그들은 관중의 적극적인 의견이 전혀 반영되지 않은 많은 작품에 상을 주었다. 더 자세한 분석을 원한다면 웹페이지 http://www.mediaarthistory.org/에서 볼 수 있는 에세이 Erkki Huhtamo, "Trouble at the Interface, or the Identity Crisis of Interactive Art" 중 "programmatic key texts" 부분 참조.

2. 이 개념은 1995년 암스테르담에서 열린 "인식의 문 2Doors of Perception 2" 컨퍼런스에서 발표된 실험 디자이너 앤서니 던 Anthony Dunne과 피오나 라비Fiona Raby의 작품 <영역과 경계Fields and Thresholds>에서 사용되었다. 웹페이지 http://www.mediamatic.nl/Doors/Doors2/DunRab/DunRab-Doors-E.html/ 참조. 근접학에 관한 내용은 Edward T. Hall, *The Hidden Dimension* (Garden City, N.Y.: Doubleday, 1966) 참조.

3. 매클루언의 촉각성에 관한 의견은 Takeshi Kadobayashi, Tacility, This Superfluous Thing—Reading McLuhan through the Trope of Sense (*University of Tokyo Center for Philosophy Bulletin*, 4, 2005), 26~35 페이지 참조.

4. 이 프로젝트의 초기 단계에 관한 내용은 다음 출판물에 발표된 본인의 기고문을 참조: "'It Is Interactive, But Is It Art?,'" in *Computer Graphics Visual Proceedings: Annual Conference Series*, 1993, ed. Thomas E. Linehan (New York: ACM SIGGRAPH, 1993), 133-135; "Seeking Deeper Contact: Interactive Art as etacommentary," *Convergence* 1, no. 2 (autumn 1995), 81-104; "Time Machines in the Gallery: An Archeological Approach in Media Art," in *Immersed in Technology: Art and Virtual Environments*, ed. Mary Anne Moser with Douglas McLeod (Cambridge, Mass.: MIT Press, 1996), 232-268; "From Cybernation to Interaction: A Contribution to an Archaeology of Interactivity," in *The Digital Dialectic: New Essays on New Media*, ed. Peter Lunenfeld (Cambridge, Mass.: MIT

Press, 1999), 96-110, 250-256; "Slots of Fun, Slots of Trouble: Toward an Archaeology of Electronic Gaming," in *Handbook of Computer Games Studies*, ed. Joost Raessens and Jeffrey Goldstein (Cambridge, Mass.: MIT Press, 2005).

5. 이러한 변화의 전체적 개요에 관한 내용은 Udo Kultermann, *Art and Life*, trans. John William Gabriel (New York and Washington, D.C.: Praeger, 1971); *Out of Actions: Between Performance and the Object, 1949-1979*, ed. Russell Ferguson (New York: Thames and Hudson, 1998)참조.

6. Sherry Turkle, *Second Self: Computers and the Human Spirit*, 20th anniversary eition (Cambridge, Mass: MIT Press, 2005 [1984]) 참조.

7. Laura U. Marks, *Touch: Sensuous Theory and Multisensory Media* (Minneapolis and London: University of Minnesota Press, 2002).

8. Jacques Aumont, *The Image*, trans. Claire Pajackowska (London: BFI Publishing, 1997 [1990]), 77-78.

9. Deleuze and Guattari, *A Thousand Plateaus: Capitalism and Schizophrenia*, trans. Brian Massumi (Minneapolis: University of Minnesota Press, 1987).

10. Marshall McLuhan, *Understanding Media: The Extensions of Man* (London: Sphere Books, 1967 [1964]), 335.

11. David Howes, *Sensual Relations: Engaging the Senses in Culture and Social Theory* (Ann Arbor: University of Michigan Press, 2003), xx.

12. 개요 활용에 관한 내용은 E. H. Gombrich, *Art and Illusion* (London: Phaidon Press, 1977 [원작출판 1960]) 참조.

13. 미디어 문화의 토포스에 관한 내용은 Erkki Huhtamo, "From Kaleidoscomaniac to Cybernerd: Towards an Archeology of the Media," in *Electronic Culture*, ed. Timothy Druckrey (New York: Aperture 1996), 296-303, 425-427 참조. 문화사에 대한 바르부르크의 기여에 관한 흥미로운 에세이 모음집은 *Art History as Cultural History: Warburg's Projects*, ed. Richard Woodfield (Amsterdam: G+B Arts International, 2001) 참조.

14. Nicolas Bourriaud, *Relational Aesthetics* (France: Les presses du réel, 2002 [1998]).

15. 필자는 최근 《엑스타시: 의식의 변성상태 안에서, 그리고 그에 관하여Ecstasy: In and About Altered States》(MOCA, Los Angeles, 2005) 전시회를 방문하고 이것을 경험했다. 한 예를 들자면, 여기 소개하는 이야기는 올라프 엘리아슨Olafur Eliasson의 <당신의 이상한 확실함은 여전히 존재한다Your Strange Certainty Still Kept>(1996)에 관한 것이다. 설치관 입구에는 "광과민성 관객 주의: 이 예술품은 섬광전구를 사용"이라는 표지가 있었다. 어두운 공간을 들어서면 천장에서 떨어지는 낙수로 만들어진 투명한 커텐이 보인다. 섬광전구를 비추어 낙수가 여러 형태로 춤을 추는 것같이 보이게 만들었다. 이 설치물은 입구 가까이에 있었고, 이 설치물은 옆에 관객들이 서는 것을 막는 장애물이 아무 것도 없었다. 이 낙수 커텐 바로 옆으로 돌아 반대쪽으로 걸어갈 수도 있다. 그래서 손을 내밀어 흐르는 물을 만지는 것이 무척 자연스럽게 느껴졌다. 실제로 이런 행위는 빛의 패턴뿐 아니라 밑에 떨어지는 물을 받는 수통에도 흥미로운 변화를 일으켰다. 어쩌면 작가가 의도한 바인지도 모른다 - 적어도, 입구에 그런 행동을 금지하는 표지 따위는 없었다. 그런데 필자가 낙수를 가지고 놀기 시작하자 경비원이 바로

저지하며 물을 만지는 것은 금지행위라고 했다. 왜 안되냐는 필자의 질문에 "하달받은 지시가 있었다"고 했다. 반대편 출구로 나오면서 필자는 이 예측할 수 없던 접촉 상황 충돌은 엘리아슨의 의도와는 전혀 관계가 없고 물이 튀어서 마루가 젖는 것을 걱정한 미술관 측의 입장 때문이 아닌가 하는 의심이 들기 시작했다. 마침, 설치관의 양쪽 입구에 있는 "젖은 바닥 주의"라는 익숙한 노란 표지판이 보였다 - 비록 그 표지판 중 하나는 접혀서 벽에 기대어진 상태이긴 했지만.

16. Tony Bennett, *The Birth of the Museum: History, Theory, Politics* (London and New York: Routledge, 1995) 참조.

17. Constnace Classen, "Touch in the Museum," in *The Book of Touch*, ed. Constance Classen (Oxford and New York: Berg, 2005), 275-286.

18. Stephen Bailey, *Commerce and Culture: From Pre-Industrial Art to Post-Industrial Value* (Tunbridge Wells: Penshurst Press, 1989), 46. 백화점의 초기 역사에 관한 내용은 Michael B. Miller, *The Bon Marchi: Bourgeois Culture and the Department Store, 1869-1920* (Princeton: Princeton University Press, 1981) 참조.

19. F. T. Marinetti: "Tactilism" (1924), in Marinetti, *Selected Writings* (New York: Farrar, Straus, and Giroux, 1972), 109-112.

20. 흥미롭게도 루이스 부누엘Luis Bunuel과 살바도르 달리Salvador Dalí가 그들이 만든 영화 <안달루시아의 개Un chien andalou> (1929)에 촉감적 요소를 더하기 위해 비슷한 아이디어를 제안한 적이 있었다.

21. Classen, *The Color of Angel: Cosmology, Gender, and the Aesthetic Imagination* (London and New York: Routledge, 1998), 128 참조. 클라센은 세베리니의 <댄서의 가동부위Dancer with Movable Parts>를 말하고 있다.

22. "The Founding and Manifesto of Futurism" (*Le Figaro*, February 20, 1909, in Marinetti, *Selected Writings*, 42.

23. Erkki Huhtamo, "Slots of Fun, Slots of Trouble: Toward an Archaeology of Electronic Gaming" 참조.

24. Kirk Varnedoe and Adam Gopnik, *High & Low: Modern Art and Popular Culture* (New York: The Museum of Modern Art, 1990) 참조.

25. Tom Gunning, "The Cinema of Attractions: Early Film, Its Spectator, and the Avant-Garde," in *Early Cinema: Space Frame Narrative*, ed. Thomas Elsaesser and Adam Barker (London: British Film Institute, 1990), 56-62.

26. Octavio Paz, *Marcel Duchamp: Appearance Stripped Bare* (New York: Seaver Books, 1981)), 185.

27. 바네도Varnedoe와 고프닉Gopnik은 자전거 수선집에서 사용하는 바퀴 돌리는 기구 휠잭wheel jacs이 뒤샹의 도해법의 근원일 수 있다고 지적한다. 그 연관성이 실제이든 아니든 휠잭은 촉감의 고차원적인 응용이다. 바르네도와 곱닉은 또 뒤샹의 작품과 유사한 상업용 장치가 되어 있는 (가게 혹은 박람회의?) 자전거 전시를 보여주는 1915년도의 사진을 출판했다. Varnedoe and Gopnik, *High & Low*, 275.

28. Janine Mileaf, "Between You and Me: Man Ray's Object to Be Destroyed," *Art Journal* 63, no. 1 (spring 2004), 4-23은 이 작업에 대한 복합적 진화와 개인적 배경을 조사했다. 이 작업은 1923년까지도 거슬러 올라가지만 해를 지나며 여러가지 다른 제목을 가진 형태로 나타났고, 만 레이는 후에 여러 개의 복제품을 만들었다. 1930년도에 와서야 만 레이는 애인 리 밀러Lee Miller의 눈을 컷아웃으로 표현하면서 <파괴될 오브제Objet á detruire>라고 제목을 붙였다. 레이에게 이 작품은

개인적으로 애인 밀러의 최면을 거는 주술과 같은 상징이 되었고, 애인 밀러가 레이를 떠난 후의 처참함과 그녀의 최면에서 벗어나기 위한 노력의 상징이 새로운 표제에서 잘 나타나 있다. 다른 여러 해석도 가능하다. 만 레이가 다른 복제품도 파괴했는지는 알 수 없지만 공연 행위로서 파괴하려고 계획한 것은 확실하다. 그중 하나는 1957년 표제가 제시하는 의미를 그대로 받아들인 시위하는 학생그룹에 의해 파괴되었다(Mileaf, "Between You and Me," 5).

29. 이 작업은 필라델피아미술관의 브랑쿠시 갤러리에서 볼 수 있다. 아직 쓰여지지 않은 예술에서의 촉각성의 역사에 관한 한 브랑쿠시와 뒤샹의 밀접한 관계를 기억해둘 가치가 있다.

30. Lewis Kachur, *Displaying the Marvelous: Marcel Duchamp, Salvador Dalí, and Surrealist Exhibition Installations* (Cambridge, Mass: MIT Press, 2001), 73-74.

31. *Peggy Guggenheim and Frederick Kiesler: The Story of Art of This Century*, ed. Susan Davidson and Philip Rylands (New York: Guggenheim Museum Publications, 2004) 참조.

32. Kachur, *Displaying the Marvelous*, 201.

33. *VVV*, no. 2-3, 1943. 이 간행물은 실험의 공로를 키슬러에게 주었다. *Frederick Kiesler: Artiste-architecte* (Paris: Centre Georges Pompidou, 1996), 137 참조.

34. 명백하게도 엿보기 구멍의 이러한 이용은 뒤샹이 20년간 비밀리에 작업해온 최후의 걸작인 <에탕 도네Étant données>에 대한 또 하나의 기대였다. 이 작업은 여기에서 다루기에는 너무 복잡하다. 뒤샹의 또 다른 하나의 엿보는 틈 작업은 《1947년의 초현실주의Le Surrealisme en 1947》 전시회에 뒤샹의 지시대로 키슬러가 설치한 <녹색광선Rayon vert>이다. 이것은 벽에 뚫린 구멍으로 두 개의 유리판 사이에 끼워진 젤라틴을 통해 들여다보게 되어 있다.

35. Kachur, *Displaying the Marvelous* 참조.

36. *Frederick Kiesler: Artiste-architecte*, 124에 나온 사진.

37. Francis M. Naumann, *Marcel Duchamp: The Art of Making Art in the Age of Mechanical Reproduction* (Ghent and Amsterdam: Ludion [distr. Abrams, New York], 1999), 165.

38. 로라 U. 마크스는 포르노 영화의 촉각적 시각의 자질에는 동의하지 않는다. 마크스에게 촉각은 드러내고 암시하는 것으로 좌우된다. Marks, *Touch*, 15 참조. 이런 면에서, 만약 발리 엑스포트Valie Export가 직접적으로 똑바로 쳐다보는 것을 통해 에로티시즘을 산산조각 내지 않았다면 <접촉하고 만지는 영화Tapp und Tastkino>는 촉각적인 면에서 에로틱하다고 할 수 있었다.

39. *Out of Actions*, 100~101 참조. 아브라모비치도 울레이Ulay와의 작업에서 관객의 촉감 경험을 권하는 상황을 만들었다. 1977년 <잴수 없는 것Imponderabilia> 전시에서 울레이와 아브라모비치는 미술관의 좁은 입구에서 나체 상태로 서로를 마주 보고 서 있었다. 방문객들은 그들과 접촉하는 상황에서 몸을 옆으로 틀어야만 미술관으로 들어갈 수 있었다. 또 아브라모비치와 울레이 중 한 사람을 봐야 하는 결정을 해야 했으므로 성별에 따른 선택을 해야만 했다(*Out of Actions*, 101 참조).

40. 2005년, 아브라모비치는 뉴욕의 구겐하임미술관에서 자신의 <일곱개의 쉬운 단편Severn Easy Pieces>이라는 공연의 한 부분에서 엑스포트의 <액션 바지: 생식기의 패닉Action Pants: Genital Panic>을 또 다른 하나의 해석으로 공연했다.

41. 오노는 무대에 가만히 앉아 있으면서 관객들이 가위로 자신의 옷을 자르도록 했다. 오노와 엑스포트의 연관성에 대해서는 Regina Cornwell, "Interactive Art: Touching the 'Body in the Mind," *Discourse* 14, no. 2 (spring 1992), 206~207. 또 오노의 작업 <망치질을 위한 그림Painting to Hammer a Nail>(1965)은 원래 그의 책 『그레이프 프루트Grapefruit』(1964))에서 일련의 지시사항으로서 약간 다른 형태로 소개되었는데 이 작업 역시 관객의 촉각성을 강조하고 있다 – 방문객이 벽에 걸려 있는 나무판에 망치로 못을 박도록 되어 있었다. 이것은 "관중이 그림을 만든다"라는 뒤샹의 명언에 대한 견고한 해석으로 보인다(Paz, *Marcel Duchamp*, 86). 플럭서스 분야의 다른 촉감 작업들 중에는 아이오Ay-O의 플럭서스 형식으로 출판하기로 되어 있던 <감촉 상자Tactile Box>(1964)와 <손가락 상자Finger Box>(1964)가 포함되어 있다. 그 정방형 상자들은 손가락을 넣을 수 있는 구멍들이 뚫려 있고 상자 안에는 스펀지 고무가 들어 있었다.

42. 데이비드 크로넨버그David Cronenberg의 작품과 연계하여 촉각매체로서의 텔레비전에 대한 매클루언의 생각에 관한 토론은 Mark Fisher, *Flatline Constructs: Gothic Materialism and Cybernetic Theory-Fiction*, chapter 2.8, "Tactile Power" 참조. 웹페이지 www.cinestatic.com/trans-mat/Fisher/FC2s8.htm/ 참조.

43. '텔레비전 화면 만지기'는 1905년대 초반 인기 있던 <윙키딩크와 너Winky Dink and You>(CBS 방송, 1953~1957년. 그리고 1960년대에 잠시 재방송)라는 어린이 텔레비전 프로그램 중에서 어린이들이 사회자 잭 배리Jack Barry의 손가락을 따라 화면에 그림을 그리게 하는 방법으로 이미 실현되고 있었다. 투명한 요술창을 화면에 부착한 후 어린이들이 요술펜으로 그 창 위에 그림을 그리는 것이다. 방송 중 사회자는 그 요술창과 요술펜을 한 세트로 살 수 있다고 계속 말해주었다.

44. 크루거의 아이디어를 충분히 보려면 Myron Krueger, *Artificial Reality II* (Reading, Mass: Addison-Wesley, 1990) 참조. 최근 재발견된 쿠렌니에미에 관한 내용은 미카 타아닐라Mika Taanila가 그의 커리어를 주제로 만든 DVD <DIMI의 새벽The Dawn of DIMI> (Helsinki: Kiasma/Kinotar, 2003) 참조.

45. 카와고에 미술관에서 2006년 1월 7일부터 3월 26일까지 있었던 전시회 <예술을 만지세요!Touch, Art!>, 필자는 이 전시회를 전시 첫날 방문했다. 이 전시회는 일본 근대 예술가 여섯 명의 작품을 전시했다. 어떤 작품은 진정으로 촉감에 관한 것(실제로 만지도록 되어 있던 것)이었던 반면, 어떤 작품은 만지는 것이 금지되어 있었다. 그러므로 이 전시회는 현대 미술 전시회에서 흔히 맞닥뜨리게 되는, 예술을 만지는 문제와의 관계를 다루고 있다.

46. 이 야심찬 프로젝트에 대한 정보는 웹페이지 http://www.renga.com/tactile/ 참조.

47. 예술 작품으로서이긴 했지만, <사이버 SM>은 "섹스기계" – 비록 '원격촉감 통신수단'으로서의 가능성은 대부분 없지만, 촉감 사이버 문화 중 가장 짜릿한 흥분의 한 형태가 되었다고 논쟁할 만한, 자위행위를 위한 하이테크 도구 – 에 대한 폭발적인 관심을 예고했다. 그 실례는 인터넷상에서 쉽게 찾을 수 있다.

48. 스콧 브레이브Scott Brave, 앤드류 달리Andrew Dahley와 이시이 히로시의 공로를 인정.

49. <놀라운 나선형>에 관한 분석은 Cornwell, "Interactive Art: Touching the 'Body in the Mind,'" 213~214. 참조.

50. *The Book of Touch*, part IX, "Touch and Technology," 399~447. 이 부분은 매우 혼합적이고, 오직 수전 코젤Susan Kozel의 에세이 「공간만들기: 가상신체의 경험Spacemaking: Experiences of a Virtual Body」(pp. 439~446)이 폴 서몬의 <텔레마틱 꿈>의 경험과 같은 뉴미디어 아트를 분석한다.

6. 뒤샹: 인터페이스: 튜링: 독신남 기계와 범용 기계[i]

디터 다니엘스
Diter Daniels

마르셀 뒤샹의 아이디어와 그가 '망막적'인 것을 뛰어넘는 예술에 대해 제기한 담론이 이른바 뉴미디어 아트에도 적용될 수 있을까? 여러 편의 글에서 필자는 예술·사회에 미디어가 끼치는 영향과 마르셀 뒤샹의 작품 간의 관련성을 다루었다.[1] 필자는 현재까지도 학문적 관심사로 삼고 있을 만큼 이 두 영역에 대해 개인적 열정을 가지고 있다. 이런 이유로 필자는 이 글을 통해 두 영역의 공통 기반을 찾아냄으로써 필자 개인의 강박관념을 넘어서는 무언가를 발견하고, 현 세계의 기술적 미디어와 예술의 관계에 대한 근본적 질문에 새로운 관점을 찾는 것이 필요하다고 느낀다.

예술은 발전된 미디어 기술을 수용하거나 예술 고유의 전략으로 그것에 대항하는 방식으로 미디어 기술에 반응하는 것일까? 혹은 기술의 진보에 대항하는 또 다른 모델이나 통찰력을 여전히 제공하고, 기술을 넘어서는 보화를 통해서 미디어 기반 세계를 이해하도록 하며 심지어 그 세계 형성에 기여하는 것일까? 이는 미디어아트의 영역에서 시급하게 제기되는 질문들이다. 기술적 수단을 활용하는 예술은 단지 일러스트레이션이 되거나, 기껏해야 오늘날 우리의 삶과 예술에 큰 영향을 끼치는 기술의 잠재력을 전복적으로, 역설적으로 오용하는 것에 그치는 걸까? 미디어의 시대에서 이러한 예술의 무기력은 예컨대 프리드리히 키틀러Friedrich Kittler에 의해서 선포되어왔다. 그는 "확실히 예술은 전지전능한 현존을 표상하는 효과적인 방법론이었다. 그러나 예술은 이미 헤겔의 시대에 가장 고차원적인 정신의 형식이 되기를 멈추었고, 컴퓨터 환경하에 있는 오늘날의 예술은 전지전능함이 아닌 현실을 위한 마법으로 대치되었다. … 그리고 예술가들은 스스로 엔지니어나 프로그래머가 되지 않는 이

상, 현실을 지배하는 이러한 힘 바깥으로 배제되어왔다."[2]

　　예술의 힘이 미디어로 실제적으로 분산되고 있다는 점에는 논쟁의 여지가 없다. 그러나 그것이 인과관계의 혼선을 빚고, 사실의 힘을 상상을 위한 지표로 만들어버릴 정도는 아니지 않는가? 더욱이 미디어 기술과 예술은 구체적 장치나 작품이 되기 이전 상상의 단계에서 모델과 스케치, 청사진에서 출발하는 공통점도 있지 않은가? 나는 두 가지 사례로 논의를 전개하고 싶다. 가장 중요한 컴퓨터의 공동 발명가이자 수학자인 앨런 튜링, 그리고 20세기의 가장 영향력 있는 예술가라 할 수 있는 마르셀 뒤샹의 사례이다. 독자들은 생전에 서로 전혀 접촉이 없었을 뿐 아니라 서로의 존재조차 알지 못했던 두 사람과 그들의 일대기가 이처럼 포괄적인 주제에 대한 연구에 과연 유용한지 질문할 것이다. 그러나 이는 무언가를 입증하려 함이 아니라 두 개념 간 가설적 만남의 범주를 제시하려는 것이다. 이러한 방법론은 터무니없어지는 것을 두려워하지 않고 가능한 한 가설을 따르고자 한다는 점에서 실험적이다.

　　이 글의 첫 번째 파트에서, 필자는 새로운 기술에서부터 뒤샹의 작업에 이르기까지 예술사적 용어를 일부 역설적으로 확대한 개념들을 적용하고자 한다. 두 번째 파트에서는 뒤샹과 앨런 튜링을 병행하여 기술할 것이다. 세 번째 파트에서는 뒤샹의 작품과 현재의 미디어 기술의 유사성을 제시할 것이다. 네 번째 파트에서는 오늘날의 미디어 작업과 뒤샹·튜링이 고안한 디자인의 공통된 구조적 기반을 조사하는 것으로 결론을 낼 것이다.

　　이 네 개의 파트를 관통하는 개념은 인간[ii]과 기계의 결합이다. 인간과 컴퓨터가 소통하는 지점을 일반적으로 인터페이스라고 부른다.[3] 그것은 두 정보 구조 간의 관계를 설정하며, 비물질적인 두 조건 간 상호작용의 매개 변수를 물질적인 세계를 통해 어느 정도 규정한다. 스위치, 키보드, 마우스, 조이스틱, 데이터 장갑은 입력에 필요하다. 출력에는 스크린, 스피커, 프로젝터, 가상현실을 위한 안경이 필요하다. 이에 상응하는 인체로는 손가락, 눈, 귀가 있으며 다른 신체 부위의 사례는 뒤에서 거론할 것이다.

　　오늘날 우리는 상호작용성이 기술적 성과라고 일반적으로 말하고 있기 때문에, 디지털 기술이 도입되기 훨씬 전에 비슷한 원리가 존재했다는 사실을 잊고 있다. 비록 인간과 기계 간의 상호작용이 아니라 인간과 인간 간의 상호작용을 의미하는 것이지만 말이다. 그 좋은 예가 체스보드이다. 64개의

ii 디터 다니엘스는 원서의 주석 3에서 "man"이라는 용어에 의도적으로 남성 정체성 개념을 개입시켜서 썼음을 밝혔지만, 인간 남성 일반을 의미하기도 하는 영어의 'man'과 달리 한글에서의 '남성'은 '여성'과 대립되는 성별을 더욱 강조하는 용어이므로 이 글에서는 'man'을 '인간'으로 번역했다. 'human' 역시 '인간'으로 번역했기에 문맥상 필요한 경우 영문을 병기했다.

사각형과 32개의 말이 있는 보드는 인간과 인간 간의 인터페이스로서 기능한다. 게임 규칙은 체스 말과 '사용자 인터페이스' 혹은 체스보드의 코드화된 디스플레이와 마찬가지로 상호작용의 과정을 결정한다. '인터페이스' 혹은 체스보드는 두 사람의 생각 사이에서 교환수 역할을 한다. 비록 완전하게 읽어낼 수는 없지만, 서로의 의도를 각자의 행동을 통해 추론할 수 있게 되는 것이다. 즉 명확하게 코드화된 체계임에도, 적어도 뒤샹의 방식을 따르는 한, 예술작품의 해석에 비견할 수 있는 어느 정도의 해석이 필요한 것이다.

예술사

뒤샹이 이러한 '해석'의 과정을 수행한 작품으로는 체스를 주제로 그린 두 개의 유화 작품과 드로잉들이 있다. 뒤샹은 1910년 8월부터 그의 두 형인 자크 비용Jacques Villon과 레몽 뒤샹 비용Raymond Duchamp Villon이 퓌토Puteaux에 있는 정원에서 체스를 하는 장면을 담은 〈체스 게임La Partie d'échecs〉을 세잔Cézanne을 계승하는 양식으로 그렸다. 그러나 1911년 23세의 마르셀 뒤샹은 형들의 중개를 통해서 이 같은 주제를 자기 나름의 큐비즘 어법으로 그린 〈체스 게임 습작Étude pour les joueurs d'échecs〉(1911)으로 파리 아방가르드에 진입했다. 기본적으로는 현실적 요소들이 있지만, 이 회화 평면은 마치 체스 게임을 하는 형제들의 두 개념 체계가 빗금으로 분리된 것처럼 두 부분으로 현격하게 나누어져 있다. 그 직후에 그린 〈체스 게임을 하는 사람들의 초상 습작Étude pour portrait des joueurs d'échecs〉(1911)(그림 6.1)에서는 몇 개의 형식적 요소로 축약되는 결정적인 변화가 이루어졌다. 원근법적 공간이 해체되어 두 얼굴이 중첩되며, 체스의 말들은 그 자체로 두 인물이 만나는 물리적인 장소가 되었다. 그리고 사실상 체스 게임은 두 얼굴 사이에 직접 세팅되어, 말 그대로 '인터페이스'가 된다. 흥미로운 점은 게임하는 자들의 손에 강조점을 두었다는 것인데, 한 사람은 체스를 두고 있고 다른 한 사람은 생각 중인 제스처를 취하고 있다. 전체적으로 볼 때, 눈과 손을 통해서 두 머리 안에서 일어나는 사고가 체스보드를 가로질러 연결된다는 게 분명해진다. 이 스케치들은 결국 유화 작품 〈체스 게임을 하는 사람들의 초상Portrait de joueurs d'échecs〉(1911)으로 이어졌는데, 이 작품은 뒤샹이 큐비즘으로부터 받은 영향을 가장 명확하게 보여주면서도 그의 작업을 한 걸음 더 진보시켰다. 실상 뒤샹은 큐비즘의 인지적 공간을 체스 게임의 개념적 공간으로 옮겨놓는다. 다시 한 번 우리의 관심은 이상스럽게, 그리고 매우 예리하게

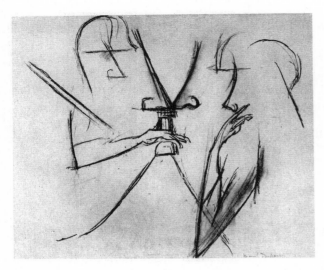

그림 6.1 마르셀 뒤샹, <체스 게임을 하는 사람들의 초상 습작>, 1911. 필라델피아미술관, 아렌스버그Arensberg 컬렉션.

그림 안으로 들어와 있는 왼쪽 하단의 체스 말을 든 손으로 향한다.

　뒤샹에게 체스는 언제나 예술에 대한 은유였으며, 이 두 분야에 대한 열정은 항상 상호 보완적인 만큼이나 상호 경쟁적이었다. 이 경쟁은 뒤샹이 체스를 위해 예술을 포기했다는 신화를 낳기까지 했다. 프랑스의 대표 선수인 뒤샹은 국제 시합에서 성공적인 경기를 치르고 체스 게임 종반전의 다양한 사례 연구에 대한 책을 썼다.[4] "내가 예술가와 체스 선수들과 긴밀한 관계를 맺음으로써 내린 결론은 모든 예술가는 체스 선수가 아니지만 모든 체스 선수는 예술가라는 것이다."[5]

　인터페이스라는 틀에서 보면 회화와 체스의 유사성은 더 커질 수 있다. 이젤 회화와 체스는 모두 사용자 인터페이스이며, 그림 그리기나 체스 말을 이동하는 데에 필요한 손의 움직임으로 표현되는 사고 구조는 해석을 요청한다. 그러나 물론 이러한 비교는 부분적인 설득력만 가진다. 예술에서의 전달이란 수 세기의 거리를 넘어 화가로부터 관람자에게로 한 방향으로 이루진다. 체스에서나 전자 미디어에서 이러한 교환은 쌍방향이며 실시간으로 이루어진다. 이러한 상호작용이 처음으로 교차 수분受粉하게 된 것은 미디어아트를 통해서이다.

　뒤샹은 〈빠른 누드에 둘러싸인 왕과 왕비Le roi et la reine entourés des nus vites〉(1912)라는 수수께끼 같은 그림으로 체스 주제를 확장한다. 이 왕과 여왕은 여전히 체스보드의 일부이지만, 그들을 둘러싸

고 있는 '빠른 누드'는 다른 세계에서 왔다. 그들은 마치 체스 말의 상징적인 움직임을 만들어내는 두 체스 선수의 벗은 손들처럼 고정된 인물 사이를 이동하지만, 서로 간에 육체적인 접촉은 절대 하지 않는다. 이와 동시에 왕과 여왕은 '빠른 누드'를 통해서 잠재적으로 에로틱한 관계에 있다. 이 그림은 체스 연구에서 〈큰 유리Large Glass〉의 에로틱한 기계 장치에 이르는 징검다리 역할을 한다. 이러한 점은 "독신남들에 의해 벌거벗겨진 신부La mariée mise à nu par les célibataires" 주제에 대한 1912년의 스케치가 〈큰 유리〉의 주제와 구성적으로 연결된다는 점에서 분명해진다. 체스보드 위에 표현된 체스 선수의 의도에 대한 '지적인 폭로' 대신에, 두 독신남 사이에서 일어나는 여성 신체의 '물리적인 노출'이 이루어진 것이다.

뒤샹이 이 연작들의 연속적인 변형을 통해서 체스에서 성sex에 이르기까지 구현한 범주에서 다음과 같은 특징을 도출할 수 있다. 그것은 인간 간 관계의 두 극단적 형식들 사이에 있는 통로이다. 한쪽에는 지적인 것으로의 축약과 코드와 규범 체계를 통한 엄격하게 형식화된 정보 교환이 있다. 또 다른 쪽에서는 모든 감각적인 요소들로 구성된 물질성이 있다. 체스와 성은 뒤샹에게 전통적인 미학의 의미에서 지적인 내용과 물리적인 표현을 연결하는 회화적 예술 작업의 역할에 대한 연구의 초석이 된다. 말하자면, 뒤샹의 경우 예술 작업은 예술가와 관람자의 지성 사이의 감각적 인터페이스로서, 메시지는 반드시 물리적인 무대를 통과해야만 한다. 이에 따라 독창적인 작품은 개인의 정신적 행위의 물리적 흔적이 된다. 이러한 개념의 최고 정점은 앤디 워홀Andy Warhol의 소변 회화보다 더 미묘한 형태를 의도했던 작품으로, 정자의 사정 이상이 아닌 것처럼 보이는 뒤샹의 〈잘못된 풍경Paysage fautiv〉(1946)이다.

막스 에른스트Max Ernst, 살바도르 달리Salvador Dali 같은 다른 예술가들의 작품에서도 나타나는 체스와 성의 연결고리는 1963년 파사데나미술관Pasadena Museum에서 열린 뒤샹의 첫 대규모 회고전에서 나체의 젊은 여성과 체스를 두는 자신의 모습을 찍은 유명한 사진을 통해 단적으로 드러난다. 다른 한편으로, 1968년 토론토에서 뒤샹과 그의 아내 티니Teeny가 존 케이지와 함께했던 체스 게임 〈재회Reunion〉(그림 6.2)에서 체스보드는 기술적인 인터페이스의 역할을 했다. 전기 장치가 연결된 체스보드 위의 모든 움직임은 전자 음향 구조로 변환된다. 뒤샹이 케이지의 음악적 개념에 대한 공조자로만 등장했다는 점에서 이 선구적인 인터랙티브 미디어 작품이 뒤샹의 의도를 보여주는 무조건적인 증거가 될 수는 없지만, 이 작품은 의심할 바 없이 뒤샹에게서 영감을 받고 그를 위해 구성된 것이었다.[6]

그림 6.2 1968년 토론토에서 열린 "재회Reunion"에서의 마르셀 뒤샹, 뒤샹의 부인 티니, 존 케이지. 구보타 시게코久保田成子 촬영. 체스보드는 케이지가 구성한 인터페이스로서의 선들로 얽혀 있다.

미디어 이론

뒤샹의 〈초록색 상자Green Box〉에 담겨 있는 주석을 통해, 우리는 〈큰 유리〉의 복잡한 장치가 하단에 있는 독신남들의 성적 욕망을 상단에 있는 신부에게로 전하고 있음을 알게 되었다. 이른바 사과산 주형moules mâlic이라는 아홉 독신남의 형태는 체스 말에 비교되며, 체스 게임으로부터 온 것이 더없이 분명한 유산들이 유리 위에 나타난다. 독신남들의 성적 욕망은 물리적인 접촉 없이 기술적으로만 신부에게 전달되었기 때문에 성취되지 않은 채 남아 있다. 따라서 뒤샹은 그의 첫 번째 초안에서 독신남들과 신부 간에 어떠한 실제적 접촉도 없었고 오직 "전기적인 연결"과 "욕망의 짧은 순회로"만이 있었다고 주장한다.[7] 유리의 하단은 뒤샹이 "독신남 기계bachelor machine"를 만들었던 관능적인 메커니즘의 추진력이다.

　'독신남 기계'라는 용어는 〈초록색 상자〉의 비밀스러운 주석에 처음 등장한 이래로 〈큰 유리〉의

틀을 훨씬 넘어서는 경력을 쌓게 되었다. 1954년에는 앙드레 브르통에 의해 난처한 초현실주의로 평가된 미셸 카루주Michel Carrouges의 책 제목으로 활용되었고, 1972년에는 들뢰즈와 가타리의 『안티-오디푸스L' anti-Oedipe』에서 거론되었으며, 1975년 하랄트 제만Harald Szeemann이 기획한 대규모 전시의 주제로 등장했다.[8] 카루주는 그 기원을 19세기로까지 소급했는데, 그가 이런 기계들을 순수하게 문학적인 서술로 소개한 것과 달리, 독신남 기계 연작의 마지막 사례로 거론한 〈큰 유리〉는 유일하게 회화적인 것이었다.

그러나 이는 뒤샹이 유리와 상자, 즉 그림과 텍스트에 〈독신남들에 의해 발가벗겨지기까지 한 신부La mariée mise à nu par les célibataires, même〉라는 똑같은 제목을 붙였음을 간과하는 것이라 할 수 있다. 이 둘은 한 작품의 두 부분이다. 〈큰 유리〉는 "정밀한 그림과 무관심의 아름다움"으로 구현된 기계의 청사진을 보여주는데, 이는 〈초록색 상자〉에 서술된 것들을 통해서만 제대로 이해될 수 있다.[9] 〈큰 유리〉와 〈초록색 상자〉는 마치 체스보드와 체스 게임 규칙 간의 관계, 혹은 컴퓨터와 프로그램의 관계와도 같은 위치에 놓여 있다.[10] 어떤 부분도 서로가 없이는 의미가 없으며, 협력을 통해서만 통합적으로 기능할 수 있다(그림 6.3). 이러한 유추를 더 끌고 나간다면 〈큰 유리〉는 독신남 기계의 하드웨어, 〈초록색 상자〉는 소프트웨어가 될 수 있을 것이다. 그러나 우리는 컴퓨터가 아니라 컴퓨터의 청사진에 대해 더 정확히 말할 필요가 있다. 〈큰 유리〉에서와 같이 컴퓨터의 디자인과 설명, 구성 체계와 프로그램 언어는 평행적이면서도 상호 규정적으로 개발된다.

포Poe, 빌리에Villiers, 베른Verne, 자리Jarry, 루셀Roussel, 카프카Kafka의 책에서 우리는 카루주가 독신남 기계로 간주했던 상상의 기계를 만난다. 이들 중 몇은 말하고 몇은 쓴다. 그러나 그들은 더 결정적인 단계로 나갈 수 없다. 그들의 언어는 서술적 단계에 머물러 있으며 운영 능력을 지니지는 않는다. 그러나 컴퓨터에서는 프로그램 언어가 컴퓨터 기능의 일부가 된다. 그것은 묘사하는 것이 아니라 행동한다. 내가 "지우시오"라고 타이핑하면, 나는 실제로 데이터를 지우게 된다. 이처럼 서술어가 곧 명령어로 전환되는 것은 문학 자체에서는 불가능하다. 예술과 문학의 분야에서는 언어가 실행능력을 가질 수 없으며, 언어가 기술 장치와 결합되어야 비로소 그것이 가능해진다.[11]

언어 기능의 이러한 존재론적 전환은 기계와 프로그램, 하드웨어와 소프트웨어의 구분을 통해서만 가능해진다. 〈큰 유리〉와 〈초록색 상자〉는 기계와 프로그램의 관계를 보여줌으로써 다른 모든 문학적 독신남 기계보다 더 중요한 단계로 나아간다.[12] 비록 그 기능이 상상의 것, 곧 예술로 남아 있을지라도, 그것은 앨런 튜링이 모든 컴퓨터에 대한 이론적 기초를 제공하는 "범용 기계universal machine"

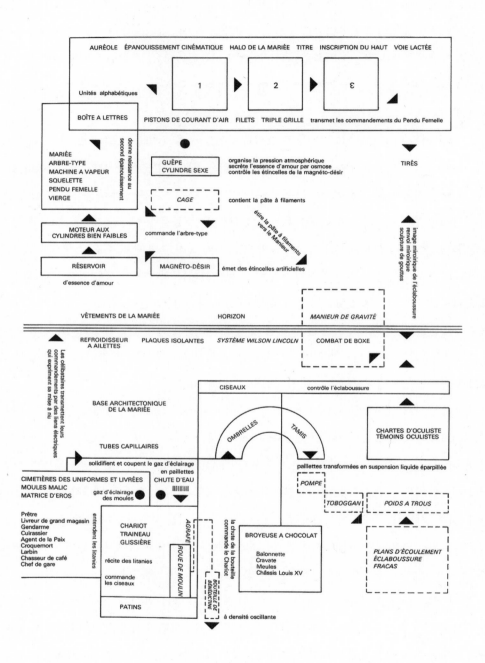

그림 6.3 <초록색 상자>의 노트에 따라 리처드 해밀턴Richard Hamilton이 만든 <큰 유리>의 다이어그램.
『마르셀 뒤샹의 작품L'Oeuvre de Marcel Duchamp』, 퐁피두센터, 파리, 1977, p.108.

　　　　디터 다니엘스

Mouse Pad Center $9.95 ea.

A place for pens/pencils
an a "mouse garage".
Includes foam rubber pads
for firm mouse control.

Bach. Picture Pads $12.95 ea.

Bachelor PAD (Girl)
BachelorettePAD (Boy)

Also available are...
Sport Pads, Animal Pads,
Star Trek Pads, and more.
Call for exact pricing.

그림 6.4 독신남 마우스패드, 1994년 무렵, 광고.

라고 정의한 것을 함께 형성함으로써 하드웨어와 소프트웨어를 구성하는 기계의 가능성을 제시한다. "범용 기계의 중요성은 명백하다. 우리는 다양한 작업을 수행하는 무한대의 다양한 기계를 가질 필요가 없다. 하나면 충분하다. 다양한 일을 위한 다양한 기계들을 생산해야 하는 공학적 문제는 이런 일을 하는 범용 기계를 '프로그래밍'하는 사무로 대치된다."[13] 그러나 뒤샹과 튜링 사이에는 중요한 차이점이 있다. 〈큰 유리〉는 성취되지 않은 성적 욕망의 복잡한 내면 심리 과정을 기계적 은유를 통해 표현한다. 이와 반대로 인공지능의 시초로서의 범용 기계는 이제는 대부분 기계가 수행하게 된 인간 행동과 사고를 표현한다.

컴퓨터의 범용 기계를 포함하여 모든 기계가 인간human에 의해 만들어졌기에, 〈큰 유리〉는 우리가 왜 이런 기계들을 설계하고 제작해야 하는지에 대한 이유를 명시해줄 수 있다. 여전히 별난 소리처럼 들리지만, 이것이 독신남과 범용 기계의 관계에 대한 첫 번째 연구 주제이다. 이 연구를 위해서는 여러 가지 전략이 필요하다. 뒤샹이나 튜링을 언급하지는 않았지만 "인공지능은 독신남 기계이다"라고 했던 장 보드리야르 같은 포스트모더니즘 전문가의 의견을 끌어올 수도 있다.[14] '집단 무의식'을 들여다보는 것도 좋을 것이다. 그 안에서 독신남과 범용 기계 사이의 매듭이 이미 단단히 정박되어 있는 것처럼 보이기 때문이다. 이러한 점은 바이트를 어루만지는 스크린상의 일상 업무를 상징적이고도 에로틱한 잠재 행위로 변형시키는 "독신남 마우스패드" 같은 사례처럼, 인간-기계man-machine의 인터페이스에 대한 많은 일상 속 은유를 통해 드러난다(그림6.4).[15]

괴짜들, 해커들의 세계는 컴퓨터 기술의 심리적 효과에 대한 가장 급진적인 사례를 제공한다. 따

라서 독신남 기계로서의 범용 기계의 위상에 대한 사례 역시 제공할 수 있다. 거의 전부가 남성인 해커 집단 안에서는 '독신남 모드'라는 말이 유행한다. 야밤의 컴퓨터 작업은 이성과의 접촉할 여지를 주지 않기 때문이다.[16] 그들 중 하나는 다음과 같이 말한다. "나는 세계가 육체적인 것과 기계적인 것으로 나뉘어 있다고 생각한다. ⋯ 나는 육체적인 것에서 멀리 떨어져 있다. ⋯ 나는 자주 나 자신을 육체적 존재로 느끼지 못한다. 나는 기계적 세계를 배회하지만, 자주 나 자신을 싫어한다. 그것은 흡사 자위행위를 하는 것과도 같다."[17] 더는 설명이 필요 없는 진술이다.

독신남과 범용 기계 사이를 이어주는 연결고리의 근저에 도달하려는 시도는 우리를 범용 기계의 창시자인 영국의 수학자 앨런 튜링에게로 데려간다. 그는 이미 1935년에서 1936년 사이에 컴퓨터 겸 범용 기계의 기본적 특질을 그의 논문 「계산 가능한 숫자On Computable Numbers」에서 밝혔다. 그는 "종이 기계paper machine"로 시운전을 했는데, 프로그래밍할 수 있는 장치가 만들어지기 전에도 서면 계산을 할 때마다 시뮬레이션했다. 진정한 시금석은 제2차 세계 대전 중 튜링의 기능적인 기계가 독일 군의 비밀 암호를 풀어냄으로 해서 만들어졌다. 튜링에 따르면, 범용 기계는 다른 모든 기계를 모방할 수 있으며 기계적인 암호의 경우 기계가 암호 해독을 위한 실질적 증거를 제공할 수 있다. 그러나 이러한 참조물과 다른 것 간의 관계가 인간의 기능에 적용된다면 어떻게 될 것인가?

수학적인 동시에 철학적이었던 1950년의 논문에서 튜링은 "기계가 사고할 수 있는가"라는 질문을 던졌다.[18] 이러한 질문에 답하려고 그는 오늘날 튜링 테스트라고 일컬어지는 것을 제시했다. 실제 실험에서도 그러했지만, 이 논문은 요약된 버전으로 된 거의 모든 아카데믹한 문학 작품들을 인용했다. 실험에 참가한 사람은 필담을 통해 그가 '말하는' 대상이 기계인지 인간인지 분별해야 했다. 그러나 튜링이 원래 생각했던 개념은 더 복잡한 것이었다. 그는 자신의 실험을 3중으로 고안된 "모방 게임"이라고 불렀다. 한 남성과 한 여성이 각기 다른 방에서 전자 타자기를 통해 질문자에게 답변해야 한다. 질문자에게는 누가 남성이고 누가 여성인지를 식별해내야 하는 역할이 주어졌다. 두 번째 단계에서는 기계가 남성을 대체하고 질문자의 판단 오류의 양이 그 이전 결과와 비교되었다(그림6.5).[19]

튜링에 의하면, 이 실험의 목적은 "인간의 육체적 능력과 지적인 능력 사이의 매우 선명한 선을 그리는 것"에 있다.[20] 질문자는 실험 참여자들을 직접 보거나 접촉하지 않은 채 오직 언어적 소통을 통해서만 그들의 젠더gender를 결정하게 된다. 기계가 생각할 수 있다는 증거는 질문에 대한 결과가 아니라, 신체적 접촉이 없이도 젠더 특성이 있는 소통의 모방이 이루어졌다는 점에 있다. 튜링은 기계가 단지 지적인 영역에서뿐만 아니라 1951년 그가 라디오 인터뷰에서 말했듯 "성적 매력에 영향을 받는 것"

그림 6.5 튜링 테스트의 다이어그램.

에서도 인간의 모든 특질을 모방할 수 있다고 확신했다.[21] 따라서 튜링의 실험에서 인간을 기계로 성공적으로 대치하게 만드는 중요한 기준은 상대의 성적 정체성sexual identity을 이용해 질문자를 혼란스럽게 하는 능력에 있다. 비록 섹슈얼리티sexuality는 명쾌한 주제가 될 수 없지만, 튜링의 모든 텍스트는 동성애를 범죄로 규정하던 당대 영국 사회 속에서 자신이 동성애자임을 조금도 숨기려 하지 않았던 동성애자 튜링 자신에 대한 완벽한 사이코그래프psychograph처럼 읽힌다.

오늘날의 전자 네트워크는 실제로 전 세계적으로 확장된 튜링 테스트의 재구성이라고 할 수 있다. 인터넷은 전자 타자기를 통한 튜링의 의사소통과 같은 역할을 수행하며, 일상의 대중적 현상 속에서 기술적 매체를 통해 육체와 언어적인 대화를 분리시키고 있다. 인터넷 채팅을 하면서 젠더 정체성을 바꾸는 것이 인기 게임이라는 것은 놀랄 만한 일이 아니다. 인터넷 붐이 일어나기 시작한 1994년 한 유명 잡지는 "사이버 게시판상에서 호색적인 여성의 역할을 하는 사람들은 실제로 60%가 남성들이다"라고 보고했다.[22]

실제로 온라인 섹스가 생겨나기 훨씬 전인 1950년 튜링의 모방 게임에서, 여성은 두 파트너의 젠더를 정확하게 식별하도록 도왔던 반면, 남성이 실험 대상에게 자신의 성적 정체성을 속이고자 했던 점은 정말 놀랄 만하다. 튜링에 따르면, 그는 "나는 여성입니다. 그의 말을 듣지 마세요!"라고 말했다.[23] 이러한 역할 할당은 처음에는 도움을 주는 여성과 투쟁적인 남성이라는 전통적인 규범을 반영하는 것처럼 보인다. 실험의 두 번째 단계에서 남성이 기계로 대치되었을 때도 남성의 자기 정체성을 테크놀로지와 동일시하는 일반적인 패턴을 보이는 듯하다. 그러나 실험은 점점 더 복잡해진다. 이 실험의 목표는 육체적이고 생물학적인 성적 특성과 언어의 심리적이고 지적인 형식을 분리하는 것이고, 성공적

인 실험이라면 언어적 형식 역시 남성적 혹은 여성적인 결과로 나와야 하기 때문이다.

따라서 튜링의 실험은 암시적으로 40년 후 주디스 버틀러Judith Butler가 페미니스트적 맥락에서 지지했던 주제를 포함하고 있다. 즉 젠더 정체성은 육체적 범주가 아니라 언어를 통해 수행되는 행동을 통해 처음으로 나타나는 담론적 구축물이라는 것이다.[24] 이상하게도 버틀러는 전자 네트와 MUD multi-user domains, MOO MUD-object-oriented의 가상 커뮤니티에서 젠더를 바꾸는 현상이 그녀의 논문과 같은 시기에 출현했으며 논문 주제에 대한 이상적인 증거가 되었지만, 이러한 현상까지 다루지는 않았다. 반대로, 셰리 터클은 인터넷상에서 일어나는 이러한 가상적 젠더의 구축에 대해 사회학적 관점에서 면밀하게 연구하며 튜링의 실험에 대해 구체적으로 언급했지만, 튜링의 원 논문에 나타난 성적인 차원에 대해서는 완전히 간과했다.[25] 이러한 포스트모던 젠더 이론과 사이버 이론들 사이의 공통 기반을 찾으려면 범용 기계와 독신남 기계의 기원으로 돌아가야만 한다. 이러한 이론들의 배경으로 언급된 것과 달리, 뒤샹과 튜링이 동시에 상상한 두 기계는 여성에 대해 극복할 수 없는 거리를 유지하면서 회전하는 남성적 시나리오로 인식될 수 있으며, 결과적으로 육체적인 접촉을 대체하는 미디어 기술적인 소통을 상정할 수 있다.

필자가 주장하려는 바는 1985년 사이버 페미니즘의 선구자 도나 해러웨이Donna Haraway가 사이보그를 포스트젠더 세계의 창조물로 설명했던 것에 더 가깝다.[26] 줄리안 르벤티시Juliane Rebentisch는 튜링의 실험과 버틀러의 논문의 관계를 더 명확하게 제시했다. "이 모방 게임에서는 소위 여성적이고 남성적인 것을 대표하는 특성이 모방되는 구조가 나타난다."[27] 필자는 더 나아가 튜링이 스스로 쓸 수 없던 결론에까지 독자들이 이를 수 있게 여지를 남겼다고 추정한다. 만일 기계가 너무나 성공적으로 인간의 사고를 '모방'할 수 있어서 대화에서 인간과의 차이를 느낄 수 없게 된다면, 우리는 기계의 이러한 자질을 사고능력이라고 규정해야 할 것이다. 왜냐면 사고와 사고의 모방을 변별할 수 있는 어떤 기준도 없기 때문이다. 이는 곧 만일 기계가 성공적으로 젠더 정체성을 '모방'한다 해도 마찬가지라는 의미가 된다. 이러한 측면에서, 인간에게 자연스럽고 영구불변한 이원적 젠더 구분이라는 전제는 더 이상 유효하지 않다. 튜링과 버틀러의 결론은 유사하다. 즉 자연에 의해 미리 결정된 성의 개념은 사회적 관습에 반응하는 개인의 행위적 구축물로서의 젠더 정체성으로 대체되었다.

하지만 튜링은 육체적인 성과 정신적인 젠더 사이의 차이점에 대한 사회의 관습적인 경직성과 무자비함을 개인적으로 경험했다. 1952년 튜링 테스트에 대한 논문을 발표한 직후 그는 동성애를 "치료"하기 위해 강제적으로 호르몬 주사를 맞았다.[28] 마르셀 뒤샹은 더 유희적인 방식을 취했다. 그는

〈큰 유리〉에 나타났던 극복할 수 없는 성별 간 간극을 로즈 셀라비Rrose Sélavy라는 대체 자아 역할에 의한 '모방 게임'으로 해소했다. 로즈 셀라비는 뒤샹의 언어 유희적 작품의 작가로 등장하며, 만 레이가 찍은 널리 알려진 그의 여장 사진을 통해서 환생했다.

튜링 테스트와 〈큰 유리〉는 실제적인 육체적 접촉이 없이도 서로 다른 성별 간에 기술적으로 전송되는 대화가 있다는 점에서 전체적으로 유사한 형국을 보인다. 튜링의 논문은 다음과 같은 비밀스러운 의미를 내포한다. "결국 우리는 일반적 방식으로 태어난 인간을 기계로부터 분리시키고 싶다." 혹은 "예컨대 (기계를 만든) 엔지니어 팀은 하나의 성을 가져야 한다고 주장할 것이다."[29] 이 모든 점은 지성적인 세대가 '생물학적'인, 즉 이성애적인 해결책이 배제한다는 것을 의미한다. 이는 또한 섹슈얼리티의 문제가 더 이상 생식의 문제로 이어질 수 없다는 점에서 독신자 기계로서의 범용 기계의 위상을 확실하게 한다. 다음과 같은 해커들의 진술은 이에 대한 오늘날의 가장 명백한 사례이다. "남성은 아기를 가질 수 없기에 기계 안에서 아기를 가지고자 한다. 여성은 컴퓨터를 필요로 하지 않기에 다른 방식으로 아기를 가지는 것이다."[30]

미셸 카루주는 독신남 기계에 대해 "사랑을 치명적인 메커니즘으로 바꾸는 환상적인 이미지의 그림"이라고 정의했다. 그가 독신남 기계를 "사실 같지 않은 기계improbable machine"라 부르는 동시에 "이 기계의 주된 구조가 수학 논리에 기초한다"라고 공언한 것을 통해, 놀랄 만큼 튜링의 범용 기계에 근접했음을 알 수 있다.[31] 들뢰즈와 가타리는 튜링 테스트를 정신분석학적으로 정의했다. 그들은 '독신주의자 기계celibate machine'라는 용어를 빌어서 소망 기계와 기관 없는 신체 사이의 새로운 연결점을 만들었다.[32] 그들은 사이보그에 대한 논쟁이 시작되기도 전인 1972년에 미디어-기술적 은유를 통해 정신물리학적 과정에 대해 기술했다.

이러한 생각의 연장선에서 보면, 배비지, 튜링, 주제Zuse, 섀넌Shannon, 위너Wiener와 같은 컴퓨터 발명가들이 체스에 관심을 보이고 자신들의 기계로 체스의 문제들을 풀어내려 했다는 것은 그리 놀랄 만한 일이 아니다.[33] 튜링은 튜링 테스트 이전에도 체스 게임을 "기계가 지능을 보여줄 수 있는" 최상의 기회로 보았다.[34] 이러한 생각으로 그는 한 실험 대상이 서로 다른 방에 있는 두 상대방과 경기하는 실험의 예비 버전을 개발했는데, 그 하나는 체스 포지션을 계산해 손으로 쓴 규칙을 처방하는 "종이 기계"였다. "종이, 연필, 지우개를 제공받고 엄격한 규칙을 따르는 사람은 실상 범용 기계이다"라고 튜링은 표현했다. 튜링에 의하면, 테스트 주체는 보이지 않는 상대방 중 누가 "다소 뒤떨어지는 체스 플레이어"인지 "종이 기계"인지를 "아마도 말하기 어려울 것이다." 왜냐하면 "이런 기계와 게임

을 하는 것은 살아 있는 무언가와 기지를 겨룬다는 느낌을 확실하게 주기 때문이다."[35] 이 경험은 튜링이 스스로 수행한 실험들에 기초한 것이다.

독신남 기계라는 용어의 기원인 뒤샹의 〈초록색 상자〉는 "종이 기계"의 단계에 머물러 있다. 비록 사용자에게 그 정도의 "엄격한 규칙"을 요구하지는 않지만, 하이퍼텍스트처럼 확실한 순서가 없이 움직이면서 주석과 셀 수 없는 링크로 사용자를 사로잡는다는 점에서 그러하다. 튜링 연구의 숨은 의미subtext에서처럼 이 작품에서도 기계, 과학, 섹슈얼리티는 서로 겹쳐 있다.

〈큰 유리〉로 이어지는 뒤샹의 일련의 회화 작품(1911~1912)과 두 가지 버전의 튜링 테스트에서 처음에는 체스가, 그다음에는 성이 인간 간의 연결점 또는 인간man과 기계 간 상호교환성의 모델로 작용했다. 튜링은 체스의 사례에서 그의 예측이 옳았음을 입증했다. 원칙적으로 체스 규칙은 계산할 수 있는 다양한 게임 조합을 형성하지만, 체스보드의 인터페이스는 인간man 간의 게임에서나 기계와의 커뮤니케이션에나 정확하게 똑같이 제공된다. 바로 이 점 때문에 체스는 인간man의 경쟁자로서의 컴퓨터가 개인 간의 활동에 개입한 첫 번째 영역이 되었다. 1997년 5월 10일 IBM 컴퓨터 딥 블루Deep Blue는 세계 챔피언 가리 카스파로프Garry Kasparov를 3.5 대 2.5의 스코어로 이겼다. 컴퓨터는 상금으로 70만 달러를 받았고, IBM 주식은 급증했다.[36]

오늘날의 미디어와 인간, 기계의 경계에 대한 실험은 〈큰 유리〉의 창조와 튜링 테스트의 개발에서 핵심 역할을 했던 토대, 즉 체스와 성에 실제로 연결된다.[37] 뒤샹과 튜링의 기계 모델의 진정한 의미가 최근 미디어 기술적 경험의 한계에 대한 실험 안에서 진화될 수 있을까? 그것은 미디어, 인간, 기계의 합성에 대한 예고가 될 수 있을까?

기술적인 상상력

"모든 독신남 기계가 공통된 기초 구조를 가진다는 게 어떻게 가능할까?" 미셸 카루주는 19세기와 20세기의 사례 연구들을 회고하면서 이렇게 물었다. 장 쉬케Jean Suquet나 토마스 차운시름Thomas Zaunschirm과 마찬가지로 그는 이에 대한 답을 내놓지 못했다.[38] 그들 모두는 뒤샹의 〈큰 유리〉의 주제와 다른 문학·예술 작품의 주제 간에 나타나는 광범위한 일치에 주목했다. 이 퍼즐의 '연속 선상에서' 필자는 〈큰 유리〉 이후의 뒤샹 작품과 미디어 기술에 관한 대중적인 화보를 함께 병치할 것이다. 이러한

그림들의 우연한 일치가 이 글에 영감을 주었음을 밝힌다.

다시 체스 게임으로 시작하겠다. 1944년부터 시작된 뒤샹의 〈포켓 체스 게임Pocket Chess Game〉은 처음엔 예술적인 의도가 없는 실용적인 장치였다. 50년 뒤 이에 비견할 만한 여행용 세트가 포켓 체스 컴퓨터나 노트북의 소프트웨어로 나왔다. 나무로 된 체스보드는 독신남 세계여행가를 위한 이동용 게임으로 대체되었다. 이 두 경우 모두 두 사람 간의 게임은 상상의 상대방과 홀로 겨루는 것으로 바뀌었다. 뒤샹은 우편으로 장거리 체스를 두었지만, 오늘날에는 인터넷 체스가 대단한 성공을 거두었다.

뒤샹은 자신의 전기 작가 로베르 르벨Robert Lebel을 위해 여행용 체스 세트에 고무장갑을 추가하여 아상블라주assemblage로 만듦으로써 예술 작품으로 완성했다(그림6.6).하지만 왜 장갑이었을까? 우리는 1911년에 시작된 뒤샹의 체스 드로잉과 회화(그림6.1)에서 손이 두드러지게 배치되었음을 기억한다. 육체적인 요소로서의 손은 체스의 정신적 공간에 침입한다. 같은 방식으로 데이터 장갑은 데이터 공간에 침입하여, 그것을 키와 기호를 통해서만 조작할 수 있는 것이 아니라 물리적으로 만질 수 있는 것으로 만든다. 오늘날의 디지털 기술에서 인간의 손가락 크기는 키보드의 인터페이스를 소형화하려는 인류의 끝없는 시도에 물리적 한계를 부여한다. 뒤샹이 고무장갑과 포켓 체스 게임의 아상블라주에서 자신의 방식으로 탐구하려던 것이 바로 이처럼 비물질적 정보에 대한 수동적 접속이 갖는 한계였을 것이다.

데이터 장갑 같은 물리적인 참조물과의 인터페이스를 통해, 데이터 공간 안에서의 움직임은 자연적 움직임에 가깝게 된다. 이런 방식으로 사이버 공간은 육체적 경험의 장이 되며, 잠재적으로 에로틱한 차원이 된다(그림6.7).이는 튜링이 펀치 카드와 끝없는 수열로 구성되어 여전히 비감각적이었던 컴퓨터 시대에 예견했던 것과 일치한다. 촉각성과 읽는 것 간의 이러한 대비(즉 촉각이 인식의 직접적 경로가 되는 반면에 텍스트는 상상 속에서만 작용하는 것)는 뒤샹이 "만져주세요"라는 문구를 넣어 디자인한 《1947년의 초현실주의》전의 도록 표지에서도 찾을 수 있다(그림6.8).

튜링의 순수한 언어적 실험 구조와 비교했을 때, 뒤샹의 〈큰 유리〉의 독신남들은 그들의 신부에게 전자적·시각적으로 접촉하는 화려한 미디어 기술을 지니고 있다. 〈초록색 상자〉 안의 노트에 따르면, 이를 통해 전해지는 것은 "전자적으로 옷을 벗기는 영화적 효과"이다.[39] 이러한 〈큰 유리〉의 상상의 장치는 그 핵심 요소들이 1990년대 이래로 사이버섹스 테마와 관련하여 고안되어왔던 미디어 기술적 장치들에 상응한다. 데이터 장갑은 전신을 포함하도록 확장되었으며, 시각적 신호에 촉각적 자극이 덧붙여졌다. 19세기의 공상과학 소설에 등장하는 인조 여성들처럼, 사이버섹스는 대부분 상상의

그림 6.6 마르셀 뒤샹, <고무장갑과 포켓 체스Pocket Chess with Rubber Glove>, 1944. 르벨 컬렉션, 파리.

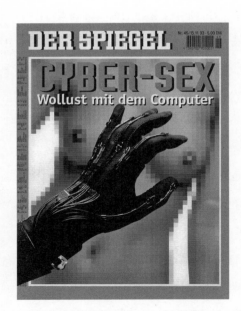

그림 6.7 <사이버섹스Cybersex>, 『슈피겔Spiegel』지의 표지, 1993, © Der Spiegel.

디터 다니엘스

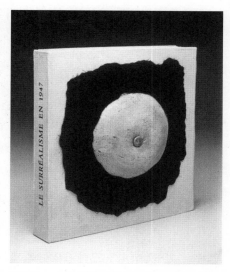

그림 6.8 마르셀 뒤샹, <만져주세요>, 《1947년의 초현실주의》전의 도록 표지, 루드비히미술관, 쾰른.

행위로 남아 있다. 가상현실 속에서 희열을 느낄 때와 같은 방식은 현실의 삶 속에서는 불가능하다. 몇몇 미디어아트 작품처럼, 사이버섹스는 범용 기계에 내재된 동기의 가상적 화신이라 할 수 있다.[40] 그들은 미디어 기술적 장치를 통해서 육체적인 접촉을 모방함으로써 현실의 기계인 척하지만, 그들의 관능적인 매력은 대부분 육체적 경험이 아닌 성적인 환상에서 비롯된다.

　　뒤샹은 〈큰 유리〉 이후 50년 만에 〈에탕 도네Étant donnés〉에서 상상의 신부를 구체적인 것으로 만들었다. 〈초록색 상자〉의 조작 지침을 통해서만 이해될 수 있었던 테크노섹슈얼technosexual한 은유 대신에, 우리는 문에 있는 두 개의 구멍을 통해서 어떠한 텍스트의 설명도 없이 직접적으로 전해지는 완벽한 환영을 본다. 가상현실과 비교하자면, 시각적 장치가 문에 있는 두 구멍이건 가상현실 안경이건 간에, 욕망의 대상에 대한 환영은 언제나 현실 세계에서 벗어나 두 개의 구멍을 통해 완벽한 시뮬레이션을 보는 관람자에게만 나타난다. 그러나 〈큰 유리〉에서 가상의 신부에 미디어 기술적으로 연결되어 있는 독신남들은 어디에 있는가? 〈에탕 도네〉에서는 사이버섹스에서처럼 관람자들인 우리가 독신남들의 위치에 있다.[41] 〈큰 유리〉에서 텍스트에 기반을 둔 은유가 여전히 작동하고 있다면, 우리

는 이제 우리를 위한 가상의 신부가 절대적으로 손에 닿지 않으면서도 절대적으로 완벽한 모습으로 나타나게 되는 지점에 와 있다.

원격 섹스로봇teledildonics의 가능성에 대한 오늘날의 엄청난 관심은 웹사이트 '퍽큐퍽미(FuckU-fuckme)'의 성공으로 입증된다. 이 웹사이트는 월드와이드 인터넷에서 하루에 수천 건 접속이 이루어진다.[42] 하지만 여기에서 제공되는 것은 1999년 모스크바의 인터넷 작가 알렉세이 슐긴Alexei Shulgin이 만들기 시작한 것과 같은 모조품이다.[43] 이러한 인터페이스를 위해 주요 성기로부터 형태를 직접 떠내는 것은 1950년의 〈여성의 무화과 잎새Female Figleaf〉처럼 〈에탕 도네〉의 전 단계에 있는 뒤샹의 작업에서도 발견된다. 세부에 대한 뒤샹의 애착은 〈에탕 도네〉의 예비 모델과 마지막 버전에서 피부를 완벽하게 묘사하려는 노력으로 나타난다. 1948년에서 1949년까지에서 〈에탕 도네〉의 첫 번째 모델 뒷면에는 피부 표면의 미묘한 음영이 파괴될 수 있으므로 수리하거나 액자를 바꿀 경우일지라도 이 여성 인형을 만지지 말라고 명시되어 있다.[44] 우리는 이를 통해 구체적인 물질을 다룰 때조차도 완벽한 환영과 접촉 불가능성 사이의 모순이 유지된다는 점을 알 수 있다.

여기에서 우리는 또 한 번 튜링을 인용해야 한다. "인간의 피부와 구별할 수 없는 물질을 생산할 수 있다고 주장하는 엔지니어나 화학자는 없다. 언젠가는 그것이 가능해질 수 있지만, 이러한 발명이 가능하다고 가정한다 해도, '생각하는 기계'에 인공적인 살을 입혀서 인간과 같게 만들려는 의도는 거의 없었음을 느껴야 한다."[45] 이러한 반응 뒤에는 촉각적인 환영과 같은 것이 존재할 수 있는가에 대한 질문이 놓여 있다. 뒤샹 역시 "만져주세요"라는 문구를 쓴 책 표지의 고무 가슴을 통해 언어적 상상력과 촉각 사이의 관계를 다루었다. 그는 이미 1927년 과감한 구상을 줄리엔 레비Julien Levy에게 털어 놓은 바 있다. 레비에 의하면 "그는 상호 연결된 스프링과 볼베어링으로 만들어져 수축할 수 있고, 자동 윤활을 할 수 있으며, 머리에 장착된 리모컨으로 조작할 수 있는 질을 가진 기계 여성을 설계하는 것을 생각 중이라고 농담조로 말했다." 뒤샹은 두 개의 구부러진 철사에 대한 설명으로 오늘날의 사이버섹스 디자인에 대한 놀라운 예지력을 보여주었다. "두 철사가 정확한 효과를 내는 방식으로 형태화되어 그것으로부터 메시지 전송 기능을 추출할 수 있다면, 그것들은 곧 추상abstraction이 된다."[46] 독신남과 신부를 연결하는 "정지 장치들의 회로Network of Stoppages"[iii] 라는 기술적인 기능은 정확히 설명되기 어렵다. 그것들 역시 남성적 욕망을 전달하는 수단으로서 무작위로 형성된 가닥들의 추상이기 때

iii 뒤샹이 1914년에 만든 작품명이다.

문이다. 또한, 〈큰 유리〉가 완성된 5년 후, 뒤샹은 그로부터 40년 이후 〈에탕 도네〉에서 결실을 맺은 '상상의 신부'의 육화에 대해 언급했다.

그러나 〈에탕 도네〉의 신부는 관람자에게 〈큰 유리〉의 독신남들과 마찬가지로 만질 수 없는 것으로 남아 있을 것이다. 뒤샹에 따르면 그들은 탄탈로스Tantalos의 고문을 당하면서 "소극적으로" 갈망할 따름이다.[47] 〈에탕 도네〉에서 나타난, 거의 닿을 것만 같지만 도달할 수 없는 상태는 튜링적 의미에서의 "인공적인 살" 못지않게 절박하다. 육체적인 접촉에 대한 기술적인 대체가 가능한지에 대한 질문은 뒤샹이나 튜링 모두에게서 거부되었다. 이는 오늘날의 미디어 기술이 '사이버 살cyberflesh', 즉 촉각적 느낌을 가지며 인체 내부의 점막에 근접한 물질을 개발하는 것을 막지 못했다.

범용 독신남 기계로 가는 길

사이버섹스에 대한 청사진이 존재하기 훨씬 전, 튜링 테스트와 뒤샹의 〈큰 유리〉는 컴퓨터 통신과 인공지능이 종합된 결과를 언급했다. 이는 아직 보완이 필요하지만 어느새 현실이 된, 완벽한 성적 파트너로서의 기계라는 실질적 목표로 이어진다. 그러나 이러한 목표는 튜링과 뒤샹의 모델을 융합한 '범용 독신남 기계'를 통해 성취될 것이다.[48] 그러나 이는 더 이상 예술적이거나 수학적인 상상력에 의해서가 아니라, 인용 사례들을 통해 이미 예시된 것처럼 미디어 기술의 실행에 의해서 구현될 것이다.

이러한 실행은 어떤 것이 될까? 나는 딥 블루보다 더 강력한 힘을 가진 컴퓨터인 새로운 인터넷 체스 상대방에게 항상 패하게 될 것인가? 내가 데이터 수트를 입고 멀리 떨어진 파트너와 성관계를 하고 싶을 때, 그 파트너가 그저 내가 선호하는 소프트웨어를 실행하면서 다른 데서 즐거움을 찾는 것이 아니라 실제로 연결되어 있는지를 어떻게 확인할 수 있을 것인가? 이러한 허구들은 범용 독신남 기계의 목표를 향해 가는 최신 미디어 개발의 핵심적인 부분이다. 그것은 곧 미디어 기술이 튜링과 뒤샹의 모델들을 실현시킨다는 것을 의미한다 – 하물며 '그들에 대해 들어본 적도 없이' 말이다!

프리드리히 키틀러가 예술이 아닌 기술에 관해 말했던 바인 "현실을 지배하는 힘"(이 글의 서두에서 키틀러의 이 주장을 인용한 바 있다)은 무엇을 의미하는가?[49] 실제 상황에서 예술과 기술의 차이는 명확해 보인다. 뒤샹의 독신남 기계는 필라델피아미술관 내 안전한 장소에 보관되어 있다. 반면, 우리는 일상 속에 있는 튜링의 범용 기계의 무수한 복제품들을 정반대의 위치에 둔다. 좀 더 단순

화하자면, 뒤샹의 기계는 모델로 남아 있어 예술인 반면, 튜링의 기계는 이론이 기술로 구현되어 작동한다. 이런 측면에서 볼 때 "현실을 지배하는 힘"도 크게 다를 수 없다. 즉 튜링의 경우에는 광범위하지만 뒤샹의 경우는 무시해도 될 만큼 적은 것이다. 그러나 이것이 기술에 대한 예술의 무기력함에 관한 결정적 언급일까?

뒤샹과 튜링의 기계 모델은 각각 깊은 개인적 상상력에서 나온 것이다. 양자 모두에서, 기술적 모델은 곤혹스럽고 절망적인 성적이고 정서적인 상황에 대한 해결책의 대용물로 이해될 수 있다. 프리드리히 니체Friedrich Nietzsche에 따르면, "한 인간의 섹슈얼리티의 정도와 성질은 정신의 마지막 절정에 이른다."[50] 뒤샹과 튜링의 전기 작가들은 이처럼 뒤샹과 튜링이 개인적인 성적 상실감에 대해 새로운 개념적 접근을 분명하게 원했음을 지적하기도 한다.[51] 이 모든 경우, 인간과 기계의 상호교환 가능성이 육체적이고 감정적인 결손을 대체하게 된다.

범용 기계와 독신남 기계는 모두 "종이 기계"의 형태로 처음 등장했다. 여기까지는 양자 간 힘의 차이에 대한 의구심이 들지 않는다. 양자 모두 앙드레 브르통의 언급을 따라 발터 베냐민이 예술의 유일한 가치라고 표현한 바와 같이 "미래를 투영하며 전율"한다.[52] 그러나 더 이상의 실제적인 유사점은 없다. 꼼꼼한 기술적 세부 사항에도 불구하고, 〈큰 유리〉와 〈초록색 상자〉에 명시된 지침을 사용하여 작동 가능한 기계를 만들 수는 없다. 비록 이 작품들이 가진 기술적 특성과 상상의 기능이 실제 작동 시스템으로 귀결되지는 않지만, 그것들에서 연상되는 양면성과 다중성은 "소망 기계"와 순전히 기술적인 기계 사이에 있는 정신적 피드백과 부합된다. 정신적 모티프들과 연결점들이 발생하는 바로 이 지점이 실제 장치의 구축으로 이어지게 되는 것이다. 뒤샹의 〈큰 유리〉는 기계를 구축하려는 소망이 기계 자체가 되려는 소망과 얼마나 밀접하게 연관되어 있는지를 보여준다.

반면, 튜링의 기계는 실제 제작되어 일상생활의 필수적인 부분이 되었다. 대부분의 기계들은 인간의 일을 대신하려고 만들어졌지만, 범용 기계는 특정한 목적이 없다. 그 기능은 인간의 사고만큼이나 다양하여 이제 인간의 사고와 경쟁하기에 이르렀다. 그렇게 함으로써 범용 기계는 개별성과 가상성을 극복했다. 기술적으로 실현됨으로써 모든 생활 분야에서 실제적 장치가 된 범용 기계는 인간을 기계로 대체하려는 정신적 소망을 일반화할 기틀이 되었다. 역설적이게도, 튜링의 가장 심각한 개인적 상실감으로부터 탄생한 범용 기계는 그 말 자체에 이미 '새겨져' 있듯이 튜링 개인을 넘어섰다. 젠더 교체에서 사이버섹스에 이르기까지, 언급된 사례 외에 또 어떤 분야에 컴퓨터가 활용될 수 있을까?

하지만 범용 기계가 다른 모든 기계는 물론이고 인간까지도 모방할 수 있으며 결과적으로 불변

하는 능력 중 어떤 것도 없애지 않는다면, 어떻게 그것에 무엇인가가 '새겨질' 수 있을까? 이러한 보편성이 범용 기계의 유일한 특수성일 것이다. 그러나 다시 한 번, 여기에서 보편성은 무엇을 의미하는가? 수학자로서 튜링은 이전에는 금기였던 경계선을 뛰어넘었다. 즉, '수학적 함수'의 정신적 순수성은 컴퓨터를 통해 사물의 세계에 전달되어 '현실적이고 기술적인 함수'가 되었다.[53] 따라서 튜링 기계는 이론적으로 고안된 기계의 가설적인 보편성을 토대로 실제 장치로 발전되어, 보편적으로 활용되기에 이르렀다고 할 수 있다. 오늘날 실제적이고 보편적인 컴퓨터의 발전상을 드러내는 기계 체스와 기계 섹스의 사례들(비록 튜링과는 무관하지만)에서, 튜링이 범용 기계 이론을 개발했을 때와 동일한 모티프를 찾을 수 있다. 실제 제작된 장치의 기능이 갖는 기술적인 보편성에 부합되는 발명 동기의 정신적인 보편성이 분명하게 나타나는 것이다. 비록 서로 다른 작가들에 의해 극단적으로 다양한 형식으로 발생했지만 신기하게도 공통의 구조적 토대를 가지는 일련의 독신남 기계와 범용 기계를 같은 선상에 놓을 수 있는 것은 바로 이 때문이다. 독신남 기계의 정신적인 보편성은 튜링 기계의 기능적인 보편성에 상응하는 것이다.

기계가 지닌 보편성은 "현실을 지배하는 힘"의 시금석이기도 하다. 이 힘의 정의는 어느 만큼까지 기계가 현실의 영역을 대체하고 접근할 수 있을지에 달려 있기 때문이다. 범용 기계는 생활의 모든 영역에서 작동 가능해질 때에 비로소 '전지전능함'을 재현할 수 있을 것이다.[54] 정확히 이 지점에서 '튜링과 뒤샹의 결정적인 차이'가 분명해진다. 튜링은 절대적인 인간-기계man-machine의 상호교환이 가능하며 거의 필연적인 것으로 생각하는 듯하다. 그에게 "기계가 결코 모방할 수 없는" "특별한 인간성"은 존재하지 않는다.[55] 반대로 뒤샹의 〈큰 유리〉는 "욕망의 회로"에서 절망적으로 수음을 하는 지속적 사이클 안에 있다.[56] 모든 독신남 기계와 마찬가지로 그것은 완벽한 대체물이 가지는 도달불가능성을 상징하며, 따라서 '그것이 묘사하고 있는 현상 그 자체로 인한 고통받는 것'을 상징하게 되는 것이다.

〈큰 유리〉와 〈에탕 도네〉에 나타나는 이러한 고통은 뒤샹에게서 그다지 노골적으로 나타나지 않는다. 그러나 때로 복잡한 사고의 흐름일 경우에 그렇듯이, 최초의 아이디어가 더 큰 스케일의 구축물의 기초가 되는 핵심 요소를 더 명확히 전해준다. 뒤샹의 〈초록색 상자〉의 전신인 〈1914년의 상자〉에는 나중에 더 복잡한 구조를 통해 가시화되고 이해할 수 있게 되는 중심 개념이 이미 내포되어 있다. 그는 "널리 퍼진 전기력L'électricité en large"이 "'예술에서' 유일하게 전기를 활용할 수 있는" 방식이라고 수수께끼같이 썼다. "예술에서"(여기에서 따옴표는 틀림없이 역설을 시사한다)의 널리 퍼진 전기력에 대한 이러한 표현은 "내가 고통스럽다고 가정하여 … 사실이 주어진"이라는 언급 직후에 나온 것이며,

이는 수음에 대한 매우 분명한 암시라고 할 수 있다. 필자는 〈에탕 도네〉의 제목에 대한 이 최초의 힌 트보다, 묘사된 현상으로 인해 고통받는 것에 대해 뒤샹 자신이 매우 이례적이고 독창적이기까지 한 고백을 했다는 점에 주목하고자 한다. 뒤샹은 〈큰 유리〉에 대한 주석 중 유일하게 이 문장에서 "나"라 는 단어를 썼다. 그는 상자의 사본 중 하나에 손으로 다음과 같은 메모를 덧붙이기도 했다. "내가 매우 고통스럽다고 가정하여(수학적 정리처럼 표현하여) … 주어진…."[57] 앨런 튜링은 바로 이런 방식으로 자신의 고통을 수학적 정리로 표현하는 데에 성공했다. 튜링 기계는 현대 사회에서 "널리 퍼진 전기 력"으로 인해 확립되었다. 이러한 범용 기술은 예술이 해왔던 역할을 점점 더 점유하면서, 고통, 사랑, 욕망에 대한 초개인적인 표현을 창조하고 있다.

　　그럼에도 불구하고 기계의 전지전능함이 가지는 분명한 한계가 존재하며, 그것은 결국 튜링과 뒤샹이 실험한 분야인 체스와 성에서 나타난다. 체스의 경우 딥 블루가 카스파로프를 상대로 이김으 로써 기계와 인간의 동등성이 입증되었다. 그러나 일반적인 인간 간 소통의 영역에서 기계는 눈에 띌 만큼 중요한 경쟁자가 되지는 못했다. 1950년 튜링은 20세기 말까지는 기계가 자신의 테스트를 통과 할 것으로 예측했다.[58] 1991년 가장 유명한 인공지능 분야 경연대회인 뢰브너 상Loebner Prize은 튜링의 기준에 맞게 5분의 대화에 성공하는 첫 번째 프로그램에 10만 달러를 수여할 것이라고 발표했다.[59] 현 재까지의 연간 실험 결과를 보면, 튜링에 의해 1950년 시도된 짧은 대화의 사례들에서 크게 벗어나는 시詩가 쓰이기도 했다.[60] 최상의 것으로 입증된 프로그램들이 수차례 성에 관한 주제를 중점적으로 다루었으나, 이는 관능적인 흥분과는 거리가 멀었다.[61] 분명한 인터페이스와 게임의 규칙에 의해 체스 기계는 작동 가능해졌다. 그러나 규칙적인 게임으로서, 또한 규칙들을 넘어서는 게임으로서의 '섹스 어필'(튜링이 기계 역시 가능하다고 믿었던)은 어떠한 운영 능력으로도 구현되지 못했다.

　　튜링에 따르면, 기계는 사람과의 더욱 긴 교류를 통해 인간 간 소통의 유연한 원리를 학습할 수 있다. 그는 기계가 기쁨과 좌절을 느낄 수 있다고 전제했다. 이 능력을 통해서만 기계는 교육받을 수 있다. 기계는 오직 보상과 처벌을 통해서만 학습하며 인간과 같은 지능을 갖출 수 있게 되기 때문이 다.[62] 기쁨을 느끼는 능력은 온전한 사고 형성을 위한 전제 조건이 된다. 이것이 바로 인공지능이 감정 을 모방하는 것에 대한 오늘날의 연구가 프로그램화되기 어려운 이유이다.[63] 또한 이것이 바로 지금 까지 기계가 '섹스어필'을 하거나 예술 작품을 만들어낼 수 없는 이유이기도 하다.[64]

　　폰섹스, 무수하게 새로운 형태의 성행위, 인터넷상의 성별 전환처럼 육체적 접촉 없이 미디어에 의해서만 자극되는 섹슈얼리티의 형식은 현재까지 인간 사이에서만 이루어졌으며 인간과 기계의 상

호 교환보다 더 많이 발전해왔다. 이 분야에 대한 인간의 상상력과 실현 의지는 여전히 기계가 할 수 있는 능력치를 훨씬 넘어선다. 뒤샹이 〈큰 유리〉에서 세심하게 묘사한 주제는 바로 성행위에서 육체적 만족의 불가능성을 극복하고 성적 무능에 대한 불안감에서 벗어나고자 기계의 한 부분으로 기능하기를 원하며, 기계가 되기까지를 바라는 인간의 소망이라고 할 수 있다. 하지만 오늘날의 독신남 기계는 예술과 문학 분야를 뒤에 남겨놓고 그 대신에 미디어 기술의 편재적 실행에 대한 모티프가 되었다. 컴퓨터라는 범용 기계의 능력은 이러한 소망을 실현시키는 수단으로 제공되지만, 여전히 그 소망을 완전히 충족시키거나 인간의 상대역이 될 정도는 아니다.

이처럼 범용 기계의 운영 능력과 독신남 기계의 가상적 능력 사이에서 벌어지는 유의미한 동시에 터무니없는 시합은 기계에 대한 인간의 모방이건 그 반대이건 간에 누가 누구를 더 잘 모방하는가라는 질문으로 귀결된다.[65] 범용 기계는 일련의 독신남 기계들 중 하나이지만, 어떤 개인으로부터도 독립적이며 상상적인 것에서도 벗어나는 기술적이고 실제적인 원리로 실현됨으로써 독신남 기계의 '궁극적인 결말이 되려고' 한다. 그것은 때로 "튜링 기계"로 불리는데, 이런 식으로 튜링은 "기계에 이름을 빼앗겼다"라고 할 수 있다.[66] 그러나 수많은 무명씨들은 인간을 기계로 대체하려는, 지극히 개인적인 동기에서 출발한 튜링의 소망을 따른다. 튜링의 기계가 거의 그 소망에 가까워졌다고 느끼게 하기 때문이다. 독신남 기계의 정신적인 보편성이 튜링 기계의 수학적이고 기술적인 보편성과 협력하여 종합을 이룰 때, 비로소 기술 과학에서의 "현실을 지배하는 힘"이 지속적으로 확장될 것이다.

기술적인 관점에서 볼 때, 이 시합은 앞으로도 지속될 것이며 그 결과는 모든 이에게 열려 있다. 그러나 지금까지 언급한 사례들은 예술적인 시각으로 시작된 독신남 기계가 기술 과학을 포용하고 발전시키는 방식으로 나아갔음을 보여준다. 그러므로 기술 과학에서 출발하여 언젠가 인간man과 동등해지고자 하는 범용 기계에는 아직도 더 갈 길이 남아 있는 것이다.

번역 · 이은주

주석

1. Daniels 2003 참조. 본 글은 이 책의 첫 번째 장에 기초하여 첫 영문 출판을 위해 수정보완된 것임.

2. Kittler 1993, 47, 51.

3. 이 글 전체에서 필자는 "인간[man]"이라는 용어에 의도적으로 남성 정체성 개념을 개입시켜서 썼음을 밝힌다.

4. Strouhal 1994, *Duchamps Spiel* 참조. 이 책은 체스와 튜링을 다룬 유용한 연구서임.

5. 카제노비아(Cazenovia)의 체스 대회에서 뒤샹이 한 발언(Strouhal 1994, 11).

6. Shigeko Kubota, *Marcel Duchamp and John Cage* (n.p, n.d.). 사진과 오디오 자료 참조.

7. Duchamp 1975, 59. 전신과 라디오 기술을 독신남과 신부와 관계에 빗대어 다룬 수많은 자료들에 대한 상세한 연구로는 다음을 참조할 것. Linda Dalrymple Henderson, "Wireless Telegraphy, Telepathy, and Radio Control in the Large Glass" (Henderson 1998, 103~115).

8. Carrouges 1954; Deleuze and Guattari 1974; Clair and Szeemann 1975 참조.

9. Duchamp 1975, 46.

10. 뒤샹에 의하면 체스 게임에서 일어나는 물리적 체계와 형식적인 규칙의 분리는 세계를 경험하는 두 방식에 해당한다. 그는 다음과 같이 말한다. "나는 모든 체스 플레이어가 두 가지 미적인 즐거움을 경험한다고 생각한다. 첫째로는 시를 쓰는 것과도 같은 설계의 추상화, 둘째로는 체스보드 위의 설계를 육체적으로 수행하는 감각적 즐거움이다."(1952년 카제노비아 체스 대회에서의 연설)(Strouhal 1994, 19) 컴퓨터 작업을 할 때의 미적 경험 역시 이와 유사하다고 할 수 있다.

11. Friedrich Kittler, "Es gibt keine Software," in Kittler, 1993a, 229ff.

12. 장 쉬케[Jean Suquet]는 <큰 유리>에 대해 언급하면서 다음과 같이 덧붙였다. "기계는 단어로만 수행된다." Jean Suquet, "Possible", in de Duve 1991, 86) 참조.

13. Turing 1992, 7.

14. Baudrillard 1989, 128.

15. 이와 관련하여 함부르크의 여성 예술가 그룹인 "-innen,"은 1996년 세빗[CeBit] 컴퓨터 페어에서 "당신의 컴퓨터는 오르가즘을 가장한 적이 있습니까?"라고 쓰여진 남성용 마우스패드를 배포하는 행동을 했다.

16. Levy 1994, 83.

17. 해커인 버트[Burt]의 언급, in Turkle 1984, 198.

18. Alan M. Turing, "Computing Machinery and Intelligence", in *Mind* 59 (1950). Reprinted in Turing 1992, 133~160.

19. 여러 저자가 미디어의 젠더 특성[gender-specificity]에 대해 정확히 지적하면서도 이 실험의 성적[sexual] 구성 요인에 대해 주목하지 않은 점은 놀랍다(Kittler 1986, 30; Wiener 1990, 93). 심지어 젠더와 컴퓨터에 관한 명백하게 페미니스트적인 연구에도 마찬가지이다(Kirby 1997, 136,177). 반면 튜링의 전기 작가 앤드류 호지스[Andrew Hodges]는 이 실험에서 "튜링의 논문 안에 있는, 그의 게이로서의 정체성을 반영하는 명백히 동성애적인 유머"와의 "나쁜 유사성"을 발견했는데, 그에 의하면 이는 "튜링이 생각했던 바에 대한 심한 오역"을 부추킨다. (Andrew Hodges, "The Alan Turing Internet Scrapbook", http://www.turing.

org.uk/turing/scrapbook/index.html/). 이 실험의 젠더 특정성에 대한 더 깊은 분석으로는 다음을 참조할 것. Rebentisch, 1997.

20. Turing 1992, 134.

21. Hodges 1983, 540.

22. Stern, May 5, 1994, 56.

23. Turing 1992, 134.

24. Butler 1990.

25. Sherry Turkle, *Life on the Screen* (1995). 그가 한 소녀로 가장한 줄리아[Julia] 프로그램으로 학생을 유혹한 경험을 언급한 이 책의 3장 "Julia"를 참고.

26. Haraway 2000, 292.

27. Rebentisch 1997, 29.

28. Hodges in Herken 1994, 12 참고.

29. Turing 1992, 135~136. 튜링의 체계가 가진 어떤 역설이 여기에서 드러난다.

30. 해커 안토니[Anthony]의 언급, in Turkle 1984, 235.

31. Carrouges in Clair and Szeemann 1975, 21.

32. Deleuze and Guattari 1974, 25.

33. Pias 2002, 198. 클라우스 피아스[Claus Pias]에 따르면, 체스는 컴퓨터의 정신 이미지[Denkbild]로 볼 수 있다. 해커들이 기계가 인간을 이기도록 만드는 것을 목표로 체스 프로그램을 개발하는 것은 당연한 일이다. Levy 1994, 89ff 참고.

34. 1946년 튜링의 ACE 보고서, Hodges 1983, 333.

35. Turing 1992, 127, 113, 109. 오늘날에는 어떤 사람에게 기계와 "게임하도록" 하면서 마치 사람을 상대로 하는 것처럼 속이는 것은 부조리하거나 아이러니하게 보일 수 있다. 이는 사전 장치 사고 실험의 단계에 해당되는 것이다.

36. 가리 카스파로프는 딥 블루가 비밀리에 인간의 도움을 받았다고 주장했다. 그러나 이제는 표준 체스 프로그램조차도 거장을 이길 수 있다. 1999년 5월 CD-ROM으로 된 "프리츠[Fritz]" 버전 5.32은 주디스 폴가[Judith Polgar](Elo 2677)를 5.5 대 2.5로 이겼다. 2002년 10월 2주 동안의 매치에서 업그레이드 버전인 "딥 프리츠[Deep Fritz]와 체스 세계 챔피언 블라디미르 클람니크[Wladimir Kramnik]의 경기는 무승부로 끝났다.

37. "체스 선수는 예술가보다 훨씬 더 감정적인 환경에 놓여 있다. 그들은 완전히 우울하고, 완전히 눈이 멀고, 편협하다. 그들은 어느 정도 미치광이가 된다. 예술가도 그럴 것이라 가정하지만 실제로는 별로 그렇지 않다." (뒤샹의 언급, Cabanne 1987, 19.) 뒤샹의 이러한 언급은 오늘날 컴퓨터 해커들에게 적용될 수 있다. 체스 선수나 해커들은 명백히 독신자적 성향을 가지고 있다.

38. Carrouges in Clair and Szeemann 1975, 44. 뒤샹의 <큰 유리>와 허먼 멜빌[Herman Melville]의 1852년 단편소설 「독신남들의 천국과 처녀들의 지옥」에 대한 장 쉬케의 언급도 참고. 멜빌의 소설은 아홉 명의 독신남들이 오래된 옷에서 정액과 같은 액체를 산출하는 거대한 기계를 작동시키는 9명의 외롭고 추운 처녀들과 만나는 이야기이다. 쉬케는 "이름과

숫자의 일치"에까지 이르는 수수께끼 같은 우연의 일치가 자신의 책의 계기가 되었다고 했다(Suquet 1974, 229ff.) 토마스 자운시름Thomas Zaunschirm 역시 이와 비슷한 결론을 내렸다(Zaunschirm, *Robert Musil und Marcel Duchamp*, 1982).

39. Duchamp 1975, 62.

40. 커크 울포드Kirk Woolford와 스탈 스텐슬리Stahl Stenslie는 미디어예술아카데미Art Academy for Media에서 언론의 주목을 받은 사이버섹스 수트를 개발했지만, 그 기능은 더욱 상징적이었다. "Prinz Reporterin testete Cyber-Sex, Orgasmus und Computer, Wie war's?", in *Prinz*, May 1994 참조. 또한, 다음 책 안의 작가의 글을 비교할 것. *Lab 1, Jahrbuch der Kunsthochschule für Medien*, Cologne (1994), 40ff, 74ff.

41. Daniels 1992, 288~289 참조.

42. Howard Rheingold, "Teledildonics," chapter 4 in Rheingold 1991 참고.

43. http://www.fii-fme.cbra/ 참조. 알렉세이 슐긴에 의하면 존재하지 않는 제품에 대한 주문이 많았으며, 웹 사이트의 트래픽이 너무 많아서 한 달에 수천 달러의 수익을 가져오는 광고 배너를 달 수 있었다.

44. 더욱 상세한 설명은 Schwarz 1997, 794, cat. no. 531 참조.

45. Turing 1992, 134.

46. Levy 1977, 20. 1925년부터 뒤샹은 오늘날의 가상현실 개념에 일부 근접한 시청각적 서술의 기능을 고안했던 프레더릭 키슬러와 몇 차례 협업을 했다. Daniels 1996 참조.

47. Duchamp, *Notes*, 1980, note 103. 그리스 신화에 따르면, 탄타루스는 신의 징벌을 받아 눈앞에 물과 가장 감미로운 과일들에 놓였지만 손은 닿을 수는 없는 상태에서 굶주림과 갈증으로 고통을 받는다.

48. 장 보드리야르는 여기에서 제시된 바에 가까운 논지로 미디어 기술의 성적 차원에 대한 논문을 썼다. "전자통신을 통해 토론 상대방과 맺는 관계는 정보 처리과정에 지식을 입력하는 것과 동일하다. 그것은 촉각적이며 손으로 더듬는다.〔…〕그것이 바로 전자 정보 처리과정과 커뮤니케이션이 일종의 근친상간적으로 얽히면서 언제나 서로에게 기대는 이유이다." (Baudrillard 1989, 121, 122).

49. Kittler 1993b, 47, 51 참조.

50. Friedrich Nietzsche, *Jenseits von Gut und Bose*, part 4, epigram 75. (역자주: 필자는 epigram 37로 밝혔으나 니체의 원전을 확인하여 수정함.)

51. 앤드류 호지스는 알란 튜링의 개인적 상실감으로부터 범용 기계가 탄생했다고 주장하면서, 젊은 튜링의 첫 사랑이었던 크리스 몰콤Chris Morcom의 죽음과 범용 기계의 개념 사이의 직접적 연관성을 제기했다. 사랑이 죽음의 매커니즘으로 변하는 독신남 기계의 원리는 다음과 같은 호지스의 언급과 어울린다. "크리스토퍼 몰콤은 두 번째로 죽었다. 계산 가능한 수치들Computable Numbers은 그의 죽음에 대한 흔적이다." (Hodges 1983, 110, 108, 45ff). 아르투로 슈바르츠 Arturo Schwarz는 뒤샹의 모든 작업을 여동생 수잔Suzanne에 대한 그의 충족되지 못한 근친상간적 사랑으로 설명했다.(Schwarz 1969). 이러한 해석은 항상 일차원적이며, 슈바르츠의 경우에도 분명 과장되어 있다. 그러나 그들이 주장

하는 진짜 핵심에 대해서는 반론을 제기할 수 없다.

52. Benjamin 1989, 500.

53. 앤드류 호지스는 튜링의 1939년 첫 기계 실험에 대해 다음과 같이 언급했다. "그 기계는 모순된 것처럼 보였다." 왜냐하면 "순수한 수학자는 사물이 아닌 기호의 세계에서 작업하는데 … 알란 튜링 개인에게 있어서, 그 기계는 수학 그 자체로는 답변할 수 없는 무엇에 대한 징후"였기 때문이다. 그 기계는 "추상적인 것과 물리적인 것 사이의 접점을 만드는" 방법이었고, "그것은 과학도, '응용 수학'도 아닌 일종의 응용 논리로서, 명명할 수 없는 어떤 것이었다." (Hodges 1983, 157). 뒤샹의 작업 역시 회화, 문학, 기술을 넘어서 아직 명명되지 않은 것을 향한다는 점에서 똑같은 목표를 지닌다.

54. Kittler 1993b, 47, 51 참조.

55. Turing in Hodges 1983, 539~540.

56. Duchamp 1975, 59.

57. 원문 표현은 다음과 같다. "L'eléctricité en largeSeule utilisation possible de l'eléctricité 'dans les arts' Étant donné …; si je suppose que je sois souffrant beaucoup (énoncer comme un thèoréme mathematique)" (Duchamp 1975, 36~37; 쉬케가 여기에 덧붙인 언급은 Suquet 1974, 191).

58. Turing 1992, 142.

59. 이 실험들의 기록은 http://www.loebner.net/Prizef/loebner-prize.html/을 참조하여 비교할 것.

60. Turing 1992, 146.

61. 1995년 뢰브너 상을 수상한 조지프 와인트라우브Joseph Weintraub의 튜링 테스트에 대한 기록을 참조. 이 실험은 튜링이 제시한 모방 게임의 남성-여성-기계의 구성이 아니라 남성과 기계 간의 축소된 버전으로만 수행되었다.

62. Turing 1992, 118ff, hlff, 154ff.

63. 보드리야르에 의하면 기쁨을 느끼지 못하는 기계의 무능력은 인간이 기계가 될 수 없음을 확증하는 최후의 방어선이다. "가장 지능적인 기계조차도 인간의 환희와 기쁨을 느낄 수 있는 능력이 없다는 것이 인간과 기계의 차이점이다. … 모든 종류의 인공적인 장치들이 인간의 기쁨을 담보할 수 있지만, 인간은 자기 대신 기쁨을 느끼는 것을 발명할 수는 없다."(Baudrillard 1989, 130) 그러나 튜링에 의하면 이러한 위치는 자기중심적 악순환을 낳는다(Turing 1992, 146). 고통의 전달에 관한 루드비히 비트겐슈타인Ludwig Wittgentstein의 연구와 유사하게, 그는 이런 식으로 말한다: "오직 나만이 내가 기쁨을 느끼는지 알 수 있다."(Ludwig Wittgenstein, Philosophical Investigations, no. 244ff 참고) 튜링은 캠브리지에서의 비트겐슈타인의 세미나에 참여했는데, 두 사람의 개념은 적어도 뒤샹과 튜링의 개념만큼이나 서로 관련성을 지닌다(Hodges 1983, 52ff).

64. 튜링은 의식에 대한 논쟁의 틀 안에서 예술 작품의 제작이 사고의 기준이 될지에 관한 질문을 탐구했다. Turing 1987, 164ff 참조.

65. 2000년 뢰브너 상을 수상한 튜링 테스트 대회에서 실험 참여자들은 적어도 한 번은 모든 인간 상대를 컴퓨터로 착각했지만, 컴퓨터를 인간으로 착각한 적은 없었다.

66. Bernard Dotzler and Friedrich Kittler, in Turing 1987, 5.

참고문헌

Baudrillard, Jean. 1989. "Videowelt und fraktales Subjekt.", In *Philosophie der neuen Technologien*, 113~133, ed. Ars Electronica. Berlin: Merve.

Benjamin, Walter. 1989. "Das Kunstwerk im Zeitalter seiner technischen Reproduzierbarkeit." In his *Gesammelte Schriften*, vol. II (1). Frankfiirt/Main: Suhrkamp.

Bonk, Ecke. 1989. *Marcel Duchamp. Die Grosse Schachtel*. Munich: Schirmer/Mosel-Verlag.

Butler, Judith. 1990. *Gender Trouble*. New York: Routledge.

Cabanne, Pierre. 1987. *Dialogues with Marcel Duchamp*. New York: Da Capo.

Carrouges, Michel. 1954. *Les machines célibataires*. Paris: Arcanes. (2nd ed. 1976.)

Clair, Jean, and Harald Szeemann, eds. 1975. *Junggesellenmaschinen/Les machines célibataires*. Venice: Alfieri Edizioni d'Arte.

Daniels, Dieter. 1992. Duchamp und die anderen. Cologne: Dumont.

Daniels, Dieter. 1996. "Points d'interference entre Frederick Kiesler et Marcel Duchamp." In *Frederick Kiesler, Artiste-Architecte,* 119~130, ed. Chantal Béret. Paris: Centre Georges Pompidou.

Daniels, Dieter. 2003. *Vom Ready-made zum Cyberspace. Kunst/Medien Interferenzen*. Ostfildern-Ruit: Hatje Cantz Verlag.

de Duve, Thierry, ed. 1991. *The Definitively Unfinished Marcel Duchamp*. Cambridge, Mass.: MIT Press, 1991.

Deleuze, Gilles, and Félix Guattari. 1974. Anti-Oedipus. Frankfurt/Main: Suhrkamp. (Originally published as *L'anti-Oedipe,* Paris: Minuit, 1972.)

Duchamp, Marcel. 1975. *Duchamp du Signe: Écrits*. Ed. Michel Sanouillet. Paris: Flammarion.

Duchamp, Marcel. 1980. *Notes*. Ed. Paul Matisse. Paris: Centre Georges Pompidou.

Haraway, Donna. 2000. "A Manifesto for Cyborgs: Science, Technology, and Socialist-Feminism in the Late Twentieth Century." In *The Cybercultures Reader,* 291~324, ed. David Bell and Barbara M. Kennedy. London/New York: Routledge. (Originally published in *Socialist Review* 80 [1985].)

Henderson, Linda Dalrymple. 1998. *Duchamp in Context: Science and Technology in the Large Glass and Other Related Works*. Princeton: Princeton University Press.

Herken, Rolf, ed. 1994. *The Universal Turing Machine: A Half-Century Survey*. Vienna/New York: Springer.

Hodges, Andrew. 1983. *Alan Turing: The Enigma of Intelligence*. London: Burnett Books.

Kirby, Vicky. 1997. *Telling Flesh.* New York/London: Routledge.

Kittler, Friedrich. 1986. *Grammophon, Film, Typewriter.* Berlin: Brinkmann and Bose.

Kittler, Friedrich. 1993a. *Draculas Vermdchtnis: Tecbniscbe Scbriften.* Leipzig: Reclam.

Kittler, Friedrich. 1993b. "Künstler-Technohelden und Chipschamanen der Zukunft?" In *Medienkunstpreis* 1993, ed. Heinrich Klotz and Michael Roßnagel. Ostfildern-Ruit: Hatje Cantz Verlag.

Kubota, Shigeko. *Marcel Duchamp and John Cage.* No publisher, no date.

Levy, Julien. 1977. *Memoir of an Art Gallery.* New York: Putnam.

Levy, Steven. 1994. *Hackers: Heroes of the Computer Revolution.* New York: Penguin.

Pias, Glaus. 2002. *Computer Spiel Welten.* Munich: Sequenzia.

"Prinz Reporterin testete Cyber-Sex, Orgasmus und Computer, Wie war's?" 1994. *Prinz* (May).

Rebentisch, Juliane. 1997. "Sex, Crime, und Computers. Alan Turing und die Logik der Imitation." *Ästhetik & Kommunikation* 96 (March): 27~30.

Rheingold, Howard. 1991. *Virtual Reality.* New York: Summit.

Schwarz, Arturo, ed. 1969. *The Complete Works of Marcel Duchamp.* New York: Abrams.

Schwarz, Arturo, ed. 1997. *The Complete Works of Marcel Duchamp*, vol. 2, 3rd ed. New York: Delano Greenidge.

Strouhal, Ernst. 1994. *Duchamps Spiel.* Vienna: Sonderzahl.

Suquet, Jean. 1974. *Miroir de la Mariée.* Paris: Flammarion.

Turing, Alan. 1987. *Intelligence Service.* Berlin: Brinkmann und Bosse.

Turing, Alan. 1992. *Mechanical Intelligence.* Ed. D. C. Ince. Amsterdam/London: North Holland. (Vol. 1 of Collected Works o f A. M. Turing.)

Turkle, Sherry. 1984. *The Second Self: Computers and the Human Spirit.* New York: Simon and Schuster.

Turkle, Sherry. 1995. *Live on the Screen.* New York: Simon and Schuster.

Wiener, Oswald. 1990. *Probleme der künstlichen Intelligenz.* Berlin: Merve.

Zaunschirm, Thomas. 1982. *Robert Musil und Marcel Duchamp.* Klagenfurt: Ritter.

7. 판타스마고리아를 기억하시오!
18세기 환영의 정치와 멀티미디어 작업의 미래

올리버 그라우
Oliver Grau

1919년 빈의 철학도였던 나탈리아 A. Natalia A.는 프로이트의 초기 제자인 정신 분석가 빅토르 타우스크Victor Tausk와 상담했다. 나탈리아의 호소에 의하면 베를린의 의사들이 사용하는 이상한 전기 기구가 수년 동안 그녀의 생각을 지배하고 조종했다. 그녀의 강박관념에 따르면 '영향을 주는 기계'가 텔레파시 또는 염력으로 은밀히 작동하여 꿈과 역겨운 냄새, 그리고 감정에까지 영향을 주고 있었다.

나탈리아가 불길하게 느꼈던 과거의 그 기계 매체는 스코틀랜드계 미국 미술가 조이 벨로프Zoe Beloff의 동명의 설치 작품 〈영향을 주는 기계Influencing Machine〉(2002)에 표현되었다(그림7.1). 관객이 녹적색 3D 안경을 끼면 바닥에 있는 도판이 입체적으로 보이며, 인터랙티브 비디오로 시선이 향한다. 수행적 콜라주와 DVD필름으로 구성된 일종의 3D 환경에서 관객은 포인터를 써서 영상에 나오는 의학 교구, 홈비디오, 광고 등 장면의 순서를 임의로 바꿀 수 있다(그림7.2). 관객의 개입으로 바뀐 반복적 비디오 장면은 바닥에 놓인, 편지지만 한 크기의 유리판에 나타난다.[1]

말하자면 관객은 나탈리아의 내부에 존재하는 이미지의 세계로 입장하게 되는 것이다. 벨로프는 〈영향을 주는 기계〉라는 미디어 작품을 통해 '바로 그' 새로운 매체가 보여주는 환각적 상상이 무엇인지 제안하는 데에 성공했다.

벨로프는 영사 예술cinematographic을 하나의 사적인 인터랙티브 대화 형태로 시각화했다. 작품의 단파 방송 음향, 1930년대의 대중가요, 이상한 분위기를 조성하는 지자기地磁氣적 잡음 등이 기이하고 답답한 상황을 심화시키며, 이를 통해 미술가는 판타스마고리아적 존재 혹은 정신분열 환자의 심리 상태로 들어가는 몰입을 창조했다. 과거의 이미지 매체가 예술 실험의 장에서 새로운 의미를 부여받을 수 있다는 것은 미디어 예술사에서 인정받은 정설이다. 벨로프 작품에서 전자 매체의 단편들은

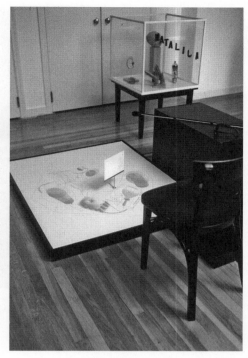

원래의 문맥에서 분리되어 본래 갖고 있던 의미를 상실하고 미디어 고고학적 배치를 통해 새로운 의미를 부여받았다. <영향을 주는 기계>는 궁극적으로 어떤 최종적 매체에 대한 명상이며, 미디어 자체에 대한 감성적 반향이다. 벨로프는 기계가 단순한 도구가 아니라는 점 또한 보여주었으며, 과학기술을 동반한 미디어가 우리의 잠재의식과 미디어 역사, 그리고 유토피아적 투영의 공간에 얼마나 깊이 뿌리박고 있는지를 강조했다. 더불어 그 매체가 마술적 믿음을 전달하는 방식도 표현했다. 과거를 향한 이 미술가의 시선은, 에른스트 카시러Ernst Cassirer의 의미로 말하자면, 우리를 사고의 공간으로 이동시키며, 미학적 방법을 통해 미디어의 진화적 발전을 의식하게 한다.[2]

　'영향을 주는 기계'는 현대 미술의 다른 문맥에서도 여러 논쟁의 화려한 수식어가 되기도 한[3] 프로이트의 "언캐니uncanny"라는 개념으로 설명될 수 있을 것이다.[4] 언캐니는 생명에 대한 유아기 개념들이 이성을 가진 성인의 사고에 다시 떠오르는 "원시적 사고의 존속"과 함께 설명된 바 있다. 이를테

그림 7.3 호잔젤라 헤노, <영화를 체험하기>, 설치, 2005.

면, 초자연적 파괴력의 존재, 사자死者의 귀환 혹은 그와의 만남 등 정령 신앙에 속한 체계들에 대한 믿음 등이다. 프로이트에 의하면, 언캐니는 어느 특정한 순간에 우리가 안다고 생각하는 것과 우리가 두렵다고 인식하는 것 사이의 모순에서 발생한다.[5]

판타스마고리아에 관해 성찰하는 작품들도 있다. 브라질 미술가 호잔젤라 헤노Rosângela Rennó의 2004년도 미디어 고고학 작품 <영화를 체험하기>는 식물성 기름에서 발화된 무독성 연기를 하나의 불안정한 영사막으로 삼고, 그 위에 사진을 일정한 시간 간격으로 투사하는 작품이다(그림7.3).[6] 토니 아워슬러Toni Oursler의 <영향을 주는 기계>는 뉴욕의 소호스퀘어에 설치된 일종의 '심리 풍경'이며,[7] 판타스마고리아처럼 그 장소의 '영혼'을 불러일으키는 역사적인 공연들에 관해 고찰한 작품이다. 개리 힐Gary Hill, 더글러스 고든Douglas Gordon, 로리 앤더슨Laurie Anderson의 작품들도 이러한 맥락으로 함께 살펴볼 수 있겠다.

미디어는 우리가 지각하는 공간과 대상·시간의 형태에 전반적인 영향력을 행사하고 있으며 인류의 감각 능력 진화와도 밀접하게 연결되어 있다. 현재 우리는 이미지가 컴퓨터 그래픽으로 만든 가상의 공간적 실체로 변모하고 있음을 목격하고 있다. '자율적으로' 변화할 수 있고, 실물 같은 시각 영

역을 재현할 수 있게 보이는 실체로 말이다. 사람들이 어떻게 보고 무엇을 보는가 하는 문제는 단순히 생리적인 현상에 관한 것이라기보다 복합적인 문화 과정에 관한 것이다. 따라서 유토피아적인, 또는 공상적인 모형으로 예술 작품에 처음 등장한 뉴미디어의 기원을 흔히 이러한 관점으로 밝힐 수 있을 것이다. 현재 문화계에서는 시청각 미디어의 기원에 대한 이해가 심각하게 부족하다. 이러한 상황은 미디어와 이미지에 관한 능숙함이 더욱 요구되는 현재의 우리 처지와 완전히 상반되었다.

벨로프의 영화적 부호는 아직 미술의 주류 밖에 있으며 파손이 쉬운 형태이지만, 라테르나 마기카Latterna magica[i]·파노라마·라디오·초기 텔레비전 등의 매체, 그리고 사이버공간과 가상성에 대한 논의가 가져온 미디어 역사상의 환영을 매우 표현력 있게 시각화한 듯이 보인다. 작가는 개인의 정신병을 확대하여 사회적이며 이미지 정치적인 지평으로 끌어올렸다.

벨로프가 설치 작업에 미디어 역사의 요소들을 이용했다면, 발터 베냐민은 우리 기억에서 거의 사라진 1930년의 라디오극 〈리히텐버그Lichtenberg〉에서 유토피아적 뉴미디어를 발명했다.[8] 지구에서 발생하는 여러 상황을 적당한 근거리에서 관찰할 수 있는 달의 거주자들은 유토피아적 미디어의 도움으로 이 푸른 행성을 면밀하게 탐구한다. 그들이 특별히 크게 관심을 둔 것은 유명한 실험물리학자 리히텐버그였다. 지구는 달에 대해 무지하지만, 달은 특별한 장치의 도움으로 지구에 대한 모든 사실을 알고 있다. 베냐민이 발명한 이 세 개의 미디어는 첫째, 지구에서 일어나는 모든 일을 감시하고 알아내는, 전지전능하게 보고 듣는 스펙트로폰Spectrophone, 둘째, 달나라 거주자의 귀에 거슬리는 인간의 언어를 즐거운 음악 소리로 바꾸는 팔라모니엄Parlamonium, 마지막으로, 정신분석학적 원인에서 비롯된 어떤 욕구를 꿈의 세계로 변모시키는 오네이로스코프Oneiroscope였다.

벨로프의 〈영향을 주는 기계〉는 이 세 개의 장치와 어떤 관련이 있어 보이며, 그중에서 오네이로스코프에 가장 근접해 보인다. 베냐민은 모든 것을 듣고 보며 사람의 꿈조차 읽을 수 있는 미디어를 상상했다. 하지만 베냐민의 미디어가 수동적이었던 반면, 나탈리아의 마술적 믿음에 따르면 '영향을 주는 기계'는 자신의 정신과 성기에까지 영향을 끼치는 존재였다.

i 17세기에 발명된 환등기로, 마법의 등이라는 뜻.

이상론자와 종말론자

미디어 혁명으로 초래된 담론의 양상은 이상론자와 종말론자, 플라토닉한 해설과 묵시론적 해설이라는 양극을 오갔다. 한쪽의 견해는 유토피아적 미래주의 예언들이다. 과학기술에 반대하는 반대편 주장은 주로 비평 이론과 후기구조주의로부터 발생했다. 양극 모두, 초창기 미디어 혁명에 관한 담론 유형을 대체로 따른다고 볼 수 있는, 긍정적 혹은 부정적인 목적론적 유형이다. "우리는 이제 우리 몸을 저 멀리까지 이동할 수 있을 것이다" 혹은 "환영이 곧 완전하게 될 것이다"라는 유토피아적 생각들은 "우리의 지각이 고통받을 것이다, 우리 문화는 파괴될 것이다" 또는 "우리의 몸이 상실될 것이다" 등의 두려움과 충돌해왔다. 예이젠시테인,[9] 민스키Minsky,[10] 영블러드Young-blood,[11] 모라벡Moravec[12]은 '유토피아' 편에 속할 것이며 에버하르트Eberhard,[13] 포스트먼Postman,[14] 보드리야르,[15] 플루서Flusser[16] 등은 '종말론' 쪽에 있을 것이다. 미디어 혁명이 불러온 이 담론은 그 후로 계속 반복된다. 가상현실에 관한 10년 전의 논의, 영화에 관한 20세기 초반의 논의, 파노라마에 관한 18세기의 논의를 돌이켜보라. 그러나 우리 동시대 현상에 보이는 어떤 유사함이나 근본적 혁신들은 역사상의 비교에 의해서만 올바로 감지될 수 있다. 바로 이 점은 본문이 미디어에 접근하는 방식의 토대가 된다.

익히 알려진 대로, 마셜 매클루언Marshall McLuhan은 영향력 있는 유물론적 담론에서 미디어를 신체 기관과 감각 인식의 실행으로 해석했다. 그러나 내 견해로는, 신구新舊 이미지 미디어가 인간의 확장Extensions of Man[ii]일 뿐 아니라 우리의 투사 영역까지 확대시킨다. 이미지 미디어는 또한 유토피아적 신념에서 믿듯이 우리가 원격 정보통신 기술을 통해 멀리 떨어진 물체와 접촉하게 할 뿐 아니라, 내 논점도 바로 여기 있는데, 우리 삶의 가장 극단적인 순간들인 심령과 죽음, 그리고 인공생명과의 만남을 사실상 가능케 한다고 생각한다. 그와 동시에 이 현상들이 역으로 우리와 우리의 감각에 다가오는 일도 점점 많아지는 것 같다. 모조 확실성Pseudo-certainty을 가진 이러한 환상은 몰입이라는 문화적 기법에 의해 창조되었다.

ii 매클루언의 대표 저서 중 하나인 『미디어의 이해Understanding Media』의 부제가 바로 '인간의 확장'이다.

그림 7.4 <악마 투사>, 굴리엘모 야고보 그라브산드Gulielmo Jacobo 's Gravesande, 『물리학의 수학적 요소Physices Elementa Mathematica』, ill. 109 (겐프, 1748), p.878.

환등기와 판타스마고리아

미디어의 힘을 이용해 "존재하지 않은 것을 되살릴 수 있다"라는 희망을 지속하는 것은 죽은 이와 소통하려는 노력에서 가장 현저히 발견된다. 예수회의 아타나시우스 키르허Athanasius Kircher와 가스파어 쇼트Gaspar Schott는 신에 대한 두려움을 조성하기 위한 신앙전파propagatio fidei에 라테르나 마기카를 사용했다. 사탄의 모습을 밝은 빛으로 투사해 관객들에게 보여준 것이다(그림7.4).[17] 불행하게도 그 19세기 시각 미디어를 오늘날 체험하기란 거의 불가능한 듯하다. 이는 19세기 회화·조각·연극·음악의 처지와는 완전히 상반된다. 관심 있는 감상자가 이러한 공연을 실제 경험하지 않는다면 현대 시청각 미디어의 기원에 접근하기란 사실상 가능치 않다. 마티스나 모네의 회화가 엽서나 도판으로만 존재한다면 현대 미술 감상이 어떠했을지 상상해 보라!

 이 경이로운 시각 장치의 명성은 코펜하겐의 프레데릭 3세 궁정에서 열린 시체 영상 투사를 계기로 높아졌다. 이 상영은 환등기 공연의 선구자이자 여행가였던 라스무센 발겐슈타인Rasmussen Wal-

genstein(1609~1670)에 의해 이루어졌다.[18] 17세기 중반 라테르나 마기카, 즉 환등기는 투사된 영상으로 이야기를 전달하는 방법을 선사했다.[19] 그러나 그것의 초기 공연은 부주의한 방식으로 관객을 조종했다. 공연을 처음 본 순진한 관객들이 기만당하고 공포로 떨게 되었다. 코펜하겐 왕궁의 신하들이 소스라치게 놀라는 것을 본 프레드릭 왕은 그들의 소심함을 못 견디고 오히려 환등기 공연을 세 차례나 더 요구했다. 왕실 관객들은 반복된 관람으로 새로운 시각 장치에 익숙해짐에 따라 본래의 공포 효과는 상실되고 말았다.[20] 비록 이 첫 번째 환등기 공연 내용과 관련한 현장 목격자들의 상세한 서면 기록이 존재하지는 않지만, 발겐슈타인이 '쇼맨'이었고 새로운 시각 기구를 이용해 충격 효과와 속임수를 연출하고 관람객의 미신을 이용했다는 점에는 의견이 일치했다. 발겐슈타인은 초자연적인 영혼이나 유령을 마술적으로 등장시키는 환등기의 능력에 주로 매혹되었음이 분명하다. 한편, 환등기를 상영하는 마술사들에 반대하는 견해들은 전반적으로 깊은 의구심을 표했다. 특히 오늘날까지도 일부 문인들은 환등기 이미지의 암시적인 힘에 의혹을 제기하고 있다.[21]

다음 세기가 도래하자 환등기의 사용은 더욱 증가했다. 지금으로서는 상상하기 어려울 정도로 칠흑 같은 당시의 야간 시간대에 환등기의 작은 빛은 관객에게 큰 감동을 선사했다. 동시대에 남겨진 기록들은 환등기 공연의 마법적이고 정신적인 속성을 설명해준다. 공연 시작 후 몇 분이 경과하면, 일반적으로 영혼으로 간주되는, 관객들에게 낯익은 인물의 형상이 바닥에 선명하게 보이면서 천천히 위로 올라오는 듯이 보인다. 이러한 공연은 빈의 요제프슈타트 구역에 있는 특별 극장에서 1790년 2월부터 체계적으로 상연되었다. 검은 장막이 덮인 극장 내부에는 환등기로 밝게 비춘 하얀 '매직 서클'과 해골 형태들이 보였다. 야간에 이루어진 이 오락성 공연에는 폭풍우 효과가 가미되었는데, 공연이 진행됨에 따라 천둥, 바람, 우박, 비 등이 실제 밖에서 내리치기도 했다. 극의 절정은 혼령들의 등장이었다. 각 공연에는 소위 혼령 세 명이 등장했다. 각각의 혼령은 관객을 향해 몇 걸음 다가갔다가 이와 비슷하게 다시금 사라졌다. 귀신과 무서운 망령은 1790년대에 화려하게 복귀했다. 1780년대 중반, 폴 필리도어Paul Philidor 같은 흥행사는 호기심 많고 열광적인 독일 관객들을 위해 공연하기 시작했다. 그가 참고로 본뜬 공연들은 프리메이슨 단원이자 환등기 마술사로 전설적인 신통력을 자랑했던 요한 게오르크 슈뢰퍼Johann Georg Schröpfer의 작품이었다.[22] 슈뢰퍼가 후반기에 기획한 대표작의 특징은 관객에게 보이지 않는 환등기로 유령 같은 망령을 연기에 투사하는 방식에 있었다.[23] 이렇게 연출된 불안정하고 부유하는 유령 형상은 섬뜩하게도 매우 무서운 효과를 주었다. 슈뢰퍼가 사용했던 각종 속임수에는 거울을 이용한 영사, 감추어진 관에서 울리는 희미한 목소리, 유령으로 분장한 조연들, 천둥 음향

그림 7.5 판타스마고리아, 에티엔 가스파르 로베르송, 『과학적이고 일화적인 재밌는 회고록
Mémoires récréatives scientifiques et anecdotiques』, 표제화(파리, 1831).

효과 등이 있었다. 폴 필리도어는 이러한 환영 기법 외에 또 다른 방법을 창안했다. 그는 더욱 강력한 빛을 발산하는 아르강 램프Argand lamp라는 그 시대의 발명품을 이용하여, 더 많은 관객에게 이미지를 선사했다. 바로 판타스마고리아가 탄생하는 순간이었다(그림7.5).

환영의 대가로 통하는 요한 카를 엔슬렌Johann Carl Enslen은 초창기 환영 창출업계의 또 다른 선구자이다. 그는 유럽 전역에 걸쳐 〈하늘에서의 사냥〉으로 유명했다. 또한, 비행 조각과 세심하게 기획된 환상 기법으로도 유명했다. 베를린에서 개최된 그의 판타스마고리아 공연은 필리도어의 유령 관련 주제보다 더 폭넓은 영역을 소화했다.[24]

베를린에서 영감을 받은 판타스마고리아 마법의 가장 유명한 주연은 벨기에 출신 에티엔 가스파르 로베르송Etienne Gaspard Robertson이었다(그림7.6). 그는 화가, 물리학자, 총명한 기획자, 열기구 애호가이자 성직자이기도 했다. 1798년 프랑스 대혁명을 겪은 파리 시민들에게 이 몰입형 매체를 소개한 그는 1802년 이후에 리스본에서 모스크바까지 유럽 전역에서 공연했다.[25] 판타스마고리아는 19세기 서양에서 큰 성공을 거두었다.[26]

이후 라테르나 마기카의 영사 방식은 18세기 전통을 넘어 더욱 차별적으로 발전했다. 판타스코프fantascope라는 기계는 바퀴를 이용해 투사된 이미지의 원근 효과를 준 장치였다. 밑에 놋쇠 바퀴가 부착된 이 장치는 반투명한 스크린 뒤에서 작동되므로 관객에게 보이지 않는 데다가 앞뒤로 움직이는

그림 7.6 에티엔 가스파르 로베르송, 프랑수아 레비Francoise Levie (편), 『환등기와 판타스마고리아Lanterne magique et fantasmagorie』, 국립 기술박물관(파리: CNAM, 1990), p.6.

바퀴 소리가 나지 않았다. 따라서 영사 기사가 판타스코프를 움직임에 따라 관객은 스크린 위에 투사된 이미지가 가까이 왔다가 멀리 움직이는 것처럼 느꼈다. 게다가 렌즈 앞의 용해 장치는 한 장면에서 다른 장면으로의 극적인 이동을 가능케 했으며, 그 결과 움직임의 세련된 느낌과 변화하는 분위기를 조성할 수 있었다. 판타스마고리아 덕분에, 역동적인 변화의 영역으로서 이미지 공간이 지닌 가상의 깊이가 처음으로 가능해졌다. 이 모든 효과는 스크린이 사용된 결과이다.[27]

그러나 판타스마고리아는 '환영성'이나 '몰입'과 마찬가지로 단순히 정의되는 용어는 아니다. 판타스마고리아는 19세기 중반에 하나의 중요한 정치 개념이 되기도 했다. 마르크스는 1867년의 저서 『자본론』에서 잉여가치의 발생이 '판타스마고리아적'이라고 언급한 바 있다.[28]

로베르송의 파리 공연은 한동안 방치되어 있던 카푸친수도원으로 장소를 옮기고 나서 대단한 성공을 거두었다. 수도원으로 입장하려면 관객들이 묘지를 통과해야만 했으므로, 공연에 앞서 미리 기묘한 분위기를 체험하기도 했다. 로베르송은 필리도어의 혁신적 기법을 개량하는 한편, 분위기 있는 엔슬렌의 공연 목록을 활용해 볼테르적 환영과 성 안토니의 유혹, 그리고 〈맥베스〉에 등장하는 마녀 세 명을 관객들에게 선사했다.[29]

황혼이 깃들 무렵 수도원의 안마당을 지나 어두운 색조의 그림들이 걸려 있는 길고 침침한 복도를 걸어가던 관객들은, 요지경 상자, 왜곡된 거울, 소형 풍경화 등 시청각 볼거리가 있는 호기심의 방

과 같은 특별 수집품 진열실Salon de Physique에 이르게 된다. 로베르송은 "죽은 몸이 일시적으로 살아 움직일 수 있도록 만드는" 전기 불꽃을 고안하고 "새로운 액체fluidum novum"라 불렀다. 이처럼 '한쪽'에서는 유토피아를 함축하는 새로운 전기 매체가 감각적 환영과 연결되어 있다. 이제 관람객이 과학적이면서도 마술적인 마음의 상태로 영사실에 들어가면, "저승에 있는 자들, 이곳에 있지 않은 자들"이 나타날 것이라는 로베르송의 선포를 듣는다.[30]

관객들은 전경과 배경, 외부와 거리감 등 아무것도 느낄 수 없는 철저한 암흑 속에 있다. 버크Burke의 말을 빌자면 "숭고한 어둠"만이 그곳에 존재할 뿐이다. 판타스마고리아는 이러한 상연 방식 때문에 동시대의 다른 이미지 장치들과는 차별화된다. 완벽한 암흑과 무서운 음악, 특히 투영된 영상 이미지 때문에 관객은 자신이 어떤 방 안에 있다는 사실을 점차 의식하지 못하게 되었다. 관객의 지각은 이 모든 요소의 통제와 조절을 받으며 공연에 집중되었다.

관객들이 일단 자리에 앉으면 해설자는 '종교적 침묵'에 관해 말했고, 곧이어 비와 천둥, 글라스 하모니카 소리가 들렸다. 모차르트와 베토벤 등 당대 유명 작곡가들이 곡을 남긴 악기 글라스 하모니카는 새로운 과학 시대를 대표하는 전기의 거장 벤저민 프랭클린Benjamin Franklin의 발명품이다. 판타스마고리아의 화려한 볼거리를 배경으로 전달되는 글라스 하모니카의 으스스한 음향은 관객의 몰입을 한층 고조시켰다. 곧이어 어둠 속에서 나타난 유령이 빛을 발하면서 관객들에게 다가갔다.

영상의 동굴 속에서 체험하는 이 환영의 방식은 오늘날 우리에게 흥미롭게 보인다. 그러나 그 당시 사람들이 미디어를 경험하는 능력은 지금과는 완전히 차원을 달리했다. 로베르송은 관객들이 연기에 투사된 이미지에 충격을 받았다고 했으며, 잡지『법의 동무Ami des Lois』에서는 독자들에게 유산 가능성을 경고하며 임산부의 판타스마고리아 관람을 금지하기도 했다.[31] 사실 이러한 문구들이 공연 홍보용으로 효과적이었는지는 논쟁의 여지가 있지만, 만일 공연이 이 광고들과 전혀 달랐다면 장기적인 성공을 누리기는 어려웠을 것이다. 1800년 파리의 유명한 문필가 그리모 드라리니에르Grimod de la Rynière의 말에 따르면, "이와 함께 환영이 완벽하게 이루어졌다. 완벽히 어두운 방, 선별된 그림들, 가공할 크기의 마술적 확대, 그리고 마법, 이 모든 것이 어우러져 관객의 상상력에 깊은 인상을 주며 감각을 점령한다."[32]

로베르송을 칼리오스트로Cagliostro 같은 사기꾼과 동급으로 취급하기는 분명 어렵다. 또한, 그가 가톨릭계의 이미지 마법을 대표하는 델라 포르타della Porta, 키르허, 쇼트Schott, 쟌Zahn과 연결될 수도 없을 것이다.[33] 로베르송은 스스로를 "과학적 효과"의 제작자라고 불렀으나, 당연히 자신의 비법을 공

개하지 않았다. 그의 극에 포함되었던 도상에는 얼마 전에 처형되었던 마라Marat, 당통Danton, 로베스피에르Robespierre 같은 동시대 인물이 있었다. 하지만 프랑스 대혁명을 겪은 파리에서 루이 16세의 부활을 원치는 않았다. 그는 가톨릭 화체설化體設의 원리를 변형시키고 마법의 매체를 이용하여, 고인이 된 이 인물들을 유황빛 연기 소용돌이 속으로 불러왔다. 공연 도중, 관객 속에 미리 자리 잡고 있던 조연배우가 벌떡 일어나 "세상을 떠난 내 아내가 나타났어!"라고 외치면 객석에는 공포가 엄습하곤 했다. 공연의 마지막에는 주로 해골이 등장했으며, 로베르송은 "언젠가 당신에게 다가올 운명을 잘 살피시오. 판타스마고리아를 기억하시오"라는 경구로 극을 마무리했다.

로베르송과 판타스마고리아의 모습에는 그 시대의 양면성이 화경火鏡처럼 농축되어 있다. 교회의 권한과 지배가 약해지기 시작하면서, 판타스마고리아는 교회의 건축 영역에 확고히 자리 잡게 되었다. 그러나 판타스마고리아 상연 중에 관객이 경험하는 미신에 관한 으스스한 증언과 허위 과학적 실험, 그리고 공포정치 시대에 행해진 대량학살의 공포 등으로 말미암아, 계몽주의 시대의 총명함은 이미 그 빛을 잃기 시작하고 있었다. 미지의 매체가 지닌 신선한 암시의 가능성은 마술적 속임수의 지각을 과학적으로 보이는 것으로 변모시켰다.[34]

판타스마고리아 매체는 몰입의 역사에 속한다. 필자의 최근작에서 논의되었듯, 근래에 와서야 주목받은 이 현상은 사실 서양 미술사 거의 전반에 걸쳐 찾아볼 수 있다.[35] 예술 작품과 이미지 장치가 하나로 수렴될 때, 또는 메시지와 매체의 형태가 거의 불가분의 관계에 있어 매체가 보이지 않을 때 몰입이 발생한다.

판타스마고리아에서는 오늘날의 예술과 시각적 재현에서 우리가 겪는 이 몰입 현상이 모두 보인다. '감각들의 조작', 환영성의 작동, 사실주의와 환상의 만남, 이 모든 것의 모델이 되는 것이 판타스마고리아이다. 판타스마고리아는 비물질적으로 보이는 예술의 물질적인 기초가 되며, 예술 작품 자체와 인식론에 관련된 문제를 제기하기도 한다. 파노라마에 넓은 전망의 전체 풍경이 담겨 있다면(그림 7.7), 판타스마고리아에는 어떤 매체를 통해 선조들과 분리되지 않으려는 샤머니즘의 오래된 마법과 연관성이 있다.

환등기의 무시무시한 이미지 세계는 이처럼 대중 속에 이미 자리 잡고 있던 개념에 접근하면서, 강력하게 암시적인 뉴미디어를 통해 그 개념을 확장시켰다. 벨로프의 영상 이미지가 초자연적인 존재로 표현되지는 않았지만, 우리는 그 속에서 이상한 믿음들의 모조품을 알아챌 수 있다. 그러므로 현재에 이르기까지도 판타스마고리아적인 심취가 여전히 존재하는 것이다. 한편, 판타스마고리아의 공

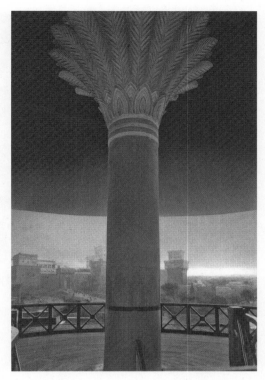

그림 7.7 알퇴팅Altötting 로톤다 실내. 게프하르트 푸겔Gebhard Fugl의 파노라마, 1903.
사진 출처: 에리카 드라페Erika Drave 사진, 뮌헨, 알퇴팅 파토라마 재단.

간은 원격 현전telepresence, 유전자 아트 같은 미디어아트의 다른 장에서도 유토피아적 미디어와 관련된 중요한 역할을 한다.

원격 현전

정보를 매개로 한 새로운 인식론이 원격 현전이라는 새로운 척도의 포문을 열고 범세계적인 이미지 교환을 가능케 한 것은 역설적이다.[36] 디지털 이미지는 HMDHead-Mounted Display, CAVECave Automatic Virtual Environment, 벽 등 다양한 기구와 장소에 등장한다. 폴 서먼의 〈텔레마틱 꿈〉에는 침대 홑이불

그림 7.8 폴 서먼, 앤드리아 재프, <물줄기>, 텔레마틱 설치, 1999.

에, 〈물줄기〉라는 설치 작품에는 물의 장벽에 등장한다. 폴 서먼과 앤드리아 재프Andrea Zapp의 1999년작 〈물줄기〉에는 사회 권력에 관한 메시지가 으스스하게 시각화되었다(그림7.8).[iii] 관객이 빌헬름 렘부르크 미술관의 크로마키 방에 들어가면 작품의 또 다른 설치 장소인 헤르텐 소재의 어느 폐광 목욕실을 방문한 사람들과 접촉하게 된다. 한편, 미술관 관람객들의 이미지는 광산의 샤워에서 분사되는 피라미드형 물줄기에 투사되어 판타스마고리아적 밀접성을 띠게 된다. 탄광이라는 산업 시대의 폐허 현장에서 폴 서먼과 앤드리아 재프는 언캐니한 '동시에' 생생한 체험을 창조했다. 양자물리학은 현실이 관찰의 산물이라고 가르쳤다. 그러나 이 작품에서는 원거리와 근거리가 실시간에 공존한다는 역설이 창조되었다. 즉 "나는 내가 존재하지 않는 저쪽 편에 있으며, 더 올바른 판단을 거역하는 감각적 증거를 경험한다."

iii 1999년 6~8월에 뒤스부르크에 있는 빌헬름 렘부르크 미술관의 《연결된 도시》전에서 실현된 장소 특정적 설치물이다. 1997년에 폐광된 헤르텐 광산의 목욕실과 탈의실, 그리고 미술관 등 세 곳을 방문한 관람객의 영상이 ISDN 전송과 실시간 합성을 거쳐 미술관과 탈의실의 모니터, 그리고 목욕실의 물줄기에 나온다. 헤르텐 광산은 한때 유럽에서 가장 큰 광산 중 하나로 7천여 명 이상의 광부가 일한 바 있으며, 매일 천여 명의 광부가 목욕실을 이용했다고 한다.

세대를 이어 탄광에서 일하며 온몸에서 땀으로 찌든 석탄 가루를 씻어내는 광부들을 연상시키는 상상의 공간을 창조할 때, 서먼은 텔레마틱 기술을 한층 더 강화했다. 그의 사회적 비판에는 판타스마고리아적 밀접성이 상당히 높아 혼란스럽기까지 하다. 벨로프의 〈영향을 주는 기계〉가 정신세계와 접촉하고자 했다면, 지난 글에서도 밝힌 대로 미디어 역사에서 원격 현전의 반복되는 사용은 초월성에 접근하려는 시도이다. 폴 서먼의 설치 작품도 이러한 맥락으로 이해해야 한다.

디지털의 진화: 인공생명

최근 예술 장르의 진화 과정에 등장한 현상 가운데 하나는, 디지털 아트 미디어로 인해 전통적인 예술 작품이 점차 과정 미술의 형태로 변화하기 시작한 것이다.[37] 미디어 고고학 이론이 흔히 주장해온 것처럼, 상호작용, 텔레마틱 기술, 유전자 이미지 과정 등의 새로운 변수들은 예술의 경계를 점차 더 모호하게 할 뿐 아니라, 관찰자의 인식과 이미지 매체를 결합하려 했다. 어떤 이미지 매체가 인간의 감각 전체를 포함하는 방향으로 나아가는 현상은 미디어아트에서 두드러진다. 판타스마고리아에서 몰입과 정신성을 통해 죽은 이와의 연결이 시도되었다면, 유전자 예술의 우상적 작품으로 통하는 크리스타 좀머러와 로랑 미뇨노의 공동작 〈A-볼브A-Volve〉에서는 어두침침한 공간에서 빛을 발하는 인공생명이 시각화되었다.[38]

건축·조각·회화·시노그래피scenography 등의 장르, 그리고 연극·영화·사진 등 역사상 존재한 이미지 미디어까지 전 영역을 시뮬레이션으로서 통합하는 예술 작품들이 생산되고 있다. 이 모든 요소는 그 효과들의 힘에 의해서만 존재하는 어떤 공간으로 흡수되었다.

디지털 이미지는 센서와 데이터 뱅크에서 가져온 정보들로 가득한 인터랙티브 이미지 공간을 가능하게 했으며, 그 이미지의 시각성은 과정적이며 '지능적인' 방식으로 변화되었다. 이러한 이미지들은 외형상 디스플레이 혹은 스크린에 가까우며, 네트워크화된 정보를 투사하는 표면으로 작용한다. 그 정보는 원격 통신정보 기술에 의해 원거리 활동을 근거리로 가져올 수 있으며, 반대로 원거리에서 활동을 수행할 수 있게 하기도 한다. 이처럼 디지털 이미지는 지금까지 분리되었던 장르 간 경계를 모호하게 만든다. 유전자 알고리즘을 사용하면 이미지 공간에 마치 생물체가 거주하는 것처럼 보

이게 할 수도 있고, 이곳에서 이루어지는 진화의 과정과 변화를 통해 결국 인공 자연과 예술이 합병된다고 말할 수 있다.

판타스마고리아와 환등기에서처럼 사물이 관객 앞에서 거의 마술적으로 부유하도록 만드는 개념은 현재 아이맥스 영화를 제외하고서는 컴퓨터 아트에서 주로 접할 수 있다. 예술가이자 과학자이기도 한 토머스 레이Thomas Ray, 크리스타 좀머러, 칼 심스Karl Sims는 삶의 과정을 모사했으며, 진화와 선택이라는 방법으로 미디어아트를 창조했다. 유전자 알고리즘의 도움으로 탄생한 수려한 컴퓨터 이미지의 세계는 새로운 디자인 도구를 획득했을 뿐 아니라 실제 살아 있는 듯한 모습으로 창조될 수 있다. 진화의 번식 패턴에 따르면, 3차원적으로 보이는 소프트웨어 에이전트에 의해 그 현상학이 에이전트의 다음 '세대'로 전송된 후, 교배와 돌연변이의 원칙에 따라 새로운 변이와 결합한다. 여기에 유일한 제약이 있다면 예술가가 결정하는 선별 체제이다.

베른트 린테르만Berndt Lintermann의 1999년작 〈소노모피스SonoMorphis〉는 인공생명의 복잡한 형태를 시각화하면서 재밌는 조합들과 결합한 판타스마고리아적 설치 작품이다. 유전자 알고리즘이 바탕이 된 전례 없는 생명 형태가 어두운 공간에 생성되었다(그림7.9). 린테르만은 인공생명체가 계속 회전하도록 만들었으며, 입체 음향을 가미해 공간적인 효과를 높였다. 그 음향 또한 임의적인 과정으로 생성된 것이었다. 린테르만은 매우 유연한 인터랙티브 구조의 설치 작품을 의도했으며, 시청각 요소로 구성된 일종의 악기로 작품이 이해되길 원했다. 작품 속 형태들의 생성 가능한 숫자가 10^{80}개에 달하는데, 린테르만에 의하면 이 숫자는 우주에 존재하는 모든 원자의 숫자에 가깝다. 만일 그것이 사실이라면 〈소노모피스〉에서 구현할 수 있는 변종의 숫자는 대단히 많으며, 그중 극히 일부만이라도 탐구해보기란 불가능하다. CAVE의 어둠 속에서 생명체처럼 보이는 형태는 현대판 판타스마고리아인 듯하다.

유전학과 인공생명에 관한 논의는[39] 처음에는 주로 생물 정보학과 컴퓨터 공학의 원칙들에 국한되었으나, 예술에서 기인한 모델·영상·이미지 등이 차츰 첨가되면서 논쟁이 더욱 가속화되었다. 이론적 관점에서 볼 때 진화라는 개념은 이미지가 겪는 획기적인 과정을 대표한다. 무작위한 원칙들이 적당히 제어됨으로써, 예측과 복제가 불가능한 독특하고 일시적인 이미지가 창조될 수 있다. 랭턴Langton과 레이가 대표하는 강경파 인공생명론자의 문제점은, 컴퓨터 생태권을 단어의 일반적 의미가 뜻하는 "살아 있는" 것으로 간주하는 점이다.[40] 인공생명론자들은 투사된 생명체가 삶에 '유사'할 뿐 아니라, 생명 그 자체라고 주장한다. 이론적인 관점에서 그것은 고지식한 견해일 뿐이다. 인공생

명의 영상중심주의pictorialism는 이미지로 분류될 수는 있으나, 모든 다른 디지털 이미지와 마찬가지로 컴퓨터로 수행된 연산의 결과이다. 생명 과정의 기능과 프로그램에 관련해 생각할 때, 이미지는 구체화된 생명체 구조에 바탕을 둔 하나의 추상적 개념이다. 하나의 이미지가 과학적 정당성을 얻는 것은 특히 진화라는 생태계 원칙과 알고리즘적으로 유사하기 때문이다. 그 과정은 생명에 관한 과학적 이론들 면면을 시각화하는 데에 성공했으나, 그 결과로 등장한 이미지들은 그 이상도 이하도 아니다.

예술 용어를 빌어 말하자면, 인공생명 연구는 무엇보다 장르 간 경계를 허물고, 예술과 삶의 구획을 미래에 없애고자 한다. 레이와 좀머러가 유비쿼터스 컴퓨터 네트워크에서 제시했듯 말이다.[41]

이처럼 판타스마고리아적으로 생명을 얻은 인공생명과 인공의식은 스스로가 만든 과도기적 과학기술에 인간의 투영을 머무르게 한다. 하나의 상징적인 공간인 이곳에서는, 린테르만의 작품에서 반영되듯, 특히 과학기술의 발전 단계에 있는 인간의 이미지를 반영하는 무엇인가가 언급된다.

새로운 현상을 접하면서 예전의 것을 찾고자 할 목적으로 떠난 미디어 역사로의 짧은 여행 이후 우리에게 남겨진 과제는 "새로운 미디어 속에서 진정 새로운 것은 무엇인가?"라는 질문을 던짐과 함께, 현재 미디어 발전 과정을 향한 과도한 반응에 대해 더 통찰력 있게 분석하는 일이다.

판타스마고리아는 지금까지의 미디어아트에 관한 담론에 소개되지 않았던 어떤 원칙을 의미한다. 그 원칙은 예술과 과학에서부터 비롯된 개념들을 결합하며, 이용할 수 있는 모든 현대적 방법을 동

원하여 환영성과 복수 감각적 몰입을 발생시키고자 한다. 앞서 언급된 키르허로 대표되는 로마 가톨릭교의 암시적 이미지들과 자칭 합리주의 사이에 위치하는 판타스마고리아는 사실 이미지 역사상 하나의 전환점에 해당한다. 필자의 견해로는 다음과 같은 쟁점이 따른다. 파노라마와 관련해 몰입의 역사가 입증되고 확립될 수 있는 것처럼, 판타스마고리아는 심령, 죽은 이, 인공생명 형태와 접촉할 수 있다고 제시하는 미디어 원칙으로 이해될 수 있는 것이다. 따라서 매클루언의 이론은 더욱 확장될 필요가 있을 것이다. 인간이 마술적 방법을 사용해 감정과 초자연적인 경험을 다루는 것은, 과학기술적 유토피아가 초래한 불안감으로부터 비롯되었다. 베냐민이 던진 조롱은 이미 이와 같은 방향으로 움직이고 있다. 이러한 관점에서 볼 때, 예술·과학·마술의 혼합물인 판타스마고리아 전통을 토대로 많은 동시대 예술가들이 작업하는 것을 볼 수 있다.

결론: 이미지 사이언스의 영향

현재까지의 이미지 미디어 역사를 광범위하게 고찰한 결과, 환영을 창조하는 뉴미디어 발전의 주된 동력 중 하나는 더 큰 암시의 힘을 획득하고자 한다는 사실을 알게 되었다. 이러한 동기에 의해, 새로운 암시의 가능성을 개발하고 새로운 인식 체제를 만듦으로써 관찰자보다 더 큰 힘을 유지하고 일신하려는 노력이 지속되었다. 따라서 환등기, 파노라마, 디오라마, 판타스마고리아, 영화, 컴퓨터 디스플레이, 과학기술적 이미지 미디어는 계속 변화하는 기계의 종합이며, 모든 표준화 시도에도 불구하고 좀처럼 안정되지 않는 조직 형태이며 재료이다. 인간은 환상의 고조 가능성에 끊임없이 매료되는 것이다.

디지털 이미지는 미디어 역사에 등장하는 '이미지'의 범주에 결국 새로운 의미를 부여했다. 내부와 외부, 멀고 가까운 곳, 물리적인 것과 가상적인 것, 생물학적인 것과 자동 기계적인 것, 이미지와 폼 사이의 차이가 사라지고 있다. 우리는 멈추지 않는 가파른 물줄기를 목격할 수 있다. 가까이에서 이를 세심히 바라보면 영화처럼 확립된 듯한 독립 개체가 보이며, 전체적으로 보면 그것은 예술 미디어의 변화무쌍한 진화 단계에서 계속 변화하며 새로운 배열로 무리를 짓는 요소들이다.

몰입은 비록 그 개념의 이해가 쉽지 않고 모순의 여지가 있지만, 미디어 발전의 이해를 위한 주요한 요소임이 분명해졌다. 비평적 거리 두기와 몰입의 관계는 '이것 또는 저것' 같은 양자택일의 단순

한 문제가 결코 아니다. 다양하고 많은 관련 요소들은 변증법적이고 약간은 모순되게 서로 얽혀 있으며, 무엇보다도 관찰자의 개인 성향과 과거에 습득한 미디어 능력에 영향을 받는다. 몰입은 정신이 활발히 작동하는 과정이지만, 초창기와 최근의 미술사 전반에서 일반적으로 이해되었듯, 과정·변화·전환을 유발할 목적으로 착수된 정신의 몰두 상태로 정의된다. 재현된 것에 비판적인 거리를 적게 두면서 감정적으로 개입하는 것이 몰입의 특징이다.[42]

증가하는 암시의 힘은 환영적 뉴미디어 발전을 추진하는 상당히 중요한 원동력으로 보인다. 오늘날의 이미지 사이언스 덕분에, 핍쇼, 파노라마, 미리오라마, 스테레오스코프, 원형파노라마, 환등기, 에이도푸시콘, 디오라마, 판타스마고리아, 무성 영화, 컬러 영화, 향기 영화, 아이맥스, 시네오라마 cinéorama,[iv] 왜상, 텔레비전, 텔레마틱 기술, 컴퓨터 합성 가상 이미지 공간 등, 시각 미디어의 발전사를 기술하려는 시도가 가능해졌다. 이 역사에는 전형적인 일탈, 모순, 난관이 다수 등장하기도 한다. 그러나 예술사가 없다면, 특히 비교와 비판적 이미지 분석의 도구가 없다면, 이미지 사이언스는 더 심층적인 역사적 통찰을 발전시킬 수 없다. '숙달된 눈'이 없는 이미지 사이언스에는 자칫 과거의 신화를 전파할 위험이 도사리며, 이미지들이 주는 힘에 굴복될 수도 있다. 미디어아트의 증가로 이러한 논쟁이 더욱 격화되면서 이미지에 관한 질문의 강도뿐 아니라 특성 또한 새로워졌다.

이미지 사이언스는 실험적인 것, 현실 반영, 유토피아 공간 등 예술이 제공하는 것들의 포기를 의미하지 않는다. 그와는 반대로, 예술이 과학기술과 미디어에 제공한 근본적인 영감들은 이처럼 확장된 영역 속에서 더욱 선명하게 드러난다. 레오나르도, 발겐슈타인, 포조Pozzo, 바커Barker, 로베르송, 다게르Daguerre, 모르스Morse, 발레리Valery, 그리고 현재 디지털 시대의 대표적 예술가들이 그 예이다. 이미지 연구는 이미지들 사이에 놓여 있는 것들도 함께 다루는 열린 영역이다. 벨로프의 경우에서 보이듯, 신경과학, 심리학, 철학, 감정 연구, 기타 과학적 규율 등의 상호작용 결과에서 기인한 새로운 관점들도 다루어져야 할 부분이다.

<div align="right">번역 • 황유진</div>

iv 라울 그리무앵 상송Raoul Grimoin-Sanson의 발명품 시네오라마는 1900년 파리 엑스포에서 처음 소개되었다. 파노라마 그림과 영화적 기술이 합쳐진 형태의 영화적 경험으로, 동시에 작동되는 열 개의 영사기 장면이 360도 스크린 위에 투사되었다. 열기구 중 사람이 타는 바구니 부분에 스크린이 부착되어 200여 명의 관객이 동시에 관람할 수 있었으나 안전상의 이유로 엑스포 4일째부터 금지되었다.

주석

1. Pascal Beausse, "Zoe Beloff, Christoph Draeger: images rémantes- After images," *Artpress* 235 (1998): 43~47; Chris Gehman, "A Mechanical Medium. A Conversation with Zoe Beloff and Gen Ken Montgomery," *Cinéma scope* 6 (2001):32~35; Timothy Druckrey, "Zoe Beloff," in *Nam June Paik award 2002*, International Art Award NRW (Ostfildern-Ruit: Hatje Cantz, 2002), 20~21; and Steven Shaviro, "Future Past: Zoe Beloff's Beyond," *Artbyte: Magazine of Digital Arts 3Anthony Vidler, Unbeimlich: Über das Unbehagen in der modernen Architektur* (Hamburg: Edition Nautilus, 1992).(1998):17~18 참조.

2. 에른스트 캐시러는 다른 사상가들보다도 지적인 생산성과 인식의 창조를 위한 거리^{distance}[의] 힘에 대한 논의를 했다. 그는 『개인과 우주^{Individuum und Kosmos}』에서 거리는 주제를 구성하고 "미학적 이미지 공간"과 "논리적이고 수학적 사고의 공간" 창조에 유일한 책임이 있다고 주장했다. 참조. E.Cassirer, *Individuum und Kosmos*(Darmstadt: Wissenschaftliche Buchgesellschaft, 1963[1927]), 179.

 이년 후 아비 바르부르크는 지적이며 인식을 향상시키는 거리의 힘을 강조했고, "인간 문명의 원래의 행동"을 『므네모시네 지도^{Mnemosyne-Atlas}』의 서문에 포함시켰다(*Der Bilderatlas Mnemosyne: Gesammelte Schriften Abteilung 2, Band 2* [Berlin: Akademie Verlag, 2000], 3~6).

3. Anthony Vidler, *Unheimlich: Über das Unbehagen in der modernen Architektur* (Hamburg: Edition Nautilus, 1992).

4. Victor Tausk, "On the Origin of the 'Influencing Machine' in Schizophrenia," *Psychoanalytic Quarterly* 2 (1933), 521~522.

5. Sigmund Freud, "Das Unheimliche," in *Gesammelte Werke*, vol. 12, ed. Anna Freud (Frankfurt am Main: Fischer, 1947), 227~268.

6. 첫 번째 주제는 여러 나라에서 수집된 가족사진 36개의 이미지로 구성되어 있다. 부부, 그룹, 공식적 상황의 가족들, 집안의 "부르주아 초상화" 등 다양하다. "애정 영화", "범죄 상황", "전쟁 장면" 등 다른 주제들도 있다.

7. <영향을 주는 기계> 제작은 뉴욕 퍼블릭 아트 펀드^{Public Art Fund} 기금으로 이루어졌으며, 2000년 10월 19~31일 뉴욕의 매디슨스퀘어파크에서 소개되었다. 19세기 중반의 영혼 세계와 원거리 접촉을 했다고 주장했던 텔레비전의 선구 존 로지 배어드^{John Logie Baird}와 폭스 시스터스^{Fox Sisters}처럼 미디어 역사에 등장하는 주요 인물들의 "망령"이 한밤중 그 공원을 어슬렁거렸다. 그 공원은 1920년대에 로지 배어드가 첫 공식 실험을 했던 장소(프리스가^{Frith Street}에 위치한 이태리 바^{Bar Italia} 위의 방)와 얼마 떨어져 있지 않은 곳이었다. <영향을 주는 기계>는 유령, 소리, 빛 등 다양한 미디어가 분열적으로 보이는 풍경이다. 귀신들이 기계를 탈출했다…

8. Walter Benjamin, "Lichtenberg," 1932, in Walter Benjamin, *Gesammelte Schriften*, IV/2, ed. Rolf Tiedemann (Frankfurt am Main: Suhrkamp, 1991), 696-720

9. Sergei Eisenstein, *Das dynamische Quadrat: Schriften zum Film* (Leipzig: Reclam, 1988). (Originally: Stereoki-

no, 1947).

10. Marvin Minsky, *Society of Mind* (New York: Simon and Schuster, 1988) 참조.

11. Gene Youngblood, *Expanded Cinema* (New York: E. P. Dutton, 1970) 참조.

12. Hans Moravec, *Robot: Mere Machine to Transcendent Mind* (Oxford: Oxford University Press, 2000) 참조.

13. J.A. Eberhard, *Handbuch der Ästhetik*, Part 1 (Halle: Hemmerde und Swetschke, 1805) 참조.

14. Neil Postman, Amusing Ourselves to Death: Public Discourse in the Age of Show Business (New York: Penguin Books, 1986) 참조.

15. Jean Baudrillard, *Symbolic Exchange and Death* (London: Sage Publication, 1993) 참조.

16. Vilém Flusser, *Ins Universum der technischen Bilder* (Goettingen: European Photography, 1985) 참조.

17. Ulrike Hick, *Geschichte der optischen Mdien* (Munich: Fink, 1999), 115ff. and 129~130; W.A.Wagenaar, "The Origins of the Lantern," *New Magic Lantern Journal 1*, no.3(1980); 10~12; Francoise Levie, ed., Lanterne magique et fantasmagorie, Musée national des techniques (Paris: CNAM, 1990); Laurent Mannoni, *The Great Art of Light and Shadow: Archaeology of the Cinema* (Exeter: University of Exeter Press, 2000[1995]) 참조.

18. laterna magica라는 용어는 샤를 프랑수아 밀레 드샬Charles Francois Millet Dechales이 1665년 리용에서 열린 발겐슈타인의 공연을 보고 만든 이름으로, 극적인 주제의 작은 그림을 실물 크기로 크게 확대하는 환등기의 경이적인 능력을 충실히 반영했다. Charles Francois Millet Dechales, *Cursus seu mundus mathematicus* (Lyon: 1674), vol. 2, 665.

19. 초창기 환등기의 역사에서 가장 중요한 역할을 한 세 명은 우선 환등기를 발명했다고 볼 수 있는 과학자 크리스티안 하위헌스Christiaan Huygens(1629~1695)이다. 다음으로 초창기 비평가이자 여행가 토머스 라스무센 발겐슈타인Thomas Rasmussen Walgenstein(1627~1681)은 유럽 전역에 걸쳐 환등기 공연을 펼쳤으며 지식인들과 과학자들이 어떻게 이 매체를 받아들였는지에 하나의 결정적인 영향력을 행사했을 것이다. 요한 프란츠 그린델Johann Franz Griendel(1631~1687)은 뉘른베르크에서 1671년부터 판매용 환등기를 제작하기 시작했으며 이후 이 제품의 생산이 2백 년 이상 지속되는 전통이 확립되었다. 그린델은 원래 카톨릭의 카푸친 수도사였다가 개신교로 개종했고 1670년에 뉘른베르크로 이주했다. 그는 군사 건축 공법, 광학, 수학 등 광범위한 지식의 소유자였다. 1671년에 판매할 광학 기구 중 하나가 환등기였으며, 하노버의 고트프리트 빌헬름 라이프니츠Gottfried Wilhelm Leibniz에게 보내졌던 25개 물품 리스트 중 환등기가 포함되어 있었다. 수평 실린더가 깔때기 모양의 금속 받침 위에 올려져 있는 디자인은, 수직 실린더 혹은 직사각형 나무 상자로 만들어진 네덜란드 및 다른 서부 유럽형 모델과 달랐다.

20. Oligerus Jacobaeus, *Musuem regierum, seu catalogus rerum* (Copenhagen: 1710), vol.II, 2. 참조.

21. Martin Jay, *Downcast Eyes: The Denigration of Vision in Twentieth-Century French Thought* (Berkeley: University of California Press, 1993) 참조.

22. Baltasar Bekker, *Chr. August Crusius' Bedenken über die Schöpferischen Geisterbeschwörungen mit antiapocalyptischen Augen betrachtet* (Berlin; 1775) 참조.

23. 이 기법에 관해서는 1769~1770년 질-에드메 귀요Gilles-Edmé Guyot가 "물리학과 수학의 새로운 여흥Nouvelles récréations physiques et mathematiques"에 처음 기록했다.

24. 그는 로라Laura의 묘지에서 페트라르크Petrarch를 보여줬으며 아벨라르Abelard와 엘로이즈Eloise의 이야기를 들려줬다. 또한, 프리드리히 대왕Frederick the Great과 지텐 장군General Ziethen의 초상화를 보여주었다. 참조. Stephan Oettermann, "Johann Karl Enslen's Flying Sculptures," Daidalos 37, 15(1990): 44~53.

25. J.E. Varey, "Robertson's Phantasmagoria in Madrid 1821," Theatre Notebook 9~11 (1954~1955 and 1956~1957) 참조.

26. 북미에서도 공연이 열렸다. 일부 공연에는 뒤몬티에즈 형제Dumontiez brothers의 판타스마고리아 환등기가 사용되었다. 미국 관객들은 볼테르와 프리드리히 대왕의 혼령 대신에 조지 워싱턴, 벤저민 프랭클린, 토머스 재퍼슨을 만났다. 런던, 뉴욕, 베를린, 필라델피아, 멕시코 시티, 파리, 마드리드, 함부르크의 극장을 비롯한 여러 도시에서 판타스마고리아 쇼가 열리면서, 환등기는 19세기 초반 다수의 관객을 위한 대중적 공연 기획에 유용한 도구로 자리 잡았다. 19세기 전반부에 급격한 기술 발전을 이루었던 환등기는 19세기 후반부에 이르러 문화적 변모를 겪었다. 1820년 초반에 영국 회사 카펜터 & 웨슬리Carpenter & Westley는 아르강램프를 이용한 견고한 철제 모형을 제작했다. 이후 환등기는 교실의 강연 및 세미나에서 사용될 수 있었다. 마술, 심령론, 공포가 새로운 매체와 밀접히 연결되었다는 것은 우연만은 아닐 것이다. 심령론은 19세기 중반까지 미국에서 상당히 큰 흐름으로 전개되었다. 1859년 추산으로 대략 1,100만 명의 심령론자가 있었다. Alan Gauld, The Founders of Psychical Research (New York: Schocken, 1968), 29. 심령론과 전기의 관계에 관해서는 Wolfgang Hagen, "Die entwendete Elektrizität: Zur medialen Genealogie des 'modernen Spiritismus'". http://www.whaagen.de/publications/ 참조. 심령주의자들 중에는 헤리엇 비처 스토우Harriet Beecher Stowe, 에이브러햄 링컨Abraham Lincoln 대통령처럼 당시의 저명인사들도 많았다. Russel M.Goldfarb and Clara R. Goldfarb, Spiritualism and Nineteenth-Century Letters (Rutherford, N.J.: Fairleigh Dickinson University Press, 1978), 43~44 참조.

27. 옥스포드 영어 사전에 따르면 단어 '스크린'은 판타스마고리아와 관련하여 1810년 무렵에 처음 등장했다.

28. 아도르노와 베냐민이 이 용어를 사용했다. 세계 박람회는 베냐민에게 '판타스마고리적' 현상으로 해석되었다. Margaret Cohen, "Walter Benjamin's Phantasmagoria," New German Critique 43 (1989): 87~108 참조.

29. 로베르송은 소위 판토스코프 랜턴fantoscope lantern도 판매했다. 기발한 디자인의 이 장치 덕에 투명 슬라이드와 불투명 3-D 인형극 영사가 가능해졌다.

30. E. G. Robertson, Mémoires récrétifs, scientifiques et anecdotiques d'un physician-aeronaute (Langres: Clima Editeur, 1985). 또한 "La Phantasmagorie," La Fleur Villageoise 22 (28 February and 23 May 1793) 참조.

31. L'ami des lois, 955 (28 March 1798), 1 참조.

32. Grimod de la Reyniére, in the Courrier des Spectacles, 1092, 7 March 1800, 3 참조.

33. Barbara Maria Stafford and Frances Terpak, Devices of Wonder: From the World in a Box to Images on a Screen

(Los Angeles: Getty Research Institute, 2001) 참조.

34. 환등기를 위해 고안된 용해 기법은 시간의 확장 혹은 압축에 특별한 미학적 시각 경험을 부여했으며, 매체의 마술적이고 환영적 효과에 의해 그 경험이 더욱 고조되었다. 논리상 다음에 올 단계는 대형 파노라마를 움직이는 효과와 결합하는 것이었다. 이제 영화와 더욱 근접해 있다. 이 단계는 영화예술 이전 모형을 가리키며, 움직임의 환영이라는 미학적 범주에 초점을 맞추고 있다. 환등기 상영관에서 고전적 골동품과 르네상스 시대의 서로 다른 형상들 사이를 오가는 시간적 경험을 한 관객들은 이 매체들에 열광되었으며, 이제 디오라마의 주요한 혁신이 도래할 것이었다. 그럼에도 불구하고 19세기 세계 박람회에 소개된 움직이는 파노라마야말로 환영 '장치dispositif'의 핵심 요소로서 이 흐름의 돌파구라고 간주될 수 있다. 특히 풍경이 천천히 변하며 지나가면서 증기선과 기차 여행을 하는 듯한 움직이는 파노라마 경험이 큰 인기를 끌었다. 이러한 시각 경험은 극장에도 도입되었다. 돌림판에 장착된 채색된 긴 배경막, 즉 변화하는 파노라마가 관객들을 지나갔다. Marie-Louise Plessen, ed. *Sehsucht: Das Panorama als Massenunterhaltung im 19. Jahrhundert*, exhibition catalog, Bundeskunsthalle Bonn (Basel: Stroemfeld/Roter Stern, 1993), 230ff 참조. 19세기 전반부에는 세부나 전체, 정지 상태나 움직이는 상태의 변화하는 형상을 보고 싶어하는 욕구 때문에 시간의 경과를 표현한 여러 '미쟝센mise-en-scène'이 인기를 끌었다. 파노라마는 19세기 후반부에 관객들이 돌아가는 연단에 앉아서 관람하는 방식으로 발전되었으며, 어떤 회전 파노라마의 경우 전체 회화를 감상하는 데에 20분이 소요되었다.

35. Oliver Grau, *Virtual Art: From Illusion to Immersion* (Cambridge, Mass.: MIT Press, 2003) 참조.

36. Ken Goldberg, ed., *The Robot in the Garden: Telerobotics and telepistemology on the Internet* (Cambridge, Mass.: MIT Press, 2000), 특히 Oliver Grau, "The History of Telepresence: Automata, Illusion and the Rejection of the Body," 226~246 참조.

37. Martin Rieser and Andrea Zapp, eds., *New Screen Media: Cinema/Art/Narrative* (London: British Film Institute, 2002); Gerfried Stocker and Christiane Schöpf, eds., *ARS ELECTRONICA: CODE = The Language of Our Time* (Ostfildern: hatje Cantz, 2003) 참조.

38. Laurent Mignonneau and Christa Sommerer, "Creating Artificial Life for Interactive Art and Entertainment," in *Artificial Life VII, Workshop Proceedings* (Portland: University of Portland 2000), 149~153 참조.

39. Christopher G. Langton, ed., *Artificial Life* (Cambridge, Mass.: MIT Press, 1995); M. A. Bedau, "Philosophical Content and Method of Artificial Life," in *The Digital Phoenix: How Computers Are Changing Philosophy*, ed. T.W. Bynam and J. H. Moor (Oxford: Blackwell, 1998), 135~152 참조.

40. Thomas Ray, "An Approach on the Synthesis of Life," in *The Philosophy of Artificial Life*, ed. Margaret Boden (Oxford University Press, 1996), 111~145 참조.

41. Laurent Mignonneau and Christa Sommerer, "Modeling Emergence of Complexity: The Application of Complex System and Origin of Life Theory to Interactive Art on the Internet," in *Artificial Life VII: Proceedings of the Seventh Internaional Conference*, ed. M. A. Bedau (Cambridge, Mass.: MIT Press, 2000) 참조.

42. 이 점은 감정에 관한 컨퍼런스 두 곳의 주된 논점이었다. 매나지오 소재 베를린 브란덴브루크 아카데미 오브 사이언스의 아카데미가 기획한 이 컨퍼런스에는 다양한 미디어의 이미지가 관찰자에게 발생시키는 감정 자극의 영향에 관한 학제 간 입장들이 발제되었다. 이 분야에 대해 학제 간 관점으로 출판된 최근 저서는 Oliver Grau and Andreas Keil, *Mediale Emotionen* (Frankfurt am Main: Fischcr, 2005)이다.

올리버 그라우

8. 이슬람의 자동화:
알 자자리의 『독창적인 기계 장치에 대한 지식을 담은 책』(1206) 읽기

구나란 나다라잔
Gunalan Nadarajan

서문

이븐 알-라자즈 알-자자리Ibn al-Razzaz al-Jazari의 『독창적인 기계 장치에 대한 지식을 담은 책Kitab fi ma rifat al-hiyal al-handasiyya』은 1202년에서 1204년 사이에 완성된 이후 1206년에 출판되었다. 이 책이 자동화된 장치와 기계학에 대해 통용되던 지식을 가장 종합적이고 체계적으로 모은 것이라는 사실은 거의 틀림없다. 이 책은 자동 장치와 자동화에 대한 현존 지식을 예로 들면서 이를 더 확장시키는 다양한 장치와 기계 장치의 과학기술적 발전을 체계적으로 기록했다. 이 책을 번역하여 이 글의 중요성을 널리 알리려고 온 힘을 기울인 도널드 힐Donald Hill은 다음과 같이 주장했다. "공학의 역사에서 알 자자리가 쓴 책의 중요성은 아무리 강조해도 지나치지 않는다. 근대에 이르기까지 다른 어떤 문화권의 어떤 책에서도 기계의 디자인, 제조, 조립에 대해 이 책과 비교할 만한 풍부한 설명을 찾아볼 수 없다. … 알 자자리는 비아랍권과 아랍권의 선조들이 보유했던 기술을 완전히 이해했을 뿐 아니라 창의적이기까지 했다. 그는 기계 장치와 유압 장치를 몇몇 개 덧붙였다. 이런 발명은 훗날 자동 제어와 현대 기계로 나아가는 길을 열었으며 증기 기관과 내연 기관의 디자인에 영향을 미쳤다. 알 자자리의 발명품이 미친 영향은 현대 기계 공학에도 여전히 나타난다."(Hill 1998, 231~232)

이 에세이는 알 자자리의 『독창적인 기계 장치에 대한 지식을 담은 책』(1206)이 자동화와 로봇 공학의 기존 역사와 전통적 개념을 비판적으로 재평가하게 해준다는 점에서 로봇 공학과 자동화 역사에 주요한 공헌을 했다고 소개한다. 자동화가 우리 시대에서처럼 통제 방법이라기보다 '복종의 태도'인 아랍의 과학과 과학기술에서 알 자자리는 어떤 의미에서 '이슬람 자동화'의 오랜 전통을 가장 분명

히 설명한다. 이렇게 알 자자리의 책은 이슬람 자동화의 모범으로 제시되는데, 여기서 기존 역사에 자동화와 로봇 공학을 알려준 통제라는 개념은 기계의 리듬에 대한 복종과 종속으로 대체된다. '이슬람의 기계화'는 또한 '뜻밖의 자동화'의 흥미로운 예를 제공하는데, 이는 자동화된 장치에 뜻밖의 행동을 하도록 의도적으로 정교하게 프로그래밍한 것과 연결된다. 과학기술 발달의 문화적 특수성을 분명히 표현함과 동시에, 이 에세이는 알 자라리의 책을 로봇 예술에 대한 비판적 독서와 그 새로운 방향에 대한 기폭제로 자리 잡게 한다.

이슬람 과학과 기술

알 자자리의 작품에 대한 이야기를 시작하기 전에 그의 작품을 알리고 입증한 이슬람 과학, 기술과 맥락 지어 생각하는 것이 도움이 될 것이다. 758년부터 1258년까지 아랍 세계의 대부분을 지배했던 아바스Abbās 왕조가 과학과 기술의 체계적인 발전을 강조하고 격려했다는 것은 주목할 만하다. 바그다드를 새로운 수도로 정하면서 아바스 왕조는 특히 알 마문al-Mamun의 지배 시기(819~833) 동안 문화 활동과 과학에 많은 자원을 투자했다. 알 마문은 이슬람 과학과 기술에 스며든 그리스, 산스크리트, 중국 지식의 지적 전통에서 발견되는 드로잉의 가치를 확고히 믿었다. 아바스 왕조 치하에서, 특히 8세기 중반부터 11세기 중반 사이에, 그리스 문서의 상당 부분이 아랍어로 번역되었다는 것은 주목할 만하다. 이런 번역의 주요한 추진력은 9세기 초 키자나트 알 히크마Khizanat al-Hikma('지식의 보물'을 뜻함)라는 도서관과 바이트 알 히크마Bayt-al-Hikma('지혜의 집'을 뜻함)라는 연구소의 설립이었다. 종합적인 지식 자원을 발전시키려는 이런 탐구는 아주 야심차게 추구되어서 10세기 중반에 이르기까지 왕조는 40만 권에 가까운 책을 모았고 1050년에는 그리스 시대의 모든 중요 작품을 아랍어로 읽을 수 있었다(Hill 1993, 10~14 참조).

그런데 현대의 과학과 기술이라는 개념은 이슬람 사회에서 지식에 대한 추구를 가능하게 했던 그 개념과 완전히 다르다는 점을 주목해야 한다. 아랍어로 '지식'을 나타내는 데에 흔히 사용되는 '일름 ilm'이라는 단어가 천문학, 기계학, 신학, 철학, 논리학, 형이상학 같은 광범위한 분야를 포함한다는 것을 힐은 상기시킨다. 외견상 분리된 분야들을 구분하지 않는 이런 실천은, 존재하는 모든 것이 상호 연결되어 있고 지식에 대한 추구가 사물의 본질적 통합을 발견하고 명상하는 것이라는 이슬람적 관점에

서 가장 잘 이해된다. 이슬람 철학에서 타우히드tawhid[i]라 언급되는 세상 모든 사물의 본질적 통합과 일관성이 과학과 다른 연구·경험 영역의 구별을 명확히 하고 유지하는 것을 거의 불가능하게 만든다.

중요한 철학자이자 과학자이며 이슬람의 지지자인 아비센나Avicenna는 이러한 견해에 대해 다음과 같이 말했다.

> 사물의 물리학부터 우주철학적 추측의 형이상학까지 지식의 자연스러운 계급이 있지만, 모든 지식은 신에게서 끝이 난다. 모든 현상은 알라의 창조물, 알라의 현현顯現이며 자연은 하느님의 '가시적 표식'으로서 신자들이 연구해야 할 광대한 통합체이다. 자연은 절망적인 외로운 사막 속 오아시스와 같다. 아름다운 꽃들과 작은 풀잎들은 정원사의 사랑스러운 손길을 보여준다. 모든 자연은 그런 정원, 신의 장대한 정원이다. 그것을 연구하는 것은 '성스러운 행위'이다. (Bakar 1999, 114에서 인용; 작은따옴표는 필자의 강조)

이슬람에서 아비센나의 '가시적 표식' 개념은 '아얏a' yat'이라는 용어 속에 구현된다. 그 개념 속에서 자연 세계와 그 현현에 대한 과학적 탐구는 열정적인 호기심이 아니라 이런 표식을 발견하려는 열정적인 추구에서 나오며 신의 위대함을 더 훌륭하게 이해할 수 있게 한다. 코란에는 무슬림이 '아얏'을 해석하려는 기도의 몇몇 예가 나온다. 예를 들어, 코란의 수라Surah 10을 보면 "그는 태양을 밝은 빛의 근원으로 하고 달을 반사된 빛으로 만들었으며 달이 단계적으로 변하도록 하여 햇수를 계산하고 밤과 낮이 바뀜으로 시간을 측정할 수 있게 했다. 신이 천국과 지상에 창조한 모든 것 속에는 신을 믿는 사람들에게 전하는 메시지가 담겨 있다"(Bakar 1999, 70)라고 나온다.

바카르Bakar는 각각의 사물이 세상에 자신을 드러내고 존재하는 기묘한 방식을 해석하는 과정에서 사람들이 특별한 '이슬람(복종의 태도)'과 신의 의지에 굴종하는 법을 이해하게 된다고 주장한다. 복종의 방법으로서의 '이슬람'이라는 개념은 이슬람의 과학기술 개념에 대한 토론을 시작할 때 유용한 기준이 된다. 과학기술에 대한 이슬람의 개념이 '일름'의 개념과 연관된다고 가정하는 것이 논리적이지만, 과학기술에 대한 이슬람적 개념화를 심도 깊게 연구한 학문적 탐구는 실제로 존재하지 않는다. 이슬람 사회와 이슬람 학자들이 발전시킨 여러 가지 과학기술을 철저히 기술한 몇몇 작품이 있지만, 거기에서도 특수한 철학적·문화적 토대에 대해서는 고려하지 않는다. 이런 부족함으로 인해 이슬람적 사고의 틀 안에서 과학기술을 과학 지식의 '물질적 적용'으로 제시하지 않는 것이다. 이슬람의 세

i 이슬람교에서 신의 유일성을 뜻하는 말로, 이슬람교에서 주요한 기본적 교의이자 가장 중요한 개념.

계관 속에서 과학기술은 다른 종류의 또 다른 '아얏'임을 이 글에서 제안한다. 과학기술적 사물은 '인간의 디자인으로 그렇게 표명하도록 만들어진' 기호임을 제안한다. 디자인 그 자체가 복종 방법을 반영하는 기능적 작동의 기호인 만큼 과학기술적 사물을 '만드는' 사람의 복종의 기호이기도 하다는 점을 여기서 명백히 하는 게 중요하다. 이슬람의 미학과 과학기술에서 인간 창조자라는 개념은 창조자 신의 개념에 철학적으로 종속된다. 이슬람 사상에서 인간의 창조 과업은 창조할 수 있는 능력을 '뽐내기'보다는 '신의 창조적 작업을 말하고 분명히 드러내는' 과업으로 여겨진다. 이런 의미에서 기술적 사물은 또한 '이슬람' 또는 그 안에 내포된 힘과 과정의 '복종의 태도'를 분명히 드러내는 '아얏'이기도 하다.[1]

계보적 종합으로서의 '순수 기술'

필자는 알 자자리의 책을 읽으면서 미셸 푸코Michel Foucault의 계보학적 방법을 활용한다. 그러나 기술의 역사를 읽으면서 계보학적 방법의 구체적 항목과 가치를 완벽하게 설명하는 것은 이 에세이의 범위를 벗어나는 것이다. 그러므로 여기에서는 푸코가 프리드리히 니체Friedrich Nietzsche의 책을 읽으면서 형성한 계보학적 방법의 주요 요소를 아주 간략하게 소개하려고 한다.

역사학적 방법으로서 계보학의 비평적 가능성을 처음으로 말했던 니체에 따르면 "존재하는 모든 것은 우월한 권력에 의해 새로운 목적으로 재해석되고 뒤집히고 변형되며 전용轉用된다. 유기적 세상에서 일어나는 모든 사건은 정복이며 스스로 주인 되기이다. 모든 정복과 주인 되기에는 새로운 해석과 적응이 수반되는데, 이를 통해 이전의 어떤 '의미'와 '목적'이라도 모호해지고 심지어 없어져버린다."(Nietzsche 1967, 77) 이렇게 역사 속에서 한 사물의 의미는 관습적인 역사 방법에서 편리하게 가정하듯 고정되거나 변치 않는 것이 아니다.

관습적인 역사기록 관행은 보통 기원Ursprung을 찾는데, 푸코는 "이러한 추구가 사건과 연속성이 존재하는 외부 세계보다 앞서는 부동의 형태가 존재한다고 가정하기 때문에, 사물의 정확한 본질, 사물의 가장 순수한 가능태들, 사물의 조심스럽게 보호된 주체성들을 포획하려는 시도"(Foucault 1980, 142)라고 주장한다. 그에 반해 계보학적 방법은 형이상학적 선입견을 벗어나서 "역사에 귀 기울이는" 유래-가설Herkunfts-Hypothesen에 지배된다. 이는 사물 뒷면에 영원한 본질은 없고, 사물은 "본질을 갖고 있지 않고, 사물들의 본질은 소외된 형식들로부터 부분적인 방식으로 마치 섬유처럼 엮여 있

다"(Foucault 1980, 142)는 발견으로 역사학자를 이끈다. 역사적 공간 속에서 들리는 아주 희미한 소리라도 감지하고자 귀를 쫑긋 세우고서 이 계보학자는 "그것들의 기원의 신성불가침한 주체성"이 아니라 "다른 사물들의 분열"을 발견한다. 그는 "계보학은 회색이다. 이것은 세심하고 끈질기게 문헌학적이다. 이것은 얽히고설키고 수차례 다시 쓰인 양피지 위에 작동한다"(Foucault 1980, 139)고 주장한다. 푸코는 또한 계보학이 목적론적 설계나 목적과 관계없이 사건의 특이점을 기록할 수 있고 기록하려고 시도한다고 말한다. 헤겔의 목적론적 역사관에서는 '목적'이나 '유용성'이라는 개념들이 사물의 역사가 '이미 항상' 해석되어온 특별한 방법을 미리 결정짓는 경향이 있다. 푸코는 헤겔의 목적론적 역사관에서 자라난 전체주의 역사를 전복시키는 데에 계보학적 방법이 유용함을 발견한다.

기술의 역사를 계보학적 방법으로 해석하는 주된 가치는 여기에 제시되듯이 기술적 사물의 이용이나 도구적 근거를 보류하는 데에 있다. 계보학적 방법은 해석을 미리 결정하는 '원래의' 효용 개념을 포기하는 대신에, 특별한 기술적 사물이나 경험을 구성하는 특별한 논의와 실천을 찾아낸다.[2] 이 에세이는 기계, 자동화 시스템, 로봇 공학 등 다양하게 묘사되고 토론되어온 것들 간에 '계보학적 접점'이 있음을 제시한다. 그것들 간에 계보학적 연결고리를 만들다 보면 하나가 다른 것보다 앞서는 것으로 정의하는 관습적인 방법(예를 들면 기원을 찾는 관습)에 대해 깊이 생각하게 된다. 이런 접점 속에 내재하는 '차이를 일시적으로 유예함'으로써 복잡한 역사적 상호작용과 현대적 구조에 대해 더 나은 이해를 할 수 있다. '순수 과학기술'이라는 개념은 기계, 자동화 시스템, 로봇 공학의 종합을 예를 들어 설명하고 분석하는 유용한 기준을 제공한다. 과학·기술사가인 도널드 힐은 "순수 과학기술은 섬세한 메커니즘과 복잡한 통제와 관련된 일종의 공학 기술이다. 근대 이전에는 시계, 속임수 그릇, 자동인형, 분수와 몇몇 소규모 기계 장치로 구성되었다. … 이런 장치들은 확실히 사소한 장치이지만 그 속에 구현된 많은 아이디어와 구성품, 기술은 기술 발전에 매우 중요한 역할을 했다는 점을 간과해서는 안 된다"라고 말한다(Hill 1993, 122).

기술의 최초의 예 중 하나는 기원전 300년 무렵 알렉산드리아 출신 이집트 기술자인 크테시비우스Ktesibius의 작품에 기록되어 있다. 건축가이자 이론가인 비트루비우스Vitruvius는 크테시비우스가 오르간과 기념비적인 물시계를 발명했다고 주장한다. P. 드보P. Devaux에 따르면 "디오도로스 시켈리오테스Diodoros Sikeliotes와 칼릭세네스Calixenes는 기원전 280년 프톨레마이오스 필라델포스Ptolemaîos Philádelphos가 알렉산더와 바쿠스를 기념하여 조직한 축제에서 주목받았던 움직이는 신상과 여신상에 대해 이렇게 묘사한다. '60명이 끄는 바퀴 네 개 달린 폭 8큐빗의 마차, 그 위에는 노란색·황금색 양

단의 튜닉과 스파르타식 망토를 입은 8큐빗 크기의 니사Nysa[ii] 조각상이 앉아 있다. 기계 장치를 이용해 조각상은 도움을 받지 않고 일어서거나 황금 물병에서 우유를 따르고 또다시 앉을 수 있다.'"(Ifrah 2001, 169) 여러 가지 아랍어 버전으로 존재하는 『기체 역학Pneumatics』으로 잘 알려진 비잔티움의 필로Philo(기원전 230년)는 그의 작품들에서 초기 과학기술의 예를 보여주는 다양한 기계 장치와 속임수 그릇에 대해 묘사했다. 여러 아랍어 버전이 있는 또 다른 글은 아르키메데스Archimedes의 『물시계 제작에 대하여On the Construction of Water Clocks』이다. 아르키메데스가 일부 쓴 것에 훗날 이슬람 학자들이 덧붙인 것으로 추정되는 이 글은 이슬람 엔지니어들이 체계적으로 발달시킨 물 매개 컨트롤과 발전發電의 원리를 소개하는 데에 중요한 역할을 한다. 알렉산드리아의 헤론Heron(1세기)는 아마도 기술 관련 저자들 중에서도 가장 유명하고 많이 읽힌 사람 중 하나일 것이다. 그의 주요 저작은 『기체 역학 Pneumatica』과 『자동장치Automata』인데, 거기에서 기체 역학의 기본 원칙을 자세히 설명하고 그런 기체 역학의 힘에 이끌려 구현되는 다양한 기계와 장치들을 계획한다. 이슬람의 자동화를 예시하는 기술의 중요하고도 흥미로운 주창자들이 여럿 있지만 이 에세이의 목적에 맞춰 우리는 바누 무사 빈 샤키르 Banu Musa bin Shakir 형제의 작품에 대한 논의로 제한할 것이다. 9세기 바누 무사 형제가 쓴 『독창적인 기계 장치의 책Kitab al-Hiyal』은 이슬람 세계에서 기계화된 장치의 발전과 체계적 탐구를 위한 기본서 중 하나이다. 그들 책에 헤론의 글이 다양하게 언급되는 걸로 보아, 쿠스타 이븐 루카Qusta Ibn Luqa에 의해 그 당시(864년 무렵) 이미 번역되었던 헤론의 글에 대해 사람들이 알고 있었던 것이 확실하다. 사실 그들이 책에서 묘사한 백 가지가 넘는 기계 장치 중에서 힐은 헤론과 필로의 기계 장치를 거의 완벽하게 답습하거나 유사한 특징을 가진 기계 장치 스물다섯 개를 발견했다. 그러나 이 자동 장치들 간의 물리적·운영적 특징에 이러한 유사한 점이 있지만, 바누 무사 형제에 의해 이 기계들이 고안되고 사용된 문화적 특수성은 그들의 작품들을 단순히 파생물이라고 생각하지 않도록 할 만큼 완전히 다르다. 바누 무사 형제 자신들이 발명가였다는 점과 그들 소유의, 심지어 그들이 발명했을 것으로 여겨지는 기계들이 있다는 사실 또한 주목할 만하다. 예를 들어 그들의 분수는 디자인과 기계적 특징이 독특하다. 힐은 바누 무사 형제가 "기체 정역학적·유체 정역학적 압력의 작은 변화를 줄 수 있는 놀라운 기술을 보여준다"고 주장한다. 세밀한 변화를 이용하는 데에 대한 관심과 능력은 크랭크 축(힐은 역사적으로 중요한 기술 사용이 처음으로 기록된 것이라고 말한다)을 포함한 여러 혁신적 기계 장치들의 사용

[ii] 그리스 신화에 등장하는 디오니소스의 유모.

을 요구했다. 이를테면, 다양한 사이펀의 배열, 수위 변화를 조정하는 플로트 밸브, 최소한의 수압으로 일정한 물 흐름을 유지하는 교축변환 밸브, 그리고 가장 중요한 장치로서 여러 제한 수위에 반응하는 '온-오프' 통제 장치의 발명 등이다.

독창적인 기계 장치에 대한 지식을 담은 책

알 자자리는 디야르 바크르Diyar Bakr 지역에 자리 잡은 아르투크Artuq 왕조의 왕인 나시르 알 딘Nasir al Din을 모셨으며 나시르 알 딘의 아버지와 형제를 모시는 등 그 가족과 25년을 함께했다. 알 자자리는 이 책의 서문에서 "왕이 섬세한 지각으로 기계를 기대하지 않았으면[즉 기계의 목적] 내 기계 장치의 구축은 시작되지 않았다"라고 썼다(al-Jazari 1206/1976, 15). 왕의 후원은 그가 연구를 발전시켜 기계 장치를 발명해내도록 해주는 경제적 방편이 되었지만 그는 왕의 기능적·심미적 즐거움을 위해 이런 기계들을 만들 뿐 아니라 미래 세대를 위해 그것을 기록하고 더 중요하게는 그가 잘 아는 선조들의 작품과 그의 작품을 서로 관련짓는 것을 의무로 여겼다. 그는 헤론, 필로, 아르키메데스, 바누 무사 형제, 알 무라디, 리드완Ridwan의 작품들을 직간접적으로 언급하며, 그가 그들의 기계 장치를 얼마나 더 세련되게 하려고 했는지 기록하면서 그들 작품들의 기술적 성취와 기계적 특이함을 기록했다.

이 책은 여섯 개의 카테고리로 이루어져 있다. 그중 열 챕터는 가장 극적이고 야심 찬 것 중 하나인 코끼리시계를 포함한 물시계에 대한 것, 열 챕터는 와인과 물이 나오는 속임수 기계 그릇을 소개하는 '술자리에 적합한 그릇과 조각상들'에 대한 것, 열 챕터는 급수기와 사혈瀉血[iii](혈액 체외 배설)에 대한 것, 열 챕터는 분수, 음악 자동기계 장치, 바누 무사 형제의 분수가 표현한 리듬과 패턴을 발전시킨 장치들에 대한 것, 다섯 챕터는 물 끌어올리는 기계(지금도 카시윤산 기슭의 아스 살리흐As-Salhieh 지역 다마스쿠스Damascus에 하나가 남아 있다)에 대한 것, 그리고 다섯 챕터는 격자무늬 문을 위한 기하학적 디자인, 구球를 측정하는 도구, 자물쇠들을 포함한 다양한 기계 리스트에 대한 것이다. 이런 장치들은 수압과 기압이라는 두 가지 형태의 동력으로 작동하는 히얄hiyal(독창적인 기계 장치)로 소개

iii 사혈은 피를 몸 밖으로 빼내 질병을 치료하는 것으로, 고대 그리스, 이집트, 메소포타미아, 이슬람에서 흔히 행해지던 의학적 처치 방법이었다.

된다. 이런 압력에서 나오는 동력은 불안정하고 변동적이어서 바라는 효과를 내려면 복잡하고 꼼꼼한 방법으로 다루어야 한다.

자자리의 묘사는 체계적이고 거의 주제를 벗어나지 않게 정리되어 있다. 그는 기계에 대한 일반적인 설명으로 시작해서 기계가 작동하는 특별한 방법에 대한 자세한 설명으로 여러 섹션을 할애하고 기계의 구조적 측면을 보여주는 그림을 포함한다. 이 그림들은 잠재적인 움직임을 제시하기 위한 역동적인 요소들이 거의 또는 전혀 없는, 상대적으로 정적인 그림들임에 주목할 필요가 있다. 기계의 역학은 장치가 어떻게 작동하는지를 철저하게 묘사할 때에만 표현된다. 다음 섹션에서는 이 기계들의 스타일, 상세 사항, 특수한 기계적 성과에 대한 명확한 이해를 돕고자 몇몇 자동기계 장치에 대한 묘사가 원본 그대로 소개된다.

술자리를 위한 조정자(카테고리 II의 3장)

이것은 단 위의 노예 소녀 한 명, 노예 소녀 넷과 무용수 한 명이 있는 성, 말과 기사가 있는 위쪽 성, 이렇게 세 가지 자동장치로 구성된 자동화된 섬세한 조정자hakama이다. 하인이 세 가지 다른 부분으로 이뤄진 자동장치를 가져와 술자리 한 가운데에서 조립하면서 매우 의례적인 시간이 시작된다. 그러고는 모임의 한 가운데에 이십 분'쯤' 방치된다. 그리고 마치 반대편을 저지하려는 듯 음악 소리가 나면서 조립된 장치의 멤버들 주위를 말과 기사가 천천히 돈다. 무용수는 왼쪽으로 반회전하고 오른쪽으로 반의 반 바퀴 회전한다. 그의 머리와 막대를 쥔 두 손이 움직인다. 때로 두 다리가 공 위에 머문다. 어떨 때는 다리 하나만 머문다. 플루트 연주자가 사람들이 들을 수 있게 연주하고 노예 소녀들은 다양한 소리와 북소리로 일정한 리듬을 타며 계속해서 악기를 연주한다. 한동안 [이것이 지속되고] 기사가 와서 멈추며 창으로 무리 중 한 명을 가리킨다. 노예 소녀들은 침묵하고 무용수도 움직이지 않는다. 노예 소녀가 투명한 병을 유리잔 가장자리 아주 가까이로 기울여 잔에 가득 와인을 붓고, 병을 원래 자리에 갖다 놓는다. 집사가 유리잔을 가져가서 창이 가리킨 사람에게 잔을 준다. [잔이 비워진 후] 집사는 노예 소녀 앞에 다시 잔을 갖다 놓는다. 이것이 20분 간격으로 스무 번쯤 반복된다. 그 후 위쪽 성문이 열리고 남자가 나타나서는 오른손으로 "와인은 더는 안 됨"이라는 글귀를 가리키고 왼손으로는 "두 잔 더"를 가리킨다(al-Jazari 1206/1974, 100).

자동화된 보트(카테고리 II의 4장)

널따란 수영장에 보트가 떠 있다. 좀처럼 머물러 있지 않고 이리저리 움직인다. 보트가 움직일 때마다 선원들도 움직이는데, 왜냐하면 선원들은 축 위에 연결되어 있고 삼십 분 동안 노가 물을 가르며 배를 움직이기 때문이다. 그 후 플루트 연주자가 잠시 플루트를 불고 [다른] 노예 소녀들이 사람들이 들릴 수 있게 악기를 연주한다. 그리고는 침묵에 빠진다. [다시] 30분 동안 보트는 물 위를 천천히 떠다닌다. 그러고서 앞서와 같이 플루트 연주자가 플루트를 연주하고 노예 소녀들이 악기를 연주한다. 이것을 15회 정도 반복한다(al-Jazari 1206/1974, 107).

계속 연주되는 플루트(카테고리 IV의 10장)

공급기에서 물이 흘러나와 F 깔때기로 떨어지고 파이프의 H쪽 끝을 통해 흘러간다. K 물통과 E 부낭 쪽으로 기울어졌기 때문이다. 물은 공기를 빼내면서 P 구멍을 통과한 후 A 물통으로 흘러가서 J 파이프관으로 이동한다. 물이 S 관의 일정 레벨까지 차오를 때까지 플루트 연주가 이어진다. P 구멍은 [파이프의] H쪽 끝보다 더 좁다. 물이 E 부낭이 있는 물통에 차오르면 부낭이 떠올라 막대기가 달린 H 확장자를 밀어올리고, L 파이프관이 기울어지면서 T쪽 끝에서 Z 물통과 W 부낭으로 방류한다. 공기를 빼내면서 Q 구멍을 통과해 B 물통으로 물이 흘러가서 D 파이프관을 통과해 플루트 단지 쪽으로 이동하면 B 물통이 가득 찰 때까지 플루트처럼 연주하게 된다. 물이 F 관의 굽은 곳과 W 부낭이 있는 물통에 차오르면 막대기가 달린 T 확장자를 들어올린다. A 물통 속 물은 S 관을 통해 빠져나온다. 그리고 T쪽 끝에서 흘러나와 B 물통에서 빠져나온다. 물이 흐르는 동안 계속된다(al-Jazari 1206/1974, 176).

이슬람의 프로그래밍

힐은 아랍의 한 가지 주요 특징이 "'사람이 관여하지 않고' 오랫동안 자동적으로 작동하는"(작은따옴표는 필자의 강조임) 기계를 만들려는 제어 장치를 끊임없이 추구한 것이라고 주장한다. 그는 "대부분이 아주 현대적이라고 생각되는 여러 가지 제어 장치가 이런 결과를 얻기 위해 사용되었다. 피드백 제어 장치, 폐회로 시스템, 밸브 개폐나 물 흐름 방향 변경을 조절하는 자동 장치들, 고장에 대비한 이중 안전 기능의 선구자들이 그 예이다"(Hill 1998, vol.4, 30)라고 말한다. 알 자자리의 기계와 관련해서

힐은 몇몇 경우에 "주어진 목적을 위해 고안된 기계가 필요 이상으로 복잡할 때가 흔했다. 예를 들어, 고정된 윗부분을 유지하려면 밸브로 작동하는 피드백 제어 장치를 사용하는 것보다 넘쳐흐르는 관을 고정하는 게 더 단순하다"(Hill 1998, vol.2, 233)며 당황스러워한다.

이프라Ifrah의 주장에 따르면, 알 자자리는 그의 작품들에서 "진정한 '순차적 자동 장치'를 묘사한다. 크랭크축의 원운동을 분배기의 왕복운동으로 변형시키는 캠축에서 순차적 자동 장치가 뚜렷이 나타난다. 그런 자동 장치는 자동운동에 적용된 단순한 장치에 대한 그리스 로마적 개념과 작별을 고한다."(Ifrah 2001, 171) 움직임에 대한 더 높은 단계의 통제권을 습득했다는 점에서 이프라는 이것이 기계의 '순차적 프로그래밍'에서 중요한 획기적 사건이라고 말한다. 더 훌륭한 단계의 제어 장치를 장착한 기계들로 발전해나간다는 원대한 목적론의 또 다른 경향으로 알 자자리의 작품을 소급해서 읽는 것은 자동화 역사를 사이버네틱적으로 개념화하는 데에는 잘 들어맞지만, 알 자자리에 의해 예시되었듯 종교적·문화적 특수성이 이슬람의 자동화에 영향을 미쳤다는 것을 인정하지는 못한다. 이슬람 기술자들이 고안한 정교한 메커니즘이 그 작품들이 개념화되고 제작된 종교적인 세계관에 의해 알려진 이유가 여기에 있다.

앞서 논의했듯 이슬람적인 개념에서 인간 창조자는 창조자로서의 신에게 자신의 창조적 개입을 항상 복종하는 것이 요구되기 때문에, 이 장치들은 공기와 물의 자연적인 힘을 얼마나 효과적이고 효율적으로 통제하는지 보여주는 수단이 아니라, 그런 힘들을 '신의 의지의 표현'으로 여겼으므로 자연이 지닌 힘의 즐겁고 변화무쌍한 움직임이 '드러나게' 하는 전달자로서 이해되어야 한다. 그러므로 자동화에 대한 몇몇 초기 문서, 특히 바누 무사 형제의 글에서 "만약 신이 원하신다면"이라는 표현이 몇몇 기계 장치들의 기계적 묘사를 포함하는 것을 보아도 놀랄 일은 아니다. 이것이 무슬림들의 일상생활에서 매우 관습적인 표현이라는 사실은 앞서 언급한 것들이 이 사회에서 관습적인 말과 글의 방법일 뿐이고 진지하게 주목할 가치가 없을지 모른다고 의심하게 한다. 그러나 기계학 논문에 신성한 의지를 포함하는 이런 개념은 중세 시대 이슬람 학자들 특유의 것으로, 종교가 과학적 기술적 염원을 어떻게 중재했는가 하는 문맥에서 이해되어야 한다.

기계에 대한 논문 중에서 이런 표현을 가장 뚜렷이 활용한 것 중 하나가 바누 무사 형제의 글이다. 복잡한 일련의 사이폰을 통해 다양한 색채의 액체들이 나오는 눈속임 그릇(모델 20) 중 하나에 대해 기술하면서 그들은 이렇게 말한다. "[아무것도 들어 있지 않은] 주전자에 했던 것처럼 이 항아리에 부낭과 밸브를 설치할 수도 있다. 만약 신이 원하신다면."(Banu Musa 1979, 80) 그들의 많은 속임수 그

룻이 그릇 속 공기의 압력을 통제하는 구멍 하나로 넘침과 부족을 관리하는 공범인 하인 한 명의 "숙련된 손놀림"에 의지하지만, 어떤 그릇은 그런 교묘한 조정에 쉽게 종속되지 않고 수압과 기압의 동력에 기초한다. 후반 작품인 눈속임 그릇에 관해 모델 20에서 "만약 신이 원하신다면"이라는 표현을 사용하기 시작한 것은 중요하다.

이 에세이가 다루는 범위 안에서 이 시대의 다른 비교할 만한 텍스트를 체계적으로 연구하고 이슬람 기술자들이 기계 장치와 공정 속의 신성한 의지에 얼마나 중요성을 두었는지 평가하는 것은 불가능하다. 하지만 위에서 주목했듯 신성한 의지와 기계 공정 간의 분명한 표현과 연결하여 중세 시대 종교적 연구의 연장으로 발달한 이슬람 과학과 기술과학의 유기적 관계에 기초해서, 이런 상호 연결성에 주의를 기울이는 것이 도움이 된다. 이런 장치들의 창의적인 프로그래밍은 더 높은 통제력을 얻으려는 기술적 의도에서 나오는 것이 아니라 신성한 의지가 세상에 작용하는 복잡한 방법을 보여주는 수단으로서 나온다고 보는 것이 적절하다. 따라서 이러한 정교하고 세련된 기계 공정은 신성한 의지의 경이로움을 가장 뚜렷하게 또한 본능적으로 즐겁게 표현하려는 데에 목적을 둔 것 같다.[3]

뜻밖의 자동화

이슬람의 자동화의 어떤 면들은 '예측할 수 있는 운동이 예측할 수 없거나 뜻하지 않은 행동으로 대체되는' 뜻밖의 자동화와 관련해서 로봇 공학과 자동화 프로그래밍을 다시 생각하게 하는 유용한 모델이 된다. 뜻밖의 행동 프로그래밍은 창발적 행동 프로그래밍과 다르다는 것이 강조되어야 하는데, 뜻밖의 행동은 그런 차별적 효과의 한도를 설정하지 않고 구조적으로 다르게 함으로써 예측할 수 없기 때문이다. 이프라에 따르면, 컴퓨터의 개발로 이어지는 프로그래밍에서 주요한 돌파구 중 하나는 "내부 메커니즘의 물리적 구조와 별도로 변화하는 입력 매체에 기록된 연속적 지시에 지배받는 변경 가능한 제어 장치에 의해 기능이 제어되는 기계를 고안하는 것"(Ifrah 2001, 178)이었다. 흥미롭게도, 그리고 정반대로 이슬람의 자동화가 뜻밖의 행동을 지속할 수 있는 특징 중 하나는 그러한 분리가 없다는 사실이다. 이런 자동 기계의 물리적 구조, 자동 기계를 움직이는 원동력, 연계 프로그래밍을 지원하는 물리적 요소들은 복잡하게 상호 연계되어 있다. 이 에세이의 결론부에서는 알 자자리가 개발한 세 가지 종류의 자동 기계에 대한 논의를 통해 이런 '뜻밖의 자동화'의 몇몇 독특한 특징들을 선보인다.

알 자자리가 발전시키고 그의 책에 기술한 분수fawwara에 대해 그는 선조인 바누 무사 형제에게서 몇몇 아이디어를 받아왔다고 밝힌다. 알 자자리는 바누 무사 형제의 디자인을 토대로 어떻게 발전시킬지 아주 특별한 아이디어를 가지고 있었다. 그는 모양tabaddala을 바꾼 분수에 대해 주장한다. "나는 바누 무사의 시스템을 따르지 않았다. 신이 그들에게 함께하기를. 그들은 일찍이 이 주제가 다루는 문제들에 특출했다. 그들은 바람이나 물에 의해 돌아가는 바람개비로 변화를 일으켜서 분수가 회전마다 바뀌게 했다. 하지만 이것은 변화가 (최대 효과로) 나타나기에 너무 짧은 간격이었다."(al-Jazari 1974, 157) 알 자자리는 그런 분수를 단순한 오락으로 선보이기보다 누군가 숙고할 수 있는 미학적 경험을 창조하는 데에 확실히 더 관심이 있었다. 이런 장치를 마주친 사람들의 경험을 연장·강화·다양화하는 데에 대한 관심은 다른 논의에서도 발견된다(카테고리 IV, 7장). 그는 개인적으로 검토했던 한 선조가 디자인한 특별한 음악 자동 기계를 주목한다. "[수차] 바퀴가 막대기들이 연속적으로 떨어지게 하는 원인이 되었지만, 변화를 적절히 보여줄 만큼 충분히 느리지 않았다." 분출 간의 간격이 더 긴 것에 주목했음에도 그의 디자인은 변화를 조정했고, 다양한 모양들은 더 프로그램된 것처럼 보였다. 이런 프로그램들이 합성된 결과, 일정한 리듬의 더 예측 가능한 분수를 창조하는 데에 집중하거나 분수 레퍼토리의 예측 불가능성에 타협하지 않고 다양함과 깊이에서 더 높은 수준에 도달한 것 같다.

알 자자리가 만든 여러 사혈 기계에서 그는 피흘리는al-mafsud 환자의 심리상태를 예민하게 감지하는 자동화된 기계에 여러 요소를 병합한다. 그는 이 장치들에 대해 "그것은 선조[의 작품]에 기초한 것으로 단순히 피를 모으기 위한 구球이다. 나는 다양한 디자인으로 그를 앞섰다"(al-Jazari 1974, 136)라고 처음부터 명확하게 밝히고 있다. 그는 두 개의 자동화된 필경사 인형을 병합한 이 장치들이 환자들에게 대야를 채우는 피의 양에 대해 정확한 정보를 주는 것과 그것에서 환자들 관심을 분산시키는 것 사이를 계속해서 오가도록 어떻게 프로그래밍되었는지 기술한다. "나는 두 명의 필경사를 사용하기로 했다. 왜냐하면 원 안의 필경사가 회전하면 그의 펜이 환자에게 안보이게 되고 필경사의 등이 환자의 얼굴을 향하게 되면 [측정치를 보여주는] 보드판이 환자에게 전혀 감춰지지 않기 때문이다."(al-Jazari 1974, 146) 알 자자리는 모든 과정이 문제없이 진행됨을 환자에게 확신시켜주는 동시에 환자들의 관심을 끊임없이 분산시키는 섬세한 메커니즘을 이 특별한 사혈 장치에 병합시켰다. 이 장치의 주요 모티브를 형성하는 성 안에 그는 열두 개의 자동문을 달았는데, 이 문은 대야에 정해진 양(이 경우, 10디르함, 30그램과 동량)이 모이면 열리고, 자동장치 필경사가 보여준 측정치를 보강하도록 "10"을 나타내는 보드판을 든 기계인형(젊은 남자 하인)이 나타난다. 필경사들이 회전하고 계속해서 문이 열

림으로써 연속적으로 신경을 분산시키는데, 이를 통해 환자들이 이 고통스러운 과정을 겪어내는 데에 어떻게 도움을 줄 수 있을지 쉽게 상상할 수 있을 것이다.

위에서 묘사한 자동인형의 보트에 대해 힐은 흥미롭게도 다음과 같이 말한다. "선원에게 전달하는 운동에 대해서는 어떤 방법도 묘사되어 있지 않다. 물이 다 빠져나갈 때에만 전달 운동이 이루어지는데 전체 세션 내내 일어나는 것도 아니다. … 연속적인 배출 사이의 간격은 저수지의 수면 높이 차가 줄어들 때 길어진다."(Hill 1974, 256) 이런 지적은 먼저 많은 알 자자리의 자동인형들이 예시한 뜻밖의 자동화를 향한 미학적 매력을 힐의 입장에서는 충분히 느낄 수 없음을 보여준다. 알 자자리의 자동 장치들을 보면서 느끼는 즐거움은 자동화된 행위의 계속되는 일정한 리듬에서 나오는 것이 아니라, 예측할 수 없기에 놀라운 소란스러운 운동에서 나온다. 예를 들어 힐은 이슬람 기계의 중요한 특징은 "지연 작동이 빈번히 발생하는 점이다. 정해진 시간이 다 지나가버릴 때까지 오프닝이나 클로징이 지연되기도 한다"(Hill 1976, 233)라고 했다. 그러나 특히 통제된 운동에 영향을 주려고 지연 작동이 동력을 조정하지 않았으므로 이런 지연이 자동화된 운동의 타이밍을 통제하는 데에 항상 영향을 주려고 한 것은 아닐 거라는 가능성을 힐은 생각하지 않은 것 같다. 아주 흔히 이러한 지연 작동의 결과는 미리 정해진, 그러나 완전히 통제되지 않은 한도 내의 질서를 가진 운동이었다. 그러므로 이 지연의 메커니즘은 그들이 통제했다기보다 그 자체의 결과로 만들어진 미묘한 변화 '안에서의 쇠퇴'와 우아한 관리에 더 초점이 맞춰져 있었을지도 모른다.

결론

이 글은 알 자자리를 프로그래밍을 통해 기계적 움직임을 조정하는 '아직 그렇게 효과적이지 않은' 방식의 초기 지지자로 바라보는 자동 장치의 선형적이고 관습적인 역사 속에서 그의 위치를 자리매김하려는 글이다. 알 자자리의 작품 속에 반영된 이슬람의 자동화로 여기서 거론된 것의 임무는, 자동 장치에 대한 효과적 통제력을 얻는 것이 아니라 자동화 과정을 통해 신성을 대리표현하고 장치들에 동력을 제공하는 힘에 내재된 기이한 '복종의 태도'를 보이는 것이었다. 알 자자리의 작품이 뜻밖의 자동화라는 면에서는 자동화를 다시 생각하게 하는 유용한 근간을 제공한다는 것 또한 시사한다. 이 개념은 알려진 바가 전혀 없어 관습적 로봇 프로그래밍의 도구적 논리로부터 출발하는 로봇 예술과 작업

하는 새로운 방법을 개발하는 데에 매우 중요하다.

번역 · 유승민

주석

1. 이슬람의 과학기술이 특수한 역사적 맥락에서 어떻게 착안되었는가 하는 개념을 자세히 설명했지만, 이 글에서 그토록 종교적인 틀 안의 과학기술 개념이 현대 이슬람 사회에 어떻게 작용하는지 추론하고 탐구하는 것은 불가능하다.

2. 과학기술사를 위한 계보학적 방법의 사료적 가치를 더 자세히 분석하면 이 에세이에서 다루는 범주를 넘어설 수 있다.

3. 복종이 통제의 변증법적 이면에 불과한 이상, 통제하기보다 복종을 표현하도록 구조화된 것으로서 이 기계들을 개념화하는 것은 해석에서 엄청난 차이를 보여주지 않는다. '통제-복종'을 기계 과정에 표현된 변증법적 관계로 개념화할 수 있지만, 이로 인해 자동화의 관습적 역사에 영향을 미친 산업혁명과 사이버네틱스의 통제 중심 담론이 중세 이슬람의 자동장치 기술공학에 영향을 미친 것과는 확연히 다르다는 사실을 심각하게 생각하지는 않는다.

참고문헌

al-Jazari, Ibn al-Razzaz. 1206. *Kitab fi ma 'rifat al-hiyal al-handasiyya.* (*The Book of Knowledge of Ingenious Mechanical Devices.*) Translated and annotated by Donald R. Hill. Dordrecht; Borton: Reidel, 1974.

Bakar, Osman. 1996. *The History and Philosophy of Islamic Science.* Cambridge: Islamic Texts Society.

Banu Musa, bin Shakir. 1979. *The Book of Ingenious Devices (Kitab al-Hiyal).* Trans. Donald R. Hill. Boston: D. Reidel.

Chapius, Alfred, and Edmond Droz. 1958. *Automata: A Historical and Technological Study.* Trans. Alec Reid. Neuchâtel: Éditions du Griffon.

Foucault, Michel. 1980. *Power/Knowledge: Selected Interviews and Other Writings, 1972-1977.* Ed. Colin Gordon. New York: Pantheon Books.

Hill, Donald R. 1993. *Islamic Science and Engineering.* Edinburgh: Edinburgh University Press.

Hill, Donald R. 1998. *Studies in Medieval Islamic Technology.* Ed. David A. King. Ashgate: Variorum Collected Studies Series.

Ifrah, Georges. 2001. *The Universal History of Computing: From the Abacus to the Quantum Computer.* Trans. E. F. Harding. New York: John Wiley.

Nietzsche, Friedrich. 1967. *On the Genealogy of Morals.* Trans. Walter Kaufman and Robert Holingdale. New York: Vintage Books.

Seyyed, Hossein Nasr. 1968. *Science and Civilization in Islam.* New York: New American Library.

9. 구상 기법의 자동화: 자율적 이미지를 향하여

에드몽 쿠쇼
Edmond Couchot

구상具象 기법은 창작 과정에 소요되는 시간, 재료 및 움직임의 양 등을 한정하는 일련의 과정에 좌우된다. 이는 이미지 제작자의 물리적인 또는 지적인 개입을 줄이려고 특정 과정을 기계적으로 진행하는 것도 포함한다. '자동화' 경향은 이미지의 역사에서 매우 일찍부터 나타났다. 마들렌madeleine기[i]의 동굴 벽에 그려진 손도장들은 그 상징적 의미와 관계없이 이미 자동화의 경향을 보여주고 있다. 다른 한편으로, 직조와 태피스트리 제작을 위한 복잡한 기계 발명에서도 자동화에 대한 동일한 탐구를 발견할 수 있다.

광학, 기하학, 화학 및 전자적 절차들

자동화에 대한 탐구는 지속적이고 체계적이지 않았으며 시대적인 상황에 영향을 받았다. 중세에는 오랜 기간 발전하지 못했고 르네상스 시대에는 매우 빠르게 발전했다. 실제로 15세기 초 이미지의 자동 처리 속도가 빨라졌다. 화가들은 정교한 구상 기법인 선원근법線遠近法으로 3차원의 장면을 더욱 쉽게 구성했다. 그 과정은 광학적인 것이었으며 작은 '뷰잉머신'을 사용했다(원근화법). 또한, 기하학적이었다. 예를 들어 '기본 정사각형'에 맞는 '적합한 구조', '소실점', '원거리 점' 등이 이용되었다. 놀랍게도 20세기 초 큐비즘이 또 다른 모델을 제기하기 전까지 사소한 스타일의 변형들은 있었으나 원근법

i 프랑스 라마들렌La Madeleine 유적에서 유래된 명칭. 후기 구석기시대 최후의 문화기로 유적은 프랑스, 에스파냐를 중심으로 분포되어 있다.

적 입체 모델이 그림에서 지배적이었다.

　　19세기에 구상 기법의 자동화에는 상당한 변화가 있었다. 광학 투영의 원리가 원근법의 원리와 같았던 사진은 화학적·광학적 수단을 통해 현실과 닮은 이미지를 얻을 수 있었다. 게다가 이미지를 고정하는 것도 가능했고 음화의 발명으로 이미지를 무제한 복사할 수도 있었다. 원근법은 이미지 자동화의 첫 단계지만 여전히 화가의 손과 눈에 기반을 둔 것이다. 자동화의 완전한 확장은 사진의 등장으로 시작되었다. 그때부터 이미지 생산은 자동화를 향한 거침없는 질주를 시작했고, 과학과 산업의 발전으로 크게 향상되었다.

　　영화 촬영 기술은 시간의 흐름을 빠르게 자르는 것이 아니라 사진처럼 무한정 복사가 가능한 시간의 시퀀스를 캡처하여 이미지를 기록한다. 자동화는 텔레비전과 함께 커다란 도약을 이뤄냈다. 텔레비전은 영화처럼 움직임의 환상을 주는 이미지를 만들어냈고 촬영한 그 순간에 전자파와 케이블 전송을 통해 상당히 먼 거리를 자동으로 방송할 수 있었다. 전통적인 이미지는 항상 그 자취를 통해 찾아낼 수 있다(그림은 재료의 흔적, 사진과 영화는 광학-화학적 흔적, 텔레비전은 광학-전자적 흔적).

　　그러나 자동화가 증가하고 그 기능이 아무리 복잡해지더라도 사진, 영화, TV 이미지가 시공간에 대한 동일한 개념과 인식을 따른다는 점은 중요한 포인트다. 그 속에서 주체와 대상은 투영면의 반대 위치에서 서로 관계하고 정의된다. 주체는 언제나 관점의 주인으로 인식의 위치를 차지한다. 이 기법들은 대부분의 이미지를 만들어냈고, 그 확산은 문화적 차이에 관계없이 이미지 생산자와 이미지 소비자들이 모두 보편적으로 공유하는 일련의 지각적 습성을 만들어왔다.

디지털 절차들

디지털 이미지에서는 완전히 다른 자동화 모드가 나타난다. 디지털 이미지에는 앞서 언급한 이미지와 구별되는 두 가지 기본적인 특징이 있다. 디지털 이미지는 컴퓨터로 만들어진 자동 계산의 결과이다. 더 이상 현실과의 관계나 직접적인 접촉이 없다. 따라서 이미지를 만드는 과정은 물리적(물질이나 에너지와 관련된)이 아니라 '가상적'이다.[1] 또한, 디지털 이미지는 상호작용적이다. 즉, 그것을 만들거나 보는 사람들과 나누는 대화의 형태로 구축된다. 상호작용적 디지털 이미지는 보는 사람과 (그리고 만드는 사람이 먼저) 상호작용할 때에만 존재할 정도이다.

대상, 이미지, 주체는 더 이상 일직선상에 있지 않다. 인터페이스를 통해 주체는 대상, 이미지와 혼합된다. 주관성이라는 새로운 특징이 나타난다. 로이 애스콧에 따르면 주관성은 더는 어느 공간의 한 지점에 국한되지 않고 네트워크를 통해 퍼져나간다. 지크프리트 칠린슈키Siegfried Zielinski는 주관성은 네트워크의 경계에서 행동할 가능성이라고 했으며, 피에르 레비Pierre Levy에 따르면 주관성은 프랙털ⁱⁱ되고 있다. 데릭 드 케르코브Derrick de Kerckhove는 '차용된 주관성', '이질화alienarization'의 가능성에 대해 말하고 있다. 이처럼 새로운 지각 습성이 나타나고 있다.

계산과 상호작용성은 이전에는 없던 기술 능력을 이미지에 부여한다. 컴퓨터는 자동으로 이미지의 모양, 색상, 움직임을 만든다. 또한, 이미지가 시뮬레이션하는 '가상의 기호학적 대상들'을 더욱 정확하게 생성한다. 화면에 표시되는 디지털 이미지는 눈에 보이는 이미지일 뿐만 아니라 계산, 프로그램, 그리고 기계의 산물이기도 하다. 컴퓨터는 이미지의 순환·수신 방식을 제어하는데, 그들만의 사회화(멀티미디어에서 인터넷으로)라 할 수 있다. 컴퓨터는 이전에 인간만이 할 수 있던 작업을 점점 더 많이 처리하고 있고, 기술적 진보의 단계마다 구상 과정의 자동화를 점진적으로 추진하고 있다.

모델링 기법의 발전은 이를 명확하게 보여준다. 최초의 그래픽 도구는 기존의 자동 도구로 제한되었던 수많은 작업을 수행하는 동시에 새로운 가능성을 제시한다. 초기의 그래픽 도구는 2차원 이미지만 처리했지만 곧 다른 도구들과 합쳐지면서 더욱더 현실감 있는 3차원 이미지들을 처리할 수 있게 되었다. 그럼에도 이미지를 구성하는 2차원 또는 3차원의 시각적 대상들은 전적으로 프로그래머에게 의존적이었다. 그러나 특히 인공생명ⁱⁱⁱ과 인공지능ⁱᵛ에서 동시에 수행된 다른 연구들 덕분에, 특정 대상은 계속해서 다른 가상 대상의 특별한 특징(예컨대 모양, 색, 위치, 속도, 궤적 등)을 인식하고 대상 또는 관람객과 더욱더 복합적인 관계를 맺는 능력을 점진적으로 지니게 되었다.

따라서 이미지들—즉, 이미지를 구성하는 가상의 기호학적 대상들—은 다소 예민하고 '지적'이

ⁱⁱ 프랙털이란 작은 구조가 전체 구조와 닮은 형태로 끝없이 되풀이되는 구조를 말한다.

ⁱⁱⁱ 인공생명은 유전자 알고리즘에 근본을 두고 있다. 유전자 알고리즘은 생명의 DNA를 디지털로 모사해서 진화 과정을 모방한 뒤, 이에 따라 스스로 해답을 찾아나감으로써 진화해간다는 개념이다.

ⁱᵛ 인공생명이 생명을 이해하려는 학문이라면, 인공지능은 인간의 지능을 이해하려는 학문이다. 인공지능은 환경에 대한 정보와 조건을 프로그래머가 미리 입력해줘야 한다. 즉 조건과 정보가 적절하게 입력된 견고한 알고리즘으로 잘 짜여졌을 뿐, 인간의 명령과 통제에서 벗어날 수 없다. 반면, 인공생명은 스스로 알고리즘을 찾아내 유전, 교배, 돌연변이와 같은 생명체의 생물학적 진화 과정을 모방한 후 이를 통합해 인공적 매체 위에 그대로 구현한다. 초기 조건만 정해주면 나머지 과정은 프로그램 스스로 알아서 판단하고 결정하므로 인간의 개입 없이 생명체의 특징을 스스로 발현할 수 있다.

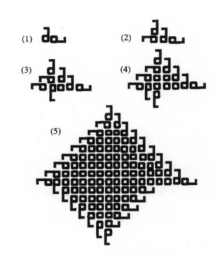

그림 9.1 크리스토퍼 랭턴, <랭턴의 고리Langton's Loops>, 자기복제 세포 오토마타, 1984.

며, 살아 있는 인공 존재—거의 '자율적'인 존재—처럼 행동할 수 있게 되었다. '자율적'이라는 말은 스스로가 규칙을 만들 수 있다는 말로 이해하자.

자율성과 인공지능

자율성이라는 아이디어는 새로운 것이 아니다. 이미 컴퓨터가 발명된 1950년대 중반, 존 폰 노이만John von Neumann은 자기복제 오토마타self-reproducing automata 이론을 내놓았다. 얼마 후, 수학자인 존 H. 콘웨이John H. Conway는 유명한 〈인생 게임Game of Life〉을 발표했다. 이 게임은 성장하고 번식하고 죽을 수 있는 가상의 살아 있는 존재에 대한 시뮬레이션을 진행할 수 있었다. 크리스토퍼 랭턴Christopher Langton[v]은 '자기복제 오토마타'(그림9.1)를 상상했고, 곧 '세포 오토마타 네트워크7', '형태 생성 알고리즘morphogenetic algorithms'(예컨대, 망델브로Mandelbrot의 프랙털, 리처드 도킨스Richard Dawkins의 생물학적 도형들biomorphs), 그리고 '엘 시스템L-systems'을 상상했다. 그리고 마침내 변이와 선택의 개념에

v 크리스토퍼 랭턴은 인공생명의 핵심 개념을 창발적 행동으로 보고, 이러한 행동은 개별적 행동들 사이의 모든 국지적인 상호작용으로부터 출현한다고 보았다.

기반을 둔 '유전 알고리즘'과 다윈의 이론에서 영감을 받은 진화론적 전략들이 나왔다.

한편, 컴퓨터 연구의 새로운 방향인 연결주의[vi]는 인공지능 연구자들이 마음의 활동을 단순한 일련의 계산으로 축소시켰던 이전의 원칙과는 다르게 발전했다. 우리는 연결주의, 다른 무엇보다도 '신경 네트워크' 발명의 혜택을 누리고 있다. 컴퓨터로 계산된 가상 네트워크는 – 분리되어서는 작동할 수 없는 – 상호 연결된 방식으로 살아 있는 세포를 시뮬레이션한다. 이를 '창발적 행동'이라 한다. 신경 네트워크는 '인지 전략'을 개발하고, 특정한 상황에 놓일 때는 프로그래밍되지 않은 솔루션을 찾을 수 있다. 그들은 컴퓨터의 중앙 메모리에 기록된 정보를 기억할 수 있지만 그것은 더 이상 데이터 형식이 아니라 비교적 많은 요소를 함께 링크하는 연결 방식이라 할 수 있다.

인공생명과 인공지능이 결합한 후 시스템의 자율성은 더욱 강화되었다. 신경망과 유전자 알고리즘의 기반에는 같은 원리가 적용된다. 인공생명과 인공지능의 구성 요소(유전자와 뉴런) 사이에는 매우 복잡한 상호작용의 원리가 존재하는데, 이러한 구조 덕분에 상호작용성으로 창발적 현상을 만들어낼 수 있다. 상호작용성은 더욱더 정교한 단계로 접어들었다. 동료들과 필자는 이 단계를 '두 번째 상호작용성'이라 명명했다. 이런 의미에서 상호작용성 기술의 진화는 사이버네틱스의 진화를 따른다. '첫 번째 사이버네틱스'는 정보·통제·소통(동물과 기계들)을 다룬 반면, 두 번째 사이버네틱스는 자기 조직화·창발적 구조·네트워크·적응·진화의 개념을 다룬다.

비슷한 방식으로, '첫 번째 상호작용성'이 작용–반작용 또는 반사 모델에 따른 인간과 컴퓨터 간의 상호작용에 초점을 맞췄다면 두 번째 상호작용성은 유형성, 인식력, 감각 운동 과정, 구현, 그리고 자율성(프란시스코 J. 바렐라Francisco J. Varela의 개념을 빌자면 '오토포이에시스autopoiesis'[2])을 따르는 행동을 연구한다. 자율성 자체는 동일한 블록을 형성하지 않지만 일부 전문가들은 두 개의 하위 그룹으로 세분한다. "낮은 자율성"(또는 "낮은 자기 조직화")은 "모호하게 프로그래밍된 연결에서 어떤 변화들 때문에 성능이 실현되는" 시스템을 말하며, "높은 자기 조직화"는 "기계 자체가 진화하는 방식에서 나온 임무들을 수행하는" 시스템을 말한다.[3] 첫 번째 상호작용성의 물리적·기계적 모델에 이제는 인지과학 또는 생물학에서 논의되는 모델이 추가되고 있다. 따라서 컴퓨터와 컴퓨터가 만들어내는 이미지들은 점차 지적이고 살아 있는 존재의 특성을 띠게 된다(그림9.2).

vi 인공 신경망을 사용하여 마음 현상을 표현하기를 바라는, 인지 과학 분야의 접근법. 연결주의의 특징은 학습의 방식이다. 연결주의의 지능체에는 사전 범주의 분류 기준을 주거나 미리 작업 단계를 줄 필요는 없다. 연결주의의 지능체는 처음에는 '백지' 상태이며, 다수의 사례를 주고 '경험'함으로써 스스로 천천히 '학습'해간다.

First cybernetics	First interactivity
control and communication in animal and the machine retroaction, homeostasis information	relation between man and mach by reflex model or action-reaction
2nd cybernetics	2nd interactivity
cognition auto-organisation emergente structures networks adaptation evolution	action/perception sensori-motor processes embodiment autopoiesis

그림 9.2

상호작용적 예술 설치작품의 자율성

프로그래머들이 인공생명과 인공지능 연구에 몰두하는 반면, 예술 분야의 탐험가들은 새로운 미적 특성을 지닌 참신한 이미지를 만들기 위해 이러한 기술을 자신의 것으로 만들려고 노력해왔다. 몇 가지 예가 있는데, 그것은 매우 중요하다. 이 글에서는 필자의 동료인 같은 대학 연구소 출신 미셸 브레 Michel Bret와 마리-엘렌 트라뮈스Marie-Hélène Tramus가 프랑스 대학의 신경생리학과와 공동으로 진행한 작품만을 인용하고자 한다. 그들이 만든 이 장치는 관람객들이 가상의 줄타기 곡예사 또는 가상의 무용수와 실시간으로 상호작용하기를 요청한다. 이 인조 생명체의 몸은 생체역학의 법칙에 따르도록 프로그래밍되어 있으며(타당한 범위 내에서만 움직인다), 지상에서 균형을 유지하는 반사 신경을 지니고 있다. 이러한 기능들은 프로그래머가 외부에서 넣어준 것이다(그림9.3).

하지만 이 생명체는 또한 가상 뉴런 네트워크로 구성된 두뇌를 가지고 있어서 이 네트워크를 통해 실제 줄타기 곡예사나 무용수와의 예비 훈련 기간에 시행착오를 거치면서 춤과 줄타기에 맞는 특정 동작들을 배운다. 두 번째 단계에서, 줄타기 곡예사는 대형 스크린에 투사된 가상 줄타기 곡예사를 마주한다. 줄타기 곡예사는 자신의 벨트에 설치된 센서의 도움으로 가상 생명체와 상호작용한다. 움직이는 센서의 속도 변화는 컴퓨터에 의해 실시간으로 분석된다. 가상의 줄타기 곡예사는 균형 맞추기 동작들을 즉흥적으로 수행하며 반응한다.[4] 이 조치들은 중앙기억장치에 미리 기록된 것들이 아니

그림 9.3 미셸 브레, 마리-엘렌 트라뮈스, 알랭 베르토즈Alain Berthoz,
<가상 줄타기 곡예사The Virtual Tightrope Walker>, 2004.

그림 9.4 미셸 브레, 마리-엘렌 트라뮈스, 알랭 베르토즈, <가상 줄타기 곡예사>, 2004.
가상의 줄타기 곡예사가 진짜 줄타기 곡예사와 상호작용한다.

다. 동작들은 가상의 생명체가 배운 것도 아니고 실제 줄타기 곡예사의 동작을 반복하는 것도 아니다.

오히려 그 동작들은 가상 생명체가 학습한 균형 잡는 방법들과 진짜 연기자의 예상치 못한 동작들 사이에서 만들어진 결과이다. 진짜 줄타기 곡예사가 동작으로 신경망을 자극하고 가상 생명체에게 어느 정도의 자율성을 부여할 때, 신경망은 스스로 작동을 시작한다. 이 경우, 낮은 자율성이지만 새로운 동작을 만들어내기에 충분한 정도의 자율성이다. 이 과정은 진짜 무용수와 가상 무용수가 대면하게 될 때도 마찬가지다. 인조 생명체가 줄타기 곡예사도 무용수도 아닌 관람객과 대면하는 것도 가능하다. 이 경우 움직임의 교환이 달라진다(그림9.4).

구체화된 대화

예술적 관점에서 볼 때, 실제 존재의 제스처에 반응할 수 있는 자율적인 시각적 인공물을 만들려고 인지과학에서 이슈화된 모델을 사용한 것은, 일부 예술가들에게 모든 신비한 복잡함과 미학적 관계의 핵심에서 신체의 결정적 중요성을 회복할 수 있도록 해주었다. 연결주의 이론에서 영감을 받은 이 실험적인 예술가들은 이제 사고를 뇌 단독의 산물로 간주하지 않고 분리할 수 없는 몸과 머리의 산물로 간주했다(데카르트Descartes는 뇌의 솔방울샘[vii]이 바로 영혼이 붙어 있는 그곳이라고 생각했다). 지각과 행동은 밀접한 관련이 있고 둘 다 사고라는 정교한 과정의 부분이다.

이러한 입장은 신체의 기능을 의도와 순수한 아이디어에 비해 부수적인 것으로 간주해온 예술 개념론자들을 반대한다. 전례가 없는 예술적 상황은 실제와 가상 존재 사이의 안무적 상호작용에서 시작된다. 이 상황은 특정한 상호작용의 '몰입' 장치들, 특정한 '온라인' 및 '오프라인' 멀티미디어 작품, 또는 관객들에게 놀라움과 궁금함, 상상력, 탐험과 놀이의 욕구를 촉발시키는 특정한 하이퍼텍스트에 의해 나타나는 상황과 크게 다르지 않다. 그러나 자율성은 상호작용적 관계에 특별한 요소를 가져온다.

관객이 지능과 지각 능력을 부여받은 가상 존재에 영향을 미치고자 자신의 몸을 사용하도록 유

vii 좌우 대뇌 반구 사이 셋째 뇌실 뒷부분에 있는 솔방울 모양의 내분비기관. 뇌를 해부해서 연구했던 데카르트는 뇌의 중앙에 있는 1cm 크기의 솔방울만 한 부분을 발견하고 영혼과 동물 영혼이 여기에서 상호작용할 것으로 생각했다.

도함으로써(비록 인간의 몸과 비교해 매우 원시적이지만), 말 그대로 작품과 관람객 간의 대화는 체현된다. 그것은 문자 그대로 환생이다. 예술은 스스로에게 질문하는 몸의 예술이 되고, 몸의 생각이라는 예술이 된다. 궁극적으로 그것은 여전히 형태를 만들어내고 형태를 필요로 하는 예술(형태가 없는 예술은 없다)이 되지만, 그러나 그것이 만들어낸 형태는 새로운 종류의 것이다. 더 이상 우리가 인식하는 대상의 형태가 아니라 우리의 인식 그 자체의 형태이다. 우리의 혼란스러운 환경에서 미학적으로 일관성 있으면서도 움직이고 일시적인 형태로 이해된다.

결론

자율 시스템의 응용 분야는 이미지 또는 물리적 상호작용성에 국한되지 않는다. 인공생명 연구에서 직접적으로 쟁점이 되고 자율 시스템의 대부분을 구성하는 '지능형 에이전트들'은 모든 소프트웨어에 스며들어 있다. 지능형 에이전트들은 최대한의 재량으로 작동하며 그 활동 범위는 매우 다양하다. 정보를 수집하고 분석하며(흔히 불법적으로), 분산된 네트워크의 운영을 관리하고, 전자상거래와 회계 업무를 지원하며, 전자 감시(또는 스파이)를 수행한다. 비록 이것은 자율 전산 시스템의 첫 단계일 뿐이지만, 점점 더 빨리 퍼져나가며 효율이 증대하고 있다. 자율 시스템의 발달은 인간이 디지털 기술에 참여하는 단계를 새로이 열었다.

　인공지능, 생명, 진화 과정을 시뮬레이션할 수 있는 인간이 만든 인공물의 능력은 분명 금세기 동안 인간 활동을 극적으로 변화시킬 것이다. 누군가는 이 격변을 원할 수도 있고, 누군가는 두렵게 느낄 수도 있다. 단순한 기술적 효율성으로부터 이 시스템을 떼어낸 시도에서, 예술이 창조적 자유라는 명분으로, 자율권을 부여하고 싶은 존재에 대한 통제를 유지해야 하는가? 그렇지 않아야 하는가? 이 역설은 새로운 것이 아니다. 모든 예술가는 항상 자신의 창조물이 자기를 벗어나기를 바라고 다른 사람들 앞에서 스스로의 삶을 누리는 것을 보고 싶어 한다. 그러나 이제는 예술 문제에서 근본적으로 다른 접근법이 요구되기 시작한다.

번역 · 김미라

주석

1. 이러한 계산은 모델링 알고리즘을 사용하여 합성 가능한 실제적 또는 비현실적 이미지를 생성한다. 그러나 컴퓨터는 스캐너가 이미지를 디지털화하면 그림이나 사진 같은 비디지털 이미지도 컴퓨터에서 처리할 수 있다.

2. 이 주제에 관해서는 Francisco J. Varela, *Autonomie et connaissance: Essai sur le vivant* (Paris : Seuil, 1989) 참조.

3. Henri Atlan, *Encyclopaedia Universalis 2004* (DVD), 'auto-organization' 항목.

4. 실제 무용수 앞에 놓인 외골격은 이러한 목적으로 사용된다. 그런 다음 나중에 또는 실시간으로 이동이 분석된다. 첫 번째 경우는 수동(선택한 위치를 나타냄) 또는 자동(주목할 만한 위치를 추출함)이다. 두 번째 경우에, 제공된 정보는 네트워크 매트릭스를 실시간으로 수정하는 학습 과정에서 직접 사용된다.

참고문헌

Berthoz, Alain. *Le sens du mouvement*. Paris: O. Jacob, 1997.

Couchot, Edmond. *Images: De l'optique au numérique*. Paris: Hermes, 1988.

Couchot, Edmond. "L'art numérique." *In Encyclopaedia Universalis*. Paris: 2002.

Couchot, Edmond. *La technologie dans l'art: De la photographie la réalité virtuelle*. Paris: J. Chambon, 1998.

Couchot, Edmond. "Virtuel" and "arts technologiques." *In Grand dictionnaire de la philosophie*. Paris: Larousse, 2003.

Couchot, Edmond, and Norbert Hillaire. *L'art numérique: Comment la technologie Vient au monde de l'art*. Paris: Flammarion, 2004.

Couchot, Edmond, Marie-Hél&ne Tramus, and Michel Bret. "A segunda interativida. Em direcão a novas präticas artfsticas." In *Arte e Vida no século XXI*, ed. Diana Domingues. Säo Paolo: Editora UNESP, 2003.

Damasio, Antonio R. *Le sentiment de soi-mtme: Corps, émotion, conscience*. Paris: O. Jacob, 1999.

Heudin, Jean-Claude. *La vie artificielle*. Paris: Hermes, 1994.

Merleau-Ponty, Maurice. *Phénoménologie de la perception*. Paris: Gallimard, 1945.

Rock, Irvin. *La Perception*. Bruxelles: DeBoeck Université, 2001. Originally published, New York: Scientific American Books, 1984.

Varela, Francisco J. *Principle of Biological Autonomy*. New York: Elsevier North Holland, 1979.

Varela, Francisco J. , Evan Thomson, and Eleanor Rosch. *L'inscription corporelle de l'esprit: Sciences cognitives et expérience humaine*. Paris: Seuil, 1993.

10. 이미지, 프로세스, 퍼포먼스, 기계: 기계적인 것의 미학적 측면들

안드레아스 브뢰크만
Andreas Broeckmann

지난 수 세기 동안 기계는 우리가 세상을 구축하고 읽고 이해하는 방식에 영향을 미쳐왔다. 제도기 팬터그래프pantograph처럼 이미지의 확대에 쓰이는 단순한 도구가 있는가 하면, 우리 주변의 이미지를 실시간으로 투사할 수 있게 해준 사진의 원형 카메라 오브스쿠라처럼 투사된 이미지를 물감이나 감광 표면에 옮겨지게 하는 정교한 기구도 있다. 한편, 도시와 도시를 연결하는 기차 여행을 통해 우리는 창밖에 펼쳐지는 풍경을 볼 수 있다. 끊임없이 변화하는 기차 밖의 풍경은 절대로 확대/축소할 수 없으며 수평으로 움직이는 멈출 수 없는 쏜살같은 시선으로 관찰될 뿐이다.

우리와 세상 사이를 중재하는 이러한 방식을 더욱 극적으로 만든 것은 디지털 기계들이다. 디지털 기계들이 보낸 신호는 전류와 알고리즘적 계산으로 이뤄진, 거의 물질성 없는 인터페이스를 통과하게 된다. 디지털 장치는 육안으로 보이는 것들과 개념적인 것들, 그리고 모든 감각적·정신적 정보를 고도로 찰나적인 수준으로 추상화한다. 그 정보들 가운데 글, 이미지, 소리 등 인식 가능한 구체적 방식의 추상으로 재구축된 경우만 우리 지각 영역에 도달할 수 있다. 텍스트의 음성 번역 TTS 프로그램에서 그러하듯, 우리는 구축을 연속적으로 의식하게 되며, 아날로그식 물질성 너머에 존재하는 단절을 느낀다.

이처럼 우리 주변에는 디지털 방식으로 성장한 인터페이스가 점차 증가하는 상황이다. 근로 일상을 구성하는 사무용 소프트웨어, 복잡한 전자 통신과 여가 활동을 가능하게 만드는 무선 송신 체제, 과도한 텔레비전 중계방송 이미지와 방송된 '진실' 등이 우리가 공유하는 현실을 구축하고 움직인다. 더 좋은 표현을 빌자면, 이러한 상태는 '디지털 문화'라 할 수 있다. 사회적 환경, 행동과 상호작용의 영역인 디지털 문화에서는 의미·쾌락·욕망은 점차 그의 구축과 전송, 그리고 디지털 기구에 의한 번역에 의존한다. 내용물이 거쳐야 하는 기술적 추상화는 필수적인 문화 조건이 되고 있으며, 그 파급 효과는

외삽外揷된 신호 변환의 실제치를 초과한다.

독일 철학자이자 문화사학자 마르틴 부르크하르트Martin Burckhardt는 저서 『기계 정신Der Geist der Maschine』에서 알파벳의 발명, 무의식의 발견, 계산기의 발전을 연결하면서, '기계 정신'이 인류 문명의 깊은 고랑을 가로지르며 존재한다고 논했다. 무엇이 기계를 구성하는지에 관한 폭넓은 이해를 권고한 부르크하르트는 기계를 기술적인 장치로 간주하기보다는 다양한 자연과 문화와의 관계를 맺고 차단하면서 인간의 존재감을 표현하거나 단절시키는 문화적 성향으로 보고자 했다.

그렇다면 예술적 방식에서 기계를 통해 사유한다는 것은 무엇을 의미하는가? 이 질문은 본 논문이 도출하려는 어떤 '기계적인 것의 미학' 탐구의 핵심이기도 하다. 우리의 미학적 경험은 마치 탄알과 같은 기계의 책략으로 발사되고, 관통되고, 분명해진다. 기계는 지각과 표현의 외골격 같은 장치이다. 디지털 기계의 기능적 추상화가 분명해지면서 예술가가 이 디지털 기술을 사용하고 발전시키게 되자, 기계적인 특성을 디지털 이전 예술과 관련하여 논의하기가 더 쉬워졌다.

디지털을 거론할 때, '디지털 미학'이 아날로그 기법에 기반을 둔 미학과의 깊은 단절을 가정한다고 보는 개념이 있다. 이 논의는 본문에 거론되지 않는다. 그러나 디지털 미학에 대한 그러한 가정이 예술 창작의 기술적 측면에 의존하는 견해임을 알리는 데에 이 글이 도움이 되길 바란다. 이와 달리 예술의 경험상의 특성과 수용의 측면을 강조하는 접근방식은 아날로그와 디지털 미학 간의 어떤 미학적 연속성을 추구하는 경향이 있다. 이 접근에 따르면, 미디어아트가 일반적인 동시대 예술 관행과 분리되어 논의될 수 없다.

개념 미술을 디지털 미디어아트의 선구로 재평가하려는 최근의 시도는 미디어아트의 개념이 더 광범위한 문화적 환경에서 발전해왔음을 시사한다. 미디어아트는 게임 이론, 사이버네틱스, 우주여행, 텔레비전, 유전학, 기타 인간의 여러 분야들로부터 영향을 받은 문화 속에서 발전해 온 것이다. 그러나 역사상의 또 다른 시기에는 디지털 기술을 주된 영감으로 적용하기보다는, 생산적·변형적 원칙으로서 기계를 이용하는 어떤 미학 이론 체계로 재해석될 수 있는 미디어아트의 전신前身이 더 많이 존재한다.

이하 본문에서는 디지털 문화의 관점에서 본 미술 이론을 주요 범주로 나누어 고찰할 것이다. 우선 디지털 문화에서 제작, 분배, 전시의 양상에 비추어 매우 다양하게 재평가되는 '이미지' 개념이 논의된다. 이미지 다음에 이어지는 절은 실행, 퍼포먼스, 프로세스이다. 이 세 절들이 다루는 내용은 완결된 단일 작품을 지향하지 않고 비선형非線型적이며 개방적이고 시간에 바탕을 둔 구조를 지향하는

예술 제작의 다른 개념들이다. 이러한 미학적 범주들은 컴퓨터가 이용되는 예술에 결정적인 역할을 하는 동시에 비非디지털 미술에도 유익하게 적용될 수 있다. 마지막 부분에서는, 작가의 예술적 의도를 전달하는 작품이 아니라 기계가 바탕이 된 분명히 자율적인 과정의 경험에 의존하는, 특별한 형태의 미학적 작품을 분석하는 개념적 도구로서 '기계'가 논의된다. 이 부분은 숭고의 개념과 관련될 수 있다고 제안되었다. 이 논문의 전반적인 목표는 서로 다른 미술 이론 분야 간의 개념적인 교량 역할이 존재함을 보여주는 동시에, 컴퓨터가 이용되는 최근의 예술을 탐색함으로써 서로 다른 미술사적 시기를 재평가하기 위함이다.

이미지

미디어아트로 인해 우리는 미술사가 다루는 학문 분야가 순전히 시각적인 것 이상임을 알게 되었다. 예술의 이해에는 아직도 이미지가 주요한 역할을 하고 있지만, 최근 관찰되는 시간에 바탕을 둔 상호작용적인 생성 예술 작품을 평가하면서 우리는 역사상의 예술 방식과 미학적 범주를 다시 찾게끔 된다. 회화, 조각, 건축, 기타 다른 형태의 예술은 고정된 오브제로 오랜 시간에 걸쳐 반복해서 감상할수 있는 반면, 더욱 즉각적으로 시간에 바탕을 둔 작품의 경우에는 기록과 회고적 평가의 문제가 오랫동안 제기되어왔다. 원작 음악과 연극 공연, 무용, 의식, 모든 종류의 축제는 매우 제한적인 수준에서 '재공연'되어 역사적 평가를 받을 수 있다. 이러한 상황의 문화적 제작 방식은 문화적 전통이 전개되는 방식에 강한 영향을 주고 있다.

가장 오래되었으면서도 여전히 가장 널리 퍼져 있는 예술적 추상화의 형태 가운데 하나는 바로 이미지이다. 이미지 형태와 내용에 비평적 평가를 가하면서 당대에 이해하려는 이미지의 역사적 연구는 지난 4세기가 넘게 발전해왔다. 후기 르네상스에 기록된 문서로부터, 20세기 초반에 등장한 학술적 미술사를 거쳐, 최근에는 이미지 사이언스(독일어로는 'Bildwissenschaft'이며, 시각 연구 분야에서 가장 잘 이해되고 있다)로 이어지고 있다. 부호화된 이미지의 의미를 연구하는 학문인 도상학iconography과 이미지를 생산하고 판독하는 '사회적' 상태와 의미론을 연구하는 도상해석학iconology으로부터 미술사가 취한 경로를 다시 살펴볼 가치가 있다. 이 두 가지 접근법에서 이미지는 기정사실로 간주되며 심층적으로 맥락화되어 읽힌다. 현대 해석학hermeneutics을 근간으로 할 때, 도상(독일어로는 Ikonik)

그림 10.1 데이비드 로크비, <이름 기부자>, 1991~.

접근이 추구하는 바는 이미지에 대한 지각적인 생산 방식을 더욱 밀접히 관찰하고 수용 과정의 결과로서 그 의미를 연구하는 것이다. 이처럼 이미지 내부에 있는 시간적 구조는 단지 서술적인 경향이라기보다는 관람자가 실행하고 현실화할 필요가 있는 '프로그램'으로 보이게 된다.

　　과거의 철학적·기호학적·기술적 논쟁을 근거로 최근 등장한 이미지 사이언스 또는 시각 연구는 일반적으로 무엇이 '이미지'인가라는 질문을 던진다. 디지털 기술의 범람으로 눈에 보이는 요소로 덮인 어떤 제한된 표면으로서 이미지를 이해하는 전통적인 방식이 침식되고 있을 때 이 질문이 발생한 것은 우연이 아니다. 디지털 이미지는 불안정한 과정이며, 설령 '고정된' 화면으로 표시될지라도 실은 계속 진행되는 연산의 결과이다. 인쇄된 컴퓨터 그래픽은 아날로그이고 그러한 연산 과정들이 저지된 결과이므로, 협소한 단어의 의미상으로는 디지털 이미지라 할 수 없다.

　　디지털 이미지 부문의 예시가 되는 작품은 토론토에 거주하는 데이비드 로크비의 장기 프로젝트 〈이름 기부자The Giver of Names〉이다(그림10.1). 이 작품은 탁자 표면이 카메라 장치에 의해 관찰되는 상호작용적 설치물이다. 대상이 탁자에 놓이면 카메라에 녹화되고, 카메라에 연결된 컴퓨터 시스템은 관찰된 그 대상의 시각 구조를 분석하고 나서 모양과 단어로 이루어진 기존 데이터베이스상의

어떤 식별 부호와 짝을 짓는다. 그 결과, 데이터베이스에서 나온 단어들로 구성된 짧은 준*시적 문구가 컴퓨터 화면에 나오며, 텍스트의 음성 번역 시스템이 문구를 읽어준다. 이 작품은 우리가 세상에서 보는 것들을 어떻게 이해하는지에 관한 하나의 시뮬레이션인가? 또는 기계를 훈련하는 장치로 작용할 수 있는, 잠재적으로 자율적인 지각적 기계 시스템인가? 이 기계는 시각 입력에 바탕을 둔 인간의 시적인 언어 감각을 발전시키려 하는가? 〈이름 기부자〉의 기계가 관찰한 것을 하나의 '이미지'라고 말할 수 있을 것인가?

로크비의 작품 덕분에 현재 디지털로 자극받은 확장된 영역의 지각을 '이미지'의 개념으로 이해하기에는 미흡함을 알게 된다. 일렉트로닉 또는 디지털 아트의 미학은 서사성, 과정성, 수행성, 생식성, 상호작용성, 기계적 속성 등 상당히 비시각적 측면에 의존한다. 이러한 방식들을 포용하려면, 디지털 기술을 사용하고 예술 이론의 성찰 범주를 확장시키는 동시대 예술의 최근작들에 접근할 수 있는 미학 이론을 발전시킬 필요가 있다. 이러한 이론들이 나온다면, 디지털 이전 예술은 지금까지 생각된 것보다 더욱 역동적이고 과정 지향적으로 해석될 수 있을 것이다.

실행

최근 몇 년간 컴퓨터 소프트웨어는 그 자체로서 하나의 문화적 유물로 인식되었다. 소프트웨어는 오랫동안 중립적인 도구로 여겨졌으나, 더 최근에는 그 구축성, 그리고 이념적인 추정이 소프트웨어로 부호화되는 방식에 대한 이해가 좀 더 비판적이고 차별적인 방식으로 이루어지고 있다. 더불어 사회 역사학자들이 과학과 테크놀로지에 대한 연구에 가담했다. 자유 오픈소스 소프트웨어 운동의 발전과 함께 사회 정치적 삶의 전 영역에서 광범위하게 사용되는, 그렇다고 해서 무결함이라고는 말할 수 없는, 디지털 시스템으로 인해 '문화로서의 소프트웨어'에 대한 비판적 이해가 다져졌다.

이러한 발전에 가세하여, 컴퓨터 소프트웨어의 미학적 사회적 영역을 분명히 다루는 예술적 방식과 프로젝트, 이른바 소프트웨어 아트software art가 출현했다. 이러한 맥락에서 영국의 문화이론가 매슈 풀러Matthew Fuller의 유용한 제안에 따라 소프트웨어는 다음과 같이 구분된다. '비판적 소프트웨어'는 기존 소프트웨어 프로그램의 특수함과 제약을 반영하고, '사회적 소프트웨어'는 소프트웨어 및 소프트웨어 제작의 공동체적이고 사회적 차원을 다루고 그 가능성을 확장시키며, '사변적 소프트웨

어'는 무엇이 소프트웨어로 간주될 수 있을지 바로 그 본질과 경계들을 탐구한다.

뉴욕에서 개최된 1971년의 《소프트웨어Software》 전시와 1970년대 초반 일렉트로닉 아트 관련 저널 『급진적 소프트웨어Radical Software』에서 볼 수 있는 것처럼, 1960년대와 1970년대에도 소프트웨어라는 용어는 기술적 장치에 저장되어 있거나 디스플레이되는 '내용'을 가리키는 데에 사용되었다. 그러나 1990년대에 컴퓨터 보급이 확산되면서 '소프트웨어'는 컴퓨터 시스템상 특정 업무를 처리하는 프로그램을 의미하게 되었다. 프로그래밍에서 부호화된 규칙 모음인 '실행문'은 어떤 기계의 반복 과정에 의해 가동될 수 있다. 또한, 다른 과정들과 맞물려 일을 처리하기도 하며, 컴퓨터를 블랙박스이자 도구이며 디스플레이인 하나의 복잡한 기계로 변모시킨다.

지속적인 코드 프로세싱을 위해서는 '하드웨어'의 기술적 프로세싱 단위에 의해 실행된 정확하게 묘사되고 부호화된 '소프트웨어' 프로그램이 필요하다. 이러한 구조는 디지털 시스템의 핵심부에 있으며, 개인용 컴퓨터의 도래와 1950년대 사이버네틱스와 게임 이론의 출현 이후 예술가들이 다루는 주제가 되었다. 최근의 한 예로, 네덜란드의 그룹 소셜픽션(socialfiction.org)이 개발한 프로그램을 들 수 있다. 그들의 〈닷워크(.walk)〉 프로젝트는 어떤 도시를 어떻게 '코드화된 걷기'할지에 대한 지침을 준다. 참가자들은 무엇을 할지, 언제 우회전 또는 좌회전을 할지, 행동을 지배하는 규칙을 어떻게 변모시킬지, 단계마다 프로그램의 지시를 받는다. 도시인들의 행동에 컴퓨터 코드 원칙을 적용함으로써 우리는 기술적 소프트웨어의 작동 원칙에 대해서, 그리고 도시 환경에서 행동하고 소통하는 방식에 대해 후기 상황주의 방식으로 숙고하게 된다.

이와 유사하게 개방적이면서 잘 짜인 각본을 따르는 방식은 1960년대 해프닝과 플럭서스 예술가들에 의해 고안되었다. 흥미로운 선례인 로버트 라우션버그Robert Rauschenberg의 〈암시장Black Market〉을 보자. 여러 가지 오브제로 구성된 아상블라주인 이 설치 작품 속에서 관람객들은 작품의 일부인 여행 가방 속에 들어 있는 물건과 자신이 갤러리에 갖고 간 물건을 바꿀 수 있다. 작은 공책에는 이렇게 교환된 물건 목록이 기록되어 있다. 설치 작업의 점진적인 변모는 시스템으로 코드화되며, 과정으로서의 예술 작품이 존재하기 위해 실행될 필요가 있다. 교역하는 사람이 없으면 시장이 존재하지 않고, 아무런 과정이 작동되지 않으면 '컴퓨터'가 없듯이, 어느 작품의 프로그램이 계속 실행되지 않으면 예술작품은 존재하지 않는 것이다.

세계 또는 어떤 대상이 인간의 지각에 의해 현실화될 때에만 존재한다는 관점은 단지 존재론적이거나 구성주의적 논의가 아니다. 여기서 작품의 미학은 프로그램의 실현에 의존한다. 라우션버그

작품의 핵심을 이루는 것은 고정된 아상블라주에 있는 오브제들이 아니라 교환 과정의 개념화이다. 미술사학자 막스 임달Max Imdahl이 시간적 구조를 분석했던 렘브란트의 〈야경꾼〉이나 〈아브라함의 희생〉, 또는 공간에서의 가상적 움직임을 내포하는 변화하는 시점에 의해 관람자가 감상 중에 가상의 움직임을 재창조할 필요가 있는 얀 베르메르Jan Vermeer의 〈델프트의 광경Gezicht op Delft〉 같은 회화에 이러한 원칙이 적용되어야 할지는 논의가 필요하다. 시공간적 구조를 가진 이 이미지들의 감상에 요구되는 것은 과정적 접근, 즉 실현 행위로서 실행을 '관찰'하는 일이다. 이러한 과정은 그 자체로서 미학적 경험에 탄력을 주는 존재이다.

퍼포먼스

'퍼포먼스'는 '실황 예술live art'의 영역에 있다. 음악, 춤, 연극, 기타 실험적인 부류들을 전반적으로 가리키는 용어인 퍼포먼스는 몸의 움직임, 이미지, 소리의 비참여적 실황 발표로 이해될 수 있겠다. 대부분 퍼포먼스의 개념은 무대 또는 무대와 유사한 곳에서 사람이 배우나 공연자로 등장한다는 가정을 포함한다. 퍼포먼스라는 용어는 기술적인 장치가 가동될 때의 속성을 말할 때 쓰이기도 한다. 이를테면 어떤 특정 컴퓨터 시스템이나 자동차의 '퍼포먼스'에 대해 이야기할 수 있다. 이러한 퍼포먼스의 이중적 의미는 그것의 어떤 일반적 측면을 가리키고 있어 흥미로워 보인다. 예를 들어 어떤 주인공이 있는 작가의 실행 시스템을 보라. 이 경우의 퍼포먼스는 발표로 이해될 수 있으며, 실행 결과를 현재 지각할 수 있도록 만든다.

수행성은 1950년대와 1960년대 예술의 중요한 사안이었다. 모더니즘 미술의 고정된 인식 체계는 상황주의, 플럭서스, 인터미디어뿐 아니라 조르주 마티유George Matthieu와 잭슨 폴록 등 제스처 회화 및 기계가 일부 사용된 퍼포먼스적 회화에 의해 파괴되었다. 수행성은 컴퓨터의 등장으로 예술 영역에 재등장했다. 자연주의적 반동에 의해서라기보다는 디지털 시스템이 춤과 음악의 실황 공연 대본 쓰는 방식을 새롭게 자극했기 때문이다. 자동화 또는 반半자동화된 기계적 표기법으로 인해 기계적 작동이 창작 과정에 첨가되었고, 작곡가 및 안무가와 공연가 간의 새로운 관계가 형성되었다. 이러한 점에서 데이비드 튜더David Tudor의 실험적 음악은 무용의 원칙들을 상호작용적으로 변모시킨 윌리엄 포사이스William Forsythe의 안무 작품보다 더 큰 영향력을 미쳤다고 생각된다.

흥미롭게 논의될 부분은, 로버트 롱Robert Long 같은 대지 미술가land artist가 걸으면서 남긴 글이나 기록물을 앨런 캐프로Allan Kaprow나 딕 히긴스Dick Higgins 등이 기획한 해프닝을 위한 지침을 비교하는 일이다. 전자는 작품이 반복되거나 복사되지 않도록 때때로 작가의 강한 인내로 창조된 경우이고, 후자는 말하자면 해프닝으로 의도된 바, 그 퍼포먼스나 실행이 어느 누구에 의해서도 이루어지게 만든 경우이다.

한편, 1990년대 미디어아트에 상당히 널리 퍼져 있던 상호작용적 또는 반응적reactive 설치 작품은 참여형 실행 시스템이다. 그런데 퍼포먼스에서는 주연 배우가 실행을 성사시키지만, 인터랙티브 시스템에서는 상호작용하는 사람이 개방적 프로그램을 실행하지 않는다. 오히려 그는 기술적 시스템의 부차적인 요소나 방아쇠 역할을 담당하면서 프로그래밍된 행위의 결과를 수동적으로 관찰할 뿐이다. 상호작용적 설치의 퍼포먼스는 참여자의 물리적 개입이나 접근에 의해 자주 실현되지만, 프로그램의 서술 구조에 따라 때로는 더 멀리 떨어진 곳까지도 작품의 목적이 전달될 수 있다.

디지털 미디어에 바탕을 둔 실황 퍼포먼스에서의 핵심 요인은 대체로 무대 위의 공연자와 무대 밖에서 음향, 비디오 입력, 기술적 환경 응답변수들을 담당하는 관리자 사이의 관계라 할 수 있다. 공연자에게는 특정 행동이 부과되거나 그에 반응하는 프로그램화된 기계와 기껏해야 경쟁하거나 대화하는 정도의 자유만 허용된다. 이 분야를 탐구하는 다수의 예술가는 인간과 기계의 이러한 관계를 의식적으로 다루어왔으며, 개방된 불안정한 시스템 속에서 양자의 갈등으로 빚어진 긴장과 상호 대화를 흥미롭게 구현했다. 이러한 시스템의 '퍼포먼스'는 시스템 밖에 있는 배우의 개입이나 관객의 반응보다는 오히려 외부에서 설정된 매개 변수와 조건에 더 좌우될 수 있다.

프로세스

가장 일반적으로 의미에 의하면 '프로세스'라는 용어는 시간 순서대로 일어나는 순차적인 일련의 과정을 뜻한다. 한편, 과정 지향 예술이라는 개념은, 목적을 추구하지 않는 방식으로 서로 모여 일어나는 사건들, 문서화할 수 있으나 완전히 프로그램화되지는 않은 그 일련의 사건들이 시간이 지나면서 겪는 변모와 발전을 일컬을 때 사용된다. 그러한 과정들은 사회적·의미론적·기술적 환경 속에서 실현되며, 의사소통의 개념과 밀접히 연관되어 있어서, 기호학적 교환과 연결성의 방식 또는 상호의존성

그림 10.2 노보틱 리서치, <익명의 중얼거림>, 1996, 사진: 얀 스프리, 로테르담.

이 없는 배우들을 결속시키는 일시적 구조의 형태를 띤다.

　　미술에서의 과정성은 의사소통 도구들의 존재와 긴밀한 관련이 있다. 물론 예술 작품을 준비할 때 어떠한 소통적인 과정, 예를 들어 공연물이나 영화 제작상 협업에 의한 실현도 과정이라고 말할 수 있다. 그러나 과정 지향이라고 말할 수 있는 합당한 경우는 변화하는 과정 자체가 작품의 미학적 경험상 주된 요소가 될 때뿐이다. 이처럼 기계적인 것의 미학을 공식화할 때에는 과정 지향 미술의 기계적인 과정성과 사회적 차원의 개입이 맞물리게 됨을 강조할 필요가 있다.

　　노보틱 리서치Knowbotic Research(KRcF)라는 예술가 그룹은 1990년대 후반기에 특히 〈텐던시10_dencies〉라는 연작과 〈익명의 중얼거림Anonymous Muttering〉(그림10.2)으로 이러한 기계적 과정을 탐구했다. 〈익명의 중얼거림〉은 개방적이고 방향성이 없으면서도 상호작용적 설치물로서 현장의 관객들, 음악 디제이, 인터넷 사용자, 컴퓨터 시스템이 다 같이 연결된 일종의 아상블라주 복합체이다. 여기에서 산출된 미학적 경험은 개별 인터페이스 세팅마다 다르며, 온라인, 현장, 자동화의 여부에 상관없이, 연결된 여러 지점 가운데 어느 곳에서 수행된 행동의 영향을 서로 주고받는다. 〈익명의 중얼거림〉이 지각적으로, 그러므로 개념적으로 압도당하는 혼미한 경험을 관객에게 제공했다면, 〈텐던시〉는 한층 분석적인 접근을 통해, 관객들이 서로 반응하면서 공용 지식 환경을 계속 변모시켜가는 온라인 통신 도구와 인터페이스를 만들고자 했다. 과정성은 하나의 명백한 소통을 의미했다. 그것은 기계 시스

템의 중재를 받은 소통이자 기계들과의 소통이며 시스템이 아상블라주에 가져온, 생산적이고 변형시키는 힘과의 소통이다. 예술가는 테크놀로지를 이용해 인간이라는 배역과 테크놀로지 같은 시스템의 어떤 기계적 차원 가운데 어느 것 하나를 당연시하거나 무시하기보다는 모두 계획적으로 탐구했다.

이러한 종류의 과정 지향 예술은 역사상 전례가 없었다고 감히 말하고 싶다. 과정 미학에 대한 관심은 초현실주의자들의 우아한 시체cadavre exquis 실험[i]이나 냉전 시대의 메일아트mail art[ii] 네트워크에서 그 예를 찾아볼 수 있다. 그러나 지난 10년간 발달한 디지털 소통 기술 덕에, 기획된 예술의 소통과 연결성에 새로운 사회적·예술적 의미가 담기는 역사적 상황이 발생했다. 이는 기술적 미디어를 통해서뿐 아니라 순전히 아날로그적인 방식으로도 탐구된다. 게다가 탐구 지역은 좁은 지역일 수도 있고 초지역적일 수도 있다. 과정 지향 예술의 역학은, 수행성의 예술적 책략과는 달리, 우체국 제도, 인터넷 등 사회의 어떤 특정 운영 환경의 논리와 연결된다. 퍼포먼스가 이러한 맥락에 의존한다는 느낌을 제거하려는 반면, 과정 지향 예술의 미학은 결정적으로 이러한 맥락을 암시한다. 관계적이라 할 수 있다.

기계적인 것

앞서 언급한바 이 글에 사용된 '기계'라는 개념은 기술 과학적 장치로서의 기계를 가리키는 말이 아니라 기술적·생물학적·사회적·기호학 등 기타 영역에 걸친 어떤 힘들의 생산적 집합체를 일컫는 말이다. '기계'라는 개념은 시스템 구성을 요구하지 않는, 다양한 실현 가능성을 가진 개방적 형성물을 지시한다. 그렇다면 '기계적인 것'은 그러한 형성물의 특성이라 할 수 있다. 즉 특수하면서도 기계를 구성하는 부분 간 목적이 없는 어떤 개방적이고 생산적인 과정을 뜻한다. 이 글에 제시된 기계 미학에 포함

i 프랑스어로 "우아한 시체는 새 포도주를 마실 것이다Le cadavre-exquis-boira-le vin-nouveau"라는 우연히 만든 단어들의 조합으로 완성된 문장에서 따온 명칭이다. 초현실주의자들이 즐겨 사용했던 우연적 실험으로, 다수의 참가자들이 다음 사람에게는 안 보이도록 종이를 접어 돌리며 단어나 그림을 함께 모아 의외의 결과를 얻는 방법이다.

ii 메일아트는 기존 예술 시장에 반하는 대안적 체제를 모색하며 다른 예술가들과의 교류와 의사소통을 중시했다. 미국 미술가 레이 존슨Ray Johnson이 1943년에 처음 시작했다고 간주되지만, 우편을 통한 예술 공유와 교환이 활성화된 것은 1950년대에 들어서이다. 1960년대에 쓰인 "뉴욕 편지파New York Correspondence School"라는 용어에서 메일 아트가 유래했다.

되는 경우는 예술적 의도, 형식, 제어할 수 있는 생성 구조보다, 재료 상태, 인간 상호작용, 제약된 과정, 불안정한 기술의 전체적 혼합이 결정적 역할을 하는 기계적 구조에서 발생한 미학적 경험이다.

이제 숭고의 개념을 기계적인 것의 미학에서 중요한 속성으로 소개하고자 한다. 18세기 후반과 19세기 초반 낭만주의 문인들의 글에서 표현된 숭고라는 미학적 경험은 무한하고 강력한 자연을 대하면서 발생한 경험이다. 이는 자연의 장대한 아름다움을 감상하는 데에서 비롯되었다기보다는 통제할 수 없는 방대한 힘에 대한 심란한 느낌의 놀라움에서 비롯된 초월적 경험이다. 물론 자연적 숭고의 개념은 역사상으로 볼 때 한편으로는 인적 없고 광활한 고산과 해양, 지진 같은 자연 재앙과 관련이 있으며, 다른 한편으로는 산업화 과정에서 점진적으로 일어난 인간의 자연 정복과 관련이 있다. 숭고는 이처럼 '자연 발생적인 자연'의 상실에 관한 암시인 동시에 그에 대한 좌절을 역설적으로 드러낸다. 중요한 것은 칸트가 숭고의 경험이 대상 자체가 아니라 보는 이의 감정에 기반을 둔다고 주장하면서 숭고의 개념을 분명한 하나의 미학적 범주로 만들었다는 점이다.

숭고는 이처럼 외력에 맞서는 사건에서 발생한 느낌이며, 우리의 경험과 그것을 움직이는 세력들 간의 메울 수 없는 간극이라는 가상의 극劇에서 나온 경험이다. 전형적인 낭만주의 작품으로 간주되는 독일 화가 카스파르 다비트 프리드리히Caspar David Friedrich의 〈바닷가의 수도승Der Mönch am Meer〉을 보자. 프리드리히와 동시대 문인이었던 하인리히 폰 클라이스트Heinrich von Kleist는 이 작품을 보고 있으면 마치 "자연의 압도적인 장관을 앞에 두고 눈을 감으려 하지만 눈꺼풀이 이미 잘려나간" 듯하다고 썼다(클라이스트, 1810년 『베를린 블래터Berliner Blätter』 리뷰).

자연에 대한 낭만주의적 불안과 밀접한 관련이 있는 것은 기계에 관한 현대의 불안이다. 모더니즘 인본주의가 세계에 대한 인간의 지각을 미학적 경험의 핵심 동력으로 회복시키기 위해 무슨 일이든 불사한 반면, 테크놀로지 아트는 동시대 예술의 경험에 숭고를 가져왔다. 피에 몬드리안Piet Mondrian과 바넷 뉴먼Barnett Newman 같은 모더니스트 화가들을 과연 기계적인 예술가라고 논할 수 있을까? 그들은 합리적인 화면 구조를 추구하면서도 합리주의적 확실성을 벗어나려는 양자의 경계 선상에서 작업했음이 분명하다.

이러한 관점에서 가장 급진적인 예는 마우리치오 볼로니니Maurizio Bolognini의 프로젝트 〈밀폐된 컴퓨터들Sealed Computers〉(그림10.3)일 것이다. 갤러리 공간에 설치된 열두 대가 넘는 컴퓨터는 서로 네트워크로 연결되어 함께 간단한 그래픽 생성 구조를 산출하도록 만들어져 있으나, 그 구조는 관객에게 보이지 않도록 고안되었다. 모든 컴퓨터의 화면 전송 회로가 밀랍으로 감싸졌기 때문에, 설치

그림 10.3 마우리치오 볼로니니, <밀폐된 컴퓨터들>, 1992~.

된 상황만 놓고서는 컴퓨터 사이 또는 결과물 사이에 존재할 어떤 소통을 전혀 알아챌 수 없다. 우리가 지각할 수 있는 것은 서로 연결된 컴퓨터들이 웅웅거리는 소리를 내면서 분명 어떤 부호를 수행하고 있다는 점이다. 컴퓨터를 주관적으로 해석한다면, 컴퓨터들은 우리가 모르는 그들의 집단적인 비밀을 지키지도 않으며, 자신들의 연산 결과를 시각 구조로 '생각'하지도 않는다. 우리가 알아차리는 것은 컴퓨터가 바로 우리처럼 고립되어 있다는 것이다.

결론

이상에서 분석된 미학적 범주, 즉 이미지·실행·퍼포먼스·프로세스·기계는 어떤 결론적 목록은 아니지만, 디지털 문화의 경험을 통해 미술을 재고하는 동시대 미학 이론에 대한 대화를 재개하게 할 수 있는 용어들의 예이다. 이 글에서 제기된 논점에 관해서는 더욱 광범위하고 세부적인 미술사적 연구가 필요하지만, 이 글의 주된 목적은 '디지털 미술'이나 '미디어아트'가 완전히 별개의 미학적 이론을 요구한다는 주장에 맞서는 것이다. 앞서 말한 논쟁의 더욱 색다른 측면이라고 한다면 '기계적인 것의 미학'에 관한 논의를 시도했다는 점이다. 그것은 자율적으로 가동되는 기술적 시스템을 대할 때뿐 아니라, 우리의 주관적 통제를 뛰어넘는 경험의 논리를 강요하는 미술품을 대할 때 겪게 되는 미학적 경험을 서술하는 데에 도움을 주리라 본다.

번역 · 황유진

11. 필름에서 인터랙티브 아트까지: 미디어아트의 변모

리샤르트 W. 클루슈친스키
Ryszard W. Kluszczynski

이 글은 필름에서 멀티미디어아트로의 변화를 약술하는 20세기 미디어아트의 역사에 대한 개설이다. 그렇지만 이 글은 '옛' 미디어아트가 더 새로운 것으로 대체되거나 보완되는 과정을 분석하지는 않는다. 그보다는 이전 것의 영속성, 달리 말해 새로운 기술적 맥락 안에서 재등장하는 과거의 미디어아트에 초점을 맞추고자 한다. 이를 통해 미디어아트의 역사는 텍스트성, 과학기술, 문화 제도 간의 상호작용을 포함한다는 사실이 더욱 분명하게 드러나기를 바란다.

전자 기술의 도전에 직면한 시네마

필름 제작 방식, 동시대 필름 예술이 작동하는 맥락은 깊은 변화를 겪었다. 시네마의 경우 전자공학 기술 발달과 여러 문화 분야에서 점차 증대되는 새로운 기술의 활용이 지대하고도 큰 영향을 미쳤다.

필름 제작자가 사용하는 도구는 변하고 있다. 일부의 경우(예를 들어, 즈비크 리프친스키Zbig Rybczynski, 피터 그리너웨이Peter Greenaway) 그 변화는 예술적 태도와 전략의 발전·강화로 이끌었다. 예술적 태도와 전략은 분명 존재하지만 이전에는 상당한 노력을 들여야만 실현되었거나(리프친스키) 필름 매체의 전통적인 특성에 의해 약화·회피되었다(그리너웨이). 여러 필름 예술가들에게서 그들의 시학과 주제상의 특정한 광범위한 변화를 관찰할 수 있다. 이미지의 제시 방식, 편집, 서사 구조상의 무수한 혁신 역시 쉽게 파악할 수 있다. 최첨단 과학기술은 시네마에 전통적인 과업을 (더 수월하게, 더 빠르게) 실현할 수 있는 더 나은 도구를 제공해줄 뿐 아니라 새로운 규약을 만들고 장르를 변모시키며 실재와 그것의 시청각적 재현의 전통적인 관계를 위반하면서 필름 전략의 변화를 일으킨다(또는 심화시킨다). 이는 결과적으로 동일시-투사 모델과 베르톨트 브레히트Bertolt Brecht풍 시네마 양자 모두

를 초월하면서 새로운 수용적인 태도를 낳는다. 현대의 전자 기술은 전통적인 시네마와 필름의 존재 구조에 깊은 영향을 미치고 있다.

더욱이 시네마는 새로운 통신 채널 안에서 작동하기 시작했다. 필름의 텔레비전 방영이 시네마 작품에 대한 수신자 반응의 현존 모델과 필름 시학에 최초의 변화를 가져온 원인이었다면, VCR의 발명은 특히 반응 메커니즘의 영역에서 그 변화를 발전시키는 데에 크게 기여했다. 그러나 진정한 혁명은 인터랙티브 DVD의 보급을 통해 지금 일어나고 있다고 볼 수 있다. 그 영향은 필름의 외양에서 한층 더 강렬하게 감지될 것이다. 필름은 컴퓨터 매체의 탐색적·상호작용적 특성을 십분 활용할 것이며, 특히 상호작용성은 미래 모션픽처 예술의 발전에서 중요한 역할을 담당할 것이다.

오랜 기간 움직이는 이미지라는 특성을 지닌 유일한 예술의 지위를 누렸던 필름은 오늘날의 특별한 환경 속에서 그 정체성을 찾아야 한다. 다시 말해 오늘날 필름은 소리와 결합된 움직이는 영상이 소통의 기초를 이루는 많은 미디어 중 하나에 불과하다. 따라서 필름은 미디어와 멀티미디어로 이루어진 시청각 예술의 복잡하고 다양한 집단 안에서 그 위치를 선택해야 한다.

이 지점에서 가까운 장래에 이제껏 (내적 다양성에도 불구하고) 이질적으로 진행되어온 시네마의 진화 과정이 최소한 두 가지 별개의 흐름으로 나뉘게 될 것이라는 가설을 과감하게 주장해볼 수 있다. 하나는 전통적인 원칙과 형식을 계발하고자 시도하는 것이고(단지 기존의 규약을 발전시키거나 재생시키는 데에 사용되는 새로운 기술로, 크리스틴 폴Christine Paul에 따르면 이러한 방식으로 사용되는 디지털 기술을 디지털 도구로 부를 수 있다), 다른 하나는 인터랙티브 시네마로서 현재의 관례를 파기하고 수신자에게 전혀 다른 종류의 경험을 제안한다(이 경우 우리는 디지털 매체에 대해 이야기할 수 있겠다). 위에서 언급한 내용과 중복되면서 가능한 또 다른 파생적인 흐름은 공적인 공간에서 상연되는 필름에서 수신자 집단 안에서 이루어지는 대인 관계의 발전을 포함할 것이며, 개인의 내부 소통을 강화할 것이다. 개인의 내부 소통에서 수용은 필름 하이퍼텍스트와의 내밀하고 개인적인 상호작용이 된다. 두 가지 흐름 모두(특히 첫 번째 흐름의 경우) 수많은 소중한 사례를 통해 이미 제시되고 있다. 크리스 헤일스Chris Hales가 최근에 선보인 인터랙티브 필름 퍼포먼스는 이 두 가지 흐름을 하나로, 즉 공통의 인터랙티브 필름 경험으로 통합할 가능성을 보여준다.

이 과정을 이해하려면 상호작용성 현상 자체에 대한 분석이 필수적이다. 이 분석은 상호작용성과 그 변형, 상호작용성의 예술적 적용과 초기 단계, 개별 상호작용적 작품의 구조와 최초로 등장한 시학의 현상적인 차원에 대한 엄밀한 고찰을 뛰어넘어야 한다. 그것은 또한 방법론적인 맥락을 설명

하고 그 선택의 타당성을 보여주어야 한다. 최근에는 연구 대상을 설명하기 위한 언어 선택의 중요성을 강조할 필요가 거의 없다.

시네마와 필름: 새로운 미디어

시네마의 뒤를 이어 등장한 미디어와 멀티미디어는 모두 전자 기술 발전이 가져온 결과물이다. 오늘날의 시청각 문화·예술의 변화 뒤에는 전자 기술이 주요 동인으로 작동하고 있으며, 시청각성이 현 세계에서 주요하기 때문에 문화 전체에서 변화의 중요한 동력이 된다. '디지털 혁명'은 인간 활동의 거의 모든 분야를 바꾸고 있다. 그것은 예술의 영역 역시 변화시키며 그 역사가 수천 년에 이르기도 하는 전통적인 변종들을 변화시킬 뿐 아니라 새로운 예술 실행의 영역을 창출한다.

정보통신 기술이 발전하고 전자 매체와 멀티미디어가 출현한 결과, 움직이는 이미지 미디어아트의 최초 형식인 시네마/필름[1]의 상황은 이제까지의 모든 변화의 강도를 크게 능가하는 정도로까지 변화하고 있다. 이전의 변형의 강도는 모두 대개 음향이나 색채의 추가 또는 이미지의 한계 또는 청각 기준의 수정에 있었다. 이 같은 과거의 변화는 모두 시네마 장치의 기본적인 결정 요인을 위반하기보다는 새로운 특징을 일부 더하고 기존의 특정 속성을 수정함으로써 오히려 강화했다. 반면, 시네마/필름에서 일어나고 있는 현재의 변화는 깊고 근본적이다. 그 변화가 일부 개별적인 수준에서 일어나고 있다는 사실이 매우 핵심적이다.

첫째로, 시네마 자체가 새로운 양태를 가정하면서 변하고 있다. 우리는 시네마와 필름의 탄생과 발전을 목도하고 있다. 그 변화 과정이 초래한 가장 거대한 영향은 텍스트-예술적 측면에 의해 지지되는 듯 보인다. 이미지 구조, 편집 코드, 서술 담론 체계는 대개 전자 기술과 기법에 의해 규정되는 형식을 획득한다. 동시에 전통적인 영화 장치의 초석인 복제 재현 기계 장치의 결과[2]인 아날로그 디에게시스 체계diegetic system[i]가 합성 기술의 산물인 디지털 시뮬레이션으로 대체되는 사이, 우리는 필름 텍스트의 존재론, 디에게시스 구조, 시네마의 인식론적 기능에서 일어나는 변화를 목격한다. 전자 시네마는 세계의 이미지 대신에 세계로서의 이미지를 제시한다. 이 변화의 중력을 고려할 때 결과적으로 이

[i] 디에게시스는 서술된 사건과 그 사건에 관련된 말하기를 구분하고자 서사 이론에서 사용하는 용어이다.

것은 지각의 과정과 질적인 구조를 포함해 방향 결정에 중대한 영향을 미칠 수 있다. (이 경우 전자 시네마의 기본 장치가 특별히 중요한 변화를 겪지 않는다 해도) 필름의 방향성과 지각이 새로운 특성을 획득하고 시뮬레이션의 '비현실적 효과' 또는 '새로운 현실적 효과'를 성취하기 위해서는 전자 시네마가 발하는 매력이 시네마의 전통적인 기능, 즉 현실의 인상을 창조하는 능력보다 한층 더 강해져야 한다. 그러나 대부분 그렇지 못하다. 전자 시네마의 경우 대체로 시네마 장치와 직접적으로 관계있는 많은 특성이 실상 일반적인 의미의 장치와 텍스트의 사례 사이에서(특히 필름 또는 필름 유형에서) 개별적으로 작동되는 텍스트적인 과정이나 관계로부터 파생된다.[3]

시네마가 편집에 완벽을 기하고 지금껏 가장 중요한 부분이었던 시청각 효과의 영역을 확대하면서 전자 도구를 사용하는 빈도가 점차 늘어나고 있다. 시청각 효과에서 새로운 기술의 적용은 (주로 시각적 측면의) 영화 미학을 발전시켰다. 수많은 필름 제작자가 여기에 관심을 쏟는 것도 이 때문이다. 이 요소들은 서로 결합해 필름이 텔레비전의 방향성을 지향하는 데에 기여한다. 그러나 이러한 이행 과정과는 반대로 전자 매체를 적극적으로 사용하는 수많은 예술가는 필름 작품을 보여주는 새로운 방식이 출현했는데도, 작품을 전시하는 최고의 방식은 시네마 상영이라고 믿는다(이러한 의견을 제시한 최초의 인물이 피터 그리너웨이일 것이다). 그리너웨이에 따르면 전자 도구는 필름 예술의 표현 가능성을 혁신하고 확장하며 이미지의 형상을 만드는 새로운 방식의 탄생일 따름이었다. 그렇지만 시네마의 방향성은 가능한 한 온전한 상태로 유지되어야 한다.

사진의 특성을 갖는 이미지와 전자 매체에서 생겨난 이미지를 하나의 필름 작품 안에 결합하는 것은 필름 시학의 영역을 크게 능가하는 결과를 낳는다. 결론적으로 말해 이 두 가지 유형의 이미지는 근본적으로 다르다. 사진 이미지는 이미지에 앞서는 실재에 대한 일종의 유사체이지만, 전자적으로 생성된 이미지는 그러한 구속에서 벗어난다. 따라서 제시되는 실재는 이미지와 동시에 등장하는 것이 가장 바람직하다. 앞에서 설명한 관계의 완벽한 역전은 이미지의 유사체로서 작동하는 현실을 통해 이루어질 수도 있다. 두 가지 유형의 이미지, 즉 사진 이미지와 디지털 이미지가 동시에 등장할 때 빚어지는 결과는 허구와 그것을 구성하는 체계의 관계뿐 아니라 실재와 재현 관계의 혼란이다. 실재와 허구의 관계 역시 이로부터 영향을 받는다. 디지털 합성과 사진 필름은 그 존재론이 서로 다를 뿐만 아니라 서로 다른 형이상학의 지배를 받는다.

둘째로, 앞에서 언급했듯이 시네마가 작동하는 문맥은 깊은 변화를 겪고 있다. 필름(그리고 간접적으로 그에 할당된 장치)은 텔레비전 방송, 비디오테이프, 레이저 디스크의 영역으로 진입하거나

우리의 요청에 응하여 광섬유 전화 선로를 통해 멀티미디어 컴퓨터와 결합된 디스플레이에 도달한다. 필름이 이러한 변화 및 이질적인 방향성과 관계 맺음으로써 불러온 결과는 새로운 차원으로의 이동에서 비롯되는 단순한 효과를 넘어서며 각 유형별 분석을 요구한다. 이러한 방식의 통합적인 방향성은 서로 영향을 미치면서 수정으로 이어지며 대개 궁극적으로 병합되어 인터미디어적 혼성 방향성 구조(예를 들어 비디오 프로젝션)를 이룬다. 이 영향의 범위뿐 아니라 이 과정이 발생하는 빈도가 인터미디어 신드롬의 지배를 받는 현대 멀티미디어의 원인이 된다. 멀티미디어의 심부 구조를 이루는 기본적인 소통의 현대적 방식(과 기관)은 본질적으로 인터미디어적 체계다. 이 체계는 멀티미디어 현상에 역동적인 팔림프세스트palimpsest[ii]의 성격을 부여하는 더 큰 결과를 낳는다.

위에서 언급한 필름의 기능뿐 아니라 결과적으로 시네마의 기능 역시 새로운 문맥에서 한층 심화된 변화로 이어진다. 이 변화는 물리적·존재론적인 변화의 한계를 뛰어넘는다. 변화는 필름 시학에만 국한되지 않으며 새로운 형식의 경험과 이해를 제공할 뿐만 아니라 수용 방식을 변화시키는 매체로서의 필름의 구조에까지 미친다. 앞 단락에서 방향을 결정하는 미디어 통합의 과정과 그 뒤에 이어진 혼성 구조의 출현을 강조했다. 혼종성으로 인도된 결과로서 시네마의 방향성을 결정하는 것은, 그 특수성을 파악하고 시네마를 넘어선 지각 안에서 그것을 실현하고자 시도한다면, 수많은 균열과 기형을 드러낸다. 시네마 장치가 작동하고 있는 변화된 현 상황에서 필름 역시 다른 방식으로 경험되고 있다. 이와 유사하게 새로운 상황이 텍스트의 질서에 영향을 미치고 있다.

새로운 시청각 미디어는 시네마/필름과 유사하게 발전하고 다양한 관계를 맺으면서, 앞에서 언급했듯 그 구조와 형식에 영향을 미친다. 게다가 그 자체도 변화를 겪는다. 이 간섭 현상의 결과로, 필름은 그 경계를 벗어나 비디오 작업, 다양한 형식의 가상현실, 컴퓨터 게임에도 등장한다. 필자는 이미 다른 행로를 향한 시네마의 방향성 변화를 언급한 바 있다. 그러나 우리는 필름의 텍스트성 역시 시네마 영역을 넘어서 확산되었음을 기억해야 한다. 대중적인 컴퓨터 게임뿐 아니라 비디오 아트 또는 다양한 멀티미디어아트 분야에 속하는 예술 작업 역시 시네마 자원에 의존한다. 이미지 구성과 편집, 이야기, 극작법, 캐릭터 개발, 플롯 구조화에 대한 필름 특정적인 코드가 동시대 미디어 및 멀티미디어 시청각성의 기본적인 표현 체계를 구성한다.

ii 팔림프세스트는 종이가 널리 보급되기 이전 시대에 사용되던 양피지가 너무 비쌌기에, 한번 사용된 양피지도 기존 내용을 지우고 새 내용을 기록하는 식으로 재활용된 데에서 유래된 용어이다. 주로 어떤 목적으로 사용되었다가 나중에 다른 용도로 다시 쓰이게 된 것을 일컫는다.

셋째로, 인터랙티브 컴퓨터 기술의 발전은 이론적으로 브레히트의 시네마 이론과 거리 두기에 근간을 두지만, 실제로 창조되는 구조의 수준과 수신자에게 부과되는 요구의 성격에서는 그것과 상이한, 현존하는 다양한 형식의 인터랙티브 시네마/필름을 소환한다. 인터랙티브 시네마의 기본 장치와 그 방향성은 전통적인 시네마 장치의 비전통적인 다양성과도 크게 다르다.

이 지점에서 '인터랙티브 시네마'는 본질적으로 다수의 불연속적인 다양성으로 이루어진 용어라는 사실을 강조할 필요가 있다. 그 다양한 면모들은 대체로 근본적으로 다르다. 차이의 주요 원인은 풍부한 인터페이스[4]와 적용 가능한 기술의 영향을 받는 방향성의 불변성이다. 이 다양성은 인터랙티브 시네마가 설치 미술, CD-ROM/DVD 아트, 컴퓨터 게임과 긴밀한 인터미디어적인 관계를 유지하고 있음을 의미한다.

가상현실 인터랙티브 기술 분야의 진보는(그것이 얼마만큼 실망스러울 정도로 느리든지), ('상호작용자' 또는 '방문자'로 불리는) 수신자/사용자로 하여금 작품의 텔레마틱(즉, 원거리에 있는 신체의 현존에 대한 환영을 만드는) 가상현실에 쌍방향[5] 몰입을 허용하면서 필름 경험 구조의 한층 심화된 변화에 대한 전망을 낳는다. 실시간 상호작용성, 즉 몰입과 텔레마틱을 제외한 가상현실의 기본적인 특성은 시네마 장치의 필수적인 특정 속성을 확장한다. 따라서 필름의 텍스트적 특성에 의해 강화된 가상현실은 잠재적으로 멀티미디어 영역에서 시네마의 가장 핵심적인 계승자가 된다.

마지막으로, 인터넷은 가상현실 기술에 네트워크를 도입함으로써 잠재적으로 인터넷 기반 인터랙티브, 가상 시네마의 형식을 위한 새로운 발전 방향을 창출한다. 그것의 주요 목표는 가상 세계의 텔레마틱, 다중 사용자의 참여 가능성 확립일 것으로 보인다. 이 추측대로라면 그것은 모든 수신자를, 적극적으로 참여하고 상호작용하는 필름 속 등장인물로 바꿔놓을 것이다. 현 상황에서 이러한 전망은 진지한 연구보다는 사이버펑크 소설[6]에서나 나올 법한 이야기로 들린다. 멀티미디어 기술이 아직 유아적 단계에 머물러 있긴 하지만 빠른 속도의 발전은 현재 우리가 그저 가능태로 여기는 미래학적 프로젝트가 예상보다 빨리 실현될 수도 있음을 예측하게 한다. 이 분야에 대한 예측은 멀티미디어 장치의 발전 가능성에 대한 정확한 분석, 역사적 문맥의 분석에 토대를 두는 한 근거가 전혀 없지는 않다. 존 위버John Wyver의 지휘 아래 이루어진 브리티시텔레콤British Telecom, 일루미네이션스텔레비전Illuminations Television, 노팅엄대학교의 공동 연구 프로젝트인 〈사람이 거주하는 텔레비전Inhabited Television〉은 텔레비전 방송을 가상현실과 결합하여 시청자가 특정한 가상의 시공간 안에서 발생하는 사건 속 등장인물의 몸에 텔레마틱적으로 거할 수 있게 한다. 이 프로젝트는 텔레비전과 인터넷, 시네

마, 가상현실을 융합해 일관성 있는 하나의 전체로 구성하려는 최초의 시도로 볼 수도 있다.[7]

 지금의 논의를 다음과 같이 갈무리하고자 한다. 앞에서 말한 모든 과정은 필름(그리고 대부분의 시네마)과 이전의 '확장되지 않은' 구조의 엄격한 분리에 기여한다. 현대의 시청각 풍경 속에서 전통적인 시네마는 이전의 우위를 잃고 있다. 그와 동시에 이산된 유형 안에 산재해 있는 시네마와 필름의 특성은 지속될 뿐만 아니라 동요 없이 발전하고 있다. 결과적으로, 현재 우리는 시네마와 필름의 궁극적인 소멸을 목격하기보다는 점차 희박해지는 유사성으로 특징지어지는 형식을 통해, 소멸과 점차 멀어지는 다양한 미디어 사이에서 한층 심화된 확산과 흡수의 더욱 큰 가능성과 직면하고 있다. 시청각 예술의 원천인 시네마는 서서히 목표한 바가 되기를 그치고 패러다임을 규정하고 설명하는 자율성을 잃어가고 있다. 그럼에도 시네마는 새로운 형식의 시청각 예술을 형성하는 데에 여전히 적극적이다.

텔레비전과 비디오

앞에서 언급했듯 텔레비전을 비롯한 새로운 전자 매체·멀티미디어는 새로운 수용 행위를 촉진할 뿐 아니라 독자적인 존재론과 구조적인 조직 논리를 갖는다. 혁신의 범위는 특정 매체에 의존하는데, 그 혁신이 작품의 다양한 측면을 통해 드러날 뿐 아니라 수용의 상황에 따라 다양하기 때문이다. 각 미디어의 변화 역시 대개 상호 비교가 불가능하다. 비디오 또는 컴퓨터로 제작한 애니메이션은 새로운 존재론을 시청각 분야에 제공하지만 필름 특유의 수용 과정에 대한 작품 구조의 지배력을 유지한다. 반면, 인터랙티브 멀티미디어 예술은 체계를 전복하며 예술 소통 과정을 조직하는 전혀 새로운 방식을 제시한다.

 텔레비전과 비디오는 동일한 이미지 존재론을 공유한다. 그러나 방향성 등과 같이 이 두 매체가 간직하고 있는 측면은 제한적인 유사성만을 갖는다(확연하게 다른 특징과 더불어 공통의 특징은 전체 체계가 각기 다른 특징에 이르게 한다). 두 매체에서 이미지는 상이한 목표에 기여한다. 비디오의 경우 이미지는 '영향력이 미치는 범위 안에' 있으며 터치가 뜻밖에 매우 중요한 감각이 된다. 비디오는 친밀함과 긴밀한 접촉의 매체로 자체 내의 소통을 촉진한다. 반면, 텔레비전의 경우 이미지와 소리의 존재 구조뿐 아니라 실체는 원거리에서 발생하지만 실제 시간 속에서 드러나는 사건에 대한 시청각 정보를 전달하는(멀리 떨어져 있는 지점 사이를 이동하는) 기능, 또는 이전에 준비된 프로그램을 보여

주는 기능에 기여한다. 소통의 매체로서 텔레비전이 지닌 기본적 특성인 원격 현전은 일렉트로닉 아트의 핵심적인 특성, 하나의 범주가 되고 있다. 필름의 텔레비전 방영(전송)은 필름 매체를 일종의 홈 시네마(텔레시네마)로 바꾸어놓는다.

비디오의 출현과 발전은 일반적으로 말하는 필름 극장보다 시네마 극장에 더 많은 영향을 끼쳤다. 비디오가 새로운 시네마/필름 매체로서 가져온 가장 근본적인 변화는 방향성과 관계가 있다. 반면, 필름의 텍스트성은 그 변화가 가장 미미했다. 비디오가 가져온 혁신의 범위는 작품의 구조와 필름의 시학보다 수용 과정을 고려할 때 훨씬 더 광범위하게 드러난다. 비디오테이프의 발명은 사적인 공간, 가정에 새로운 가능성을 가져다주었다. 또한, 고전적인 시네마의 수용과는 거리가 멀지만 전형적인 텔레비전 시청(즉 프로그램에 포함된 필름을 보는 것)과도 전혀 다른 환경에도 그러한 가능성을 가져다주었다. 비디오의 경우 시네마적인 스펙터클, 즉 필름의 상영은 필름의 '독해'로 설명될 수 있을 과정으로 대체되었다. 시네마에서 관람자의 상황은 꿈속에 빠져 있는 사람의 상황과 비교되어왔다. 이것은 무엇보다 동일시-투사의 시네마적인 과정의 특수성을 말해준다. 이와는 대조적으로 가정 환경 안에서의 수용은 발터 베냐민이 이미 관찰했듯 주의력의 분산이 특징적이다. 결과적으로, 비디오 디스플레이로 필름을 보는 사람은 동일한 필름을 프로젝션을 통해 볼 때보다 영화의 세계와 참여의 마법으로부터 영향을 훨씬 적게 받는다.

시네마 스크린의 영향에서 풀려난 관람자는 테이프에 기록된 필름이 멈춤, 빨리 감기, 슬로모션, 되감기 같은 다양한 조작에 대한 민감한 반응성에 의해 고무된다. 그 결과, 수신자는 그의 경험(필름처럼 '살기') 과정에 영향을 미치는 수단을 획득하게 되었다. 따라서 비디오의 방향성에 의존하는 필름의 구조는 수신자의 경험의 한계 안에서 궁극성과 불가침성을 잃는다(필름 형식의 궁극성은 그 정의 안에 변함없이 담겨 있지만 말이다).

이 비디오 방향 결정성의 특성이 비디오가 시네마와 본질적으로 다른 점이라 할 수 있다. 이러한 관점에서 보자면 비디오 아트는 인터랙티브 아트로 향하는 변화 과정의 또 다른 단계로 보인다. 앞에서 말했듯이 필름의 수용은 독해, 즉 지각과 이해의 직선적이고(그러나 경로상으로는 불규칙한) 다기능적인 과정으로 바뀌었다.

새로운 매체를 무효화하기 위해 단호한 노력을 기울인 이후 텔레비전을 시네마 배포와 유사한 필름 영화를 전파하는 대안적인 방법으로서 마침내 인정했던 과거와 유사하게, 시네마는 이제 비디오를 시네마의 또 다른 매체(정확히 말해 필름 매체)로 받아들였다. 필름이 작동하는 영역의 확장은 (이

매체의 영향을 받은) 순수한 비디오 작업과 시네마 필름의 비디오테이프로의 전환으로 이어지며 비디오 텍스트성에서 기묘한 분열(계층화)을 불러왔다. 여기서 궁극적으로 두 매체(즉 필름 작품과 비디오 작품) 간 경계의 약화로 이끈 과정의 원천을 밝혀낼 수 있다. 또한, 비디오 프로젝터의 발명이 가져온 결과는 주목할 만하다. 비디오 프로젝터의 도움을 통해 비디오 작업은 (배포보다는 상영과 관계가 있는) 시네마 상영과 유사한 조건하에, 넓은 방에서, 더 많은 관람객에게 보일 수 있다. 비디오 프로젝션에서 이미지의 특성은 시네마의 기준과는 사뭇 다르지만 그 장벽을 제거할 가능성은 상당히 신빙성 있게 보인다. 무엇보다 시네마 시스템은 비디오를 흡수하여 시네마의 미래로 삼고자 한다. 앞에서 언급했듯 이러한 유형의 인터미디어적 관계는 오늘날 쉽게 찾아볼 수 있다.

상호작용성/해체: 사이버 문화

모션픽처 예술에서 컴퓨터 기술은 전혀 새로운 가능성을 가져다주었다. 더욱이 각 예술 형식의 본질이 그것의 분명한 특성(또는 특성들의 체계)에 의해 정의된다고 가정할 때 컴퓨터 아트는 예술 문화의 역사에서 새로운 장을 열고 있다.[8]

상호작용성은 - 비디오의 경우 가장 기본적인 방식으로 나타나거나 단순히 작품의 구조라기보다는 (부가적인 미학적 요구를 포함해) 시청자의 다양한 요구에 의해 동기를 부여받은 수신자 행위의 가능성인 원原상호작용성으로서 보이며 - 컴퓨터 아트에서 완전한 형식을 획득하게 될지도 모르겠다. 이것은 상호작용성이 작품의 내적 원리가 되고 있으며 그것을 구체화하고자 할 경우, 수신자가 지각의 대상을 형성할 수 있는 행위를 시작해야 한다는 것을 의미한다. 일종의 대화, 즉 실제 시간 속에서 이루어지며 상호 영향을 미치는 상호작용자와 인공물[9] 간의 소통으로 이해되는 예술에서의 상호작용성은 현대 문화의 근본적인 특성이 되고 있다.[10] 상호작용은 특별한 예술 작품으로 존재한다. 그것은 이론적으로(그리고 점차 실제적으로) 수신자-상호작용자의 개별적이고 창조적인 행위의 모든 사례에서 독특한 면모를 이룬다. 우리는 예술 소통 과정을 구성하는 요소들의 존재론적인 질서의 역전과 직면하고 있다. 예술가 행위의 결과로 최초 단계에서 창작된 것이 (전통적 의미의) 예술 작품이 아닌 작품의 맥락이 되었다. 예술 작품은 예술가가 설명한 맥락 안에서 수신자가 창조한 산물로서 그 이후에 등장한다.

인공물과 예술 작품, 즉 상호작용자의 수용적·창조적 행위로 연결되는 이 두 가지 대상이 결합하여 복합적이고 복수 주체의 예술 실천의 최종 산물을 구성한다고 볼 수도 있겠다. 따라서 그 산물은 과정적인 특성을 획득하여 주체의 구축물이라기보다는 복합적인 소통의 상황이 된다. 그 구조는 (광의의 의미에서) 게임의 성격과 질서를 가질 수 있다. 이 최종적인 창작 활동을 전통에 부합하는 (폭넓게 이해되는) 예술 작품으로 부를 수 있다. 또는 인터랙티브 아트의 성격에 한층 부합하는 인터랙티브 예술 소통의 범주로 부를 수도 있을 것이다. 이 상황은 다음의 질문을 제기한다. 예술 작업을 현 상황으로 이끌어온 과정이 존재한다면 그것은 얼마만큼 예술의 비물질화 경향, 그리고 예술의 대상을 (하이퍼)텍스트 또는 (하이퍼)텍스트적 작업의 복합체로 대체하려는 경향의 독특한 정점이라 할 수 있는가?

사이버 문화와 그것을 구성하는 다양한 현상(가장 두드러진 현상으로 인터랙티브 미디어아트뿐 아니라 상호작용성도 있다)에 대한 고찰에서 근본적으로 상이한 두 개의 경향을 관찰할 수 있다.[11]

그중 하나는 인터랙티브 아트를 앞선 시기의 예술 개념의 맥락 속에서, 그리고 전통 및 현대적인 미학 체계를 구성하는 기본적인 범주의 측면에서 고려하고자 하는 사람들을 한데 모은다. 이 체계의 주요한 신조는 재현과 표현, 그리고 예술가-작가가 작품 자체(예술은 예술가가 계획한 것과 동일하다고 보는 가장 특징적인 관점)와 그 의미(내용)를 모두 지배한다는 확신이다. 이것은 궁극적으로 수신자와 지각적·해석적 과정에 대한 지배와 유사하다. 인터랙티브 아트에 대한 이와 같은 태도는 상호작용의 경험을 장치/인공물(또는 인공적·지적 체계)과의 소통의 측면에서 논의하지 않으며 작품 또는 소프트웨어를 제작한 사람(또는 사람들)과의 매개적 상호작용으로 간주한다. 마거릿 모스Margaret Morse(1993)에 따르면 상호작용의 소통 가능성은 인간 소통의 기준에 따라 평가되어야 한다. 인터랙티브 아트를 주제로 다루는 저자가 사용하는 언어와 그가 구사하는 새로운 전문 용어의 양(이것은 무엇보다 동시대 예술과 문화의 새로운 특성을 지적·서술하고자 만들어지고 사용된다)과는 무관하게 이러한 태도를 수많은 논평에서 확인할 수 있다. 이 범주가 지닌 창의적이고 혁신적인 특성은 그 범주를 전통적인 미학적 체계의 필요조건에 순응시키려는 시도에 의해 무효화되는 경우가 매우 흔하다.

또 다른 경향은 전통적인 기준을 초월하고 그것을 무효화하고자 하는 새로운 예술 현상의 측면을 지나치게 강조하는 것이 특징적이다. 이 경향의 비평가들에 따르면 사이버 아트와 사이버 문화의 핵심적인 특징은 재현 개념의 포기이다. 이러한 시각은 예술가에게 부여된 역할의 근본적인 변화로 이어진다. 예술가는 창조하고 표현하고 내용 또는 의미를 소통하는 대신에 수신자가 자신의 경험과 언급, 의미를 구성하게 될 맥락의 설계자가 된다(Ascott 1993).

자크 데리다Jacque Derrida의 해체주의 철학은 상호작용성과 인터랙티브 아트의 논의를 위한 중요한 철학적·방법론적 문맥을 제공해준다. 특히 이는 위에서 언급한 두 가지 사이버 문화 연구 경향의 병치를 분석하는 데에 유용하다.

데리다의 이론에서 로고스 음성중심적logophonocentric 태도(로고스 중심주의logocentrism는 의미와 감각에 대한 성향을, 음성중심주의phonocentrism는 쓰인 텍스트에 대한 음성 언어의 우위를 뜻한다)가 지금까지 텍스트, 언어, 소통, 해석에 대한 방법으로서 서구 문화의 지배적인 - 유일한 것은 아닐지라도 - 유형이었다는 주장이 기본 가정을 이룬다(Derrida 1972). 이 입장은 존재하는 모든 것의 의미는 결론적으로 현존으로 정의되었고(존재하는 것만이 생각될 수 있고 표현될 수 있다), 따라서 의미는 영원히 선행하며 대상화 또는 물질화에 대한 어떤 시도보다 우월한 것으로 남는다(Derrida 1967). 따라서 텍스트의 해석은 이미 존재하는 의미의 해독으로 축소된다. 의미는 텍스트와는 다르며 본질적으로 텍스트와 '관련이 없다.' 의미가 텍스트를 지배하며 좌우한다. 텍스트는 그저 그것보다 우선하는 의미를 위한 중립적인 (다소 투명한) 매개체의 역할을 할 뿐이다.

일반적으로 말해 고전적인 로고스 음성중심적 해석은 재현과 표현의 범주를 사용하고 작품의 궁극적 진실 또는 창작자의 의도를 추구하며 주어진 작품을 축소한다. 따라서 소통은 다양한 방법을 통해 레디메이드 의미를 전달하는 것으로 간주된다. 소통 과정의 주체(작가-발신자와 수신자)의 정체성과 현존이 소통 행위가 시작되기 전에 이미 전제된다. 소통의 대상인 메시지와 그 의미는 소통이 이루어지는 과정에서 형성되거나 수정될 수 없다. 소통 개념은 필연적으로 재현, 표현의 기능과 연결된다. 재현적 사고가 소통을 앞서고 지배하기 때문이다. 소통은 그저 생각과 의미, 내용을 전달할 뿐이다. 따라서 소통은 이미 알려진 것을 전달하는 것과 같다.

앞에서 첫 번째 경향의 구성요소로 제시한 바 있는 인터랙티브 아트에 대한 태도는 '모더니스트'로 지칭되는 이론에 그 뿌리를 두고 있다. 최근에는 이러한 태도가 극단적인 형태로 드러나는 일은 거의 없다. 전통적인 미학 패러다임의 계승을 주장하는 이론가들 대부분은 인터랙티브 작품을 통해 수신자에게 제시되는 의미는 대개 수용의 과정에서 수정된다는 점에 동의한다(그러나 이들은 끝없이 지속되는 의미의 과정이라는 개념의 수용은 주저한다). 인터랙티브 아트를 다루는 그들의 이론에서 작품의 관계적(즉 소통적) 구조에 대한 의미의 지배는 더 전통적인 예술 형식과 같은 방식으로 드러나지는 않는다. 이 주장의 지지자들은 작품의 예술적 차원의 필수조건으로 메타-상호작용성을 받아들이려 하지 않는다.[12] 또한, 예술 작품의 해석은 선험적으로 형성되거나 소통되는 의미의 우위

로부터 자유롭다. 소통의 엄격함은 상당히 완화되며 일종의 개방적 소통을 제시한다. 그러나 '완화', '개방성'에도 불구하고 현상의 본질은 불변한다. 이 경향의 이론가들에 따르면 인터랙티브 아트의 소통 과정은 대개 작가와 작가의 중요하고 근본적인 현존의 영향 아래 이루어진다. 작가의 현존은 객체를 예술로 변환할 뿐 아니라 상호작용의 모든 측면을 다소 부드러운 방식으로 정의하면서 작품을 의미와 가치로 물들인다.

반면, 위에서 약술한 두 번째 경향이 옹호하는 설명 유형의 경우, 데리다의 해체주의가 방법론적 모체로 보인다. 해체주의 이론은 예술 작품을 소통되는 (선험적인) 의미 일체와의 의존적(파생적) 관계로부터 완전히 해방시킨다. 작품이 중요한 위치를 차지하며 작품의 구조와 형성 과정이 주목 대상이 된다. 이러한 방식으로 이해되는 예술 작품은 다른 종류의 수용, 곧 게임과 유사하며 '비결정성', '비궁극성'을 지향하는 변형 행위를 촉진하는 '적극적인 해석'을 요구한다. 의미의 독해는 작품의 창조적인 수용 방식, 즉 인공물(하이퍼텍스트)의 탐색으로 대체된다. 따라서 작품은 소통 과정을 상정한다 (그렇지만 그 규칙과 역할은 궁극적으로 또는 분명하게 정의될 필요는 없다). 여기서 인식론적 기능은 자동 인식론적 측면에 의해 보완되는 반면, 이해는 공동 참여적 형식을 상정한다. 창조적인 수용-소통은 의미를 창조하는 과정, 다시 말해 중요한 창조 행위이다. 궁극적으로 두 과정은 하나의 공통적인 신드롬으로 결합된다.

인터랙티브 미디어아트는 예술 작품과 예술 소통에 대한 새롭고 해체적이며 포스트모더니즘적·사이버 문화적 이해를 보여주는 완벽한 예라 할 수 있다. 그것은 전통적인 독단을 거부하지만, 예술계를 경직시키는 새로운 체계를 내세우지 않는다. 데리다는 로고스 중심적인 이데올로기를 문자 중심주의로 대체하지는 않지만 저자의 역할을 해석적 문맥의 하나로 축소시켰다. 이와 유사하게 인터랙티브 아트는 조물주와 같은 예술가의 역할을 탈신화화했다. 그리고 예술가에게 창조적인 수용을 위한 바탕을 준비하는 문맥의 설계자라는 역할을 부여한다. 현재 저자 개념은 '예술가'와 '수신자'의 공동의 목표가 되는 분산된 저자성의 개념으로 대체되고 있다. 이러한 견지에서 보면 예술은 더는 레디메이드, 즉 완결되고 선험적으로 정해진 세계를 제시하는 형식이 아니다. 로이 애스콧에 따르면 사이버 공간에서 예술을 만든다는 것은 현실을 구축하고 사이버 공간의 소통 체계를 설계하는 것이다. 이것은 세계를 구축하는 끝없는 과정 속에서 인간 협력과 상호작용을 강화하고자 하는 우리의 바람을 뒷받침한다(Ascott 1993).

해체주의 철학과 인터랙티브 멀티미디어아트 사이에는 매우 유사한 점이 있다. 해체주의는 인

터랙티브 아트와 사이버네틱 문화 연구를 위한 방법론적인 문맥이 될 수 있을 것이다. 해체주의의 범주를 통해 인터랙티브 멀티미디어아트의 새로운 특징 일체를 파악·분석할 수도 있다. 그 범주의 도움을 받아 인터랙티브 소통은 저자와 수신자 개념에 대한 모더니즘적인 해석뿐 아니라 전통적인 재현과 표현의 개념, 소통을 앞서는 의미에 대한 개념에서 벗어날 수 있을 것이다. 따라서 인터랙티브 아트의 소통은 다차원적이고 다양하며, 지속적인 과정이 될 수 있다. 그 과정을 통해 새로운 현실뿐 아니라 가치와 의미가 협력 속에서 만들어진다.

앞에서 다룬 인터랙티브 아트를 이해하는 두 가지 전략은 이론적 모델의 측면에서 이해되어야 한다. 모델로서의 그 전략들은 사이버 문화와 인터랙티브 미디어아트의 가장 일반적인 특성과 그 해석을 위한 가장 보편적인 방법과 기법을 시사할 수 있다. 그렇지만 이 대척적인 시각으로 규정되는 범위 안에는 다양한 개념, 이론, 활동, 작품이 포함된다. 그 안에서 인터랙티브 아트 분야에서 활동하는 동시에 자신만의 관점을 표현하고 인간 정신을 형성해야 한다는 의무를 확신하는 이들을 찾아볼 수 있으며, 모든 예술 작품(인터랙티브 아트를 포함해)은 모두 오로지(또는 주로) 예술가의 상상력과 감성, 지식, 욕망의 확장이라고 유추를 통해 주장하는 비평가와 이론가들도 접할 수 있다. 반면, 상호작용성은 관람자와 책임을 나눠 가지며 작품을 예술가를 비롯해 모든 구속에서 벗어나게 하는 것과 같다고 주장하는 예술가와 연구자들도 적지 않다.

위에서 제시한 두 가지 모델의 병치가 평가의 문제와 분리되지 않는다는 점에 주목해야 한다. 우리는 상호작용성을 문화 영역에 소개하는 두 가지 상이한 프로젝트와 마주하고 있다. 그 의미와 관련하여 우리는 수신자가 저자가 축소된 특징적인 공간 안에서 활동하는 것을 허용하는 프로젝트는 상호작용성의 내부 논리를 존중하며 '순수한' 인터랙티브 인공물의 출현으로 이어진다고 말할 수 있을 뿐이다. 더불어 이것이 수신자로 하여금 진정한 창조적인 위치로 나아가게 할 수 있는 유일한 방법임을, 인터랙티브 아트에 대한 기대를 충족시킬 수 있는 방법임을 이해하게 될지도 모른다. 한편, 또 다른 프로젝트는 수반되는 범주와 원리 일체를 포함해 상호작용성을 예술과 문화의 모더니즘 이론의 문맥 안에 자리 잡게 하고자 한다. 그러나 이 경우 인터랙티브 아트와 관련하여 하나의 관례처럼 폭넓게 인식되는 수신자의 창조적인 행위는 바람에 지나지 않는 것으로 보인다.

인터랙티브 아트: 하이퍼텍스트 아트

따라서 상호작용성의 원리에 따라 작동하는 뉴미디어(멀티미디어)는 해체주의 논리를 내면화했다. 결과적으로 각 능력의 역할과 범위에서 상당한 변화가 일어났다. 예술가-저자는 작품의 의미뿐 아니라 그 구조와 형태에서 더 이상 유일한 창조자가 아니다. 따라서 작품은 인공물과의 상호작용 과정 속에서 수신자에 의해 공동 창작된다. 예술가의 과제는 인공물, 곧 수신자/상호작용자가 자기 경험이 지닌 의미뿐 아니라 그 경험의 대상을 구축하는 체계/문맥의 창조가 된다. 수신자는 이제 이해를 기다리는 레디메이드 의미의 해석자 또는 완결된 물리적 예술 작품의 해석자가 아니다. 새로운 미적 경험의 구조는 이제 전적으로 수신자의 행위와 창조성에 의존한다. 따라서 작품의 구조와 그것이 환기하는 의미 모두 수신자에 의해 공동 창작된다고 말해야 한다. 결국 수신자는 공동 창작자가 된다.

그러나 현재 제작되고 있는 상호작용적 작품은 다른 문화와 마찬가지로 두 가지 패러다임, 즉 모더니즘과 포스트모더니즘의 영향 아래에 놓여 있다. 결과적으로, 둘 중 어느 하나에 기대어 제작된 작품은 크든 작든 어느 정도는 예술가-저자의 표현 형식이면서 (이와 반비례하여) 수신자-공동 창작자의 활동이 빚은 결과물이기도 하다. 이 전형적인 이중 참고와 결과로 도출되는 절충적인 성격에도 불구하고 상호작용성의 영향은 연구자들이 새로운 연구 수단과 그에 수반되는 적용 규칙의 성립을 촉진시킨다는 점을 인정할 만큼 지대했다. 새롭게 계획된 연구의 틀 안에서 예술 소통에 참여하는 개개인 간의 관계와 관련된 새로운 미학적 상황의 특징과 요소들, 그리고 예술 작품 분석과 해석의 문제가 특별한 관심을 끌었다.

상호작용성은 예술의 물질적·의미론적 위상 모두에서 전반적인 변화 과정의 가장 근본적인 특징이다. 앞에서 언급했듯 그 과정은 무엇보다 작품을 인공물과 구분하는 결과로서 발생하며 인공물은 하이퍼텍스트적인 특성을 갖는다.

내부 구조의 복잡성과는 무관하게 텍스트는 항상 확정된 탐구의 (직선) 방향(경로)을 제안한다. 위에서 이런 해석 방식을 '독해'로 불렀다. 독해의 궁극적인 목표는 작품(텍스트)의 의미의 발견(또는 협의)과 아직 발견되지 못한 숨어 있는 전모의 폭로이다. 이와는 대조적으로 하이퍼텍스트의 다층적·다중적 구조는 특정 방향의 분석이나 해석(즉 이해)을 결정하거나 특별대우하지 않는다. 그리고 그 구조를 통한 여행은 '항해'로 불린다(Barrett 1989; Berk & Devlin 1991; Bolter 1991; Aarseth 1997 참조).

하이퍼텍스트의 구조는 대개 그것을 채우는 재료, 즉 이미지·텍스트·소리와 더불어 (인터페이

스와 그 구현 장르와 관계된 요소뿐 아니라) 예술가의 창조적인 작품 대상이 된다. 그러나 하이퍼텍스트는 하나의 전체로서 수신자의 지각이나 경험의 대상이 아니며 앞에서 언급했듯이 경험의 맥락이다. 기술-구축적인 성격과 예술가가 사용하는 매체의 특성이 수용의 표준 환경을 설명해준다. 이 수용에서 선택 및 선택한 요소를 현실화해야 하는 필요성과 반복적으로 직면하는 하이퍼텍스트 사용자는 작품이 가진 잠재력의 극히 일부만을 이용할 뿐이다. 이 선택의 총합이 예술가(재료와 선택 규칙의 제공자)와 수신자(재료의 선택자이자 작품의 최종적인 구조의 창조자)의 공동 산물인 작품을 규정한다.

하이퍼텍스트와의 상호작용이 하이퍼텍스트를 텍스트로 바꾼다는 과감한 주장을 제기하고 싶을 수도 있다. 그 궁극적인 결과가 불가피하게 완벽한 완결 구조, 즉 수신자의 선택의 결과이기 때문이다. 그러나 이런 주장은 부정확할 것일 수 있다. 수신자/하이퍼 텍스트 이용자는 그(녀)의 상호작용, 즉 작품의 결과를 인지하며 그(녀)의 선택과 그 맥락(소프트웨어, 인터페이스, 공간적 배열 등)을 경험한다. 그(녀)가 탐색이 끝났다고 여기고 그 결과를 최종적인 작품이라고 결정할 때 그(녀)는 (흔히 의식적으로) 인터랙티브 아트의 본질에 아로새겨진 비완결성, 비궁극성 역시 경험한다.

따라서 작품을 텍스트와 동일시한다면 인터랙티브 아트가 예술 작품과 전혀 다르다는 주장은 타당할 수 있다. 결과적으로 우리는 하이퍼텍스트가 (비록 미적 경험 안에서 그 전체를 파악할 수 없다 해도) 예술 작품으로 간주되어야 하는지, 아니면 작품은 존재하지 않는다는 의견에 동의해야 하는지, 또는 인터랙티브 아트가 새로운 유형의 예술 작품, 곧 수용의(창조적 수용의) 상호작용이 이루어지는 동안에만 구체화되며 예술가의 창조적 행위의 결과와 동일하지 않은 작품을 촉발한다고 주장해야 하는지를 결정해야 한다. 더욱이 수신자 각자가 그(녀)만의 독특한 상호작용의 결과를 경험한다는 점을 고려하면 작품은 상호 주관적으로 동일하지 않다.[13]

앞에서 논의했듯 분석의 궁극적인 대상은 그 정의가 무엇이든 작품 자체가 아닌 인터랙티브 예술 소통의 영역이 된다. 그 안에서 작품은 다른 요소들(예술가, 수신자/상호작용자, 인공물, 인터페이스)과 함께 소통 과정의 복잡하고 다차원적인 복합체와 얽히게 된다. 필자는 이러한 관점을 선호한다.

하이퍼텍스트 구조를 사용하는 인터랙티브 아트 분야에서 분석-해석적 문제는 전혀 다른 형태를 띤다. 수신의 과정 동안에만 존재하는 현상의 분석에 대해 이야기하기란 어렵다. 분석의 전제 중 하나가 검토하는 작품의 특별한 지속성, 곧 분석 대상으로 회귀할 가능성뿐 아니라 경험의 반복성이기 때문이다. 해석 역시 마찬가지다. 두 과정 모두 어느 정도 증명할 수 있어야 한다. 게다가 분석과 해석 모두 관찰 대상의 한정적이기는 하나 불변성, 곧 의미의 지속성을 가정한다. 그러나 일관된 인

터랙티브 작품으로는 이러한 필요조건 중 어느 것도 충족될 수 없다. 상호작용의 과정 동안에만 지속되기 때문이다. 이후 하이퍼텍스트의 활성화는 수신자/상호작용자에 의해 수행되더라도 새로운 작품을 낳을 가능성이 크다. 따라서 예술 작품의 분석과 해석 모두는 수용, 즉 (공동) 창작의 과정과 나란히 이루어져야 한다. 전자는 후자와 같다. 수용, 창작, 분석, 해석은 예술 소통에서 발생하는 복잡한 과정과 동일하다.

이러한 상황을 고려할 때 인터랙티브 아트 작품을 분석하고 해석할 필요성과 그 타당성에 대해 의구심을 품는 것은 당연하다. 전통적으로 이러한 과정은 인식론적·교육적 필요성 속에서 정당성을 찾는다. 필요성에 의해 생성된 지식이 상호 주관적으로 입증될 수 없고 그 대상을 상호 주관적으로 이용할 수 없다면 동일한 분석-해석적 행위도 독자적이고 자율적인 비판적 또는 과학적 과정의 지위를 잃게 된다. 이때 분석-해석적 행위는 작품의 자기종결성의 특정 징후, 내부의 메타담론의 징후와 증명으로만 받아들여질 수도 있다. 작품이 창조적 수용 과정 안에서 나타나기 때문에 또는 이 가설을 좀 더 급진적으로 표현해서 작품이 작품의 수용과 동일하기 때문이다. 따라서 논리상 작품은 해석과 동일하다.

분석할 수 있는 대상은 앞서 언급한 인터랙티브 예술 소통의 영역이다. 그러나 이 문제는 다른 곳에서 논의될 것이다.

오늘날 인터랙티브 작품 수는 상상할 수 없는 속도로 증가하고 있다. 그 작품들은 앞에서 다루었던 두 가지 모델의 태도만을 띠지 않는다. 우리는 두 가지 패러다임이 공존하는 결과에서 비롯되는 다양한 구현과 마주하고 있다. 상호작용성은 동시대 문화의 핵심적이고 대표적인 특성이 되고 있다. 두 가지 모델 모두 1990년대와 2000년대 초의 예술 실천에 지대한 영향을 미쳤고 가까운 미래에 사라지는 일은 없을 것이다. 동시대 문화가 더욱 다양해지고 있기 때문이다.

이것은 다양한 인터랙티브 작품의 매우 유사한 기능뿐 아니라 비非인터랙티브, 원原인터랙티브 문화에 속하는 작품과의 공존이라 할 수 있다. 후자에서 인터랙티브 아트와 문화를 예시하는 수많은 특성과 개념, 구조를 찾아볼 수 있다. 동시대의 관점에서 볼 때 네오 아방가르드(해프닝, 개념주의, 플럭서스 등)로부터 오늘날의 전자·디지털·인터랙티브·멀티미디어 문화의 패러다임으로 이어지는 과정에서 형성된 형식, 태도, 개념, 이론의 발전에서 독특한 논리를 관찰할 수 있을 것이다.

<div style="text-align:right">번역 · 주은정</div>

주석

1. 이 연구의 목적을 위해 '시네마'라는 용어는 확립된 전통에 따라 (그러나 이질성과 내적 다양성 때문에 그에 대한 언급은 모두 불가피하게 하나의 해석, 하나의 변형의 선택이 된다) 기본적인 장치와 방향성을 의미한다(상호 연결된 시네마의 이 두 가지 사례는 이후 '일반적 의미의 장치'로 표현될 것이다). 반면 '필름'이라는 용어는 텍스트-예술적 측면에 적용될 것이다. 기본적인 장치는 필름을 제작하고 그 주제 및 더 넓은 의미에서 주제와 관련 있는 사회적·문화적·이데올로기적·경제적 맥락 등 다수의 맥락의 창조에 사용되는 장치와 기술, 작동의 총합이다. 한편, 방향성은 메커니즘, (심리적 및 기술적) 과정, 배열, 맥락으로 이루어진다. 이것들이 함께 필름의 투사와 지각을 구성한다(Baudry 1970, Comolli 1971~1972, Heath 1981, Kuntzel 1976을 참조).

2. 이것의 주요 영향으로 그것이 제시되거나 재현되기보다 구성된 것임을 숨기기 위하여 실재와의 거리를 흐릿하게 만드는 것을 들 수 있다.

3. 이 상황의 또 다른 측면은 실재의 특정한 가상 현실화이다. 가상 현실화는 미디어 세계의 존재와 실재의 지각에 미치는 영향의 장기적인 결과로 보인다.

4. 여기서 이 용어는 수신자/상호작용자와 인공물 사이의 대화적 소통의 수단, 상호작용을 가능케 하는 장치를 의미한다. 인터페이스의 기본적인 기능은 다른 언어를 사용하는 당사자들 간 소통 가능성의 창출이다.

5. 감각의 몰입은 주체가 관계된 감각이 규정하는 범위 내에서 내적(디에게시스적) 관점을 상정함을 의미한다.

6. 동시대 사이버 문화 연구자들은 사이버펑크 소설을 포스트모더니즘과 관련된 정보의 매우 정당한 원천이자 새로운 정보통신 기술 출현의 결과로 발생한 사회 변화로 간주한다. 더그 켈너^{Doug Kellner}는 이 문제에 대해 극단적인 의견을 피력한다. 켈너는 사이버펑크 소설이 보드리야르와 같은 문화 비평가의 저술보다 포스트모던니즘적 과정에 대해 훨씬 많은 통찰을 제공해준다고 주장한다(Kellner 1995). 마이크 데이비스^{Mike Davis}는 한층 균형 잡힌 시각을 보여주는데, 그는 윌리엄 깁슨^{William Gibson}의 소설과 단편 소설이 사회 이론의 원형으로서 기능하는 공상과학 소설의 대표적인 예라고 주장한다(Davis 1992).

7. 1998년 9월 6~7일에 개최된 제9회 국제 일렉트로닉 아트 심포지엄^{International Symposium of Electronic Arts}의 일환으로 맨체스터의 그린룸갤러리^{Green Room Gallery}에서 선보인 <이 세계로부터^{Out of This World}>(<사람이 거주하는 텔레비전> 프로젝트의 기술을 활용한 최초의 원형 구현)에 대한 서문에서 존 위버는 이 이벤트가 새로운 매체의 탄생과 같다고 언급했다.

8. 컴퓨터 애니메이션은 시네마, 비디오와의 존재론적인 시각의 거리에도 불구하고, 비디오와 유사하게 움직이는 이미지를 낳는 것에 한하여 그저 앞에서 언급한 두 매체를 위한 특징적인 표현 수단을 강화하면서 이전 시대에 속하는 것으로 남아 있다. 이 가정은 이본 슈필만^{Yvonne Spielmann}의 글 「디지털 아트에 아방가르드는 존재하는가?^{Is There an Avant Garde in Digital Art?}」에서, 비록 자신도 모르게 그랬을 수는 있지만 매우 강압적으로 확정되었다. 그 글은 1998년 리버풀 맨체스터에서 개최된 제9회 국제 일렉트로닉 아트 심포지움에서 발표되었다. 비디오와 컴퓨터 애니메이션만을 언급함으로써 디지털 아트의 결정적인 특성을 고립시키려는 시도는 디지털 미디어아트와 아날로그 미디어아트 사이에 미학

적 근접성(또는 인접성)이 존재한다는 결론을 낳았다.

9. 인터랙티브 아트와 관련해 인공물은 예술가의 창조적 행위의 산물, 곧 방향성과 인터페이스의 선별된 요소(와 측면)의 구조적 결합으로 간주된다. 또 다른 관점에서 보면 인공물은 그 바탕, 곧 이미지, 소리, 텍스트, 달리 말해 작품의 텍스트성의 토대를 구성하는 재료를 포함하는 하이퍼텍스트의 구조이다. 따라서 인공물은 작품의 맥락의 기능도 충족한다. 맥락-인공물은 예술가의 산물이다. 예술가는 보는 이에게 전통적인 예술 작품, 즉 해석의 의미 있는 대상이자 미적 경험의 원천을 제시하는 대신에 상호작용을 위한 공간을 창조한다(Kluszczynski 1997 참조).

10. '상호작용'을 더 일반적으로 해석하고 인공물의 개념을 예술적 언급으로 한정 짓지 않는다면 상호작용성은 모든 소통 과정의 핵심적인 특성으로 볼 수 있다. 결과적으로 소통은 주요한 사회관계의 위상을 획득한다. 따라서 사회 구조 자체를 '정보 사회'라는 용어로 불러야 한다(Lyon 1988; Jones 1995 참조).

11. 이 두 경향은 이론적인 수준에서 상이한 모델로서 근본적으로 매우 다르다. 그러나 연구 실행에 있어서 두 가지 모델에 속하는 요소들이 동일한 프로그램 안에서 나타날 수도 있다. 이것은 저자의 특정 역할에 대한 이론상의 정밀성 부족, 또는 - 더욱 개연성이 크다 할 수 있는데 - 근본적인 변화의 단계에 머물고 있는 결과로서 예술에 대한 동시대의 사고 패러다임 내부의 불안정성에서 기인한 것일 수도 있다.

12. 흥미롭게도 두 경향의 대표 주자들 모두 이 개념을 수용한다.

13. 분명 이러한 언급은 상호작용성의 논리를 충분히 존중할 모델 작품을 가리킨다. 두 패러다임, 곧 모더니즘과 포스트모더니즘 패러다임의 영향을 받아 실현된 작품의 경우 상황은 한층 더 복잡하다. 그 작품을 적절하게 설명하려면 각각의 관점 특유의 연구 수단들을 결합해야 되는 압력과 맞닥뜨리게 될 것이다.

참고문헌

Aarseth, Espen J. 1997. *Cybertext: Perspectives on Ergodic Literature*. Baltimore: The John Hopkins University Press.

Ascott, Roy. 1993. From Appearance to Apparition: Communication and Culture in the Cybersphere. *Leonardo Electronic Almanac* (October).

Barrett, Edward, ed. 1989. *The Society of Text: Hypermedia, and the Social Construction of Information*. Cambridge, Mass: MIT Press.

Baudry, Jean-Louis. 1970. Cinéma: Effects ideologique produits par l'appareille de bas. *Cinétique* 8.

Berk, Emily, and Joseph Devlin, eds. 1991. *The Hypertext/Hypermedia Handbook*. New York: McGraw-Hill.

Bolter, Jay David. 1991. Topographic Writing. Hypertext and Electronic Writing Space. In *Hypermedia and Literary Studies*. Ed. Paul Delany and George Landow. Cambridge, Mass: MIT Press.

Comolli, Jean-Louis. 1971~1972. Technique et idéologie. *Cahiers du cinéma* 234~235.

Davis, Mike. 1992. *Beyond Blade Runner: Urban Control, the Ecology of Fear*. Westfield. N.J.: Open Magazine Pamphlets.

Derrida, Jacques. 1967. *De la gramatologie*. Paris: Minuit.

Derrida, Jacques. 1972. *Positions*. Paris: Minuit.

Heath, Stephen. 1981. The Cinematic Apparatus: Technology as Historical and Cultural Form. In *his Questions of Cinema*. London: MacMillan.

Jones. Steven G., ed. 1995. *Cybersociety: Computer-Mediated Communication and Community*. Thousand Oaks, Calif.: Sage Publications.

Kellner, Doug. 1995. Mapping the Present form the Future: From Baudrillard to Cyberpunk. In *Media Cultural Studies, Identity, and Politics Between the Modern and the Postmodern*. London: Routledge.

Kluszczynski, Ryszard W. 1997. The Context Is the Message: Interactive Art as a Medium of Communication. In *Seventh International Symposium on Electronic Art Proceedings*. Ed. Michael B. Roetto. Ootterdam: ISEA.

Kuntzel, Thierry. 1976. A Note Upon the Filmic Apparatus. *Quarterly Review of Film Studies* 1 (3).

Lyon, David. 1988. *The Information Society: Issues and Illusions*. Cambridge: Polity Press, Basil Blackwell.

Morse, Margaret. 1993. Art in Cyberspace: Interacting with Machinesas Art at Siggraph's "Machine Culture-The Virtual Frontier." *Video Networks* 17 (5) (October/November).

Paul, Christiane. 2003. *Digital Art*. London: Thamesand Hudson.

12. '물질'에서 '인터페이스'로의 통로

루이즈 푸아상
Louise Poissant

> 이제 작가는 우리가 보는 바로 앞에서 마음을 움직이는 기술을 개발한다. 그는 우리에게 직접 보고 만질 수 있는 금형이나 거푸집을 만들어준다.
>
> – 앙리 포시용Henri Focillon[1]

물질에서 인터페이스로 이어지는 통로를 찾으려면 새 지도가 필요하다. 그 지도를 만들려면 변화의 목록을 만들고, 고전적인 미술사 영토를 이루는 대륙의 이동과 변화도 파괴해야 한다. 가장 중요한 섬들의 위치, 조류의 흐름과 방향을 파악해야 하고, 존재할 수 있는 세계를 탐구하고 디지털 세계로의 이주에도 대비해야 한다.

많은 개념의 진화와 기술의 발견이 미술 세계의 재정립에 기여했다. 미술 역시 그 나름의 논리로 복잡한 현상에 참여했다. 현대 미술은 말할 것도 없이 이런 변화를 환영했다. 20세기 초에 등장한 사회적·유전적 결정론에 사로잡힌 현대 인류는 미래를 예측하며 변화를 위한 프로그램을 가동함으로써 자신의 역량을 시험해본다. 미술계에서도 인습 타파적 행위를 통해 미술 형태의 쇄신이 일어나고 있다. 처음엔 산업계나 일상생활에서 재료를 차용하다가 점차 정보와 기술의 영역에서 새로운 재료들을 차용하고 있다. 이런 실험의 확장이 미술 활동의 접근법과 노하우를 변화시키는 효과를 가져왔다.

확실히 실험 초기에는 기호의 미학에서 영감을 얻은 형태로 기존 가치관에서 벗어나는, 일종의 정신적 해방 같은 것이 있었다. 그런데 재료의 쇄신은 미술 구성 요소의 역할을 재정립하게끔 이끌었다. 이러한 의미에서 새로운 재료의 탐구, 결과적으로 비물질적인 것에 대한 탐구는 미술의 세 가지 구성축 위에서 작가의 위치를 완전히 재편성했다. (1) 작가의 의무는 그들의 세계관, 감정을 표현하는 것으로서, 현실의 모습을 제시하고, 종교적·정치적 가치 등을 드높이는 것이다. (2) 공상가, 창조자, 고발자, 자기발견자, 시대의 감성을 흡수하는 자, 변화의 동반자 등 작가들이 느끼는 다양한 자기 역할들

이 있는데, 작품 재료에 관한 연구는 역할 배분의 변화를 드러낸다. (3) 마지막으로, 새로운 소재는 한 세기가 넘도록 자신들의 권한이 강해지길 바라온 관객과 작가 간 관계의 재구성을 시사한다. 이제 관객은 상호작용적인 작품에서처럼 작품 제작 과정에 결정적인 방법으로 관여하도록 요구받는다. 이러한 의미에서 재료의 변화는 우리에게 재편성의 본질과 깊이에 대해 중요한 암시를 해준다. 재료의 발달과 선택, 취급은 주제의 재현을 보여주는 증후이다. 하지만 그들이 다루는 재료와 도구가 그들과 우리가 생각할 수 있는 질문과 답을 결정하기도 한다.[2] "망치를 든 손에게 모든 것은 못이 된다." 모든 소재는 접근방법, 연결법, 기대 지평, '주의注意'[3] 기제, 특정한 신경계와 감정, 인지 회로를 일깨우는 고유한 특성을 지닌다. 무의미한 소재란 존재하지 않는다.

뉴미디어 아트가 출현하기까지 미술 활동은 형태의 창조와 관련이 있었다. 단단한 재료의 점진적 포기와 '(완결된 작품으로서의) 오브제의 감소'[4]로 리오타르Lyotard가 '비물질'이라 명명했던 것에 부합하며, 점차적으로 과정에 관객을 개입시키는 장치 실험으로 강조점이 옮겨갔다. 그럼으로써 관객을 또 다른 차원에서 연결하고 결국 작품이나 환경과 상호작용하도록 했다. 과정에 대한 관심은 이러한 기술에 관한 고찰과 시도의 길을 열었다. 이사벨 리우세 르마리에Isabelle Rieusset-Lemarier가 지적했듯, "기술은 상호작용하는 거울이다."[5] 이를 위해 기술은 우리가 만든 도구로 구체화된 지식의 발전 상태를 복구하고 또한 우리가 질문하는 법, 해결책을 찾아 상황과 맥락, 쟁점을 표상하는 방법을 복구한다. 인간 발전과 기술 혁신, 생산된 재료들을 연결하는 전체적 기술 생성이 있을 것이다. 매클루언이 말하기를 "우리는 도구를 만들고, 나중에는 도구가 우리를 만든다." 감각에 대한 기술의 출현으로 야기된 변화를 찾고 검토하는 것은 두 배로 유익하다. 그렇게 함으로써 그 기원을 조사할 수 있으며, 사물의 실제 차원이 드러나게 된다. 많은 경우 이러한 작용은 훨씬 더 복잡한데, 우리가 대사작용을 하게 한 것은 문제가 되는 그 지식이기 때문이다. 이는 우리가 보고 감지하고 생각하는 방법에 융합되어 있다. 1945년에 볼펜은 훌륭한 과학기술과 중요한 사회 변화를 나타냈다. 펜은 소비 사회로 침투하는 주요 매개체 중 하나가 되었다. 왜냐하면 잉크를 재충전할 수 없으므로 여러 색의 볼펜을 몇 개씩 구비해야 했고 결국 최초의 '쓰고 버리는 물건' 중 하나가 되었기 때문이다. 볼펜은 모든 글쓰기에 맞춰졌고, 대량생산되었으며 이 때문에 가격도 저렴했으므로 빠르게 확산되었다.[6] 볼펜이 없어져서 아쉬울 때까지 우리는 이 사실을 잘 인지하지 못한다.

지적인 풍토

물질에서 매체와 인터페이스로의 전환이 일어나는 시대의 지적·문화적 배경 중 몇 가지 요소를 짚고 가는 것이 중요하다. 여러 사회과학에서 예술의 역할과 한계에 대한 재정의에 기여했다. 어떤 생각은 특히 결정적이었다. 그 모든 생각을 경험하거나 영향력 있는 모든 활동을 표시하는 것은 불가능하지만, 일부는 뉴미디어 아트의 근본적인 이슈 해결에 실마리를 제공했다.

비트겐슈타인Wittgenstein의 작업들은 결정적인 변화를 가져온 주목할 만한 사례이다. 그는 우리가 여기에서 관심 있어 하는 주제인 '재료와 인터페이스'와 유사한 '논리학에서 언어철학으로의 길'을 최초로 개척한 사람이다. 우리는 "언어의 의미는 사용에 있다"라는 그의 유명한 말의 영향을 아무리 강조해도 지나치지 않다. 주관주의의 기록 또는 언어가 생각을 '표현하는' 위치의 기록을 남기면서 비트겐슈타인은 관련 행동의 개념과 의미 형성에서의 파트너를 포함한 상황의 구성 역할에 중점을 두었다. '언어 게임'의 개념은 말한다는 것이 아이디어를 전달하거나 자신을 표현하는 것을 넘어서 행동을 취하는 것이라는 점을 강조한다. 비트겐슈타인은 다음과 같은 예를 든다.

> 다음 예제와 다른 것들에서 언어 게임의 다양성을 검토하라:
> 명령을 내리고 그 명령에 복종하는 것 -
> 대상의 모습을 묘사하거나 측정하는 것 -
> 설명(그림)에서 하나의 물체를 만들기 - [7]

그의 직관은 1962년 출판된 J. L.오스틴J. L. Austin[8]의 마지막 책 『말로써 행위하는 방식How to Do Things with Word』의 길을 닦았다. 오스틴은 여기에서 언어의 수행적 성격을 강조했다. 그는 논리적 접근 방식을 깨버리고, 가능성의 조건과 발언의 진실에 의문을 제기하고, 세례·결혼·맹세와 같은 행위들은 언어를 통해서만 성취될 수 있다는 주장을 통해 평범한 언어에 대한 언어학의 방향을 재조정했다. 오스틴은 모든 발화[i]에는 수행적 차원이 있다는 결론을 내리고, 판정발화verdictives·행사발화exercitives·언약발화commis-

i 발화發話란 사람이 말하는 단어의 연속을 지칭한다. 오스틴은 발화를 하는 것이 우리가 말로써 무엇인가를 행하는 것이라고 제안한다. 판정발화는 판단을 행사하는 것이며, 행사발화는 영향력의 주장이나 권능의 행사이고, 언약발화는 책임을 지거나 의도를 선언하는 것이며, 행태발화는 태도를 취하는 것이며, 평서발화는 이유·논의·의사소통을 분명히 하는 것이다.

sives·행태발화behabitives·평서발화expositives의 다섯 가지 범주를 제안했다.

이 두 가지 접근법은 찰스 모리스Charles Morris가 1930년대에 기호와 해석체의 관계를 강조하며 언어의 실용적 차원으로서 명확히 정의한 것을 효율적으로 사용했다. 발언의 의미는 말과 사물의 연결뿐만 아니라 화자들 간의 관계를 밝혀준다.[9] 비트겐슈타인과 오스틴은 기호의 해석에 대해 확실한 기록을 남기고 행위의 차원을 소개하고 의사소통에서 파트너 간의 상호작용을 암묵적으로 소개함으로써 한 발 앞으로 나아갔다. 훗날 뉴미디어 아트는 이 마지막 실용적 차원을 이용한다. 예술적 현상이 상황을 설정하고 작가와 관객 간 상호교환이 일어나게 하자는 목표와 상호 관련된 맥락을 갖게 된다는 사실을 주장한다.

프랑수아즈 아르망고Françoise Armengaud[10]는 미술계에서 반향을 일으킨 언어 화용론의 세 가지 기본 개념을 잘 종합했다.

· 행동의 개념: 말하기는 표현할 뿐만 아니라 다른 사람에게 행동하는 것이다. 그러므로 상호작용, 거래의 개념이다.
· 맥락의 개념: 언어가 발화되는 구체적인 상황(장소, 시간, 대담자의 신분)이 담화에 영향을 줄 수 있다.
· 성과의 개념, 즉 맥락 속에서 행동의 성취는 역량이 현실화되게 한다.

화용론과 평행하고도 매우 유사한 입장에서 움베르토 에코Umberto Eco[11]는 『열린 예술 작품The Open Work』(1962)을 출판했다. 여기에서 그는 '해석적 과정'이 '예술 작품 실행의 개인적이고 암묵적인 형태'를 재현한다고 하면서 독자와 청취자의 능동적 역할을 강조하고 창작의 일부를 수용자 쪽으로 옮긴다. 출판되자마자 미술계에서 인정받은 이 저서는 관객 편으로 이동하는 차원에 대한 인식의 매개체였다. 다양한 형태의 형식주의가 지배했던 1980년대까지의 다양한 집단들에서, 예술에 감동받은 사람들이 예술과 의사소통 사이의 가능한 유대에 대해 어떻게 단호히 반응했는지 살펴보는 것은 흥미로운 일이다. 마르크 르보Marc Lebot의 유명한 말 "L'art ne communique rien à personne"[12]은 "미술은 그 누구와 그 무엇도 얘기하지 않는다"라고 번역할 수 있는데, 이는 관계적인 차원을 완전히 숨기면서 의사소통을 메시지 전달로 축소시키는 입장을 아주 잘 요약하고 있다. 이런 맥락에서 움베르토 에코의 책은 가장 힘든 경우에서도 가능한 관점들을 이야기했다. 관객의 해방과 새로운 역할에 대한 권한 부여를 암묵적으로 약속함으로써 과거의 낡은 관념이 힘을 잃게 되었다.

뉴미디어 아트의 영역으로 전치轉置되면서, 실용주의의 주요 사상은 행동의 미학과 관련된 주요 쟁점들을 잘 보여준다. 행동의 미학은 뉴미디어 아트에 접목되어 기호의 미학을 대체했다. 전통적 재료의 견고함이 아니라 관계와 연결의 불안한 이동성에 맞춰 예술 프로젝트를 조율하는 것이 시급함을 우리는 이해한다. 실용주의는 타자와의 교류라는 행위를 통한 의미 창조를 강조하고, 작가가 작품에 불어넣은 특권적 의미는 공개하지 않는다. 이 특권적 의미는 표현론과 연관된 다른 모든 접근법과 해석학이 추구해온 의미이다.[13] 이제 의미에 대한 이러한 탐구는 관객의 적극적이고 창조적인 역할에 중점을 둔 관계 우선주의로 대체되어 별로 중요하지 않게 된다. 산만하다고 비난받은 작품의 의미는 이제 관객과 작가가 함께 참여하는 방법 중 하나가 될 것이다. 교환 조율 방식에 대한 관심과 실험적 형태들을 양극화하던 일련의 모든 장치는 한때 중심에 있었던 이러한 차원을 의미로 대체한다.

또한, 몇 가지 고려 사항은 뉴미디어 아트에서 상호작용이라는 결정적 개념에 필수적이다. 예술에서 나타나는 상호작용의 실천은 1960년대까지 거슬러 올라간다. 물론, 그 개념 자체는 1980년이 되어서야 프랑스어로 표현되기 시작했고, 최신 사전에도 등재된 경우가 드물다. 이 관습이 이제 너무나 익숙해서 진부해 보이기까지 하는 예술계 사람들에게는 놀라운 일이다. 그 개념 자체는 컴퓨팅 영역과 연관된다. "'개인과 컴퓨터가 제공한 정보 간의 대화' 행위. 근소하게 앞선 것으로 보이는 '인터랙티브'라는 컴퓨팅 용어로 정의된다. '대화식 모드를 사용할 수 있게 하는 것.'" 동사 'interact'(inter-와 action에서 파생되었다)는 1966년 심리학과 의사소통 이론에 나타난다. "서로 행동하거나 상호작용하기interact 위해서: 상호작용interaction을 하기 위해."[14]

상호작용을 통해 물질에서 인터페이스로의 통로가 생긴다는 것을 우리는 이해한다. 볼거리를 제공하거나 변형된 재료를 만지는 것만으로는 더 이상 충분하지 않다. 관객들이 다른 형태의 감각을 경험하고 환경 또는 다른 사람들과 색다르게 연결될 수 있도록 다른 형태의 삶을 경험하게 할 필요가 있다. 따라서 이러한 전송 벨트, 중개자를 통해 매개체를 통과할 필요가 있다. 우리는 각각의 매체 또는 한 매체의 여러 측면을 탐구하여 인터페이스를 완성해야 한다. 그러나 이 개념을 다루기 전에 몇 가지 역사적인 고려가 필요하다.

미술의 선구자들

다양한 장치 덕에 작품 제작 과정에 점점 더 적극적인 역할을 하게 되면서 관객들이 점차 작품 창조 과정에 관여하게 되었다. 대중에게 다가갈 수 있는 다양한 방법과 여러 단계의 상호작용이 있다. 금세기 초부터 등장한 접근법 중 하나는 공연을 무대 밖으로 끌고 나와 관객을 공연에 포함시키는 것이다. 전기에 의한 조명 효과는 이러한 방향의 첫 번째 시도를 보여준다. 1909년 초, 미래주의자인 브루노 코라Bruno Corra와 아르날도 진나Arnaldo Ginna는 흰색 옷을 입은 관객들에게 색이 있는 오르간으로 퍼포먼스를 하는 프로젝션으로 무대를 디자인했다. 1910년에[15] 작곡가 알렉산드르 스크랴빈Aleksandr Scriabin은 〈프로메테우스Prometheus〉 제작을 위해 비슷한 무대 디자인을 구상했다. 같은 빛에 물든 관객과 무대는 한 몸처럼 움직이는 듯 보였다. 이런 방식으로, 관중은 여러 가지 몸짓을 통해 장면에 활기를 불어넣었다. 이러한 경험에서 훗날 새로운 미디어아트에서 더 진화하는 새싹을 찾을 수 있기 때문에 주목해야 한다. 최소한의 참여 방식이라도 관객을 공연에 포함시키는 것은 새 매개변수를 도입함으로써 공연의 동력을 근본적으로 변화시킨다. 영상 투사 스크린을 사용하면, 관객은 말 그대로 볼거리가 된다. 그들 자신이 실시간 영상 투사, 배경이 되는 장소, 실시간 조력자의 무대가 되고 공연의 유동적이고 다형적多形的인 부분이 된다. 그들은 관조적 관찰자 역할 대신에 적극적인 역할을 하며 소품과 배우로 전환된다. 더욱이 영상 투사는 관객을 불러 모으고 관객이 파트너로서 맡게 되는 역할을 강조함으로써 선동적인 기능을 한다.

20세기 전반에 눈에 띄는 실험들이 나타났다면, 실험들 대부분은 1960년대 이후가 되어서야 반향을 일으켰다. 많은 미술 운동이 기술에 의지하지 않고 '관조적인' 관행에서 벗어나 대중을 상호작용에 직접 참여시키는 방식으로 바뀌었다. 앨런 캐프로Alan Kaprow[16]는 관객들을 배우로 개입시키는 일련의 해프닝(1959)을 시작했다. '관객-배우spect-actor'라는 용어를 처음으로 만든 아우구스투 보아우Augusto Boal는 공연 도중에 관중들이 배우들과 대화를 나누어 공연의 진행 방향을 제시하도록 하는 연극 포럼Theater Forum 기법을 고안했다.

기술을 사용하는 예술 작품 중에서도 우리는 변형을 보여주는 몇 가지 상징적 작품을 언급할 수 있다. 1963년에 〈참여 TVParticipation TV〉라고 제목을 붙이고 재편성한 백남준[17]의 설치 작품들은 전시장을 방문한 관객들이 마이크나 자석을 이용해 전자기장을 변경하고 이미지 왜곡을 일으켜 방송되는 이미지에 영향을 주도록 했다. 관중의 이미지를 폐쇄회로 비디오 녹화에 통합한 리 러빈Lee Levine,[18]

브루스 나우먼Bruce Nauman, 피터 캠퍼스Peter Campus의 비디오 환경은 관객의 시각이라는 개념과 방송 장치에서 발견되는 능동적 피드백을 활용했다. 1967년에 라두스 친체라Radúz Çinçera[19]는 상호작용하는 비디오 프로젝션을 구상했는데, 일시 정지됨과 동시에 스토리의 연속성을 위한 다양한 대안이 관객에게 제공되는 것이었다. 이러한 다양한 실험은 관중을 창조 과정에 포함시키려는 욕망을 표현한 일부에 지나지 않는다. 그리고 이런 작품들이 예를 들어 손잡이를 돌린다거나 자신의 의지에 반하여 작품에 포함되는 등 제한된 역할을 허용하는 데에 그쳤지만, 이는 더 창의적이고, 한층 복잡한 상호 작용을 향한 첫걸음에 해당한다.

마지막으로, 상호작용이라는 개념은 '전환alteraction'이라는 한층 세련된 개념으로 서서히 이동하고 있다. 이 개념은 훨씬 더 흥미롭다. 행위에 강조점을 둘 뿐 아니라 타자와의 만남도 강조하기 때문이다. 사이버 공간에서 '타자'는 반드시 존재할 필요 없이 화면에 나올 뿐이므로 덧없는 존재가 될 수 있다. 일부 예술가, 특히 레날드 드루앙Reynald Drouhin은 관객 커뮤니티가 기여하도록 권장하는 작품에 이 용어를 사용한다. 그러나 많은 작가가 이름을 붙이지 않고 이를 작품에 사용한다. 타자의 적극적 역할이 유일한 방법은 아니더라도 작품의 존재와 내구성을 위한 최선의 방법이라고 확신하기 때문이다.

확실히 다양한 수준의 상호작용이 존재한다. 장치부터 간단한 도구에 이르기까지, 질베르 시몽동Gilbert Simondon이 예상했듯 피드백을 통해 현실을 판단하는 도구를 개발하기에 이르렀다. 우리는 이제 사용자 또는 관객이 과정의 일부를 느낄 수 있게 하는 인터페이스의 시대로 들어서고 있다. 이제 뉴미디어 아트는 환경의 도움을 뛰어넘어 다른 행동과의 연결 방법을 탐구하는 환경을 창조한다.

인터페이스: 전환사

관객을 배우로 전환하려고 하는 뉴미디어 아트의 맥락에서 인간을 기계와 연결하는 장치인 인터페이스를 통해 대부분의 작업이 이루어진다. 인터페이스는 일종의 지휘자가 되어, 언어학에서 '전환사

shifter'(나, 너 등등)[ii]가 말의 생성에 관여하는 것과 마찬가지로 작품의 제작에 관여한다. 이런 '장치들'을 통해 상호작용이 성립되고, 프로세스를 시작한 작가와 참여자 간의 역할이 배분된다. 몇몇 미술 작품을 살펴보면 여러 다양한 수준의 접근이 드러난다. 인터페이스에 대한 관심은 새로운 것과 환경에 대한 개방성과 관련된 지식, 노하우, 창의성의 상태, 우연,[20] 타자, 환경, 통제 방법에 대한 개방성 정도를 내포한다.

뉴미디어 아트에는 인터페이스와 관련해 여섯 가지 주요 범주가 있다.

센서sensors: 마이크에서 데이터 장갑까지, 광전지판에서 초음파 감지기까지. 센서는 공연 중 환경, 시스템 상태 또는 동료의 리액션과 관련된 다양한 유형의 데이터를 수집하는 데에 활용된다. 힘, 빛, 열, 움직임, 습도, 땀, 스트레스 수준, 아날로그와 디지털에 반응하는 다양한 센서는 관객과 작품의 상호작용을 위한 기본 장치 역할을 한다. 가상현실 설치 작품, 연기자의 움직임에 의해 조종되는 소리와 빛 효과를 적용한 새로운 무대 디자인, 고유 수용성 감각에 대한 연구는 우리 감각의 확장에 의존한다.

기록장치recorders: 사진기에서 기계식 축음기와 디지털 메모리까지. 기록 장치는 실생활의 한순간 또는 활동의 흔적을 제공하고, 이를 다소 믿을 만하고 내구성 있는 것으로 고정한다. 빛과 음파를 고정하는 아날로그 기술과 달리, 디지털 변환법은 비디오를 통해 사운드, 이미지, 운동 이미지의 샘플링을 수치 값(0 또는 1)으로 변환할 가능성을 제시한다. 마찬가지로, 디지털 프로세스로 아날로그 처리의 가능성에 소리와 이미지의 조작, 조합, 교배를 추가할 수 있다. 전송 또는 기록의 인터페이스에서 디지털 기술은 컴퓨터의 가능성과 관련된 창조를 위한 인터페이스가 된다. 기록은 변형 가능한 기억, 능력의 연장이 된다.

작동기actuators: 로봇과 로봇 부품을 움직이게 하는 공압식·유압식 장치, 전자기기부터 미술과 생명 공학에 사용되는 근육 전극까지. 날씨, 조명 등에 따라 바뀌는 형상 기억 합금으로 만들어진 조각 작품에서 발견되듯 일부 작동기들은 작품 소재와 뒤섞여 있다. '스마트 소재'라 불리는 다른 것들은 조

ii 덴마크 언어학자인 오토 예스페르센Otto Jespersen은 발화상황과 발화자에 따라 그 뜻이 바뀌는 언어 요소로 '전환사'를 언어학에 소개했다. 러시아계 미국 언어학자인 로만 야콥슨Roman Jakobson은 1957년 출판한 글에서 이 개념을 발전시켰는데, 비어 있기 때문에 비로소 의미화작용으로 가득 채워지는 언어적 기호의 한 범주로 정의했다. 예를 들어 대명사 I, you 또는 here, now 같은 단어는 발화상황과 문맥 속에서만 이해될 수 있다. 자크 라캉Jacques Lacan은 주어 '나 Je'의 비결정성을 보여주기 위해 '전환사'라는 용어를 사용했다.

그림 12.1 빌 카민스키Bill Kaminsky와 짐 맥길Jim McGeel, <전자부품이 장착된 테니스라켓Tennis Racquets Equipped with Electronic Components>, 1966. 두 개의 오브제 각 68 x 22.5 x 4.1cm. 1966년 10월 13~24일 뉴욕 아모리에서 열린 "9 Evenings: Theater and Engineering" 페스티벌 중 로버트 라우셴버그의 <오픈 스코어Open Score>의 공연 소품. 9 Evenings: Theater and Engineering fonds, accession number: 200101, The Daniel Langlois Foundation, Montreal, Canada. ©The Daniel Langlois Foundation.

각이나 건축물이 환경에 대해 어떤 '태도'를 보이고 그에 맞게 조치를 취할 수 있게 한다. 이러한 인터페이스는 설치물에 자율성을 제공하여 환경과의 교류를 스스로 관리할 수 있게 한다.

　　송신기transmitters: 전신에서 인터넷, 원격 현전에 의한 공연까지. 전보의 결과로 거리가 무의미해지면서 미술가들이 사용할 수 있는 일련의 전송 인터페이스(팩스, 텔레비전, 순간이동 등)로의 길이 열렸다. 컴퓨터 통신 미술은 시공간에 대한 새로운 미적 사고를 제시했고, 새로운 유형의 존재(유령에서 복제까지), 개입(사이버 카페, 원격 현전 공연), 그리고 상호작용(인터넷상의 예술 네트워크, 인터랙티브 텔레비전 등)을 소개하고 그 역할을 재정의했다.

　　확산기diffusers: 환등기에서 인터랙티브 고화질 텔레비전까지, 손풍금부터 디지털 음향까지. 시청각 방송은 오디오 재생 소스(정전기 막)에 연결된 프로젝션 스크린을 통과한다. 평면 스크린(플라스마, LCD, 열 이미지 처리법), 프로젝션 스크린(영화, 텔레비전), 터치스크린 모니터 및 고화질 TV는 디지털 시뮬레이션 요소들을 가지고 이미지와 사운드에 롤랑 바르트Roland Barthes의 '그것이-존재-했음

그림 12.2 빌 카민스키와 짐 맥길, <전자부품이 장착된 테니스라켓>, 1966의 세부 사항. 두 개의 오브제 각 68 x 22.5 x 4.1cm. 1966년 10월 13~24일 뉴욕 아모리에서 열린 "9 Evenings: Theater and Engineering" 페스티벌 중 로버트 라우셴버그의 <오픈 스코어>의 공연 소품. 9 Evenings: Theater and Engineering fonds, accession number: 200101, The Daniel Langlois Foundation, Montreal, Canada. ©The Daniel Langlois Foundation.

that-has-been[iii]처럼 현실의 샘플링을 더해 방송을 한다. 2D·3D로의 재현은 홀로그램과 컴퓨터 그래픽을 결합한 홀로그램 비디오로 나아갔다.

통합기the integrators: 자동 장치에서 사이보그까지. 인공생명체 프로젝트는 다양한 인터페이스 통합을 이루어 생활을 재현하려고 한다. 조직 배양 공학, 나노 기술, 다양한 보철, 인간의 수리·개선 또는 재설계를 목표로 하는 인공생명 연구의 교차점에서 작가들은 많은 조작을 하며 생의학 실험실의 영역에서 파생된 인터페이스를 채택한다. 보캉송Vaucanson의 자동화 시스템에서부터 와세다Waseda의 유기적 안드로이드와 자크 드로Jacques-Droz의 음악가 자동인형에 이르기까지, 과학기술을 사이보그에 적용하는 것은 계속되는 기계 신화의 다음 단계, 우주와 개념적 사고 사이의 전 세계적 인터페이스이다.

이 같은 각각의 인터페이스는 특정 형태의 상호작용이 만들어지고 동료로서 공감대를 형성하

iii 롤랑 바르트는 사진의 본질적 속성으로 '그것이-존재-했음'을 말했다. 사진 속 장면은 환상이나 상상이 아니라 과거에 실재했던 것이며, 모든 사진은 '존재했다, 존재한다, 지금은 없다'라는 시간성을 내포한다.

그림 12.3 마레Marey는 공압 전송을 기반으로 한 그래픽 기록법을 발명했다. 특수 설계된 신발에 장착된 센서는 신체의 무게가 지면에 닿을 때 충격을 방출했다. 이 신호는 운동기록기kymograph에 인쇄되었다.

게 한다. 매개학Mediology은 각 인터페이스의 정확한 기능을 이해하기 위해, 또한 수용 감각뿐 아니라 작가에게도 작용하는 전이를 파악하기 위해 발전되어야 할 분야다. 이들 중 일부는 미적·문화적 패러다임 전환에 기여한다.

다섯 가지 기능

두 언어 또는 두 시스템 사이의 중개자인 인터페이스는 40년간 모든 곳에 스며들어왔다. 연결과 통행의 매개, 사람과 기계 간 번역의 필터는 사람들이 견고할 것으로 예상하지만, 그럼에도 설명하기 어려운 변화가 일어남을 나타낸다. 인터페이스는 다양해지고 다양한 장치에 통합되어 점점 자연스럽게 사용된다. 버튼이나 크랭크가 필요 없다. 곧 화면은 투명해질 것이고 제어 장치는 보이지 않게 된다. 매우 역설적이게도, 이 엄청난 침입은 신중하고 조용하게 이루어진다. 과학기술은 모든 곳에 잠

입하여 보이지 않게 된다. 투명하기 때문에 우리는 '좋은' 인터페이스를 잊게 된다. 가시성 - 흔히 기능 장애와 동의어가 된다 - 은 어떻게 작동하는지 궁금해하는 전문가, 작가 또는 엔지니어에게만 관심의 대상이 된다.

작가들은 주로 인터페이스의 다섯 가지 기능을 중심으로 연구를 진행했다. 그것들은 번갈아가며 펼쳐질 수 있고, 드러내고 재활하고 걸러내며, 또는 공감각적 통합의 매개자일 수 있다. 이 기능들은 서로 배타적이지 않다. 하나의 인터페이스가 둘 이상을 충족시키는 경우도 빈번하다. 그들의 본질적인 역할은 사고와 물질, 사고와 감각 사이의 매끄러운 조정을 수행하는 것이다.

더 나아가 그들은 현실의 요소를 포착하고 기록함으로써 감각을 발전시킨다. 그래서 그들은 우주에서 인간에 이르기까지 현실의 다른 층위, 물질의 다른 부분에 접근할 수 있게 해준다. 망원경과 현미경을 패러다임의 예로 생각해보면, 둘 다 우리에게 새로운 세상을 열어 주고, 우리가 스스로를 재정의하게 한다. 전자는 우리 위치를 상대화했고, 후자는 동물·채소·광물 등 다른 왕국 간의 연속성을 발견하게 해주었다. 작가들이 개발한 수많은 인터페이스도 비슷한 기능을 수행한다. 데이터 장갑, 센서가 부착된 옷, 비디오카메라는 감각을 확장시키는 '전자 장기臟器'의 역할을 한다. 우리는 이제 더 복잡한 기능을 갖춘 의류가 발명될 것임을 예측한다. 의류는 신체 정보를 기록하고 환경과의 교류를 확장하는 센서가 된다. 우리는 이미 이러한 교류가 엄격한 감수성을 넘어서서 인간에 대해 전 세계적으로 작용할 것을 알고 있다.

그런데 미술적 응용을 거치면서 우리는 능력, 기억력, 판단력, 상상력의 확장을 제공하는 인터페이스조차도 감각 기관을 거쳐야 함을 깨닫는다. 여기에서 우리는 우리가 생각하는 것들을 눈으로 볼 수 있다. 그림은 이것을 이해했다. 우리는 촉각 인터페이스에 대한 여러 연구를 인정함으로써, 만져진다고 느끼는 것을 만질 수 있다. 우리가 관객으로서 개입하면 할수록 우리는 더욱 관심을 두게 된다. 게다가 우리가 근접성을 느끼기 위해 확장하려는 충동을 갖는 것은 지극히 논리적이다. 우리는 닿을 수 없는 것들에 더 가까워지려고 노력하기 때문이다. 우리가 여기서 다소 혼란스럽게 배우는 것은, 가장 익숙하기 때문에 아직 충분히 탐구되지 않은 이 분야에서 발견할 것이 많다는 것이다.

이런 의미에서 우리는 '드러내기dévoilement'에 대해 얘기할 수 있다. 어떤 인터페이스는 다른 방법으로는 상상하거나 객관화할 수 없는 조건이나 기록을 드러낼 수 있게 해준다. 의사소통 이론과 인지과학의 연장 선상에서 우리는 인간과 환경 간 상호작용의 구성 요소의 차원을 강조함으로써 현상과 메커니즘을 다르게 이해하려고 시도한다. 건축에서 사용되는 다양한 상호작용 소재들은 의심할 여지

없이 항상 존재하는, 우리가 인지하지 못하지만 현대 과학기술이 참여를 허락하는 미지의 관계를 이용하도록 한다. 테드 크루거Ted Krueger는 이 측면을 주장하는데, 만약 이를 더 자세히 살펴본다면 인지 장치의 변화로 이어지게 될 것이다.

> 패스크Pask(1969)는 건축 디자인은 건축 형태를 결정하는 요소가 아니고, 인간이 환경 또는 다른 인간과 상호작용하는 사회적 맥락의 구조화라고 정의했다. 그는 건축과 주민들 사이에 맺어지는 일종의 공생 관계를 규정하기 위해 '상리공생相利共生'이라는 용어를 사용했다. 이 관계는 컴퓨터의 발전과 밀접한 관련이 있으며 패스크가 제공한 것보다 더 자세한 현상학적 분석을 요한다. 이 공생 관계는 전통적으로 건축 분야의 영역으로 간주되어 온 맥락에서 관심의 대상일 뿐 아니라 인간-기계 인터페이스 측면과 인지 과정을 지원하는 시스템을 구조화하는 모든 노력에서 근본적 역할을 한다.[21]

인터페이스를 검토하자면 인터페이스와 그 기능성뿐 아니라 사용자, 사용자들의 감수성의 정도, 사용 환경을 포함한 인체공학적 집합체를 반드시 고려해야 한다. 기존 행동 방식을 구식으로 만들어버리는 새로운 장치들의 출현으로 말미암아 감각 운동계가 가차 없이 떠밀리면서 과학기술적 변화의 가속화는 생태학적 검토를 촉진시켰다. 정신분석학에서 말하는 것처럼, 일은 저항이 있는 곳에서 일어난다. 이는 과학기술에서도 마찬가지이다. 많은 저항 때문에 잊히고 무시되고 거절된 관점을 드러내는 일련의 재검토 작업이 시작된 사실을 우리가 깨닫고 있기 때문이다. 그리고 과거엔 각각의 도구가 개인적 사항과 문화적 맥락을 암시하는 환경을 구성했더라도, 그 영향의 규모와 깊이를 의심하는 것과는 거리가 멀었다. 실제 인터페이스 연구에는 다양한 관점과 잘 인식되지 않는 복잡성을 잘 드러내는 장점이 있다.

인터페이스는 또한 잊힌, 방치되거나 잃어버린 감각의 '재활'을 위해 작동한다. 그들은 인식하는 방법을 회복시키거나 재확립하는데, 한 사람을 다른 사람들 또는 세상과 다른 방식으로 연결하며 구식이 되어버린 관점과 신체 기능을 재발견하도록 돕는다. 아니크 뷔로Annick Bureau는 다음과 같이 주장한다. "현대 과학기술의 핵심적 공헌 중 하나는 우리가 우리 몸을 의식하게 한 점, 우리의 인식 방식에 대해 성찰하게 한 점, 우리가 존재하는 공간의 본질에 대해 질문하게 한 점, 즉 인간으로서의 자신을 재정의하게 한 점이다. 인터페이스 – 감각 기관으로 이해된 – 는 처음에 인식의 일반적인 방식을 해체하고 신체의 분열/혼란을 야기했다."[22]

많은 현상이 이 재활에 기여한다. 먼저 신체의 부분을 바꿔서 고치는 것을 목표로 하는 연구가 있는데, 인공기관이 눈·손·치아가 지닌 기능의 복잡성을 밝혀주는 것에 대한 연구이다. 명확하지만 복잡한 예를 하나 들자면, 손의 여러 가지 동작은 이전에 생각했던 것보다 재현하기가 훨씬 어렵다. 꼬집기, 쓰다듬기, 긁기, 문지르기, 밀기, 때리기 등 손의 다양한 동작을 가능하게 하는 안팎의 회전운동, 굴곡, 확장, 그리고 다양한 잡기, 유지, 회귀 기능을 알면 손의 단순한 모습으로 되돌아가기 어렵다. 그리고 우리는 팔뚝과 팔, 몸으로 손을 조정할 수 있게 하는 모든 힘줄, 수천 개의 신경말단과 마흔 개가 넘는 근육의 연결 목록을 완전하게는 알지 못한다. 가상 환경의 맥락에서 손의 동작을 시뮬레이션하고자 손의 스물세 가지 동작[23]을 재현하는 것을 목표로 하는 연구들은 이미 많은 문제를 일으키고 있다. 다양한 신경생리학적 기능의 통합이 여전히 얼마나 요원한지 생각할 수 있다. 로봇 공학, 인공지능과 모든 운동 과학(근육 운동 지각, 인간 공학, 신경학)이 이것에 관심을 보인다. 이제 어느 기능이든 재생산하는 인터페이스가 지식의 상태·기능을 시뮬레이션하려는 욕구, 장기와 감각 사이의 교환 방식을 보여준다. 새로운 시도가 있을 때마다 근사치를 수정하여서, 이것이 맞는 방법이라고 확신하는 그 순간, 오류의 가능성이 열린다. 인터페이스에 대한 조사는 이러한 측면에서 매우 유익하다. 그것은 우리의 기대와 유한성의 상태를 보여준다.

다른 측면에서 볼 때, 우리는 특정 형태의 감각, 특히 촉각 기능에 대한 전 세계적 재활을 목격한다. 쓰기의 전통은 시각이 주도권을 장악한 뒤로 한참 뒤떨어져서, 금지되지는 않았더라도 2등으로 강등되었다. 인쇄와 알파벳순 배열은 세계를 읽을 책으로 만들었고, 과학과 20세기 미술이 지지했던 추상과 다양한 형식화를 선호했다. 인터페이스, 특히 예술에서의 실제 연구는 3차원 세계의 재배치를 목표로 한다고 생각하게 한다. 사람은 만지거나 느끼고 다시 배우며 새로운 감각 형태, 다른 감각의 층위, 다른 차원의 공간을 재발견하길 원한다.

감각적 영역에 대한 탐구는 20세기 초반부터 몇몇 예술가, 특히 스크랴빈과 칸딘스키Kandinsky에 의해 야기된 '공감각'[24]의 개념으로 이어진다. 어떤 인터페이스는 손가락으로 보고 뼈로 들으며 시각으로 만지는 것과 같이 다른 감각으로 이어지는 감각의 통로, 전환을 선호한다. 많은 예술가는 컴퓨터가 두 개 이상의 감각 분야를 상호 침투하도록 하는 장치를 개발한다. 일반 컴퓨터로도 데이터를 이미지, 사운드 또는 텍스트로 변환함으로써 감각 분야의 상호 침투가 거의 자연스럽게 만들 수 있다. 그렇게 함으로써, 컴퓨터는 멀티미디어 방식으로 인식하는 또 다른 방법이 되고, 지난 수세기 동안 예술에서 뚜렷이 구별되는 분야에 특화되는 경향이 있었지만, 이러한 접근 방식이 마침내 우리 안

에 정착했음을 보여준다.

그러나 공감각은 전혀 다른 장면에서 제 역할을 한다. 예술가와 과학자는 그들 사이의 감각을 연결하는 장치를 탐구한다. 생체 자기 제어biofeedback 설치물은 뇌파를 시각화하는 장치를 통해 호흡과 시각을 병합하도록 한다. 실제 사람들의 특성과 특징을 가진 아바타의 창조 또한 새로운 의사소통의 관점을 열어준다. 따라서 우리는 다른 방법으로 접근할 수 없는 부분에서 감각을 실험할 수 있다. 아바타는 특권을 가지고서 가상의 캐릭터를 인간화하고 다른 한편으로는 주체를 둘로 나누는 감각적 전이를 가능하게 한다.

그때 우리는 '나는 다수이다'라는 사실을 알게 된다. 이는 우리가 매우 얇은 층을 통해서만 지각할 수 있는 수많은 가능성이 스스로를 드러낸다. 이러한 두 가지로 나뉘는 경험, 말하자면 다른 사람의 피부 속으로 들어가는 경험은 문화적 이종교배의 필수조건 중 하나이며, 이러한 의미에서 시뮬레이션 장치는 인종적·문화적·지구 물리적 통합의 촉매제이다.

인터페이스에서 작용하는 공감각은 세계적인 수준에서 감성을 표현으로 변환하거나 표현을 감성으로 변환할 수 있다. 이러한 인터페이스의 사용은 미술의 필수적인 차원, 특히 원재료가 알고리즘적이고 추상적이며 감각, 감정, 아이디어, 교환으로 이루어진 소통의 흐름으로 구성되는 새로운 미디어아트의 필수적인 부분을 아주 잘 보여준다.

교환의 복잡성은 여러 레벨에서 '여과'가 반드시 필요하다. 우리는 전통 문화에서 물려받은 장치들로 가득한 시대에 살고 있다. 우리는 이 풍요로움 속에서 선택의 어려움을 느낀다. 우리는 방향 감각을 상실했다. 전 세계 규칙이 바뀌고 있고, 현재로서는 인간이 성숙하지도 않고 이슈에 대해 제대로 이해하지도 못한 상태에서 자신을 다시 프로그래밍할 방법을 습득하고 있다는 것에 모두가 혼란을 느낀다. 그리고 우리는 풍요로움이 불안을 초래하리라고 믿는 것이 잘못되었음을 안다. 불안은 단순히 형태와 이름을 바꾸어 이제는 '우울증' 또는 '공황 발작'이라고 불린다. 완벽한 인터페이스는 다양한 요구에 부응해 여기에서 매우 결정적인 역할을 한다.

따라서 풍요로움을 관리하려면 여과할 필요가 있다. 인터넷은 특히 풍요로운 공간을 대표한다. 불행히도 지금은 정확한 지도나 사용자 가이드가 없다. 지능적인 검색 엔진은 점점 사용자 정보와 관련하여 결과를 안내할 수 있고, 수많은 연구 프로젝트가 검색의 맥락에 유연하게 적응할 수 있는 일종의 탐색 장치인 자동 장치를 만드는 것을 목표로 진행되고 있다. 사용자는 가짜 정보의 쓰레기를 배포하는 침입자와 잿빛 오염물을 제거하면서, 교류를 목적으로 다양한 형태의 채팅, 뉴스, 그룹, 또는

머드MUD[iv]를 통해 관심사를 공유하는 커뮤니티를 재편성하는 반사 작용을 했음은 말할 필요도 없다.

여과하고 방향을 잡을 필요성에 대해 말하자면, 확실히 예술에서의 상호작용은 창조적이고 표현적인 행동으로 인도함으로써 완성 단계에 대한 기대를 좌절시키는 데에 사용되는 주요 필터이다. 작가는 이를 매우 잘 이해했으며, 관객이 개입하지 않으면 무의미한 과정에서 관객에게 말을 거는 일련의 장치들을 완성했다. 수사학적인 인물이 아니라 관객과 보통의 인간에게 영향을 주는 조건들을 묘사하려는 새로운 수사학을 개발해야 한다. 상호작용은 어두운 영역과 저항 고립 지대를 나타내는 표시물을 제공하고 시험해볼 수 있는 영역을 제공한다. 생활의 소규모 실험실, 뉴미디어 아트는 이러한 방식으로 막힌 길과 뚫린 길을 찾고 지평선을 발견하여 자신이 방향을 잡을 수 있게 한다.

결론

다양한 장치와 인터페이스의 발명으로 작가들은 새 커뮤니티 출현과 함께 나타난 새로운 행동 양태에 대해 실험하고 있다. 이런 실험들은 주저, 시련, 오류를 설명한다. 우리는 실험이 때로 얼마나 실망스러울 수 있는지 안다. 상호작용이 불충분하기 때문에 대화를 위한 실제 공간을 제안하기보다는 때때로 하나를 조작의 도식[25] 속에 묶어버린다. 그리고 그 점에서, 그들은 전진한다는 허상을 유지하면서 '한 지점 주변 맴돌기'같이 우리가 이미 잘할 수 있는 것들을 되풀이한다. 그들은 제공할 수 있는 것보다 더 많은 것을 알리거나 약속한다. 가끔 참여자들이 완벽하게 정렬되지 않는다. 한 방향에서 다른 방향으로의 통로가 있다는 사실을 강조하는 참여·거래에서, 교환의 양방향 협력과 노력이 필요한 약속에 이르기까지 많은 기대를 만족시키고 해결해야 한다. 모형의 검증을 목표로 하고 참여자의 이행을 필요로 하는 실험을 제안할 때에는 더욱 그렇다. 이러한 시도들이 이전의 미적 경험처럼 혼자 하는 것이 아니기 때문에 더욱 그렇다. 공연 예술처럼 단체 반응이 나올 때도 마찬가지이다. 관객의 반응은 영향력을 행사할 수 있었지만, 황홀함이나 혐오감은 공유하기 어려운 사적인 감정으로 남았다.

상호작용이 작용하는 인터페이스 경험에서, 대화형 예술 작품이 만들어지려면 참여자의 공모

iv 컴퓨터 통신 또는 인터넷상에서 여러 사용자가 함께 사용하는 게임이나 프로그램을 뜻하며, Multi User Dungeon 또는 Multi User Dimension의 약자이다.

가 필요하다. 다른 사람 또는 파트너의 감수성에 침투하고자 프로젝트 개발자는 방문자가 작품에서 내용과 기능을 발견하고 추가해야 할 필요성을 느낄 수 있게 하는 장치를 고안하고 배치해야 한다. 관객들은 궁극적으로 집단 반응을 고려하면서 자신들의 개입을 조정할 것이다. 이러한 유형의 예술 형식에서는 타자가 중심이다. 타자는 통합되어야 하는 핵심 인물이 된다. 브리지 게임에서처럼 팀원이 최선의 노력을 기울여야 한다. 꼭 내 스페이드나 다른 사람의 다이아몬드가 아니어도 된다. 그것은 결합하면 가장 강력한 힘이 된다. 결국 작은 미술 실험실에서 하는 것보다 훨씬 진지한 게임에 관한 것을 완성하기 위해 생각할 더 많은 관습이 있다. 바로 새로운 형태의 커뮤니티 생활을 고안하는 것이다.

다른 형태의 감각을 각성시키는 인터페이스에 대한 관심은 이지적인 운명을 타고난, 반은 사람, 반은 기계 돌연변이인 사이보그 유령이 등장할 때 나타난다. 감응성感應性을 작동시키려는 욕망은 인간이 부패하기 쉬운 인간성을 잃을까 봐 두려워할 때 나타난다. 몸은 정보의 원천이자 비교할 수 없는 즐거움의 원천이다. 우리는 맛, 색채, 향수를 몸과 관련시키며, 모든 것이 뇌에서 일어난다고 말할 때 이 말이 줄여서 이야기한 것임을 알고 있으며, 야생 딸기를 맛보는 즐거움이 단순한 대뇌 자극으로 축소될 수 없음을 알고 있다. 화학과 인지과학이 만나 더욱 복잡한 상호 연결을 드러내어 우리의 적응력, 기질, 분위기를 조절할 때, 신체는 단순한 포장 이상의 것, 영혼을 위한 그릇임을 깨닫게 된다. 그것은 그 자체로 여러 교환, 규제 장치, 개선을 보장하는 개조의 장이기도 하다. 게다가 미디어 인터페이스의 발전은 이전에 주목받지 못한 특정 신체 기능을 생각할 수 있게 한다. 마치 우리 표현이 우리가 보는 방식에 연결되어 있는 것처럼. 우리가 오랫동안 가장 완벽한 기계 장치라고 생각했던 시계는 몸-기계에 영감을 주었다. 사이버네틱스가 체계적인 생태학에 종속된 신체를 생각할 수 있게 했듯이 몸-기계는 기계적이고 질서가 잡혀 있다. 신경생리학과 인지과학에 대한 최근 뉴스는 뉴미디어 아트 예술가가 지난 수십 년 동안 탐구해온 직관력과도 일치한다. 그리고 미술에 개방되어가는 이 분야에 대해 할 일과 할 말이 많다.

추상 미술과 개념 미술이 단 하나의 감각에 특권을 주고 다른 감각을 강등시킨 오랜 지옥 생활에 대한 반작용으로 뉴미디어 아트가 감각에 특별한 관심을 기울이는 것은 사실이다. 예술은 느끼는 게 아니라 생각되는 것이었고 지성화라는 우회로를 통해 느끼는 것이었다. 반대로 소통하는 예술은 매체에 의한 수신 채널의 확장에 그 특권을 준다. 그 특권은 또한 관객의 신체를 행위자로서 참여시키는 것인데, 관객이 개입하고 신체적으로 참여하면 다른 이들도 참여하고 더 깊이 감동받을 것이다. 빌 비올라Bill Viola는 "너는 물속에 있다"[26]라고 말했다. 흠뻑 젖어서 타자의 세계에 들어갈 가능성은 상

호작용하는 사람들을 더 가까워지게 해준다. 특히 근접성에 대한 감각을 통해, 느낌과 촉각은 "다른 사람은 항상 내 옆의 거대한 사람"[27]이라는 것을 상기하며 상호 관계를 수정하고 친밀감과 예기치 않은 변화로 이끈다.

<div align="right">번역 · 유승민</div>

주석

에르네스틴 다우브너Ernestine Daubner와 제이슨 마틴Jason Martin이 원서의 영문 번역을 맡음.

1. Henri Focillon, *The Life of Forms in Art* (New York: Wittenborn, 1964), 44.

2. 클로드 레비-스트로스Claude Levi-Strauss는 1962년에 다음과 같이 썼을 때 유사한 직관으로부터 영감받았다. "['브리콜뢰르bricoleur'는] 도구와 재료로 이루어진 기존의 무대로 돌아가야 한다. 그것에 대해 생각하고 재검토하고 그리고 무엇보다도 그것과의 일종의 대화에 참여해야 한다. 그들 사이에서 선택하기 전에 전체 무대가 그의 문제에 제공할 수 있는 가능한 대답을 나열해야 한다."(*The Savage Mind*, {Chicago: University of Chicago Press, 1966}, 18).

3. Francisco Varela, Evan Thompson, Eleonor Rosch, *L'inscription corporelle de l'esprit*(Paris: Seuil 1993), 144로부터 '주의 기제' 개념을 차용했다. 카펜터Carpenter와 그로스버그Grossberg의 인지과학과 비교한다면 사용되는 맥락이 여기에서 확대되었다.

4. Frank Popper, *Le déclin de l'objet* (Paris: Chêne, 1975).

5. Isabelle Rieusset-Lemarier, *La société des clones à l'ère de la reproduction multimédia* (Paris: Actes sud, 1999).

6. "볼펜의 아이디어는 1865년으로 거슬러 올라간다. 개선에 개선을 거듭하여 헝가리인 호세 라이슬라브 비로José Ladislav Biro 덕분에 아르헨티나에서 최초의 진정한 볼펜이 나왔다. 첫 번째 모델은 1945년 10월 뉴욕의 레이놀즈에서 판매되었다. 사실 그것은 비로의 볼펜을 베낀 것이었다. 그런데 1952년에 빅Bic의 '크리스탈Cristal'이 시장에 등장했다." Jean-Pierre Moeglin, "The Ballpoint Pen Writes an Important Page in History," http://www.decofinder.com/decofinder/_daz/_BUREAU/stylobille_histoire_alsapresse.htm/.

7. 사건을 보고하기-

 사건에 대해 추측하기-

 가설을 만들거나 비판하기 -

 실험 결과를 도표와 다이어그램으로 표현하기-

이야기 만들기; 그리고 그것을 읽기 -

돌림노래 부르기-

수수께끼 추측하기 -

수수께끼 만들기 -

농담을 만들기; 그것을 말하기 -

실용적인 산술 문제를 해결하기

한 언어를 다른 언어로 번역하기 -

묻기, 감사하기, 저주하기, 인사하기, 기도하기.

(Ludwig Wittgenstein, *Philosophical Investigations* [New York: Macmillan, 1965], 23~24)

8. J. L. Austin, *How to Do Things with Words* (Cambridge, Mass.: Harvard University Press, 1975). (1962년 저자의 사망 2년 후 초판이 출판되었으며, 이로 인해 열두 차례의 컨퍼런스가 열렸다.)

9. 1938년 주요작인 『기호이론의 기초Foundations of the Theory of Signs』에서 찰스 모리스는 기호학을 다음 세 가지 차원으로 분리했다. ① 기호와 대상 사이의 관계: 의미론 차원, ② 기호들 사이의 관계: 통사론 차원, ③ 기호와 해석자 사이의 관계: 화용론 차원. 의미론적 차원이 기호와 대상 간의 연결에 관심을 두고 통사론적 차원에서는 기호들 간의 관계에 주목하는 반면, 화용론은 대화하는 사람들 간의 연결에 주목한다. Charles Morris, "Foundations of the Theory of Signs," in *International Encyclopedia of Unified Science* I no. 2, ed. Otto Neurath (Chicago: University of Chicago Press, 1938).

10. Françoise Armengaud, *La pragmatique* (Paris: PUF, 1985).

11. 움베르토 에코Umberto Eco는 자신이 알지 못하면서 실용주의를 실천했음을 인정했다. Umberto Eco, *Lector in Fabula* (Paris: Grasset, 1979), p. 5.

12. Marc LeBot, "L'art ne communique rien à personne," *Art et communication*, ed. Robert Allezaud (Paris: Éd. Osiris, 1986).

13. 몇 가지만 말하자면 도상학, 기호학, 예술사회학, 정신분석, 해석학, 다양한 형태의 미술사 등을 들 수 있다.

14. *Le Petit Robert*, 2005 edition. 또한, Yolla Polity, "Elements pour un debar sur l' interactivite," http://ri3.iut2. upmf-grenoble.fr/TPS_interactivite.htm/도 참조할 것. 그녀는 이 개념의 몇 가지 정의와 그것이 프랑스어 사전에 출현한 날짜를 제시한다. 그 단어가 수많은 사전에 하나의 항목으로 나타나지 않는다는 것은 놀라운 일이다. 중요한 사전인 *Dictionnaire critique de la communication*, ed. Lucien Sfez (Paris: PUF, 1993)의 경우에도 그렇다. 이 개념은 색인에 포함되지 않는다. '상호작용' 역시 마찬가지다. *Dictionnaire des sciences cognitives*, ed. Guy Tiberghien (Paris: Armand Colin, 2002)에 '상호작용' 개념이 색인에 포함되지 않는다.

15. 1911년 3월 15일 모스크바에서 세르주 쿠세비츠키Serge Koussevitsky의 지휘로 오르간, 코러스, 조명 피아노와 함께하는, 그랜드 오케스트라와 피아노를 위한 <프로메테우스, 불의 시Prométhée ou le Poème du feu(op. 60)>를 무대에 올

렸다. 조명 키보드 제작자 알렉상드르 모제[Alexandre Mozer]는 공연 준비가 덜 되어 있었다. 이것에 대해서는 Nathalie Ruget-Langlois, "Pionniers d' Olats" (http://www.olats.org/pionniers/pp/scriabine/scriabine.shtml/) 글 참조. 조명을 이용한 첫 번째 공연은 1915년 뉴욕에서 열렸다. William Moritz, "The Dream of Color Music, and Machines That Made It Possible", http://www.awn.com/mag/issue2.l/articles/moritz2.1.html/ 기사 참조. 소련에서는 1962년에 공연이 열렸다. B. Galeyev and I. Vanechkina, "Was Scriabin a Synaesthete?", http://prometheus.kai.ru/skriab_e.htm/ 기사 참조.

16. Allan Kaprow, <18 Happenings in 6 Parts>, 1959. Inke Arns, "Interaction, Participation, Networking Art and Tele-communication," http://www.medienkunstnetz.de/themes/overview_of_media_art/communication/3/ 기사 참조.

17. 전시회는 1963년 3월 건축가 롤프 예를링[Rolf Jährling]의 개인 주택에 있는 갤러리에서 개최되었다.

18. <덮개[Slipcover]>, 비디오테이프의 시간 지연 투사. 관객이 방에 들어오고 5초 후에 방에 들어오는 자신의 모습이 비디오로 투사되는 것을 볼 수 있다. 이미 1968 년 미국의 러빈[Levine]은 <광양자: 양자수 4[Photon: Strangeness 4]>에서 금속선, 움직이는 거울, 관객 자신의 모습을 기록하는 텔레비전 카메라로 가득한 방에서 여러 각도로 기록했다.

19. 몬트리올 엑스포 67에서 라두스 친체라[Radúz Çinçera]는 그의 장비인 '키노오토마트[Kinoautomat]'(영화 자판기)를 처음으로 더 많은 사람들에게 소개했다. 키노오토마트는 얀 로하츠[Jan Rohac], 블라디미르 스비타체크[Vladimir Svitacek] 감독과 시나리오 작가인 요세프 스보보다[Josef Svoboda]가 함께 개발했다. http://www.medienkunstnetz.de/artist/cincera/biography/ 참조.

20. 이것은 존 케이지[John Cage]가 지지한 입장이다. 1940년대 말로 가면서 케이지에게 기회와 불확실성은 작품을 음악 이외의 영역으로 확장시키는 것으로 나타났다. 주역에서 영향을 받아, 종이의 질감이 작곡의 방향을 정하고, 공연 장소가 작곡의 일부가 되었다.

21. Ted Krueger, "Interfaces to Non-Symbolic Media," in *Interfaces et sensorialité*, ed. Louise Poissant (Ste.-Foy: Presses de l'Université du Québec, 2003), 127.

22. Annick Bureaud, "Pour une typologie des interfaces artistiques," in *Interfaces et sensorialité*, ed. Louise Poissant (Ste.-Foy: Presses de l'Université du Québec, 2003), 32.

23. Claude Cadoz, "Contrôle gestuel de la synthèse sonore," in *Interfaces homme-machine et creation musicale*, ed. Hugues Vinet, François Delalande (Paris: Hermes, 1999), 177. 같은 글에서 마르셀루 완데를레이[Marcelo Wanderley]와 필립 드팔[Philippe Depalle]은 세 축 X, Y, Z을 따라 이동·회전하는 것과 관련된 여섯 개의 자유의 정도에 대해 논의한다.

24. 공감각은 사람들이 예술에서 추구하는 가치 있는 접근 방식을 나타내는 지각병리학의 한 형태이다. 세 가지 큰 범주로 분류할 수 있는 서른두 가지 조합을 생각할 수 있는데, 두 가지 공감각, 여러 가지 공감각, 범주적/인지적 공감각이 그것이다. http://www.users.muohio.edu/daysa/types.htm/와 http://tecfa.unige.ch/tecfa/teaching/UVLibre/9900/binl9/types.htm/ 참조.

25. 알렉세이 슐긴Alexei Shulgin의 영향을 받은 레프 마노비치Lev Manovich는 러시아의 관점에서 인터랙티브 설치물이 동유럽 국가들에 부과된 전체주의 이데올로기와 유사한 조작 스키마를 재현한다는 것을 Lev Manovich, "On Totalitarian Interactivity," 1996, http://www.manovich.net 에서 설명한다.

26. "… 나는 관객이 동떨어진 먼 곳에서 관조하는 것이 아니라, 지성이 아닌 몸으로 이미지 속에 있기를 바랐다. … 너는 수영장 옆에 서서 물 위의 파문을 바라보고 있는 게 아니다. 누군가 너를 물속으로 밀어 넣어서 너는 물속에 있다, 너는 물이다, 너는 물이 된다." Clayton Campbell, "Bill Viola interview," *RES ARTIS worldwide network of artist residency*, http://www.resartis.org/index.php?id=95/.

27. Joseph-Louis Lebret, L. Avan, M. Falardeau, H.-J. Stiker, *L'homme réparé: Arifices, victoires, défis* (Paris: Gallimard, 1988), 42.

13. 비물질성의 신화: 뉴미디어의 전시와 보존

크리스티안 폴
Christiane Paul

디지털 매체가 지닌 과정 중심의 특성은 전시에서 수집과 보존에 이르는 전통적인 예술 세계에 수많은 도전장을 내놓는다. 예술을 전시하고 수집하고 보존한다는 기준은 오랜 기간 오브제에 맞추어져 왔으며, 그 기준 중 일부는 뉴미디어 작품에도 적용된다. 그 뉴미디어 작품은 오브제에서 과정으로의 전환을 만들어내고, 이전의 과정 중심 예술 또는 비물질화된 예술 형태와도 상당히 다르다. 뉴미디어 아트는 다양하게 자신의 입장을 표명하면서 이제 예술계가 무시할 수 없는 동시대 예술적 실행에서 중요한 부분이 되었으나, 많은 개념적·철학적·실제적 쟁점들을 일으키는 기관과 '예술 체계' 안에서 이러한 예술은 융통성을 가지고 형성된다. 뉴미디어 아트는 예술적 개입을 열어주는, 분배된 '살아 있는' 정보 공간을 위해 요청된 것처럼 보인다. 이러한 공간은 교환과 협업을 위한 것이며, 여기에서 프레젠테이션은 투명하고 유동적인 것이다. 예술적 개입이란 것은 분명히 오늘날 일반적인 미술관의 구조를 묘사하고 있지 않으며, 기관들은 뉴미디어 아트를 수용하기 위해 전시, 수집, 자료화와 보존에 대한 새로운 접근법을 개발할 필요가 있다. 이런 쟁점들 가운데 이 에세이에서 논의될 수 있는 것은 디지털 매체가 기존 예술 체계에 내놓을 수 있는 고유의 도전성들에 관한 것이다. 이런 방식들에서 예술가, 관객, 큐레이터의 역할은 디지털 문화와 실행을 통해 달라졌으며, 뉴미디어 아트를 전시하고 보존하기 위한 다른 모델들이 필요하게 되었다.

뉴미디어 아트 앞에 놓인 도전들은 소프트웨어, 시스템, 네트워크에 기반을 둔 예술 형태의 '비물질성'이라는 맥락에서 자주 논의된다. 예술사적 관점에서 보면 뉴미디어 아트는 다다이즘과 플럭서스 같은 이전의 미술 운동이 지녔던 설명지시 기반의 특성과 자주 강력하게 연결 지어 생각되며, 이것은 개념 미술의 핵심에 있는 예술 오브제의 '비물질화'와 연결된다. 비물질성과 비물질화가 뉴미디어 아트의 중요한 양상이지만, 이것은 뉴미디어 아트의 물질적 요소들과 접근할 수 있는 하드웨어를 무시한다는 점에서 큰 문제가 될 수 있다. 뉴미디어 아트에서 전시, 그리고 특히 보존을 둘러싼 많은

문제는 이 예술이 지니는 물질성과 연관되어 있다. 예를 들어, 많은 미술관과 갤러리는 대개 '보기 흉한' 컴퓨터들을 숨길 구조물이나 벽을 만들어야 하며, 이런 하드웨어를 지속적으로 관리해줄 담당자를 두어야 한다. 비트bit와 바이트byte는 물감이나 비디오보다는 절대적으로 안정적이며, 이것들을 보존하려는 모든 시도는 짧은 간격을 두고 시장에 나오는 고해상도의 디스플레이들과 초고속 컴퓨터들이, 느린 컴퓨터와 낮은 해상도 스크린을 위해 창작된 이전 예술 작품에 대한 경험을 심각하게 변화시킨다는 점에서 문제시 된다.

이 에세이의 제목이 도발적으로 암시하는 '비물질성의 신화'는 과장법의 범주에 빠져들게 된다. 비물질성은 허구가 아닌 뉴미디어의 중요한 요소로서, 큐레이터의 작업 과정에서뿐만 아니라 예술적 실행, 문화적 창조, 그리고 수신에서 엄청난 효과를 가진다. 이와 동시에 이 비물질성은 디지털매체의 물질적인 구성요소들과 분리시켜 생각할 수 없다. 이런 긴장 상태를 이해하기 위해서는 티치아나 테라노바Tiziana Terranova가 정의한 '물질성들 간의 연결'[1]로서의 비물질성이라는 개념과 함께 좀 더 창의적인 접근이 가능할 것이다. 아마 다른 어떤 예술 매체 이상으로 디지털 매체는 다양한 층의 상업 제도와 기술 산업 안에 박혀 있다. 이 제도와 산업은 끊임없이 어떤 종류의 하드웨어 구성요소들의 물질성에 대한 기준을 정의한다. 그와 동시에 비물질적 체계들은 디지털 매체에 의해 지지받으며, 디지털 매체의 네트워크 능력들은 문화적 창작과 DIY[i] 문화에 새로운 공간을 열어준다. 문화적 실행의 대우주로부터 개인적인 예술 작품의 소우주에 이르기까지 물질성 사이에서의 비물질적 연결은 디지털 매체의 중심에 있다. 그러므로 뉴미디어 아트를 전시하고 보존하려면 이러한 물질과 비물질 사이의 긴장과 연결에 대한 배경적 논의가 필요하다.

디지털 매체의 특징들: 도전과 기회

뉴미디어 아트는 계속해서 진화하는 분야이며 예술 형태로 분류할 가능성이 있는지를 놓고 가장 많이 논의되는 주제이자 규정하기 어려운 목표이기도 하다. 뉴미디어 아트를 무엇이라 정의내리기 어렵

i Do It Yourself의 약칭으로, 소비자가 자신이 원하는 물건을 스스로 만들 수 있도록 한 상품으로, 엄밀하게는 반제품 상태의 제품을 사서 직접 조립하거나 제작하게 한 상품을 말한다.

다는 사실은 이 예술의 위대한 재산이자 매력 중 하나이지만, 때로 이 예술은 그것을 실행하는 사람들이 원하는 바보다 더 활동적이고 생명력이 있는 것처럼 보인다. 다음에서 논의될 뉴미디어의 특성들은 결코 포괄적인 것들은 아니지만, 예술 전시에서 일어나는 어떤 도전들의 윤곽을 그리기 위한 예비적이고 유연한 구조로 볼 수 있을 것이다. 큐레이터이자 이론가인 베릴 그레이엄Beryl Graham은 뉴미디어 페스티벌과 이론가들, 그리고 온라인상에서 찾을 수 있는 레프 마노비치 또는 스티브 디에츠 같은 작가들에 의해 발전된 좀 더 종합적인 비교 분류를 엮어냈다.[2]

뉴미디어 아트를 정의할 때 최소한의 공통 분모는 이 예술이 컴퓨터를 사용하며 알고리즘에 기반을 두고 있다는 사실에서 찾을 수 있는 계산 능력에 있는 것처럼 보인다. 뉴미디어 아트의 특징을 설명할 때 흔히 사용하는 관형어는 다음과 같다. 과정 중심의, 시간 기반적, 역동적인, 실시간의, 참여하는, 협동의, 수행적인, 모듈성modularity[ii]의, 다채로운, 발생하는, 주문에 따라 만들 수 있는 … 등. 디지털 매체를 특징짓는 이런 각각의 특성이 한 작품에 모두 필요한 것은 아니며, 특별한 도전을 하는 것처럼 보이는 변화하는 조합에 자주 사용된다. 뉴미디어 프로젝트가 지닌 시간 기반적·역동적 성질은 매체 특성론적인 것은 아니며, 이런 특성들은 다른 많은 비디오 작품이나 퍼포먼스에도 동등하게 적용된다. 비디오 아트와 퍼포먼스는 규칙보다 오브제를 기반으로 하는 예술계에서 예외적으로 대접받아 왔다. 비록 비디오 아트가 약 30년이 지난 후부터 예술계에서 확고하고 안정적인 위치를 찾은 것처럼 보이긴 하지만, 퍼포먼스, 사운드 아트, 또는 여타의 '비물질적' 예술 형태들과 미술관과의 관계는 여전히 문제로 남아 있다. 미술관과 갤러리 방문객들은 한 작품에 최소한의 시간만을 소비하고자 하는 경향이 있기 때문에 관람 시간이 연장되어야 하는 예술 작품들은 그 자체로 문제가 많다. 그러나 뉴미디어 아트의 시간 기반적 특성은 디지털 매체가 본질적으로 비선형의 자질을 가지고 있기 때문에 필름이나 비디오가 지닌 시간 기반적 특성들보다 훨씬 문제가 많아 보인다. 관람자들은 시간이 지나면서 스스로 환경을 끊임없이 설정하는 데이터베이스 기반 프로젝트나 인터넷의 실시간 데이터 흐름에 의해 만들어지는, 결코 다시 반복되지 않는 시각적 영상을 보게 될 수도 있다. 관람자들은 어떤 한 시점에 기본적으로 비선형적인 프로젝트에서 가능한 하나의 시각적 환경만을 보게 될 수도 있다. 뉴미디어 작품들은 다른 여타 예술형태들보다 더욱 문맥 의존적인 경향이 있다. 그들은 어떤 데이터의 집합

ii 컴퓨터 시스템에서 하드웨어 및 소프트웨어의 각 구성요소의 일부를 변경하고 증설할 때 그 변경이 전체에 영향을 미치지 않도록 어떤 부분만을 바꿀 수 있도록 설계되어있는 것.

이 보이고 있는지, 그것이 어디서 나온 것인지, 어떤 논리에 따라 환경이 설정된 것인지에 대한 정보를 요구하기 때문이다. 뉴미디어 아트의 성공적인 전시를 위해서는 비록 관람 시간이 극히 짧더라도 관람자들에게 과정 중심 체계의 기본을 이해시킬 수 있는 충분한 맥락을 제공해주는 것이 필수적이다.

뉴미디어 프로젝트는 잠재적으로 상호작용적이고, 참여적 특성을 지니기 때문에 사람들로 하여금 돌아다니거나 조립하게 하고, 또는 그것을 경험하게 하는 상호적이고 정신적인 사건 이상의 방법으로 참여하게 한다. 이것은 "작품에 손대지 마시오"라는 미술관의 기본 규칙에 반하여 운용된다. 오랫동안 미술관과 갤러리의 관람자들은 오브제에 대해 명상한다는 기대를 가지고 예술 공간으로 들어갔다. 뉴미디어 아트 여러 작품은 활동적인 참여뿐 아니라 인터페이스와 내비게이션 패러다임에 어느 정도의 친숙함을 가지기를 요구하고 있다. 뉴미디어 아트 페스티벌이 대개 '인터페이스 문화'에 대해 아는 것이 많은 좀 더 전문화된 관객들을 끌어들이는 경향이 있기는 하지만, 광범위한 미술관 관람자들이 뉴미디어 전문가로 구성된다고 가정하기는 어렵다.

상호작용과 참여는 뉴미디어 작품들을 '열린 시스템'으로 변화시키는 데에 주요 요소들이다. 시스템의 개방성은 한 디지털 예술 작품부터 다음 작품에 이르기까지 상당히 다양하며, 누군가 이런 개방성의 정도는 관객 참여자가 해야만 하는 시간 투자와 그것에 관련된 상당한 양의 전문 지식이 필요하다는 사실과 직접적으로 연관되어 있다고 주장할 수도 있다. 어떤 작품들은 내비게이션에는 공개적이지만 캐서린 헤일스의 용어를 빌려서 표현하자면 여전히 "정보적으로는 닫힌"[3] 것들이 있는데, 이것은 관람자가 예술가에 의해 환경 설정된 시각적, 원문의, 청각적 시스템을 통해 탐색하기 때문이며, 이 시스템은 내부 조직에는 반응하지만, 구조 변경에는 개방적이지 않다. 시스템의 개방성은 조시 온Josh On의 〈그들은 다스린다They Rule〉[4] 같은 작품에서처럼 예술가가 참여자들이 시스템에 기여하도록 허용하는 체계를 확립해놓을 때 증가된다. 이 작품은 사용자들이 기업 이사회의 상호 연결을 위한 지도를 만들게끔 허용해주고 있다. 이런 유형의 작품은 계속해서 진화하고, 개념적으로 참여자의 기여로 완성되기에 경험과 지각 단계에서 더욱 개방적이다. 이런 방식의 개방성이 있는 곳에서는 어떤 기여자라도 시스템과 그 뼈대를 변경할 수 있고, 그것이 예술적 맥락이건 아니건 간에, 이러한 개방성은 오픈소스 소프트웨어 개발의 영역[5] 안에 기반을 두게 된다. 한 예로, 〈프로세싱Processing〉을 들 수 있는데, 이것은 벤 프라이Ben Fry와 케이시 리스Casey Reas에 의해 시작된 아이디어를 발전시킨 전자 스케치북이며 시각적 프로그래밍 환경이다. 변경할 수 있고 확장할 수 있는 뉴미디어 프로젝트는 참여자의 적극적인 개입을 요구한다. 이러한 프로젝트는 그것이 '개념의 기록 문서'로서 제시되지 않는

이상 갤러리 공간에 통합시키는 것이 쉽지 않다.

　　뉴미디어 아트의 프레젠테이션은 예술 작품과 관람자 사이에, 또는 갤러리의 공적 공간과 네트워크의 사적 공간 같은 것들 사이에 교환의 플랫폼을 만드는 것과 관련된다. 이러한 플랫폼을 만드는 현실적인 도전에는 지속적인 유지와 유동적이고 기술적으로 갖춰진 전시 환경에 대한 요구가 포함되는데, 전통적으로 '화이트 큐브' 모델을 근거로 하는 미술관 건물들은 기본적으로 이런 환경을 제공하지 않는다. 더욱 개념적인 도전들 가운데에는 관람자 참여의 촉진과 계속 생겨나는 새로운 예술 형식에 대중이 좀 더 친밀감을 가질 수 있는 지속적 교육 프로그램이 필요해 보인다.

　　디지털 테크놀로지가 문화 생산의 풍경 변화에 큰 영향을 주었다는 사실은 의심할 여지가 없다. 대개 비교적 정의된 기술 상부구조와 제작, 전파, 환영, 그리고 일대다 방송 모델에 의존하는 라디오·비디오·텔레비전 같은 미디어에 비해서 디지털 매체의 모듈성과 가변성은 좀 더 광범위하고 더 산발적인 생산과 분배의 풍경화를 구성하게 된다. 월드와이드웹 네트워크 환경은 웹 사이트, 웹 로그, 위키[6] 등으로 분화되어 있는 수많은 채널을 통해 어느 개인에게나 내용물을 분배하도록 지지하고 있다. 참여와 협업은 계속적인 정보의 교환과 흐름을 지지하고 의존하는 네트워크 디지털 매체 고유의 특성이며 다수 사용자 환경에서 중요한 요소이다. 이 중 채팅방이나 3D 세계, 또는 게임 속 주민들에게 가상공간을 확장시키고 '만드는' 것을 허용하는 거대한 다수사용자 게임에서는 더욱 그러하다. 디지털 매체의 모듈성 때문에, 유용한 기술과 소프트웨어(상업용 또는 오픈소스)의 과잉은 잠재적으로 조작되거나 팽창될 가능성이 있다. 결과적으로 거기에는 예술적 실행과 일반적 문화 생산을 위한 수많은 개입 가능성이 존재하게 된다. 디지털 테크놀로지와 네트워크는 시장 주도형 미디어 산업을 위한 것뿐 아니라 복사, 분할, 리믹싱의 과정을 통해 자율적인 생산자와 DIY 문화를 위한 새로운 공간을 열어주었다. 예술적 생산은 보충협약 및 기술 산업으로 부과된 제한성과 시스템의 개방성, 그 양극 사이를 왔다 갔다 한다. 이러한 변화된 문화적 상호교환의 풍경은 예술의 창조, 프레젠테이션, 그리고 수용에 직접적인 영향을 주고, 이러한 양상에 개입한 모든 사람의 역할에 영향을 미치게 된다.

협업 교환, 그리고 예술가·관객·큐레이터의 역할 변화

협업 교환은 예술적 뉴미디어 실행에 근본적인 부분이 되었고, 예술 작품과 예술가의 개념에 영향을 끼치게 되었다. 이것은 결국 큐레토리얼 실행과 예술의 제시를 위해서도 근본적인 중요성을 띠게 되었다. 뉴미디어 창작에서 예술적인 과정은 여러 단계로 분명하게 드러나는 협업 모델에 크게 의존하고 있다. 뉴미디어 작품들은 예술가, 프로그래머, 연구자, 디자이너 또는 과학자들 간의 복잡한 협력을 요구하기도 하며, 이들의 역할은 자문 위원부터 전체 합작자에 이르기까지 다양하다. 예술가가 자신의 지시에 따라 작품을 위한 부품을 만들고 제작하고자 사람을 고용한다는 시나리오와는 대조적으로, 뉴미디어 아트의 실행은 작품에 관한 미학적인 결정을 하는 데에 매우 심도 있게 자주 개입되는 공동 작업자들과 함께 이루어진다. 프로젝트에서 일어나는 또 다른 단계의 협업은 한 예술가가 뼈대를 정립하면 그것을 토대로 다른 예술가들이 본 작업을 하는 방식으로 이루어진다. 앨릭스 갤러웨이Alex Galloway와 래디컬 소프트웨어그룹Radical Software Group, RSG에 의해 이루어진 리사 예브라트Lisa Jevbratt의 〈맵핑 웹 인폼Mapping the Web Informe〉[7]과 〈카니보어Carnivore〉[8]는 이런 접근방식을 보여주는 완벽한 예들이다. 이 두 작품에서 예술가들은 소프트웨어나 서버를 통해 특정한 한도를 설정해놓고, 다른 예술가들로 하여금 다시 그들 자신의 예술 작품을 구성하는 '고객들'이 되도록 초청하고 있다. 이런 경우에 예술가들은 큐레이터와 유사한 역할을 하기 시작하며, 협업은 대개 대규모 사전 논의의 결과로 이루어진다. 사전 논의는 가끔은 이러한 목적을 위해 특별히 만들어진 메일링 리스트를 통해 이루어진다. 예술가 그룹들과 협업이 디지털 미디어와 함께 나타난 새로운 현상은 결코 아니지만, 이런 것들이 예술적 창조에 나타난 것이 전반적인 경향이 아니었음은 분명한 사실이다. 일반적으로 예술계는 전통적으로 한 명의 창조자와 '스타' 모델에 집중해왔다. 오랫동안 다양한 조합의 다수 예술가들에 의해 만들어진 작품들은 그것을 기록하려는 새로운 전략이 필요하게 되었고, 이것은 후에 이 에세이에서 논의하게 될 것이다.

작품의 '개방성'에 근거한 참가적 상호교환이 더 심화된 단계는 관객을 투입하는 단계에서 이루어진다. 마크 네이피어Mark Napier의 〈P수프P-Soup〉[9]나 앤디 덱Andy Deck의 〈오픈 스튜디오Open Studio〉[10] 같은 작품은 예술가들이 시각적 디스플레이나 프로젝트의 근본적인 틀에 대해 여전히 어느 정도 통제를 유지하는, 관객의 기여 없이 비어 있는 스크린으로 구성된 온라인 멀티유저 드로잉 보드이다. 이런 프로젝트들은 작품 '표현'의 창조에 관객에 의해 만들어진 콘텐츠가 필요한 소프트웨어 '시스

그림 13.1 〈당신의 쇼가 여기에〉, 매사추세츠 컨템포러리아트미술관, 2001. 하단에 관람객의 선택을 위한 다섯 개의 컨테이너가 있는 인터페이스의 클로즈업).

템'들이다. 예술가는 다른 예술가들과의 협업과 작품에 기여하는 관객의 상호작용을 위해 중재하는 에이전트와 조력자가 된다. 공공 기여에 개방된 시스템을 만드는 어떤 미디어 아트 예술가라도 작품의 '사회화'와 사회적 상호작용의 가장 효과적인 체계에 대해 고려해야만 한다.

협업 교환은 큐레토리얼 과정에 깊은 영향을 주는 것 이상의 의미를 지닌다. 뉴미디어아트를 제시하는 전시의 구성에서 큐레이터는 프로듀서에 가까운 역할을 하게 되는데, 특히 위임받은 작품으로 큐레이터가 예술가들과 작품의 대중적 전시를 감독하는 경우에 더욱 그러할 것이다. 협업은 작업 과정에 대한 인식에서의 개방성뿐 아니라 제작과 제시 과정에서 더 많은 개방성을 요구한다. 전시의 성공과 결과는 예측하기가 어려워졌고, 큐레이터와 예술가들이 관객들과의 상호교환을 위해 만들어내는 '플랫폼'에 더 많이 의존하게 된다.

또한, 디지털 기술의 개방성은 큐레토리얼 과정에 잠재적으로 관객 참여를 더 많이 허용하도록 한다. '공공의 큐레이션'이라는 개념의 발전은 현재에는 여전히 실험 단계에 있지만, 온라인 토론 포럼의 피드백을 넘어서려는 이런 시도들을 통해 점차로 미술관 세계 안에서 이런 개념이 차츰 중요성을 띠어가고 있다. 매사추세츠 컨템포러리아트미술관에서 2001년에 선보인 프로젝트 〈당신의 쇼가 여기에Your Show Here〉[11]는 갤러리 관람객들로 하여금 큐레토리얼 소프트웨어 프로그램을 사용하도록 요청하고 있다. 이 프로그램은 관람객들이 100개가 넘는 20세기 예술 작품들의 디지털 이미지(그림 13.1) 데이터베이스 가운데 이미지를 걸러내서 선택하고, 그들이 선택한 것에 대해 이유를 적고, 그들의 쇼에

이름을 붙이고, 그들이 선택한 그림들을 갤러리 벽면에 투사하도록 했다. 이것과 유사한 시스템이 뉴욕대학교의 인터랙티브 텔레커뮤니케이션 프로그램Interactive Telecommunications Program, ITP 수업 시간에 개발되었는데, 이것은 휘트니미술관과 연계되어 조직되었고, 휘트니미술관 관람자들의 경험의 질을 향상시킬 수 있는 인터페이스의 발달에 기여하게 되었다. 존 앨퍼트Jon Alpert, 에릭 그린Eric Green, 베치 세더Betsy Seder, 빅토리아 웨스트헤드Victoria Westhead에 의해 만들어진 〈커넥션Connections〉 프로젝트는 스크린이 있는 세 개의 디스플레이 벽면과 기계적인 교환기의 은유로 사용된 상호작용을 위한 한 개의 벽으로 구성되어 있다. 사용자들은 휘트니 컬렉션으로부터 나오는 이미지에 상응하는 콘센트에 케이블을 꽂고, 이미지를 미리 보고, 전시 벽면들의 스크린 중 하나에 나타나도록 만든다. 두 개의 프로젝트들은 순간적인 재순환과 재창조의 가능성, 전통적으로 규정된 모델에서 벗어난 예술의 제시와 관람의 대안적 모델을 제안하고, 디지털 매체에서 가능한 컴퓨터 파일의 보관 방법을 이용하고 있다. 이로써 이 예술은 다수의 문맥적 구조 변경에서 새로운 의미를 띠게 되었다. 앞서 기술한 '공공 큐레이션'을 위한 모델들은 여전히 미리 정해진 아카이브들로 구성되지만, 대중과 큐레이터 사이의 경계를 흐리게 하고, 관객의 요구·취향·접근을 좀 더 직접적으로 반영할 수 있는 잠재성을 지닌 모델들이 된다. 모바일 기술의 개발 증가와 대중성 때문에 예술에 대한 대중의 반응과 토론 역시 자기 조직적인 민중 수준에서 진화하기 시작했다. 메리마운트 맨해튼칼리지 학생들은 최근에 뉴욕 현대미술관Museum of Modern Art, MoMa의 예술 작품에 대한 '비공식적인' 오디오 투어를 팟캐스트 양식으로 만들었다. 그들은 모마MoMa 오디오 가이드를 아트 몹Art Mobs[12]이라는 웹사이트에서 이용할 수 있게 만들었는데, 아트 몹은 커뮤니케이션, 예술, 모바일 테크놀로지의 교차점을 탐구하는 데에 전념하는 기관이었다. 여기에서 대중은 자신의 오디오 가이드를 만들고 그것들을 사이트에 제출하도록 요청받았다. 공공 큐레이션의 좀 더 철학적인 모델들은 온라인 환경 내에서 발전되어왔고, 온라인 제시라는 맥락 안에서 논의될 것이다.

누군가는 주로 시스템, 상호교환, 일반적 문화 생산에서의 비물질성과 관계가 있는 이 협업 모델로 말미암아 예술가·관객·큐레이터의 역할에서 일어나는 변화에 대해 논쟁을 벌일 수 있을 것이다. 이와 동시에 모든 관계자들은 소통적·참여적 상호작용이 이뤄지는 작품의 가상공간과, 갤러리 또는 개인 집인 각 장소 사이의 링크를 확립하고 있다.

갤러리 안의 뉴미디어: 설치에서 '모바일' 아트까지

'뉴미디어 전시하기'라는 대략적 주제를 다루는 것은 본질적으로 잘못된 것처럼 보인다. 이러한 주제는 뉴미디어가 통일된 장을 재현할 수 있다거나 거기에 작품을 설치하는 '묘책'이나 완벽한 접근법이 있을 수 있다고 제안하는 것처럼 들리기 때문이다. 뉴미디어 아트는 극히 혼합적인 작업이며, 각각 매우 다른 예술로 나타난다. 그것은 설치와 가상현실에서 소프트웨어 아트, 넷 아트, 모바일 미디어에 이르기까지 다양하게 나타나며, 각각 자기 고유의 도전들을 제기하고 흔히 명백하게 다른 접근을 요구하기도 한다. 뉴미디어 프로젝트의 전시와 물리적 환경은 궁극적으로 예술 작품 자체에 대한 개념적 필요조건에 의해 정의되어야 한다.

　　일반적 모델에 있어서 뉴미디어는 갤러리 공간에서 다른 예술 형태와 '통합'되거나 특별한 뉴미디어 공간이나 라운지에서 '분리'되는 형태로 구분될 수 있다. 후자의 경우 자주 '유태인의 강제 수용'으로 비판받기도 하는데, 이것은 좀 더 전통적인 미디어로부터 예술 형태를 분리시키려 하고, 이윽고 이 지점에서 새로운 미디어와 함께하려는 경향이 있는 기관들과의 불편한 관계를 보여주고 있다. 라운지 모델의 제일 큰 약점은 뉴미디어 아트가 다른 갤러리들에서 펼쳐지는 '예술의 역사'에서 하찮은 것이 되고, 다른 미디어 작품들과의 맥락에서는 경험될 수 없다는 점이다. 분리된 '블랙박스' 안, 또는 컴퓨터와 스크린이 있는 라운지 공간에서의 뉴미디어의 프레젠테이션은 반드시 개념 중심에 의한 것이 아니고, 기술적 요구사항에 의해 자주 이루어지기도 한다. 뉴미디어 아트는 어두운 공간이 필요할 수도 있고, 때론 미술관 전체에 네트워크 연결이 부족할 수도 있으며, 어떤 때는 라운지가 후원자에 의한 자금으로 운영될 수도 있다. 그렇지만 라운지 모델은 또한 몇몇 장점을 가지고 있다. 만일 미술관이 뉴미디어 아트를 위한 공간을 설계했다거나 혹은 지원을 받았다면, 미술관은 이러한 갤러리들을 위한 계속적인 프로그래밍을 내놓을 수밖에 없다. 이것은 수년간의 코스를 통해 간헐적으로 전시하는 것이라기보다는 이 예술에 대해 정기적으로 노출하도록 바꾸는 것이다. 라운지에 컴퓨터와 스크린을 설치하는 것은 사람들로 하여금 갤러리에 서서 작품에 투자하는 시간보다 더 많은 시간을 작품과 보내도록 초대하는 것이다.

　　미술관이나 갤러리 공간에서 뉴미디어를 접속하는 것은 언제나 특정한 재맥락화와 함께 보통 재구성을 수반한다. 많은 뉴미디어 아트 프로젝트는 본질적으로 수행적이고 네트워크화되고, '외부'와 연결된 맥락과 관련되어 있다. 이들은 오브제의 사색을 위한 빈 석판과 '성스러운' 공간을 위해 창

조된 '화이트큐브'라는 맥락에서 벗어나 있다. '블랙박스'가 항상 더 나은 조건을 제공하는 것은 아니며, 작품 자체에 그것이 필요하지 않을 때도 흔하다. 블랙박스는 몰입적 공간을 창출하거나 빛 센서를 내장하려고 힘쓰기 때문에 뉴미디어 프로젝트가 이런 특별한 조명 요건에 의존하지 않는 한 블랙박스는 필요하지 않으며, 이런 프로젝트는 그야말로 갤러리 공간에서 동등하게 보여줄 수 있는 것들일 것이다. 그렇지만 뉴미디어 프로젝트는 많은 기관이 제공할 수 없는 매우 강력하고 엄청나게 값비싼 프로젝터 영사기를 요구할 수도 있다. 뉴미디어 아트는 모든 형태가 오브제 지향적이기보다는 과정 중심적이기 때문에 레이블을 통해서나 갤러리 공간의 구조 배치를 통해 근본적인 개념과 각각의 과정의 맥락에 대해 관객과 의사소통하는 것이 매우 중요하다.

디지털 아트의 설치는 가끔은 물리적 공간 안에 분명한 존재감을 느끼게 하기 위해서 높이, 깊이, 정의된 조명 요건 등등의 지정된 매개변수에 따라 설정될 필요가 있다. 그렇지만 디지털 매체의 고유한 특징인 가변성과 모듈성은 그것이 설치 미술, 넷 아트, 또는 소프트웨어 아트이건 상관없이 각각의 작품에서 중요한 의미가 있다. 이런 작품들은 특별한 공간을 위해 변경될 수 있고, 매우 다양한 방식으로 보일 수 있다. 예를 들어, 같은 작품이라도 설치 부품에 따라 스크린 위에 투사로 또는 키오스크Kiosk[iii] 설치 안에서 제시될 수 있다. 이것은 특히 소프트웨어 아트에 적용되며, 디스플레이 장치보다는 '가상 객체'의 알고리즘 주도의 과정에 본질적으로 집중하게 된다. 노트북 컴퓨터나 책상 위 컴퓨터 스크린의 기본적인 배치는 사람들에게 대개는 컴퓨터와 상호작용을 하고 인터넷 서핑을 할 수 있는 '자연적 환경'을 제공해줄 수 있다. 그러나 이러한 셋업은 보통 미술관 공간 안에서의 맥락과는 거리가 먼 것이며, 달갑지 않은 오피스 환경을 만들어낸다. 갤러리 공간 안에서 큐레이터와 예술가들은 (받침대나 벽돌을 만들어서) 컴퓨터의 물질성을 감추는 게 바람직한가, 아니면 그 특성이 하드웨어 자체를 다루는 작품에 필수적인 것임을 드러내는 게 바람직한가 하는 문제에 직면하게 된다.

뉴미디어 설치가 지닌 가변성은 또한 같은 작품이 한 장소에서 다른 장소로 옮겨졌을 때, 다시 같은 방식으로 설치될 수 없을지도 모른다는 것을 의미한다. 예를 들어, 마틴 와튼버그Martin Wattenberg 와 마렉 발착Marek Walczak의 넷 아트 프로젝트 〈아파트먼트Apartment〉[13]는 미국과 유럽에 있는 많은

iii 공공장소에 설치된 터치스크린 방식의 정보 전달 시스템을 말한다.

그림 13.2 마렉 발착, 마틴 와튼버그, <아파트먼트>, 휘트니미술관, 2001. 일인 사용자 스테이션과 투사. 작가 스케치(왼쪽)와 설치 장면(오른쪽).

갤러리의 다양한 환경에서 설치/투사로 전시되었다. 메모리 팰리스/시어터Memory Palace/Theater[iv]에서 영감을 받은 작품은 육체적 공간과 정신적 공간 사이의 연결에 기반을 둔 오래된 기억 증진 장치와 전략에 관한 것이다. 기원전 2세기에 로마의 연설가 키케로Cicero는 한 빌라에 있는 두 칸짜리 방에 연설의 주제들을 새겨놓았다고 상상하고 머릿속으로 이 공간에서 저 공간으로 걸어가면서 기억을 하여 연설을 하곤 했다. 프로젝트의 한 부분은 2D 구성요소로 이루어져 있는데 거기에는 관객들의 말과 문자가 기록되어 있고 청사진과 유사한 2차원의 방 도면을 만들어내고 있다. 그 건축은 그들이 표현하고자 하는 근본적인 주제를 반영하려고 재조직한 관람자들의 말에 대한 의미론적인 분석에 기반을 두고 있다. 이 구조는 지나다닐 수 있는 3D 주택으로 옮겨졌으며, 이 3D 주택은 관람자가 입력한 단어들에 관한 인터넷 검색의 결과들인 이미지들로 구성되어 있다. 2001년 휘트니미술관에서 열린 《데이터 다이내믹스》전시의 일부였던 <아파트먼트>는 관람객들이 2D 아파트먼트를 만들 수 있는 싱글유저용의 워크스테이션으로 만들어졌고, 그동안 3D인터페이스는 미술관 벽면에 투사되었다(그림 13.2). 그 영상은 작품에 영감을 주는 원천으로서의 메모리 팰리스로 연결되었다. 휘트니미술관에서의 설치는 오늘에 이르기까지 관객들에게 그들 자신의 아파트를 출력해서 집으로 가져가게 허용한 유일한 변종이

iv 메모리 팰리스는 연상기호 이미지를 저장할 수 있도록 마음속에 만들어놓은 가상의 공간을 말한다. 가장 흔한 메모리 팰리스의 유형은 자신이 잘 알고 있는 건물이나 마을 같은 장소를 이동해가면서 하는 것이라고 할 수 있다.

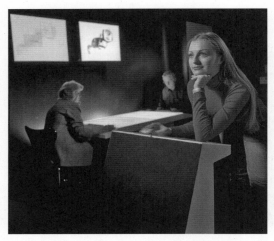

그림 **13.3** 마렉 발착과 마틴 와튼버그, <아파트먼트>, 아르스 일렉트로니카 페스티벌, 린츠, 2001.
두 개의2D 입력장치, 2D, 3D 프로젝션과 사용자(앞쪽)가 있는 아카이브 스테이션 설치 장면.

그림 **13.4** 마렉 발착과 마틴 와튼버그, <아파트먼트>, 일렉트로하이프 페스티벌, 스웨덴, 2002.
테이블 위의 싱글 프로젝션.

되었다. 같은 해에 오스트리아 린츠의 아르스 일렉트로니카 페스티벌에서도 이 작품이 설치되었다. 거기에서는 두 개의 2D 입력장치가 있고, 2D와 3D 구성요소들이 벽 위에 서로 옆으로 투사되고 있었으며, 모든 공동 주택이 보관된 '아카이브Archive'ᵛ 스테이션이 또한 존재하고 있었다(그림 13.3). 두 구

ᵛ 컴퓨터 데이터의 무결성을 위해 데이터 및 메타 데이터와 연결하여 함께 유지 보관하는 것을 말하며, 하나 이상의 파일과 메타 데이터를 통합하고 일정한 형식으로 저장하는 파일을 아카이브 파일이라고 부른다.

성요소의 인접한 투사는 그들에게 같은 경험에 의한 영향을 주고, 2D 아파트와 3D 버전에서의 이미지 작명 간에 좀 더 직접적인 연결을 이루어낸다. 스웨덴 일렉트로하이프Electrohype 페스티벌에서 2D 구성요소는 하나의 단일한 테이블 위로 투사되었다(그림 13.4). 그 다른 변종들 각각에서 작품에 대한 경험은 상당히 변화되었다.

프로젝트가 일인 사용자나 다수 사용자를 위해 창조되는지(또는 일인 사용자 프로젝트에서 다수 사용자 프로젝트로 변형될 수 있는가)는 어떤 유형의 뉴미디어 아트를 재현하는가 하는 문제에서 중요한 쟁점이다. 다른 누군가가 작품을 위해 웹 사이트를 돌아다니는 것을 지켜보고 자기 차례를 기다리는 것은 불만스러운 경험이 될 수도 있다. 이것은 다른 누군가에게 TV리모컨을 조정하게 하고 그들이 채널을 돌리며 찾는 것을 보는 것과 유사하다. 다수 사용자 프로젝트는 공공 공간에서 좀 더 참여적인 환경을 만들어내려는 경향이 있다. 그렇지만 일인 사용자의 '퍼포먼스' 또한 긍정적인 효과를 미친다. 인터페이스에 익숙하지 않은 관람객들은 입력 장치를 인계받고, 다른 사람들이 하는 것을 보고 배워야 하는 작품을 탐색하는 일을 주저할지도 모른다. 갤러리 공간과 온라인에 동시에 존재하는 어떤 종류의 작업을 위해서는 물리적 공간과 가상공간 사이의 연결을 확립하는 것이 중요한 일이다. 이것은 문맥상의 정보 또는 갤러리 공간에서의 접근 가능한 웹 구성요소를 만들어냄으로써 가능하다. 가상공간과 물리적 공간 사이의 연결을 확립하는 데에 필요한 결정을 하는 것은 궁극적으로 작품의 미학에 영향을 미치고, 이것이 이상적으로는 큐레이터와 예술가 사이의 협업의 결과가 되어야 한다.

미술관의 맥락에서는 가장 이질적인 것이 되고 벽 없는 미술관이라는 개념에는 가장 적합한 예가 되는 뉴미디어 아트의 형태는 모바일 미디어아트 또는 위치 공간 미디어아트이다. 이런 예술은 휴대전화와 팜 파일럿Palm Pilots[vi]과 같은 네트워크 장치를 위해 창조되었거나, 센서와 마이크로프로세서를 갖춘 의상이나 장신구와 같이 '웨어러블wearable' 예술을 포함하고 있다. 이것들은 특정 콘텐츠를 어떤 장소에 전달하고자 GPS와 무선 네트워크를 사용하기도 한다. 이러한 작품들은 분명히 갤러리 공간을 위해 창조되지 않았기 때문에 그들은 본질적으로 물리적 경계와 미술관의 벽들을 초월한다. 휴대전화나 팜 파일럿처럼 관객이 미술관으로 가지고 올 수 있는 모바일 장치의 경우, 미술관은 예를 들어 비밍 스테이션beaming station[vii]을 마련함으로써 네트워크상의 액세스 포인트나 접속점이 된

vi 포켓용 컴퓨터.
vii 적외선 빔을 사용한 무선 장비 간 데이터 통신 기능을 갖는 장치.

다. 이러한 프로젝트의 본래 개념을 전달하기 위해 추가적인 접속점 역할을 하는 다른 조직체와의 협력을 통해 예술작품을 위한 더 큰 네트워크를 수립하는 것이 의미가 있다. 어떤 모바일 미디어 프로젝트 또는 위치 공간 미디어 프로젝트는 미술관 공간을 뒤로 하고 공공 공간으로 이동할 것을 요구한다.

모바일 미디어 작품들은 수행적 경향이 있고 대개는 계속 진행형인 사건의 조직이 필요하다. 웨어러블 컴퓨터가 포함되어 있는 프로젝트들은 어떤 한정된 시간에 제한된 수의 사람들만 사용할 수 있고, 관객을 도와줄 수 있는 예술가 또는 조력자들이 있어야 하는 경우가 흔하다. 웨어러블 프로젝트를 보여줄 수 있는 하나의 옵션은 관객이 그 작품을 경험할 수 있도록 예정된 '퍼포먼스'를 계획하는 것이다. 이런 예정된 이벤트뿐 아니라, 작품이 활동적으로 이용되지 않는 시간 동안에는 관객들에게 프로젝트에 대해 설명해주는 기록 문서를 제공해주는 것이 매우 중요하다.

뉴미디어 아트의 전시를 위한 가장 도전적인 시나리오 가운데 하나는 미술관과 갤러리 공간 내에서 인터넷 아트를 통합시키는 것이다. 넷 아트는 누구나, 어디서나, 언제나 볼 수 있도록 창조되었기 때문에 네트워크에 접속하는 누군가에게 제공되는 이런 예술은 대중에게 보여지고 소개될 미술관을 근본적으로 필요로 하지는 않는다. 넷 아트는 가상의 공공 공간 내에 존재하기 때문에 이것을 갤러리의 공적 공간에 '연결'하는 것은 매우 어렵게 보인다. 그들이 지닌 모든 장점과 단점을 볼 때, 이런 예술을 보여주는 데는 여러 가지 접근 방식이 있을 수 있다. 넷 아트 중 몇몇 작품은 그들이 공간 개념을 다루기 때문에 설치나 물리적 인터페이스를 통해 자신의 프레젠테이션을 제공한다. 어떤 작품들은 또한 투사로서 작업을 하는데 이런 작품들은 브라우저 창을 위해 창조되지 않고 그것에서 벗어나고자 한다. 그러나 또 다른 작품들은 그들 고유의 '넷성netness'을 유지하고자 하고 모니터 달린 컴퓨터의 물리적 설정을 통한 일대일 상호작용을 요구한다. 이런 작품들은 전용 컴퓨터를 통해 각 작품에 액세스하거나, 각 컴퓨터에 모든 전시 작품이 나오는 포털 사이트를 제공해주는 여러 대의 컴퓨터를 이용할 수 있는 관람자들이 있는 라운지 모델에 의해 이루어진다.

갤러리 안에서의 뉴미디어 작품 프레젠테이션에 대한 결정은 항상 그때그때의 상황들을 기반으로 하며, 각각 다른 형태의 뉴미디어 전시의 성공을 보장해줄 어떤 특별한 설치 방법이 존재하는 것은 아니다.

온라인 전시를 위한 모델들

특별히 넷 아트에서는 전시를 둘러싼 토론이 물리적 갤러리 공간에만 국한되지 않으며, 이 예술의 '자연 서식지'인 온라인 환경을 고려해야 할 필요가 있다. 넷 아트가 1990년대 초 월드와이드웹의 출현과 함께 공식적으로 존재하게 되었을 때, 예술가·비평가·큐레이터·이론가, 그리고 다른 실행자들로 구성된 온라인 예술 세계는 즉시 제도적 예술 세계 밖의 예술과 동시에 발전해갔다. 넷 아트의 고유한 약속들 가운데 하나는 기관의 틀 바깥의 기능을 할 수 있는 체계의 유효성과 '독자적인' 예술 세계를 만들어내는 기회가 되는 것이었다. 비록 그것이 명백한 목표는 아니지만, 독자적인 온라인 전시들은 미술관 체계와 전통적 예술 세계가 창조한 합법적 구조에 암암리에 도전하고 있다. 많은 예술 관객은 여전히 명망 있는 미술관의 선택에 더 큰 신뢰를 두겠지만, 온라인 환경에서는 미술관의 이름으로 통과된 검증 기표만이 브랜드 인식표가 될 수 있다. 1990년대 후반, 기관들은 또한 동시대 예술적 실행의 한 부분으로 넷 아트에 주목하기 시작했고, 넷 아트를 프로그램에 서서히 포함시켜갔다. 넷 아트의 전시는 독립 큐레이터들과 예술가의 협업에 의해 행해진 웹 프로젝트를 통한 독립 기관들의 작업뿐 아니라 워커아트센터의 〈갤러리 9Gallery 9〉,[14] 샌프란시스코 현대미술관의 〈e-스페이스e-space〉,[15] 그리고 휘트니미술관의 〈아트포트artport〉[16]와 같이 미술관에 소속된 웹 사이트들을 통해 기관의 맥락 안에서도 이루어진다. 이런 다양한 제도적 또는 비제도적인 맥락 안에서 넷 아트의 전시는 큐레토리얼 과정의 근본적인 측면으로서의 선택·거르기·'게이트키핑gatekeeping'[viii]에 대해 해석할 때 상당히 다른 양상을 보인다.

'온라인 전용' 넷 아트의 전시는 예술이 어떻게 보일지 예상할 수 있는 본래의 맥락을 지킬 수 있다는 이점을 지닌 것처럼 보인다. 그러나 작품을 관람자가 어떻게 경험할 수 있는지 제한적으로만 조절할 수 있다는 점에서 문제가 제기된다. 넷 아트 프로젝트는 일반적으로 특별한 브라우저 버전과 플러그인plug-ins, 또는 최소한의 스크린 해상도를 요구한다. 관람객들이 예술을 경험할 때 어느 정도 질적 부분을 제공해 줄 책임이 있는 미술관이나 예술 기관이 조직한 온라인 전시회를 '방문할' 때 작품을 볼 수 없음은 더 큰 문제가 된다.

viii 신문이나 방송 등 미디어에서 두고 있는 일종의 장치로, 편집자나 기자 등 뉴스 결정권자에 의해 뉴스가 취사선택되는 과정을 말한다.

넷 아트의 온라인 전시는 아직도 작품 선택, 전시 조직, 그리고 예술사적 프레이밍 같은 큐레이션의 전통적인 양상들을 많은 부분 포함하고 있지만, 또한 그것의 환경과 변화하는 맥락의 세부 사항에 답을 해주어야 한다. 인터넷은 항상 다른 맥락이 한 번의 클릭으로 사라지는 맥락적 네트워크이다. 그리고 모든 사람이 맥락을 창조하고 재맥락화하는 계속적인 과정에 참여하게 된다. 풍부한 맥락적 환경 안에 있는 온라인 아트의 배태성embeddedness은 미술, 팝문화, 오락, 소프트웨어 등 문화적 창조의 '카테고리'와 매우 좁게 집중된 전문화된 관심의 공간을 창조하는 것 사이의 경계선을 흐릿하게 한다. 물리적 공간에서의 전시는 특정한 오프닝과 클로징 날짜가 있고, 방문해야 할 물리적인 장소가 있어야 하고, 전시가 끝나면 카탈로그·문서·비평적 환영사 등을 통해 '문화적 기록 보관소'의 한 부분이 된다. 온라인 전시는 초지역적 공동체에게 보이고, 결코 끝나지 않으며, 무기한으로 (어떤 그룹이 그 전시를 계속하는 데에 실패할 때까지) 전시를 이어간다. 온라인 전시는 바로 옆에서 직접적으로 볼 수 있으며 또 다른 브라우저 창에 있는, 관련된, 이전 전시들의 네트워크 내에서 존재한다. 이런 브라우저 창은 예술 형태에서 일어나는 계속적인 진화의 부분이 되어간다. 게다가 링크를 통한 전시 안에 있는 예술 작품들은 시간이 지나면서 계속해서 진화할 수 있다. 온라인 전시는 네트워크 전시 환경의 분포형 모델로 인정받아야 한다. 한 기관이나 개인의 웹 사이트 내 넷 아트 전시는 단일 기관 또는 조직의 관점을 넘어서는 다수의 시각이 존재하는 두서없는 '생활'환경 속에 살고 있다.

1997년부터 2003년까지 워커아트센터 설립자 스티브 디에츠의 감독하에 센터에서 이루어진 온라인 전시 공간 〈갤러리 9〉는 시작부터 이러한 필요를 인정받았고 전시와 인터넷 기반 예술의 맥락화, 둘 다를 위한 온라인의 장소를 창조했다. 스티브 디에츠가 사이트 소개에 설명했듯, 전시 공간은 "예술가 위원회, 인터페이스 실험, 전시, 커뮤니티 토론, 스터디 컬렉션, 과도한 과제물, 걸러진 링크, 강의와 실제 공간으로의 게릴라 습격, (내부·외부의) 다른 존재와의 협력"을 특징으로 한다. 〈갤러리 9〉는 또한 워커아트센터에서 원래 만들어지지 않았던 콘텐츠의 영구적인 집이 되었다. 뱅자맹 베이Benjamin Weil의 〈애다웹äda'web〉은 1995년에 만들어진 온라인 갤러리이며, 디지털 제조 공장이다. 이것은 새로운 매체로 작업을 확장시킨 제니 홀저Jenny Holzer와 줄리아 셔Julia Scher 같은 저명한 미술가와 넷 아티스트들의 작품에서 그 특징을 찾을 수 있다. 〈애다웹〉이 재정적 지원을 잃은 후에, 갤러리와 그 '재산들'은 〈갤러리 9〉에 영구적으로 보관되었다. 갤러리 기록 보관소의 다른 부분은 G. H. 호바기미언G. H. Hovagimyan의 〈아트 더트Art Dirt〉라는 온라인 라디오 토크쇼이다. 이것은 원래 1996년부터 1998년까지

수도 온라인 네트워크Pseudo Online Network[ix]에 의해 운영된 웹캐스트였다. 〈갤러리 9〉나 휘트니미술관의 〈아트포트〉 같은 사이트가 맥락적 네트워크를 창조하는 동안, 그들은 여전히 다수의 큐레이터 '목소리들'에 열려 있기보다는 단독 큐레이터에 의해 관장되는 전통적 모델을 따르고 있다. 이런 기관들의 사이트는 기관에 소속되지 않은 개인·독립 큐레이터들에 의해 조직된 온라인 전시에서 그들의 상대를 찾고 있으며, 좀 더 실험적인 포맷을 취하려는 경향을 보이기도 한다. 이러한 큐레이터의 노력은 거의 대부분 온라인 예술계의 특화된 커뮤니티를 통해 분배되기 때문에 그들은 좀 더 광범위한 관객들과, 넷 아트에는 친숙하지 않지만 그 예술이 주요한 기관들과 연계되어 있는 까닭에 온라인 갤러리를 방문하는 미술관 후원자들까지 염두에 둘 필요는 없다.

단일 큐레이터 모델에서 다수의 큐레이터 관점 모델로 변화하는 것은 온라인 아트에 헌신적인 비영리 기관의 웹사이트에서 더 많이 발견되는 것 같다. 협업팀에 의해 운영되는 영국의 웹사이트 '로우 파이 넷 아트 로케이터low-fi net art locator'[17]는 정기적으로 관객의 선택 주제 안에서 관객이 온라인 프로젝트를 '큐레이트'하여 선택하도록 요청한다. 선택된 작품들은 큐레이터의 진술과 각각의 프로젝트에 대한 간략한 텍스트와 함께 전시된다. 시간이 지나면서 '로우 파이'는 많은 온라인 전시로 구성된 인상적인 큐레이터 자원으로 성장하게 되었다. 관점의 다양성은 뉴 라디오 앤드 퍼포밍 아트New Radio and Performing Arts와 공동 디렉터인 헬렌 토링튼Helen Thorington·조앤 그린Jo-Anne Green의 프로젝트 〈격동turbulence〉[18]에서도 발견된다. 이것은 예술가에 의해 조직되고 큐레이팅된 전시로서, 의뢰받은 프로젝트일 뿐만 아니라, 예술가의 작품을 보여주고 글과 인터뷰를 통해 작품에 대한 맥락을 제공하는 '예술가의 스튜디오'였다.

다수의 큐레이터 관점과 '공공 큐레이션'의 가장 고급 단계 실행 중 몇몇은 소프트웨어를 확실히 큐레이션의 뼈대로 간주하는 소프트웨어 아트 저장소 〈런미runme.org〉[19]와 에바 그루빙거Eva Grubinger의 〈C@C − 컴퓨터를 이용한 큐레이팅C@C-computer aided curating〉[20]과 같은 프로젝트에서 찾아볼 수 있다. 기술적 틀 안에서 큐레이션은 항상 중재되어야 하고, 대리인은 큐레이터와 대중 사이에 널리 분포되어 있으며, 소프트웨어는 필터링 과정에 개입하게 된다. 토머스 카울만Thomas Kaulmann이 소프트웨어를 개발한 에바 그루빙거의 〈C@C〉(1993)는 아마도 소프트웨어 기반 체계와 온라인 환경에서 예술적·큐레토리얼 실행의 필요에 반응하는 수단을 만들려는 최초의 시도였을 것이다. 〈C@C〉는 당시로

ix 오디오 비디오 생방송 웹캐스팅을 위해 1993년에 만든 웹사이트를 말한다.

서는 매우 시대를 앞서가는 것이었고 생산, 전시 , 리셉션, 그리고 예술의 구매가 조합된 공간을 만들어냈다. 그렇게 함으로서 예술 체계 안에 상세하게 기술된 실행 사이에 있는 어떤 경계선을 지우고 있었다. 편집 도구가 내장된 개인 예술가의 스튜디오, 예술가가 다른 선택된 예술가들을 소개할 수 있는 브랜칭 소셜 네트워크 구조,[x] 대중과 큐레이터들이 토론할 수 있는 구역, 아트 딜러들이 자신들의 활동을 보여주고 홍보할 수 있도록 '구매된' 공간 등 모든 것이 이 개념에 포함되어 있다.

'자동화된 큐레이션'과 소프트웨어 기반의 필터링 개념은 〈런미〉 소프트웨어 아트 저장소에서 더욱 표명되었다. 이것은 2002년 모스크바에서 열린 '리드미Readme' 소프트웨어 아트 페스티벌에서 처음 등장하고 2003년 1월에 시장에 나온, 열린 중도적 데이터베이스였다. 이 사이트는 누구나 해설과 맥락 관련 정보가 첨가된 자신의 프로젝트를 제출할 수 있는 열린 데이터베이스이다. 프로젝트의 선발은 〈런미〉 '전문가팀' 멤버에 의해 실시되는 리뷰 과정에서만 가능하다. 이들 전문가팀은 어떤 프로젝트가 사이트의 근본 목표에 부합하고 흥미로운 기여를 할 수 있을지 그 작품들이 웹 인터페이스를 통해 대중에게 선보이기 전에 참여 여부를 평가하게 된다. 비록 이들 팀이 프로젝트를 포함시킬지에 대해 최종결정을 하지만, 기본적인 제출 기준은 상당히 폭넓고, 최초의 필터링 과정은 분명히 지나치게 선택적이라고 볼 수는 없다. 더 심화된 필터링은 그 사이트를 위해 설정된 분류 시스템을 통해 행해지는 분류와 레이블링(표시)작업 과정에서 일어난다. 프로젝트를 더 상세히 설명해주어 관객이 찾아갈 수 있게 하는 '키워드 클라우드keyword cloud'뿐 아니라 소프트웨어 아트의 카테고리 리스트에 따라 프로젝트는 분류된다. 이때 카테고리와 키워드는 둘 다 대중에 의해 추가되거나 수정될 수 있었기 때문에, 프로젝트의 분류는 대리인들이 자동화와 '인간적 투입' 사이에서 프로젝트를 배분하는 과정 안에서 일어난다. 다양한 방법과 정도의 변화에 따라 위에서 언급한 모든 온라인 전시 모델들은 전시의 개념을 위해 가져온 온라인 환경의 '비물질적 시스템'의 변화를 그려내고 있다.

x 분기 소셜 네트워크. 자신만의 온라인 사이트를 구축하여 콘텐츠 서비스를 만들고, 가지가 뻗어가듯 타인과의 연결을 통해 서비스와 커뮤니케이션을 공유하는 것을 말한다.

보존 전략: 물질성으로부터 비물질적 과정까지

생산과 전시에서 수반되는 타고난 협업 과정과 뉴미디어 프로젝트의 본성은 문서화와 과정 보존, 불안정성을 위한 새로운 모델과 기준을 만들어야 할 필요를 느끼게 한다. 유럽과 미국 양쪽에서 미디어 작품의 보존을 위한 기준을 만들려는 몇몇 계획이 이루어지고 있다. 그들 가운데에는 베리어블 미디어 네트워크Variable Media Network[21](UC버클리미술관과 퍼시픽필름아카이브, 구겐하임미술관, 클리블랜드 퍼포먼스아트페스티벌 아카이브, 프랭클린 퍼니스Franklin Furnace 아카이브, 리좀.org의 협력 프로젝트)와 '동시대 예술 보존을 위한 국제네트워크International Network for the Preservation of Contemporary Art, INCCA'[22]가 있다. 이들 계획에서 다뤄야만 하는 주요 쟁점들에는 카탈로그 기록을 위한 어휘의 발달, 기관들에 의해 모여진 메타데이터의 정보처리 상호운용 허가기준, 그리고 '불안정한' 과정 중심 예술 목록 작성을 위한 도구 등이 포함되어 있다. 이들 도구 중에서 구겐하임의 '가변적 미디어 설문지Variable Media Questionnaire'는 대화형의 질문지로서 예술가와 미술관, 미디어 자문위원들로 하여금 예술 작품 보존을 위한 예술가 승인 전략을 확인하게 하고, 미디어 독립적 방식 예술 작품의 행위를 정의할 수 있게 해준다. 설문지에 의해 정의된 행동들에는 설치하다, 실행하다, 재창조하다, 복제하다, 인터랙티브, 암호화하다, 네트워크화하다, 포함하다 등이 있다. 다른 도구들에는 프랭클린 퍼니스의 주요 퍼포먼스 기반 아카이브 카탈로그 데이터베이스와 UC버클리미술관에서 만들어진 디지털 에셋 매니지먼트 데이터베이스Digital Asset Management Database, DAMD[23]가 있다. DAMD는 그들이 재현하는 대상과 파일을 보관하는 일곱 개의 관련 데이터베이스로 구성되어 있고, 기관의 컬렉션 관리 시스템에서 일련의 서술적 메타데이터를 통합하고 그것들을 다른 포맷으로 내보내는 것을 지원한다.

 뉴미디어 아트의 기록과 보존에 대한 도전들은 물질성 간 연결로서의 비물질성 개념을 가장 날카롭게 묘사해준다. 이것은 하드웨어와 소프트웨어 구성 요소들 간의 연결이고, 그들 자신의 비물질적 체계를 형성한 기계와 인간에 의해 시작된 과정이다. 이미 언급한 바와 같이, 보존을 위한 주요 쟁점 중 몇몇은 비트와 바이트의 퇴보와는 관련이 없고, 오히려 다음 시스템이 이미 개발 단계에 있기 때문에 하드웨어가 시장에 나오자마자 거의 구식이 되어버린다는 사실과 더불어 운용 시스템과 소프트웨어가 계속 변화하고 있다는 점에서 비롯된다. 이런 상황을 다루는 가장 속되고 비실용적인 전략은 여느 예술기관이나 단체를 '컴퓨터 미술관'으로 바꾸는 소프트웨어와 하드웨어를 모으는 일이다. 또 다른 보존 방법으로는 하드웨어, 소프트웨어, 운용 시스템의 조건을 '재창조'하여 본래의 코드가 새

그림 13.5 존 F.사이먼 주니어, <컬러 패널 v1.0.1>, 2004 (왼쪽), C코드, 개조된 애플파워북 G3랩톱, 아크릴.
<컬러 패널 v1.0>, 1999 (오른쪽), C코드, 개조된 애플파워북 280c 랩톱, 아크릴.

로운 시스템에서 여전히 작동하게 해주는 에뮬레이터와 컴퓨터 프로그램들을 사용하는 것이다. 또 다른 접근법인 '이행移行, migration'은 하드웨어나 소프트웨어의 다음 버전으로 업그레이드해나가는 것이다. 이행의 경우 몇몇 프로젝트에서는 매우 잘 적용될 수 있지만 그것들을 재창조할 때 여전히 '구식'의 것으로 보이는 다른 프로젝트에서는 문제가 될 수 있다. 만일 최신 기술이 작품 제작 당시의 예술가들에게 적용될 수 있었다면 그들은 애초에 다른 프로젝트를 했을 것이다.

2004년 봄, 뉴욕 구겐하임미술관에서 열린 전시《두 배로 보기 – 이론과 실행에서의 에뮬레이션 Seeing Double–Emulation in Theory and Practice》[24]은 매우 획기적이었다. 뉴미디어 예술작품들을 새로 창조된 작품과 함께 두 개씩 짝지어놓은 것으로, 원래 버전의 작품들은 현재 위기에 처한 미디어로 만들어진 것도 있었기에 새로운 미디어나 플랫폼으로 업그레이드되었다. 존 이폴리토Jon Ippolito, 케이틀린 존스Caitlin Jones, 캐럴 스트링가리Carol Stringari가 조직한 전시에는 코리 아캔젤Cory Arcangel, 메리 플라나간Mary Flanagan, 조디Jodi, 로버트 모리스Robert Morris, 백남준, 존 F. 사이먼 주니어John F. Simon, Jr., 그레이엄 웨인브렌Grahame Weinbren, 로베르타 프리드먼Roberta Friedman의 작품들이 포함되어 있었다. 여기서 에뮬레이션emulation이라는 용어는 몇몇 작품이 기술적으로 이행된 것이었기 때문에 더 넓은 의미로 해석되었다. 예를 들어, 존 F. 사이먼 주니어의 〈컬러 패널 v1.0Color Panel v1.0〉은 본래 1994 애플 파워북 280C용으로 만들어졌는데, 포장을 벗기고 하얀 아크릴 프레임에 넣어서 G3로 이행되었다. 예술가는 프로그램이 원래 운용되던 '속도를 늦추어야'만 했다(그림 13.5). 280C 전기 회로망은 원래 작품에서는 프레임 안에서 보였지만 G3 내에서는 더 이상 존재하지 않았기 때문에, 사이먼은 G3의 프레임

에 이제는 어떤 기능도 없는 본래의 전기 회로망을 붙이기로 결정했다. 몇몇 경우에서, 핵심을 이루는 하드웨어 조작으로 구성된 원작이 있는 경우에, 예술가들과 조직자들은 예술 작품에 손을 대지 않고 그래도 놔둔다. 예를 들어, 예술가 코리 알캔젤Cory Arcangel은 닌텐도 카트리지를 리엔지니어링하고, 닌텐도 게임의 미학으로 플레이하는 전체 작품을 만들었다. 이 프로젝트는 만일 업그레이드된다면 의미 없는 것이 될 수도 있다. 다니엘 랭루아 예술과학기술재단Daniel Langlois Foundation for Art, Science, and Technology의 지원하에 열린 전시에서 관객들은 원래 작품과 그것이 재창조된 버전을 비교해볼 수 있는 특별한 기회를 부여받았다. 전시에 관한 상세한 기록 문서는 관련 웹사이트에서 볼 수 있다.

앞서 언급한 바와 같이, 뉴미디어의 가변성과 협업적 특성은 그 예술작품이 인원, 장비, 한 장소로부터 다음 장소까지 가는 규모 등에서 잦은 변화를 겪도록 영향을 미친다. 예술 작품을 묘사하고 자료화하기 위한 현재의 어휘와 도구들은 뉴미디어 아트가 겪는 다양한 변화를 수용하기에는 역부족이다. 존 이폴리토는 그의 에세이 「월 레이블에 의한 죽음Death by Wall Label」[25]에서 뉴미디어 아트에서 다양하게 예술가·타이틀·미디어에 의해 생겨난 문제들을 기록하기 위한 시작점으로 월 레이블(작품을 정의내리기 위한 예술 기관의 표준적 방법)을 사용하고 있다. 이폴리토는 구겐하임의 '가변적 미디어 설문지'라는 용어를 사용해 월 레이블의 표준 어휘에 대한 대안을 발전시킨다.

이폴리토, 졸린 블레이스Joline Blais와 메인대학교의 스틸 워터 랩Still Water Lab 공동 연구자들에 의해 개발된 〈더 풀The Pool〉은 뉴미디어 아트가 변하기 쉽다는 문제를 특별히 다루고 있는 기록 도구이다(그림 13.6).[26] 〈더 풀〉은 동시에 존재하지 않는, 분산된 창조성과 서로 다른 단계의 창조적 과정의 기록을 위한 건축 양식으로 특별하게 디자인되었다. 각 단계는 다음과 같다. 예술작품이 어떠해야 할지에 관한 서술인 '의지Intent', 어떻게 그것이 시행되어야 하는지에 대한 '접근Approach', 온라인에서의 예술 작품의 '공개'가 그것이다. 이 건축 양식은 또한 관람객으로 하여금 사이트에 주어진 프로젝트의 급수를 매기도록 허락하는 스케일링 시스템을 포함하고 있다. 〈더 풀〉은 프로젝트의 버전에 대한 서술, 프로젝트에 관한 리뷰, 데이터베이스에 있는 다른 작품들과의 관계에 대한 설명을 제공하고 있다. 기고자에 대한 꼬리표는 각 정해진 단계에 프로젝트에서 작업한 모든 예술가에게 신뢰가 가도록 해준다. 〈더 풀〉은 디지털 공유재에 의해 유발된 문화 생산의 패러다임 내에서 일어나는 전환을 분명히 보여주고 있다. 이 디지털 공유재에서는 전체 문화가 아이디어의 씨앗과 특별한 프로젝트의 여러 반복들 위에 만들어질 수 있다.

뉴미디어와 넷 아트를 보존하는 가장 어려운 도전 가운데 하나는 특히 인터넷의 하이퍼 링크 환

그림 13.6 메인대학교의 스틸 워터 랩, <더 풀>, 인터페이스 스크린숏, 스틸 워터 랩 제공.

경 맥락에서의 비물질성과 흔히 '링크의 부패'라고 말하는 현상인 링크의 단명성短命性에서 야기된다. 예를 들어 올리아 리알리나Olia Lialina의 초기 넷 아트 작품 〈안나 카레니나 천국에 가다Anna Karenina Goes to paradise〉[27]는 "안나는 사랑을 찾는다", "안나는 기차를 찾는다", "안나는 천국을 찾는다"라는 세 막으로 되어 있다. 각 막의 내용은 작품을 만들 당시에 사랑, 기차, 천국이라는 단어로 검색한 검색엔진의 결과 리스트들이 적힌 페이지에서 제공된다. 이미 『안나 카레니나』라는 소설에서 맥락화된 리알리나의 작품은 근본적으로 작품의 초점이자 내용이 되는, 맥락의 계속적인 변화를 지적하고자 만들어졌다. 누군가 오늘 이 작품을 방문한다면, 대부분의 링크가 '죽어 있는' 상태일 것이다. 이러한 작품은 실행할 수 없는 동안에는 그 개념이 축소될 수밖에 없다. 설사 누군가 그 작품을 '살아 있는' 검색 결과로 돌려서 다시 쓴다고 하더라도 링크된 모든 사이트의 스크린숏을 통한 기록이 작품 자체에 '프로그램화되어' 있지 않다면 작품의 이전 버전은 잃어버리게 된다. 대개 예술가들은 그들의 작품을 장기간 보존할 만한 시간이나 돈이 부족한 경우가 많다. 그리고 보존 계획을 위한 도구나 기관들은 이런 식의 맥락 보존에서 중요한 기능을 수행하게 된다.

전시와 보존을 위한 확립된 문화적 '시스템'(미술관들, 갤러리들, 컬렉터들, 관리위원들)에 의존

할 수 있는 예술 오브제들은 언제나 존재해 왔고 앞으로도 그럴 것이다. 그리고 뉴미디어 아트는 이러한 오브제들을 대체하고자 위협하지는 않는다. 그렇지만, 만일 뉴미디어 아트가 그 필요에 부응하는 지지 체계를 통해 예술계 안에 그 자리를 찾는다면, 예술이 무엇이고 예술이 어떤 것이 될 수 있는지에 대한 개념을 확장시킬 수 있을 것이다. 개념 미술과 다른 '운동들'이 중단해놓은 예술 오브제 개념을 다시 생각하면서, 뉴미디어아트는 예술적 실행에 대한 우리 이해력을 확장시키는 잠재력을 지닌 예술이 되었다.

번역 · 이나리

주석

1. Tiziana Terranova, "Immateriality and Cultural Production" (presentation at the symposium "Curating, Immateriality, Systems: On Curating Digital Media," Tate Modern, London, June 4, 2005). Online Archive at http://www.tate.org.uk/onlineevents/archive/CuratingImmaterialitySystems/.

2. Beryl Graham, "A Small Collection of Categories and Keywords of New Media Art," http://www.crumbweb.org/crumb/phase3/append/taxontab.htm/.

3. N. Katherine Hayles, "Liberal Subjectivity Imperiled: Norbert Wiener and Cybernetic Anxiety," in her *How We Became Posthuman:Virtual Bodies in Cybernetics, Literature, and Informatics* (Chicago: University of Chicago Press, 1999)

4. Josh On, *They Rule*, http://www.theyrule.net/.

5. Benjamin Fry and Casey Reas, *Processing*, http://processing.org/.

6. 위키Wiki는 하나의 인터넷 포럼으로서 유저들이 내용을 추가하고 편집하도록 허용하는 웹 어플리케이션이다. 위키라는 용어는 또한 웹사이트 같은 것을 만들어내는 데에 사용되는 협동적 소프트웨어를 말하기도 한다.

7. Lisa Jevbratt, *Mapping the Web Informe*, http://www.newlangtonarts.org/network/informe/.

8. Alex Galloway and Radical Software Group(RSG), *Carnivore*, http://www.rhizome.org/carnivore/.

9. Mark Napier, *P-Soup*, http://www.potatoland.org/p-soup/.

10. Andy Deck, *Open Studio*, http://draw.artcontext.net/.

11. Tara McDowell and Letha Wilson (project coordinators), Chris Pennock (software design), Nina Dinoff (graphic design), and Scott Paterson (information architecture).

12. Art Mobs, http://mod.blogs.com/art_mobs/.

13. Martin Wattenberg and Marek Walczak, *Apartment*, http://www.turbulence.org/Works/apartment/.

14. *Gallery* 9, Walker Art Center, http://gallery9.walkerart.org/.

15. E-space, San Francisco Museum of Modern Art, http://www.sfmoma.org/espace/espace_overview.html/.

16. *Artport*, Whitney Museum of American Art, http://artport.whitney.org/.

17. *Low-fi net art locator*, organized by Kris Cohen, Rod Dickinson, Jenny Ekelund, Luci Eyers, Alex Kent, Jon Thomson, and Chloe Vaitsou: other members include Ryan Johston, Pierre le Gonidec, Anna Kari and Guilhem Alandry. http://www.low-fi.org.uk를 보라.

18. *Turbulence*, New Radio and Performing Art, http://www.turbulence.org/.

19. *Runme software art repository*, developed by Amy Alexander, Florian Cramer, Matthew Fuller, Olga Goriunova, Thomax Kaulmann, Alex McLean, Pit Schultz, Alexei Shulgin, and The Yes Men. http://www.runme.org를 보라.

20. Eva Grubinger, *C@C Computer Aided Curating*, http://www.aec.at/en/archives/festival_archive/festival_cata-logs/festival_artikel.asp?iProjectID=8638/.

21. http://www.variablemedia.net와 http://www.bampfia.berkeley.edu/ciao/avant_garde.html을 보라.

22. http://www.incca.org를 보라.

23. Digital Asset Management Database (DAMD), http://www.bampfa.berkeley.edu/moac/damd/DAMD_manual.pdf/.

24. "Seeing Double-Emulation in Theory and Practice", Solomon R.Guggenheim Museum, New York, http://www.variablemedia.net/e/seeingdouble/home.html/.

25. Jon Ippolito, "Death by Wall Label," in *Presenting New Media*, ed. Christiane Paul (Berkeley, Calif.:University of California Press, forthcoming).

26. *The Pool*, http://river.asap.um.maine.edu/~jon/pool/splash.html/.

27. Olia Lialina, *Anna Karenina Goes to Paradise*, http://www.teleportacia.org/anna/.

14. 디바이스 아트:
일본 동시대 미디어아트를 이해하는 새로운 접근 방법

구사하라 마치코
Machiko Kusahara

서론

예전부터 '예술'은 기술의 창조적이고 정화된 사용과 연관된 다양한 인간 행위·결과물들을 지칭해왔다. 최근 응용 예술, 혹은 저급한 예술로 불리는 창조적인 행위들과 공예, 디자인, 오락, 상업적인 결과물들은 예술의 경계 밖에 존재하는 것으로 여겨진다. 이러한 패러다임은 서구에서 현대 사회가 성립되면서 자연스럽게 형성되었다.

물론, 예술이 사회로부터 독립해서 존재할 수는 없다. 예술가들은 작업을 통하여 사회에 반응하고 사회는 무엇이 예술인지를 정의한다. 그와 동시에 과학과 기술은 사회를 변화시키는 데에 결정적인 역할을 하지만, 서로 다른 층위에서 직간접적으로 예술에 영향을 미친다.[1] 따라서 사회에서 예술이 의미하는 바는 다양한 영향 관계의 네트워크 속에서 변화될 수밖에 없다.[2]

20세기 후반부터 사회적 공공기반시설 체계에서 정보 기술은 중대한 역할을 해왔다. 그것은 물질에 기반을 둔 가치 체계로부터, 비물질적인 정보가 물리적인 리얼리티를 제어하는 새로운 시스템으로의 전환을 의미한다. 상기한 바와 같이 예술의 기존 패러다임이 더 이상 동일하게 남아 있을 수는 없다.

이에 대한 징표는 이미 가시화되었다. 지난 몇 십 년 동안 디지털 기술을 사용하는 예술가들은 예술의 기존 체계가 지닌 많은 문제점에 직면해오고 있다. 이러한 체계는 거의 디지털 기술의 성격과 충돌하는데, 왜냐면 디지털 기술들은 웹과 같은 비물질적인 미디어를 사용한 예술의 형태는 물론이거니와 상호 소통과 예술 작업들에 대해서도 대량 복제본을 만들어내기 때문이다. 또한, 예술과 주변 분야들 간의 경계도 더는 견고하지 않다. 다수의 디자이너, 건축가, 영화감독, 뉴미디어 예술가들이 상

업성을 지닌 예술적 작업들을 만들어내고 있다. 우리는 어떻게 필립 스타크Philippe Starck나 찰스 커닝엄Charles Cunningham과 같은 창작자들을 규정해야 하는가?[3] 만약 그들의 작업이 상업적으로 배포되고 대량으로 복제되며 특정한 목적으로 디자인되거나 오락의 목적으로 만들어진다면 그들의 작업을 예술이 아니라고 할 것인가?

마르셀 뒤샹이나 앤디 워홀 같은 이전 예술가들도 이미 오래전에 예술과 상품 사이의 경계에 도전하면서 전통적인 패러다임을 의문시했다. 뒤샹은 〈회전 부조〉(1920)라는 작업을 상용화했고, 워홀은 자신의 스튜디오를 '공장'이라고 불렀다. 존 케이지, 로버트 라우센버그, 백남준, 오노 요코 같은 유명 예술가가 주도했던 1950년대 이후 행위 예술과 해프닝은 예술이 보존되어야 할 물리적인 오브제에 근거해야 한다는 생각을 부정했다. 그러나 아직도 물리적인 오브제의 원본성과 희귀함은 예술 체계의 근간을 이룬다. 우리는 거대하고 동일한 복제 기술의 시대에 예술의 패러다임에 대한 새로운 접근 방식을 필요로 한다. 발터 베냐민의 분석이 나온 지 70년이 지났으나 디지털이건 산업적이건 복제 기술은 미술 시장에서 아직 적합한 장소를 찾지 못했다.[4]

서구 미술에 대한 개념에 전적으로 근거해서 미술사를 쓰는 입장이 유효한지에 대하여 추가적인 질문을 제기할 수 있다. 앞에서도 논의된 바와 같이 예술이 무엇을 의미하는지는 서로 다른 역사나 문화적 배경들에 따라 달라진다. 비서구나 '대안적인' 접근 방식은 예술이 우리 시대에 무엇을 의미하는지를 재고하는 데에 도움이 될 것이다. 환경이 극적인 변화를 겪게 될 때 생태계의 다양성이 매우 중요해진다는 것은 잘 알려진 사실이다. 마찬가지로 문화적 생태계의 다양성은 변화되는 우리 사회에 대처하기 위해 더 다양한 가능성을 추구할 수 있도록 해준다.

예술과 예술가들이 사회에서 수동적인 역할만을 하도록 한정되지는 않는다. 마셜 매클루언이 지적한 바와 같이 그들은 아주 작은 징표를 잡아내어 사회에서 일어나는 변화들을 시각화하고, 이를 통해 사람들이 큰 충격에 대비할 수 있도록 해준다.[5] 뒤샹, 케이지, 백남준의 예에서 명확하게 드러난 바와 같이 예술가들은 기존 가치 체계의 효용성을 문제시했고, 변화하는 사회에 빠르게 대처하는 새로운 방법들을 그들의 예술 활동을 통해 제안한 바 있다. 일본 예술가들 또한 예외는 아니다. 그들은 일본의 문화적이고 역사적인 배경에 대한 특수한 이해를 가지고 있으며, 디지털 기술이 예술 창작과 사회에 지닌 의미를 문제시한다.[6] 정체성, 원본성, 공간, 삶의 개념, 소통, 아울러 예술의 개념은 일본에서는 서구에서 인식되는 방식과는 얼마간 달리 인식될 수 있다.

이 에세이의 목적은 일본의 전통에서 '예술'의 성격을 분석하고 현재 미디어아트의 특정한 현상

을 설명하는 새로운 관점을 제시하는 것이다. 디바이스 아트라는 개념은 일본의 동시대 미디어아트를 분석하는 과정에서 파생되었고 필자를 비롯한 몇몇 예술가와 이론가가 이끄는 예술 운동으로 발전했다. 이에 디지털 정보화 사회에서 예술의 새로운 패러다임을 주제로 한 논의와 관련해서 하나의 대안적인 측면을 제안하고자 한다.

일본 예술을 이해하기

일본어에서 영어의 'art'에 해당하는 단어는 시각적 순수 예술을 의미하는 비주쓰びじゅつ(미술)인 데에 반해, 게이주쓰げいじゅつ(예술)은 음악, 연극 등을 포함하는 넓은 의미를 지닌다. 이러한 용어들은 일본의 급격한 현대화 과정에서 서구에서 예술의 개념이 수입된 19세기 후반기에 만들어졌다.[7] 예술이라는 개념은 그때까지는 일본에 존재하지 않았었다.

그러나 일본에서 19세기까지 예술적인 활동이 없었다는 것을 의미하는 것은 아니다. 오히려 막부시대 평화가 지속되면서 일본인들은 부유한 시민에서 봉건 영주에 이르기까지 상류층 사이에 공유되던 세련된 시각 문화를 발전시킬 수 있었다.[8] 예술적인 작업을 감상하는 일은 일상적인 삶의 부분이 되었고 특별하게 간주되지는 않았다. 당대 최고의 화가들은 절이나 귀족 집의 병풍과 미닫이문에 그림을 주문받아서 그려 넣었다. 식기류와 같은 일상적인 상품에도 고급스러운 디자인의 가치가 인정되었다.[9] 벽에 액자로 만든 그림을 다는 것은 일본의 전통은 아니었으나 계절에 따라 그림이나 서예를 걸어놓는 (보통 1미터 미만의) 특별한 벽 공간이 마련되기도 했다.[10]

18세기 중반에는 값싼 목판화 기술이 발전하게 됨에 따라 판화와 삽화 소설이 널리 퍼졌다. 우리 시대의 잡지와 유사하게 일시적인 오락을 위해 제작된 것이지만, 양질의 판화는 감상을 위해 보존되거나 병풍을 장식하고 가정용 보존 박스를 위해 사용되기도 했다.[11] 예술, 오락, 상품들 간의 구분이 존재하지 않았다. 아예 그러한 분류 자체가 없었다. 예를 들어 후지산을 재현한 것으로 현재 전 세계적으로 유명해진 판화의 제작자인 가쓰시카 호쿠사이葛飾北齋는 시 맞추기 놀이를 위한 게임 카드 세트를 그렸다.[12] 시각적인 오락은 일본 문화에서 문학과 밀접하게 연관되어 있었다. 국가의 경계선이 닫혀 있었던 18세기 후반까지만 해도 서구의 과학과 시각 문화에 접근할 수 있었던 화가, 문인, 의사를 포함한 지식인들의 공동체가 존재했다. 서구식의 사실주의적 회화가 이미 그들 사이에 알려졌

고 시도되기도 했다.[13]

　　그러므로 서구로부터 '예술'이 도착하기 이전, 더 일상적인 목판화에서 부유층을 위해 그려진 병풍에 이르기까지 화려한 시각 문화가 존재했다. 그렇다면 왜 '예술'이라는 단어는 존재하지 않았는가?

　　'예술'은 어떠한 사회에서나 같은 패러다임 하에 자동적으로 발전할 수 있는 자명한 개념이 아니다. 서양적인 개념으로서의 '예술'이 일본에서 자동적으로 형성되지는 않았다. 응용 예술, 디자인, 오락으로부터 '순수 예술'을 분리하는 대신에, 일본인들은 이들도 시각 문화의 연속된 형태로 받아들였다.[14] '고급 예술'과 '저급 예술' 등의 단어가 존재하지 않았다.[15] 서구 미술사에서는 그와 같은 분류가 핵심적이라고 여겨졌지만, 일본과 같이 전혀 다른 문화적 배경에서는 '예술'을 보는 다른 관점이 존재할 수 있었다.

동시대 미술에서의 일본성

19세기가 되자 서구식 미술과 미술 교육이 일본에 소개되었고 일반화되었다.[16] 그로부터 100년도 넘어 일본의 주류 동시대 미술은 역사적인 배경을 드러낼 만한 가시적인 흔적은 부재하나 국제화되어 보인다.[17] 반면에 현재 젊은 세대 작가들 사이에서 예술 제작에서 무엇이 일본적인 것인가에 대한 관심이 고조되고 있다. 동시대 미술에서 일본적인 것이란, 통상적으로 종이·나무·돌 등과 같은 재료나 특정한 형태, 색상을 사용하는 것과 연관되어왔다.[18] 하지만 최근에는 새로운 접근 방식이 등장하고 있음을 볼 수 있다.

　　무라카미 다카시村上隆 같은 동시대 미술가는 작업의 제작과 배포에서 이미지의 독창성이나 진위성과 같은 이슈들에 도전한다. 만화책을 읽으면서 자라난 무라카미는 이후 일본 전통화를 학교에서 교육받을 수 있었다. 그의 작업은 몇 단계에 걸쳐서 이러한 두 가지 시각적 전통들을 반영하고 있다.

　　무라카미의 작업은 어시스턴트 화가, 학생 인턴들로 이루어진 공장 시스템에서 제작되는 반면에, 눈이 크고 거대한 가슴을 가진 여자아이의 - 전형적인 일본 애니메이션 취향을 대변하는 - 조각품은 전문 모형제작자에 의하여 주문 제작 되었다.[19] 이와 같은 공장 체계는 전통적인 가노하狩野派[i]의

i 15세기 메이지 유신 시대 이전 일본의 대표적인 화파.

회화나 목판화 회화 제작에서는 일반화된 것으로, 현재 대중 만화나 애니메이션 스튜디오에서도 사용되고 있다. 무라카미의 제작 체계는 예술에 관한 그의 코멘트 자체이며, 이는 독창성·예술·오락·상품에 관한 일본의 개념이나 뒤샹식의 차용과 레디메이드 개념 모두와 연관된다.

무라카미는 2003년 〈미스 고 2 Ms. ko2〉와 〈히로뽕Hiropon〉을 포함한 조각품 10개의 미니어처 버전을 발표하면서 한 걸음 더 나아갔다.[20] 모델의 크기를 재조정하는 것은 '프로토타입'을 제작했던 전문 모형제작자에 의하여 진행되었다. 원래 크기의 프로토타입이 그러했던 것처럼 이 미니어처 버전 또한 무라카미의 원작이다. 차이점은 미니어처 버전이 대량으로 만들어지고(종류당 15,000개씩, 번호가 매겨져서) 밀봉된 박스에 각각 넣어져서 풍선껌과 같이 배포되고 편의점에서 독점적으로 350엔 (대략 3달러가량)에 판매된다는 것이다.[21] 공식적으로 미니어처 버전은 껌의 사은품으로 다른 캔디류와 같은 가판대에서 판매되면서 컬렉터의 아이템으로 즉시 떠오르기는 하지만, 예술 작업으로서의 정체성은 박탈당하게 된다.[22] 왜냐면 소비자는 밀봉된 박스에서 어떤 캐릭터를 찾게 될지 알 수 없기에 모든 캐릭터를 가질 때까지 많은 박스를 사게 되기 때문이다. 그리하여 예술은 컬렉션, 우연, 상업주의와 만나게 된다.[23]

무라카미 캐릭터의 루이뷔통 가방 시리즈는 예술 상업화의 가장 극단적인 다른 예이다. 아이러니가 그 개념의 일부분 - 루이뷔통이 일본의 젊은 여성들 사이에서 '브랜드'의 대명사로 여겨지고 있다는 점에서 - 이기는 한데, 예술가는 의식적으로 '응용 예술'의 전통을 되살리고 있다.[24]

무라카미와 같이 저돌적이지는 않지만, 국제적으로 잘 알려진 또 다른 작가인 나라 요시모토奈良美智도 가쓰시카 호쿠사이나 다른 이들에게서 의식적으로 이미지들을 차용하고 그의 캐릭터들을 봉제 인형이나 재떨이와 같은 일상적인 소비재 상품으로 상용화했다.

핵심적인 쟁점은 예술적인 행위의 측면에서 그것들이 예술가의 의식적인 결정이었다는 점이며, 단순히 상품을 만들어내려고 제조업자들에게 이미지에 대한 라이선스를 넘겨준 정도가 아니라는 점이다. 이러한 시도의 부분으로 산업적으로 거의 준準대량생산 규모(생산과 소비자 타깃에서)로 생산된 그들 작업의 버전이 미술관이나 컬렉터들이 살 만한 '진짜' 원본과 나란히 병치된다.[25] 예술에 대한 (혹은 '응용' 예술에 대한) 전통적인 일본의 방식이 의도적으로 예술의 서구적인 개념과 가치 체계에 도전하기 위하여 익살스럽게 사용된다.

그림 14.1 이와이 도시오+ NHK 과학과 기술 연구소, <변형시각-왜곡된 집>, 2005.
사진출처: 구사하라 마치코 (장소: 도쿄도 사진미술관).

일본의 미디어아트와 기술과학의 풍경

오랫동안 일본 예술가들의 작업은 미디어아트의 분야에서 넓게 전시되어왔다. 이와이 도시오, 하치야 가즈히코八谷和彦, 메이와 덴키明和電機와 같은 작가뿐 아니라 젊은 세대 작가들에 의한 다양한 작업이 국제적으로 선보여왔다.[26]

　　일본으로부터 온 작업들의 다수가 흔히 특정 요소들을 공유한 것으로 언급되곤 한다. 아마도 가장 두드러진 특징은 과학기술에 대한 부정적이고 비판적인 태도보다는 장난스럽고 긍정적인 태도일 것이다. 이와이 도시오가 그 대표적인 예이다. 참여자들은 그가 개발하고 결합시킨 기술(예를 들어 단순한 기술을 사용한 조이트로프zoestrope[ii]로부터 더욱 정교한 디지털 기술을 활용해서 구현한 것까지)에 의하여 가능해진 작업들을 통하여 매우 놀라운 경험을 즐길 수 있다. 기술이 감춰지지 않고 상호소통하는 과정도 투명하지만 - 관객들이 무엇이 일어나고 있는지를 인지할 수 있다는 점에서 - 결과는 그의 가장 최근 작업인 〈변형 시각 – 왜곡된 집Morphovision–Distorted House〉(그림 14.1)에서와 같이

ii 조이트로프는 영화 탄생 이전 19세기와 20세기 초 드로잉이나 사진의 시퀀스를 통하여 움직임의 환영을 만들어내는 장치이다.

그저 놀라울 따름이다. 이 작업에서 돌아가는 테이블 위에 놓인 미니어처 집과 그 환경(간략화된 인간 형태를 포함해서)은 참여자가 자유롭게 테이블이 회전하는 방식과 스트로보등strobo燈[iii]의 빛을 비추고 멈추는 방식을 조절함에 따라 다양한 방식으로 왜곡된다.[27] 이와 같은 기술의 투명성은 이와이의 모든 작업에서 발견된다. 예술가는 하드웨어에 기반을 둔 인터페이스를 직접 디자인함으로써 다양한 상호 소통을 가능하게 한다.[28] 참여자들이 예술가가 만든 세계를 여행하는 것이 아니라 각각의 작업은 그들의 행동이 예술 작업의 내용을 결정짓도록 하는 일종의 전투장이 된다. 예를 들어 이와이의 〈소리-렌즈SOUND-LENS〉(2000)는 참여자가 손에 작은 기구를 가지고 자유롭게 걸어 다니면서 광전자optoelectronic 회로를 통해 인위적인 빛의 패턴(예술가에 의하여 준비된 색상 그래픽, 참여자를 비추는 폐쇄회로, 풍경 장면 등과 같은)을 역동적인 소리의 시퀀스로 전환시킬 수 있게 했다. 예술가는 하드웨어와 소프트웨어(빛의 패턴을 소리로 전환시킬 수 있는 프로그램)를 디자인함으로써 사용자가 자신들만의 음악을 즐길 수 있게 했다.

이러한 요소들은 이와이의 예술에 한정되지 않는다. 원래 하드웨어에 의하여 지원되는 매우 개방된 상호 소통 방식이나 기술에 우호적인 태도는 대부분 일본 작업의 특징이다.[29]

하치야 가즈히코의 〈인터 디스커뮤니케이션 머신Inter DisCommunication Machine〉(1993~)에서 두 명의 참여자는 예술가가 디자인한 헤드 마운티드 디스플레이head-mounted display, HMD라는 기계의 수단을 빌려서 그들의 시각과 소리를 '교환'한다(그림 14.2). 각각의 HMD는 무선 비디오와 소리 입력, 배출 시스템을 갖고 있는데, 시청각 자료는 다른 HMD로부터 전송된다. 예술가는 조심스럽게 세팅을 마련해주기는 하지만 경험의 내용은 참여자가 결정한다.

개방된 상호작용은 이와타 히로의 〈떠다니는 눈〉(2000)에서도 발견된다(그림 14.3). 참여자는 그의 머리에 나선형 디스플레이를 장착하는데, 이 컴퓨터 화면은 자신의 보는 시야를 위로부터 보는 파노라마 영상으로 대신하게 된다. 비행선이 참여자가 입고 있는 배낭에 매달린 줄에 연결되어 참여자의 머리에서 먼 위쪽으로 떠다닌다. 비행선이 전송한 라이브 비디오의 장면들이 배낭 속에 있는 컴퓨터를 통하여 나선형 화면으로 전송된다. 결과적으로 참여자는 정상적인 시각적 경험을 대신하는 부유하는 눈을 지닌 듯이 느끼게 되고, 돌아다니면서 위로부터 촬영된 광경을 통하여 항시 아래에 있는

iii 스트로보등은 회전체(또는 진동체)에 주기적으로 깜박이는 빛을 쬐어 정지했을 때와 같은 상태의 환영을 만들어내는 장치이다.

그림 14.2 하치야 가즈히코, <상호 디스커뮤니케이션 머신>.
사진출처 : 예술가 제공.

그림 14.3 이와타 히로, <떠다니는 눈>, 2002.
사진출처: 아르스 일렉트로니카.

자신을 관찰하게 된다.

실제로 일본의 공학 연구가나 학생들은 전형화된 학술적 방식 대신에 때로는 예술적이거나 오락적인 요소들을 지닌 작업들로 자신들의 발명품을 제작하기도 한다. 일본의 프로젝트들은 지난 시기 동안 컴퓨터 그래픽과 그것의 실행에 관련해 국제적으로 가장 중요한 컨퍼런스인 시그라프SIG-

GRAPH(Special Interest Group on Graphics and Interactive Techniques의 약자로, 미국계산기학회 ACM의 컴퓨터 그래픽스 분과 이름이다) 컨퍼런스 중에서도 하이라이트로 여겨지는《이머징 테크놀러지Emerging Technologies》(이른바 E-테크E-Tech) 전시회에서 확실히 두각을 나타냈다.[30] 2005년에는 E-테크에서 선택된 프로젝트의 50퍼센트가 일본에서 온 것이었으며 이 중에는 학생의 작업들도 포함되어 있었다.[31]

프로그램은 디지털 기술을 활용한 예술 작업을 전시하는 시그라프 미술 갤러리와의 협업으로 실험적인 작업과 프로젝트들을 선보였다.[32] 일본의 연구가들이나 공학자들은 예술가들의 상호 소통적인 작업에서 사용되는 접근 방식을 공유해왔는데 이를 통해 현실이 혼합된 환경을 구현하고자 독창적인 하드웨어에 기초를 둔 휴먼 인터페이스를 개발하는 데에 특히 성과를 거두었다.[33] CAVE 체계 자체는 많은 연구실에 존재하지만, 일본 내에서 CAVE 가상현실 시스템과 같이 기존 시스템을 재활용한 예술 작업이 없는 것은 결코 우연이 아니다.[34] 예술가, 연구가, 기술자들 사이에서 물리적이고 가상적인 세계를 연결시켜서 더 실제적으로 만질 수 있는 경험을 강조하는 경향이 있다.[35] 미국에서 개발된 응용 프로그램들과 비교해서 일본의 가상현실, 또는 혼합현실mixed reality, MR과 휴먼 인터페이스 응용 프로그램의 또 다른 흥미로운 특징은 예술, 오락 등과 연관하여 더 실험적이고 덜 심각하게 활용된다는 점이다. 예를 들어, 아케이드 게임과 연관된 선진 VR·MR 기술이 일본에서는 널리 사용된다. 운전, 낚시, 스키, 강아지 산책, 국제적으로 성공한 〈DDRDance Dance Revolution〉 게임과 같이 신체의 움직임과 연관된 게임을 위하여 포스-피드백을 사용한 시뮬레이터 등이 포함된다.[36] 오락의 목적으로 최신 기술을 사용한 경우는 휴대전화나 장난감 로봇에서도 소개되고는 한다. 사실 정부의 강력한 후원을 받는 분야인 로봇 공학에서 이것은 의도된 전략이다. 소니의 '파트너 로봇'인 아이보AIBO가 그와 같은 접근 방식의 타당성을 증명한 바 있는데, 2005년 '로봇 박람회'인 아이치세계박람회가 실현되는 데에 길을 마련해주기도 했다.

기술에 대한 이와 같은 사랑은 어디에서 유래한 것인가? 이것은 일본에서 예술과 기술, 예술과 과학, 예술과 오락, 예술과 상업주의 사이에서 어떠한 역할을 했는가?

기술에 관한 역사적인 측면

『로봇 왕국의 내부로부터: 일본, 메가프로닉스, 로봇토피아의 도래』라는 책에서 프레더릭 쇼트Frederik Schodt는 산업적인 로봇을 도입하는 과정에서 일본과 미국 사이의 문화적인 차이에 대해 언급한다.[37] 산업 로봇은 보통 인간을 닮지 않은 단지 거대하기만 한 팔에 불과하다. 자동차 산업의 예를 들면 미국에서 산업 로봇들은 인간 노동자들이 수행하던, 특정하고 실은 단순한 일을 수행하는 기계로 여겨진다. 반면에 일본에서 로봇을 도입하는 초기 단계에서 어떤 공장은 로봇을 초대하고 행운을 빌어주는 예식을 위해 신토神道[38]의 성직자를 초대했다. 또한, 쇼트에 따르면 일본 노동자들은 자신들의 로봇 동료에게 이름을 각각 붙여주었다.[39] 이 에피소드는 국제적으로 알려지게 되었고, 흔히 일본 전통문화의 애니미즘과 연관되고는 한다. 그러나 일본인들이 로봇을 살아 있는 개체와 같이 다루는 것을 그들 문화에 있는 애니미즘에 기인한다고 단순하게 해석하는 것은 잘못되었고 문제가 있다.[40] 자연에 대한 일본인들의 접근 방식을 분석하기보다는 기계에 대한, 또는 기술 전체에 대한 일본인들의 태도가 논의되어야 한다.

장치로서의 도구로

일본에서 도구가 어떻게 인식되는지를 분석하는 것은 기술이 일본인들에게 어떠한 의미를 지니는지를 이해하는 데에 도움이 된다.

역사적으로, 요리사의 주방용 칼이나 정원사의 가위 같은 직업적인 도구들은 특별한 것으로 여겨져왔다.[41] 요약하자면, 도구는 결과를 내는 데에 필요한 단순한 수단에 불과한 것이 아니었다. 일본의 전통에서 도구를 사용하는 과정이나 방식은 결과 그 자체만큼이나 중요하다. 목수가 사용하는 도구는 기능적으로나 미학적으로 직선을 그리려는 것이며 이것은 도구와 사용자 간의 특별한 관계를 의미하는 것이다.[42] 이와 같은 도구에 대한 평가는 차 의식의 전통에서도 잘 나타나 있다.

한 잔의 녹차를 마시는 것이 차 의식의 최종 목적이 아니라는 것은 확실하다. 기능적으로 완벽하면서도 미학적으로도 아름다운 도구는 소유자의 취향과 심지어 성격을 대변할 수 있기 때문에 인정받는다.[43] 결과적으로 장난스러운 요소들이 긍정적으로 받아들여진다. 예를 들어 예상치 못한 디자인

과 재료 선택을 가진 차의 용기는 기능성에 문제만 없다면 인정받는다.[44]

우리 시대에도 그러한 전통은 디자인된 사무용품, 휴대전화의 줄, 심지어 스시의 특이한 형태를 한 메모리 스틱과 같이 일상적인 물건들이나 장치의 매우 다양한 종류로 이어진다. 소비자들은 그들의 일상적인 생활을 좀 더 즐겁게 해주고 자신의 취향이나 정체성을 드러내거나 대화를 촉발시킬 수 있는 특이한 아이템들에 추가 비용을 치른다.

이러한 물건들은 도구라기보다는 2001년 게티센터Getty Center에서 열린 전시의 도록에서 바버라 스태퍼드가 사용한 단어인 '장치들'로서의 역할을 하게 된다.[45] '경이의 캐비닛wonder cabinets'[iv]과 그 안의 내용들, 또는 환영을 보여주려는 시각적인 장난감들, 여타 과학적인 장치들은 관련된 물리적인 세계 이상을 지시하는 '경이의 장치'들이다. 유사한 맥락에서 차의 용기는 색다른 경험으로의 문을 여는 장치이다.

오락으로서의 기술

에도 시대 후기에 차를 대접하는 가장 흥미로운 방식은 차를 옮기는 자동장치로 대접하는 것이었다. 시계는 유럽에서 건너온 후 일본에서 오랫동안 보편화되었다. 시계 기술을 사용해서 – 메탈로 된 부분을 나무로 대치해서 – 다양한 자동장치가 디자인되었고 사용되었다. 자동장치 디자인에 대한 대중 교과서가 있을 정도였다.[46] '차를 나르는 남자아이'는 가장 인기 있는 자동장치였는데, 부유한 가정에서 사용되었을 뿐 아니라 덜 부유한 사람들을 위한 도시의 찻집에서도 사용되었다.[47] 이 로봇의 선구자는 찻잔을 그 손에 앉히면 자동적으로 걷기 시작하고 컵을 들면 게스트 앞에 멈추고 이윽고 서서 기다린다. 빈 잔이 놓이면 인형은 180도 돌아서 주인에게 돌아오고 주인이 잔을 들면 다시 멈춘다. 오늘날에도 당시의 인기를 실감하게끔 몇 개의 모델이 남아 있다. '화살을 쏘는 남자아이'는 매우 정교한 자동장치인데 몇 피트 떨어진 목표물을 하나씩 화살로 맞히는 일련의 행동을 기계적으로 수행했다. 발명자인 다나카 히사시게田中久重는 이후 일본 메이지 시대 정부를 위한 생산 기계를 주문받았는데, 그는 나중에 도시바Toshiba로 성장한 엔지니어링 회사를 설립했다.

iv 5장에 나오는 특별 수집품 진열 공간인 '호기심의 방'의 다른 명칭이다.

자동장치는 단연코 19세기 전반기 일본이 보유했던 가장 발전된 기술을 대변한다. 그런데 왜 초기 기술이 오락을 위해서만 사용되었는가? 현대 미디어아트의 '기술-낙관주의techno-optimism'와는 어떻게 연관되는가?

자동장치들이 작은 남자아이를 본떠서 만들어진 것은 우연이 아니다(차를 옮기는 자동장치는 30센티미터 정도의 높이였다). 기술은 놀라운 것이었지만, 두려운 것, 또는 인간보다 거대한 것은 아니었다. 기술에 대한 일본인들의 태도는 덜 해롭고 기계적인 작은 남자아이의 개념으로 상징된다.

19세기 중반까지, 새로운 기술의 사용에 엄격한 절제가 유지된 상태에서 일본은 250년간 평화를 누렸다. 전쟁 기술을 개발하는 것은 전혀 관심의 대상이 아니었다(그리고 어쨌거나 필요하지도 않았다). 산업적인 용도를 위하여 새로운 기술을 적용하는 것 또한 봉건 영주들이 추가적인 힘을 얻는 것을 방지하고자 중앙 정부가 엄격하게 규제했다. 그러한 상황 속에서 네덜란드로부터 건너온 최신 기술들은 안정된 사회의 주요 산업이었던 오락을 위하여 주로 사용되었다.

메이지 시대 이후, 산업혁명이 단시간에 중앙 정부에 의하여 진행되었다. 그것은 현대화와 국제화를 의미했다. 프리츠 랑Fritz Lang의 〈메트로폴리스Metropolis〉나 찰리 채플린Charlie Chaplin의 〈모던타임스Modern Times〉와 같은 영화에서 생생하게 묘사되었던 자본가와 노동자의 갈등은 일본에서는 미미한 수준이었다.[48] 산업혁명이나 자동장치의 악몽은 일본에서는 존재하지 않았다. 기술에 관한 긍정적인 태도는 히로시마와 나가사키에 떨어진 핵폭탄에 의해 종결된 전쟁 이후에도 심지어 계속되었다. 일본인들의 반응은 과학과 기술의 힘을 인정하는 것이었고 더 나은 활용 방식을 희망했다.[49]

따라서 서구와 일본의 역사적인 차이는 기술에 대한 태도에 있다. 그리고 일본에서는 최신 기술을 오락의 분야에서 사용한다는 점이 두드러진다. 최근 일본에서 나타나는 예술·오락·기술의 결합은 그러한 관점에서 더욱 쉽게 이해될 수 있다.

예술로서의 장치

이제까지의 논의는 예술을 정의하는 데에 있어 유동적이라든지, 도구와 과정을 중시한다든지, 상호작용에 개방적이라든지, 기술에 긍정적이라는 등의 일본 미디어아트에서 발견되는 몇 가지 역사적이고 문화적인 특징을 보여준다.

디바이스 아트는 미디어아트에 대한 일본의 태도로부터 유래한 개념이다. 그것은 필자를 포함한 예술가, 연구가, 공학자들의 그룹이 제시한 앞의 분석에 근거하여 제시되었다. 디바이스 아트는 일본 미디어아트 작업들에 자주 등장하는 특징을 문화적이고 역사적인 맥락에서 이해하는 데에 도움이 될 뿐 아니라 새로운 작업을 위해 예술가와 공학도들이 협업한 경우를 이해하는 데에도 도움이 된다. 디바이스 아트에서 예술과 기술 간의 관계는 다음과 같이 요약될 수 있다.

디바이스 아트 작업들은 특정한 개념을 구현하고자 별도로 디자인된 하드웨어들과 연관된다. 그러한 하드웨어의 기능적이고 시각적인 디자인이나 장치는 예술 작업의 핵심적인 부분이다. 재료와 기술은 도구를 존경하는 일본의 전통에서는 흔한 독창적이고 혁신적인 방식으로 발전되고 사용된다. 선택된 재료는 사용자가 실제 세상과 계속 연결되기 위하여 중요하다. 가끔씩 참여자-사용자들은 특정한 재료의 예상치 못한 성격을 발견하도록 유도되는데, 미디어 기술의 도움을 받은 예술가의 생각을 통해 그러한 현상이 가시화된다. 예를 들어 고다마 사치코와 다케노 미나코의 〈돌출, 흐름〉(2001)은 자성 유체magnetic fluid를 사용한 상호작용적 작업이었다.[50] 용액과 전기자석 자기장, 소리 입력 시스템을 결합함으로써 입력된 소리에 따라 변화를 생성하는 검고 반짝이는 용액이 역동적인 실시간 애니메이션을 만들어내었다(그림 14.4). 정보 기술이 우리의 일상생활에서 더욱 사적인 영역으로 침투하고 일상화되면서 예술가들은 기술의 검은 상자 안에서 어떠한 일들이 벌어지는지를 보여주었다. 그러한 의미에서 디바이스 아트는 사람들로 하여금 기술의 성격에 관심을 보이게 하는 교육적인 측면을 지닌다.

일본 예술가들은 흔히 기술에 대한 그들의 긍정적인 태도 때문에 비판받고는 한다. 물론, 예술에서 비평적인 것은 중요하지만 그것이 예술의 유일한 목적은 아니다. 비평적으로 된다는 것이 부정적으로 된다는 것을 의미하지는 않는다. 미디어 기술의 성격을 이해하는 예술가는 관람객-참여자가 경험을 통해 그와 같은 이해를 가질 수 있는 공간을 마련해주는 것이 중요하다. 예술가들은 기술이 우리에게 무엇을 의미하는지를 시각적으로 보여줘야 한다. 이것이 다르게 비판적으로 되는 것이다. 백남준은 〈젠 TV Zen TV〉와 〈참여 TV Participation TV〉(1963)에서 일반 텔레비전의 모니터 회로를 바꾸었고, 이 장치는 예술가들 스스로가 고안한 장치를 통해 당장 사용할 수 있고 상용화된 기술 너머를 볼 수 있게 해주었다. 결과는 모순되면서도 유희적이었는데 예술은 직설적이거나 실용적인 목적을 지니지 않기 때문이다. 일본 작업들은 이미 언급된 역사적인 이유들 때문에 흔히 유희적이다. 더 나아가서 미디어 예술가들은 대부분 특정한 기술을 선택하게 되는데, 그것이 그들 보기에 혐오스럽거나 무용

그림 14.4 고다마 사치코와 다케노 미나코, <돌출, 흐름>, 2001.
사진출처: 예술가 제공.

그림 14.5 메이와 덴키, '쓰쿠바 시리즈'.
사진출처: 아르스 일렉트로니카.

하기보다는 재미있기 때문이다. 기술 자체에 대해서는 긍정적인 태도를 유지하면서 사회에 대해, 기술이 사용되는 방식에 대해 비판적인 것은 가능하다. 일본 예술가들은 예술을 통하여 비판적인 경우에도 흔히 유희적이고 유머러스하다. 메이와 덴키의 행위 예술에서 만들어지고 사용된 특이하게 생긴 악기들은 그러한 예에 해당한다(그림 14.5). 자본주의에 대한 일종의 모순과 비판이 예술가의 행위를 통해, 또는 참여자들과의 상호소통을 통해 전달된다. 메이와 덴키의 작업과 배경에 대해서는 나중에 논하겠다.

예술, 오락, 그리고 상품을 연결시키다

디바이스 아트는 예술의 변화하는 개념의 바로 그 경계에 놓여 있는 미디어아트의 종류이다. 이 개념은 최근 일본의 미디어아트나 문화의 현장에서 유래했으나 현재 미디어아트의 몇 가지 성격을 이해하는 데에 도움이 될 만한 보편적인 범주에도 속한다. 용어는 이상하고 논란거리가 될 만하게 들리지만 그것은 의도된 것이다. 이 개념의 목적은 동시대 미디어아트에 큰 영향력을 끼친 전통적인 서구의 예술 개념을 비판하기 위한 것이다. 예술·과학·기술 간의 관계, 마찬가지로 예술·디자인·오락·상업적인 행위들 간의 관계는 다른 각도에서 이해되어야 한다.

스태퍼드가 인간을 닮은 자연적인 물건을 비롯해서 경이를 불러일으킬 만한 목적으로 사용되는 다양한 종류의 인공물을 지칭하고자 디바이스(장치)라는 단어를 쓴 것은 적합할 뿐 아니라 바람직하다.[51] 장치는 특정한 목적을 위해서 사용되는 작은 도구이거나 기계 장치로 간주되어왔지만, (순수) 예술은 특정한 목적이나 기능을 갖지 않는 것으로 여겨져왔다(만약 예술이 특정한 목적이나 기능을 갖게 된다면 그것은 응용 예술, 디자인, 상업적인 산물 등으로 분류되어야 할 것이다). 그러므로 예술과 장치의 정의는 서로 상충한다고 할 수 있다.

현재 어떻게 단어가 작동하는지를 알려면 우리는 인기 웹 사전들을 확인해봐야 한다. device는 다음과 같이 정의되어 있다.

> device [명사]
> 1. 장치 - 특정한 목적을 위하여 고안된 도구; "장치는 당신의 손목에 찰 만큼 작네요."
> 2. - 특정한 효과를 만들어내려고 고안된 예술적 작업의 부분.

3. - 교묘한 (속임수를 지닌) 술책; "그는 점수를 얻기 위해서는 어떤 장치도 사용할 만큼 비굴해질 수 있다."

4. - 장식적인 패턴이나 디자인(자수의 예)

5. - 상징적인 디자인(가문의 계보를 다루는 문장학의 예); "그는 자신의 방패에 있는 장치로 인지된다."
<div align="right">(http://www.thefreedictionary.com/)</div>

위키피디아(http://www.wikipedia.org/)는 최근 우리 대부분이 장치의 개념으로 인식하고 있는 것을 보여준다. 이에 따르면 장치는 전형적으로 다음의 예들이다.

·도구
·TV 세트와 같은 작은 전자기기
·기계나 기계의 기능적인 부분
·프린터나 네트워크 카드와 같은 컴퓨터의 구성인자
·휴대전화나 PDA와 같은 정보통신기기

두 가지 정의 모두에서 '장치'라는 단어는 예술과는 상관이 없어 보인다. 그러나 예술가의 작업은 사실 전형적인 장치의 형태를 띨 수 있다.

그림 14.6은 예술가 구와쿠보 료타クワクボリョウタ가 개발한 상용화된 제품 〈비디오 전구VIDEO BULB〉이다. 이 상품은 요시모토 홍업吉本興業에 의하여 유통되고 있는데 이 회사는 전기기기나 컴퓨터 사업과는 전혀 무관하며, 주로 TV 쇼와 무대의 스탠드업 코미디언을 조달하는, 일본에서 매우 잘 알려진 기업체이다.[52] 그 회사가 예술가의 작업을 배포하는 이유에 대해서는 이후에 논하겠다.

그림 14.6 구와쿠보 료타, <비디오 전구>.
사진출처: 예술가 제공.

〈비디오 전구〉는 실제로는 기억장치이다. TV 모니터의 비디오 입력 칸에 꽂게 되면 예술가가 만든 애니메이션 시퀀스가 화면에 나온다. 이보다 더 간단할 수는 없다. 애니메이션은 춤추고 뛰고 다른 행동을 취하는 가상 인물 형태를 재현해내는 거대한 픽셀로 이루어져 있다. 예술가가 애니메이션의 소프트웨어도 개발했다. 원래 아이디어는 구와쿠보와 메이와 덴키가 협업한 행위 예술을 위해 개발된 거대 벽 디스플레이 시스템으로부터 시작되었다. 착용할 수 있는 소형 버전도 〈비트맨BITMAN〉이라는 이름으로 상용화되었는데 요시모토 흥업에 의하여 유통된다.

메이와 덴키는 메이와 전기회사의 약자인데 도사 마사미치土佐正道와 도사 노부미치土佐信道 형제가 설립한 아트 유닛이다.[53] 마사미치가 정년퇴직하면서 노부미치가 회사와 직원들을 맡는 사장이 되었는데, 당시 직원들은 사실 직업 예술가들이나 학생 인턴들이었다. 작은 전자기기를 만드는 전형적인 소규모 제조 회사처럼 운영되면서 그들이 만든 기이한 악기들의 '상품 시연' 이벤트가 열렸다. 도사 형제는 예술가 대신에 '전문 경영인'을 타이틀로 내걸었다. 시연회에서 그들은 전기공학도들이 입는 전형적인 유니폼을 입었다. 회사의 '제품'은 저가의 열쇠고리나 재미있는 장난감 같은 장치, 거대한 로봇과 같은 도구의 형태로 상용화되었다. '메이와 노동조합'은 팬을 위하여 매달 저급해 보이는 뉴스레터를 발행한다. 메이와 덴키가 특이한 것은 예술가의 지위에 관한 것이다. 몇 년 전에 이 형제들은 요시모토 흥업이라는 스탠드업 코미디 계에서는 일본에서 가장 큰 프로덕션 회사에 채용되기로 결정했다. 도사 형제는 공식적으로는 회사에 고용되어 급여를 받는 연예인이고 TV나 무대에서 활동하는 코미디언이기도 하다. 메이와 덴키는 예술, 연예오락 산업, 사업, 상업화, 사회 사이의 관계에서 다층적인 메시지를 던지는 의식적인 결정을 내린 바 있다. 그들의 모순적인 행위 예술은 언제나 매우 재미있고 열광적인 팬의 지지를 받는다.[54]

하치야 가즈히코의 〈땡스테일ThanksTail〉은 상업적인 '예술'의 또 다른 예이다. 〈땡스테일〉은 운전자를 위한 특이한 소통 수단이며 〈이-카라E-Kara〉와 〈바우링궐Bowlingual〉 등의 특이한 제품으로 유명한 주요 장난감 회사인 다카라Takara의 자회사에 의하여 제조·유통되었다.[55] 부드러운 강아지 꼬리가 자동차의 뒤쪽에 부착되어 있다. 운전사가 다른 운전사에게 길을 비켜주어서 고맙다는 표시를 하고자 신호를 보내면 자동으로 작동하는 강아지 꼬리가 흔들린다. 예술가의 장시간 프로젝트는 무선 전송이 가능하게 되자 2004년에 드디어 상용화되었다. 하치야에게 아이디어는 상용화되어야만 의미를 지니는 것이며 따라서 그 아이디어를 좋아하는 사람은 누구든지 사용할 수 있다. 하치야의 목적은 전시에서 프로토타입을 보여주는 것이 아니다. 예술가는 자신의 소통 수단이 사람들에 의하여 향유되

길 원한다. 하치야는 사업 파트너를 구하려고 자신의 웹사이트에 아이디어를 선전했다.

〈땡스테일〉과 앞에서 소개된 〈인터 디스커뮤니케이션 머신〉의 예술가를 일본에서 유명하게 만든 것은 〈포스트펫PostPet〉이었다.[56] 그가 1996년에 개발한 이메일/가상 애완동물 소프트웨어는 전국에서 일약 성공을 거두었다. '모모Momo'라는 핑크 곰돌이와 그의 동료 〈포스트펫〉은 사용자와 소통할 수 있으며 배달된 후(즉 애완동물이 '집에 오다'라는 사인이 나올 때까지 다른 이메일 메시지들을 기다려야 한다)에는 그들의 친구들과도 놀 수 있고, 주인이 잘 돌봐주면 포스트펫 공원에 가려고 방을 떠날 수도 있다.[57] 아이보와 마찬가지로 〈포스트펫〉은 독립적인 행동과 인공생명체의 개인적인 성격 때문에 사용자들을 매료시킨다. 흥미로운 부분은 실제 '애완동물'과 마주치게 되는 예상치 못한 상황이 벌어지는 것이지만 〈포스트펫〉은 이메일의 소프트웨어로만 작동한다.

이와이 도시오의 〈일렉트로 플랑크톤Electro Plankton〉은 2005년 봄에 출시된 닌텐도 DS의 예술작품이다.[58] 이 작품은 사용자를 하나의 스크린으로 자유롭게 유도해서 10종의 '플랑크톤들'과 놀 수 있게 해준다. 소프트웨어의 포장에는 예술가의 의도를 존중하고자 '게임'이라는 단어가 사용되지는 않는다. 예술가는 오랫동안 독창적이지만 명확한 방식으로 이미지와 소리를 결합시킨다. 〈소리-렌즈 SOUND-LENS〉가 그중의 하나이다. 〈테노리-온TENORI-ON〉 시리즈는 사용자가 점을 화면 위에 위치시킴으로써 음악을 연주할 수 있게 한다. 이것은 반다이Bandai의 포켓게임 플랫폼인 원더스완WonderSwan 과 NTT도코모NTTDocomo의 휴대전화와 같은 여타의 플랫폼에서도 구현된다. 아이디어는 1990년대 초 그가 샌프란시스코과학관을 위해서 개발하고 이후 맥시스Maxis사에서 〈심튠SimTunes〉이라는 게임 소프트웨어 패키지로 출시한 〈음악곤충Music Insects〉으로 거슬러 올라간다.[59] 이와이에 따르면 아이디어는 핀들을 사용해서 소리의 시리즈를 만들어내는 일종의 음악 박스로부터 유래했다. 미리 고정된 메탈 핀 대신에 그의 〈테노리-온〉은 사용자가 전기를 사용해서 점을 위치시킬 수 있게 한다. 사카모토 류이치坂本龍一와 함께 작곡·연주한 아르스 일렉트로니카 상 수상작 〈이미지를 연주하는 음악 X 음악을 연주하는 이미지Music Plays Images X Images Play Music〉(1996)은 이러한 아이디어를 구현한 또 다른 예이다. 이제 마지막 버전의 프로토타입은 야마하와 협업해서 만들어졌고 '시그라프 05 떠오르는 기술과 예술 갤러리'에서 전시된 바 있다. 그것은 매우 간단해 보이지만, 단추 모양 LED의 행렬을 지닌 아름답게 만들어진 장치로, 입력과 송출이 동시에 가능하다. 사용하기 편리한 패널은 투명해서 사용자가 버튼을 눌렀을 때 사용자나 관람객 모두가 빛의 패턴을 양면에서 다 관찰할 수 있다. 예술가는 가까운 미래에 야마하를 통하여 이 제품을 상용화하고자 계획하고 있다.[60]

〈비디오 전구〉, 〈비트맨〉, 〈땡스테일〉, 〈테노리-온〉 등의 '예술 제품'들 간에는 공통된 특징이 있다. 앞에 언급된 예술가들 - 그리고 다른 예술가들 - 에 의하여 만들어진 다른 장치들도 이러한 특징을 공유한다. 이들은 사용자 친화적이고 기술의 사용을 사용자에게 투명하게 보여준다. 디자인은 장식이 없이 단순하다. 메탈, 플라스틱과 같은 산업적인 재료들이 사용된다. 그들은 단순하고 실용적으로 보이지만 아이디어와 기능은 예술적인 개념에서부터 출발했다. 그들은 사용자로 하여금 창조의 새로운 형식, 예상치 못한 소통의 채널, 또는 미디어를 이해할 때 대안적인 시각을 발견하게끔 유도하는 장치들이다. 사용자들은 갤러리나 미술관에서만 한정된 접근성을 갖는 것이 아니라 스스로, 언제나, 어디서나 이 제품들을 즐길 수 있다.

대량복제 기술의 시대에 고안된 오브제들은 플라스틱이나 다른 흔하고 덜 비싼 재료들로 수없이 복제되는데, 덕택에 누구나 자기 삶의 스타일에 맞게 즐길 수 있게 되었다. 디지털 기술은 원본과 복제품 간에 차이가 없는 동일한 복제품을 만들어내는 일이 가능하게 만들었다. 베냐민이 제기한 질문은 이제 한층 비판적인 단계에 이르렀다. 대량복제 기술의 시대에 예술 작업의 '아우라'는 무엇인가?

예술가들은 다음의 질문을 던질 수 있다. 만약 컬렉터에게 예술 작업을 파는 것이 존경할 만하고 올바른 일이라면 우리는 예술 작업들을 예술의 외부에 존재하는 더 접근하기 쉬운 채널을 통해 덜 비싼 가격에 젊은 옹호자들에게 전달해야 하는가? 그것이 더 공정하고 의미 있지 않은가? 그리고 만약 예술 작업이 복제되고 널리 유통될 수 있다면(무라카미의 경우에서와 같이 심지어 편의점에서도 가능하다면) 예술, 디자인, 다른 일상적인 상품들 간의 경계선은 어디에 존재하는가? 답하기 쉬운 것은 아니지만 이러한 질문들에도 받아들여야 한다.

전후 미술사와 디바이스 아트

새로운 미디어아트의 형태를 추구하는 예술가들은 전통적인 미술 시장의 패러다임에 도전하기도 한다. 사실, 이러한 질문은 이미 던져졌고 어떤 측면에서는 뒤샹과 같은 작가에 의해 그의 상용화된 〈회전 부조〉를 통하여, 플럭서스Fluxus 예술가들의 〈연례 박스들Year Boxes〉에 의하여 응답되었다. 니콜라스 쇼퍼Nicholas Schoffer는 행위 예술에서 그의 빛 조각 시스템인 〈루미노Lumino〉(1968)를 사용했을 뿐 아니라 변화하는 빛의 패턴을 집에서도 즐기고자 하는 이들을 위하여 필립스를 통해 상용화했다. 그

러나 이러한 실험적인 시도들은 상대적으로 희귀했고 성공하지 못했다.

2차 세계대전 이후 1950년대부터 1970년대까지 일본 미술계를 살펴보면 전통적인 예술을 부정하는 흐름이 미국이나 유럽에서 일어났던 동시대 미술에 비해서도 더 과격한 방식으로 실행되었다는 점이 확실하다.

구타이ぐたい[v] 예술가들은 적극적으로 1950년대 '행동'에 참여했고 "회화를 제외한 모든 것이 보존되어야 한다"라는 것을 실험했다. 이러한 액션은 이후 앨런 캐프로Allan Kaprow의 주요 텍스트인 『아상블라주, 환경, 해프닝Assemblage, Environment, and Happenings』에서 해프닝의 원형으로 여겨졌다.[61] 구타이 예술가들이 행한 행위 예술들은 해프닝 이전에 - 이 분야의 선구자로 여겨지는 캐프로가 실험하기 2년 전에 - 일어났고 전 세계적으로 일상적인 것이 되었다. 구타이의 행위는 재료(황토, 나무, 종이, 빛, 전구 등)와 신체 사이의 간섭이었다. 그들은 일상적인 재료들을 그것들의 특성을 변형시키지 않은 채 사용했는데, 새로운 물질적(예술가-행위자를 위한)이고 시각적(관람객을 위한)인 경험들이 간섭을 통해서 일어났다.

1956년, 구타이의 리더였던 요시하라 지로吉原治良는 다음과 같이 개념을 정리했다.

> 현재 우리가 아는 바에 따르면, 여태껏 예술 작업은 우리가 보기에는 대체적으로 열정으로 끼워 맞춰진 가짜들이다. … 구타이 예술은 재료를 변화시키지 않는다. 구타이 예술은 재료에 삶을 불어 넣고자 한다. 구타이 예술은 재료를 왜곡시키지 않는다. 구타이 예술에서 인간의 영혼과 재료는 서로 대립하면서도 조응한다. 재료들은 결코 영혼과 스스로 타협하지 않는다. 영혼은 결코 재료를 압도하지 않는다. 재료가 손상되지 않은 상태를 유지하게 되면 그것의 특징을 드러내게 되고 이야기하기 시작하고 심지어 울기도 한다. 재료를 더욱 완벽하게 활용하고자 할수록 영혼도 활용하게 된다. 영혼을 강화함으로써 재료는 영혼의 절정에 이르게 된다.[62]

가장 적극적인 멤버 중 하나인 다나카 아츠코田中敦子는 전기 회로를 이용해서 〈종Bell〉(1955)과 〈전기 드레스Electric Dress〉(1956)라는 작업을 만들었다.[63] 〈종〉을 통하여 관객은 스위치보드와 상호작용해서 화랑 공간에서 전기로 이어진 종의 시리즈를 울릴 수 있었다. 다나카는 다른 형태와 색상으로 된 많은 빛의 전구들을 연결시킴으로써 〈전기 드레스〉를 만들 수 있었고 그녀 스스로가 행위 예술에

v 1954년 일본에서 결성된 아방가르드 미술 그룹. ぐたい는 구체具体를 뜻하며 기존의 예술 개념을 타파하는 추상적인 회화 형태 및 퍼포먼스, 오브제나 환경적인 요소 등과 결합된 미술을 추구하였다.

서 '드레스'를 입었다. 드레스는 그녀가 입지 않을 때는, 개념적인 차원에서 더 구체적인 계획까지 다른 단계들을 보여주는 예로 〈전기 드레스〉의 드로잉들과 함께 벽에 전시되었다. 이러한 작업들은 디바이스 아트와 흥미로운 유사성을 띤다. 이후 다나카는 이들 드로잉에 근거해서 회화 작업에 전념하게 되었다.

구타이 예술가들의 주력 분야는 궁극적으로 액션 페인팅으로 향하게 되었고 - 미술계가 그들의 실험적인 행위들에 아직 확실히 준비되지 않았기 때문일 수도 있다 - 그들은 국제적인 연대를 추구했다.[64] 그러나 그들의 '액션 회화'는 결과보다는 과정에 집중되어 있었다. 그것은 회화가 행위 예술이기보다는 개인적인 과정이었던 잭슨 폴록과는 흥미로운 대조를 보여준다.[65]

그들의 접근 방식이 종국에 변화하기는 했으나, 재료에 대한 그들의 원래 태도는 국제적인 미술계 현장의 관점에서 볼 때 독립적으로 형성되었다는 점에서 특별히 언급될 만하다. 구타이가 디바이스 아트에 직접적인 영향을 미쳤다고 하는 것은 아니다. 분명히 거기에는 명백한 차이가 있었다. 실제로 구타이 예술가들은 언제나 그들이 순수·고급 예술의 분야에 속한다고 인식했던 것에 반하여 디바이스 아트는 예술과 다른 분야들 간의 경계에 도전한다. 그럼에도 불구하고 모노Mono, もの(또는 모노하MonoHa라고 불리는데, 모노는 재료를, 하는 집단을 의미한다)의 개념에서도 확실히 드러난 바와 같이 재료와 재료의 자연적인 특성에 관하여 존중한다는 것은 일본 문화에서 디바이스 아트의 등장을 돕는 무엇인가가 있음을 의미한다. 땅 밑에서 보이지 않는 네트워크를 형성하고 다른 장소와 시간에 싹이 트는 대나무 숲 뿌리와 같이 예술가들과 관람객을 재료와 자연적 특성에 주목하게 하는 내재된 문화적 구조가 존재하는 듯하다.

1970년대 모노하 예술가들은 나무나 돌과 같은 자연적인 재료들을 사용하는 것으로 유명했다. 다양한 재료들의 본성을 존중하고 그것들을 정교하게 사용하는 것은 일본 디자인, 공예, 건축 조경 디자인의 전통이다. 자연적인 형태나 다양한 종류에 대한 이와 같은 관심은 자연에 대한 일본인들의 전통적인 태도와도 맞닿아 있다. 자연과 재료들은 정복되거나 인간 활동을 위한 단순한 자원으로 인식되기보다는 그 자체로 존경받을 만하다. 우리는 그것들로부터 흥미로운 형태, 옷들을 발견하게 되고 우리의 목적을 위해 창조적으로 사용하며 그들의 자연적인 아름다움을 향상시키고자 조작하기까지 한다 - 그것의 본성을 바꾸지 않으면서 이 모든 것을 할 수 있다. 일본 문화에서 통주저음basso continuo과 같은 이러한 태도는 자연의 돌을 사용하는 조경 건축이나, 원래의 상처를 활용하는 도자기, 또는 분재 등과 같은 많은 예를 통해 쉽게 이해될 수 있다. 전형적인 유럽의 기하학적인 정원과 일본 정원

의 명백한 대비는 자연에 대한 그들의 확실히 다른 태도를 보여주는 것이기도 하다. 이 에세이의 목적은 문화의 그러한 차이점들이 생겨난 이유를 분석하는 것이 아니다. 그러나 널리 받아들여지는 통념을 소개하는 일도 중요해 보이는데, 이 통념에 따르면 태풍·지진·화산 폭발과 같이 예상치 못하고 피할 수 없는 자연 재해가 얼마간 규칙적으로 도래하는 일이 아마도 일본 문화에 내재되어 있을 것이다.

구타이, 모노, 우리가 현재 일본 미디어아트에서 경험한 것들 사이에 직접적으로 알려진 상관관계는 없다. 동시대 미디어 예술가들은 보통 일본의 1960년대와 1970년대 예술 운동들로부터 직접적으로 영향받지는 않았다. 오히려 우리가 발견하게 되는 것은 일본의 문화적인 토양에 깊게 내린 뿌리이며 이것은 예술가, 디자이너, 공예가, 그리고 소비자에 이르기까지 재료의 사용에 민감하게 반응하도록 만들었다.

전후 일본 미술사를 더 깊게 살펴보면, 1960년대 초의 《요미우리 앵데팡당読売アンデパンダン》 또한 당시 일본 예술의 흐름에 대한 흥미로운 통찰력을 던져주는 예이다.

《요미우리 앵데팡당》(1949~1963)은 일본에서 가장 큰 신문사인 요미우리신문사가 도쿄에서 매년 열리도록 후원하는 전시이다. 이 전시는 심사위원이 없었으므로 달리 화랑이나 미술관에서 전시되기 어려운, 젊고 실험적인 예술가들의 작업을 처음 선보이는 자리가 되었다. 그들은 구타이 예술가들에게도 영향을 어느 정도 미쳤던 아카데믹한 패러다임으로부터도 자유로웠다. 결과적으로 몇 가지 재미있는 특징이 나타나는데 그것은 빈 병이나 옷핀을 비롯한 일상적인 물건을 사용한다든지, 행위 예술과 설치 미술을 결합시킨다든지, 미디어의 출현을 감지하는 것 등이었다.

도쿄에 기반을 둔 예술가 세 명이 만든 하이레드센터Hi Red Center는 《요미우리 앵데팡당》에서 결성되었고 이후 사회적인 이슈에 대한 더욱 강력한 참여 의식 속에서 이러한 특징들을 발전시켰다. 그들의 많은 행위(해프닝들)는 익명으로 행해졌고 삶과 예술, 일상적인 오브제와 프로젝트 사이의 구분들은 의식적으로 파괴되었다.[66]

물론 이 에세이의 목적이 적지 않은 수의 예술가들이 전후(《요미우리 앵데팡당》을 포함해)에 경험했던 자유가 사라졌다고 느끼고 뉴욕으로 이주했을 때, 전후 일본 아방가르드 예술 운동이 어떻게 발전되었는지를 자세히 논하는 것은 아니다. 이들 예술가들은 플럭서스 운동에 참여했고 결국 현재 미디어아트의 일부가 되었다.[67] 더 많은 분석이 여전히 필요한 부분이다. 하지만 1950년대부터 1970년대까지의 이러한 운동들은 현재 디바이스 아트라고 제안된 것과 평행선 위에 있거나 흥미로운 유사성을 띠고 있다. 이러한 유사성 – 재료에 대한 특정한 태도, 기술에 대한 개방성, 기존 예술 체계에

대한 부정 - 은 적어도 부분적으로는 일본의 문화와 역사적인 배경을 공유한 결과라고 이해될 수 있다. 두드러진 차이점은 그것이 일어난 사회에 있을 뿐이다. 뒤샹의 〈회전 부조〉와 쇼퍼의 〈루미노〉는 일상적인 생활로부터 예술이 분리된 사회에서는 성공할 수 없다. 우리 시대 예술과 오락은 대중문화의 한 부분으로 소비된다. 디지털 기술과 '글로벌' 경제는 우리로 하여금 신속하게 전 세계에 걸쳐 동일한 복제본을 만들고 유통시킬 수 있도록 함으로써 원본과 복제의 관계를 변화시켰다. 예술과 기술의 소통은 계속적으로 발전될 것이다. 디바이스 아트는 디지털 시대의 새로운 개념인 동시에 일본과 전 세계적으로 아방가르드 예술가들이 실험했던 것들을 포함하는 과거의 예술과 문화에서 우리가 이미 목격한 바를 계승한 것이다.

번역·고동연

주석

1. 발터 베냐민은 미디어 기술이 예술에 미치는 영향에 대해 지적했다. Walter Benjamin, "The Work of Art in the Age of Mechanical Reproduction" (1936), in *Illuminations*, trans. Harry Zohn (London: Fontana, 1973) 참조. 과학과 기술은 사회를 지탱하고 변화시키는 반면에 그것의 발전은 사회와 문화적인 조건에 의하여 크게 결정된다. 예술, 과학, 기술, 사회 간의 상호 의존 관계는 복잡한 것이다. 그 주제에 대한 단정적이고 완결된 해석을 제공하는 것이 이 에세이의 목적은 아니다.

2. 예를 들어, 광학의 발견과 발명은 리얼리즘의 성립을 통하여 예술에 직접적인 영향을 미쳤으나, 망원경이나 현미경을 포함한 과학적인 발견을 가능하게 한 기술은 세상에 대한 사람들의 시각을 바꾸고 점차로 사회 자체를 개혁했다.

3. 크리스 커닝엄Chris Cunningham이 만든 비요크Bjork의 〈모든 것은 사랑으로 그득하다All if Full of Love〉의 뮤직 비디오는 실은 2001년 베네치아 비엔날레에서 선보였다.

4. 베냐민이 기술 복제 시대에서의 아우라의 성격에 대해 질문을 던졌지만 미술 시장은 판화에 숫자를 매기고 "원본 판화"를 강조함으로써 이에 대응했고 결과적으로 기술이 제시한 가능성을 부정하거나 무시했다. 미술 체계가 물리적인 오브제에 의존하는 한 디지털 예술은 별 승산이 없는데, 물리적인 오브제는 가치를 올리는 역할을 하는 특이하고 한정된 에디션을 유지하면서 미술관이나 컬렉터에 의하여 구매된다.

5. 매클루언은 그의 중요한 책 *Understanding Media: The Extensions of Man* (New York: McGraw-Hill, 1964)에서 미디어 기술에 의하여 불어닥치게 될 큰 타격에 대비하여 사회에 미리 예방접종을 놓는 예술가들의 역할에 대하여 주장한 바 있다.

6. 예를 들어 안자이 도시히로安斎利洋와 나카무라 리코中村理恵子와 같은 예술가들은 함께 연결해서 짓는 시의 오래된 전통에서 영감을 얻어서 1992년에 <렌가Renga>를 시작했다. 직역하자면 '이어진 이미지'를 의미하는 <렌가>는 연결된 시들로 만들어진 전통적인 렌가連歌의 언어적 유희이다. '가'는 중국어로는 다른 문자이기는 하지만 쓰였을 때 시와 이미지를 동시에 의미한다. http://www.renga.com/renga.htm/를 참고하라. 그것은 서구의 독창성의 개념에 도전하는 것이고 넷상에서 새로운 방식의 창조성을 추구하는 것이다. 더 자세한 정보는 http://www.renga.com/에서 찾을 수 있다. Toshihiro Anzai, "Renga Note," originally included in *Proceedings of the IMAGINA Conference*, INA, Paris/Monaco, 1994, http://www.renga.com/archives/strings/note94/index.htm/.

7. 일본은 예수회 선교단의 방문이 사회에 심각한 영향을 끼친 이후에 250년 가까이 외국(중국과 네덜란드는 제외)에 대하여 국경을 봉쇄했다. 로스앤젤레스카운티미술관의 최근 전시(일본 국립미술관으로부터 시작된 소규모의 투어 전시)는 어떻게 메이지 유신이 존재하는 시각 문화로부터 '예술'에 상응하는 것을 찾고자 했는지를 보여준다. *Japan Goes to the World's –Fairs: Japanese Art at the Great Expositions in Europe and the United States, 1867~1904,* exhibition catalog, Tokyo National Museum, 2004를 보라. 일본의 원래 전시 제목은 "국제 박람회의 동서 예술들, 1855~1900 : 파리, 비엔나, 시카고Arts of East and West from World Expositions, 1855~1900: Paris, Vienna, and Chicago"(2004)이다.

8. 18세기 중반에 이르러 예술가들과 그들의 후원자들은 국가 전역에 걸쳐 네트워크를 형성했다.

9. 가구들의 수는 최소로 유지되었다. 일본에서 인테리어 장식의 개념은 서구, 특히 빅토리안 시대풍 집 장식의 경우와 매우 다른 것이었다. 일본을 방문한 서구인들은 일본의 '매우 검소해' 보이는 집에 자주 놀란다.

10. 이 공간은 '도코노마とこのま'라고 불린다. 계절에 맞는 그림이나 서예가 선택되고 걸린다. 사용되지 않을 때는 두루마리 상태로 나무 박스 안에 보관된다. 생활 속 계절의 변화는 중요하게 고려된다.

11. 종이는 귀했기에 다양한 방식으로 재활용되었다. 1867년 일본이 국제 박람회에 처음으로 참여했을 때 인상파 화가들이 포장 재료로 사용된 목판화를 발견했다는 유명한 에피소드가 있다. 확인되지는 않았으나 이 이야기는 판화가 현재의 신문이나 잡지와 어떤 방식에서는 유사했음을 보여준다.

12. 중세 시대로 거슬러 올라가는 게임은 부자가 아닌 사람들 사이에서도 중요한 문화적 오락으로 여겨졌다. 사실 닌텐도는 1899년 게임 카드를 출판하는 출판소로 출발했다. 일본의 게임 문화에 대해서는 Machiko Kusahara, "They Are Born ro Play: Japanese Visual Entertainment from Nintento to Mobile Phones," *Art Inquiry* 5 (14), Cyberarts, Cybercultures, Cybersocieties, ed. Ryszard W. Kluszczynski (2003)를 참조.

13. 발명가, 문인, 화가인 히라가 겐나이平賀源内(1728~1779)는 유화와 에칭을 마스터했고, 서구 회화의 수법을 다른 이들에게 가르쳤다. 그는 발전기를 발명한 것으로 가장 유명한데, 서구의 1차 자료로부터 이를 어떻게 만들지를 배우고 경이와 오락을 위한 장치(예를 들어 전기 충격을 유흥에 사용하는 등)로 실현시키는 데에 성공했다.

14. 문화에 따라 예술뿐 아니라 연관된 개념들도 다르다. 사회학자인 요시다 미스쿠니吉田光邦는 일본 놀이의 성격을 분석했다. Mitsukuni Yoshida et al., *Asobi: The Sensibilities at Play* (Hiroshima: Matsuda Motor Corp., 1987) 참조. 또한,

Kusahara, "They Are Born to Play"를 참조.

15. 조정을 위한 화가들의 공식적인 집단이 있었으나 그들은 도시 사람들의 필요도 만족시켜야 했다. 또한, 서예적인 중국식 수묵화에 대한 높은 평가는 '고급' 예술과 '저급' 예술의 구분을 가능하게 했다.

16. 일본 미술 교육에서 19세기 말 서구 스타일과 일본의 고전주의 사이의 갈등에 관해서는 Machiko Kusahara, "Panorama Craze in Meiji Japan," in *The Panorama in the Old World and the New: 12th International Panorama Conference New York 2004*, ed. Gabriele Koller (to be published in 2006)를 참고.

17. 1960년대와 1970년대 구타이와 모노 운동은 흥미로운 특징을 지니는데, 이는 재료·공간·소모품에 대한 일본인들의 태도를 고려하면 더 잘 이해할 수 있다. 디바이스 아트의 개념은 이러한 운동들을 참고했으나 이번 에세이는 지면 관계상 이를 충분히 다루지는 못한다.

18. 예술가-디자이너인 노구치 이사무野口勇가 그 예이다.

19. 독창성과 창조성에 대한 일본적인 태도의 전통에 관하여 저자의 에세이 "On Originality and Japanese Culture-Historical Perspective of Art and Technology: Japanese Culture Revived in Digital Era" (http://www.worldhaikureview.org/5-1/whcj/essay kusahara.htm/)를 참고하라.

20. "다카시 무라카미의 슈퍼플랫 박물관Takashi Murakami's SUPERFLAT MUSEUM"은 선두적인 장난감 회사 다카라Takara, 가장 유명한 '미니어처 피규어' 제작 회사 카이요도Kaiyodo와 무라카미 팩토리의 조인트 프로젝트였다. 예술가는 그의 '오리지널' 조각 <미스터 고2>가 뉴욕의 크리스티 경매에서 2003년 5월에 567,500 달러의 경이로운 가격에 팔리게 되자 이 프로젝트를 구상하게 되었다. 가격은 예술가의 예상을 뛰어넘는 것이었다. 이 프로젝트는 많은 모순점을 지닌다. 미니어처 버전의 가격은 달러와 엔 사이의 종전 고정된 환율을 참고로 했는데, 환율은 일본과 미국의 전후 관계를 상징하는 것이다. 츄잉껌 또한 일본에 주둔했던 미국 병사들과 단시간에 일본에 물밀듯이 들어왔던 미국 문화를 상징한다.

21. 이러한 쇼쿠간しょくがん, 食玩(음식+ 장난감)은 일본 대중문화의 중요한 부분이 되었다. 거의 모든 것이 캔디로 소형 제작될 수 있다.

22. 미니어처나 작은 물건에 대한 일본인들의 사랑은 이러한 소장 아이템들의 인기를 통해 나타난다.

23. 실질적으로 세 가지 시리즈가 있었는데, 이들은 동경의 새로운 예술, 문화, 정보통신 산업의 중심지인 롯폰기 힐에서만 살 수 있었다. 무라카미는 이 롯폰기 복합시설을 위해 캐릭터들을 디자인했다.

24. 역사적인 배경은 조심스럽게 이전되었는데, (가족과 고정된 공간에 포함된) 병풍과 미닫이문은 여성의 현대적인 삶을 반영하기 위해 (개인적이고 들고 다닐 수 있는) 가방으로 대치되었다.

25. 준대량생산이라고 할 수 있는데 카이요도의 미니어처나 루이뷔통의 가방은 수공예와 대량생산 체계의 중간쯤에서 만들어지기 때문이다. 고객들 또한 특권 귀족 계층의 일원은 아니지만 그들은 스스로를 디자인과 예술의 '전문 향유층'에 속한다고 믿고 있다. 이러한 믿음이 대중문화의 특징이기도 하다.

26. 하치야와 메이와 덴키에 대한 추가적인 정보는 다음을 참조. http://www.petworks.co.jp/~hachiya/workds/index.html, http://www.maywadenki.com/ index.html.

27. 몇 년에 걸친 이와이의 연구로부터 결실을 맺은 이 작업은 드디어 2005년에 NHK와의 협업을 통하여 완성되고 전시되었다. 기술적인 정보(일본어로)는 http://www.nhk.or.jp/pr/marukaji/m-giju148. html을 참조.

28. 그와 같은 간섭은 전 세계적으로 구현되고 있으나 일본 예술가들 사이에서는 훨씬 더 흔한 것이다.

29. 예술가 라파엘 로자노-헤머Rafael Lozano-Hemmer, 크리스타 좀머러, 로랑 미뇨노는 많은 '개방성'을 가지고 작업을 만들지만 상호 소통적인 작업은 반드시 참여자들의 자율적인 경험을 위한 여지를 더 남겨놓지는 않는다. 예를 들어 에두아르도 칵의 <창세기Genesis>에서 참여자들은 박테리아가 UV 램프로 변신하게 돌연변이를 돕지만 각각의 참여자들은 이벤트의 원인과는 무관하다. 참여자들은 설치를 관찰하고 작업을 통해 예술가가 무엇을 하고자 하는 바를 이해하고, 그리고 나중에서야 예술가가 예상했던 결과에 대하여 알게 된다. 각각의 참여자들의 경험이 모두 유사하다.

30. 시그라프는 컴퓨터 그래픽과 가상현실을 포함한 디지털 이미지 기술의 분야에서 가장 중요한 국제 컨퍼런스이자 전시이다.

31. 학생들의 작업은 IVRC 04(대학 간 가상현실 콘테스트)를 통하여 구현되고 일본의 가상 사회라는 조직에 의하여 기획된다. 경쟁은 실험적이지만 비싸지 않은 기술에 의해 구현되는 설득력 있는 개념에 집중하고 예술과 공학 학생들의 협업을 북돋는다.

32. 올해 엔트리에 대한 공고는 다음과 같다. "시그라프 2005 이머징 테크놀러지는 디지털 기술 너머로 나아가고 예술과 과학의 경계를 모호하게 하며 사회적인 통념을 변화시키는 작업을 찾고 있다. … 예술과 과학의 융합이나 변형에 집중한 실험적인 작업이 특별 고려 대상이다. 이머징 테크놀러지와 예술 갤러리는 상호 소통적인 제출물을 유치하고자 한다."

33. MIT 미디어랩에서 텐저블 미디어 그룹Tengible Media Group을 이끌고 있는 이시 히로시石井裕는 미디어아트 전시에 그의 작업을 선보인 연구자의 또 다른 예이다.

34. CAVE는 일리노이 대학과 나사에서 개발된 3D 실제 이미지와 오디오로 된 방 크기의 다용도의 정형화된 가상현실 환경이다. http://archive.ncsa.uiuc.edu/SCD/Vis/Facilities/ 를 참조.

35. 일본 문화에서는 '진짜'와 '가짜' 사이의 경계선이 더 많이 열려 있다고 지적되어왔다. 이것은 왜 일본에서 혼용된 리얼리티가 더 많이 받아들여지는지에 대한 부분적인 설명이 될 수 있다. 그러나 아직도 추가 분석이 필요한 이유는 일본에서 사이버 공간으로 사용자를 초대하는 게임은 보편적인 데에 반하여 가상현실 예술은 왜 인기가 덜한지를 알기 위함이다. 그러나 다른 한편으로, 혼용된 리얼리티 기술은 비디오 아케이드에서는 완벽하게 활용되어왔다. 이러한 경향은 <눈장난감EyeToy>의 예와 같이 최근 개인 게임 콘솔과 포켓 게임에서 얼마간 성공적으로 소개되어오고 있다.

36. 코나미의 DDR은 1998년 일본 아케이드에서 처음 소개되었다.

37. Frederik Schadt, *Inside the Robot Kingdom: Japan, Mechatronics, and the Coming Robotopia* (Tokyo: Kodansha International, 1988).

38. 신토는 애니미즘의 흔적을 간직한 전통적인 일본의 종교이다.

39. 남성 노동자들이 그들의 로봇에 여성의 이름을 붙여주는 것은 흥미롭고 아마도 놀랍지는 않은 일일 것이다.

40. 애니미즘을 주요 원인으로 지적함으로써 논의는 다소 신비스럽게 결론이 맺어지고는 한다. 더 나쁜 경우는 애니미즘이 원시적인 사회에만 속하고 기독교와 같이 확실히 성립된 종교에 비하여 열등하다는 널리 공유된 서구의 생각이다. 이와

같은 인식은 사람들의 논리적인 사고를 막는다.

41. 애니미즘과의 연관성은 사용하던 도구를 버릴 때 수반되는 전통적인 의식 속에서 발견된다. 의식을 통해 사용자는 자신들의 오래된(이제는 쓸모가 없어진) 도구에 감사하고 그것들을 단순히 불필요한 물건으로 버리는 대신에 (정신적으로) 다른 세상으로 보낸다. 그러나 이것은 사용자가 도구들이 영혼을 지닌다고 믿는 것을 의미하지는 않는다. 사람들이 악기, 운동화, 카메라, 자동차 등 자신이 편안하게 오랫동안 사용했던 개인적인 물건들에 집착하는 감정을 갖고 쓰레기통에 그것들을 버리기를 주저하는 경향을 보이는 것은 오히려 보편적이지 않은가?

42. 이와 같은 도구들을 만드는 것은 일본 기술의 역사에서 중요한 부분인 공예 기술을 필요로 한다.

43. 꽃을 배열하는 데에 사용되는 몇 종류의 가위가 있다. 그것들은 모두 단순하지만 아름답고 각 분파에 따라 디자인이 결정된다. 만약 당신이 특별한 계파에 합류하게 되면 당신은 그 분파의 미학을 드러낼 수 있는 '올바른' 도구를 사용해야 한다.

44. 예를 들어 불규칙한 형태를 갖고 있으나 미학적으로 흥미롭고 완벽하게 기능적인 차 대접은 매우 가치 있는 것으로 여겨진다. 재료의 예상치 못하거나 적절한 사용은 다른 형태의 유희이다. 일상에서 사용되는 단순한 한국식 밥그릇 몇몇은 대접하기 용이한 것으로 '판명되었고' 차 의식을 위한 가장 비싼 그릇이 되었다.

45. Barbara Maria Stafford and Frances Terpak, *Devices of Wonder: From the World in a Box to Images on a Screen* (Los Angeles: Getty Trust Publications, 2001).

46. Yorinao Hosokawa, *Karakuri Zui* (1796).

47. 찻집에서 그와 같은 자동장치를 목격하게 된 것에 관한 기록이 있다. 오사카에 거주하던 에도시대 주요 문인인 이하라 사이가쿠井原西鶴는 그의 하이쿠와 1675년에 발행된 부록문에서 차를 대접하는 인형의 바퀴 메커니즘을 묘사하고 있다. 18세기 말부터 19세기 초까지 에도시대 지방에 살았던 대표적인 시조 시인 고바야시 잇사小林一茶의 한 시조는 차를 나르는 인형에 관한 것이다. 티몬 스크리치Timon Screech는 그의 흥미롭고 유익한 책 *The Western Scientific Gaze and Popular Imagery in Late Edo Japan* (Cambridge: Cambridge University Press, 1996)에서 일본의 자동장치(가라쿠리からくり)에 대하여 썼다.

48. 랑의 <메트로폴리스>를 오토모 가츠히로大友克洋와 다른 이들이 만들어서 현재 애니메이션 영화로 관람이 가능한 데즈카 오사무手塚治虫의 버전에 비교해보면 로봇에 대한 상반된 태도가 확실하게 드러난다.

49. 데즈카 오사무의 <아스트로 보이Astro Boy>(원래 제목은 <아톰>)는 그러한 감정을 표현한다.

50. http://cosmos.hc.uec.ac.jp/protrudeflow/works/002/.

51. Stafford and Terpak, *Devices of Wonder*.

52. http://www.yoshimoto.co.jp/.

53. 원래 메이와 덴키는 1990년대 초반에 몇 년 동안 소니뮤직엔터테인먼트사SME에서 실험적으로 기획한 '예술 예술가 오디션'을 통해 등장했다. 그들은 SME에서 마련한 아티스트 레지던시 프로그램에서 수상했다. 프로그램이 끝났을 때 새로운 형태의 오락에 관심을 갖고 있었던 요시모토사로부터 연락이 왔다. 그들은 제안을 받아들였고 한 걸음 더 나아가서 연예 사업 회사에 고용되어서 월급을 받았다. 이것은 요시모토사에 의해 유통되는 그들 상품의 배경이다. 이와 같은 상황은

예술과 연예 산업 사이의 공통된 이해관계가 없었다면 불가능했을 것이다.

54. 사실 회사명은 아버지가 설립하고 운영했던 엔지니어링 회사의 이름이며 회사는 거대한 사업체에 의해 희생당했다. 구식 스위치, 전구, 그리고 다른 전기 장치들 – "100볼트 전류 – 위험!"이 모토이다 – 을 사용해서 만든 일련의 '단순 기술' 도구들은 일본의 전후 경제적 성장을 지탱했으나 전기 시대 생존에는 실패한 소규모 제조 회사들과 그들의 노동자들을 상징한다.

55. <이-카라>는 마이크의 형태를 띤, 사용이 편리한 통합형 가라오케 시스템이다. 바우링궐은 강아지의 언어를 인간을 위하여 번역하고 미야우링궐Meowlingual은 고양이의 언어를 번역한다. 이러한 하이-테크 장난감들은 일본 대중문화에서 점차로 중요한 역할을 하고 있다.

56. <포스트펫>은 소프트웨어에 기반을 두고 있기에 디바이스 아트의 분류에 속하지는 않는다.

57. 이것은 소니 커뮤니케이션 네트워크상의 다양한 플랫폼에 의하여 구동된다. 전국적인 성공을 거두었고 소니 회사의 '마스코트'로 사용되기도 했다. 상업적인 서비스를 위하여 디자인되었으나 그 성공은 확실히 하치야의 소통 개념 덕택이었다. 추가 해석은 Machiko Kusahara, "The Art of Creating Subjective Reality," *Leonardo* 34 (2001) 을 참조.

58. http://electroplankton.com/. 닌텐도는 TV광고 시리즈와 함께 DS의 주요 콘텐츠로서 이 소프트웨어를 출시했다.

59. http://ns05.iamas.ac.jp/~iwai/simtunes/. 원래 닌텐도에 의하여 출시되기도 했다. 이와이 도시오는 다른 '게임' 소프트웨어 <비쿠리 마우스Bikkuri Mouse>를 출시했는데 소니의 플레이스테이션을 위한 아트유닛 우루마 델비Uruma Delvi와의 협업으로 개발된 것으로, 게임이라기보다는 협업용 드로잉 도구에 가깝다.

60. 실상 이와이 도시오는 훨씬 이전인 1990년대에 후지 텔레비전과 함께 상업적인 작업을 만들었다. 그는 닌텐도 게임 컨트롤러와 연결된 PC용 실시간 애니메이션-이미지 구성 시스템을 개발했다. 프로그램 '우고우고 루가Ugo Ugo Lhuga'는 엄청난 성공을 거두었고 다른 TV 스테이션에도 PC용 시스템을 사용하도록 부추겼다.

61. Shinichiro Osaki, "Body and Place: Action in Postwar Art in Japan," in *Out of Actions: Between Performance and the Object, 1949~1979*, ed. Paul Schimmel and Kristine Stiles (London: Thames and Hudson, 1998), 125~126.

62. Jira Yoshihara, "The Gutai Art Manifesto," *Geijutsu Shincho* (December 1956).

63. <종>은 2005년에 다시 제작되었고 동경에 있는 인터-커뮤니케이션 센터에 전시되었다.

64. 요시하라의 원래 배경이 화가였다는 점이 계기가 되었을 수 있다. 프랑스의 비평가이자 화상, 앵포르멜 예술의 리더였던 미셸 타피에Michel Tapie와의 만남이 아마도 이러한 방향성을 심화시켜주었을 것이다. 타피에는 살아남아서 컬렉션의 부분이 될 수 있는 '회화'를 특별한 것으로 중시했다. 이후 타피에는 네오다다이즘 행위 미술가인 우시오 시노하라篠原有司男에게 제안하여 행위 예술의 끝에 그의 작업을 모두 부수는 대신에 브론즈로 액션 조각을 만들도록 했다.

65. Osaki, "Body and Place," 148~149, 155. 그들의 행위는 잭슨 폴록의 액션 페인팅에 비견될 만하게 등장했다.

66. 예를 들어, 1964년 그들은 도쿄올림픽게임 기간 동안 흰 유니폼을 입고 과학자로 연기하면서 도쿄의 인도를 청소했다. 이후, 창립 멤버인 아카세가와 겐페이赤瀬川原平 - 예술가·문인으로서 현재도 아직 왕성하게 활동하고 있다 - 는 아트 프로젝트로 천 개의 엔화를 복사했고 이로 말미암아 법정에서 패소하게 되었다. 이 사건에는 그를 후원하는 많은 예술가,

비평가, 문인들이 연관되었다.

67. 여기에 언급된 그룹의 화가들 이외에 야요이 쿠사마^{草間 彌生}, 이데미츠 마코^{出光真子}, 오노 요코, 리무라 다카히로^{飯村}
 ^{隆彦}, 구보타 시게코^{久保田成子}, 나카야 후지코^{中谷芙二子} 등은 일본과 뉴욕에서 모두 왕성하게 활동하고 있다.

15. 프로젝팅 마인드

론 버넷
Ron burnett

상호작용의 딜레마들

뉴미디어 연구의 중심에 있는 가장 중요한 은유 중 하나는 '상호작용성'이다. 이는 강력한 수사로, 뭔가 새로운 일이 일어나고 있다는 것을 암시할 뿐만 아니라 상호작용성이 '구 미디어'로부터 뉴미디어를 구별하기 때문이다. 뉴미디어 분석의 대부분은 상호작용성의 역할을 찬양하고 있으며, 그 용어는 검색엔진을 위해 정보를 수집하고 분류하고자 웹사이트를 샅샅이 훑는 스파이더 프로그램처럼 디지털 기술의 현대 담론에서 자신의 길을 만들어가고 있다. 현대 디지털 기술에서 상호작용적 요소를 언급하지 않고 말하기는 어렵다. 극장에서 〈스타워즈〉 영화를 보는 것과 〈스타워즈〉 게임을 하는 것은 근본적인 차이가 있다. 수십만 명의 플레이어가 참여하는 온라인 게임에서 그 차이는 더욱 두드러지게 나타난다.[1]

뉴미디어 애널리스트들이 상호작용성에 대해 이야기하는 방식의 핵심에는 인간 경험에 대한 일련의 가정이 있다. 예를 들어 살렌과 짐머만의 글(Salen and Zimmerman 2004, 57~67)에 따르면, 텔레비전 화면의 다차원 평면 내에서 캐릭터나 아바타를 조종하는 것은 플레이어들이 그 캐릭터에 대한 권력을 갖는다는 의미를 포함한다. 어느 정도 맞는 말이기는 하지만, 이 글은 그 개념과 창의적 활동으로서의 상호작용성을 어느 정도 통제하려고 시도하는 깊이와 범위를 보여주는 예이다. 그러나 필자의 관점에서 볼 때, 논의가 필요한 흥미로운 과정은 게임에 대한 지휘권과 그 결과를 얻으려고 플레이어가 참여하는 투영·예상·인지·해석과 같은 '창의적인imaginative' 활동이다. 투영은 원격 현전과 비슷한데, 컴퓨터 기술에 의해 다른 장소에 있는 것처럼 느끼게 한다. 그러나 원격 현전, 몰입, 투영은 사실 여러 미디어나 문자 언어 또는 보드게임 같은 다른 종류의 게임을 할 때도 느낄 수 있는 '규약적' 경

험이다. 차이점은 디지털 기술이 기존의 프로세스를 향상하고 확장하면서 관람자는 더욱 정교한 형태의 참여와 상호작용이 가능해졌다는 것이다.

상호작용은 영화 속 인물의 죽음을 보면서 눈물을 흘리거나, 또는 음모에 대한 해결책을 찾고자 미스터리 소설을 마구 읽든지 간에 정신적 이미지 생성을 통한 다양한 수준의 플레이어 또는 관객의 투영과 동일화에 대한 것이다. 이 중 어떤 것은 명백하게 상호작용적일 수 있으며 어떤 것은 훨씬 더 미묘할 수도 있는데, 왜냐하면 다양한 상황에 대한 관객의 내적 생각과 반응이 꼭 눈에 보이는 가시적 행동이 아닐 수 있기 때문이다.

분석가는 말할 것도 없이 관람자는 어떻게 생각과 투영의 복잡성을 시각화할 수 있을까? 영화 관객과 비디오 게임 플레이어들은 실제 공간과 세계뿐만 아니라 개념적이고 감성적으로 다면적인 감정들을 탐험하는 데에 몰두하지 않을까? 결국 그 가상(〈세컨드 라이프Second Life〉와 같은 성공적인 가상게임 공간조차)은 엄청 복잡한 장치를 지닌 정교한 구조에 불과하지만, 참여자들이 자신이 하는 일을 믿기 때문에 효과가 있는 장치이다. 그래서 상호작용성은 게임이나 또 어떤 매체의 설계에 의해 단정하거나 예측할 수 없다. 분석적 관점에서 볼 때, 플레이어나 관객의 행동에 대해 너무 많은 가정을 만들지 않아야 한다는 점이 어려운 것이다. 그러나 행동 모델은 여전히 비평 공동체뿐 아니라 예술 공동체에서도 지배적이다. 그와 동시에 증강현실 시스템, CAVE, 몰입형 엔터테인먼트 등을 통해 구현된 형태의 상호작용은 관객과 참여의 개념을 재창조하면서 근본적인 변화가 진행되고 있음을 시사한다. 그럼에도 참가자들의 생리학적 반응을 측정하려는 노력도 상호작용 환경에서 인간 경험의 복잡하고 다양한 특성에 대해 많이 알려주지는 못할 것이다.

크리스타 좀머러와 로랑 미뇨노는 오랜 세월 상호작용성과 디지털 기술에 대해 선구적으로 연구해왔다. 많은 글과 저서를 공동 집필하는 것 외에 예술가로도 활동하고 있다. 1999년 그들은 다음과 같이 말했다.

> 실시간 상호작용과 진화하는 이미지 프로세스를 탐구하는 동안, 상호작용적 설치작품의 방문자들은 자신의 개별 행동, 감정과 개성을 작품의 이미지 처리로 전송함으로써 시스템의 필수 부분이 된다. 이 설치 작품의 이미지는 정적이거나 사전에 고정되어 있거나 예측 가능한 것이 아니라 관객의 상호작용과 작품의 진화적 이미지 프로세스를 통해 미세한 변화를 나타내는 '살아 있는 시스템' 자체이다.
>
> (Sommerer and Mignonneau 1999, 165)

그들은 자신들의 작업을 오브제-지향이 아닌 프로세스-지향이라고 설명한다. 방문자들은 작품을 경험하고 볼 때마다 작품을 변형한다. 작가에게 디지털 도구는 방문자들이(작가의 언어로) 작품을 변형하고 진화적인 이미지의 경험이라는 창조의 기회를 주는 도구이다. 작가의 입장에서 어려운 점은 '방문자'에게 일어나는 일에 대한 요구가 단지 요구에 불과하다는 것이다. 이것은 참가자들의 행동으로 작동하는 뉴미디어의 담론에서 마음의 상태, 반응, 결과에 대한 이론적 고찰을 바라는 경향이 있으며 그 결과 지시적인 색조를 띠게 된다. 경험에 기초하지 않은 이론적 고찰은 무의미하다는 우려도 있다. 많은 다양한 이론이 주장의 신뢰를 위한 역사적 검토와 분석의 깊이 없이 제기되고 있다.

좀머러와 미뇨노는 진화와 상호작용은 매력적이지만 설치 작품의 프로그래밍 논리에 근거한다고 주장한다. 그들은 의도·설계·결과가 단단히 연결되어 있으며 그 결과를 참가자들로부터 이끌어낼 수 있다고 믿는다.

> 〈트랜스 식물Trans Plant〉은 1995년 도쿄 메트로폴리탄사진박물관의 소장품 중 하나로 우리가 만든 상호작용적 컴퓨터 설치 작품이다. 〈트랜스식물〉은 일본 국제전기통신기초기술연구소의 지원을 받아 실현되었다. 〈트랜스식물〉에서 방문객들은 반구형의 방으로 들어가 자신을 에워싸기 시작하는 가상 정글의 일부가 된다. 방문객들이 설치 작품 안으로 들어가면 스크린에 자신이 투영되는 것을 볼 수 있다. 어떤 장치도 없이 그냥 걷는 것만으로, 자신이 걸을 때마다 각 걸음과 움직임을 따라 잔디가 자라는 것을 눈앞 화면에서 볼 수 있다. 방문객이 멈춰서 가만히 있으면, 서 있는 곳에 나무와 관목이 자란다. 움직임의 속도와 빈도를 바꾸면 다른 식물 종으로 가득 찬 권역을 만들 수 있다. 이 식물들의 크기, 색깔과 모양은 사람의 크기에 따라 다르다. 어린아이는 자기 부모와는 다른 식물을 만든다. 팔을 내밀면 식물의 크기를 늘릴 수 있다. 몸을 약간 앞뒤로 움직이면 색 농도도 바꿀 수 있다. '각각의 방문객마다 다른 식물을 창조하기 때문에 스크린에 나오는 결과는 가상공간에 대한 개인적 관심과 느낌을 표현한 자신만의 숲이 된다.' 성장이 점점 더 빽빽해지고 공간이 점점 더 다양한 식물 종으로 가득해지면서 방문객 또한 이 가상 세계에 깊이 빠져들게 된다. (Sommerer and Mignonneau 1999, 8; 따옴표는 추가한 것이다.)

이러한 예와 뉴미디어의 세계에서 참가자들이 묘사되는 방식에 대한 비판이 필요하다. 인터랙티브 설치작품을 경험할 때 참가자들이 어떻게 느낄지에 대한 논의는 인류문화학자나 사회학자가 사람들이 자신의 사회 또는 다른 사회에서 다른 문화적 현상에 어떻게 대처하는지를 자세히 살펴보는 것과 같은 문제라고 할 수 있다. 이것은 단지 방법론적 문제만은 아니다. 상호작용적인 예술가들이 자신의 작품에 가져온 많은 가정은 관객에 대한 신화에 깊이 빠져 있다. 하지만 이런 신화들은 어디에서

왔으며 왜 그렇게 강력한 것일까? 본 에세이는 이 검증되지 않은 가정들 중 일부를 명확히 하고 문맥을 설명하고자 다른 미디어, 특히 사진의 역사적 선례를 살펴볼 것이다. 19세기 후반에 매스미디어의 부상으로 보편성과 중요한 지위를 얻은, 관객에 대한 '날조'에는 오랜 역사가 있다. 사진과 영화는 이 형성에 중요한 역할을 했고 앞으로도 계속 그럴 것이다.

아바타, 게임, 이미지

토론이 비디오 게임으로 옮겨갈 때 이러한 딜레마가 고조된다. 비디오 게임은 컨트롤러와 조이스틱의 사용으로 기존의 관람형 관객과 구별되는, 강력하고 잠재적인 인터랙티브 믹스로 투영과 물리적 조정을 집대성한다.[2] 게임을 '컨트롤'하는 데에 필요한 손과 눈의 협업은 매우 정교하여 훈련이 필요하며, 시트콤을 보는 것과 비디오 게임을 구분 짓는 피드백 고리이다. 사실, 뉴미디어 분야에서 창의적인 기술 기반의 과도한 노력들을 이해하려면 이러한 상호작용성 효과를 이루는 데에 사용된 다양한 도구와 기술을 검토할 필요가 있다. 효과라고 말하는 이유는 컴퓨터와 컴퓨터 사용자 간 또는 서로 대화하는 두 사람 간의 상호작용 과정, 혹은 설치물의 콘텍스트 내에서의 상호작용 과정은 매우 다양한 정도의 차이가 있기 때문이다. 이것은 미세한 차이에 관한 것이다. 상호작용과 비상호작용의 경계는 유동적이다. 분석가, 관찰자, 또는 작가가 상호작용이 발생했음을 어떻게 알 수 있는지는 여전히 핵심적인 문제로 남아 있다. 그러나 이것은 발전 초기 단계에서 인터랙티브 미디어에 대한 일반적 이해가 어떤지를 보여주는 예이다. 새로운 종류의 관객에 대한 주장은 영화가 나타난 지 3년째인 1898년에도 널리 퍼져 있었다. 화면의 참신함과 영화가 상영되는 장소는 뷰어들이 세상을 보았던 방식과 스스로를 바라보는 방식을 바뀌게 했을 것이라고 생각되었다. 문제는 그 주장이 진실인지 또는 검증되었는지를 알 수 있는 실질적인 방법이 없다는 것이다.

예를 들어, 아바타[i]를 가지고 게임에 도전하는 경우 아바타와 게임에 자신의 행동이 영향을 미칠 것이라고 믿는 플레이어만 성공할 수 있다. 두 사람 사이의 대화도 그 목적과 결과에 대한 어떤 신

i 사이버 공간에서 사용자의 역할을 대신하는 애니메이션 캐릭터. 인터넷 채팅, 쇼핑몰, 온라인 게임 등에서 자신을 대신하는 가상 육체로 주목받고 있다.

뢰가 없다면 아무 소용이 없다. 두 경우 모두 시간과 노력의 투자가 크지만, 이는 결과가 상호작용 과정에 대한 초기 가정과 일치할 것이라는 희망이나 기대에 기반을 둔다. 예상했던 것과 실제 일어나는 것 사이의 차이는 현존에 관한 것이자 부재에 관한 것이기도 하다. 이 차이는 참가자들 내부에서 생기며 외부 관찰자는 일부만 볼 수 있다. 물론 입력과 결과를 비교하는 것이 훨씬 쉬운 일이지만, 이는 단지 전체 이야기의 일부만을 알 수 있다.

극장이나 영화관의 관객들이 자주 등장인물의 비극적 상황에서 큰 즐거움을 얻는다는 것은 역설적이다. 즐거움은 경험의 가상적 측면에서 비롯된다. '실제로' 고통을 느끼지 않는다면, 다른 사람의 고통을 느끼는 것은 쉽다. 이처럼 관람자가 무대나 스크린과 상호작용하지 않을 것이라고 주장하는 것은 시청자의 기대와 투영에 기반을 두고 만들어진 다양한 표현 매체의 존재를 오해하는 것이다. '상호작용은 픽션, 즉 순간의 현실과 투영 간의 상호작용에 관한 것이다.' 비디오 게임에서 플레이어는 전통적인 극장이나 영화관에서의 관객들과 마찬가지로 그들의 상상력을 사용하여 화면으로 빠져든다. 인간은 수세기에 걸쳐 여러 가지 복잡한 방법의 전시와 공연의 상호작용을 통해 등장인물 또는 장면의 일부분이 되는 법을 배워왔다. 두 사람이 이야기할 때도 비슷한 과정이 일어난다. 그들은 서로에 대한 일련의 가정, 말하는 내용과 말하지 않은 내용을 토대로 소통한다. "두 사람은 게임을 하고 있다. 그들은 어떤 게임을 하지 않는 게임을 하고 있다. 내가 그들이 게임을 하고 있는 것을 본다고 그들에게 알려준다면 나는 규칙을 어기는 것이고 그들은 나를 벌 줄 것이다. 나는 게임을 보는 것을 보지 못하는 게임을 해야 한다."(Laing 1970, 1) 문제는 기존의 미디어가 정적인 것으로 보인다는 점이다. 실제로는 상당히 그 반대이고 특히 전통적인 미디어가 다양한 방법으로 관객들과 함께 발전하고 있다. 필요한 것은 샤 데이비스Char Davies와 재닛 카디프Janet Cardiff와 같은 예술가가 만든 정교한 가상 현실 실험에서 일어나는 일뿐만 아니라 종교 의식에서 일어나는 일도 허용할 만큼 폭넓은 상호작용 과정의 유형이다.

예를 들어, 게임의 구조와 게임을 하는 것의 관계는 무엇인가? 플레이어들을 관찰함으로써 경기 경험을 이해할 수 있을까? 컨트롤러와 조이스틱의 사용이 디지털 게임과 다른 미디어 형식을 구분하는 분명한 표식 중 하나가 될까? 이 에세이에서 필자는 상호작용·투영·몰입·인지의 개념에 대한 몇 가지 고려 사항과 사진·영화·비디오 게임 간의 관계를 조사함으로써 이것과 관련된 문제들을 살펴볼 것이다. 먼저 사진에 대한 토론과 뉴미디어와 올드미디어에 대한 비판적 담론이 형성된 19세기로 시작해서 뉴미디어의 특별한 매력을 이해하는 데에 중요한 개념인 투영에 대해 깊게 탐구해나갈 것이다.

비디오 게임은 새로운 미디어의 일면이다. 이 진화하는 디지털 생태계에서 많은 다른 미디어와 문화적 형태가 만들어지고 제시되고 널리 퍼지고 있다(Wilson 2002).[3]

뉴미디어와 올드미디어

뉴미디어와 올드미디어의 관계를 탐구하고자 필자는 어떻게 영화가 19세기와 20세기 초 대부분의 문화에서 중요한 부분이 되었는지에 대한 몇몇 논쟁을 다시 살펴보고자 한다. 영화 발명 당시의 일반적인 가정은 영화가 움직이는 그림으로 구성되었다는 것이다. 다소 보편적이고 친숙한 이 정의는 상대적으로 새로운 사진 기술을 영화라는 더 새로운 기술과 연결시키는 방식으로 19세기 후반에 나왔다. 한 편의 영화를 연속적 사진으로 '예측'할 수는 없지만, 실제로 '제한'된 수의 프레임의 총합인 것은 분명하다. 개별 프레임은 영화의 지표, 영화에서 사진의 본질을 보여주는 기호이기도 했다. 이 궤도는 오랫동안 아주 강력히 유지되었다. 예를 들어, 1960년대 후반과 1970년대(『스크린 매거진』에서 크리스티앙 메츠Christian Metz의 1974년 글까지) 영화 연구에 대한 접근법은 비평과 해석 모두에서 개별 프레임의 검토와 기호학적 접근이 지배적이었다. 물론, 프레임 자체에서 정보를 추론하는 것이 편리하다. 이는 앨프리드 히치콕Alfred Hitchcock 영화 분석(Bellour 1979)에서 효과적으로 이뤄졌다. 그러나 지표로서 매력적으로 보이는 것은 주로 프레임의 정보가 매우 단편적이기 때문에 주의 깊게 검토되어야 한다. 장 뤽 고다르Jean-Luc Godard는 사진과 영화 사이의 심오한 차이와 밀접한 관계에 대해 문제를 제기하는 데에 꽤 오랫동안 공을 들였다(Godard 1972). 고다르에게 사진과 영화의 관계는 문학과 영화의 관계만큼이나 문제성이 있지만, 두 매체가 모두 의존하는 필수적 토대이자 긴장이기도 하다. 영화의 모든 구성 요소를 쉽게 추출할 방법이 없기 때문에 움직이는 이미지는 언제나 도전 과제였다. 뉴미디어에 대해서도 마찬가지다. 디테일이 많으면 스틸 이미지로 축약할 수 있지만, 단편 조각이 전체를 나타내는 데는 어려움이 많다. 스틸 이미지와 움직이는 이미지 사이의 긴장감은 19세기 말부터 계속 있어왔다. 지난 백여 년 동안 다른 미디어들이 나타날 때마다 지배적인 흐름은 항상 스틸 이미지였다.

　　두 기술은 분명 별개라는 논쟁이 있었지만 지난 백 년 동안 사진과 영화의 관계는 지속적으로 강화되었다. 영화와 사진은 디지털 기술이 일상생활의 일부가 되어감에 따라 점점 더 빠르게 발전하는 미디어 생태계의 중심에 있어왔다. 디지털 카메라의 인기(2004년 미국에서 6,800만 대가 팔렸다), 멀

티미디어 장치로의 휴대전화의 변환, 팟캐스팅podcasting[ii]의 등장은 1960~1970년대 매스미디어 연구에서 나온 기존의 비판적 전략이 뉴미디어 생태계의 크기와 영향을 이해하는 데에 적당하지 않음을 보여준다. 시간 기반 미디어를 경험하는 방법에 대해서는 아직도 많은 혼란이 있다["우리는 베테랑 게임 디자이너인 워렌 스펙터Warren Spector의 말에 동의한다. '게임이 어떻게 플레이어에서 감성적이고 지적인 반응을 일으키는지 어느 정도 정확하게 조사할 수 있는 어휘를 만들어내기 시작했다는 것은 절대적으로 중요하다.'"(Salen and Zimmerman 2004, 2)].

이 에세이의 중요한 점은 다양한 매체 간의 상호작용과 전통적인 표현 형식과 디지털 기술이 공통 영역을 찾은 방식들이다. 단지 '뉴미디어'라는 용어로 균일화되는 영향을 피하기 위해서라도 이러한 상호작용은 해결될 필요가 있다. 필자는 사진과 영화의 발명으로 이어진 선도적 추측들에 대해 몇 가지 질문하는 방식으로, 오늘날 사용되는 다양한 기술 사이에 얼마나 강한 역사적 연결고리들이 있는지 보여주고자 한다. 필자는 디지털 기술, 특히 비디오 게임은 1895년에서 1915년 사이의 기간 동안 영화와 같은 전환과 발전 상태에 있었다고 생각한다. 19세기와 20세기 사이에 다리를 놓는 동안 사진, 영화, 시각 예술 사이에는 '동시대적' 긴장감 같은 것이 존재한다. 여기에는 디지털 크리에이터와 전통적 비주얼 아티스트 사이의 차이, 뉴미디어와 기존 미디어 표현 방식(예컨대, TV) 간의 차이가 포함된다. 연관성이 잘 보이지 않은 것은 뉴미디어를 둘러싼 담론이 체계적이지 않았거나 적어도 다른 전통적 미디어와 같은 정도로 체계화되지 않았기 때문이다. 아이러니하게 비디오 게임 제작은 게임 제작에 필요한 팀 규모와 비용 측면에서 점점 더 영화 제작과 비슷해지고 있다. 이런 현상은 영화 제작 초창기에도 엄청난 속도로 나타났다. 대기업이 작은 기업들을 점차 더 많이 인수함에 따라 영화에서와 같이 비디오 게임에서의 실험적인 활동은 감소하고 있다. 또 다른 놀라운 유사점은 초기 영화 산업에 나타나는 리얼리즘에 대한 몰두처럼, 스포츠 비디오 게임에서 반영되는 리얼리즘이 캐릭터의 움직임에서 그들이 만드는 소리와 게임의 규칙에 이르기까지 마치 경기장에서 일어나는 일들을 그대로 재생하고자 한다는 점이다. 물론, 여기서 진짜 지표는 텔레비전이 게임을 방송하는 방식이다.

19세기의 사진작가들과 영화 제작자들은 실험보다는 재생산에 더 관심이 있었다. 사진은 사건, 사람, 풍경, 건물, 다양한 일상적 현상을 기록하는 데에 사용되었다. 영화는 시간과 움직임을 방정식

ii 인터넷을 통해 영화, 드라마, 음원 등의 콘텐츠를 MP3 플레이어나 PMP 등으로 내려받아 감상하는 서비스. 초기에는 음악이나 뮤직 비디오를 중심으로 한 인터넷 라디오 방송 서비스가 주류를 이루었으나 최근에는 영화나 드라마까지를 포함한다.

에 도입했지만 처음에는 똑같이 보수적이었다. 초기 영화의 내러티브 구조는 사진적 효과에 기반을 둔 리얼리즘을 보여주는(멜리에스Méliès[iii]와 같은 드문 예외를 제외하고) 가장 좋은 방식을 예측해서 제작되었다. 영화 산업의 기술은 사진뿐만 아니라 연극과 음악, 그리고 공연을 토대로 만들어진 기반 위에서 발전해왔고, 이것은 궁극적으로 형식에 대한 더 흥미로운 실험으로 이어졌다. 영화와 사진의 발전에 영향을 미친 19세기의 다른 기술은 일반적으로 전신·철도·전화였다. 비디오 게임은 이러한 모든 기술의 영향을 받았지만, 제작자와 비평가 모두 비디오 게임에 대한 성찰에서 그러한 역사적 유산을 충분히 의식하지 못하고 있다.

현재 사용되는 이미지의 대다수 기본 정의는 이러한 기술과 그 영향의 결합에서 파생되었다(Burnett 1995). 새로운 기술의 초기 발전 단계에는 어느 정도 기존의 표현 방식을 복제하는 경향이 있다. 이를 극복하는 데는 시간이 걸리지만, 궁극적으로 기술에 대한 담론과 적용 분야 모두에서 극적인 변화가 일어난다. 예를 들어, 이미지 품질에 대한 관심보다 '휴대성'(소형 카메라)이 초창기 사진의 발전에 더 큰 영향을 미쳤다고 주장할 수도 있다. 그러나 20세기 중반 사진이 예술의 한 형태로 받아들여지고 싱글렌즈 리플렉스 카메라가 널리 보급되면서 고급스러움이 더 쟁점이 되었다. 새로운 기술은 미디어를 변형시킨다. 미디어, 인간 경험, 그리고 새로운 기기를 묶는 연결은 선형적이지도, 심지어 예측 가능하지도 않지만, 연속성과 중요한 변화가 공존한다. 이것이 바로 디지털 사진으로 이동하면서 정보 처리 장치에서 정보 저장소로 컴퓨터의 역할이 전환된 이유이다. 디지털 이미지는 실제 비디오 이미지이지만 컴퓨터와 카메라의 핵심 요소를 그대로 가지고 있기 때문에 카메라에서 컴퓨터로 옮길 수 있다. 앞에서 언급했듯이 여기서의 추진력은 진화적인 동시에 비방향적이다. 디지털 카메라는 여전히 가능한 사실적인 장면을 캡처할 수 있도록 물리적으로 설계되어 있다. 왜곡이나 흐릿함이 아닌 명확성과 재생산성은 기술의 완전성에 중요한 요소로 간주된다.

이와 마찬가지로 비디오 게임 개발자들은 캐릭터의 모습과 느낌뿐만 아니라 게임 내에서의 물리적 움직임(공을 치고 '예상되는' 방향으로 가고, 비행기를 조종하고 올바르게 궤도에 올리는 것)을 연구하며 자기들이 만든 캐릭터들이 플롯과 잘 맞는지를 항상 연구한다. 게임 개발자들은 스토리라인

iii 프랑스의 마술사이자 영화 제작자. 정지 트릭, 다중 노출, 타임랩스 기법, 디졸브 기법, 채색 수작업 등 여러 가지 특수효과 개념을 고안해 영화에 도입했다. 대표작으로는 〈달세계 여행〉(1902년), 〈불가능한 여행〉(1904년)이 있는데, 두 작품 모두 쥘 베른의 소설처럼 환상적이고 초현실적인 여행을 다룬 작품들로서 최초의 공상과학 영화 중 하나로 여겨진다.

의 프로그래밍과 매핑mapping으로 만들어진 결과물을 넘어서는 리얼리즘이라는 기술적인 과제를 해결하고자 노력하고 있다(Theodore 2004). 일단 이러한 문제가 해결되면 좋은 스토리텔링이라는 과제가 창의적인 노력의 핵심 요소가 될 것이다.

장기적 과제는 무엇이 사진 같은 이미지를 실제처럼 만드는가에 대한 지속적인 가정이다. 테오도르(Theodore 2004, 48)에 따르면 "게임 산업의 리얼리즘에 대한 간단명료한 정의는 원래 '우리가 TV와 영화에서 보는 것'이라 할 수 있다." 테오도르는 무엇이 게임을 리얼하게 보이게 만드는지를 계속해서 묻고, 그 정의와 설명은 아주 피상적이며 다른 미디어의 기존 모습과 느낌에서 파생된 것이라고 결론 내린다. 초기 영화에서 사진적 리얼리즘을 적용할 때도 같은 이슈가 있었고, 영화산업과 관련하여 비디오게임 개발자들 사이에서 일어난 논쟁도 다르지 않다.

이에 대한 반론은, 비디오 게임이 단순히 판타지 이야기의 창작을 위한 매체이며 플레이어는 내용에 상관없이 게임에 대한 주도권을 얻으려고 시도할 것이므로 리얼리즘은 논점 외라는 주장이다. 1896년 오귀스트 뤼미에르Auguste Lumière의 단편 영화에 대해서도 지금과 같은 똑같은 언급이 나온다. 뤼미에르의 첫 번째 영화 〈기차의 도착L'arrivée d'un Train à La Ciotat〉은 열차가 대각선 방향으로 도착하도록 촬영되어 기차가 화면 밖으로 나가고 영화관에 들어오려 한다는 착각을 불러일으켰다. 신중하게 만들어진 '효과'였고 관객에게 인상을 주도록 계산되었다 하더라도 더 진짜처럼 보이게 한 것은 기교의 힘이었다. 그것은 기교가 아니며, 관객이 전에도 여러 번 경험했던 사진적 규약(미학적이고 형식적인)을 사용했기 때문에 관객들에게 뤼미에르 영화를 보지 말라고 이해시킬 수도 없다. 사진이 많은 사람들의 삶 속으로 너무 빨리 스며들었다는 것 외에는 어떠한 확실한 결론도 내려서는 안 된다. 인위적 기교는 리얼리즘에 도전하고 그 반대도 마찬가지이다 – 비디오 게임 산업이 여전히 이해하기 힘든 수수께끼이다.

앞에서 언급했듯이 영화가 기계적 수단에 의해 변형된 스틸 사진 시리즈라는 믿음은 분석가와 관객 모두에게 오랫동안 지속되어왔다. 그 이유 중 하나는 이미지를 '자율적으로' 생성하는 기계, 특히 카메라에게 우선권을 주기 때문이다. 19세기 말 코닥 카메라의 초창기 광고는 사용의 편의성뿐만 아니라 완벽한 사진을 만들어내는 데에서 카메라의 강력한 역할을 강조했다. 이러한 주장은 마치 기술적으로 어려운 작업도 누구나 쉽게 처리할 수 있는 것처럼 보이게 했다. 원칙적으로 그러한 접근법은 이해할 수 있다. 기술 사용의 목표 중 하나는 명료성과 자연화이다. 이는 정교한 부재이며, 실제로 사용자를 더욱 도구에 의존하게 만든다. 역설적인 것은 예를 들어 정교한 기술이 점점 일상화되면서 당

연한 것이 되고 사용자는 기술을 만드는 방법은 고사하고 그것의 특징을 바꾸는 힘조차 잃어버렸다는 것이다. 그래서 디지털 카메라는 전통적인 사진 출력을 유지하기 위해 종이 인쇄 품질을 최적화하도록 만들어졌고, 디지털 영화는 기존 화면 경험을 유지하기 위해 계속 영사되고 있다. 그러므로 스토리 개발을 위한 19세기 전략을 계승하는 것이 서사를 만드는 효과적인 방법인 것처럼, 스토리보드를 사용하여 대부분의 디지털 엔터테인먼트가 만들어지는 것은 놀라운 일이 아니다. 스토리보드는 스틸 이미지와 마찬가지로 의미는 읽을 수 있는 무언가로 고정될 수 있다는 생각을 강화한다.

여기서 쟁점은 극장이나 컴퓨터 화면에서 일어나는 프로젝션으로 인해 스틸 이미지의 물질성이 스크린 기반의 표현과 경험이라는 시간적 형식으로 소멸된다는 점이다. 이러한 사라짐은 기호sign라는 전통적인 개념을 테스트하고 스크린 기반 미디어의 분석을 매우 어렵게 만든다. '프로젝션을 통해 사용자는 움직이는 프레임의 영향을 시각적으로 볼 수 있다.' 평균 장편 영화에는 19만 개 이상의 프레임이 있다. 텔레비전은 더 많은 '프레임'을 갖고 있고 비디오 게임은 텔레비전보다도 훨씬 더 많은 프레임을 가지고 있다. 프레임이 의미와 플롯 개발을 위한 표식이라고 말하는 것이 옳을까? 스틸 이미지의 매력은 관람자, 전문가, 또는 플레이어로 하여금, 각 개인 내부에 있고 자신이나 다른 관찰자들이 완전히 이해할 수 없는 프로세스를 제어할 수 있다는 환상을 심어준다는 것이다. 관람자와 플레이어가 시각화하는 것은 사용자가 지닌 상상력의 결과일 뿐만 아니라 사용자 내부에 존재하는 복합적인 요소의 조합이다. 모든 매체에서 상호작용성의 한 부분을 구성하는 것은 상상력·플레이·통제 욕구가 조합 또는 혼합된 것이다.

움직이는 화면과 스틸 사진 사이에서 유지되어온 관계는 현재까지 다양한 다른 미디어를 만들고 분석하는 방법에 영향을 미치고 있다. 애니메이션과 비디오 게임의 세계에서 변화가 일어나고 있기는 하지만, 아마도 카메라가 이미지를 만들어내는 주요 수단으로 남아있기 때문일 것이다. 비디오 게임 개발자들이 자신이 만드는 캐릭터나 스토리와 관련해 카메라의 위치에 대해 이야기하는 것은 흔한 일이다. 실제로는 디지털 제작이고 카메라가 가상의 것일지라도 말이다.

1인칭 슈팅게임은 카메라 위치와 카메라 움직임을 중심으로 설계된 게임으로, 플레이어는 게임 엔진에서 만들어진 아주 잘 매핑된 환경이나 세계를 탐색할 수 있다. 따라서 19세기 도구를 사용하지 않고도 게임을 만들 수 있고 완전히 디지털화된 환경에서 작업할 수 있지만, 카메라의 배치placement (실제로 뷰어의 눈을 '대체replacement'한다는 의미이다)에 대해 중요하게 생각하면서 중요한 기준점들은 포토리얼리즘적·영화적일 뿐 아니라 여전히 사진적인 것이다.

카메라 배치는 관객이나 플레이어의 시점에 관한 것이다. 게임을 하면 할수록 더 많은 시점이 게임 진행의 중심이 된다는 것을 기억해야 한다. 시점은 플레이어 자신과 배치 작전을 암시하는 지표이며 플레이어가 상상력으로 재생 중인 게임을 재구성하는 방식 중 하나이기 때문에 게임 디자인의 산물이기도 하다. 게임이 플레이어에게 사적인 것이 되는 정도는 플레이어가 게임의 규칙이나 결과에 대해 어느 정도의 소유권을 행사하고 싶어 하는지를 보여주는 표시이다. 이 상상 과정의 아름다움은 플레이어가 그들 자신의 게임 안으로 '텔레포트'하려는 노력에 의해 입증되며, 비디오 캡처 기술이 더욱 정교해지면서 아바타가 게이머 자신처럼 보일 수 있다. 이를 통해 투영·시각화 과정이 더욱 확장될 것이다.

예를 들어, 소니사가 제조한 아이토이 USB 카메라는 텔레비전 위에서 플레이어의 얼굴과 신체를 캡처해 게임에 넣는다. 아직 여전히 원시적이지만, 그것으로 만들어진 게임은 가상과 실제 사이의 관계를 변형시키는 다음 단계이다. 그러나 이것이 다른 어떤 매체보다 더 상호작용적이라고 주장할 수 있을까? 전통적 이야기에서 자신의 상상력을 투영하는 것과 그렇게 다른가?

이 모든 것의 핵심 가정은 "이미지는 사고 과정을 상징화할 수 있다"(Rhode 1976, 91)이다. 상호작용적인 디자인과 예술 분야에서 많은 작업을 지배하는 가정이 이것이다. 이 가설은 알려지지 않은 것, 즉 마음이 어떻게 작용하는지, 생각·인식·시각·지식의 관계가 어떻게 광범위한 인간 경험을 만들어내는지에 기초하고 있다(Burnett 2004). 실제로, 차세대 게임기(플레이스테이션 3와 엑스박스 360)는 특별한 포토리얼리스트 효과를 만들어내므로 가장 강력한 제품으로 선전되고 있다. 이 경우 포토리얼리즘은 주류 영화의 맥락에서 생성되고 유지된 '카메라 신호'의 복제를 의미한다. 다시 말해 비디오 게임 개발자는 영화와 TV에서 목격하고 경험한 리얼리즘을 재생하는 것이다.[4] 그리고 이 모든 것은 게임에서 행동, 반응, 참여를 어우러지게 하기 위한 것이다.

우리가 게임이 비선형적이기를 원한다면, 플레이어가 게임을 시작할 때부터 끝낼 때까지 A 지점에서 B 지점까지 도달할 수 있는 다양한 경로를 플레이어가 선택할 수 있도록 해야 한다. 우리는 이것을 다양한 방법으로 의도할 수 있다. 게임의 스토리에서, 플레이어가 게임의 도전 과제를 해결하는 방법에서, 플레이어가 도전 과제와 맞붙는 순서에서, 플레이어가 참여하려는 도전 과제 등에서 다양한 방식으로 이를 의도할 수 있다. 이러한 모든 요소가 게임을 비선형적으로 만드는 데에 기여할 수 있으며 개발자가 더 비선형적으로 만들수록 각 플레이어들의 경험은 더 유일무이해질 수 있다.

(Rouse 2001, 125)

20세기 초 휴고 뮌스터베르크Hugo Münsterberg가 영화에 관해 쓴 글과 비교해보자. "마치 바깥세상이 우리의 마음 안으로 엮여 들어와 자체 법칙이 아닌 우리가 주목하는 행동에 의해 형성되는 것처럼, 영화세계에서 깊이와 움직임은 모두 명백한 사실이 아니라 사실과 상징의 혼합으로서 우리에게 다가온다."(Münsterberg 1916, 74) 루즈(Rouse 2001)와 뮌스터베르크는 둘 다 어떤 실질적인 증거도 없이, 이미지 기반 환경의 디자인과 환경을 경험하는 방법 사이에 어떤 관계가 있다고 가정한다. 이미지의 미적 구조는 사용자 또는 참가자에게 거울처럼 비친다.

다시 스틸 프레임이나 스틸 사진으로 돌아가보자. 프레임이나 스틸 사진이 영화를 '대변'하게 된 이유는 다게레오타이프daguerreotype[iv]의 발명으로 인한 흥분 때문이기도 하지만, 윌리엄 헨리 폭스 탤벗William Henry Fox Talbot의 캘러타이프calotype[v]와 함께, 이폴리트 바야르Hippolyte Bayard가 종이 위에 빛에 민감한 화학 물질을 탁월하게 사용한 것, 그리고 일반적으로 사진의 역할이 19세기에 이미지의 본질을 정의하는 데에 기여했다는 점에서 찾아낼 수 있다. 현실 세계를 '캡처'하고 '프린트'하는 기술에 대한 열광은 사진의 재생산 능력과 그것을 새로운 표현 수단으로 받아들일 준비가 된 문화에 대한 중대 성명이었다. 그것은 또한 일상생활에서 이미지의 역할에 대한 생각의 진화를 반영한 것이다.

작은 종이나 셀룰로이드 조각이 물체나 인간을 표현하고 반영할 수 있다는 아이디어는 그림·파노라마·연극·문학을 통한 수년간의 실습으로 알게 되었다. 따라서 영화는 그 시대의 가장 강력한 발명품 중 하나인 사진의 연장선으로 간주될 수밖에 없었다. 따로 촬영한 영화 프레임이 사진처럼 '보이는' 사실은 이를 뒷받침했다. 1890년대에 실행된 한정된 몽타주조차도 프레임 마커에서 셀룰로이드를 자르고 관계형 장치로서 스틸 프레임의 논리를 적용했다. 20년이 지난 후에야 세르게이 예이젠시테인이 몽타주를 재정의하고 사진보다 음악에 더 흡사한 창조적 과정으로 전환시켰다.

매체로서의 사진은 시각 매체의 역사에서 결정적 순간이었기 때문에 19세기에 논쟁거리였다. 다게레오타이프는 일시적인 만큼이나 매력적이었다. 예를 들어 다게레오타이프는 원본을 다시 찍는 것으로만 복사할 수 있었고, 비록 널리 시행되었지만 결과물의 품질이 그리 좋지 않았다. 이러한 제약 속에서도 사진은 빠르게 성장했다. 루이 다게르Louis Daguerre의 다게레오타이프 발명 직후 바야르와 다

iv 대중적으로 사용된 최초의 사진술. 은판을 요오드에 담가 요오드화 은 피막을 만들어 암상자에 넣고 사진을 찍은 후에 감광부를 수은 증기에 접촉시켜서 양화를 얻는 방식이다.

v 다게레오타이프가 한 장의 감광판으로 한 장의 사진만 현상할 수 있었던 반면, 캘러타이프는 공정 과정에서 빛에 민감한 은을 제거함으로써 네거티브 필름을 만들 수 있다. 네거티브 필름은 여러 장의 포지티브 이미지를 인화할 수 있다.

른 이들은 사진을 종이에 인쇄할 수 있게 되었다. 사진 앨범은 1860년대에 엄청나게 제작되었고 흔히 황금 세공과 다른 장식들과 함께 가죽으로 묶여 매우 정교하게 만들어지기도 했다.

19세기에는 때때로 연결되고 흔히 단절된 이미지들로 순차적 관계를 만들려고 줄지어 연결한 다게레오타이프 사진을 상점이나 가정에서 흔히 볼 수 있었다. 이것은 관찰자나 관객만이 유일하게 보는 과정을 통해 시간적 연결을 만들 수 있음에도 불구하고 사진들 간의 관계 속에서 시간을 만들려는 노력이었다. 사진은 본질적으로 일련의 이미지가 필요하지 않는 반면, 투영된 셀룰로이드는 배치, 흐름, 시퀀스에 따라 달라진다. 시간에 대한 문제와 세상을 프레임 안의 환경으로 몰아넣는 것에 관한 많은 논쟁은 20세기 중반까지 계속되었다.

사진은 전통적인 순수 예술과 동일한 미적 가치를 지닌 분명한 세계관을 보여주기보다는 대중적인 창조와 소비의 작업인 부차적 예술로 여겨졌다. 현재는 똑같은 방식이 뉴미디어에 적용되고 있다. 이것은 사진술의 메커니즘이 그 과정에서 사진작가를 제외시키는 것처럼 보였기 때문이다. 예를 들어, 기계가 사람이 기술을 사용하는 것을 더 쉽게 하는 사이에, 앞서 언급했듯, 기계가 창조적인 작업을 모두 했다는 불만을 그 당시 문학에서 많이 볼 수 있었다. 지속적인 신기술의 흐름 속에서 사진의 영향력은 아주 광범위해서 사진의 잠재적인 경험적 지위는 건축에서 과학에 이르기까지 많은 분야에서 중요하게 되었다. 사진의 영향은 시간을 '거스르는' 기능으로 가장 잘 이해될 수 있기 때문에, 시간 기반의 미디어가 사진 이미지에 의해 설정된 기준에 반하여 반영하고 작동한다는 것은 놀라운 일이 아니다. 그렇지만 발명가들과 창작자들은 모든 시간 기반 형식에 관여하기 위해 여전히 스틸 이미지를 사용해서 작업했다.

예를 들어, 루이 다게르는 화학적 수단을 통해 빛을 포착하는 은도금 과정을 (니세포르 니엡스 Nicephore Niépce와 함께) 발명하기 전에 디오라마를 운영했다. 그는 특히 관객들이 제공된 장면을 보면서 천천히 움직이는 플랫폼 위에서 있었기 때문에, 그의 디오라마는 가능한 한 정확성을 지닌 큰 파노라마를 보여줄 필요가 있다고 생각했다. 그 결과, 다게르는 18세기 후반과 19세기 초에 카메라 오브스쿠라를 사용하여 디오라마를 인기 있게 만든 큰 그림을 정확히 만들었다. (원근법에 세심한 주의를 기울여야 했다. 그렇지 않으면 그 그림들의 배치가 리얼리즘이라는 필수적인 환상을 만들어내지 못했을 것이다.) 이 모든 것에서 다게르는 디오라마의 프레임 속 이미지가 알아볼 수 있는 풍경, 사람과 물건을 묘사해야 함을 알고 있었다. 그러나 디오라마 성공의 열쇠는 관객들의 움직임과 이미지의 고정된 위치 사이에서 형성된 시각적 관계였다. 최소한 보는 사람의 관점에서는 물리적 움직임과 시간이

결부되었다. 디오라마와 현대식 몰입형 가상현실 설치물 사이의 관계는 상당히 강하다(Grau 2003).

다게르는 대중을 끌어모을 수 있는 문화적 환경 조성의 필요성을 이해했다. 그는 또한 움직임의 중요성과 움직이는 플랫폼이 마치 디오라마 안에 있는 이미지들이 스스로 움직이고 있는 것처럼 보이게 만들 수 있다는 역설을 이해했다. 움직임의 환상을 만들기 위해 트롱프뢰유trompe l'oeil[vi]를 사용한 것은 인공물과 장면을 묘사하는 다양한 방식 간에 많은 친밀한 관계를 만들었다.

이 모든 활동 덕분에 수백만 명의 사람들이 매일의 일상과 그들이 좋아하는 이야기의 기록자로서 이미지의 역할에 그들의 삶을 적용하게 되었다. 영화가 대중화되면서(1920년대) 북미의 거의 모든 가정에서 사진 이미지를 여러 방식으로 사용했다. 1905년까지 수백만 명의 사람들이 정기적으로 다양한 장소에서 영화를 봤다. 이 두 미디어의 엄청난 인기는 단지 스토리나 촬영된 환경과 사람들 때문만은 아닐 것이다. 오히려 영화와 사진이 보여준 속도와 범위는 견인력이 두 매체의 발명과 확산을 선도하고 기대하던 필요와 욕망에 연결되었다는 것을 알 수 있다.

어떤 의미에서, 디오라마는 크기와 움직임으로 인해 생동감 있는 장면을 만들 때는 멀리서 신중하게 보면서 관객을 프로젝터의 위치에 놓았다. 그 자극은 이미지가 스토리를 말하게끔 하는 것이었는데, 이런 이유로 리얼리즘을 향한 욕망과 더불어, 가능한 한 사실 같고 가시적인 방법으로 세상을 '캡처'하는 '카메라 오브스쿠라'를 사용하는 것이다. 리얼리즘을 향한 이러한 욕망은 모든 이미지 기반 기술의 발명과 발전에 영향을 미쳤다.

다게르는 리얼리즘이야말로 이미지를 파는 효과적인 포인트임을 알았다. 이것은 상상 속 꿈같은 세계를 보여주는 비전에 뿌리를 두고 있거나 사진가의 눈으로 본 것과 '반대로' 세상을 변형시키는 기술의 결과가 아니었다. 전체적인 과정은 카메라가 뷰파인더 내에서 보이는 것을 재생한다는 기대에 따른다. 인상주의자들은 결국 이러한 기계적인 논리에 맞섰다. 그들은 복제 기술에 반하여 그림을 그렸으며, 눈이 즉시 볼 수 없는 것을 적극적으로 찾았다.

디오라마와 파노라마는 비디오 게임과 디지털 미디어가 오늘날 그런 것처럼 실감났기 때문에 인기가 있었지만, 다게르는 자신이 사용한 이미지를 제작하는 데에 필요한 시간과 노력이 만족스럽지 않았다. 그는 빠르고 기계적이어서 현실 세계를 순간적으로 캡처할 수 있는 프로세스를 창안하고 싶었다. 다게레오타이프는 1839년에 도입 당시 바로 인기를 얻었으며 1850년대까지 유럽과 북미 전역에

vi 정교한 눈속임 작업을 통해 시각적 환영과 충격을 자극하는 것으로, 실물과 같을 정도의 철저한 사실적 묘사를 말한다.

은색이 가미된 이미지가 수없이 유통되었다. 개인이나 가족의 초상화가 특히 중요했으며 어떤 면에서는 아주 흔해졌다. 역설적이게도 유리 원판glass negatives과 계란지鷄卵紙[vii] 이미지들이 곧 다게레오타이프를 대체했고 이미지는 카메라에서 인쇄물로 빠른 속도로 옮겨갔다.

조지 이스트먼George Eastman은 이러한 특별한 기술적 도전으로서, 그리고 대중의 요구로서 신속함 - 촬영, 현상과 인쇄에서 - 이 필요하다고 이해했다. 이스트먼은 그의 비전을 실현하기 위해 1880년대에 코닥 회사를 시작했고 20세기 초반에 그의 작은 상자 카메라는 일상생활의 필수 요소가 되었다.

카메라를 기억, 보존, 역사와 연결한 것은 사진 장치의 복제력이었다. 그러나 또한 사진에 대해 느끼는 애정의 중심에는 사진을 찍고 인쇄된 출력물로 만들어진 상태에 대한 순수한 신비감과 마력이 있다. 카메라는 사용자가 완전히 통제하지 않아도(디지털 시대에는 훨씬 더 그러하다) 사진을 찍는다. 사진 결과의 예상치 못한 모습과 느낌에서 받는 매력만큼이나 기계가 원래 의도를 복제 할 것이라는 기대도 매력적이다.

초기 영화를 일련의 움직이는 그림으로 설명할 수 없다는 것은 말할 필요도 없다. 움직이는 그림이 주는 은유의 힘은 동작과 리얼리티의 재생산을 위한 공평한 도구로서 기계가 수행한 역할에서 비롯된 것이다(이는 달리는 남성과 움직이는 말에 관한 에드워드 마이브리지Eadweard Muybridge의 연구에 잘 드러나는데, 이 연구는 인간과 동물의 몸이 어떻게 움직이는지 보여주기 위해 연속적인 스틸 사진을 사용했다). 19세기에는 세계를 사로잡은 다양한 장치가 등장했지만, 사진을 주류로 만들었던 많은 기술적·화학적 과정만큼 강력한 것은 없었다. 사진이 보편화되면서 자연적 환경과 건축된 환경 모두가 새로운 사고방식으로 묘사되었다.

시각 기구의 현존하는 역사(Stafford and Terpak 2001)는 사진에서 이룬 발전만큼이나 19세기 동안 과학에서도 발전했다. 이 변화는 오랜 기간에 걸쳐 일어났다. 렌즈가 더 정교해짐에 따라 미시 세계와 거시 세계 모두에서 무엇을 볼 수 있을지에 대한 기대가 더욱 높아졌다. 움직이는 이미지의 등장은 이러한 강력한 관심의 물결을 더욱 높였다.

환등기와 같은 도구는 19세기 대부분의 영사 기술을 이끌었으며 풍경에서부터 과학 실험에 이르기까지 모든 것을 보여주기 위해 사용되었다. 갈릴레오에서 뤼미에르에 이르기까지, 다양한 문화권에서 예배 장소나 우상 이미지로서가 아닌 진실과 정보의 전달자로서 인정받기까지 거의 300년이

vii 사진술 초기에 사용하던 인화지의 하나.

걸렸다(Stafford and Terpak 2001).

　19세기 전반에 있었던 또 다른 강력한 방향은 보이지 않는 것을 '가시성'의 형태로 만들려는 충동이었다. 그것은 스태퍼드와 터팍(Stafford and Terpak 2001)이 날카로운 통찰력으로 논평한 것처럼, 19세기 이전에 많은 분야의 작업과 예술적 형태의 중심이 되어왔다. 같은 맥락에서, 에티엔-쥘 마레Etienne-Jules Marey는 눈에 보이지 않는 것을 보이게 하려는 욕구에 부응하여 '크로노포토그래피chronophotography'(일정한 간격으로 움직이는 물체를 찍는 사진)를 발명했다. 그는 1초에 42컷을 찍을 수 있는 카메라를 사용하여 움직이는 사람들을 촬영했다. 따라서 사람들이 걷거나 달릴 때의 인간 생리를 연구할 수 있었다. 1890년대에 그는 액체가 그것을 통과하는 물체에 어떻게 반응하는지를 연구하여 이전에는 볼 수 없었던 과정을 기록했다. 마레는 마이브리지와 함께 움직이는 이미지를 사용하여 연구의 과학적 가치를 인정받기도 했지만, 또한 움직이는 이미지들의 예술적 무대를 표현과 묘사를 위한 적절한 형태로 만들었다. 마레는 나는 새의 비행을 보기 위해 슬로모션 버전의 비행 동작을 렌더링할 수 있도록 초당 수백 장의 사진을 찍었다. 그의 작품은 영화의 발명을 예고했다. 빛과 시간, 그리고 글쓰기의 결합은 시사하는 바가 크다. 이러한 자극은 새김inscription에 관한 것이고, 세상을 다양한 창조적 정보 기반의 형태로 바꾸고 싶은 욕구, 자연적 환경 정보를 인공물(예술과 창조의 개념에 기반을 둔 인공물)로 필터링된 정보로 옮기고 싶은 욕구에 관한 것이다.

　인공물. 전통적인 미디어와 새로운 미디어를 이해하는 데에서 많은 도전 과제가 세상을 만드는 일에 집중되어 있다. 디지털 미디어가 그림이나 사진과는 다른 결과를 찾는 것이 아니다. 모든 경우에 목표는 다양한 환경을 재창조하고 제한된 이미지 프레임 내에 사람, 행동, 풍경을 배치하는 것이다. 마레는 이미지 창작에 글쓰기를 연결했기 때문에 이것을 가장 잘 이해했다. 그는 이미지 창작 과정이 무언가 새김에 관한 것이라고 이해했고, 그의 경우 셀룰로이드에 빛을 새기는 것이라 할 수 있다. 동작을 이해하려는 그의 노력은 걷기와 달리기를 재현할 수 있는 비디오 게임 개발자의 초기 노력과 놀랄 만큼 유사하다. 그들은 마레가 상대적으로 원시적인 카메라를 사용하여 만들어낸 것을 복제하기 위해 정교한 모션캡처 스튜디오를 발명하고 사용했다. 마레의 경우와 게임 제작자들 사이에서, 도전 과제는 세상을 캐비닛 안으로 넣거나, 혹은 인간과 자연 환경의 새로운 특성을 시각화할 수 있는 어떤 것으로 만드는 것이었다. 인공물은 사람들이 그것의 제한 사항을 받아들일 준비가 되어 있다면 효과가 있고, 그러한 한계는 상상력이 풍부한 뷰어들의 몸과 마음이 활성화되었을 때만 인정받을 수 있다.

　순간을 보존하는 것은 19세기 사진 이미지의 필수적인 부분이었다. 목표는 보이는 것의 힘을 키

우는 것이었지만, 간과할 수 있는 것은 보이는 것과 보이지 않는 것 사이의 관계를 이해하는 것이다. 본다는 것은 또한 생명이 없는 것에 생명을 불어넣는 것에 관한 것이다. 가장 초기의 애니메이션 영화는 1906년에 등장했으며 프레임의 사용을 통해 정적인 것에서 움직임으로 바꾸는 것이 영화의 핵심이라는 개념을 강화했다. 심지어 디지털 카메라 시대(찍힌 '사진들'이 실제 비디오 이미지가 된다)에도 사진은 세상을 재현하는 강력한 기능 때문에 모든 형태의 이미지 제작에 중심적인 표지이자 비유라고 말하는 것은 당연하다고 생각한다. 애니메이션은 일련의 모든 프레임의 합계가 투사된 이미지를 만들고 보여줄 수 있음을 입증한다. 20세기 대부분의 기간에 애니메이션은 프레임을 프로젝션으로 바꾸는 마술적인 과정에 관한 것이었다.

컴퓨터 과학 분야에서 최근의 연구는 가능한 한 실제 같은 방식으로 생동감 있게 움직이는 유체를 보여줄 소프트웨어를 어떻게 개발하느냐에 초점을 맞추고 있다. 마레는 이것에 대해 매우 흥분했을 것이다. 이러한 종류의 시뮬레이션으로 컴퓨터 그래픽은 19세기에 있었던 실험과 다르지 않은 문화적 창조를 목적으로 하는 가시성이라는 정밀한 과학으로 변한다.[5]

리얼리즘을 위한 노력의 깊이에도 불구하고, 사진 이미지는 결코 '완성된' 것으로 보이지 않았다. 뭔가 빠져 있다는 느낌이 들었다. 사실주의적 그림은 세계를 충실히 재현하는 데에 필요한 관찰의 강도와 폭이 크기 때문에 장면이나 환경의 진실을 더욱 잘 포착할 수 있을지도 모른다. 사진은 시간의 순간들이고 전체의 부분이었고 사실적이지만 어떤 한 지점만 있었다. 사진 프레임이 세계를 조각냈다.

이런 맥락에서 영화의 등장은 필연적인 문화적 단계처럼 보였다. 왜냐하면 이 장치는 매우 사실적으로 보이는 장면을 캡처했을 뿐만 아니라 세상의 어떤 장소에 있는 무엇이든 스크린으로 옮길 수 있는 것처럼 보였기 때문이다. 그러므로 사진 이미지가 정지한 상태에서 해방되었다고 가정하는 것은 당연했다. 고정된 프레임과 움직이는 사진을 영화에 연결한 것은 영화가 다른 미디어의 역사에 연결된 것일 수도 있지만, 역설적이게도 영화 자체의 특수성에 대한 한정된 분석(1970년대 영화 이론에 의해 제기된 과제이다)이 아니라면 이는 강요된 것이기도 하다.

질 들뢰즈는 1980년대에 글을 쓰면서 영화에서의 시간과 운동의 문제를 일관된 이론으로 만들려고 노력했다. 어느 정도 그는 이미지에 대한 풍부한 담론을 발전시키는 데에 성공했다. 들뢰즈는 움직이는 그림이 어떻게 자신이 평균 이미지intermediate image라고 부르는 것으로 변하는지를 이야기한다(Deleuze 1986). 필자는 이전에 쓴 글에서 이것을 프레임이라는 물질성과 관객의 상상 활동 사이의 중

간 영역으로 묘사했다. 움직이는 이미지는 스크린의 내용과 형식이 관람자의 경험을 책임져야 한다는 놀랍고 역설적인 환상을 조장하는 환경을 만든다. 오히려 그것은 내용과 형식, 화면, 관객의 조합이다. 그 조합은 상호작용을 가능하게 하고, 의미 있고, 그리고 흔히 피할 수 없다. 들뢰즈의 중간 영역은 관람자가 경험을 통제할 수 있는 곳이다. 정지를 움직임으로 바꾸는 것은 바로 뷰어이다. 움직이는 그림은 환상일 뿐이지만, 문화나 배경에 상관없이 모든 뷰어가 공유하기 원하는 환상이다. 필자는 투영(이미지 속에 있고자 하는 욕망)이 이 중간 영역 내의 과정이며, 상호작용성은 관객, 사용자, 혹은 플레이어 스스로가 이미지를 내재하고 그 속성을 조작할 수 있다고 '느낄' 때만 가능하다고 강력히 제안한다.

이탈로 칼비노Italo Calvino는 "판타지는 비가 내리는 곳이다"(Calvino 1988, 81)라고 말했다. 칼비노는 단테가 쓴 문구인 "마음속에서 바로 만들어지는 이미지를 묵상하고 있다"(같은글)를 언급하고 그 이미지의 근원은 신이라는 믿음을 언급했다. 이것은 이 에세이의 다음 장에서 투영에 대해 필자가 제시하는 논의의 기초를 형성하는 것으로, 바로 시간, 새김, 판타지, 그리고 이미지의 결합이다. 빛의 사용, 환상과 상상력으로 만든 비현실적 세계를 통해 시간의 경과를 이미지화한 결합은 시각적인 미디어, 소위 상호작용 미디어 내에서는 거의 모든 활동의 핵심이라고 할 수 있다.

프로젝션

필자는 초창기 영화와 19세기 사진에 대해 논하고 있다. 그리고 이것은 이 시기의 미디어가 지닌 적합성과 가치에 대해 벌어진 수많은 논쟁이 20세기 말 21세기 초 비디오 게임과 디지털 기술의 방향에 대한 분석과 주장을 어떻게 반영하는지를 설명하기 위함이다. 필자는 또한 영화 속에서 움직임에 대한 환상을 투영과 상상력을 통해 즐거운 경험으로 바꾸려는 관람자의 공동체적 욕구에 초점을 맞추어 앞선 절을 마무리했다. 이 욕망은 갑자기 나타난 것이 아니라 필자가 제시해왔듯 오랜 기간 학습된 것이다. 비디오 게임은 1970년대에 발명됐고 1990년대에서야 대중적 매체가 되었음에도 불구하고, 사진과 텔레비전 필름의 진화사이의 연결, 리서치 도구에서 게임 플레잉 도구로서 컴퓨터의 변신 사이의 연결은, 필자의 견해로는 매우 강력하다.

이 진화의 중심에 있는 충동 중 하나는 이미지와 스크린 '안에' 있고 싶은 욕망, 즉 미디어의 공간과 시간 안에서 이야기와 사건을 공유하려는 욕망이다. 원격 현전, 몰입, 비디오 게임의 기하급수적

인 성장은 스크린 기반의 미디어로 완전히 구현된 경험에 대한 점점 더 강한 문화적 욕구를 반영한다. 바꿔 말하면, 멀리서 스크린이나 사진을 보는 것만으로는 충분하지 않았으며 그런 적도 없다는 것이다.[6] 상상 투영imaginary projection은 항상 스크린 기반 경험을 이해할 수 있는 방법 중 하나였다. 뉴미디어에 대해 새로운 점이 있다면, 다게르가 디오라마에 대해 상상했던 것과 더불어 19·20세기의 많은 예술가가 연극·음악·영화·공연에서 기대했던 것이 이제는 디지털 기술을 통해 쉽게 실현된다는 점이다. 입체 안경에서 데이터 글로브, 센서, 기타 촉각 장비에 이르는 모든 것과 CAVE, 서라운드 사운드, 다중 스크린, 햅틱 장치의 사용은 스크린이 이제 물리적인 물체로 존재하지 않고 오히려 '사이트'라든가, 또는 인간이 창조하고 보고 참여하고 상호작용하는 법을 배우는 생태 환경으로 존재함을 알려준다.

미술사학자 프랭크 포퍼Frank Popper는 인터뷰에서 다음과 같이 말했다. "오랜 세월 동안 예술가, 예술 작품, 관객의 기본 미학적 삼각관계가 콘셉트 개발자, 창의적 과정, 그리고 활동적 참가자로서 상호 연관된 하나로 발전하고 있다고 고려하는 데에 만족했다."(Nechvatal 2004, 69) 필자는 캐나다 예술가 리즈 매거Liz Magor에게 이 인용구에 대해 의견을 말해달라고 부탁했고, 그녀는 대답했다.

만약 그가 예술가/대상/뷰어의 기본 미학적 삼각구도를 말하고 있는 것이라면 그것은 개발자/프로세스/활동적 수행자에게 자리를 내주었다. 삼각구도에서 개발자와 활동적 수행자는 대상이 아닌 창조적 프로세스 속에서 만나며, 서로 겹칠 수도 있고 어쩌면 역할을 교환할 수도 있다는 점에서 이것이 현대적인 상태라는 데에 동의한다. 현대 미술은 형식적 또는 미학적 목적을 위해서가 아니라, 기표signifier와 표시reference를 위한 저장소로서 대상을 제시하는 지점에서 '표시'에 점점 더 관심을 기울이고 있다. 활동적 뷰어가 번들의 포장을 푼다. 흔히 그 표시는 매우 난해해서 매우 잘 아는 뷰어(예컨대, 마이크 켈리Mike Kelley, 샘 듀런트Sam Durant, 사이먼 스탈링Simon Starling, 제러미 델러Jeremy Deller)를 요구한다. 물론 우리는 인터넷에서 정의나 정답을 쉽게 검색할 수 있기 때문에 잠재적으로 '많이 아는' 뷰어들이어서 현대 (갤러리) 예술의 방식은 웹의 모드를 매우 밀접하게 반영하고 있다. 물론 이 두 가지 모두 특정 관객의 관심에 따라 구성된 정보 보관소로 볼 수도 있다. 이 새로운 유형의 현대 미술은 '일반적인' 관객에 의존하지 않는 대신에, 문화적으로 많이 아는 특정 관객을 찾는다. 그들은 전통 예술 세계에서 온 것은 아니지만 중복되기도 한다. 그 관객은 스케이트 문화나 음악 문화 쪽 출신일 수도 있다. 이런 종류의 작업은 니콜라 부리오Nicolas Bourriaud에 의해 '포스트 프로덕션'이라 불리는데 이는 예술가들이 시스템을 통해 이미 제작된 재료로 작품을 만들기 때문이다. 그들은 이러한 레디메이드된 표시를 '혼합'한다. 이 형식적 전략은 사람들이 장소나 위치에 관계없이 동료를 찾고 연결할 수 있는 방식으로 웹을 반영한다.[7]

포퍼와 매거의 글은 둘 다 더 많은 통제와 참여 활동을 기대하는 관객에 관한 것이기 때문에 디지털 기술의 영향에 의해 정의되는 변화에 대해 많은 이야기를 하고 있다.

그들은 또한 각각 분리된 예술 작품에서 관객의 역할을 더 잘 인식하는 표현 형식에 대해서도 이야기한다. 비디오 게임에서 이 세분화는 항상 게임엔진의 프로그래밍 로직에 의해 주의 깊게 제한된다. 게이머가 레벨을 한 단계 한 단계씩 나아감에 따라 결과는 의심의 여지가 거의 없다. 결론이 항상 보이기 때문에 개방적이지만, 게임의 핵심 매개변수를 바꿀 수 없기 때문에 제한적이기도 하다. 투영은 이 과정 안에 자신을 상상적으로 배치함으로써, 자기 지시적인 예술작품이 뷰어에게 의미를 발견하도록 하는 식의 구속으로부터 플레이어를 자유롭게 해준다. 비디오 게임과 같은 새로운 미디어가 점점 더 많이 생기면서, 이것은 목적지로 정의된 결과 없이 다양한 요소가 합해진 즉흥 연극과 즉흥 음악에 가까워질 것이다. 이것은 뷰어와 플레이어와 디지털 문화에서 자신들의 역할을 보는 방식에 중요한 영향을 미칠 것이다.

이러한 관객의 변화는 네트워크 기술과 월드와이드웹의 중요성이 증가하고 관객의 개념이 점점 더 소규모 이해집단으로 된 것을 반영한다. 관객의 전환을 보여주는 또 하나의 예로 블로그와 팟캐스팅의 전개 방식을 들 수 있다. 대부분의 블로그 독자층은 주로 20명 미만이지만 '잠재적으로' 더 많은 독자층을 보유하기 때문에, 관객이라는 용어를 사용하는 것이 부정확할 정도이다. 팟캐스팅도 블로그와 마찬가지로 놓칠 수 없는 주제이다. 둘 다 특정 집단의 미디어 형태로 지난 30년간 지역 라디오와 비디오에서 다양한 실험을 통해 발전해왔다. 이러한 모든 현상은 기술, 예술, 일상생활, 그리고 20세기 초의 변화무쌍하고 불안정한 미디어 생태와 관련된 문제들에 직면한다. 개개인들은 이제 공통된 관심사를 가진 소규모 공동체를 만들 수 있는 매우 다양한 방법들이 있기 때문에 관객의 전통적 개념은 예측할 수 없는 결과로 인해 사라진다. 장 보드리야르와 같은 사람들의 불평(Baudrillard 2001)은 이 변덕스러운 생태학이 현실을 가상 세계로 변형시켜 기교, 인공물, 그리고 자연 사이에서 이미 확립된 구별을 뒤집어놓는 것이었다.

그러나 가상이 현실이 될지라도 인간은 자신의 상상력을 사용하여 어떤 상황에라도 자신을 투영할 수 있음을 항상 생각할 수 있다. 사실, 가상현실은 잘못된 명칭이다. 컴퓨터 프로그래머가 만든 세계는 거의 시각적이고 비촉각적인 경험을 기반으로 인프라를 갖추고 있다. "오늘날의 가상현실은 매우 제한된 촉각 피드백을 제공하는데, 자신만의 고유한 피드백은 거의 없고(모래 해변이나 거친 지형에서 걷는 등으로 제공한다), 냄새를 맡는 것도 어렵고, 움직임은 거의 없다. 하지만 이제 시작에 불

과하다."(Kreuger 2002)

다양한 기술은 단지 상상의 세계를 탐험하기 위해 기존의 정신적·물리적 인프라에 추가된 것뿐이다. 필자는 이 주장이 지나치게 본질적으로 들리는 것을 원하지 않지만 뷰어·사용자·플레이어가 스크린 안에 자신을 시각화해야 하는 능력은 문화적 생산이 항상 인간투영 과정의 진화하는 복잡성을 따라잡으려고 노력하는 것이지 그 반대는 아니라는 것을 시사한다. '투영은 개인이 상상이나 보철물의 사용을 통해 다양한 다른 경험을 시각화할 수 있도록 한다. 따라서 가상현실 헬멧을 사용하여 인공산호초를 걷는 것은 기술뿐만 아니라 거기에 있는 것과 거기에 있을 수 없는 것 사이의 격차를 메꾸는 사용자의 능력에 달려 있다.' 필자에게 이것은 소설을 읽는 것과 크게 다르지 않다. 소설은 장소와 인물의 정신적 이미지로 이야기를 채우는 것이다. 차이점은 기술이 시각화 프로세스를 강화하고 신체움직임을 통해 상상적인 재구성 활동이 적당하지 않을 경우 이를 강조하는 방식이다.

21세기의 진화하는 미디어 생태학은 인간이 서로 소통하는 방식과 함께, 예술·문화와 상호작용하는 방법을 변화시키고 있다. 예를 들어 과거에는 그림이 무엇을 재현했는지, 무엇을 재현하지 못했는지에 대해 말하는 것이 가능했다. 재현은 창조와 의도의 과정에 문화적 생산을 연계시켰다. 이것은 계속되지만, 시각화의 관행은 통합된 세계의 여러 가지 다른 층들을 연결하는 오래되고 새로운 방법을 지닌 합판과 같다. 시각화는 사람들이 내부의 정신 활동을 '권장하게' 하고, 경험하는 공간이나 물건과는 관련이 없는 가상의 전략을 사용하고 신뢰하게 한다.

가상 산호초는 암초의 표현에 관한 것만이 아니다. 그 제작이 온전히 원본에 의존하지 않기 때문이다. 이와 같은 가상 창조물을 일련의 오버레이, 다양한 역사로 계층화된 살아 있는 고고학으로 생각할 수도 있다. 그중 어떤 것도 즉각적으로 인식되지는 않지만, 그 전반적인 효과는 시각화를 위한 공간을 여는 것이다. 모든 은유는 다양한 주장을 만든다는 것을 명심하자. 이 경우에 은유로서의 '가상'은 현실과의 어떤 격차를 조성한다. 시각화는 모든 것에 연관되는 것이고 미디어 생태학을 현실과 상상력, 그리고 투영이 연속으로 공존하는 하이브리드로 간주할 수 있다.

문화적 창작물과 거의 모든 상호작용에서 시각화가 수행하는 역할을 더욱 명확히 하기 위해 이미지와 투영의 차이점을 말하고자 한다. 전자는 화면에 있는 것이고, 후자는 화면에 있는 것과 관련해 보고, 느끼고, 듣고, 생각하는 많은 요소 사이에서 발전된 관계이다. 투영을 관계적 프로세스라고 하는 것은 가상 세계를 걷는 것 역시 그것을 창조하는 것임을 의미한다. 투영은 내부적이고 숨겨질 수 있던 것을 인간의 상상력으로 외부화하는 방식이다. 새로운 디지털 기술은 이러한 외부화 활동에 형태

와 느낌을 준다. 이는 새로운 종류의 상호작용성의 한 측면일 수 있다.

필자는 상호작용성, 뉴미디어 등과 같은 용어의 모호성에 대해 숙고하면서 이 에세이를 시작했다. 이러한 명확성의 결여는 주로 현대 문화가 오늘날 겪고 있는 지각 변동의 결과이다. 뉴미디어와 그것을 둘러싼 모든 문화·기술·사회적 활동은 아직 초기 발전 단계에 있다. 이 단계를 테크놀로지 역사의 다른 시기와 연결하는 것이 중요하다. 특정 문화적 순간의 변화를 고려하는 것도 마찬가지로 중요하다. 상호작용성이 어떻게 작동하는지 정의하고 설명하는 딜레마는 시뮬레이션과 몰입을 설명하려고 시도하는 것과 유사하다. 19세기 사진에 대한 비판 중 하나는 그것이 너무 현실적이어서 사진 찍힌 사람들의 상태와 영혼을 빼앗아간다는 것이었다. 같은 방식으로 뉴미디어는 흔히 너무도 압도적인 것으로 묘사된다. 디지털 이미지는 고유의 인위성을 극복할 충분한 힘을 지닌 것처럼 보인다.

다양한 세계를 시뮬레이션하고 싶은 충동은 라스코 동굴 속의 초기 화가들이 했던 것과 다르지 않다(Krueger 2002). 여러 방법으로 세계를 재현하려는 욕망은 길고 놀라운 역사를 가지고 있다. 알고리즘을 사용하는 새로운 미디어 창작자들은 캐릭터의 얼굴 특성을 르네상스 시대 이전 그림에 가까운 사실감으로 렌더링할 수 있다. 얼굴을 픽셀 단위로 구성할 수 있고 또한 얼굴이 단순히 정보의 패턴이 되는 마야Maya[viii] 같은 프로그램이 있어도, 그림물감과 브러시로 수세기 동안 해왔던 것을 컴퓨터로 할 수 있는 작업은 제한적이다. 필자는 디지털 창작을 위한 컴퓨터의 진정한 혁명적 중요성이 의심스럽다고 말하려는 것이 아니다. 오히려 이러한 변화를 설명하는 담론과 창조적인 노력은 그 아웃풋이 이전의 문화적 생산양식을 훨씬 넘어서는 프로세스로 결실을 이루기 시작했음을 깨달을 필요가 있다.[8]

적어도 도전 과제의 일부는 미디어 환경을 이해하는 것이다. 전통적인 미디어가 집단 관객과 관련되어 있는 반면, 뉴미디어는 다양한 크기의 많은 관객 사이에서 큰 차별성을 지니고 태어나고 유지된다. 이 미디어 생태학은 소집단, 재배열, 그리고 변형과 마찬가지로 사용자 지정 방식customization에 관한 것이다. 의사소통 도구들은 변했고 이제 이런 많은 도구가 누구나 배포할 수 있는 메시지와 음악, 출력물을 만들기 위해 사용되고 있다. 이것은 상호작용성의 핵심으로, 게임에서 캐릭터를 수행하

viii 3D 애니메이션용 소프트웨어. 각각 별개였던 프로그램들이 하나의 패키지로 통합하여 새로운 작업 환경과 틀, 편리한 사용자 인터페이스와 다양한 기능을 제공한다.

는 것보다 사용 가능한 기술의 풍경을 '항해'하는 데에 더 많은 의미를 둔다. 상호작용이란, 예측할 수 없는 방식으로 의미를 함께 연결하는 의사소통 과정에 관한 것이다. 아마도 이 모든 변화를 위한 전략의 일부는 화면, 컴퓨터, 디지털 기술에 대한 기존 개념들로는 그런 것들이 왜 그렇게 사람들의 흥미를 끄는지 설명하지 못한다는 사실을 인정하는 것이다. 스티븐 존슨Steven Johnson의 말에 따르면, 커지는 네트워크 문화의 중요성, 모습을 드러내는 커뮤니티의 성장과 발전, 상대적으로 쉽게 개발·사용·해킹할 수 있는 간단한 소프트웨어 등이 새로운 종류의 하이브리드, 즉 '동시에 마음과 손가락에 도전하는 상호작용 프로젝트들 만드는 예술가·프로그래머·복잡성-이론가의 융합'을 창조하고 있다(Johnson 2001, 177). 이 하이브리드 사용자는 동시에 텔레비전을 보고, 비디오 게임을 하고, 비디오 게임을 위해 간단한 패치와 모드를 만들고, 문자 메시지를 보내고, 인터넷 서핑을 한다. 사이버 공간의 인공적 세계는 상상 속의 것이다(Holzman 1997). 그러나 누군가가 그것을 탐색하는 것을 막지 않는다. 새로운 미디어의 참신함은 (사진과 영화의 출현과 같은) 표현 수단이라기보다는 많은 사람의 손에 창의적 도구를 쥐여준 전반적인 효과라고 할 수 있다. 이 에세이가 보여주려고 했듯, 사진과 같은 매체를 위한 많은 기본 개념이 다른 형태의 표현으로 옮겨졌다. 근대성의 특징이었던 연결의 연속성은 이제 깨지고 있으며 이러한 변화로 인해 관객들이 항상 어떻게 크리에이터의 기대를 변형시키고 바꿔왔는지에 대해 더 깊이 인식하게 되었다. 디지털 도구와 컴퓨터가 곳곳에 있다는 것은 모든 문화적 경험의 근본적인 속성으로서 상상력과 투영의 역할이 크리에이터와 관객의 손에 달려 있음을 의미한다. 다른 어떤 것보다도, 이것은 마침내 모든 관객의 상호작용 가능성을 확대하고 심화해 원저자의 문화적 이해에 근본적인 변화를 가져올 수 있다.

번역· 김미라

주석

1. 뉴미디어에서의 상호작용성에 대한 레프 마노비치의 영향력 있는 비판은 이 용어의 광의와 확산성에 근거한다. 그러나 정반대가 될 수도 있다. 상호작용성이라는 용어는 대중을 허구의 세계로 들였고, 따라서 없어질 수 없다. 마노비치(2001)는 분명한 대안을 제시하지 못했다.
2. 컨트롤러 및 가계도에 대한 역사는 http://www.axess.com/twilight/console/을 참조.
3. 영화 제작을 위해 게임엔진을 사용하는 것은 다양한 미디어 형식의 융합을 나타내는 강력한 지표이다. 영화제작을 위한 창의적인 도구로서 게임엔진의 진화를 설명하는 웹사이트인 http://www.machinima.com을 참조.

"머시니마^{machinima}는 컴퓨터 게임 기술을 사용하여 게임 엔진의 가상현실에서 영화를 촬영하는 새로운 형태의 영화 제작법이다. 고가의 카메라 장비를 집어 들거나 훨씬 더 비싼 3D 패키지를 정성 들여 수정하면서 수개월을 힘들게 보내는 대신에, 머시니마 크리에이터는 컴퓨터 게임 내에서 자신의 영화를 연출한다. 우리는 게임 안에서 만들어진 카메라의 뷰포인트를 다룬다. 이는 '가상현실 안에서의 영화 촬영'이라는 슬로건으로 알려져 있는데, 우리가 상상할 수 있는 영화 안에서 카메라의 뷰포인트를 기록하고 편집할 수 있다."(http://www.machinima.com/article.php?article=186/)

4. 필자는 이언 버처^{Ian Verchere}라는 게임 및 인터랙티브 디자이너 덕분에 '카메라 사인'이라는 말을 쓸 수 있었음에 감사한다. "환경 매핑, 역동적 조명 등은 모두 세상을 현실적으로 재현하기 위한 디지털 노력이지만, 우리가 영화를 통해 세상을 바라보는 방식에 의해 단련된 것이기도 하다."(personal communication, 2005)

5. 브리티시컬럼비아대학교의 윌리엄 프랭클린 게이트^{William Franklin Gates}의 박사학위 논문 『반응성 유체의 애니메이션 Animation of Reactive Fluids』 참조 (http://www.cs.ubc.ca/-gates/phd.html).

6. 팬 문화는 관심이 같은 커뮤니티를 만드는 것으로 물리적 거리를 극복하는 또 다른 방법이다. 영화는 더 이상 중요하고 탐험하는 유일한 장소가 되지 않는다(Jenkins 1992).

7. Personal communication (2005). 샌프란시스코 아트 인스티튜트의 전시 및 공공프로그램 담당이사인 캐런 모스^{Karen Moss}는 SFA에서의 전시회 동안 니콜라 부리오와 인터뷰했으며 다음과 같이 말했다. "당신의 책 『포스트 프로덕션』에서 새로운 콘텍스트에 역사의 툴박스를 조립하기 위한 다른 메커니즘으로서 샘플러, 해커, 프로그래머에 대해 이야기한다. 새로운 것을 만들 수 없다는 난제 때문에 예술에 대한 당신의 제안이 포스트 프로덕션이고, 이전에 제작된 작업을 파보고 그것을 다시 콘텍스트화하는 것이 흥미롭다. 그것이(이미 만들어진 것을 다시 콘텍스트화한 것) 오히려 새로운 것으로 간주될 수 있는 것이다."(2005. 7. 12. http://www.stretcher.org/archives/i1_a/2003_02_25_i1_archive.php/ 참조)

8. 필자는 암스테르담대학교에서 일하며 연구하는 로니 시버스^{Rony Siebes}가 30년 넘는 컴퓨터 사용이 사람들로 하여금 어떤 정보가 나타날 것이라는 가정하에 화면의 버튼을 클릭하는 것을 거의 자연스럽게 만들었다고 개인적으로 지적해준 것에 고마움을 전한다. "현재 직관과 반대되어 보이는 것은 아마 10년 후에는 매우 직관적인 것이 될 수도 있다. 왜냐하면 (예를 들어) 사람들은 '스타트' 버튼을 클릭할 때 작업의 개요가 나타나고 따라서 화면의 왼쪽 하단에 있는 버튼이 팝업 목록, 즉 가능한 메뉴를 나타내는 기능을 보일 것으로 직관적으로 가정한다는 사실에 익숙하기 때문이다. 나는 사람들이 매우 빠르게 적응하고 (아마도 매우 나쁜 인체공학적 디자인을 가질 수도 있는) 구조에 익숙해졌을 때 그것을 사용해 일하는 것을 좋아한다고 믿는다."

참고문헌

Baudrillard, Jean. 2001. *Selected Writings*. Ed. Mark Poster. Stanford, Calif.: Stanford University Press.

Bellour, Raymond. 1979. *L'analyse du film*. Paris: Albatross.

Braun, Marta. 1992. *Picturing Time: The Work of Etienne-Jules Marey*. Chicago: University of Chicago Press.

Burnett, Ron. 1995. *Cultures of Vision: Images, Media, and the Imaginary*. Bloomington: Indiana University Press.

Burnett, Ron. 2004. *How Images Think*. Cambridge, Mass.: MIT Press.

Calvino, Italo. 1988. *Six Memos for the Next Millennium*. Cambridge, Mass.: Harvard University Press.

Deleuze, Gilles. 1986. *Cinema 1: The Movement-Image*. Trans. Hugh Tomlinson and Barbara Habberjam. Minneapolis: University of Minneapolis Press.

Godard, Jean-Luc. 1972. *Godard on Godard*. New York: Viking Press.

Grau, Oliver. 2003. *Virtual Art: From Illusion to Immersion*. Cambridge, Mass.: MIT Press.

Holzman, Steven. 1997. *Digital Mosaics: The Aesthetics of Cyberspace*. New York: Touchstone.

Jenkins, Henry. 1992. *Textual Poachers: Television Fans and Participatory Culture*. New York: Routledge.

Johnson, Steven. 1997. *Emergence: The Connected Lives of Ants, Brains, Cities, and Software*. New York: Screibner.

Krueger, Myron. 2002. Myron Krueger Live. Interview by Jeremy Turner. *Ctheory*. Http://www.ctheory.net/text_file.asp?pick=328/ (last accessed July 29, 2005).

Laing, Ronald. 1970. *Knots*. London: Tavistock Publications.

Metz, Christian. 1974. *Film Language: A Semiotics of the Cinema*. New York: Oxford University Press.

Munsterberg, Hugo. 1916. *The Photoplay: A Psychological Study*. New York: Dover.

Manovich, Lev. 2001. *The Language of New Media. Cambridge*, Mass.: MIT Press.

Nechvatal, Joseph. 2004. Frank Popper and Virtualized Art. *Tema celeste* 101: 48—53. Available at http://www.eyewithwings.net/nechvatal/popper/FrankPopper.html/ (last accessed July 29, 2005).

Rhode, Eric. 1976. *A History of the Cinema from Its Origins to 1970*. London: Alan Lane.

Rouse, Richard. 2001. *Game Design: Theory and Practice*. Plano, Texas: Wordware Publishing.

Salen, Katie, and Eric Zimmerman. 2004. *Rules of Play: Game Design Fundamentals*. Cambridge, Mass.: MIT Press.

Sommerer, Chrita, and Laurent Mignonneau. 1999. Art as a Living System: Interactive Computer Artworks. *Leonardo* 32 (3): 165~174

Stafford, Barbara, and Francis Terpak. 2001. *Devices of Wonder: From the World in a Box to Images on a Sreen*. Los Angeles: Getty Trust Publications.

Theodore, Steve. 2004. Beg, Borrow and Steal. *Game Developer* 11 (5): 48~51.

Wilson, Stephen. 2002. *Information Arts: Intersections of Art, Science, and Technology*. Cambridge, Mass.: MIT Press.

16. 추상성과 복잡성

레프 마노비치
Lev Manovich

글로벌 정보 네트워크 사회, 즉 이전 산업 사회에 비해 모든 분야에서 더 많은 데이터, 더 많은 층위, 더 많은 연결로 표현되는 사회에서 적합한 이미지는 어떠한 것일까?[1] 이미 복잡한 시스템은 더 고도로 복잡해지고,[2] 우리는 뉴스 피드, 센서 네트워크, 감시 카메라로부터 전달받는 실시간 정보를 쉽게 얻을 수 있다. 이에 따라 인류의 문명이 이미 발전시켜온 다양한 이미지에 새로운 압력이 가해지며 새로운 유형의 이미지 발달이 궁극적으로 촉구된다. 이 이미지는 이전에 전혀 존재하지 않았던 새로운 발명을 뜻하는 것이라기보다는 무엇이 표현되고 어떻게 사용되는가의 범주를 확장함으로써, 이를테면 기존의 이미지에 단순히 새로운 다리를 놓아주는 것에 가깝다. 물론, 이러한 발달은 분명 1960년대 초에 시작된 시각 문화의 컴퓨터화가 가져온 성과이다. 컴퓨터화로 인해 기존 이미지 유형(사진·영화·비디오·다이어그램·건축도면 등 카메라 기반의 기록물)의 생산과 분배가 효율적으로 이루어졌다. 컴퓨터화가 갖는 더 중요한 의의는 상호작용성을 '추가'하고, 정지된 이미지를 움직이는 가상공간으로 바꾸고, 알고리즘으로 코드화할 수 있는 모든 유형의 수학적 조작에 대한 이미지를 읽음으로써, 이미지들이 다양하고 신기한 방식으로 작용하도록 한 점에 있다.

물론, 이 짧은 글에서 이 모든 변화를 다루기는 불가능하다. 그 대신에 이 글은 특정 종류의 이미지에 속하는 소프트웨어 중심의 추상을 중점적으로 다룰 것이다. 글로벌 정보사회가 재현적 도구 모음 안에 추상 이미지를 포함시키는가? 달리 말해, 추상을 소프트웨어와 연결시킨다면, 20세기 초―새로운 추상적 시각 언어가 그래픽 디자인, 상품 디자인, 광고, 기타 커뮤니케이션, 정치 선전, 소비 분야에 채택되던 시기―에 이미 생겨난 추상 이미지를 넘어서는 무언가 새롭고 유용한 이미지를 얻는 것인가?[3]

애프터 이펙트

우선, 추상성과 연관되는 대립 개념을 떠올려보자. 시각 문화의 컴퓨터화는 20세기의 추상성과 구상성 사이의 커다란 대립에 어떠한 영향을 미쳤는가? 역사상 '대중문화' 대 '모더니즘 미술', '민주주의' 대 '전체주의' 등 많은 상반된 요소가 존재한 이래 이러한 대립 개념은 20세기의 문화를 정의하는 관점 중 하나였음을 알 수 있다. 디즈니 대 말레비치Malevich, 폴록 대 사회주의 리얼리즘, MTV 대 패밀리 채널도 그 예들이다. 결국, 추상화가 예술가의 작업실에서 현대 미술관뿐만 아니라 기업 사무실, 로고, 호텔 객실, 가방, 가구 등으로 이동하는 동안 추상성 언어가 모든 현대 그래픽 디자인을 장악하게 되면서, 이러한 대립으로 인한 정치적 책임도 대부분 사라졌다. 하지만 우리는 새롭고 더 정확한 범주 없이 구상성-추상성(또는 사실주의-추상)을 주변의 모든 이미지를 처리하는 데에 시각적·정신적 기본 필터로 여전히 사용하고 있다.

추상성과 구상성에 미치는 컴퓨터화의 영향 관계를 고찰할 때 추상성보다는 구상성 용어를 설명하기가 훨씬 쉽다. 이 세계의 '사실적' 이미지는 20세기 미술을 통해 아는바, 오늘날에도 일반적이기는 하지만, 더 이상 사진·영화·비디오·드로잉·그림이라는 매체가 사실적 이미지를 생성하는 유일한 수단은 아니다. 1960년대부터 이러한 기법들에 컴퓨터 이미지 합성이라는 새로운 기술이 더해졌다. 그 후 수십 년 동안 3D 컴퓨터 이미지는 전체 시각 문화에서 차지하는 비중의 증가와 더불어 점차 확장되었다. 예를 들어, 오늘날 모든 컴퓨터 게임은 사실상 실시간 3차원 컴퓨터 이미지에 의존한다—수많은 장편 영화, TV 프로그램, 만화 영화, 교육용 비디오, 건축 프레젠테이션, 의료 영상, 군용 시뮬레이터 등도 그러하다. 매우 정교한 합성 이미지를 생성하는 데에 여전히 많은 시간이 걸리기는 하지만, 이러한 기술의 역할이 점차 확장됨에 따라, 더 편리한 다양한 방법과 기술이 현재 개발되고 있다. 그 기술은 온라인 도서관에서 사용할 수 있는 3D 모델에서 색상과 형태 정보 모두를 스캔하는 스캐너와 사진 몇 장으로 기존 공간의 3D 모델을 자동 재구성하는 소프트웨어까지 다양하다.

컴퓨터화는 구상 이미지 생성에 새로운 기술을 제공함으로써—특히 3D 컴퓨터 애니메이션, 상호작용적 가상공간에 의존하는 새로운 유형의 미디어를 사용함으로써—구상 이미지가 차지했던 대립 부분을 '강화'시키는 동시에, 대립되는 '구상성' 경계를 '약화'시켰다. 이것은 무슨 의미인가? 이는 디지털 사진 보정, 이미지 프로세싱, 합성을 위한 소프트웨어 개발과 결합된 '오래된' 아날로그 사진

과 영화 기술(새로운 렌즈, 감광 필름 등)이 계속 발달하는 과정에서, 재현적 이미지를 구축하고자 다양한 기법을 구분했던 기존의 경계선이 완전히 붕괴되었음을 뜻한다. 사진, 포토콜라주, 그리고 오일·아크릴·에어브러시부터 크레용·펜·잉크까지의 다양한 미디어를 활용한 드로잉과 그림이 이에 해당한다. 이제 다양한 미디어의 특정 기법들이 디지털 소프트웨어의 메타 매체 범주 내에서 쉽게 합성될 수 있다.[4]

'분리된 표상적 글 미디어'에서 '컴퓨터 메타매체'로 전환된 결과 중 하나는 '혼성' 이미지의 증식이다. 혼성 이미지는 다양한 미디어의 흔적과 효과를 결합한다. 전형적인 잡지 배포, TV 광고 또는 상업 웹사이트의 홈페이지를 생각해보자. 흰색 바탕 배경에 등장하는 형상이나 사람 얼굴, 앞뒤로 겹쳐 떠 있는 컴퓨터 요소들, 포토샵 프로그램의 블러blur 필터, 일러스트레이터 프로그램을 이용한 펑키한 타이포그래피 등이 떠오를 것이다. (물론 바우하우스 그래픽 디자인에서 이미 혼종성뿐 아니라 2D·3D 요소들 합성 공간의 유사한 처리 방식을 찾아볼 수 있다. 그러나 이 경우에는 디자이너가 실제 미디어를 다뤄야만 했기에 다른 미디어 요소들 사이의 경계는 더 분명했다.)

혼성 이미지가 확산되면서 또 다른 효과, 즉 재료와 도구의 특수성으로부터 특정 매체 기법이 별도로 분리된다. 소프트웨어 시뮬레이션 기술은 원래의 미디어와 전혀 관련이 없는 시각·공간·청각 데이터에 이제 자유롭게 적용될 수 있다.[5] 이 같은 가상 기술들은 다양한 소프트웨어 어플리케이션의 도구 모음을 채울뿐더러 별도의 소프트웨어 유형인 필터를 형성하게 되었다. 이를 통해 (특정 공간에서 전파되는 소리의 특성인) 모든 음파에 에코를 적용하고, 3D 가상공간에 피사체 심도 효과를 적용하고, 블러를 유형에 적용하는 것 등이 가능하다.

마지막 예는 그 자체로 아주 중요하다. 미디어 특성과 소프트웨어 인터페이스의 시뮬레이션은 수많은 별개 필터의 개발뿐만 아니라 '모션그래픽'(별도로 존재하거나 추상적 요소 및 비디오 등과 결합된 애니메이션 유형)처럼 새로운 미디어 문화 분야 전반에서 사용할 수 있게 되었다. 디자이너가 2D와 3D 공간에서 유형을 이동할 수 있고 자유자재로 필터링할 수 있어서, 애프터 이펙트 소프트웨어After Effects Software의 개발은 사진술에 미친 포토샵의 영향만큼은 아니라더라도 적어도 구텐베르크 세계의 텍스트에 영향을 미쳤다.

3D 컴퓨터 그래픽, 합성, 모든 미디어 특성과 소프트웨어 인터페이스의 시뮬레이션 등, 이 모든 개발이 축적된 결과로 우리 주변의 이미지들은 오늘날 항상 아름답고 고도로 양식화되어 나타난다. 이제 완벽한 이미지는 특정 분야의 소비자 문화에서 단순한 희망사항이나 기대가 아닌 필수 입력 요

건이 되었다. 이러한 차이점을 파악하려면 20년 전부터 현재에 이르는 텔레비전 프로그램을 임의로 비교해보면 된다. 요즘 모든 이미지는 현재 TV 프로그램에 등장하는 배우들처럼 포토샵, 애프터 이펙트, 플레임Flame 또는 유사한 소프트웨어의 변형을 통해 사용된다. 이와 동시에 최근 몇십 년 전까지만 해도 현대 미술(1960년대 이후 모호이너지Moholy-Nagy의 포토그램 또는 라우셴버그의 판화)에서만 발견되던 다른 표현적 방식의 혼합은 이제 모든 시각 문화 영역에서 그 기준이 되었다.

모더니즘 환원

이러한 개괄적 설명에서 알 수 있는바, 컴퓨터화는 다양한 중요 방식으로 시각 문화 영역의 구상적 또는 '사실적' 부분에 영향을 미쳐왔다. 그러나 구상의 반대 영역인 순수 추상은 어떠한가? 1990년대 후반의 웹사이트에 더 자주 등장하기 시작했던 명쾌한 알고리즘 중심의 추상 이미지는 더 포괄적인 이데올로기의 중요성을 가지는가? 이 추상 이미지들은 1920년대 초반 현대 추상 미술의 탄생을 둘러싼 정치적 입장과 개념적 패러다임에 비견되는가? 동시대의 주요 프로그래밍 언어인 플래시Flash, C++, 자바Java, 프로세싱Processing에서 생겨난 소용돌이 줄, 느리게 움직이는 점, 밀집된 픽셀 필드, 변하면서 깜박거리는 벡터 복합체로부터 추론되는 공통 테마가 있는가?

사실상 1914년과 2004년을 비교해보면, 추상 양식의 유사성을 찾아볼 수 있다. 다시 말해 몬드리안의 수직 수평선으로 구성된 엄격한 차가운 추상, 파리에서 작업한 로베르 들로네Robert Delaunay의 한층 화려한 원형, 심지어 바실리 칸딘스키Wassily Kandinsky의 좀 더 서정적인 추상, 이탈리아 미래주의자들의 수많은 움직임 벡터에서 그 유사성을 볼 수 있다. 1910년대 마지막 '순수' 추상을 끌어낸 철학적 추정과 역사적 근거 또한 수많은 철학적·정치적·미학적 관점에서 온 것이어서 유사하게 복합적이고 다양하다. 공감각(하나의 감각이 다른 감각을 작용케 하는 일), 상징주의, 신지학神智學, 코뮤니즘(구소련에서의 프롤레타리아 계급을 위한 새로운 시각 언어로서의 추상) 등의 개념들이 여기에 속한다. 그럼에도 불구하고, 모더니즘 추상을 19세기의 사실주의 회화로부터 분리하는 동시에 현대 과학에 연결하는, 단 하나의 패러다임으로 설명할 수 있는데, 이것이 바로 '환원reduction'이다.

예술적 맥락에서 몬드리안, 칸딘스키, 들로네, 쿠프카Kupka, 말레비치, 아르프Arp와 그 밖의 예술가들의 추상은 수십 년 전 점진적 추상 발전의 논리적 결론을 보여준다. 예를 들어 마네Manet, 인상

주의, 후기 인상주의, 상징주의로부터 야수파와 입체파에 이르는 예술가들은 표면적으로 알아볼 수 있는 모든 흔적이 사라질 때까지 눈에 보이는 현실의 이미지를 계속해서 축소하고 추상화한다. 모더니즘 미술에서 시각 경험의 환원은 19세기 초에 시작된 매우 점진적인 과정이었지만,[6] 20세기 초반에는 단 10년 이내에 시작부터 종말까지 재생되는 추상 전체의 발전사를 보여준다. 대표적인 예로 1908년에서 1914년 사이에 그려진 몬드리안의 나무 연작을 들 수 있다. 몬드리안은 세세한 사실적 이미지로 나무를 그리기 시작한다. 현저한 단순화 작업이 완성될 즈음, 나무에는 그것의 본질·개념·법칙·유전자형만이 남는다.[7]

대략 1860년과 1920년 사이에 모더니즘 미술에서 발생한 시각적 환원은 19세기와 20세기 초반의 주요 과학적 패러다임과 완벽히 일치한다.[8] 물리학, 화학, 실험 심리학과 기타 과학들은 무생물적·생물학적·심리학적 영역을 단순하고 보편적인 법칙에 따라 단순하고 불가분한 요소로 해체하여 적용했다. 화학과 물리학은 분자와 원자 단위를 상정했으며, 이후, 물리학은 원자를 기본 입자로 세분화했다. 생물학에서는 세포와 염색체 개념이 생겨났다. 실험 심리학은 더 불가분한 감각 요소의 존재, 즉 지각적·정신적 경험의 결합을 상정해 인체에 동일한 환원 논리를 적용했다. 예를 들어, 1986년 E. B. 티치너E. B. Titchener(미국 실험심리학 주창자 분트Wundt의 제자)는 32,800개의 시감각과 11,600개의 청감각 요소가 존재하며 요소마다 조금씩 다르다는 점을 제안했다. 티치너는 자신의 연구 프로그램을 다음과 같이 요약했다. "나는 내게 요소들이 주어지면 전체 정신 물리적 심리상태에서 그 요소들을 결합해, 생략이나 군더더기 없이 '구조'로서 인간의 정신을 보여줄 수 있다고 확신한다."[9]

동일한 시기에 예술에서 순수 추상을 향한 점진적 움직임이 정확히 동일한 과학의 논리를 따른다는 사실이 쉽게 발견된다. 물리학자·화학자·생물학자·심리학자와 유사하게 시각 예술가들은 순색, 직선, 단순 기하학 모양 등 가장 기본적인 회화 요소에 중점을 두었다. 예컨대, 칸딘스키는 『점·선·면』에서 단순한 시각적 구성에 대한 감정적 반응이 확실히 존재한다고 주장했고, 세 가지 기본 형태 요소(점, 선, 면)의 '현미경적' 분석을 주창했다.[10] 또한, 1919년에 출간된 다음 글들의 제목 역시 칸딘스키의 프로그램 특성을 말해준다. "큰 질문에 대한 소고Small Articles about Big Questions. I. 점에 관하여I. About Point"와 "II. 선에 관하여II. About Line."[11]

20세기 초반 20년간 세계 각국의 다양한 예술가들은 시각 예술에서 가장 기본적인 요소와 단순한 결합으로 해체하는 추상을 동시적으로 시도했다. 이와 유사한 발전 과정이 동시대 과학에서도 보여지는데, 경우에 따라서 그 연관성은 더 직접적으로 나타난다. 추상성을 탄생시킨 대표적 예술가 중

에는 실험 심리학자들이 연구한 시각적 경험 요소에 따른 경우도 있었다. 실험 심리학자들이 시각 경험을 개별 측면들(색상, 형태, 깊이, 움직임)로 분리시켜 체계적으로 조사한 바와 같이, 이들의 글은 주로 원색과 정사각형, 원형, 다른 방향으로 뻗은 직선 같은 단순한 형태들을 특징으로 시작한다. 몬드리안, 클레Klee, 칸딘스키, 그리고 다른 예술가들이 그린 대부분의 추상화가 수십 년 전 심리학자들이 널리 사용했던 시각적 자극과 놀랄 만큼 유사해 보인다. 예술가들이 심리학 연구를 따랐다는 몇 가지 사례를 통한 기록 때문에, (의식적으로든 아니든) 심리학 문헌의 형태와 구성을 직접 모방했을 가능성이 있다. 따라서 추상은 갤러리 벽에 작품으로 전시되기 이전에 사실상 심리학 실험실에서 탄생했던 것이다.

복잡성

환원주의 방식은 20세기와 21세기 초반 과학과 예술의 발전에 지배적으로 나타난 법칙이다. 말레비치, 몬드리안, 기타 예술가들은 1910년대와 1920년대에 예술에서의 환원을 논리적인 결론으로 내세웠다. 그러나 다른 한편, 환원주의에 기반을 두지 않은 다른 패러다임들이 이미 같은 시기 과학 분야에 출현했다. 예를 들어, 프로이트 심리학은 더는 단순한 요소들 간의 상호작용이라는 측면에서 정신을 이해하려고 하지 않는다. 마찬가지로, 양자역학 역시 뉴턴 물리학 세계를 지배하는 단순 법칙을 대신해 개연성을 다루고 하이젠베르크의 불확정성 원리를 수용한다. 그 이후 과학의 비환원주의 사고를 보여주는 다른 예들로는 1940년대에서 1950년대 후반 사이, 존 폰 노이만의 세포 오토마타 이론과 같은 시기에 등장한 프랙털[i]로 잘 알려진 루이스 프라이 리처드슨Lewis Fry Richardson을 들 수 있다.

1960년대 초반, 물리학 이외 분야의 과학자들은 보편적 적용 법칙(뉴턴 물리학의 세 가지 법칙 등)으로 세계를 설명하는 고전적 과학 접근법만으로는 다양한 물리적·생물학적인 현상을 설명하는 데에 한계가 있음을 깨닫는다. 1960년대 후반 인공지능에 관한 연구는 인간의 정신을 상징과 법칙으

i 프랙털은 (수학 물리) 차원 분열 도형을 일컫는 용어로, 일부 작은 조각이 전체와 비슷한 기하학적 형태를 말한다. 이러한 특징을 자기 유사성이라 하며, 자기 유사성을 갖는 기하학적 구조를 프랙털 구조라 한다. 어원은 조각났다는 뜻의 라틴어 형용사 'fractus'이다. 프랙털 구조는 자연물에서뿐만 아니라 수학적 분석, 생태학적 계산, 위상 공간에 나타나는 운동 모형 등 곳곳에서 발견되는 자연이 가지는 기본적인 구조이다.

로 환원하려고 시도했지만 난관에 봉착했다. 당시, 새로운 패러다임이 수많은 과학과 기술 분야에 등장하면서 마침내 대중문화에까지 미치게 된다. 그것은 다양한 분야·접근 방식·주제를 포함하는데, 여기에는 카오스 이론, 복합 시스템, 자기 조직화, 오토포이에시스autopoiesis,[ii] 출현emergence, 인공생명, 신경망, 모델 사용, 진화 생물학(유전 알고리즘 '밈memes')에서 차용된 메타포 등이 속한다. 대부분의 분야가 서로 다르지만 특정 기본 가설들은 동일하다. 이들 모두가 복잡한 동적 비선형적 시스템을 검토하며, 단순 요소들의 집합적 상호작용으로서 해당 시스템의 발전, 그리고/또는 행동 모형을 만든다. 이러한 상호작용은 보통 발생적 특성, 즉 '연역적인' 예측 불가능한 글로벌 행위를 만들어낸다. 달리 말하면, 이 같은 체계 속의 질서는 자연발생적으로 생겨나며 그 체계를 구성하는 요소들의 속성에서부터 추론할 수 없다는 것이다. 다음은 동일한 개념을 다소 다른 용어들로 표현한 경우들이다. "청사진, 도면, 또는 분류 서류철 없이 질서 있는 총체적 속성이 생길 수 있으며 실제로 생기기도 한다. 단순히 상호작용하는 부분들로부터 흥미로운 전체가 생길 수 있다. 부분들을 하나하나 열거하는 것으로는 전체를 설명할 수 없다. 변화가 반드시 외부의 에이전트 또는 물리력으로 생겨난다고도 할 수 없다. 흥미로운 전체가 혼란이나 임의성으로부터 발생할 수 있기 때문이다."[12]

복잡성을 연구하는 과학자들에 따르면, 새로운 패러다임은 '시계장치 우주'의 가정을 적용하는 뉴턴, 라플라스Laplace, 데카르트의 고전 물리학만큼이나 중요하다. 하지만 새로운 접근법의 중요성은 고전 과학에서 경시되었던 자연 세계의 현상을 설명하고 묘사하는 잠재력에만 국한되지 않는다. 고전 물리학과 수학이 신의 지배를 받는 매우 합리적이고 질서정연한 우주 개념과 완벽히 일치했던 것처럼, 복잡성 과학은 정치·사회·경제·기술 등의 전 분야에 걸쳐 어느 때보다 밀접하고 역동적이며 복잡한 형태로 나타난다. 따라서 결국, 금융 시장에서 사회운동에 이르는 모든 동시대 현상에 연관된 복잡성 개념을 자주 언급하는 것이 적합한지 아닌지는 문제시되지 않는다.[13] 중요한 것은 선형적 하향식 모델과 환원주의의 한계점을 깨닫는 것이다. 우리는 아주 다른 접근 방식을 수용할 준비가 되어 있다. 이 새로운 접근 방식은 복잡성을 단순한 요소와 규칙으로 빠르게 환원해야 하는 성가신 작업으로가 아닌, 자연적·생물학적·사회적 시스템을 건강하게 생성하고 진화시키는 데에 필수적인 생명적 원천으로 검토하는 것이다.

이제 본 에세이의 주제로 돌아와 동시대 소프트웨어 추상과 글로벌 정보사회에서의 역할에 대

ii 신경 시스템을 모델로 한 최신 시스템론.

해 살펴보도록 하자. 이러한 실행의 시각적 다양성 이면에 있는 더욱 광범위한 패러다임을 열거하자면, 상업적 웹사이트를 연결한 스타일리시 애니메이션과 배경들에서부터 예술가가 직접 제시하는 온라인과 오프라인 작품에까지 다양하다. 이러한 패러다임이 바로 복잡성이다. 모더니즘 추상이 예술의 매체뿐만 아니라 감각적 경험, 현실의 존재론과 인식론 모델을 기본 요소와 단순 구조로 환원한다는 점에서 현대 과학을 따랐던 반면에 동시대 소프트웨어 추상은 세계의 본질적 복잡성을 인식하는 것이다. 따라서 시간 기반의 소프트웨어 예술 작품의 발전이 지난 수십 년간 몬드리안의 회화—나무의 세세한 구상적 이미지에서 몇 가지 추상적 요소로 이뤄진 구성물까지—에서 발생했던 환원주의 방식과는 완전 반대 방향에서 이뤄진 것은 결코 우연이 아니다. 오늘날 우리는 더 자주 환원주의의 반대 방식들과 만난다. 빈 스크린 또는 최소한의 몇 가지 요소로 시작해서 복잡하게 계속 변화하는 이미지로 빠르게 전개되는 동영상이나 인터랙티브 작업을 그 예시로 들 수 있다. 이들 작업 양식은 흔히 상당하게 최소화되어—추상적 표현주의를 남용하기보다는 벡터 그래픽스vector graphics[iii]와 픽셀 패턴pixel pattern가 더 자주 쓰인다(새로운 모더니즘으로서의 시각적 미니멀리즘에 대한 토의를 위해 필자의 「제너레이션 플래시Generation Flash」를 참조하라)[14]—전개되는 한편, 이러한 선들로 구성된 이미지는 보통 몬드리안과 말레비치, 그리고 다른 현대 추상의 선구자들이 보인 기하학적 본질주의와는 유형적으로 대립된다. 이 선들의 패턴은 기하학적 표현형phenotype[iv]으로 환원할 수 없는 세계에 본질적 복잡성을 제시한다. 선들은 수평 수직으로 스크린을 횡단하는 것이 아니라 구부러지며 예기치 않은 아라베스크 형태를 만들어낸다. 전반적으로 스크린은 정적으로 구성되기보다는 계속 동적으로 변화한다.

필자는 모더니즘 추상을 논의하며 현대 과학과의 관계가 이중적임을 강조했다. 일반적으로 1910년대 순수 기하 추상을 이끌었던 모더니즘 미술의 환원주의 경향은 동시대 과학의 환원주의 접근방식과 나란히 발전한다. 이와 동시에 일부 예술가는 자신의 회화 작품 실험에 심리학자가 사용한 단순 시각적 자극을 적용하여 실험 심리학의 환원주의 연구를 실제로 따랐다.

소프트웨어 추상을 추구하는 디자이너와 예술가는 동시대에 살면서 동일한 지식과 참고 자료를 공유하기 때문에 그들의 작품에서 직접적인 차용 전략을 쉽게 찾아볼 수 있다. 실제로 카오스, 인

iii 벡터 그래픽스는 컴퓨터 과학에서 그림을 보여줄 때 수학 방정식을 기반으로 하는 점, 직선, 곡선, 다각형과 같은 물체를 사용하는 것을 말한다.

iv 표현형은 생물이 지닌 유전자의 구성 양식 자체를 일컫는 유전자형genotype과는 달리, 유전자와 환경의 영향에 의해 형성된 생물의 형질을 말한다.

공생명, 세포 오토마타, 기타 관련 주제 등에 관한 과학 출판물에서 실제 알고리즘을 사용하는 디자이너와 예술가들이 많다. 마찬가지로, 예술가들의 작품 도상이 과학자들이 만든 이미지와 애니메이션과 유사한 경우도 상당히 있다. 또한, 일부는 과학 출판물과 예술 전시회에서 동일한 알고리즘과 동일한 이미지를 사용해 과학적·문화적 세계 모두에서 동시에 활동하려는 경우도 있다. 대표적인 예로, 칼 심스Karl Sims를 들 수 있다. 그는 1990년대 초반 인공생명 연구를 기반으로 인상적인 애니메이션을 제작했는데, 이 작업은 파리 퐁피두센터뿐만 아니라 그의 수많은 기술 연구 논문에서도 언급되었다. 이처럼 광범위한 직접 차용의 사례가 있는 반면, 복잡성 연구에서 도출된 모델을 직접 사용하지 않은데도 복잡성 미학을 드러내는 작품도 있다. 요약하자면, 모더니즘 추상의 경우와 마찬가지로 정보화 시대의 추상은 현대 과학 연구와 직접적·간접적으로 연관되어 있다는 것이다. 즉 직접적으로는 아이디어와 기술의 이동을 통해, 간접적으로는 역사적으로 동일한 시기를 살며 나오는 특정 상상력의 일부로서 말이다.

이에 대해《오늘날 추상Abstraction Now》의 온라인 부문에서 몇 가지 예시들을 들 수 있겠다. 2003년 빈에서 열린 이 독특한 전시는 더 '전통적인' 추상 작품과 소프트웨어 중심의 추상을 거의 동일한 수로 포함시켰다.[15] 그리하여 이 전시 덕분에 더 광범위한 현대와 동시대 예술의 맥락에서 소프트웨어 중심의 추상에 대해 고찰할 수 있는 환경이 조성되었다. 필자는 선입견을 가지고 작품을 몇 개 선택해서 살펴보는 대신에, 웹사이트에 전시된 순서대로 출품작들을 체계적으로 방문하여 가설을 시험해보기로 했다. 첨부된 모든 해설을 살펴보았는데, 그중 어떤 것도 복잡성 과학을 분명히 설명하고 있진 않았다. 그럼에도 이 실험이 예상보다 가치 있었던 이유는 전시회의 온라인상에 있는 거의 모든 작품이 예상보다 자연 세계의 복잡한 체계를 더 빈번하고 분명하게 적용하여 복잡성의 미학을 따르고 있었기 때문이다.

골란 레빈Golan Levin의 〈옐로테일Yellowtail〉 소프트웨어는 다양한 두께와 투명도로 계속해서 자유자재로 변하는 생물처럼 보이는 선들을 만들며 사용자의 몸짓을 증폭시킨다(그림16.1). 그 선들이 만드는 복잡성과 역동적 움직임으로 말미암아 애니메이션은 생물체가 사는 세계의 실시간 스냅숏처럼 보인다. 이 작업은 모더니즘 추상에서 세계의 추상적 구조를 표현했던 동일한 요소(즉, 하나의 선)가 이제 어떻게 세계의 풍부함과 복잡성을 대신해서 만들어내는지 완벽히 보여준다(매니 탄Manny Tan의 작품에서 유사한 효과가 작용한다). 달리 말해, 모더니즘 추상이 세계의 감각적 풍부함을 생성해내는 단순한 추상 구조로 추정된다면, 소프트웨어 추상에는 그러한 분리된 단계들이 없다는 것이다.

그림 16.1 골란 레빈, <옐로테일>, 2002.

그 대신에 소프트웨어 추상에는 주기적으로 특정한 체계적 구성을 형성하는 요소들의 역동적 상호 작용이 발견된다.

제임스 패터슨James Paterson과 에미트 피터루Amit Pitaru가 제작한 〈인서트사일런스Insertsilence〉는 커다란 원 안에서 움직이는 미세한 선들로 시작한다. 이 작품은 사용자가 클릭하면 바로 이미 영상화된 선 뭉치의 복잡성이 증가하는데, 이 선들은 구상적 형태를 포함한 복잡한 패턴을 만들며 '감속'할 때까지 증식·분산·변형·진동을 계속한다. 예술가들이 복잡성 과학에 대해 어떤 암시도 주지 않는 반면, 애니메이션은 실제로 창발성의 개념을 전적으로 보여준다.

이미 강조한 바와 같이, 소프트웨어 추상 작품은 자주 벡터 그래픽스를 사용하여 의심할 나위 없는 생물체 모양의 패턴을 생성한다. 하지만 단색 블록으로 만든 훨씬 더 모더니즘적인 패턴의 사각형 구성은 과학자들이 연구하는 복잡한 시스템의 유사체로서 기능할 수도 있다. 피터 루이닝Peter Luining, 리턴Return, 제임스 틴달James Tindall의 작품들은 바우하우스Bauhaus와 프후테마스Vhkutemas(러시아판 바우하우스이다)의 학생들이 만든 전형적인 구성물을 환기시킨다. 그러나 다시 사용자가 클릭하는 순간, 구성물은 즉각 생물체로 되살아나며 더는 질서와 단순성의 개념에 반응하지 않는 동적 시스템으로 전환한다. 복잡성 미학에 속하는 다른 많은 소프트웨어 작품에서처럼, 시스템의 반응은 선형적이지도 임의적이지도 않다—그 대신, 그 반응은 질서와 혼란 사이를 오가는, 이 단계에서 저 단계로

그림 16.2 줄리안 사운더슨, <아르프>, 1990.

의 변화 같은 것이다―다시 말하자면, 정확히 자연 세계에서 발견되는 복잡한 시스템 같은 것이다.

《오늘날 추상》의 소프트웨어 작품들 중 일부는 20세기 초의 모더니즘 추상과 1960년대 미니멀리즘(특히, 솔 르윗Sol LeWitt의 작품)에서 공통적으로 나타나는 조합 미학을 차용하지만, 오히려 이러한 유사성은 오늘날 작용하는 논리와는 아주 다르다는 점을 더 부각시킨다. 예를 들어, 소다 크리에이티브사Soda Creative Ltd.의 줄리안 사운더슨Julian Saunderson이 제작한 〈아르프Arp〉 코드는 적은 어휘 요소들이 갖는 모든 가능한 변화를 체계적으로 보여주는 대신에, 어떠한 고정적 형태에 결코 머물지 않는 구성으로 계속해서 변화한다(그림16.2). 이 애니메이션은 '좋은 형태'라는 모더니즘 개념이 더는 적용되지 않음을 시사한다. 옳고 그른 형태(예컨대, 몬드리안과 테오 반 두스뷔르흐Theo van Doesburg 사이의 전쟁ᵛ을 생각하라) 대신에 우리는 모두 균등하게 타당한, 다른 형태를 계속 생성하는 기관의 역동적 과정을 경험한다.

만약 이제껏 살펴본 작품들이 주로 미니멀한 선 패턴의 동적 작용을 통해 복잡성을 보여주었다면, 다음에 열거하는 작품들은 알고리즘 프로세스를 사용하여 전체 스크린을 덮는 빽빽하고 정교한 화면을 만든다. 글렌 머피Glen Murphy, 케이시 리스Casey Reas, 텍스토Dexto, 메타Meta, 에드 버턴Ed Burton(또한 소다Soda 출신)의 작품들 모두가 이 범주에 속한다. 그러나 지금까지 언급한 작품들과 마

v 두 사람은 같은 예술 그룹에서 함께 활동하며 '신조형주의' 운동을 이끌었으나 회화 공간에서의 대각선 사용을 놓고 의견 차이를 보이며 갈등을 빚은 끝에 결국 결별했다.

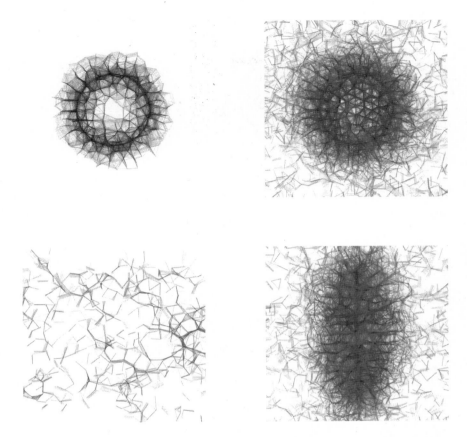

그림 16.3 캐시 리아, <관절Articulate>, 2003.

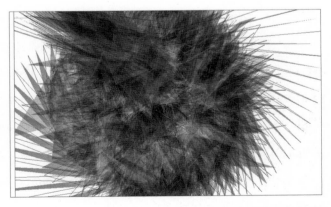

그림 16.4 메타, <그라프Graf>, 2002.

그림 16.5 리아, <제목 없음>, 2003.

찬가지로, 이 영역들은 결코 정적이고 대칭적이거나 단순하지 않고, 계속해서 변형·전환·진화한다.

더 많은 예시들을 제시할 수 있겠지만, 이제는 그 패턴을 명확히 해야 할 필요가 있다. 《오늘날 추상》에 선택된 온라인 작품들의 주요 특징인 복잡성 미학은 이제 특별하지 않다. (밀토스 마네타스 Miltos Manetas가 기획한 whitneybiennial.com을 비롯해) 아르스 일렉트로니카 또는 플래시 포워드 Flash Forward 같은 다른 전시에 정기적으로 출품되는 작품들을 대략 살펴보아도 복잡성 미학은 초기 모더니즘 추상에서의 환원주의만큼이나 동시대 소프트웨어 추상에서 핵심 부분이다.

필자가 이러한 특정 전시를 분석의 대상으로 삼은 이유는 이 전시에 출품된 소프트웨어 추상 작품들이 모더니즘 추상 작업에 상응하는 것으로 여겨지기 때문이다. 이 소프트웨어 작품들은 기능적이지도 않고 외부적 요소를 재현하지도 않는다. 하지만 동시대 디지털 아트와 디자인 같은 기능적 분야 – 정보 시각화 또는 플래시 인터페이스 – 에서는 동일한 시각적 전략이 자주 사용된다. 따라서 필자가 제시한 예시는 '순수 추상' 분야에서 왔지만, 그래픽 복잡성의 패러다임 또한 디자인 영역에서 작동한다. 이는 모더니즘적 시각 추상이 발달·사용되어온 방식과도 유사하다. 추상 충동abstract impulse은 19세기와 20세기의 미술과 디자인 분야 모두에서 더 가속화되었다. 1910년대와 1920년대 초, 순수 추상이 성공했을 당시, 절대주의와 데 스테일De Stijl 같은 새로운 예술 운동은 전 분야에 걸쳐 – 회화, 그래픽부터 2D·3D 디자인, 건축까지 – 즉각적으로 순수 추상을 응용했다.

제한된 지면 탓에 본 에세이는 오늘날 추상 회화(그 자체로 매우 활발한 분야이다)에서 무슨 일이 발생하고 있는지, 그리고 추상화의 발전이 소프트웨어 아트와 디자인의 발전뿐 아니라 동시대 과

학의 패러다임과 어떤 연관성을 갖는지에 대한 중요한 질문들을 다루지 못한다. 그 대신에 필자는 서두에 제시했던 다음 질문으로 되돌아가 결론을 내리고자 한다. 새로운 차원의 복잡성(이 경우, 이론적 용어보다 서술적 용어로 이해됨)을 특징으로 하는 글로벌 정보사회의 요구에 적합한 표상들은 어떠한 것들이 있는가? 지금까지 제시한 바와 같이, 컴퓨터 이미지화에서 이룬 모든 발전은 실질적으로 이 같은 요구에 부응한 것으로 이해될 수 있다. 그러나 새로운 사회적 복잡성을 어떻게 상징적으로 표상할 수 있을지는 여전히 의문으로 남는다. 소프트웨어 추상은 일반적으로 사회적 측면보다 물리적이고 생물학적인 측면을 직접 참조하지만, 이러한 패러다임에 놓인 많은 작품을 상징적 표상들로 여기는 것이 적합할 수도 있다. 왜냐하면, 이 상징적 표상들은 사용자의 클릭 한 번으로 바로 변화할 만큼 연약한 세상의 새로운 이미지를 - 질서와 무질서 사이를 오가는 동적 관계 네트워크로서 - 아주 정확하게, 동시에 시적으로 포착하기 때문이다.

번역 · 주경란

주석

1. 필자는 정보화, 세계화, 네트워크화된 20세기 말에 등장한 새로운 경제를 특징짓는 마누엘 카스텔스Manuel Castells의 영향력 있는 분석에 의존한다. Manuel Castells, *The Rise of the Network Society*, vol. 1: *The Information Age*, 2nd ed. (Malden, Mass.: Blackwell, 2000), 77.

2. Lars Qvortrup, *Hypercomplex Society* (New York: Peter Lang Publishing, 2003).

3. 이 에세이를 주의 깊게 검토하고 소중한 의견을 제시해 준 크리스티안 폴에게 감사의 말을 전한다.

4. 메타 매체metamedium라는 컴퓨터 개념은 1970년대 당시 제록스 팔로알토연구소Xerox PARC의 그래픽 사용자 환경 GUI을 개발한 앨런 케이Alan Kay에 의해 가장 명확히 제시되었다. 참조. Alan Kay and Adele Golberg, "Personal Dynamic Media" (1997), in *The New Media Reader*, ed. Noah Wardrip-Fruin and Nick Monfort (Cambridge, Mass: MIT Press, 2003), 394.

5. Lev Manovich, *The Language of New Media* (Cambridge, Mass: MIT Press, 2001)에서는 컴퓨터 문화가 3D 가상 공간에서 표현할 수 있는 모든 데이터에 일반적 인터페이스가 되는 영화 인터페이스, 즉 카메라 모델과 관련하여 이 효과를 설명한다. 하지만 이것은 단지 좀 더 일반적인 현상의 특별한 경우이다. 소프트웨어의 모든 미디어 시뮬레이션은 인터페이스의 '가상화'를 허용한다.

6. 예를 들어, 《추상성의 기원The Origins of Abstraction》 전시회(프랑스 오르세미술관 2003년 11월 5일~2004년 2월

23일)를 생각해보라. 또한, Norbert Pfaffenbichler and Sandro Droschl, eds., *Abstraction Now* (Vienna: Camera Austria, 2004)를 참조하라.

7. 필자는 제 2차 세계대전 이전 모더니즘적인 추상화에 환원을 적용한 크리스티안 폴에게 다시 한 번 감사의 마음을 전한다. 우리는 19405년부터 폴이 '광활한expansive'과 '과도한excessive'으로 특징지어지는 작품에서의 다른 미학도 살펴본다(데쿠닝de Kooning, 폴록, 마타Matta 외).

8. 현대 과학, 특히 실험 심리학에서의 환원주의와 유사한 환원의 역사로서 미술을 자세히 살펴보려면, 잘 알려지지 않았지만 주목할 만한 저서 Paul Vitz and Arnold Glimcher, *Modern Art and Modern Science: The Parallel Analysis of Vision* (New York: Praeger Publishers, 1984)을 참조하길 바란다. 이 섹션은 본서에서 제시된 아이디어와 증거를 기반으로 한다.

9. Eliot Hearst, "One Hundred Years: Themes and Perspectives," in *The First Century of Experimental Psychology*, ed. Eliot Hearst (Hillsdale, N.J.: Erlbaum), 25에서 인용.

10. Wassily Kandinsky, *Point and Line to Plane* (1926) (New York: Solomon R. Guggenheim Foundation, 1947).

11. Yu. A. Molok, "'Slovar simvolov' Pavia Florenskogo. Nekotorye margonalii." (Pavel Florensky's "dictionary of symbols." A few margins.) *Sovetskoe Iskusstvoznanie* 26 (1990), 328.

12. http://serendip.brynmawr.edu/complexity/complexity.html/를 참조하라.

13. 다양한 분야에 복잡성의 아이디어를 적용한 작품의 예로 Manuel de Landa, *A Thousand Years of Nonlinear History* (New York: Zone Books, 1997); Howard Rheingold, *Smart Mobs: The Next Social Revolution* (Cambridge, Mass.: Perseus Publishing, 2002); Steven Johnson, *Emergence: The Connected Lives of Ants, Brains, Cities, and Software* (New York: Scribner, 2001)를 들 수 있다.

14. http://www.manovich.net/를 참조하라.

15. 노르베르트 파펜비힐러Norbert Pfaffenbichler 및 잔드로 드로슐Sandro Droschl이 기획한 《오늘날 추상》(Kuns-tler-haus, 비엔나, 2003).

17. 뉴미디어 탐구

티모시 르누아르
Timothy Lenoir

최근에 과학 연구자들은 나노 과학과 나노 기술 응용법을 개발하려는 미국·캐나다와 여러 유럽 정부의 대규모 투자 노력에 참여하길 권유받았다. 미국에서만 나노 기술에 대한 연방 지원금은 30억 달러를 상회하며 미국국립과학재단과 기타 기관의 예측에 의하면 나노 기술을 사용하는 상품과 서비스에 관한 글로벌 시장이 2015년까지 1조 달러까지 성장할 것이라고 한다. 실제로 이미 나노에 기반을 두고 있다고 주장하는 상업적 제품이 500개 넘게 판매되고 있다.

이러한 프로젝트에서 우리가 과학 연구자로서 맡은 역할은 정부의 자금 지원 연구로부터 파생되는 나노 과학기술의 사회적·경제적, 그리고 윤리적 의미와 관련된 문제를 짚어보는 것이다. 마이클 콥Michael Cobb과 제인 매커브리Jane Macoubrie가 미국국립과학재단에서 지원받았던 두 연구와 매커브리가 최근 워싱턴의 우드로월슨국제센터에서 '신생 나노 기술에 대한 프로젝트'의 일환으로 발표한 연구의 결과는 현재 미국의 모든 나노 기술 프로젝트의 사회적 윤리적 영향을 심도 있게 다뤄야 마땅하다는 주장을 뒷받침하고 있다.[1] 위 연구는 미국 내 세 도시에서 1,250명의 시민을 대상으로 시행되었다. 참가자들은 실험 시작 전에 설문조사를 마친 후 나노 기술에 관한 배경지식과 나노 기술에 대한 예상 개발 가능성을 설명하는 강의에 참가했다. 설문조사의 목적은 정부에 대한 신뢰도, 나노 기술의 위험도 대비 이익에 대한 예측을 포함해 나노 기술에 대한 시민 인식이 어떠한지 정보를 수집하기 위함이었다. 결과는 연구에 참여한 대부분의 사람들이 나노 기술에 대한 초기 인식이 거의 없었음을 드러냈다. 설문참여자 중 54%는 거의 알지 못한다고 공언했으며 17%는 나노 기술이 뭔지 알고는 있다고 했고 26%는 조금 알고 있다고 대답했다. 나노 기술이 또 하나의 산업 혁명이 될 것이라 예상되는지에 대해선 75%가 모른다고 답했고 24%가 맞다고 답했다. 나노 기술에 대한 사전 지식을 갖고 있는 응답자 대부분은 텔레비전, 지인, 공상과학 소설이나 영화에서 정보를 접했다고 했다.

실험 후 진행한 설문조사에 의하면 응답자들은 나노 기술을 외과 수술, 부수적 인체 손상이나 부작용 없이 질병을 다룰 수 있기 위한 의료 분야에 응용하는 것에 가장 큰 관심을 보였다. 그러나 서부 해안과 중서부 두 지역에서는 정부가 제대로 관리할 수 있을 것인지에 대해 대해서는 매우 낮은 신뢰도를 보여주었다. 나노 기술 연구를 금지하자는 의견은 거의 없었지만(연구 후 약 8%) 대부분 이익이 위험을 감수할 만큼 가치가 있을지는 확신하지 못한다고 답했다. 15%는 너무 위험하다 했고, 38%는 위험과 이익이 거의 같다고 했으며, 40%가 이익이 위험보다 클 것이라고 답했다. 일반 대중은 나노 기술 자체에 두려움이 있는 것이 아니라 과거에는 혁신적이라 여겼으나 후에 심각한 문제점이 발견되곤 했던 기술적 돌파구와 별반 다를 게 없지 않을까 하고 경계하고 있었다. 실험참가자 중 압도적인 95%는 정부가 나노 기술과 관련된 위험을 관리할 수 있을 것으로 신뢰하지 않는다고 했고, 95%가 마찬가지로 업계 또한 불신한다고 답했다. 고학력자일수록 정부의 위험 관리에 대한 신뢰가 낮았다. 그 외에 유의미한 연관성을 보인 다른 인구 통계학적 변수는 없었다. 정부와 업계가 대중의 신뢰를 높일 수 있다고 생각하며 선호하는 방법 가운데 34%(정부)와 28%(업계)는 안전 테스트를 개선하는 것이 바람직하다고 생각했으며, 25%(정부)와 28%(업계)는 대중이 현명하게 선택할 수 있도록 이러한 제품에 대한 정보를 널리 보급해야 한다고 생각했다.

나노 기술과 나노 과학을 홍보하는 미국과 유럽 정부 기관은 이 같은 대중 인식을 심각하게 받아들였고, 대중의 문화적 태도와 선입관을 개발 초부터 염두에 두지 않는다면 과학기술 비전을 국민에게 알리는 시도가 실패할 것임을 깨달았다. 나노 기술에 대한 부정적인 기우가 굳어지지 않게 방지하는 것이 주된 관심사가 되었다. 유럽에서는 과거 유전자 조작 작물에 대한 일반인과의 경험을 통해 교육과 의사결정 과정에서 대중을 더 적극적으로 참여시키려고 노력했다. 그런 동시에 여러 시민 단체와 비정부 기구는 신흥 기술의 잠재적인 위험과 단점이 본인들이 추구하는 이익에 어떻게 반할지 더욱 염려하게 되었으며 기술이 아직 발전하는 동안 이러한 문제를 주도적으로 해결할 기회가 생긴 것을 다행스럽게 생각했다.[2]

이러한 문제를 염두에 두고 미국 전역의 나노 기술 프로젝트에서 신흥 나노 기술의 사회적 윤리적 영향를 논의하고자 과학 연구자들이 소집되었다. 필자는 나노바이오 기술, 나노 제조, 나노 의약과 관련된 문제에 집중했다. 필자의 프로젝트는 연구와 응용에 대한 반응을 기반으로 우선 윤리적·사회적· 법적으로 고려할 사항에 미리 착수하지 않으면 더 큰 후폭풍을 불러일으킬 수 있다는 신념에서 시작되었다. 연구가 실제로 이루어지기 전에 연구자와 일반인이 윤리적·사회적 의문을 적극적으로 고

려해야 한다고 생각한다. 필자가 참여한 프로젝트는 초기 설계 단계에서 나노 기술의 연구·응용과 사회적·윤리적·법적 문제에 대한 우려가 충돌 없이 통합되는 것을 목표로 한다. 둘째로, 아직 공개되지 않았거나 수행되지 않은 작업으로 인한 윤리적·사회적 쟁점에 대한 능동적인 분석을 이루려면 나노 연구원, 사회적·윤리적 이슈Societal and Ethical Issues, SEI 분야의 학자, 또한 학계 외부의 인사들이 머리를 맞대고 대화하는 것이 필요하다. SEI와 나노 연구의 관계는 SEI 학자들만의 일방적 대화가 되어서는 안 된다. 윤리적·사회적 문제에 대한 성찰에는 나노 과학자와 엔지니어와의 협력이 필요하다. SEI 쟁점에 대한 토론에 나노 연구자를 참여시킴으로써 분석의 질을 향상시킬 수 있을 뿐만 아니라 현실적이고 시의적절한 정책 토론과 지침을 마련할 수 있을 것이다.

위에 설명한 목표는 근본적으로 지식 생산의 민주적 형태를 요구하는데, 소셜 미디어를 사용함으로써 효과적으로 달성할 수 있다. 이 에세이 제목을 기반으로 한 프로젝트의 세 번째 목적은 문서를 기록하고 사회적 책임 있는 과학적 지식 창출에 적합한 비판적 토론을 위해 뉴미디어를 사용하는 것이다. 웹로그, 위키, 소셜 네트워크 소프트웨어, RSS 피드를 통해 팟캐스트를 전달하는 스트리밍 콘텐츠, 구글 학술검색과 같은 대규모 검색엔진, 다이내믹 매핑dynamic mapping, 그리고 정보 시각화를 위한 도구 등 흥미진진한 새로운 미디어는 대규모의 참여형 피어 생성 콘텐츠participatory peer-generated content에 힘을 실어줄 수 있다. 위키피디아와 오마이뉴스는 일반 대중부터 고도의 전문 콘텐츠 제작자에 이르는 다양한 출처로부터 새로운 미디어 도구를 배포하는 대규모 공동 협력 피어 프로덕션 네트워크의 성공적인 두 가지 사례이다. 이러한 '떼 지능'을 하워드 라인골드Howard Rheingold는 '스마트 몹Smart Mobs'이라고 일컫고 마이클 하트Michael Hardt와 안토니오 네그리Antonio Negri는 글로벌 규모의 민주주의에 대한 희망이라 옹호했다.[3]

인프라와 자원구축

콥과 매커브리의 연구에 따르면 최우선 과제 중 하나는 대중과 정책 입안자 모두를 나노 기술에 관해 교육하는 것이다. 나노바이오 기술과 제조업에서 사회적·윤리적 영향력을 다룰 수 있으려면 사회과학자나 인문학자뿐만 아니라 광범위한 대중이 나노 기술이 정확히 무엇인지, 그것이 어디에서 왔는지, 또 지난 20년 동안 놀랄 만한 속도로 발전한 과학과 공학의 현주소 등의 문제를 이해할 수 있도록 자원을 구축할 수 있느냐에 달려 있다. 현재 나노 기술 연구는 네 가지 주요 과학기술 영역(NBIC)의 융합적인 시너지를 기반으로 하며, 각 기술은 현재 급속도로 발전하고 있다. 첫째는 나노 과학과 나노 기술,

둘째는 유전 공학을 포함한 생명 공학과 생물 의약, 셋째는 고급 컴퓨팅 및 커뮤니케이션을 포함한 정보 기술, 마지막은 신경 과학을 포함한 인지 과학이다. 이러한 다양한 기술의 융합은 나노 단위의 물질적 단일성과 상향식 기술 통합에 사용된다. 현재 나노바이오 기술의 배경과 맥락을 제공하기 위해 패트릭 매크레이Patrick McCray, 사이러스 모디Cyrus Mody, 티모시 르누아르 등 과학 발달사를 다루는 사학자들이 캘리포니아 산타바버라대학교의 나노테크놀로지센터에 모여 NBIC 융합을 가능케 한 핵심 기술과 과학 발전의 근대사를 연구하고 있다.[4] 생물 정보학, PCR(중합 효소 연쇄반응), 유전체학 시퀀싱 기술, 형광 활성화된 세포 분류, 결합 화학학을 연구한 우리의 이전 작업을 바탕으로, 우리는 1980대부터 최초의 랩온어칩Lab-on-a-chip, LOC 시스템이 개발되었던 1997년까지의 초소형 미세공정 시스템Micro-Electro-Mechanical Systems, MEMS 기술을 포함한 다양한 주제의 연구를 하고 있다. 이는 바이오 나노 생산의 기초를 다진 마이크로칩, 바이오칩, 유전자칩부터 마이크로 어레이microarray 기술, 마이크로 유체역학 기술을 포함해 최근에 폭발적으로 성장한 여러 분야 중 일부에 불과하다.

우리 프로젝트는 산타바버라대학교 나노시스템협회의 주요 연구인 스핀 전자 공학과 관련된 신흥 기술에 집중할 것이다.[5] 현대 나노바이오 기술, 나노바이오 공학의 역사와 관련된 출판물, 기술 관련 문서, 강연, 컨퍼런스 보고서, 영상물, 인터뷰 기록 등은 우리 웹사이트를 통해 접할 수 있는 디지털 아카이브의 핵심 구성 요소 중 하나가 될 것이다. 산타바버라대학교, UCLA와 캘리포니아 주 나노시스템협회에서 설립 중인 나노 뱅크NanoBank와 디지털 아카이브 사이에 링크를 설립하는 것을 목표하고 있으며 지난 몇 개월 사이 전미경제연구소NBER와는 이미 링크 개설이 완료되었다. 나노뱅크는 기사, 특허, 재무보고서, 디렉토리 목록, 대학 데이터와 같이 다양한 데이터 세트를 융합한 통합 데이터베이스와 온라인 디지털 라이브러리가 될 예정이다. 나노 생산의 역사와 더불어 우리는 생체 분자 공학과 나노 생산을 위한 유전자 나노 입자의 자기 조립과 같은 유전자 공학에 대한 최근 연구 개발을 탐구하고 문서화할 것이다.

나노 연구와 사회적·윤리적 관심을 통합하다

과학자들은 스스로 연구의 잠재적 이익과 위험에 대해 주의를 기울이려고 하지만, 자신의 연구에 대해 정책적 맥락과 사회적 영향력을 길게 예측하기 기대하기는 어렵다. 특히 다방면에 걸쳐진 나노바이오 생산 같은 분야에서 모든 가능성과 관점을 고려하는 것은 거의 불가능하다고 할 수 있다. 그래서 우리 목표는 나노 과학자와 엔지니어를 윤리, 연구 정책, 지적 재산권, 그리고 환경 연구 분야의 전

문가와 짝지어 연구의 잠재적인 사회적·윤리적 영향을 제대로 파악하고, 또 나노 기술 때문에 발생할 수 있는 문제를 예방하도록 돕는 것이다. 그러기 위해 우리는 첫째로, 나노 과학자가 잠재적인 윤리적 문제와 광범위한 사회적 영향을 사전에 식별할 수 있게 하고 둘째로, 대중을 토론에 참여하게 하여 대중 인식을 넓혀야 한다.

대중을 토론에 포함시키려는 시도 중 하나는 영국에서 진행된 나노주리NanoJury이다. 작년 시작된 영국 나노주리는 무작위로 선택된 서로 다른 배경의 참여자(배심원) 스무 명을 모아서 다양한 미래상에 대한 예측과 나노 기술의 역할이 무엇인지에 관해 강의를 듣게 했다. 5주 동안 배심원은 다양하고 광범위한 의견을 듣고 추후에 대중에게 공개할 권고 사항을 제시한다(2005년 9월 20일 기준으로 아직 이 초안은 공개되지 않았다). 이 사항은 새롭고 혁명적인 기술인 나노 기술이 어떻게 발전해야 하는가 하는 논쟁에 자료로 쓰일 예정이다. 나노쥬리는 캠브리지대학교의 '다학제 간 연구협력', 그린피스 영국 지점, 『가디언The Guardian』, 그리고 뉴캐슬대학교의 '정책, 윤리 및 생명과학 연구센터'가 후원한다.[6]

나노쥬리의 목표는 우리 프로젝트와 비슷하다:

·정책에 영향을 미칠 수 있는 사람들이 정확한 정보에 기반을 두고 선택할 수 있도록 돕는다.
·더욱 폭넓은 시민단체가 나노 관련 분야에서 일하는 사람들이 원하는 바를, 비판적인 동시에 건설적으로 면밀히 조사하고 다양한 시각과 관심을 보이는 사람들 간의 유익한 대화를 촉진한다.
·나노 기술 연구 정책에 대한 토론을 더 확장하기 위한 잠재성을 탐구한다.

이러한 목표에 대한 우리의 접근 방식은 나노쥬리가 사용하는 일종의 대면 회의와, 광범위한 공동 작업의 촉진을 위해 개발된 웹 기반 뉴미디어 기술 및 가상의 '마을 회의'를 결합하는 것이다. 새로운 미디어 기술은 비디오 주석, 팟캐스트와 같은 오디오 블로그를 통해 점점 더 많은 문학 콘텐츠, 법률 의견과 블로그, 기타 웹 기반 콘텐츠와 현실 세계에서의 토론을 결합할 수 있게 했다. 우리 방식은 아래에 서술한 두 가지 요소로 구성되어 있다.

우리의 첫 번째 관심사는 '실험실 안으로inside the lab' 들어가는 것이다. 미국의 국가나노기술전략National Nanotechnology Initiative, NNI의 핵심 요소는 새로운 과학 분야와 기술의 내부 활동에 더욱 직접적인 대중 참여가 가능하도록 하는 것이다. 우리 프로젝트가 이러한 임무를 수행하고자 시도한 독특한 방법 중 하나는 '인사이드 더 랩Inside the Lab'이라는 제목의 시리즈이다. 인사이드 더 랩에는 나노 과학자·엔지니어와의 월간 인터뷰가 실린다. 이 매체를 통해 그들의 업무, 수행 동기, 프로젝트 접근

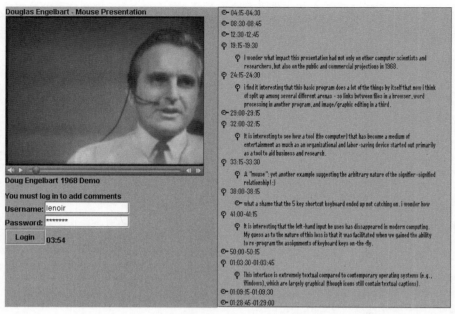

그림 17.1 비디오주석과 벤치사이드 대담 툴. Mpeg4 스트림 영상이 위키에 호스팅되고 있다. 타임스탬프가 찍힌 코멘트와 댓글을 영상의 특정 시간에 첨부할 수 있다. 각 주석은 작성자만 편집할 수 있다. 비디오가 재생되면서 주석이 자동으로 열리고 시간이 흐르면 자동으로 닫힌다.

방법, 그리고 그들이 자신의 연구로부터 기대하는 영향력에 대해 배울 수 있다. 인터뷰는 공학이나 과학 윤리 분야에 종사하는 학생들과 SEI 학자가 진행하며, 시청자가 의견 제시와 질문으로 참여하는 비디오 프로그램을 통해 우리 웹사이트에서 제공된다.

둘째로, 가장 흥미롭다고 여기는 것은 바로 우리가 "벤치사이드 대담Benchside Consultation"이라 부르는 것이다. 생명 윤리학자와 윤리위원회가 병원에서 임상 상담을 하듯이, 우리는 SEI 연구자들과 나노 연구자 간에 주기적인 대면 대화가 이루어질 수 있게 하고 있다. 토론 세션에는 SEI 학자, 외부 전문가와 함께 당사 프로젝트에 참여한 전적이 있는 연구원이 한 명 이상 참여할 것이다. 우리가 원하는 것은, 진행 중이거나 계획된 연구 프로젝트에서 발생할 수 있지만 현존하는 메커니즘에 의해 다뤄지지 않는 잠재적인 윤리적·정책적 문제를 식별하고 어떻게 행동할 것인지 결정할 수 있는 포럼을 만들려는 것이다. 토론 세션은 스탠퍼드 NIH-CIRGE(미국립보건원 및 윤리·유전학 통합연구를 위한 센터) 프로젝트와 듀크대학의 아이팟iPod 과정을 위해 SEI 팀이 개발한 웹 기반 비디오 또는 오디오 형식으

로 녹화·녹음되어 주석과 코멘트를 달 수 있도록 나노 연구원과 SEI 연구원들에게 먼저 공개된다(그림 17.1). 또한, 참고할 수 있도록 생물 의학 분야의 윤리, 법률, 그리고 정책 사례 연구에서 추출한 관련 배경 문서로 구성된 디지털 라이브러리를 제공할 예정이다. 토론은 정책 권고와 함께 간략한 요약본을 제출함으로써 마무리한다. 이 초안은 후에 다시 참고할 수 있으며, 기밀 유지 심사를 통과한다면 대중에게 공개할 수도 있다. 그중 가장 흥미롭거나 유익한 자료는 범위가 확장되어 교육용 모듈로 출판되어 과학 윤리 또는 공학 윤리 과목에 사용될 수도 있다.

우리가 구상하는 종류의 나노 기술 토론은 과학과 기술의 최근 역사 지식이 뒷받침해줄 때 가장 효과적인 결실을 맺는다. 나노 과학과 나노 기술이 무엇인지 제대로 이해하고 동시대 과학기술 발전을 창출한 연구의 기원, 관련 연구자와 엔지니어의 기본 정보와 배경, 학제 간의 지식적 교배와 새로운 혁신을 부추기는 협업, 그리고 연구를 지원하는 연방 정부와 주 정부, 산업의 역할을 모두 고려하여 유익한 토론을 이끌어나가는 것이 목표이다. 대부분의 자료가 지난 10년간의 발전에 집중되어 있지만 진정으로 유용한 자료는 1980년대 또는 1970대로 거슬러 올라가는 생명 공학, 유전학, 재료 공학, 광자학, 그리고 정보 기술의 역사에 있다. 그러나 위에 나열된 종류의 관련된 아카이브나 지식 도구를 설계할 때 고심해야 할 문제가 몇 가지 있다. 다음 절에서 이러한 문제와 지식 커뮤니티를 위해 개발했던 소셜 미디어 도구에 대해 설명한다.

동시대과학사 기록

역사가들은 최근 과학 기술의 역사를 문서화하고 연구하는 데에서 새로운 도전과 직면하고 있다. 동시대 기술과학의 두드러진 특징은 여러 분야에 걸쳐 있다는 것과 또한 각 분야를 창출해낸 조직이나 기업과 밀접하게 연관되어 있다는 것이다. 과학기술 혁신과 학계의 물리적 위치는 연방 기금으로 후원하는 연구와 산업 클러스터 간의 활발한 공생 관계에서 비롯된 것으로 볼 수 있다. 정부 기관이 중개한 학계와 업계 간 협업은 시간이 지날수록 기초 과학 연구에 더 큰 중요성을 띠고 있다. 예를 들어 의대와 공대의 학교 간, 전공 간 협력은 혁신의 중요한 원천이다. 대학에서 창출한 지적 재산을 기반으로 설정된 라이선스·컨설팅 협약이 학술 연구에 부여하는 자극 또한 중요하다.

학계, 산업, 그리고 기업의 혁신 시스템을 주도하는 공생 협업 네트워크를 이해하고 지나가야 한다. 학술 연구가 경제 성장에 어떻게 기여하는지 자세히 이해하려면 보편적으로 단일 연구팀에게만 기금을 지원하곤 했던 과거를 넘어서서 과학 역사가, 사회학자, 그리고 경제학자와의 공동 연구를

지원해야 한다. 더불어 과학의 빠른 변화와 다양한 종류의 학문, 그리고 현대 과학에 종사하는 많은 과학자가 기술과학의 역사를 수집하고 문서화하는 데에서 새로운 접근이 필요하다. 소수의 전문 역사가들만 최근 과학의 역사를 포착하고 논할 수 없다. 과학자 스스로 적극적으로 자신의 연구를 기록화하고 논평해야 할 때이다. 그러나 이런 중요한 문제 외에도 또 다른 걸림돌을 마주하게 되는데, 바로 최근 과학과 기술이 디지털 형태로 탄생했지만 현재의 기술로 보존하고 렌더링하기 어려운 형식이라는 사실이다. 동시대 과학의 역사를 쓰는 데에 필요한 자료는 '디지털 암흑시대' 속으로 빠르게 사라지고 있다. 동시대 기술과학의 역사를 연구하는 데에 이러한 보존과 협력 문제를 해결할 새로운 도구가 필요하다.

최근 두 프로젝트를 예로 들어 이러한 문제를 설명하고, 최신 과학의 혁신 네트워크를 이해하는 새로운 방법을 열 수 있는 정보 기술을 통해 학계 커뮤니티와 도구 설계 방법에 어떻게 접근하는지를 설명하겠다. MIT의 알프레드 P. 스론Alfred P. Sloan재단과 디너Dinner재단이 후원한 첫 번째 프로젝트는 웹 기반 기술을 사용해 최근 과학기술의 역사를 기록하려는 취지를 가졌다. 두 번째 프로젝트는 과학기술 전문의 역사가와 스탠퍼드대학의 경제학자가 실리콘 밸리와 스탠퍼드대학 간 관계의 역사를 공동으로 저술하는 것이었다.

동시대 과학 연구의 문제를 대표하는 생물 정보학의 역사

이 프로젝트의 목표는 웹 기반 도구를 사용하여 동시대 과학과 생물 정보학의 역사를 그리는 다큐멘터리의 기반 구축을 시작하는 것이었다. 두 번째 주요 목표는 웹 도구를 사용해 각각 분야의 역사를 기록하는 데에 관련된 생물 정보학을 구축하는 과학자, 수학자, 그리고 엔지니어의 협력을 얻는 것이었다. 과학 발전의 급속한 변화와 다양한 학문 분야의 수, 그리고 동시대 과학 발전에 기여하는 과학자의 수를 고려했을 때, 상대적으로 극소수인 전문 역사가만 동시대 과학 발전을 논하는 것은 불가능한 일이다. 그리하여 우리는 생물 정보학에 종사하는 과학자를 동원해 웹 도구를 통해 그 분야의 역사를 기록하게 했다.

굳이 생물 정보학을 선정한 이유는 최근 새로운 생물 의학 영역인 유전체학과 단백질체학 분야에 주요하게 기여해 중요성을 인정받았기 때문이다. 또 다른 이유는 생물 정보학이 과학 분야로서 채

20년이 되지 않았고 표준화된 교재나 교육 프로그램은 1995년이 되어서야 등장한, 아직 틀이 완전히 잡히지 않은 신생 분야이기 때문이다. 이와 같이 특수 상황은 일반적인 아카이브 방식과 역사 연구 방법에 도전하게끔 한다. 생물 정보학은 수학, 컴퓨터 공학, 분자 생물학, 유전학 등 여러 학문에 걸친 분야이다. 생물 정보학을 구성하는 도구, 기술, 출판물, 그리고 대부분의 소통 방식은 디지털 시대의 특수한 형식으로 탄생해 월드와이드웹의 개발과 함께 발달했다. 따라서 이러한 자료를 다루려면 역사가는 새로운 도구와 전략을 습득해야 할 것이다.

약 1965년부터 현재까지 이르는 기간을 중점으로 하는 과학기술 역사가들은, 디지털 형태로 생성되었으나(1980대 말부터는 모두 디지털 형식이라고 볼 수 있다) 오늘날 컴퓨터로 읽히지 않는 자료 때문에 골머리를 앓고 있다. 당시 자료를 생산했던 기존 기술은 이미 쓸모없게 되어 대부분 사라졌기 때문이다. 심지어 기계가 보존된 경우에도 데이터로 저장된 자료가 오랜 세월을 견디지 못하고 손상되어 사용하지 못하는 경우가 잦다. 따라서 디지털 자료를 보존, 열람, 렌더링하는 새로운 기술이 시급한 상황이다. 단순히 데이터를 저장하는 것뿐만 아니라 역사적 연구 목적을 위해 더 중요한 것은 당시 그 데이터를 어떻게 사용했고 열람했는지 재현할 수 있는가 하는 점이다. 프로그램의 작동 방식, 프로그램의 문제와 난제, 그리고 당시 연구원 간 사회적 상호작용을 파악하는 것이 중요하다.

디지털 암흑시대의 자료를 검색하는 데에 필요한 도구와 기술은 '정보 고고학'의 도구라고 지정할 수 있다. 역사가에겐 새로운 정보 고고학 기술을 터득하여 디지털 매체 형식인 동시대 과학기술의 역사를 서술하는 것이 필수가 되었다. 그중 필요한 것은 예를 들어 IBM 360나 버로Burrough 시스템 또는 오스본Osborne 시스템 등 현재 대기업이나 후속 기업이 유지·관리하는 체계가 없는 시스템의 에뮬레이터이다. 1980년대 후반과 1990년대 초반에 등장한 실리콘그래픽스Silicon Graphics 머신조차 요즘 찾아보기 어렵다. 이 시스템에서 실행되는 프로그램을 연구하려면 현재 실행할 수 있는 에뮬레이터를 먼저 구성해야 하고, 이 외에도 현재의 디스크드라이브나 다른 데이터 인식 기술로 읽을 수 있도록 원본 프로그램을 렌더링할 수 있어야 한다. 또한, 소프트웨어 언어의 계보가 구축되는 동안에도 동시에 소프트웨어 언어와 구현의 역사에 더 많은 관심을 기울여야 한다. 미래의 정보 고고학자들에게 브루스터 케일Brewster Kahle의 인터넷 아카이브나 구글의 독보적인 정보 아카이브는 마치 여느 인류학자가 탐험하는 유적지와도 같을 것이다. 생물 정보학을 연구 대상으로 선택한 이유는 스탠퍼드의 덴드럴DENDRAL과 몰겐MOLGEN 프로젝트가 잠재적으로 '디지털 암흑시대'에 자칫 잃어버릴 수도 있는 카테고리에 해당하기 때문이다.

디지털 암흑시대를 연구하려는 정보 고고학자는 더 많은 문제와 직면하게 된다. 지금까지 연방 정부는 학술 연구의 주요 후원자였지만 1980년대 후반부터 미국 내 과학기술 연구 개발의 60% 이상이 산업계의 자금 지원을 받아왔다. 이러한 자금 조달의 변화와 더불어 과학계와 산업체 간 파트너십은 기초 과학 연구, 특히 생체 의학과 나노 기술, 재료 공학과 같은 새로운 분야에서 매우 중요한 의미를 띠게 되었다. 학계와 산업계 협력으로 수행된 역사적으로 흥미로운 연구 결과물은 흔히 정보 소유권에 대해 상업적인 우려와 대부분 기업의 전반적인 아카이브에 대한 무관심 때문에 역사학자에게 전달되지 않는 경우가 무수하다. 기업이 연구 기록을 보관하는 정책을 세우더라도 과학기술 분야의 역사학자들에겐 거의 공개되지 않는다. 우리 팀이 생물 정보학을 선택한 또 다른 목적은 상업적 응용에 이미 깊이 관여된 과학 분야를 주제로 작업하는 어려움을 극복해보기 위해서다. 실제로 생물 정보학의 시작 단계에서 큰 영향을 끼친 기여자 중 하나가 작은 신생 회사였던 인텔리제네틱스였다.

접근방법

우리는 생물 정보학자 커뮤니티의 참여를 장려하고자 여러 가지 접근 방식을 택했다. 일단 구식 종이 기록물로 일해본 과학 역사가라면 누구나 익숙할 방법으로 시작했다. 출발점은 더글러스 브루털 Douglas Brutal, 에드워드 파이겐바움Edward Feigenbaum, 조슈아 레더버그Joshua Lederberg, 러셀 올트먼 Russell Altman, 그리고 피터 프리드랜드Peter Friedland를 비롯한 여러 학계의 선구자들과 진행한 구술 역사 인터뷰였다. 또한, 기본 문서를 수집하고 생물 정보학 커뮤니티 내에서 중요한 공헌을 했다고 여겨지는 약 100편의 기사를 모아 컬렉션을 구축했다. 학계의 역사를 기록하는 것뿐만 아니라 학계 커뮤니티가 학생들에게 입문 과정을 가르칠 때 사용할 자원을 구축하기 위함이었다.

우리는 스탠퍼드의 덴드럴, 몰겐, 초기 프로젝트와 더불어 정보 제공자가 참여했던 원조 1960년대의 ACME 프로젝트까지 거슬러 올라가는 디지털 아카이브를 구축했다. 이 자료는 조슈아 레더버그가 NIH 사이트에 제공한 아카이브의 부록이기도 하다.

우리 아카이브는 대부분 '스탠포드대학 의학 분야의 인공지능에 대한 의료실험컴퓨터SU-MEX-AIM'에 저장되어 있던 연구 시안, 전문 보고서, 발행된 기사, 메모와 덴드럴, 몰겐, 젠뱅크Genbank, 그리고 바이오넷Bionet과 관련된 자료를 디지털화하여 구성되었다. SUMEX-AIM은 하이퍼 문서 링크, 온라인 계산, 전자 메일과 시퀀스 분석 등 많은 기능을 개척한 대규모 온라인 컴퓨터 환경으로, 생물 정보학과 의학 정보학 커뮤니티에서 사용하는 표준 운영 환경이 되었다. SUMEX-AIM은 원래 DEC사

의 PDP-1에서 실행되었고 나중에는 테넥스Tenex OS를 실행하는 PDP-11 미니컴퓨터에서 사용되었다. 우리가 달성하고자 했던 것은 SUMEX-AIM 전체를 복원하고 다시 마운트하는 것이었다. 이렇게 한다면 우리가 10년 이상 걸린 다양한 연구의 결과와 과정 부분을 알 수 있을 뿐만 아니라, 직접 OS를 체험하고 시스템이 어떻게 진화하고 수정되며 사용자 커뮤니티의 특성에 따라 적응해왔는지 살펴볼 수 있었을 것이다. 이러한 접근은 현재 생물 정보학이라고 불리는 학계의 실무 유형이 어떻게 탄생했는지 알 수 있게 할 터였다. 따라서 우리는 SUMEX-AIM의 프로젝트 매니저인 톰 린드플레시Tom Rindfleisch 와 함께 오리지널 시스템을 다시 장착했으나 프로젝트 말기 기준(2003년 7월) 시스템을 새로운 웹 환경으로 이식하는 데에 성공하지 못했다. 그러나 린드플레시는 프로젝트를 계속하고 있으며 향후 스탠퍼드에서 관리할 프로젝트 웹사이트에 포함시킬 수 있기를 바라고 있다. 그러나 지금 당장은 상당히 노력에도 불구하고 프로젝트의 핵심인 과학기술 시스템 자체는 아직 디지털 암흑시대에 묻혀 있다.

우리의 프로젝트는 디지털 자료를 다루는 역사가가 직면하는 데이터와 시스템 검색의 기술적 문제 이외에도 학계의 근본적인 문화가 만들어낸 또 다른 장벽을 마주했다. 우리가 구축한 아카이브는 생물 정보학 분야 최초의 기업인 인텔리제네틱스의 아카이브와 관련이 깊다. 인텔리제네틱스는 제약 회사와 같은 상업 기업도 생물 정보학 분야의 도구를 사용할 수 있도록 창립된 기업이다. 생물 정보학과 초기 유전체학을 위한 최초의 온라인 유전자·단백질 데이터베이스인 젠뱅크도 이 회사의 관리 아래 있었다. 우리가 젠뱅크와 관련된 서신, 프로젝트 시안이나 기타 문서를 열람하려면 자유정보법Freedom of Information Act, FIMA 적용을 요청해야만 했다. 그 때문에 우리는 FIMA 요청이 통과되어 최종 자료를 수령한 2004년 7월까지 프로젝트의 해당 부분을 완성하지 못했다. 더불어 생물 정보학에 기업으로선 최초로 발을 디딘 인텔리제네틱스의 성장과 관련된 사업 계획, 회사 창립자와의 인터뷰, 소프트웨어 매뉴얼, 서신과 내부 메모를 포함한 약 1,000개의 문서를 수집·정리·보관·디지털화했다.

덴드럴, 몰겐, 인텔리제네틱스 아카이브, 바이오넷(생물 정보학 최초의 온라인 자료 모음)과 젠뱅크를 포함한 여러 주요 프로젝트에 관한 디지털·인쇄물 자료를 대규모 아카이브를 설립해 보관하는 것도 우리의 목표였다. 이 자료는 미래의 학계에 제공될 것이다. 또한, 생물 정보학자가 기록한 역사 관련 기사와 비교적 최근에 저술된 관련 분야의 논문도 여기에 포함되었다.

그림 17.2 인터랙티브 타임라인. 사용자는 '생물학', '인프라' 등과 같은 카테고리를 추가할 수 있다. 그리고 그 카테고리 내에서 특정 사건의 날짜를 타임라인에 포인트로서 추가할 수 있다. 각 포인트에 팝업 창이 뜨게 하여 간단한 사건 설명과 관련 문서 또는 다른 관련 포인트로 연결하는 링크를 서술하게 했다. 서로 다른 카테고리의 사건 간 상호 연결된 포인트 사이엔 화살표를 그려 간략한 설명과 함께 그 연결성을 표시할 수 있다. 어떤 사건이 중요하다고 여겨진다면 그 포인트에 플래그를 꽂아 당사자의 이름과 함께 표시할 수도 있다.

그림 17.3 인터랙티브 타임라인에 댓글 달기: 포인트를 클릭하면 댓글을 달 수 있다. 다른 사용자들이 추가적으로 댓글을 달면서 대화창을 만들 수도 있다. 이미 아카이브에 보관된 문서에 대한 링크는 자동으로 첨부된다. 아카이브 외부 문서도 링크를 추가할 수 있다. 주제가 다르더라도 특정 포인트의 댓글 창에서 계속 토론을 이어나갈 수 있다.

티모시 르누아르

학계 공동체 참여를 위해 생물 정보학 역사의 인터랙티브 타임라인을 구축하다

생물 정보학 연구자 커뮤니티의 참여를 이끌기 위해 우리는 다차원적 인터랙티브 타임라인을 구축하기로 결정했다. 그리하여 탄생한 것이 공동체 구성원들이 직접 주요 사건을 입력하고 수정하며 문서를 업로드하고 특정 사건에 대해 토론하고 주석을 달 수 있는 참신한 프로그램이었다. 물론 이 타임라인은 학계의 역사 기록을 대신할 매체로서 개발한 것이 아니었다. 주목적은 점점 늘어나는 자료 아카이브와 중대 사건에 대한 토론을 활성화할 인터페이스로서 존재하는 것이었다. 위키피디아와 같이 커뮤니티 누구나 편집하고 수정할 수 있기 때문에 시간이 지남에 따라 정확도가 높아지는 것이 장점이다. 이 모든 자료는 오픈소스 데이터베이스 MySQL을 기반으로 구성되었다. 프로그램도 초기에 비해 많이 발전한 것으로, 현재는 이전에 개괄한 나노 기술에 관련된 역사적 발전을 융합하는 작업과 윤리 유전학 연구(스탠퍼드 CIRGE 프로젝트)을 위해 개선된 버전을 사용하고 있다. 이에 대해서는 후에 설명한다.

이 타임라인은 생물 정보학자들이 자신의 분야를 문서화할 때 유용하게 쓸 수 있을 도구였다. 타임라인은 다음과 같이 몇 가지로 세분화되어 있다(그림 17.2). (1) 핵심 자료를 식별하기 위해 인용문 조사를 통해 채택된 생물 정보학 분야를 형성한 핵심 문서의 타임라인이다. 우리는 주요 생물 정보학자들과 함께 핵심 문서에 관해 상의했다. 또한, 학계의 주요 교과서의 참고 문헌을 비교하여 주로 참고가 되는 자료를 찾아 확인했다. 이 자료는 연대순으로 정렬되며 타임라인 안에 포인트로 표시된다. (2) 중요한 문제가 제기되거나 회의를 개최일자 등 생물 정보학 협회 형성 등 분야 인프라와 관련된 타임라인이다. (3) 젠뱅크나 후에 인간 게놈 프로젝트의 자금 조달과 같은 더 큰 규모의 사건과 관련된 타임라인이다. (4) 생명 공학 산업과 관련된 사건들의 타임라인이다.

이 타임라인은 생물 정보학자 커뮤니티가 핵심 문서 출판, 회의 보고 등 사건을 게시하고 각 사건에 대해 여러 참여자가 토론을 열 수 있도록 디자인되었다(그림17.3). 데이터 구조는 XML 형식이며 MySQL 데이터베이스에 영구적으로 보관된다. 타임라인에 입력된 모든 의견과 자료는 검색 가능하다. 각 포인트는 아카이브 내 문서와 링크할 수 있으며, 웹 외부 자료와의 링크도 지원된다. 위에서 말한 대로 기본 평행 형식의 타임라인을 사용하여 프로젝트를 시작했지만 이 구조가 최종적인 것은 아니다. 예를 들어, 사용자들은 정부 예산 프로젝트 같은 새로운 카테고리를 얼마든지 개설할 권한이 있으며 타임라인 설계자인 우리의 허락도 필요치 않다.

우리는 대부분의 사용자가 타임라인에 댓글을 달고 정보를 추가하는 데에 많은 시간을 들이는 것은 원하지 않았다. 원한다면 되도록 길게 개인적인 코멘트를 달 수 있는 기능이나 단순히 중요 사건에 플래그를 꽂아 표시하는 것까지 다양한 방식으로 타임라인에 참여할 수 있게 해서 관심을 이끌도록 노력했다. 예를 들어 플래그는 중요하다고 여기는 어떤 포인트에 추가할 수 있는데, 사용자가 플래그 위에 커서를 올리면 뜨는 팝업 창을 통해 플래그를 꽂은 당사자를 식별할 수 있다. 플래그를 꽂은 이유를 설명할 필요는 없다. 또한, 필터링 기능을 이용해 다른 사용자와 특정 그룹의 사용자들이 중요 사건이라 표시한 사건만 따로 보이게 할 수도 있다.

타임라인에 코멘트를 단 사용자는 다른 사용자가 그에 댓글을 달았을 경우 이메일 알림을 받게 된다. 이메일에 포함된 링크를 클릭하면 바로 댓글 현장으로 이동된다. 이 방법을 통해 우리는 사용자들이 꾸준히 타임라인 사이트로 돌아와 추가로 토론을 이어나가는 계기를 제공하기를 바랐다. 이 타임라인의 특징은 다른 타임라인에 있는 사건 간에도 링크를 표기할 수 있다는 것이다. 이 기능을 추가한 이유는 사용자가 동일 타임라인 내에서, 또는 평행 타임라인 사이에서 인과 관계를 더 심도 있게 나타낼 수 있도록 하기 위함이다. 사건 간 연계에 대한 간략한 설명 외에도 그 상호 연결에 대한 토론을 댓글 창을 통해 열 수 있다.

실망스러운 결과와 중간 점검

우리는 미래의 개발을 위한 출발점이라고 믿는 생물 정보학의 역사에 대한 공동체 기반 접근방법을 개발하는 데에 성공했지만, 주요 목적인 학계의 협업을 얻는 데는 실패했다. 우리는 커뮤니티의 주요 구성원들에게 수많은 초대장을 보내 협력을 독려했다. 이메일, 전화 또는 개별적 연락을 통해 받은 응답에 따르면 모두가 프로젝트에 대한 흥미를 드러냈다. 적지 않은 수가 열정을 보이고 대부분 우리와 상담하고 구술 역사 스타일의 인터뷰를 위해 기꺼이 시간을 내주었다. 그러나 결국 우리 웹사이트를 방문해 자료를 업로드하거나 온라인 토론에 참가하는 사람은 아무도 없었다. 몇 명에게 이유를 물었으나 우리가 얻은 일반적인 대답은 자기 자랑으로 보일까 봐 자신이 관련된 사건에 대해 코멘트를 다는 것에 대해 불편함을 느낀다는 것이었다. 대부분 차라리 일대일 인터뷰를 선호한다고 말했다.

그러나 가장 흔한 대답은 시간 부족이었다. 연구자들은 연구 지원서를 마무리하는 대로 웹사이

트를 방문하겠다고 대응할 뿐이었다. 실제로 연구자 대부분이 매우 활동적인 커리어를 이어나가고 있고, 40대가 많은 특성상 본인의 연구와 대학원생을 관리하는 것 외에 다른 일에 할애할 시간이 거의 없는 것은 사실이다.

그래도 우리는 질문할 때마다 기꺼이 신속하게 신중한 답변을 보내주는 생물 정보학자들의 행동에 깊은 인상을 받았다. 그것과는 별개로 우리는 그들이 프로젝트에 관심이 있지만 데이터를 입력하려고 웹사이트를 일부러 방문하는 수고는 하지 않을 것으로 결론지었다. 이를 보완하고자 타임라인에 쓴 코멘트에 댓글이 달릴 경우 자동으로 이메일이 보내져 웹사이트를 방문할 필요 없이 직접 댓글에 응답할 수 있는 프로그램을 만들어 추가했다. 이 프로그램은 이메일의 텍스트 부분만 추출하여 타임라인에 대댓글이 들어가야 할 위치에 자동으로 배치한다. 불행히도 이 기능은 개발하는 데에 오랜 시간이 걸려 프로젝트 말기에 들어서서야 사용 가능한 단계에 도달했다. 그러나 우리는 이 프로그램을 타임라인 외에 아래에 설명할 스탠퍼드 프로젝트와 실리콘 밸리 프로젝트에서도 응용했다.

계보학프로그램

또 다른 시도는 과학자들에게 우리 프로젝트에 참여하라고 요구하는 것이 아니라 그들이 원하고 유용하게 쓸 수 있는 플랫폼을 구축함으로써 그들과 협력할 수 있는 분야를 넓히는 것이었다. 이 때문에 아마도 우리가 개발한 협업 웹 툴 중 가장 혁신적이라 할 수 있는 인터랙티브 계보 프로그램이 개발되었다. 가장 흥미로운 역사 자료 수집 프로그램이 무엇인지 물었을 때의 응답으로 프로젝트에 참여한 과학자 중 일부는 다양한 방면에 관련된 인물 계보를 가지고 싶다고 대답했다. 그래서 우리는 기존의 타임라인 소프트웨어 플랫폼을 기반으로 커뮤니티 멤버가 교사, 학생, 연구생 등과의 관계를 비롯한 자신의 전문 프로필을 업로드할 수 있는 계보를 관리하도록 수정했다. 우리는 이 새로운 프로그램을 스탠퍼드대학의 생물화학과에 최초로 응용하여 아서 콘버그Arthur Kornberg와 폴 버그Paul Berg로 시작하는 1958년부터의 계보를 구축했다(그림 17.4). 이 계보엔 모든 부서별 간행물이 포함되어 있으며 권당 300쪽 상당의 논문이 90권을 넘고, 약 3,000개의 문서를 보유하고 있다. 이 프로그램은 참고 문헌 파일을 메들린Medine 메타데이터를 사용해 아카이브의 원본 문서와 연결한다. 온라인 출판물이 있는 비교적 최신의 문서는 출처에 직접 링크할 수 있다. 계보 각 항목은 개인의 이력서에 해당하므로 교수일 경우 학생 목록도 포함되어 해당 학생의 프로필로 바로 이동할 수 있다.

아마도 계보 프로그램의 가장 흥미로운 특징은 특정 단체의 양적 측정치와 그 영향력을 추적할

그림 17.4 계보학 도구: 위는 스탠포드대학의 생물화학과 교수, 졸업생과 연구생들의 계보이다. 특정 가계도(예: 로버트 볼드윈)나 여러 개의 가계도(예: 볼드윈 + 버그)뿐만 아니라 부서별 전체 계보를 표시할 수 있다. 개인은 자신의 프로필을 업로드할 수 있다. 개인이 발행한 모든 문서는 검색엔진 펍메드PubMed에서 자동으로 생성되어 해당인의 '간행물' 목록에 첨부된다. 부서별 아카이브에서 학부모 회의록 또는 메모 등 기타 문서를 검색해 열람할 수 있다.

그림 17.5 계보학 프로그램 안에서의 개인 프로필과 데이터베이스: 스탠퍼드대학 생물화학과 교수인 제임스 스푸디치 James Spudich. '토론' 탭을 클릭하면 사용자가 프로필 작성자와 그의 작업과 경력에 대해 토론을 나눌 수 있다. 프로필의 작성자는 이메일을 통해 대화를 주고받는다.

수 있다는 것이다. 예를 들어 '데이터 툴' 메뉴로 가면 교수 개개인당 학생 수, 해당 연도의 총학생수와 여타 관계를 그래프로 나타낼 수 있다. 또한, 교수진당 연간 총연구비용도 그래프로 나타낼 수 있으며, 언젠가 각 부서가 배출한 작업의 인용 데이터를 사용해 영향력 측정을 표시할 수 있도록 관련 프로그램을 개발하고 있다.

위와 같은 양적 데이터 도구를 추가하는 이유는 바로 교수진과 학생들이 자신의 프로필을 업데이트하도록 자연스럽게 권장하기 때문이다. 미처 완성되지 않은 베타 프로그램을 스탠퍼드대학에서 처음 발표했을 때도 참여자들 모두 부서 내에서의 자기 위치를 제대로 반영하고자 매우 적극적으로 완성도 높은 프로필을 제공했다. 따라서 우리는 이와 같은 인센티브를 통해 과학자들이 자신의 연구를 문서화하도록 격려하거나 적어도 조수를 통해서라도 할 마음이 들게 할 수 있다고 믿는다. 계보 프로그램은 긍정적인 결과를 보이고 있으며 미래의 역사가들이 동시대 과학의 역사에 대한 다큐멘터리 자료로 이용할 수 있을 것으로 간주한다. 외부 단체들 또한 우리의 열정을 공유하고 계보 프로그램을 응용해 사용하기 시작했다. 예를 들어 스탠퍼드 NIH-CIRGE 프로젝트는 자폐증 연구의 역사를 문서화하는 데에 타임라인 소프트웨어를 사용하고 있다.[7] 자폐증 연구에는 두 가지 중요한 패러다임이 있는데, 그중 하나는 수십 년 동안 지지를 받아온 자폐증은 행동심리적 질병이라는 의견이며, 다른 새로운 패러다임은 자폐증은 유전적 원인으로부터 발생한다는 의견이다. 스탠퍼드의 자폐증 프로젝트는 이 두 가지 방식이 경쟁해온 역사를 기록하고자 인터랙티브 타임라인을 사용한다.

그러나 미래의 과학기술 역사가에게 문제가 될 만한 또 다른 실망스러운 일이 있었다. 이미 언급했듯, 생물 정보학의 주요 특징 중 하나는 그 구심점이 후에 상업 기업 인텔리제네틱스로 진화한 스탠퍼드대학의 몰겐 프로젝트였다는 것이다. 인텔리제네틱스는 1994년 대형 생명 공학 회사에 인수된 몇 년 후 또 다시 엑설리스라는 응용 유전체학·단백질체학 전문 영국계 회사에 인수되었다. 초기 인텔리제네틱스 자료에는 현재 상업적 가치가 있는 파일이 거의 없고 지적 자산 문제도 없는 반면, 엑설리스의 법률 팀은 우리가 이 초기 파일을 웹에 배포해 다른 연구자들이 사용할 수 있게 하는 것을 허용하지 않고 있다. 전 세계에 상업 회사와 학계 간의 협력이 널리 진행되는 가운데 이러한 제약은 사회 경제적으로 막대한 영향을 가진 기술에 대한 미래 연구에 심각한 문제를 일으킬 수 있다.

웹 기반 공동 작업의 확장을 위한 향후 계획

프로젝트는 성공적으로 생물 정보학 역사에 대한 다큐멘터리 기반을 구축하고 집단 계보를 다루는 방식을 확장했지만, 생물 정보학자 커뮤니티와 협력하여 그 분야의 역사를 기록하고자 했던 원래 목표는 달성하지 못해 실망했다. 그러나 최근 미국 국립과학재단이 연구를 후원하는 조건으로 나노 과학의 사회적·윤리적 의미를 연구하는 과학자와 학자 간의 공개 협력을 촉구하는 덕에 이러한 장벽이 어느 정도 극복될 것으로 기대한다. 학계에 속한 젊은 과학자들 대부분은 무척 바쁜 탓에 역사 기록 활동을 없는 시간을 할애할 정도로 가치 있다고 여기지 않은 듯했다. 그나마 시간이 있는 고령의 과학자들은 구술 역사와 같은 전통적인 방식에 더 많은 관심을 보였다.

우리는 웹 기반 자료 수집을 대하는 환경 변화에 여러 요인이 기여했으며, 현재 CIRGE와 '나노기술과 사회를 위한 센터Center for Nanotechnology and Society, CNS'의 노력이 성공할 가능성이 더 커졌다고 믿는다. 우선 위에서 언급한 프로젝트는 모두 혜성처럼 등장한 위키피디아와 더불어 피어 생성 콘텐츠에 높은 관심이 생기기 전에 진행되었다. 지난 몇 달 동안 기후는 극변했다. 또한, NIH와 국가나노기술전략은 양 기관이 후원하는 모든 연구는 자체에 사회적·윤리적 고려를 해야만 한다고 강요했다. 그러나 별개로 학계와 산업계의 과학자와 엔지니어가 스스로 이 문제에 큰 관심을 보이며 관련 전문가 패널과 상의하여 연구 계획을 짜는 추세이다.[8] 이러한 긍정적인 반응과 우리의 작은 노력에 보인 관심은 동시대 과학의 역사를 기록하기 위한 웹 기반 프로젝트에 미래가 있음을 시사하며 우리는 이에 끊임없는 노력으로 이바지할 것이다.

우리는 현재 협업 작업 인터페이스와 보충 자료를 다루는 접근 방식을 수정하고 있다. 타임라인과 계보를 설계한 초기 방식은 XML 형식 메타데이터로 문서를 MySQL 데이터베이스에 저장하는 것이었다. 이 방식은 특정 관계에는 잘 작동하지만(예컨대, 논문 감독/박사학위 후보), 창업 회사와의 관계, 발명품 등 다른 분야의 관계를 자동으로 표시하거나 영향력을 계산할 수는 없다. 따라서 개체 간여러 유형의 관계를 매핑하는 더 풍부한 소스는 객체가 XML 메타 데이터로 태그되고 자원 기술 프레임워크Resource Description Framework, RDF로 임베드된 시맨틱 웹에 의해 제공된다.[9]

이 이상 자세히 설명하는 것은 이 에세이의 범위를 벗어나지만 이것이 매우 강력한 접근 방식인 것은 분명하다. 우리는 현대 나노바이오 기술 분야의 특허, 발명가, 기관, 과학과 기술 문헌 간의 관계를 추출하기 위해 위와 같은 방법을 사용하고 있다. 그렇게 분석한 결과로 오늘날의 유전체학 분야를

주도하는 다양한 마이크로어레이 플랫폼 같은 경쟁력 높은 기술의 출현과 더불어, 이러한 기술을 생산한 회사와 프로젝트 간의 교류를 보여주는 다양한 시각적 표현을 제공할 수 있다. 우리는 '핫스팟'을 제시하고 일련의 '인사이드더랩'과 연결되어 마주하는 개인들과 자신을 구별하도록 구조를 체계화하는 표현을 사용한다. 시간이 흐르면서 훨씬 더 많은 관계망을 만들어내는 능력과는 별개로, 시멘틱웹을 사용하는 이러한 접근 방식은 '시골 영웅' 주변에 집중된 입증되지 않은 연구로 이끌지 않고 과학 분야의 현대 지식 생산에서 국제적인 추세를 이해하도록 이끌어준다.

결론: 미래를 위한 충고

이 논의에서 필자는 정보화 시대 과학과 기술의 역사를 구축하는 데에서 드러나는 문제에 주의를 환기하려 했다. 이 중 두 가지 문제점이 두드러지는데, 첫 번째는 역사를 수집하고 해석하는 사회과학자와 역사가가 과학자들과 협력할 수 있게 하는 도구가 부재하다는 점이고, 두 번째는 데이터 마이닝 기술, 웹 경계 기술, 그리고 지식 구축의 흐름을 시각화하는 데에 필요한 도구처럼 우리를 신속히 디지털 암흑시대에서 탈출할 수 있게끔 도와줄 기술이 필요하다는 점이다. 동시대 과학의 역사에 별 관심이 없는 대중에겐 이미 철 지난 대규모 프로젝트를 보존하려는 노력이 불필요하고 이상해 보일 수도 있다. 필자는 정보 고고학에 대한 우려가 생각보다 더 심각하다는 것을 암시한 최근 완료한 연구의 일화를 떠올리며 마무리 지으려고 한다.

2001년 필자는 스탠퍼드대학 동료인 네이선 로젠버그Nathan Rosenberg, 헨리 로웬Henry Rowen과 함께 대학원생 여러 명과 연구생 두 명을 데리고 공동 작업을 벌였다. 우리 임무는 1950년대부터 현재까지 과학, 공학, 그리고 의학 분야를 다룬 스탠퍼드대학의 연구와 실리콘밸리의 연구 간의 관계를 다룬 보고서를 스탠퍼드의 연구 담당 학장인 찰스 크루거Charles Kruger에게 제출하는 것이었다. 이 프로젝트에 참여하는 과학기술 역사가들은 각기 다른 시기의 몇 가지 주요한 스탠퍼드대학 기술 개발의 원천과 실리콘 밸리의 관계를 조명하는 사례 연구에 기여했다. 팀의 경제학자들은 스탠퍼드대학의 역대 특허·라이센스 기록을 탐구하여 대학의 주요 혁신 분야가 어디에 있는지를 파악하고, 실리콘밸리 기업들의 특허권을 연구하여 해당 특허가 어떻게 실리콘밸리뿐 아니라 전국적으로 산업에 침투하는지를 조사했다. 또한, 스탠퍼드대학 기술특허사무국과 상담했던 역대 발명가들(교수진, 대학원생, 연

구원, 직원 포함)에 대한 조사를 통해 그들의 컨설팅, 기업 창립, 유사한 기업 활동의 전적을 평가했다. 이러한 개별 요소는 스탠퍼드대학과 연방 지원, 개인 자금 지원 관계의 역사와 실리콘 밸리 내에서 스탠퍼드가 진행한 기업 활동에 대해 양적으로 기록한 서술의 토대가 되었다.

이 프로젝트의 중요한 측면에 스탠퍼드대학 부서의 재무 기록에 대한 상세한 조사가 포함되었다. 우리는 이 데이터를 사용하여 공학, 의학, 인문과학 부서의 재무 상태를 재구성하여 연방 자금의 상대적 투입량과 대학 운영을 위한 기타 기금 투입량을 비교했다. 이 정보는 연방 기금을 받는 특정 프로그램과 다양한 혁신 분야를 연결하는 데에 유용했다. 우리 연구는 1963년 이래로 대학의 연례 보고서에 자세히 등록된 기록 덕에 촉진되었다(1963년 이전 기록은 복구가 어렵고 표준화되어 있지 않았다). 25억 달러에 육박한 1980년대 후반부터는 회계의 상당한 상세 부분이 인쇄된 재무 보고서에서 삭제되었다. 1993년부터는 대학이 사용하는 회계 시스템 전부가 특수 데이터베이스 시스템 내에 온라인으로 수행되어 인쇄된 버전의 연간 보고서는 이제 세부 정보가 아닌 요약본에 그쳤다. 연구 과정에서 우리는 연간 재무 보고서와 그 보고서가 참고했던 데이터 시트를 열람할 권한을 요청했다. 1993년부터 스탠퍼드는 이런 자료들을 데이터 웨어하우스에 저장해왔다. 우리는 데이터를 열람하려고 했을 때 가장 최근 몇 년 사이의 보고서가 마이크로소프트 엑셀과 같은 프로그램에서 실행할 수 있는 파일 형식임을 알게 되어 매우 기뻤다. 그러나 그 이전 보고서는 스탠퍼드대학 내부 시스템에서 수행되었으므로 열람할 수 없었다.

여기서 우리는 디지털 암흑시대의 문제와 맞닥뜨린다. 하드웨어 에뮬레이션이나 특수 소프트웨어 솔루션이 필요 없는 간단한 재무 기록조차 접근할 수 없다면 도대체 미래의 대학 기반 기술 과학의 역사는 어떻게 작성해야 할까?[10] 분명히 우리는 정보 고고학의 문제를 더 현실적인 분야에서 다시 생각할 필요가 있다. 세상의 모든 데이터를 일일이 다시 입력하고 싶지 않다면(애초에 참고할 수 있는 비非디지털 형식으로 보존되어 있다고 가정할 때), 그리고 대학과 같은 조직의 부서는 물론이고 국가적인 차원에서 비교할 수 있게 하려면 소프트웨어 보존과 호환성의 문제를 필수적으로 해결해야 할 것이다.

<div align="right">번역 · 박영란</div>

주석

1. Jane Macoubrie, "Informed Public Perceptions of Nanotechnology and Trust in Government" (Report of the Project on Emerging Nanotechnologies, Washington, D.C., Woodrow Wilson International Center, September 2005), http://www.nanotechproject.org/를 참조. 또한, Michael D. Cobb and Jane Macoubrie, "Public Perceptions about Nanotechnology: Risks, Benefits, and Trust," *Journal of Nanoparticle Research* 6 (2004): 395~405를 참조.

2. 이 주제에 대한 국가적 논의는 M. C. Roco, "Broader Societal Issues of Nanotechnology," *Journal of Nanoparticle Research* 5 (2003): 181~189 참조.

3. Howard Rheingold, *Smart Mobs: The Next Social Revolution* (New York: Basic Books, 2003); Michael Hardt and Antonio Negri, *Multitude: War and Demoracy in the Age of Empire* (New York: Penguin, 2004)를 참조. 또한, http://www.wikipedia.org/와 http://www.ohmunews.com를 참조.

4. http://www.cns.ucsb.edu/를 참조.

5. 스핀트로닉 연구의 목적에 대해서는 J. A. Gupta, R. Knobel, N. Samarth, and D. D. Awschalom, "Ultrafast Manipulation of Electron Spin Coherence," Science 292 (2001): 2458~2461; S. A. Wolf et al., "Spintronics: A Spincbased Electronics Vision for the Future," *Science* 294 (2001): 1488~1495. 참조.

6. 캠브리지대학 나노테크놀로지 http://www.g.eng.cam.ac.uk/nano/; 영국 그린피스, http://www.greenpeace.org.uk/; 『가디언』, http://www.guardian.co.uk/life; 뉴캐슬대학 정치·윤리·인생 과학 연구센터, http://na.ac.uk/peals/dialogues/

7. 이 프로젝트의 설명은 http://cirge.stanford.edu/aucism.html를 참조.

8. 이러한 인식은 스탠포드 생체의학윤리학센터와 CIRGE 프로젝트의 디렉터인 데이비드 매거스[David Magus]와 마일드레드 조[Mildred Cho]가 요청한 것을 기반으로 하고 있다. 듀크대학의 '게놈 윤리법과 정책을 위한 센터'의 센터장인 로버트 쿡-디건[Robert Cookk-Deegan]과 듀크대학 디렉터인 엘리자베스 키스[Elizabeth Kiss]가 유사한 경험을 보고한 바 있다.

9. 이에 대한 개요는 Tim Berners-Lee, James Hendler, and Ora Lassila, "The Semantic Web: A New Form of Web Content That Is Meaningful to Computers Will Unleash a Revolution of New Possibilities," *Scientific American* (17 May 2001)를 참조. 이 기술에 대한 일반적인 개요는 Grigoris Antoniou and Frank van Harmelen, *A Semantic Web Primer* (Cambridge, Mass.: MIT Press, 2004); Shelley Powers, Practical RDF (Sebastopol, Calif.: O'Reilly Media, 2003)를 참조.

10. 유사한 문제는 데이비드 커시[David Kirsch]가 닷컴 시대의 사업계획과 소송의 역사를 보전하려는 노력에서도 볼 수 있다. http://www.businessplanarchive.org/와 David Kirsch, "Creating an Archive of Failed Dot-Coms," *Journal of Higher Education* (15 April 2005)를 참조.

18. 이미지, 의미, 그리고 발견

펠리스 프랑켈
Felice Frankel

무엇보다 우선, 필자는 이미지를 창조하는 사람이며 실행하는 사람인지라 때로는 명망 있는 학자들 사이에서 필자의 연구가 이질적으로 느껴질 수도 있다. 더욱이 필자가 다루고자 하는 주제는 사실상 예술이 아니다. 만일 누군가의 작품이 제작 의도로 정의된다면 필자가 여기서 제작하고 설명하는 이미지는 과학적인 현상을 시각적으로 재현하는 것이라고 정의되어야 한다. 이미지에 대해 그 주제를 탐구하고자 하는 호기심 많은 관람객은 그 이상의 것을 알아차릴 수 있을 것이다. 그리고 결국 과학적인 재현이 어떻게 이루어지는지를 이해하게 되면서 더욱 확장된 결론을 강력히 지지하게 될 것이다. 사실상 자연에서는 간단한 대답도, 간단한 질문도 존재하지 않기 때문이다.

과정에 대한 이해

과학적인 재현은 예술적인 재현과는 구분되며 그 차이를 이해하는 것은 중요하다. 과학에서 이미지는 시각 예술의 일부인 이미지와는 달리, 사물이나 현상 또는 개념을 재현한다는 근본적인 목표로 인하여 이미지는 과학적인 데이터에 충실해야 한다는 중요한 기준을 충족해야 한다. 과학적인 이미지를 창조한다는 것은 과학적인 조사를 기반으로 해야 하므로 제작 과정에서 해석의 여지는 최소한만 남겨두어야 한다.

　　물론 정보가 시각적으로 표현된다면 과학에서 모든 이미지는 과정과 의사 결정에 달려 있다. 파리의 눈을 놀라우리만큼 세밀하게 그린 로버트 후크Robert Hooke[1]의 드로잉(그림18.1)에서처럼, 재현된

그림 18.1 <회색용파리의 눈과 머리>, 현미경을 이용한 로버트 후크의 드로잉.

그림 18.2 매크로 렌즈 카메라로 촬영한 모르포나비날개의 세부 이미지. 나비 날개
는 빛의 청색 파장을 대부분 반사시키는 표면 구조 때문에 파랗게 보인다.

그림 18.3 18.2의 동일한 모르포나비날개를 디지털로 채색한 SEM. ⓒ펠리스 프랑켈.

데이터는 관찰에 의해 가능하다. 이 이미지는 전하결합소자CCD[2](그림 18.2) 영화에서 모르포나비의 날개를 재현하는 것처럼, 또는 주사전자현미경Scanning Electronic Micrograph, SEM[3](그림 18.3)에서 전자를 조합하는 것처럼 시각 체계를 이미지화하는 것일 수 있다. 후크의 관찰은 그 시선이 종이와 연필을 사용하여 과정이 포함된 이미지를 만들기에 이르렀다. 무엇을 포함하고 무엇을 포함하지 않을지에 대한 그의 사려 깊은 판단은 사람들로 하여금 그 구조에서 중요한 세부를 더 분명하게 볼 수 있게 하였다. 두 번째로, 날개의 빛은 카메라 필름에 채색층을 분리했다. 필자는 이미지를 만들 때 필자는 후크처럼 구성이나 틀, 가장자리를 고려했고 보는 사람들이 중요하게 보아야 할 것을 명확히 했다. 세 번째로, SEM은 샘플에 쏘여진 전자의 수를 '읽는다.' 그러나 먼저 컴퓨터 과학자는 데이터를 이미지로 '보기' 위해 그 숫자를 '처리'하는 알고리즘을 만들어야 한다.

결국 우리가 과학적 이미지를 '표현', 즉 해석을 통해 본다는 것은 사실이다. 하지만 우리는 과학계에서 이미지를 처리할 때 가능한 한 객관적이어야 한다는 부담 – 이미지를 만드는 사람의 관점이 표출되지 않도록 한다 – 도 있다. 이러한 객관성은 현대 미술 작가들이 만들어낸 이미지에서는 전제가 되지는 않는다. 사실, 객관성은 현대 미술이 만들어지는 과정과 정면으로 배치된다. 미술에서의 이미지는 이미지의 창작자에 따른 것이다 – 이미지가 곧 아티스트인 것이다.

이 효모균 군체의 사진(그림 18.4)에서, 필자는 그 기이한 형태와 디테일을 전달함으로써 당신이 그 구조에 집중하도록 의도했다. 이미지를 포착하고 전하는 데에서 필자가 내린 결정들을 염두에 두길 바란다. 이 경우(그림 18.5)[4]는 원래의 이미지에서 배양 접시를 디지털 방식으로 '제거'했다. 이 연구 조사를 한 MIT 화이트헤드연구소의 게리 핑크Gerry Fink는 이 사진이 『사이언스Science』의 표지[5]에 실렸다는 사실에 기뻐하면서도 필자가 사진의 일부를 바꿈으로써 군체의 크기와 관련된 적절한 정보를 삭제했다고 생각했다. 그는 과학계에서 배양 접시를 사용하는 데에 익숙해졌기에, 만약 접시를 삭제하지 않았다면 효모균 군체의 대략적인 크기라는 중요한 정보를 알 수 있었을 것이라고 언급했다. 하지만 필자는 그 크기가 캡션을 통해 쉽게 전해질 수 있다고 생각한다. 사진에 집중하는 데에 방해되는 요소를 제거함으로써, 필자는 관람자가 군체 구조의 복잡함과 정교함을 '보도록' 독려했다.

필자는 이미지를 만드는 과정을 관람자에게 전달함으로써 관람자가 그 과정에 참여하고 보고 집중하도록 한다 – 필자가 이 놀랄 만한 자연현상을 처음 목격했을 때처럼 경이로워하는 그대로 말이다. 하지만 필자는 그보다 더한 무언가를 하고 있으며, 여러분이 시각적으로 '생각하도록' 유도한다.

만약 필자가 글을 쓰는 작가였고 이 아름다운 구조를 설명할 재능이 있었다면, 여러분은 머릿속

그림 18.4 글루코스 매체에서 자라는 효모 군락. 페트리접시는 디지털 보정으로 삭제.
연구자: T. 레이놀즈T. Reynolds, G. 핑크G. Fink, 화이트리드연구소
ⓒ펠리스 프랑켈.

그림 18.5 18.4와 같은 이미지로, 디지털로 보정하지 않은 상태.
ⓒ펠리스 프랑켈

그림 18.6 독수리 성운, M16은하 허블천체망원경으로 가시광선을 이용하여 촬영하여 가상의 색을 입힌 이미지.
P. 스콘P. Scowen과 J.헤스터J.Hester, 세부 본문 참조.

에 군체의 모습을 자세한 세부사항과 함께 상상했을 것이다. 그러나 군체를 보는 것과, 필자가 이미지를 만드는 과정에서 내린 결정에 대해 알 수 있다는 것은 이미지의 기저에 깔린 깊은 '발상'을 보는 수단이라고 생각한다 - 이 효모균 군체의 세포들은 그 자신을 복잡한 구조로 정렬한 것이다! 특정한 재현을 전달하고자 어떤 결단을 내리는 이유를 시각적으로 이해하고 여러분 스스로 이 과정에 참여하도록 함으로써 과학에 관한 질문에 새롭게 접근하는 방법을 제공한다. 또한, 이것은 과학에 대한 대중의 거부감을 완화하는 데에 중요한 과정일 것이다.

가장 인상 깊은 사진 중 하나로 1995년 NASA의 허블 우주 망원경이 찍은, 지구에서 6,500광년 떨어진 독수리 성운(그림18.6)의 짙은 안개에서 신생 별이 나타나는 사진을 또 다른 예로 들어보자. 허블 우주 망원경의 와이드 필드 행성상 카메라 2 Wide Field Planetary Camera 2, WFPC2 팀의 도움으로 과학자들은 성운의 물리적 성질의 차이가 잘 드러나게끔 색을 입혔다. 『아메리칸 사이언티스트American

Scientist』에 실린 필자의 칼럼 「목격sightings」에 대한 인터뷰에서 이 프로젝트의 연구원인 제프 헤스터 Jeff Hester와 폴 스코웬Paul Scowen은 그들이 어떻게 이미지를 만들어냈는지 설명했다.[6]

이 이미지는 4개의 서로 다른 필터를 사용해 만들어진 32개의 이미지로부터 얻은 최종 이미지입니다.

(1) 각각의 프레임을 보정하고 다수의 중요한 특징을 제거합니다.

(2) 우주선線이 탐지기를 통과하면서 생긴 얇은 선을 구별하고 제거합니다.

(3) 1, 2과정을 통과한 모든 이미지를 하나의 프레임으로 결합합니다.

(4) 서로 다른 단일필터 모자이크를 색채가 있는 이미지로 결합합니다.

최종 이미지에서, 파란색은 이중으로 이온화된 산소에서 방출되는 빛입니다. 초록색은 양성자와 전자가 결합해 수소 원자를 만들 때 내는 빛입니다. 빨간색은 단독으로 이온화된 황 원자에서 나오는 빛입니다. 따라서 이 색들은 이온화와 여기勵起라는, 물질의 에너지 상태를 보여준다고 할 수 있습니다. 이것은 성운의 물리적 성질에 대한 이미지입니다. 당신이 직접 망원경을 통해 보는 것이 사실은 색을 입힌 필름에서 비롯된 이 이미지보다 실제에 가깝습니다.

… 이런 이미지를 볼 때 가장 큰 문제는 그 안에 무척이나 많은 정보가 담겨 있다는 사실입니다. 그 정보를 해석하는 것은 간단한 플롯이나 그래프를 해석하는 것과는 다릅니다. 그 대신, 당신은 이미지의 서로 다른 측면 간의 관계뿐만 아니라, 곳곳에 성간가스가 보이는 물리적 성질 차이 또한 염두에 두어야 합니다. 흥미롭게도, 그 이미지의 아름다움은 우연이 아닙니다. 사람들이 '아름다움'에 대해 논할 때, 그들은 복잡한 가운데 존재하는 패턴에 대해 말하는 것입니다. 패턴 인식은 인간에게 무척이나 중요한 나머지, 복잡성 속에서 패턴을 인식하는 것은 우리에게 즐거움을 줍니다. 이미지 속 패턴은 심미적으로 상당한 만족을 주는 동시에 과학적으로 흥미롭습니다.

우리는 그저 아름다운 이미지를 만들어내려고 이러한 방식으로 데이터를 결합한 것이 아닙니다. 그보다는 데이터를 결합해 '아름다운 이미지'를 만듦으로써 인간의 뇌가 정보를 더욱더 쉽게 인지할 수 있는 형태로 가공하는 것입니다. 요약해보면, 우리는 예술가가 색채를 사용하는 것과 매우 비슷한 방식으로 이미지에 색채를 사용합니다. 세상에 대한 관찰을 다른 이들이 손쉽게 받아들일 수 있게 하는 해석용 도구로서 우리는 색채를 사용합니다.

이미지를 만드는 것에 대해 아는 것이 그것의 아름다움과 놀라움의 가치를 떨어뜨릴까? 필자는 그렇게 생각하지 않는다. 사실, 연구자들이 어떻게 우주에서 이 장소를 나타냈는지를 알면 경외심마저 일어난다. 발견 과정에 지식과 통찰력을 더해준다. 이 이미지(그림18.7)의 오른쪽(잘라낸 부분과 동일한 부분)을 보자.[7] 이 경우, 근적외선만을 나타내는 필터를 사용하면 다른 이미지가 만들어진다. 여기서 우리는 신비롭고 근사하게 채색된 성운을 볼 수 없다. 여전히 이 이미지는 우리가 다른 것을 이

그림 18.7 허블천체망원경 가시광선으로 촬영한 M16은하와 지상 망원경인 칠레의 유럽남방천문대ESO 초거대망원경VLT 으로 촬영한 같은 우주공간의 비교.

해하는 데에 도움을 주며 또한 중요한 계시, 즉 특정 '도구'의 선택이 우리가 보는 것에 어떻게 영향을 끼치는지를 이해할 수 있게 한다. 우리가 더 멀리 볼 수 있게 되고 더 많이 질문할 수 있게 될 때, 어떤 도구를 만들어낼지 누가 아는가? 우리는 말 그대로 새로운 것들을 서로 다른 '빛'과 새로운 관점으로 '보게' 될 것이다.

문제 제기

과학과 일상적인 관련이 없는 사람이 특정한 필터나 기구를 선택하면 다른 정보 – 이 경우에는 다른 이미지 – 를 보여줄 수 있다는 사실을 이해하기는 어렵다. 이러한 복잡성을 완전히 이해하기 어렵다는 것은 대중이 과학에 대해 거부감을 느끼고 간단한 답을 요구하는 원인이 된다. 불행히도, 연구 기관이 어려운 어휘 사용을 고집하는 것은 이롭지 않고 오히려 대중에게 겁을 주어 과학과 멀어지게 한

다. 과학자들은 정보를 이해하기 쉽게 '지나치게 단순화'하면 중요한 내용을 빼먹을 수 있다고 지나치게 걱정하고 있다.

그러나 연구자가 자신이 믿는 것이 완벽하고 정직하다는 것을 드러내고 싶어 하는 마음은, 모든 '필수적이고' 관련된 디테일을 포함함으로써, 놀랍도록 매력적인 자연의 복잡성이 언젠간 과학적으로 설명될 수 있다고 대중을 설득하기 어렵게 한다. 접근하기조차 어려운 언어를 사용함으로써 연구 단체는 무심코 대중이 세상에 대해 더 '쉽고' 편한 방법을 찾게끔 유도한다. 즉 간단한 질문에 대한 간단한 답을 찾는 것 말이다.

엄청난 양의 게놈 데이터, 나노 구조의 사진과 펄서에 대한 천체 지도는 대중이 너무나도 이해하기 어렵고 혼란스러운 나머지, 애초에 대중은 질문하지 '않는다.' 그저 너무나도 많은 '것stuff'이 있고, 불행하지만 중요하게도, 누군가는 무엇을 물어볼지 알아내려고 너무나도 많은 일을 해야 한다.

예를 들어, 4천만 년 동안 이루어진 임의의 분자 간 충돌과 자연선택이 어떻게 푸른 눈의 아이를 탄생시키는지 상상하기는 어렵다. 이 상상조차 못 할 만큼 엄청난 시간(확실히 4천만 년은 상상하기 어렵다), 엄청난 수의 우연한 분자 충돌과 화학적 결합이 곱슬머리의 견본을 생성하는 것과 같은 방식으로 정렬된 것이다. 확률과 무작위성은 극도로 이해하기 어려운 개념이지만, 지적 설계자의 개입을 포함시키지 않고도 이 개념들이 언젠가는 생명의 시작과 복잡성을 설명해줄지 모른다. 확률이나 무작위성을 '이해하기 쉽게', 시각적으로 재현할 수 있게 된다면 얼마나 흥미로울까! 양자역학을 다루는 필자의 동료들은 만일 우리가 이런 개념을 1학년에게 가르칠 수만 있다면, 어쩌면 우리 중 하나(나 또한 포함하여)는 가장 비직관적인 이 분야에 대한 이해를 더할 수 있지 않을까 하고 자주 말한다. 우연성에 대해 더 잘 이해하는 것은 찰스 다윈의 심오한 발상을 명백히 하는 데 도움을 줄 것이다.

복잡한 현상을 단순하게 '시각적으로 표현하는 것'이 과학에 대한 사회적 반감을 해결해줄 것이라고 말하는 것도 아니다. 우리가 어떤 필터를 사용하고, 어떻게 '보고', 무엇을 볼지 결정하는 것을 교육함으로써 자연의 복잡성을 명백히 할 것이라고 말하는 것도 아니다. 필자가 말하고자 하는 바는, 우리가 더욱 쉽게 이해할 수 있는 언어를 통해 비전문인들이 과학자들의 사고에 관여하게 함으로써 과학 탐구의 과정을 더 잘 전달할 수 있게 된다면, 더 많은 사람이 과학적 방법론의 엄격함과 평가 체계를 이해하고 존중하게 되리라는 사실이다. 결국 그 이해는 우리가 단순히 할 수 없는 심오하고 중요한 논쟁을 분명히 할 것이며, 같은 맥락에서, 과학 이론의 한 측면으로서 지적 설계자의 존재를 논의한다. 지적 설계자의 행위에 대한 추측은 과학적 사고를 진전시키기 위해서 과학계가 고수하는 과정, 즉 과

학계에서 우리가 우리 자신에게 부과하는 기준과 정면으로 충돌한다. 대중이 과학적 사고와 종교적·철학적 사고 간의 차이를 이해해야 한다. 만일 우리가 사회로서 발전하려면, 대중이 그 차이를 파악하게 하고 두 세계가 섞일 수 없음을 이해할 수 있게 하는 언어를 개발하는 것이 과학계의 책무이다.

필자가 이 에세이를 쓰는 동안, 우리 중 다수는 앞의 두 문단에서 촉발되는 진지한 문제, 다윈의 진화론 같은 과학 이론에서부터 비과학적인 이론인 이른바 '지적 설계'를 구분하지 못하는 사회의 무능력함에 대해 고심하고 있다. 이메일이 오고가고, 복도에서 제도에 대한 토론이 오고가고, 특집기사가 쓰인다. 필자는 필자의 좌절감을 이해하고 무엇이 과학(증거)이며 무엇이 아닌지에 대한 이해의 수준을 끌어올리려는 연구자 및 기타 사람들과의 대화에 참여할 수 있는 특권을 누리고 있다. 『어메리칸 사이언티스트』의 편집자 로절린드 리드Rosalind Reid는 과학 이미지를 특별한 표현 수단으로 만드는(뉘앙스와 정교함을 동시에 성취하려는 과학자의 목표이다) 특징 중 하나로 단순한 답에 유혹되는 사회에 과학적 현실을 전해주는 데에 중요한 도구임을 필자에게 상기시켜주었다.[8]

우리 '전달자'들은 그 목표들이 토착어를 쓰는 언어와 그림으로 성취될 수 있다고 과학자들에게 보여줘야 한다. 물론 과학의 정수는 그 디테일에 있기 때문에 '지나치게 단순화'하는 것에는 위험이 따른다. 만일 지적 설계가 '대안적인 과학 이론'이 '아닌' 많은 이유를 사람들이 이해하길 바란다면, 당신은 진화론을 이루는 것들에 대해 묘사하고 설명할 수 있어야 한다. 나는 그 세부들이 꽤나 흥미롭고 멋지다고 믿는다.

존 버거John Berger는 이렇게 썼다. "우리는 우리가 보고 싶은 것만을 본다. 본다는 것은 선택하는 것이다."[9] 연구 단체는 자연에 관해 더 복잡한 질문을 하기 위해 먼저 '살펴볼' 수 있고 그 언어로 질문을 찾을 수 있는 언어를 개발해야 한다.

번역 · 박영란

주석

1. Robert Hooke, *Micrographia* (London: J. Martyn and J. Allestry, 1665).

2. 모르포나비 날개의 세부, Felice Frankel and Georges M. Whitesides, *On the Surface of Things, Images of the Extraordinary in Science* (to be reprinted by Harvard University Press, 2007).

3. SEM으로 촬영하여 디지털로 색을 입힌 모르포나비 날개, Felice Frankel, "The Power of the Pretty Picture," *Nature Materials* 3 (July 2004).

4. Felice Frankel, *Envisioning Science: The Design and Craft of the Science Image* (Cambridge, Mass.: MIT Press, 2002).

5. Felice Frankel, cover for *Science* (2 February 2001).

6. Felice Frankel, "Seeing Stars," *American Scientist* 92 (5) (September-October 2004).

7. Modified from figure 12.7 in Jay Pasachoff and Alex Filippenko, *The Cosmos: Astronomy in the New Millennium*, third edition (Boston: Brooks/Cole, 2007).

8. 개인적인 대화이다.

9. John Berger, *Ways of Seeing* (London: Penguin, 1995).

19. 시각 미디어는 없다

W. J. T. 미첼
W. J. T. Mitchell

'시각 미디어'란 텔레비전, 영화, 사진, 그림 등을 지칭하기 위해 사용된 구어체 표현이다. 하지만 이 용어는 매우 불분명하고 오해의 소지가 있다. 이른바 시각 미디어라 불리는 것들을 좀 더 엄밀히 살펴보면 최종적으로 다른 감각(특히 촉각과 청각)을 수반한다는 사실을 알 수 있다. 감각 방식의 기준에서 볼 때 모든 미디어는 '혼합 매체'이기 때문이다. 이러한 명백한 주장은 다음 두 가지 의문을 제기한다. (1) 일부 미디어에 대해 시각적이라고만 주장하는 이유는 무엇인가? 단순히 시각의 '우위성'에 관해 말하는 것인가? 그렇다면, 여기서 '우위성'이란 무엇을 의미하는가? 그것은 양적인 문제인가(청각이나 촉각보다 시각 정보량이 '더' 많아서)? 또는 질적 지각, 즉 관객·청중·시청자에 의해 전달되는 감각이 문제인가? (2) '시각 미디어'라고 부르는 이유는 무엇인가? 이 같은 혼란을 왜 바로 잡아야 하는가? 무엇이 현안인가?

우선 우리가 당연히 여기는 것부터 논의해보자. 미디어를 마치 시각적인 것으로만 다루어온 전통적 습관에도 불구하고 '시각 미디어는 없다'라는 경우가 실제로 가능한가? 물론, 하나의 반증만으로도 필자의 주장은 쉽게 반박될 수 있다. 그래서 순수한 또는 유일한 시각 미디어의 예들로 제시할 만한 것들을 모아서 이 반박을 예측해보고자 한다. 우선 텔레비전·영화·라디오 같은 대중 미디어뿐 아니라 춤·연극 같은 공연 미디어는 모두 제외하자. 드라마가 렉시스lexis(어휘), 멜로스melos(노래), 옵시스opsis(광경)의 세 가지 질서로 결합되었다는 아리스토텔레스Aristoteles의 관찰로부터 '이미지-음악-텍스트'로 구성된 바르트Barthes의 기호학 분야 연구에 이르기까지, 미디어에서는 혼합적 특성이 하나의 중심 원리였다. 순수성 개념으로 고대와 현대의 미디어를 논하는 것은 미디어에 대한 감각과 기호 요소라는 내적 측면에서든 다양한 관객 구성이라는 외적 측면에서든 무의미해 보인다. 게다가 무성 영

화가 '순수 시각' 매체였다고 주장하고 싶다면 우리는 영화사에서의 단순한 사실, 즉 무성 영화에 항상 음악·말·영화 대사 자체가 따라 나왔고 글이나 인쇄된 글자가 등장했던 사실을 상기시킬 필요가 있다. 자막, 인터타이틀intertitle,[i] 대사와 음악 반주가 수반된 영화는 사실상 '무성' 영화가 아니다.

이러한 의미에서 가장 순수한 시각 미디어를 꼽으라면 회화가 가장 적합한 사례일 것이다. 회화야말로 예술사에서 중심적이고 규범적인 매체라 할 수 있다. 문학적 사상이 깃든 초기 역사 이후, 정론적 순수성을 고수해온 회화는 '순수 시각성pure opticality'으로 특징되는 '순수 회화' 탐구를 위해 회화 자체를 언어, 내러티브, 알레고리, 형상, 그리고 명명 가능한 사물의 재현으로부터 분리한다. 이러한 논거는 클레멘트 그린버그Clement Greenberg에 의해 주장되었고 마이클 프리드Michael Fried에 의해 때때로 재창되었다. 이 주장은 혼성 형태와 혼합 미디어를 거부하는 것이고, 비정통성과 이류 미적 위상으로 격하시키는 '연극' 또는 수사학 형태로서 '경계 예술between the arts'에 놓여 있는 그 어떤 형태도 거부하는 것이며, 매체의 순수성과 특수성을 강조하는 것이다.[1] 이 주장은 모더니즘의 가장 오래되고 진부한 신화 중 하나이자 이제는 사라져야 하는 개념이기도 하다. 심지어 가장 순수하고 완전한 시각을 추구하는 모더니즘 회화조차도 항상 톰 울프Tom Wolfe의 "그려진 글painted words"[2]의 영향을 받은 사실을 알 수 있다. 그 글은 전통적 회화나 시적 풍경화, 신화, 또는 종교적 알레고리에 관한 내용이 아닌 이론과 이상주의자, 비판 철학에 관한 담론이다. 전통 내러티브 회화를 이해하는 데에 성경이나 역사, 고전학 지식이 중요한 만큼이나 모더니즘 회화를 이해하는 데에 이러한 비판적 담론이 중요하다. 성경이나 고전 지식이 전혀 없는 관객은 귀도 레니Guido Reni의 〈처형 직전의 베아트리체 첸치Beatrice Cenci the Day before Her Execution〉 작품 앞에서 그저 아무 생각없이 서 있게 된다. 마크 트웨인Mark Twain이 지적했듯이, 작품 제목이나 내용에 대한 지식이 전혀 없는 관객은 작품을 감상하며 감기에 걸린 소녀, 아니면 코피를 쏟는 소녀가 그려진 그림이라고 단정지을 수도 있다.[3] 또한, 비판적 담론과 지식이 없는 관람자는 잭슨 폴록의 작품을 '단순한 벽지'로 생각할지도 모른다(또한 그러했다).

이 지점에서 일부는 회화의 감상과 이해를 돕는 '문구'가 회화 '내'에서 적용될 때, 로마 시인 오비디우스Ovidius의 문구가 클로드 로랭Claude Lorrain 작품 '안'에서 표현되는 방식과 동일하지 않다고 반박할 것이다. 이러한 반박이 옳을 수도 있고, 언어가 회화에 포함되는 다른 방식을 구분하는 것이 중요할 수도 있다. 그러나 필자의 논지는 이러한 것에 있지 않다. 필자가 지금 여기에서 입증하려는 바

i 음성과 화면이 일치되는 기술이 발달되지 않던 초기 영화에서 중요한 장면의 이해를 돕고자 삽입되었던 설명 자막.

는 순수 시각 매체 사용의 예시로서 습관적으로 '순수 시각적'이라고 지칭해온 회화가 실상은 전혀 시각적이지 않다는 사실이다. 정확히 어떻게 언어가 이 순수한 오브제의 지각에 포함되었는지에 대한 질문은 다른 기회에 해야 할 것이다.

그러나 언어가 회화에서 완전히 사라진 경우는 어떠한가? 필자는 이 경우가 단순히 그림 제목을 의례적으로 붙이지 않아 관람자에게 '무제'라는 수수께끼 같은 징후를 남겼던 모더니즘 회화의 특징이었다는 사실을 부정하진 않겠다. 관람자가 언어화 과정 없이 작품을 감상할 수 있고, (심지어 조용히 마음속으로도) 연상·판단·관찰한 것을 드러내지 않고 바라볼 수 있는 순간을 가정해보라. 이때 무엇이 남는가? 여기에서 중요한 점은 회화가 손으로 제작된 오브제라는 사실을 관찰하는 것이다. 또한, 기계 생산이 특히 두드러지는 (말하자면) 사진 매체와 구별된다는 점이다(여기에서 화가가 기계적 광택 사진을 훌륭히 모사해낼 수 있고, 마찬가지로 사진사도 정확한 기술을 사용해 그림의 회화적 표면과 스푸마토 기법을 모사할 수 있다는 점은 잠시 제쳐놓자). 그러나 비시각적 감각이 그림이라는 물질적 존재의 세부에 암호화·명시·지시된 것을 인식하지 못한다면, 회화를 손으로 만든 것이라고 지각하는 것은 무엇 때문인가? (종이에 흑연 가루를 손에 묻혀 그린 로버트 모리스Robert Morris의 〈블라인드 타임 드로잉Blind Time Drawings〉은 시공간적 표식의 엄격한 절차에 따라 아래 여백에 손글씨로 기록되는데, 그야말로 비시각적 특성의 드로잉을 반영한 대표적인 예이다.)[4] 물론, 필자가 여기에서 말하는 비시각적 감각이란 어떤 회화에서는 눈에 잘 띄기도 하고(물감의 '처리', 임파스토impasto, 물질성이 강조되는 경우), 다른 회화에서는 가려지기도 한다(매끄러운 표면과 선명하고 투명한 형태가 화가의 수작업을 비시각화하는, 기적 같은 효과를 만드는 경우). 어느 경우이건, 회화 배경에 대한 이론과 이야기 또는 알레고리를 전혀 모르는 관람자라 하더라도 회화가 수작업 산물의 흔적이라는 사실을 이해하려면 손으로 만든 오브제인 회화를 이해해야 한다. 또한, 눈으로 보는 모든 것이 캔버스를 스친 붓자국이나 손의 흔적이라는 사실을 이해해야 한다. 따라서 회화를 본다는 것은 터치와 예술가의 손 제스처를 보는 것이며, 이 같은 이유로 우리는 캔버스에 실제로 손대지 못하도록 엄격히 금지하는 것이다.

그렇다고 이 같은 주장으로 순수 시각성의 개념을 버려질 과거사로 치부하려는 것은 아니다. 오히려 중요한 것은 실제 순수 시각성의 역사적 역할이 무엇이었는지, 그리고 모더니즘 회화의 순수 시각적 특성이 무수한 근거 없는 신화임에도 불구하고 페티시fetish 개념으로 그 위상이 격상된 이유를 검토하는 데에 있다. 도대체 시각 미디어의 순수화는 무엇이었는가? 어떤 형태의 감각 기관 위생sensory hygiene이라는 명목하에 어떤 형태의 불순물을 공격 대상으로 삼아왔던 것인가?[5]

예술의 역사에서 주목되는 회화 이외의 다른 매체들은 순수 시각성을 유지하려는 경향이 적다. 가장 불순한 매체인 건축의 경우, 모든 다른 예술을 '종합 예술Gesamtkunstwerk'로 포함하고 있다. 발터 베냐민이 지적했듯이, 건축은 전형적으로 주의를 집중해서 눈으로 '바라보는' 예술이 아니라 집중이 흐트러진 상태에서 지각되는 예술이다. 건축에서 우선시되는 것은 보는 것보다 살고 거주하는 방식이다. 조각은 아주 분명한 촉각 예술이기에 더는 논의할 필요가 없을 것 같다. 조각은 사실상 시각 장애인이 직접적으로 접근할 수 있는 유일한 시각적 매체이다. 예술 역사의 미디어 목록에서 후발 주자에 속하는 사진의 경우, 바르트부터 빅터 버긴Victor Burgin에 이르는 이론가들이 설명해왔듯 온통 수수께끼 같은 언어로 되어 있어서, 순수 시각 매체라고 지칭되는 의미를 상상하기 어렵다. 조엘 스나이더Joel Snyder가 '비가시적인 것 보여주기Picturing the Invisible'라 칭했던 측면—'육안'으로 못 보는 또는 볼 수 없는 것(빠른 신체 동작, 물질의 작용, 보통의 일상)을 보여주는 것에서도 사진의 특정 역할이 단순히 시각 매체에 있다고 간주하기는 어렵다. 오히려 이러한 종류의 사진은 안 보이거나 못 보는 것을, 즉 우리가 결코 볼 수 없던 것을 보이는 장면으로 전환해주는 장치로 더 잘 이해될 수 있을 것이다.

지난 반세기 동안 포스트모더니즘 이후 예술사적 측면에서 순수 시각 예술의 개념이 결정적으로 약화되었다는 사실은 분명해 보인다. 설치, 혼합 미디어, 퍼포먼스 아트, 개념 미술, 장소 특정적 미술site-specific art, 미니멀리즘, 그리고 자주 언급되는 회화적 재현의 귀환으로 인해 순수 시각성 개념은 뒤로 멀어져가는 신기루가 되어버렸다. 오늘날 예술 역사가들이 이에 대해 내린 가장 합의된 결론은 다음과 같다. 즉, 순수 시각 예술 작품이라는 개념은 임시적 변칙이자 더 오래된 전통에 있던 혼합·혼성 미디어로부터의 탈선이었다.

물론 이러한 주장은 다소 지나쳐 보일 수 있다. 일부는 기본적이고 순수한 별개의 미디어가 혼합되지 않으면, 어떻게 혼합 미디어나 멀티미디어 생산물이 존재할 수 있느냐고 반박할 것이다. 모든 미디어가 항상, 이미 혼합된 미디어라고 가정한다면, 순수한 기본적 미디어와 어떤 특정 혼합물을 구분할 수 없기 때문에 혼합 미디어의 개념은 더 이상 의미가 없게 된다. 여기에서 우리는 양쪽의 수수께끼를 부여잡고 "시각 미디어는 없다", 즉 "모든 미디어는 혼합 미디어다"라는 당연한 귀결을 인지해야만 한다. 다시 말해, 매체와 매개의 개념에는 이미 감각적·지각적·기호적 요소 일부를 혼합한다는 의미가 수반된다. 따라서 순수하게 구별되는 청각·촉각·후각 미디어 역시 존재하지 않는다. 하지만 이러한 결론이 하나의 매체가 다른 매체로부터 구별되는 것이 불가능하다는 의미는 아니다. 엄밀히 말해, 그 구별을 가능하게 하는 것은 혼합물에 대한 더 정확한 차별화이다. 모든 미디어가 혼합되

었다 하더라도 항상 동일 방식과 동일 요소의 비율로 혼합되는 것은 아니기 때문이다. 레이먼드 윌리엄스가 주장하듯, 하나의 매체는 기본 물질성(물감, 돌, 금속) 또는 기법·기술에 따라 영향을 받는 특정적 본질이 아니라 '물질의 사회적 실행'[6]이다. 물질과 기술은 매체에 속하지만, 기법·관습·사회적 공간·기관·시장도 그러하다. 더욱이 '매체 특정성medium specificity' 개념은 결코 한 가지 근본적 본질에서 나오는 것이 아니다. 오히려 그것은 요리에서의 레시피와 연관되는 특정성에 더 가깝다. 많은 재료가 특정 비율의 특정한 순서로 혼합되고 특정 방식으로 섞여, 특정 시간 동안 특정 온도에서 요리되는 것처럼 말이다. 요컨대 매체 특정성의 개념을 상실하지 않고도 '시각 미디어'는 없다, 즉 모든 미디어는 혼합 미디어라고 주장할 수 있다.

감각과 미디어에 중점을 둔 마셜 매클루언은 미디어 차별화를 위한 '감각 비율' 차이를 상정하기 전에 이 점을 알아챘다. 요약하자면, 매클루언은 시각 미디어와 촉각 미디어 같은 용어를 즐겨 사용했을뿐더러, 그는 텔레비전(통상 전형적 시각 매체로 인식되어온)이 실제로는 '촉각' 매체라는 놀라운 주장(대부분 잊히거나 경시되어온)을 했다. 매클루언의 견해에 따르면, 인쇄된 글과는 대조적으로 "TV 이미지는… 촉각의 연장"[7]이며 그 어떤 매체보다 시각적 감각을 분리시키는 매체이다. 하지만 매클루언의 더 포괄적인 관점은 분리된 구체적 감각 채널로 특정 미디어를 파악하는 데 그치지 않고, 특정 미디어의 특정 혼합물을 연구했다. 그가 미디어를 감각의 '연장'이라 칭했을 뿐아니라, 이 같은 연장을 '절단'이라고 생각했고, 역동적·상호작용적 특성의 매개 감각성을 지속적으로 강조했다는 점을 재고할 필요가 있다.[8] 전기가 '감각 신경계'의 연장(과 절단)을 가능하게 했다는 그의 유명한 주장은 실제로 아리스토텔레스의 '공통 감각' 개념을 확장한 논의이다. 공통 감각이란 개별 구성원에 맞춰진(또는 교란된) '공동체'의 감각을 전 지구적으로 확장한 사회적 커뮤니티인 '지구촌'으로서 가정한 것이다.

그렇다면 미디어의 특정성은 '시각', '청각', '촉각' 같은 구체적 감각보다 훨씬 더 복합적인 문제이다. 이는 오히려 실행, 경험, 전통, 기술적 발명에 내포된 특정 감각 비율에 관한 질문이다. 또한, 미디어가 '유일한' 감각의 확장, 즉 감각 비율의 눈금이 아니라는 사실도 유념할 필요가 있다. 미디어는 상징 또는 기호의 조작자, 기호-기능의 복합체이기도 하기 때문이다. 만약 미디어를 기호학의 관점에서 찰스 S. 퍼스Charles S. Peirce의 삼분법 기호 분류에 따라 도상icon([표상체와 대상 사이의] 유사성에 따른 해석), 지표index(인과적 관계 또는 '물리적 연관'에 따른 해석), 상징symbol(관습성에 따르는 규약적 해석)을 적용한다면 어떤 '순수 상태'의 기호도, 순수 도상·지표·상징도 없다는 사실도 알게 된다. 모든 도상 또는 이미지에 이름을 명명하는 순간 상징적 차원을 떠맡게 되고, 어떻게 그 이름이 만들어졌는

지 묻는 순간 지표적 요소를 띠게 된다. 또한, 표음 알파벳의 개별 문자에 이르기까지 모든 상징적 표현은 반드시 다른 행간에 쓰인 동일 문자와 유사해야만 반복적 코드인 반복 가능성iterability이 작동하게 된다. 이 같은 경우 상징적 표현은 도상적 표현에 의존한다. 그렇다면 매클루언의 '감각 비율'이라는 미디어 개념은 '기호적 비율', 즉 매체의 정의를 규정하는 특정적 혼합물의 기호-기능을 통해 보충될 필요가 있다. 이러한 의미에서 영화는 단지 보기와 소리의 비율일 뿐 아니라 이미지와 글의 비율, 그리고 말·음악·소음 같은 차이를 주는 변수의 비율이다.

따라서 '시각 미디어가 존재하지 않는다'라는 주장은 사실상 새로운 개념의 '미디어 분류학'을 만들어내려는 포석일 뿐이다. 미디어 분류학을 통해 '시각적' 또는 '언어적' 미디어의 전형적 고정관념을 능가하는, 미디어 유형에 관한 더 차별화된 분석이 가능해질 것이다. 본 에세이에서 그러한 미디어 분류학에 관한 사안을 모두 살펴볼 수는 없지만 몇 가지 예비 검토는 할 수 있다.[9] 먼저 감각적 또는 기호적 요소는 경험적 또는 현상학적 층위에서, 그리고 논리적 관계에서 모두 훨씬 더 많은 분석이 필요하다. 미디어의 초기 단계의 요소로 등장했던 다음 두 가지 유형의 삼분법 구조는 독자들의 관심을 끌 것이다. 첫 번째 유형은 헤겔Hegel이 어떠한 감각적 매개의 주된 구성 요소로서 "이론적 감각theoretic senses"이라 칭하는 삼분법 구조 - 시각, 청각, 촉각 - 이다. 두 번째 유형은 퍼스의 기호-기능 삼분법이다. 여기에서는 그 어떤 감각-기호 '비율'이 적용되든지 최소 여섯 가지의 변수 결합이 생길 것이다.

더 많은 분석이 필요한 또 다른 문제는 '비율' 자체에 관한 것이다. 감각-기호 비율은 무엇을 의미하는가? 매클루언이 실제 이러한 논의를 발전시킨 적은 전혀 없었지만, 이에 대한 몇 가지 사항은 고려했던 듯하다. 첫째, 글자 그대로 수학 비율에서 '분자-분모' 관계로 해석되는 주-종 관계가 존재한다는 개념이다.[10] 여기에서 주의가 요망되지만 수학적 관점에서 정체성('3분의 1', '4분의 1' 문제 등)을 표현하는 것은 분모(공간적으로 '아래')이며, 분자는 단지 필요이상의 분수를 세는 측면이다. 둘째, 공감각 현상에서 가장 역동적으로, 하나의 감각이 다른 감각을 작용케 하거나 이끄는 방식이다. 더 흔한 예를 들면, 적힌 글이 처음에는 시각을 끌더라도 이내 청각(목소리를 거의 내지 않는 방식으로)과 공간적 확장의 이차적 인상secondary impression, 즉 촉각이든지 시각일 수도 있고 - 또는 미각과 후각 같은 '이차' 감각을 작동할 수 있는 점이다. 셋째, 필자가 '품기nesting'라고 칭하는 것과 밀접히 연관된 현상이다. '품기'에서는 하나의 매체가 다른 매체의 콘텐츠로 등장한다(텔레비전은 〈네트워크Network〉, 〈퀴즈 쇼 Quiz Show〉, 〈정신없는Bamboozled〉, 〈왝더독Wag the Dog〉과 같은 영화의 콘텐츠를 악명 높게 다뤘다).

매클루언이 말한 "한 매체의 콘텐츠는 항상 이전의 매체이다"라는 문구는 '품기' 현상을 가리킨

것이지만, 그 현상을 지나치게 역사적 순서로 제한했다. 사실상 전반적으로 이후 매체(TV)가 이전 매체(영화)의 콘텐츠로 등장할 가능성은 크며, 아직 기술적 가능성이 구현되지 못한 경우(예컨대, 순간 이동이나 물질 전송 같은)에도 순수 추론적·미래적 매체가 이전 매체의 콘텐츠로 나타날 수도 있다(필자는 〈플라이The Fly〉를 이 같은 판타지의 고전적 예로 생각하지만, 〈스타트렉Star Trek〉에서 거의 모든 에피소드마다 등장하는 "스코티, 이동 광선을 쏴줘"라는 의례적인 구호는 이러한 상상적 매체를 우리가 평소 문을 통과하듯이 익숙하게 만든다). 여기서 한 가지 원칙은 어떤 매체라도 다른 매체를 품을 수 있고, 어떤 매체가 그 자체를 품는 것도 포함한다는 것이다. 이것은 필자가 여러 곳에서 논의해온 '메타픽처'로서 서사적 틀에 맞춘 이론에서 중요한 어떤 자기-참조의 형태이기도 하다.[11]

넷째, '땋기braiding'라는 현상은 하나의 감각 채널 또는 기호적 기능이 다른 감각과 거의 완벽하게 엮어질 때 나타나는데, 특히 동시녹음 영화 기법에서 볼 수 있다. '봉합suture'이라는 개념 역시 영화 이론가들이 분리된 장면을 매끄럽게 연속된 이야기로 이어 붙이는 방식을 설명하는 용어인데, 영화 상영에서 음향과 화면을 혼합할 때마다 적용된다. 물론 땋기 또는 봉합은 풀릴 수도 있고, 틈이나 장애물은 제5의 가능성으로 이어주는 하나의 감각-기호 비율에 도입될 수도 있다. 부언하자면, 기호와 감각은 서로 평행 트랙으로 이동하며 절대 만나지 않는다. 그러나 독자-관람자-관객은 '서로 엄격히 분리되어 있는 그 선상에서 탈선'하여 주체적으로 연관성을 구축한다. 1960년대, 1970년대의 실험 영화는 이러한 음향과 화면의 불일치를 탐구했다. 에크프라시스ekphrasis 시 부류의 문학 장르는 우리가 느슨한 '언어적' 매체로 분류한다는 점에서 시각 예술을 환기시킨다. 에크프라시스는 시각 표상을 언어적으로 표현한 것이며, 전형적으로 시각 예술 작품에 대한 시적 묘사이다(아킬레우스Achilleus의 방패에 관한 호메로스Homeros의 묘사가 고전적인 예이다).[12] 하지만 에크프라시스의 중대한 규칙에서 시각적·그래픽적·조형적 오브제 같은 '다른' 매체는 언어적 매체 방식을 '제외하고는' 결코 가시화되거나 촉각화될 수 없다. 에크프라시스는 감각과 기호라는 두 개의 트랙 사이에서 엄격히 분리된 일종의 원격 작용이며 터치나 봉합이 없는 일종의 '품기' 형태라 할 수 있다. 에크프라시스는 독자의 마음속에서 완성되어야 하는 장르이다. 이것이 집합적 감성을 자극하기 위해 고안된 화려한 복합 미디어가 아무리 많이 발명되었어도 여전히 시가 가장 미묘하고 기민한 '공통 감각'을 다루는 최상위 매체인 이유이다.

"시각 미디어는 없다"라는 문구에 의구심이 남아 재정의할 필요가 있다면, 필자는 비매개 시각 unmediated vision 자체에 대해 간략히 언급하며 이 글을 매듭짓고자 한다. 비매개 시각이란 시각의 '순

수 시각' 영역이며 우리 주변의 세계를 바라보는 것이다. 그런데 만약 시각 자체가 시각적 매체가 아니라고 밝혀진다면 어떻게 될까? 오래전 곰브리치Gombrich가 주장했듯, '순수한 눈'이라 불리는 교육받지 않은 순수 시각 기관이 실상은 '눈으로 볼 수 없는' 것이라면 어떨까?[13] 물론, 이러한 의문은 쓸모없는 생각이 아니라 시각적 과정의 분석에서 확고히 정립되어온 원칙이다. 고대 광학 이론에서는 시각을 철저히 촉각적·물질적 과정, 즉 눈과 사물 사이를 오가며 흐르는 '시각적 불꽃'과 유령 같은 '환영'의 연속으로 여겼다.[14] 데카르트Descartes는 두 개의 지팡이를 든 맹인에 대한 이야기에서 시각을 촉각에 비유했다. 그의 주장에 따르면, 시각은 단지 더 정교하고 미묘한 연장된 형태의 촉각으로서 이해되어야만 한다는 것이다. 마치 맹인이 감각 전달이 잘되는 지팡이를 사용해 수십 마일을 갈 수 있는 것처럼 말이다. 버클리Berkeley 주교는 『신시각론New Theory of Vision』에서 시각이 순수한 시각적 과정이 아니라, 일관되고 안정적인 시각 분야를 구축하고자 시각과 촉각 인상들의 결합을 요구하는 '시각적 언어'라고 주장한다. 버클리의 이론은 맹인의 불능을 밝힌 백내장 수술을 통한 경험적 결과에 기초한다. 그 결과는 촉각을 통해 시각적 인상의 광범위한 통합을 완수할 때까지 사물을 인지하는 데에 오랜 시간이 걸리고서야 맹인의 시력이 복원되었다는 사실을 설명해준다. 이러한 연구 결과들은 동시대 신경과학에서도 검증되었는데, 가장 저명한 예는 올리버 색스Oliver Sacks의 연구 「보이는 보이지 않는To See and Not See」에서 의구심 전반을 재검토하는 과정에서 밝혀졌다. 이 논문 역시 장기간의 시각 상실 이후 보는 것을 배우는 일이 얼마나 어려운가를 입증하는 시력 회복에 관한 연구이다. 어떤 면에서 자연적 시각 자체가 시각과 촉각의 '딸기'이자 '품기'인 것이다.[15]

이 같은 시각의 감각 비율은 시각 영역에서 감정, 애착, 상호 주관적 만남의 영역 - '응시gaze'와 시관 충동scopic drive[ii] 영역 - 으로 들어갈 때 한층 더 복잡해진다. 이 시관 충동의 영역에서(사르트르 Sartre가 설명하는 예로부터) 응시(보이는 기분이 드는)란 전형적인 타자의 눈 또는 어떤 시각적 사물에 의해 작동하는 것이 아니라, 비가시적 공간(아무도 없는, 어두운 창문) 또는 소리에 의해 더 크게 작동하는 것으로 설명된다. 여기에서 응시를 작동시키는 소리는 훔쳐보던 이를 소스라치게 만드는 삐걱거리는 소리일 수도, 또는 알튀세르Althusser의 주체를 소환하는 소리 "이봐, 거기 당신"일 수도 있다.[16] 라캉Lacan은 「선과 빛The Line and the Light」에서 데카르트의 촉각성 모델을 거부하고 눈물이 넘쳐나는

ii 라캉에 따르면, '눈'이 의식적 시각 감각의 가시성 영역에 속한 반면에, '응시'는 시관 충동의 장에서 무의식적 욕망과 연관되어 나타나는 시각적 특성이다.

모델로 대체함으로써 응시의 문제를 더욱 복잡하게 만든다.[iii] 여기에서 그림이란 보이는 것보다 속는 것이고, 회화란 떨어지는 깃털, 더럽혀진 얼룩과 유사한 것이며, 눈의 진정한 기능은 눈물이 넘쳐나거나 수유하는 엄마의 젖을 마르게 하는 것[질시]와 연관되어 설명된다.[17] 가장 중요한 점은 순수 시각적 지각 같은 것은 없기에 순수 시각 미디어란 존재하지 않는다는 것이다.

왜 이 모든 것이 문제가 되는가? 그러나 세상의 일반적 매체를 통칭하듯이 모호하게 '시각 미디어'라고 표현하는 데에 왜 이리 이견이 많은가? 이 문제는 빵·케이크·쿠키를 '제과류'에 포함시키는 데에 반대하는 것인가? 아니다. 이는 빵, 케이크, 닭, 키슈quiche, 카술레cassoulet를 오븐에 굽는다는 이유로 '제과' 범주에 포함시키는 데에 반대하는 것이다. '시각 미디어'라는 용어에 수반되는 문제는 '오븐에 다 같이 넣을 수 있는 것들'이라는 공통점 때문에 한 가지 부류로 착각하게 한다는 데서 비롯된다. 쓰기, 인쇄, 그리기, 손동작, 윙크, 끄덕임, 연재만화가 모두 '시각 미디어'라고 표현된다면, 그 용어는 거의 아무 정보도 주지 않는 것과 다름없다. 따라서 필자는 새로운 연구에 착수하기 위해 이 문장을 잠시 인용 부호에 넣어 '이른바'라는 말로 시작할 것을 제안한다. 사실상 떠오르는 분야인 시각 문화는 좋은 측면으로만 이해된다. 시각 문화란 시각[우월성]을 당연시하는 것에 반박하고, 시각 과정을 문제화·이론화·비판화·역사화해야 한다고 강조하는 연구 분야이다. 그것은 검토되지 않은 '시각적인' 개념을 좀 더 반영하는 문화의 개념 – 문화 연구의 '스펙터클한' 부분으로서의 시각 문화 – 위에 단지 편승하는 것이 아니다. 시각 문화의 더 중요한 특징은 이러한 주제로 인해 순수 문화주의적 주장에 대한 저항을 검토할 필요가 있다는 데에 있다. 더 나아가 시각적 '본질'의 특성 – 광학 과학, 시각 기술의 복잡성, 시각의 하드웨어와 소프트웨어 – 탐구에 대한 저항도 연구해야 한다는 것이다.

얼마 전 톰 크로Tom Crow는 뉴에이지 힐링New Age healing, '심령 연구' 또는 '정신 수양' 같은 일시적 유행이 철학과의 연관성을 찾듯이, 시각 문화도 동일하게 예술사와의 연관성을 찾는다고 시각 문화를 폄하했다.[18] 이것은 좀 지나치게 말해, 예술사 같은 상대적으로 역사가 짧은 학문을 다소 부풀려 고대 철학의 계보에 견주는 것과 같다. 그러나 크로의 발언이 단지 시각 문화가 일시적 유행인 유사 과학에 빠지는 것을 경계하거나, 더 심하게는 문서 양식, 사무실 공간, 비서까지 완전히 갖춘 아카데미 부서가 일찌감치 관료화되는 것을 경고하는 것이라면, 그의 발언은 자극제가 될 수도 있다. 다

iii 세미나 11의 "선과 빛" 장에서 라캉은 무의식의 시관 충동 영역에서의 응시를 여러 예들로 설명한다. 여기에서 응시는 모유를 먹는 동생에 대한 욕망의 질시로 눈물이 가득한 눈, 또는 회화를 얼룩처럼 유혹하는 기관으로서의 눈으로 설명된다.

행히 주위의 많은 규율주의자들(미크 발Mieke Bal, 니콜라스 미르조에프Nicholas Mirzoeff, 짐 엘킨스Jim Elkins 같은)이 어려운 연구에 전념할 수 있게 해주기에 우리는 점성술이나 연금술 같은 지적 학문에 안주하지 않을 수 있다.

'시각 미디어' 개념의 붕괴는 분명히 우리에게 더 어려운 방식 중 하나이다. 그와 동시에 몇 가지 긍정적인 이점도 준다. 이미 필자는 이 붕괴로 말미암아 감각과 기호의 비율에 기반을 둔 미묘한 미디어 분류학에 이르는 길이 열린다고 제시했다. 그러나 가장 근본적으로 '시각 미디어' 개념의 붕괴란 '시각적인 것'을 근본 개념으로 당연시하는 것이 아니라 '시각적인 것'을 분석의 중심에 두는 것이다. 무엇보다도 시각 미디어 개념의 붕괴는 '시각적인 것'이 구체적 개념으로 강조되는 이유와 방법에 대해 이의를 제기한다. 마틴 제이Martin Jay가 추적했던 '[순수]시각에 대한 비판'에서부터 드보르Debord의 '스펙터클의 사회', 푸코의 '시관 체제들', 비릴리오Virilio[iv]의 '감시', 보드리야르의 '시뮬라크르'에 이르기까지, 시각적인 것은 '절대 권력을 지닌' 감각으로서의 위상에 비견되는 중요한 보편적 희생양으로서의 역할을 어떻게 획득했는가? 모든 페티시 대상처럼 눈과 응시는 과대·과소평가되거나 우상화되고 악마로 취급되었다. 가장 촉망받는 시각 문화는 '시관 충동의 전쟁'을 넘어서 더욱 생산적이고 비판적인 영역으로 나아갈 방법을 제시한다. 여기에서 우리는 다른 감각들과 더불어 시각의 복잡한 '땋기'와 '품기'를 연구하고, 바르부르크 예술사에서 예견되었던 확장된 영역의 이미지와 시각적 실행으로 예술사를 다시 시작하고, 눈에 거슬리는 것을 제거하기보다 이를 통해 더욱 흥미로운 점을 발견할 것이다. 시각 문화의 개념이 필요한 이유는 바로 시각 미디어가 존재하지 않기 때문이다.

<div style="text-align: right">번역·주경란</div>

iv 폴 비릴리오Paul Virilio(1932~2018)는 프랑스의 정치 철학자이자 문화 비평가이다. 현재의 매체 상황에서 '질주학 dromology'을 제시하며 어떻게 속도가 공간을 소멸시키는지에 대해 설명하는데, 이는 속도를 매개로 한 일종의 정치사회 비판이론이다.

주석

1. 클레멘트 그린버그의 시각 예술의 '순수성'에 대한 갈망을 보여주는 가장 지속적인 반영물을 보려면 Clement Greenberg, "Towards a Newer Laocoon", *Partisan Review 7* (July-August 1940): 296-310 참조. 미니멀리스트, '리터럴리스트', '연극'" 예술의 혼합·혼성적 특성에 반대하는 대표적인 논쟁 글로는 Michael Fried, "Art and Objecthood", *ArtForum 5* (June 1967): 12~23.

2. Tom Wolfe, *The Painted Word* (New York: Farrar, Straus, and Giroux, 1975).

3. *Life on the Mississippi*, chap. 44, "City Sights" (London: Chatto and Windus, 1887).

4. 드로잉, 특히 자화상을 동반하는 필연적 순간의 실명을 토론하려면 Jacques Derrida, *Memoirs of the Blind* (Chicago: University of Chicago Press, 1993) 참조.

5. 이 질문들에 대한 대답은 W. J. T. Mitchell, "*Ut pictura theoria*: Abstract Painting and the Repression of Language," in Picture Theory (Chicago: University of Chicago Press, 1994)를 보라. 최근 것으로는 Caroline Jones, *Eyesight Alone: Clement Greenberg's Modernism and the Bureaucratization of the Senses* (Chicago: University of Chicago Press, 2005) 참조.

6. Williams, *Marxism and Literature* (New York: Oxford University Press, 1977), 158~164.

7. *Understanding Media* (1964; Cambridge, Mass: MIT Press, 1994), 354.

8. "우리 자신의 연장any extension of ourselves은 … '자가 절단autoamputation'이다."(*Understanding Media*, 42)

9. 2003년 겨울 시카고대학에서 조직된 학생 연구 집단인 시카고미디어학회The Chicago School of Media Theory는 현재 미디어 혼합 및 경계를 탐색하는 "미디어 하이퍼아틀라스Media HyperAtlas", 미디어 분류학 등의 가능성을 탐색한다. 더 자세한 정보는 홈페이지(http://www.chicagoschoolmediatheory.net/home.htm/)의 '프로젝트' 섹션 참조.

10. 여기에서 주의할 필요가 있지만, 수학적 관점에서 정체성('3분의 1', '4분의 1' 문제 등)을 표현하는 것은 분모(공간적으로 '아래')이며, 분자는 단지 필요 이상의 분수를 세는 측면이다.

11. W. J. T. Mitchell, "Metapictures," in *Picture Theory*.

12. W. J. T. Mitchell, "Ekphrasis and the Other," in *Picture Theory*, ch. 5 참조.

13. 이것은 아마도 Gombrich, *Art and Illusion* (New York: Bollingen Foundation, 1961)의 중심주장이다.

14. David C. Lindberg, *Theories of Vision from Al-Kindi to Kepler* (Chicago: University of Chicago Press, 1976) 참조.

15. *New Yorker* (May 10, 1993), 59~73.

16. Sartre, "The Look," in *Being and Nothingness* (New York: Philosophical Library, 1956).

17. Lacan, *The Four Fundamental Concepts of Psychoanalysis*, trans. Alan Sheridan (New York: Norton, 1977).

18. *October*, no. 77 (summer 1996), 34.

20. 투사 : 사라지기와 되기

션 큐빗
Sean Cubitt

회화의 기원에 대한 플리니우스Plinius의 이야기에 등장하는 코린트의 이름 없는 처녀, 곧 조각가 부타데스Butades의 딸은 먼 항해를 떠나야 하는 연인과 마지막 밤을 보낸다. 등불이 연인의 사랑스러운 옆모습 실루엣을 벽에 드리우자 처녀는 장작더미에서 숯 막대기를 찾아 벽 위에 그 윤곽선을 따라 그린다. 이것이 미술의 세계가 인간의 삶에 들어오게 된 연유이다. 데이비드 배철러David Bachelor의 주장처럼 탁월함을 부여받은 드로잉이 지닌 전통적인 권위는 색채에 대한 소묘의 우위, 다시 말해 색채의 황홀함이 갖는 비이성적인 화려함과 여성성에 대한 이성적인 모방(미메시스) 충동의 우위라는 서구 전통을 확립하는 데에 기여했다.[1] 흥미롭게도 불교의 전통은 미술의 기원에 대해 상당히 다른 이야기를 전한다. 부처가 비하르에서 살고 있을 때는 회화가 아직 창안되기 전이었지만 한 청년이 부처의 초상화를 그리려고 찾아왔다.

청년이 부처가 명상하고 있던 장소에 도착했을 때 이 최초의 미술가는 문제점을 발견했다. 그림의 주제인 부처의 환한 빛에 압도되어 부처를 바라볼 수 없었던 것이다. 그때 부처가 한 가지를 제안했다. "맑고 투명한 연못의 둑으로 갑시다." 부처는 다음과 같은 말로 청년에게 도움을 주었다. "그러면 물에 비친 상을 통해서 나를 볼 수 있을 겁니다." 그들은 적당한 맑은 연못을 찾았고 청년은 흡족해하며 물에 비친 상을 그렸다.[2]

우리가 보는 세상은 반사에서 흘러나온 실재의 그림자일 뿐이다. 미술의 기원에 대한 불교 신화는 플리니우스 이야기와 교묘하게 대조적이다. 빅토르 스토이치타Victor Stoichita가 그의 유명한 책『그림자의 역사History of the Shadow』에서 지적한 것처럼 플리니우스의 이야기에 따르면 그림은 본래 연인의 현존이 아닌 그의 부재를 그린 것이었다.[3] 여기서 필자는 예술이 항상 죽음을 기만하거나 적어도

삶을 더 오래 지속시키고자 하는 시도였다는 앙드레 바쟁 André Bazin의 주장을 떠올리지 않을 수 없다. 이 주장은 예술이 사망한 자의 부재를 대신할 모종의 존재 기록을 확보하기 위한 것임을 뜻한다.[4] 필자는 말로 표현할 수 없는 위험과 표류로 인해 연인이 행여 돌아오지 못할까 싶어 이별을 고하는 코린트의 처녀를 상상해본다. 두 가지 이야기 모두 부재에 대한 것이라고 볼 수 있다. 플리니우스의 이야기는 회화의 기원으로서 투사를 통한 선을 다루며, 불교의 이야기는 반사를 이야기하나 선뿐 아니라 전체 형상과 관계가 있다. 회화의 기원에 대한 티베트의 신화는 그리스의 이야기에는 빠져 있는 색채를 포함하고 있다. 불교의 이야기는 선과 색채를 구분하지 않는다. 그리고 아마도 예상치 못한 바였겠지만 플라톤과는 달리 반사의 반사 속에서 사라지는 실재 앞에서 주저하지 않는다. 플리니우스는 빛의 부재, 곧 그림자를 강조하지만 불교의 이야기는 빛 자체를 강조한다. 그럼에도 불교의 이야기와 그리스의 이야기는 미술의 기원이 투사된 빛에 있다는 인식을 공유한다.

필자는 어두운 방에서 손전등이 빛을 비추는 가운데 손 그림자를 만들며 시네마 역사에 대한 강의를 시작하기를 좋아한다. 영상 기술은 가장 현대적인 미디어라 할 수 있지만 그와 동시에 그 이미지는 가장 오래된 것에 뿌리박고 있다. 최초의 우리 조상들은 햇빛 아래 또는 난로 불가에서 춤을 출 때 거주지의 벽에 드리워진 그림자를 얼마나 빨리 알아챘을까? 르루아 구랑Leroi-Gourhan이 그의 선구적인 구조 고고학 연구에서 소개한 '페슈 메를 동굴[i] 의 손'을 통해 이 점은 한층 더 강력하게 시사된다.[5] 후기 구석기 시대에 누군가가 바위에 윤곽을 남기려고 손 위로 점토나 숯을 입으로 불어 날림으로써 그 오른손의 윤곽선이 가시화되었다. 이 제스처의 의도가 무엇인지 해독하기는 어렵다. 아니, 해독은 거의 불가능하다. 『로빈슨 크루소Robinson Crusoe』에 등장하는 모래에 남겨진 프라이데이Friday의 발자국처럼 생명체의 기록인가? 사냥 신호인가? 분명한 것은 그 제작 방식이다. 손 주변에 불룩 솟은 안료는 바위벽 위에 손을 일대일로 투사한 것임을 지적하고 싶다.

멜라니 클라인Melanie Klein의 정신분석 연구에 따르면, 그녀는 투사의 메커니즘을 아이의 발달에서 필수적인 단계로 제시한다.[6] 그녀는 아동이 대단히 강력한 자기 파괴적인 경향을 띤다고 가정한다. 이 경향이 작동되면 아이는 완전히 망가지게 된다. 투사는 아이로 하여금 이 감정을 다른 대상(들)으로 전이하게끔 한다. 우리는 동료가 그(녀)의 피해망상을 타인에게 투사하는 것을 암시하거나 그(녀)의 불안이 자신감 강한 사람들에게 동기를 부여하는 것을 떠올리면서 투사라는 용어를 성인의 삶에 적용

i 프랑스의 로트 지역에 있는 구석기 시대의 동굴 벽화 유적.

하곤 한다. 클라인이 보기에 자기 내면을 외부의 대상에게 투사하는 이 능력은 인간 발달의 핵심적이고 특징적인 요소로, 프로이트의 압축·전치와 동일한 기본적인 과정이며 사실상 전치에 필수적이다.

이 세 가지 의미의 투사는 세 가지 유형, 곧 신화적·고고학적·심리학적 기원을 이룬다. 은유로서의 투사는 사회적·인류학적 보고서 곳곳에서 반복적으로 등장하는 자신과 가면의 개념부터 우리 존재의 정보를 얼마간 아주 먼 은하계로 보내야 한다는 열망에 이르기까지 우리가 인간성을 이해하는 방식에서 강력한 영향력을 발휘한다. 유년기의 정신분석에 대한 클라인의 시각과 페슈 메를 동굴의 손은 빛의 근원으로서의 몸에 대한 함축적인 사고를 공유한다. 이 인식은 블라바츠키 여사Madame Blavatsky의 신지학 및 이후의 뉴 에이지 정신과 관계있는 '영적 세계의astral 투사'에 대한 더 특별한 시네마적 은유의 배경을 제공해준다. 인간의 육체가 어떤 의미에서 빛으로 만들어질 수 있다는, 신성 체현의 능력과 순결함에 대한 천진하고 기독교적인 신념이라 할 수 있는 이와 같은 추론에는 매력적이고 순진한 측면이 존재한다. 투사의 개념에 대한 최근 연구는 투사가 필연적으로, 그리고 영구적으로 이데올로기적인 행위라는 견해를 형성하는 데에 비판적인 태도를 한층 더 분명히 보여주었다.

그 비판은 머리와 목이 묶여 있어 동굴 뒤편의 스크린만을 볼 수 있는 동굴에 구속된 죄수의 가학적인 이미지와 함께 플라톤의『국가Politeia』[7]에 등장하는 동굴 비유만큼이나 번복될 수 있다. 매우 단호한 어조로 이미지 제작을 금하는 십계명 중 제2계명은 동굴의 비유보다 더욱 강압적이고 가학적일 뿐 아니라 역사가 더 오래되었다.

> 너를 위하여 새긴 우상을 만들지 말고, 또 위로 하늘에 있는 것이나 아래로 땅에 있는 것이나 땅 아래 물속에 있는 것의 아무 형상이든지 만들지 말며 그것들에게 절하지 말며 그것들을 섬기지 말라. 나 여호와 너의 하나님은 질투하는 하나님인즉, 나를 미워하는 자의 죄를 갚되 아비로부터 아들에게 삼사 대까지 이르게 하거니와.

모세 5경과 마찬가지로 플라톤의 비유는 죄수가 보는 투사는 환영이라는 전제를 토대로 한다. 죄수들은 투사된 것을 실재로 오인한다. 그것이 실재와 닮았기 때문이다. 비록 실재를 아주 잘 알지 못한다 해도 실재를 외부 세계와 연관 짓는 가상의 죄수는 철학 교육을 거의 받지 않았어도 자신이 알고 있다고 여기는 그림자가 실상 그가 현재 볼 수 있는 이상 세계의 투사라는 점을 간파할 수 있다. 도덕적인 문제는 플라톤에게 반사나 투사가 아니라 환영에 있다. 동굴 벽에 비친 장면을 실재로 오인할 수 있기 때문이다. 물론 이 비유는 우리의 세계가 벽 위의 그림자를 능가하듯이 우리가 감지하는 현상은

그것을 뛰어넘는 더 고차원적인 실재의 투사일 뿐이라는 논쟁적인 주장과 유사하다.

막심 고리키Maksim Gor'kii는 러시아에서 개최된 최초의 영화 상영회에 참석한 이튿날 밤 다음과 같은 글을 썼다.

> 지난 밤 나는 그림자 왕국에 있었다. 그곳에 있는 것이 얼마나 이상한 일인지를 진작 알았더라면 좋았을 텐데. 그곳은 소리와 색채가 없는 세계다. 대지, 나무, 사람, 물, 공기 등 그곳의 모든 것은 단조로운 회색으로 물들어 있다. 회색 하늘을 가로지르는 회색 햇빛, 회색빛 얼굴의 회색 눈, 나뭇잎도 모두 잿빛 회색이다. 그것은 생명체가 아니라 그림자이며 움직임이 아니라 소리 없는 유령이다. … 잿빛 나뭇잎이 바람에 소리 없이 흔들리고 사람들의 회색 실루엣이 마치 영원한 침묵과 생명의 모든 색을 박탈당하는 잔인한 형벌을 선고받은 듯 회색 바다를 따라 조용히 미끄러지듯 지나간다.[8]

시네마를 망각의 강을 건넌 사람들의 영역으로 보는 시각은 고대의 망자들의 영역에 대한 베르길리우스Vergilius와 단테Dante의 시각만큼이나 동굴에 대한 플라톤의 설명과 공명한다. 망자의 영역은 부재의 영역이며 따라서 소리와 색이 없는 선의 영역이다. 고리키의 그림자 영토는 플리니우스가 전하는 연인을 잃기 전 벽에 윤곽선을 그려놓은 부타데스 딸의 이야기 뒤에 숨어 있는 죽음에 대한 두려움을 드러낸다. 일종의 메멘토 모리memento mori[ii]로서 드로잉을 그리는 행위인 셈이다. 그림자 영역은 또한 19세기 러시아의 감각적인 물성, 고대 그리스의 이상적인 추상 개념과 같이 세계를 가장 실제적으로 만들어주는 것을 탈각시킨 세계의 무색·무취·무미의 시뮬라크르라는 점에서 플라톤의 동굴에 해당한다. 고리키 역시 제2계명을 철저히 지켜 모든 성상을 파괴했던 그리스 정교회의 성상파괴주의자와 공명하는 듯 보인다. 이런 의미에서 고리키의 그림자 영역은 장 보드리야르가 말한 성상의 세 가지 국면의 전조로 보인다. 보드리야르에 따르면 첫 번째 국면은 "심오한 실재를 가리고 그 본성을 바꾸어" 놓으며, 이후 "성상은 심오한 실재의 부재를 가린다"라는 끔찍한 진실을 폭로한다. 그리고 마지막으로 "그것은 어떤 실재와도 전혀 무관하다"라는 깨달음 아래 무너진다.[9] 일반적인 이미지와 특별한 투사를 표상이라는 의무에 못 박아둠으로써 열리는 길은 우리를 허무주의로 안내할 수밖에 없다. 그 교차점에서 주체는 대상과 함께 사라진다. 그들이 상호 구성적이기 때문이다. 구약 성서에서 신이 우상 숭배를 이유로 벌준 이들, 플라톤의 동굴의 죄수들, 고리키가 니즈니노브고로드에서 밤에 목격

ii "죽음을 기억하라"라는 뜻의 라틴어로, 죽음을 상기시키는 사물이나 상징을 말한다.

했던 쉽게 속아 넘어가는 사람들은 모두 투사의 환영에 부질없이 참여한 까닭에 유령에 지나지 않는다. 이런 견해를 가진 이들은 투사가 지배하는 곳에는 세계를 발생시킬 자아가, 자아를 결정하는 세계가 존재하지 않는다고 주장한다. 그림자 영역의 최후의 진실은 표상이 대상의 상실뿐 아니라 자아의 상실로, 다시 말해 단순한 죽음의 묘사가 아니라 죽음으로서의 묘사로 인도한다는 점이다.

코린트 처녀의 묘사부터 보드리야르의 소멸에 이르는 과정은 길지만 필연적인 여정이다. 플리니우스의 이야기에서 선線에 부여되는 특권은 추상화라는 과업의 시발점이 된다. 선이 르네상스 시기에 새롭게 등장한 이성주의 아래에서 핵심적인 것이 되었던 이유도 이 때문이며, 적어도 19세기와 1960년대, 1970년대의 미니멀리즘과 개념 미술에 이르기까지 그 영향력을 유지했던 것도 같은 이유다. 형태는 그것이 세계로부터 토대로 간주되는 정확한 표현을 추론한다는 점에서 자연 과학의 시각적 유사물이다. 우리는 현상 세계의 저면에 공식이나 본질적인 형태로 표현될 수 있는 더 깊고 진실하며 진정한 물리적 법칙의 실재, 다시 말해 인간은 그 투사를 느끼기만 할 수 있을 뿐인 실재가 존재한다고 믿었다. 특히 색채와 그것에 가까운 촉감·맛·냄새의 감각을 제외한 그 밖의 다른 것들은 모두 부수 현상일 뿐이었다. 그러나 시각은 달랐다. 시각은 그것이 불러일으키는 유혹, 곧 경이로움, 이를테면 세계의 물질적인 질감과의 소통에 참여하고 싶은 유혹만큼이나 두려움의 대상이었다.

그리하여 투사의 개념을 어느 정도 엄격하고 정확하게 다루어온 일련의 이론적 설명이 이데올로기의 토대 형성을 원근법의 기원 안에서 이해하려는 방향으로 나아갔다. 에르빈 파노프스키Erwin Panofsky의 1925년 작 에세이 「상징 형식으로서의 원근법Perspective as Symbolic Form」[10]을 바탕으로 한, 프랑스를 위시한 영국, 미국의 장치 이론은 보는 이가 3차원의 환영을 받아들이고 해독하고자 서 있는 곳에서는 이미지 내부와 이미지가 없는 이중 소실점이 정복을 위한 장치라는 견해를 제시했다.[11] 그 덕분에 로봇 연구자이자 예술가인 사이먼 페니Simon Penny는 '계몽 프로젝트의 완성'으로서 가상현실에 대한 그의 유명한 공격을 시작할 수 있었다. 왜냐하면 가상현실이 데카르트 좌표 공간을 사용해, 개체 경험의 중요성을 재확인하는 원근법의 몰입적인 경험을 낳았는데, 그것이 사회적으로 형성된 것이 아니라 형이상학적으로 주어진 것이기 때문이다.[12] 매우 면밀한 미술사 연구를 기초로 한 엄격한 유물론적 비평에서 투사의 기계 장치는 보이는 물질이 무엇인지와는 무관하게 이데올로기적인 억압의 도구로 비난받았다.

투사에 노력을 기울이는 예술가들은 작업에 사용했던 기계를 분석하기 시작했다. 스탠 브래키지Stan Brakhage는 습관에 구속받지 않는 전혀 새로운 시각을 추구하면서 카메라를 분해했다. 피터 기

달Peter Gidal과 말콤 르 그라이스Malcolm Le Grice는 깊이감이 있는 장면을 제거하고 내러티브를 거부했으며 묘사를 무시했다. 초기의 비디오 제작자들은 방송에 개입하여 수신인의 투명성을 전복했다. 보드리야르가 처음으로 텔레비전 문화에 대한 이해에 영향을 미치기 시작하던 무렵, 움직이는 이미지의 가능성을 쇄신한 것은 대개 비디오였다.

첫 번째 특징은 비디오 모니터가 반사하는 표면이 아닌 광원이라는 깨달음으로부터 비롯되었다. 데이비드 홀David Hall의 〈예상된 상황: 의식 II (문화 일식)A Situation Envisaged: The Rite: (Cultural Eclipse)〉에서 벽을 향해 쌓여 있는 모니터로 이루어진 둑으로부터 빛무리만이 비쳐 나오지만, 관람객을 향한 뒤편에는 수직 방향으로 주사되는, 달을 재구성한 베어드 텔레바이저Baird televisor[iii] 수신 이미지가 자리한다(그림 20.1). 방송의 가능성은 몰락이 예정된 적이라기보다는 복잡하고 풍부한 원천으로 받아들여지기 시작했다. 사람들이 방송을 다루고 비디오 투사가 다양하고 새로운 특성들을 띠게 되면서 홀의 작품에서도 유사한 감각이 나타나기 시작했다. 무엇보다 시네마는 더 이상 독특한 투사의 중심지가 아니게 되었다. 시네마는 의식에 의해 지배되는 특별하고 준*사회적인 공간으로, 군중은 개인으로 존재한다. 가정 내의 미디어에서 '프로젝터'는 여전히 중요하지만 이미지가 비치는 스크린은 도시와 국가 곳곳에 산재한다. 그리고 위성 전송과 지구 궤도 원격 측정, 특히 1969년 아폴로 우주 비행의 생방송을 통해 인간만이 이미지를 투사하는 유일한 생명체는 아니라는 인식이 점차 분명해졌다. 허블 우주망원경으로부터 받은 초기 관측 공개Early Release Observations, EROs 이미지가 매우 분명하게 보여주었듯 우주는 우리와 마찬가지로 빛(및 전파, 그리고 다른 스펙트럼)을 끊임없이, 오랫동안 투사해왔다. 기하광학적 조망점(그리고 르네상스 원근법주의자들이 탐구하고 시네마 영사기의 작동에 핵심적인 그 파생물)이 은유적인 중심성을 유지하긴 했으나 방송은 하나가 아니라 결국 제각기 광원이 되는 무수한 스크린을 향한 빛의 발산이라는 새로운 감각을 제공했다.

불행한 결말을 맞은 스타워즈Star Wars 전략 방어 구상은 투사가 평화롭거나 여유로운 활동이기만 한 것이 아님을 상기시킨다. 알베르트 슈페어Albert Speer가 연출한 뉘른베르크 전당대회의 탐조등 건축물[iv]부터 로널드 레이건Ronald Reagan의 정교한 위성 방위 시스템에 이르기까지 투사는 무기로서

iii 존 로지 베어드John Logie Baird가 세계 최초로 만들어 시연한 기계식 TV.

iv 건축가이자 히틀러의 측근이었던 알베르트 슈페어는 뉘른베르크에서 열리는 나치 전당대회에서 엄청난 규모의 방공 탐조등을 하늘로 쏘아 올려 이른바 '빛의 대성당'을 연출했다.

그림 **20.1** 데이비드 홀, <예상된 상황: 의식 II (문화 일식)>, 1988~1990. 방송 영상은 그것이 갖는 광원, 즉 비가시적인 무선에서 가시적인 광파로 바뀐 전자 광선의 투사로서의 역할을 드러낸다.

제2의('그림자'라고 말해도 좋을지 모르겠다) 존재로 외부 세계에서 유지되어왔다. 조지 펄George Pal이 <우주 전쟁The War of the Worlds>을 제작하기 시작했을 때 그의 화성인들은 인상적인 1950년대 광선총을 들고 왔다. 제프리 스콘스Jeffrey Sconce의 겁에 질린 미디어 역사가 우리에게 상기시키듯[13] 당시 초기 텔레비전에서 방송 기술은 초자연 현상이나 외계에 대한 불안감을 나타내는 은유로 사용될 준비가 되어 있었다. 발사체로서의 프로젝터는 이 주제의 한 변형이며 대중 매체에 적합한 간접적인 방식으로 매개의 본질에 대한 깊은 이해를 제공해준다. 미사일은 모두 편지이며 전쟁과 폭력의 모든 행위는 서투르고 실패했을지라도 소통을 위한 노력임이 분명하다. 그 메시지가 그저 "항복하거나 죽어라" 또는 "죽어라"일 뿐이라도 말이다.

대중문화조차 투사의 본질에 대한 명쾌한 분석을 내놓을 수 있는 상황임에도 그에 대한 동시대의 관심이 크게 결여되어 있음은 매우 이해하기 어렵다. 초기 방송의 시기, 그리고 '네트워크 미디어'의

그림 **20.2** 지나 자르네스키Gina Czarnecki, <신생Nascent>, 2005.
자르네스키의 대규모 디지털 투사에서 인체는 시공간 속에서 투사된다. 인체는 존재하는 동시에 부재하며,
아찔할 정도로 아름다운 동시에 관람자에게 내비치는 고통으로 괴로워한다.

의미에 대해 처음으로 추측하던 시기에, 펄을 비롯해 공상과학 영화 감독들은 치명적인 무기로서의
투사에 대한 비판적인 감각을 가다듬었으며, 효율성을 위협하는 이데올로기적인 도구인 '정신의 광
선'을 가공하여 텔레비전의 패러디를 만들었다. 하지만 과거나 지금이나 이것이 투사가 명확하게 이
데올로기로서 받아들여지는 대중문화의 유일한 영역은 아니다. 현대성을 대표하는 제2의 시각 체제
인 지도를 살펴보면 이 점은 더욱 분명해진다. 잘 알다시피 2차원의 지도가 3차원의 세계를 나타내려
면 타협이 필요하다. 우리에게 친숙한 메르카토르 투영도법Mercator projection은 적도를 희생하고 북위
를 강조했다는 비판을 받는다. 반면, 피터스 투영도법Peters' projection은 정반대의 특성을 보여준다. 뒤
집힌 지도는 (본래 성지를 기념하며 지도 상단에 있는 동양의 위치를 의미하는 단어인) 지향orientation
을 이용하며, 애초에 합리주의적 지리학에 대한 패러디였던 초현실주의 세계지도Surrealist Map of the
World는 오늘날 GDP, 인구, 통신 사용 밀도와 같은 비공간적 지표가 거주민의 기하학적 확장을 통해

묘사되는 의미론적인 지도 제작의 선구자로 이해될 수 있다. 지도는 대개 영토 간의 지정학적 관계인 위상 기하학 안에서 보존된다. 태평양 중심적인 지도는 메르카토르 도법의 북대서양 편향성을 조정한다. 반구 지도는 이데올로기적인 문제가 얼마만큼 강력하게 작동할 수 있는지를 보여준다. 냉전 종식 이후 반구 지도는 거의 종적을 감췄다. 정사각 지도는 극지방의 취약한 지역을 강조한다. 이 밖에도 지도는 매우 다양할 수 있다. 3차원을 2차원으로 옮기는 투사의 필요성은 원근법에서 사용되는 사영 기하학과 완벽하게 일치하지는 않지만 왜곡이 불가피하고 따라서 이데올로기가 상대적으로 가시화된다는 측면에서 밀접한 관계가 있다. 한편, 지도는 이미지와는 달리 묘사하는 영토의 실제 지형과의 비교를 통해 평가되리라고 예상할 수 있다. 투영 방식이 지도가 제공할 수 있는 의미(그리고 그 용도와 즐거움)에 영향을 주지 않는다고 생각할 만큼 순진한 지도 제작자는 거의 없다. 역설적이게도 비디오 아트에서는 이와 같은 단순한 사고가 가장 집중적인 평가 대상이 될 것이라는 예상을 뒤엎고 오히려 분석되지 않은 전제가 되었다.

오늘날 비엔날레와 주요 갤러리에서 소개되는 비디오 작품 대부분이 흰색 벽 또는 은빛 스크린 위에 정사각형으로 투사된다. 이와 관련 있는 예술가들은 시네마와의 모종의 관계에 대해 이야기한다. 지난 20년 동안 이들 중 비디오를 위한 매체로서 투사의 풍부한 역사를 발견한 사람이 거의 없다는 사실은 매우 유감스럽다. 영국의 선도적인 연극 그룹 '피플스 쇼The People's Show'는 1994년 맨체스터의 그린 룸Green Room에서 열린 한 공연에서 골이 진 스크린에 서로 다른 두 개의 이미지를 투사했다. 보는 이는 위치에 따라 두 이미지 중 하나 또는 두 이미지가 줄무늬를 이루는 연출을 볼 수 있었다. 엘사 스탠필드Elsa Stanfield와 마델론 호이카스Madelon Hooykaas는 1991년 미술관 테이트 리버풀의 《비디오 포지티브Video Positive》를 위한 설치의 한 부분으로 벽에서 몇 센티미터가량 떨어진 위치에 프로젝터를 비스듬히 놓았다. 이미지는 프로젝터와 아주 가까운 곳에서는 강렬하고 매우 또렷하게 보이지만 가장 멀리 떨어진 곳에서는 확산되면서 흔적도 없이 사라질 뿐 아니라 벽을 가로지르며 왜곡되었다. 1970년대 크리스 웰스비Chris Welsby는 런던영화제작자협동조합London Filmmakers' Coop에서 자신의 영화 한 편을 물웅덩이에 수직 방향으로 투사했다. 많은 수의 실외·실내 설치가 신형 프로젝터를 사용해 면포에 이미지를 투사하며(빌 비올라Bill Viola) 투사 실행의 요소로서 반투명성을 활용한다(샤 데이비스Char Davies).[14] 필자는 여기서 상황을 대략적으로만 훑어볼 뿐이다. 예를 들어 마네킹에 대한 토니 아워슬러Tony Oursler의 투사는 천장에 대한 사이먼 빅스Simon Biggs의 투사와 바닥에 대한 모나 하툼Mona Hatoum의 투사만큼이나 잘 알려져 있다.

여기서 변수는 스크린 그 자체(곧 그 재질·모양·반사도)와 프로젝터(곧 조도와 스크린에 대한 상대적 위치), 빛이 통과하는 대기(시네마에서 흡연의 금지와 함께 관람객이 공기를 가로지르는 빛줄기에 매료되는 정도는 훨씬 낮아졌지만, 스크림scrim과 다른 매체가 빛줄기 속에 끼어들 수 있다), 그리고 프로젝터와 그것이 투사하는 표면 사이에 개입하는 반사·굴절·필터링 장치이다. 그러나 사진, 영화, 비디오, 그리고 오늘날의 디지털 미디어아트에 공통적인 투사의 실행은 대부분 의심할 여지가 없는 자명한 것으로 받아들여지고 있다. 분석 없이 활용되고 있는 정사각형 스크린의 진부한 반복은 대개 잊혔거나 신뢰를 잃은 장치 이론 분석을 향해 활짝 열려 있건만 그것을 흥미진진한 문제로 만들어주었던 지난 수십 년 간의 상황을 뛰어넘지 못하고 있다. 여기서 필자의 첫 번째, 그리고 가장 중요하다 할 수 있는 논평은 투사가 어떻게 작동할 수 있는지에 대한 이해에서 우리가 매우 초기 단계에 있다는 것이다. 필자가 생각하는 것처럼 이것이 우리가 세계와의 관계, 서로 간의 관계를 이해하는 방식에 대한 매우 중요한 은유라면, 작품 제작을 위한 가변적 원천으로서 투사에 적극적으로 개입하는 예술가들이 제시하는 형식적인 치환의 종류는 잠재적으로 새로운 보는 방식의 창출을 향한 지름길이 된다. 변화하는 지도 제작의 규약에 비유해보자면 우리는 메르카토르 투영도법에서 벗어나는 움직임을 아직 만들어내지 못하고 있다. 우리는 디지털 애니메이션과 데이터 투사의 결합을 새로운 투사를 만드는 도구로 생각해볼 수 있게 하는 비유클리드 기하학을 향해 도약하지 못했다. 멀티스크린은 일부 경우에는 적어도 상호작용성의 기본적인 형식이 되지만, 그 자체가 투사와 광원 모니터 사이, 즉 시네마와 텔레비전, 대중오락과 가정 소비 사이에서 이루어지는 표상의 기본적인 배분에 도전하는 일은 거의 없다. 이런 맥락에서 홀의 〈예상된 상황 II〉는 가정 소비지상주의에 대한 풍자이다. 대중적인 스펙터클에 대한 유사한 풍자는 어디에서 찾아볼 수 있는가?

그러나 멀티스크린은 또 다른 교훈을 보여준다. 특히 데이터 투사와 조직된 빛의 매체인 레이저와의 밀접한 은유적 관계에서, 그리고 DVD/CD-ROM 및 광섬유 네트워크 기술의 간섭광 기술 의존도에서 예라히나 깨달음을 제공해준다. 홀의 네트워크 발견이 시사하는 바는 리우데자네이루의 한 갤러리에서 웹캠이 어둠 속에 놓인 식물이 생장할 수 있을 만큼의 충분한 빛을 제공해주었던 에두아르도 칵Eduardo Kac의 네트워크 설치 작품 〈미지의 상태로 순간이동하기Teleporting an Unknown State〉와 같은 작품에서 결실을 맺었다.[15] 홀이 광원으로서의 본질을 분명하게 하고 빛을 순수한 신호로 전환시킴으로써 신호를 내포하는(따라서 이데올로기적인) 수단을 무산시키고자 방사 방송 신호를 재전송하는 반면, 칵은 멀리 떨어진 사용자로부터 비롯되는 표상적 이미지의 흐름에서 빛의 가장 단순하고 노

골적인 사실만을 추출한다.

'가상'이라는 단어는 막연하게 '디지털'의 동의어로 활용되지만 역사가 더욱 풍부하다. 예술 투사의 행위를 작품의 기술적·은유적 중심 구조로 만들 때 그 작품은 '가상'의 역사를 다루게 된다. 특히 프로젝터가 더 이상 이미지와 한 공간 안에 있지 않은 것이 분명할 때 더욱 그러하다. '가상'이라는 용어가 광선이 서로 교차되는 광학 시스템 안의 특정 지점에서 만들어지는 이미지를 가리킨다면, 가상 이미지는 장치 이론의 뿌리인 파노프스키에 의해 전통적으로 소실점으로 간주되어 왔다. 움직임의 환영을 가능케 하는 빛의 부재처럼 셔터가 닫히고 '사이 이미지entre image'가 어둠의 가면 아래에서 프로젝터를 재빨리 지나갈 때[16] 소실점은 투사 기술에서 구성적인 부재가 된다. 이것은 떠나는 연인에게 내재하는 부재를 그림으로써 미술을 창안한 플리니우스의 코린트 처녀와 일치한다. 서구 미술의 역사 전체가 기억을 살아남게 하고자, 그리고 그들이 더 이상 그곳에 존재하지 않는다는 잔인한 사실을 감추고자 죽은 자의 뼈 위에 지어진 정교한 무덤이었던 것과 같다. 이것이 실상 보드리야르의 허무주의적인 예견 이면에 숨어 있는 더욱 단순한 진실이다. 사라진 것은 신이나 세계가 아니라 우리가 복제하고 계속 살아남게 하고자 애썼던 죽은 자들이다. 우리가 우리의 죽음이라는 피할 수 없는 운명과 마주해야 할 시간이 된 것 같다. 파노프스키적인 장치 이론이 제시하는 정복은 표상된 대상의 실질적인 부재를 전제한다. 게다가 우리가 보았듯이 세계 안에서 물리적인 지지가 될 것으로 가정(상정)되는 주체의 실질적인 부재 역시 전제한다. 주체의 부재는 투사에서 대상의 사라짐만큼이나 심오한 결과이다. 요약하면 정복은 거대한 환영이다. 주체란 존재하지 않는다. 투사에서 남겨진 주체가 이미 죽었기 때문이다.

그러나 20세기 철학에서는 죽을 운명과의 대면이 전적으로 물신화된 역할을 맡았다. 특히 마르틴 하이데거Martin Heidegger의 글에서 그러하다. 하이데거에게 현존재, 인간의 중요한 사실은 죽음을 향한 존재라는 점이었다. 우리 모두는 감사하게도 죽기 마련이다. 그러나 죽음을 삶의 중심으로 만드는 것은 변증법적인 막다른 길과 같다. 이와 같은 '치명적인 이론' 대신에 한나 아렌트Hannah Arendt는 출생natality의 개념을 제안했다. 이 원리는 다음과 같다.

출생에 내재해 있는 새로운 시작은 그 자체를 세계 속에서 감지되도록 만들 수 있다. 새로 온 사람은 새로운 무언가를 시작하는 능력, 곧 행동하는 능력을 갖고 있기 때문이다. 이러한 진취성의 의미에서 행위, 곧 출생의 요소는 모든 인간 행위 안에 내재해 있다. 더욱이 행위는 특히 정치적 행위이기 때문에 필멸이 아닌 출생은 형이상학적인 사고와 구분되는 정치적인 사고의 중심 범주

그림 20.3 지나 자르네스키, <신생>, 2005.
자르네스키의 제목은 투사가 소실점으로부터 되기의 '출생'으로, 원근법의 외눈의 개체성에서 다층적인 이미지와 빛으로 이루어진 사회적인 팔림프세스트로 이동할 수 있는 잠재력을 나타낸다. 여전히 걱정스럽고 여전히 위험스럽지만 죽음이 아닌 미래를 지향한다.

라 할 수 있다.[17]

베냐민의 메시아적인 시대 개념과 강하게 공명하는[18] 이러한 견해는 우리가 투사의 과정에서 사라지기vanishing가 아니라 되기becoming를 다루는 것일 수도 있다는 생각을 불러일으킨다. 소실점 vanishing point은 현상성으로부터 형태를 추상화하는 것, 그리고 표상의 조건인 표상된 것의 부재라는 텅 빈 잔인한 현실 위를 수놓는 이데올로기적인 장식만 존재할 수 있다는 위험성의 측면에서 모든 표상의 바탕을 분명하게 드러낸다. 이와 같은 사라짐은 또한 고리키가 관찰하고 보드리야르가 이론화했듯 이미지를 소비하는 행위 속에서 주체의 사라짐을 지배한다.

파멸적인 이론 대신에 인간, 동물, 유기물, 무기물 등 모든 존재가 시간과 공간을 가로질러 그들

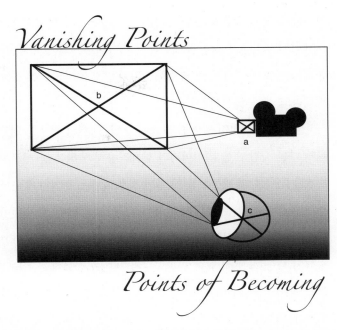

그림 20.4 소실점/되기의 지점: 영화 투사에서 볼 수 있듯이 지점 a는 프로젝터 렌즈를, 지점 b는 원근법의 '소실점', 지점 c는 망막 이미지를 나타낸다. 이미지는 그 자체인 동시에 과거의 그것과는 다른 것이 되기 위해서 0점을 지나가는 지점으로서 재고된다.

의 특징을 발산하는 전형적인 방식의 투사 가능성에 대해 살펴보자. 이 경우 우리의 투사 기술은 그 기술이 세계에 대한 정확한 설명을, 또는 인접한 기술보다 좀 더 정확한 설명을 제공한다는 영원히 실패하는 주장에 국한될 필요가 없다. 그 기술은 세계를 발생시키는 데에 참여할 수 있고, 특히 또 다른 것과 하나가 되는 지점의 표현으로서 의미의 창출에 참여할 수 있다. 투사의 실행을 새롭게 만드는 것은 21세기 뉴미디어의 발전에서 가장 매력적인 측면 중 하나가 될 것이다. 만약 그것이 점차 미래가 되어가는 세계의 부재가 아니라 끊임없이 지속되는 되기를 향해 열려 있다면 말이다.

지난 몇 년에 걸쳐 무선 기술의 등장은 진일보했다. 우리는 사실 감시가 편재하는 세계를 향해 이동하고 있는 것일지도 모른다. 그 세계에서는 모든 시민이 장비를 갖추고 이웃의 비밀을 향해 빛을 비출 준비가 되어 있다. 그도 그럴 것이 사생활은 한 세기 반 동안 아시아 대륙 서쪽 끝단 저 멀리 떨어져 있는 반도에서 부유한 소수가 누리는 특권일 뿐이었다. 무선 기술이 우리의 장난감을 모두 단일

한 장치로 동화시킬 것 같지는 않지만, 〈스타워즈〉의 첫 번째 영화에 등장하는 매력적인 홀로그램 프로젝터처럼 작은 스크린을 대신해서 데이터 투사를 흡수할 수 있다면 어떻게 될까? 소통이 어디에나 존재하는 세계, 즉 현존이 증발해버리지 않고 배가되는 세계는 어떤 가치를 가지는가? 광선총과 같은 미래라고 볼 수 있을까?

그 대신에 멀리 떨어진 장소에 놓인 두 개의 침대를 연결하여 사용자들이 멀리 떨어진 침대 위에서 다른 사람의 몸의 이미지와 상호작용하게 하는 폴 서몬의 〈텔레마틱 꿈〉은 투사된 빛이 구사할 수 있는 근접감의 관능성을 띤 어떤 것으로 매우 분명하게 나타난다. 서몬의 설치 작품은 오늘날의 최신 기술을 사용할 뿐 아니라 멜라니 클라인이 대상관계 이론에서 탐구했던 투사의 감각을 일깨운다. 그의 투사는 빛과 정신 모두와 관계를 맺으며, 분노의 투사가 아니라, 기술에 의해 중재되지만 행복한 경험이 되는, 보편적 인간성인 공감과 체현을 공유하는 관능성의 투사이다. 세라 퍼노Sera Furneaux의 〈키스 부스Kissing Booth〉는 서몬의 또 다른 작품과 함께 런던의 밀레니엄 돔Millennium Dome에서 소개되었다. 퍼노의 작품에서 사용자들은 키스를 데이터베이스에 기록하고 이전의 다른 사용자들과 가상의 입맞춤을 할 수 있다. 특정 장소에 놓인 부스의 존재는 예술과 유원지를 결합한 것으로, 동시대 소비주의와 대중문화의 내·외부에서 공통적 부재의 매체라기보다 공존의 매체로서 투사의 가능성을 시사한다. 쥘리아 크리스테바Julia Kristeva는 아브젝트abject[v]를 혐오와 두려움, 경멸의 미분화된 무관심으로 상정했다. 이 무관심은 대상과 주체의 잔인한 구분으로 이끈다.[19] 아브젝트 주체-대상의 연속에서 새로운 제3의 용어인 투사의 변증법적 가능성이 남아 있다. 이 관계가 무엇을 의미할지 우리는 알 수 없다. 대략 그 특성상 되기, 즉 미래 지향적인 작동이 될 것이다. 그 결과는 이미지가 그 자체를 통과하여 전혀 다른 것, 그리고 그와 동시에 더욱 진정한 그 자체가 되는 지점인 프로젝터, 스크린, 눈의 지점에서 되기라는 미스터리에 달려 있다.

<div align="right">번역 · 주은정</div>

v 아브젝트는 주체도 대상도 아닌 어떤 것('비체')으로, 동일성이나 체계, 질서를 교란시킨다. 혐오와 추방, 배제, 타자와 관계가 깊다.

주석

1. David Batchelor, *Chromophobia* (London: Reaktion Books, 2000).

2. Victoria Finlay, *Colour* (London: Sceptre, 2002), 228.

3. Vitor I. Stoichita, *A Short History of the Shadow* (London: Reaktion Books, 1997).

4. André Bazin, 1967. "Ontology of the Photographic Image," in *What Is Cinema?*, vol. 1, trans. Hugh Gray (Berkeley: University of California Press, 1967), 9~16.

5. André Leroi-Gurhan, "The Hands of Gargas: Towards a General Study," trans. Annette Michelson, *October* (summer 1986):18~34.

6. 예를 들어 다음의 에세이를 참조할 것. "Weaning" in Melanie Klein, *Envy and Gratitude and Other Works*, 1946~1963 (London: Virago, 1988), 291. 또한, "The Origins of Transference" in *The Selected Melanie Klein*, ed. Juliet Mitchell (London: Peregrine, 1986), 203~204의 구절 참조.

7. Plato, *The Republic*, trans. H.D.P.Lee (Harmondsworth: Penguin, 1955), part 7,§7.278~286.

8. 다음에서 인용. Jay Leyda, *Kino: A History of the Russian and Soviet Film* (London: George Allen and Unwin, 1973), 407.

9. Jean Baudrillard, *Simulacra amd Simulation*, trans. Sheila Faria Glaser (Ann Arbor: University of Michigan Press, 1994), 6.

10. Erwin Panofsky, *Perspective as Symbolic Form*, trans. Christopher S. Wood (New York: Zone Books, 1991 [1924~1925]).

11. 다음을 참조할 것. Jean-Louis Baudry, "The Apparatus: Metapsychological Approaches to the Impression of Reality in the Cinema." trans. Jean Andrews and Bertrand August, *Camera Obscura* 1(fall 1976): 104~126 (본래 "Le Dispositif." *Communications* 23(1975): 56~72에 게재); Jean-Louis Baudry, "Ideological Effects of the Basic Cinematographic Apparatus," trans. Alan Williams, in *Movies and Methods Volume II*, ed. Bill Nichols (Berkeley: California University Press, 1985), 531~542; Daniel Dayan, "The Tutor Code of Classical Cinema," in *Movies and Methods*, Vol. 1, ed. Bill Nichols (Berkely: University of California Press, 1976), 438~451; Stephen Heath and Theresa de Lauretis, eds., *The Cinematic Apparatus*, London:Macmillan, 1980).

12. Simon Penny, "Virtual Reality as the Completion of the Enlightenment Project," in *Culture on the Brink: Ideologies of Technology*, ed. Gretchen Bender and Timothy Druckrey (Seattle: Bay Press, 1994), 231~248.

13. Jeffrey Sconce, *Haunted Media: Electronic Presence from Telegraphy to Television* (Durham, N.C.: Duke University Press, 2000).

14. 다음을 참조할 것. Peter Lunenfeld, *Snap to Grid: A User's Guide to Digital Arts, Media, and Culture* (Cambridge, Mass.: MIT Press, 2000), 208, no.2.

15. Aleksandra Kostic, "Teleporting an Unknown State On the Web," in Eduardo Kac, *Telepresence, Biotelematics, Transgenic Art* (Maribor/Sào Paolo: Kibla Gallery/Itau Cultural, 2000), 4~5.

16. 용어 '사이 이미지'는 레몽 벨루Raymond Bellour가 만들었다.

17. Hannah Arendt, *The Human Condition* (Chicago: University of Chicago Press, 1958).

18. Walter Benjamin, "These on the Philosophy of History," in *Illuminations*, ed. Hannah Arendt, trans. Harry Zohn (New York: Schocken, 1969), 253~264.

19. Julia Kristeva, *Pouvoirs de l'horreur: Essai sur l'abjection* (Paris: Seuil, 1980).

21. 음악가와 시인 사이에서: 초기 컴퓨터 아트의 생산적 제약

더글러스 칸
Douglas Kahn

나는 유한하고 숫자로 계산할 수 있는 것이 측정과 한계 짓기에 종속시킬 수 없는 아이디어들의 불확정성을 대체하고 있다고 말할 수도 있을 것이다. 그러나 이러한 공식화는 돌아가는 상황에 대해 지나치게 단순화된 개념을 가져올 위험이 있다. 사실은 그 반대가 진실이다. 모든 분석적 과정, 부분으로의 분화는 모두 훨씬 더 복잡한 세계에 대한 한 가지 이미지를 제공하는 경향이 있다. 마치 엘레아학파의 제논Zenon처럼 말이다. 그는 공간을 연속적인 것으로 받아들이기를 거부하여, 결국 무수히 많은 중간 지점으로 아킬레스와 거북이를 떼어놓고 말았다.

– 이탈로 칼비노Italo Calvino, 「사이버네틱스와 유령들Cybernetics and Ghosts」(1967)[1]

컴퓨터 사용은 예술의 모든 국면에 널리 퍼져 있어서, 한때 왕성했던 '컴퓨터 아트'라는 용어가 쓸모없을 정도로 너무나 광범위해졌다. 오늘날 사람들이 '컴퓨터 아트'라고 말할 때는 대부분 컴퓨터를 사용하는 일이 여전히 새롭고 실험 횟수도 비교적 적은 수로 한정되었던 시기에 만들어진 예술을 의미한다. 많은 사람에게 그 용어는 이제 컴퓨터를 사용해서 만들어진 형편없는 예술, 즉 다양하게 합리화된 나쁜 예술을 의미하며, 이런 견해는 용어가 만들어지던 당시에도 많은 사람에게 공유되었다. 우리가 여기서 '초기 컴퓨터 아트'라 할 때는 1950년대 후반 대형 메인프레임 컴퓨터로 시작해서 미니컴퓨터를 지나, 1970년대 중반 최초로 등장한 마이크로컴퓨터까지의 기간을 포함한다. 마이크로컴퓨터는 지금 퍼스널컴퓨터로 불리는 것이다. 오늘날 컴퓨터와 디지털 테크놀로지가 맡고 있는 사회적·문화적·기술적인 역할들을 이해하는 수단으로서 이 시기에 대한 관심이 커지고 있다. 그렇지만 그 기간에 대한 많은 설명은 시각예술과 그래픽 아트, 그리고 스크린 기반 미디어아트라는 개념들을 필터 삼아 걸러져온 반면, 당시 활동에 대한 논의들은 '예술'로 어느 정도 의미화된다고 여겨졌다. 학제 간이나 미디어 간에서뿐만 아니라 개별 학과들과 개별 미디어라는 넓은 범위로 말이다.

컴퓨터 아트의 발전 자체는 오늘날 벌어지는 논의들과 연관되어 있는지도 모른다. 가상현실 판타지 안에서 목적을 수반한 '수렴'에 대한 열띤 담론들이 1980년대 중반부터 있었는데, 이는 CD롬과 웹사이트상의 사진, 그래픽, 철자 체계 같은 통상적인 예술적 현실에 의해 실제로 단련되었다. 컴퓨터와 컴퓨터 아트의 역사에 관한 최근 논의들은 의기양양한 가능성과 시각적 한계라는 유사한 혼합물에 의해 진정되며, 한편으로 초기 컴퓨터 아트의 실제 폭을 파악하는 것이 오늘날 예술적인 실행들 사이에 존재하는 초학제적인 혼합과 움직임을 이해하는 데 훨씬 더 적절하다. 컴퓨터를 사용하는 예술은 독립된 미디어를 제거해버리는 시각적 대역폭의 탐욕스러운 마몬[i]으로 빨려 들어가지도 않았고, 개별적인 일련의 실행들과 역사적 개념들을 그냥 통과시키는 대역 필터를 거치지도 않았다. 여기서 필자의 목표는 초기 컴퓨터 아트의 넓은 학제성·간학제성을, 오늘날의 예술적 실행과 가능성의 진정한 폭에 맞추어 조정하는 것이다. 이로써 역사적 정확성도 더욱 커지고, 모든 컴퓨터 아트가 나쁜 예술은 아니었음을 재확인하게 될 것이다. 필자는 초기 기간에 가장 흥미진진한 예술적인 실행들, 즉 현재까지 철저한 검토에도 잘 견디고 오래가는 예술적 실행들이 문학과 음악에서 벌어졌음을 제안할 것이다. 그런 예술적 실행들은 디지털의 포괄적인 포용을 천명하는 현대 담론들이 경시해온 바로 그 작업들 중에 있다. 덧붙여서 문학과 음악으로 진출하려던 초기의 시도들이 성공적이었던 이유를 통해 우리는 예술의 역사적 특권화 조건에 관해 알 수 있을 것이다. 디지털의 본질까지는 아니더라도 말이다.

컴퓨터 테크놀로지는 '컴퓨터 아트'라는 용어를 동기화하고 그 기간의 경계를 짓는다. 그러나 컴퓨터 아트는 무엇이고 그 예술가는 누구인가? 순간적인 계도를 지나쳐갈 마음이 없는 순진한 짧은 노래부터, 할리우드에서 흘러왔거나 조종간을 쥐고 이라크 위로 날아가는 특수효과 블록버스터로 산업적인 발전을 하게 될 조악한 와이어프레임까지 무엇이든 논의의 대상이 되어왔다. 가장 중요한 것은, 전문적이고 자기 인식적인 예술가의 수가 빈약했던 데에 비해 엔지니어들이 압도적으로 우세했으며, 그 기간에 지속적으로 예술에 관여한 엔지니어는 매우 소수였다는 점이다. 예술과 기술, 기계 예술, 그리고 사이버네틱스의 영역에 관련된 예술가들은 더 많이 있었지만, 컴퓨팅이라는 디지털 필터는 그 숫자를 대폭 줄였다. 거기다가 디지털 컴퓨터가 텍스트적으로, 시각적으로, 그리고 오디오 음성으로 생산할 수 있는 것에 한계가 있었다는 것은 특정 유형의 예술가들만 컴퓨터로 하는 작업에 먼저 이끌렸음을 뜻했다. 왜냐하면 그 생산물의 한계가 그들의 주된 프로젝트와 미학으로부터 타협된 기준이나

i 물질적인 부와 탐욕을 상징하는 악마.

접선을 의미할 수 있었기 때문이다. 예술가나 음악가로 훈련받은 엔지니어도 있을 수 있지만 동시대 쟁점과 미학에 친숙한 엔지니어들은 극히 소수였다. 마이크로컴퓨터가 학계나 기관에서 갈 길을 찾아가면서 좀 더 많은 예술가에게 개방되어, 1970년대 후반에는 오늘날 우리에게 익숙한, 다양하고 확산된 사회 형태들이 갖춰지기 시작했다. 도락가들과 기술에 경도된 예술가들이 최초의 마이크로컴퓨터를 시작했을 때이다. 이 기간 동안 컴퓨팅의 제도적이고 문화적인 차원들이 극적으로 변화했다. 폴 에드워즈Paul Edwards의 용어로 말하면 "닫힌 세계closed world" 시나리오가 우세하던 데에서부터 퍼스널 컴퓨터의 급성장이라는, 반문화적·신좌파적·도락적이며 유행에 밝은 자본주의적 환경으로 변화한 것으로, 특히 샌프란시스코 베이 지역에서 그러했다. 긴급한 군사, 지식, 보안, 그리고 국가의 다른 프로젝트들로 과학·공학·사회과학에서의 연구가 지지를 받으면서 생긴 변화이다.[2] 일단 컴퓨터가 기관에 설치되는 대신에 식탁 위로 올라오게 되자, 충분히 실현된 작업들이 예술과 문화에서 광범위하게 높은 빈도로 나타나게 될 가능성이 매우 커졌다.[3]

지금 보면 별것 아닌 것 같은 비교적 적은 수의 대형 컴퓨터들이 있었는데, 이 중에서 극히 적은 수가 예술 프로젝트에 사용되고, 대부분은 당시의 초보적인 인터페이스 기술에 쓰였으며, 거의 한결같이 예술에 적대적이거나 무관심한 프로젝트에 관계된 기관에 설치되었다. 모든 종류의 예술 프로젝트의 책임을 맡는 위치에 있거나, 마침 접근이 가능했던 예술가들과 협업하는 데에 관심이 있는 극소수의 엔지니어들이 이 컴퓨터들을 다루었다. 하드웨어와 프로그래밍의 역량은 제한적이었고, 그래서 컴퓨팅으로 향하는 관문에 있는 정보 이론은 상징적이며 양자화된 개별 형태로 표현 가능한 현상만을 다룰 수 있었다. 수학, 기계, 문화, 기관, 그리고 테크놀로지와 연관된 지식 기반은 그 조건들에 대한 성향이 있는 예술에만 도움이 되었으며, 앞으로 살펴보겠지만 이런 예술은 그 각각의 예술들 내에서 비주류였다. 그 닫힌 세계 내 아주 특이한 환경에서 간헐적으로만 비주류 전통에 특권을 주는 한정된 역량의 이런 정치적 권력 조직체들이 점차 감소하는 상황을 고려할 때, 뭔가 성취되었다는 것은 놀랄 만한 일이다. 그렇게 성취된 것은 접근하기 어려운 사회적 제약, 대부분의 예술에 별로 도움이 되지 않는 컴퓨터를 만드는 기술적 제약, 그리고 예술가 공동체 대부분의 관심 부족으로 인한 문화적 제약 아래 놓여야 했다. 융성할 수 있었던 예술에는, 이런 제약들 아래 생산적으로 작동한 역사가 있었다.

형편없는 컴퓨터 아트

형편없이 질이 낮은 컴퓨터 아트는 당시 예술과 공학의 '두 문화' 분리 탓에 악화된다. 잭 킬비Jack Kilby가 최초의 집적회로로 작업하는 동안, 로버트 라우센버그는 박제 염소 몸통 가운데에 타이어를 신중히 끼워 맞추고 있었다. 그렇지만 평가는 공학과 예술 둘 다를 고려해왔고 그래야 한다. 야지아 라이하르트Jasia Reichardt는 그녀의 영향력 있는 1968년 전시 《사이버네틱 세렌디피티Cybernetic Serendipity》에 대해 설명하면서, 컴퓨터 아트에서 엔지니어의 우세는 컴퓨터의 긍정적인 측면이었다고 말했다. "새로운 미디어는 불가피하게 예술의 형식 변화에 기여하는데, 하나의 새로운 도구는 그것에 깨어 있는 사람들을 창조적인 행동에 관계하도록 이끌어야 한다."[4] 또한, 그녀는 전시 관람자들이 어떤 작업이 예술가가 한 것이고 어떤 것이 과학자나 엔지니어가 한 것인지 이야기할 수 없었다고 말했다. 사람마다 이 말을 달리 받아들일 수 있을 것 같다. 더 최근에, 레프 마노비치는 다양한 디지털 기반 기술에 대해 이렇게 말했다.

> 다양한 디지털 기반 기술들은 오늘날 가장 훌륭한 예술 작품이 되었다. 가장 훌륭한 하이퍼텍스트는 웹 그 자체. 웹은 어떤 한 사람의 인간 작가가 쓴 어떤 소설보다 더욱 복잡하고 예측할 수 없으며 역동적이기 때문이다. 심지어 제임스 조이스James Joyce라 할지라도 말이다. … 가장 훌륭한 아방가르드 영화는 '파이널 컷 프로Final Cut Pro'나 '애프터 이펙트After Effects' 같은 소프트웨어다. … J. C. R. 릭리더J. C. R. Licklider, 더글러스 엥겔바트Douglas Engelbart, 이반 서덜랜드Ivan Sutherland, 테드 넬슨Ted Nelson, 시모어 페퍼트Seymour Papert, 팀 버너스-리Tim Berners-Lee, 그리고 다른 이들, 이들이 우리 시대의 중요한 예술가이며, 아마 진정으로 중요하고 이 역사적인 시기에 기억될 유일한 예술가일 것이다.[5]

라이하르트의 휴머니즘부터 마노비치의 테크노필리아technophilia[ii]까지, 예술가와 엔지니어 사이의 이러한 협상은 컴퓨터와 예술에 대한 논의 가운데 만연해 있다.

질이 낮은 것은 대개, 당시에든 지금에 와서 돌아보든, 분명히 실재하는 성취를 훗날로 미루는 진화적 원시주의로 평가되어왔으며, 이런 목적론은 예술보다는 공학적·기술적 문화에서 더 일반적으

[ii] 첨단 기술에 대해 지나치게 예찬하고 낙관하는 것으로, 이와 반대로 첨단 기술에 대해 공포감이나 적대감을 느끼는 것을 테크노포비아technophobia라 한다.

로 인정된다. 그렇지만 짐 포머로이Jim Pomeroy가 "컴퓨터 아트의 모습은 … 빙글빙글 도는 '와이어-프레임', 그래픽 누드, 미성숙한 SF 판타지, 그리고 모나리자에 대한 끝없는 변주의 터널을 뚫고 나오는, 현란한 기하학적 로고스이다"[6]라고 일컬은 것에 관한 한, 관용을 유지하기는 어렵다. 욕망, 거친 아이디어들, 입증되지 않은 사색, 문학적 픽션, 구현되지 않는 계획, 그리고 실패한 시도 등 기술적이고 제도적인 현실이라는 부담을 덜어낸 작업들은 완전히 실현된 작업들보다 쉽게 큰 흥미를 끌 수 있었다. 반면, 확실한 기록이 보여주는 전반적인 수준은 많은 예술사가들을 줄줄이 내쫓는 역할을 해왔다.

맬컴 르 그라이스Malcolm Le Grice는 1974년에 영화의 조건에 대해 우려를 표했다. "컴퓨터 [사용] 시간의 비용처럼, 존재하는 어떤 한계들의 '부정적인' 요인들과 인터페이스 장치의 감각적인 빈곤함을 받아들이는 일을, 또한 이런 것들을 둘러싼 미학을 세우는 일을 경계해야 한다."[7] 좀 더 최근에 요한나 드러커Johanna Drucker는 이렇게 솔직한 평가를 내린 바 있다. "벨연구소에서 켄 놀턴Ken Knowlton이 만든 작품의 내용은 하늘 높이 뜬 갈매기들, 탁자 위 전화기, 상징적 장치로 표현된 여성 누드 등 놀랄 만큼 따분한 이미지였다." 반면, 그와 동시에 성급한 묵살에 대해 합리적으로 경고도 한다. "기술적 발달이 안정화되면서 초기 작품들의 실험적 특징들은 당시 기여한 공헌의 진가를 인정받기가 더 어려워졌다."[8] 벨연구소 엔지니어 A. 마이클 놀A. Michael Noll이 1960년대 중반에 제작한 몬드리안 모방품은 그래픽에서의 확률적 표현으로 나온 결과였을 것이다. 그러나 이는 몬드리안의 실제 작품에 이미 친숙한 사람들에게는 깊은 인상을 거의 주지 못했다.[9] 놀은 솔직하게 언급했다. "1960년대 초반에 디지털 컴퓨터는 예술을 위한 새로운 도구이자 매체로서 위대한 전망을 제공했다. 그러나 지난 10년 동안 컴퓨터 아트에서 성취된 것은 거의 없었다. 나는, 내 자신의 작업을 포함해서, 엔지니어들과 과학자에 의한 컴퓨터 아트 대부분은 예술가의 손길에서 이로움을 얻게 될 거라는 결론에 이르렀다."[10] 사람들이 '예술가의 손길'을 보충적인 것으로 생각할까 봐, 놀은 명쾌하게 터놓고 말한다. "예술에서의 컴퓨터 사용은 아직 완전히 새로운 미학적 경험에 다가가는 어떤 것을 생산해내지 못했다."[11]

이 협의점을 찾기 위해 필자는 이 시기의 컴퓨터 아트라는 특정한 사례의 질을 결정하는 단순한 기준을 제안한다. 컴퓨터 아트는 담론적이고(또는 담론적이거나) 현실적인 환경에서, 동시대의 발전적 쟁점들과 그 각각의 예술의 미학에 관련되어야 한다. 비록 그 환경이 사후에 세워진 것이라 해도 말이다. 이는 공학과 예술이 모두 세련됨, 수행, 완수에서 각각의 기준을 갖고 있다는 인식에 기반을 둔 것이다. 초기 컴퓨팅의 제한된 환경에서는 컴퓨터가 단순히 존재했다는 것 자체가 이미 공학에서 대단한 필요 기준을 세웠다고 할 수 있다. 이는 뛰어난 엔지니어들을 더 풍부하게 끌어들인 것으로써 입

증되었다. 우리가 그에 상응하여 공학 수준을 당시 많은 컴퓨터 아트의 예술적 수준으로 낮추었다면, 컴퓨터 자체는 사라지고 계산기로 대체되었을 것이다. 예술가들은 이런 환경의 침입자였으며, 게다가 모두가 동시대 예술에서의 발전에 친숙한 것도 아니었다. 평가가 확실히 의미가 있으려면, 검토의 대상인 컴퓨터 아트는 단순히 그것 각각의 동시대적 발전과 관련되는 데에 그쳐서는 안 되며, 컴퓨터로 작업하기 전이든 하는 동안이든 하고 나서든, 지속적인 미학적 또는 문화적 프로젝트로부터 생겨나는 예술적 참여를 포함해야 한다.

예술과 예술가들이 초기 컴퓨팅의 침입자였기에, 예술적 기준을 세우는 것이 비합리적인 요구로 보일 수 있을 것 같다. 그것은 확실히 이미 인구 밀도가 희박한 분야를 제한한다. 아이러니컬하게도 또 그것은 어쩌면 이 기간 중에 예술적 가치가 전혀 없는 것을 만들었다는 인상을 부인한다. 라이하르트는 자신의 전시 《사이버네틱 세렌디피티》가 "성취보다는 가능성을 다루었다"고 쓰고, 심지어 전시에서 다른 유형의 작품들보다 더 제약이 따르던 디지털 컴퓨터 작업을 특별히 신경 써서 다루지는 않았다. 그러나 필자의 단순한 기준을 적용했을 때, 《사이버네틱 세렌디피티》에 포함된 최소 두 명의 예술가의 작품은 중요한 성취라 할 수 있다. 하나는 앨리슨 놀스Alison Knowles의 것으로, 실제 공간과 사건들을 상술하는 데에 사용된 시적·건축적 공간의 결합 텍스트인 「하우스 오브 더스트House of Dust」의 원문 일부를 제시했다. 다른 하나는 벨연구소에서 실현한 작품을 보여준 제임스 테니James Tenney의 것으로, 이는 그가 자신의 레지던시[iii]에 관해 이야기한 「컴퓨터 음악 경험, 1961-1964년Computer Music Experiences, 1961-1964」에 나타나 있으며, 《사이버네틱 세렌디피티》 전시 카탈로그에 발췌되었다.

라이하르트의 포괄적인 연구는 그러한 비교들을 가능하게 했다. 실제 실행들이 상호 연결적 성격을 가졌지만, 컴퓨터 아트와 미디어아트에 관한 최근 연구들은 자주 문학과 음악을 배제시킨 제한된 예술 개념을 보여준다. 놀스와 테니의 작업은 당시 문학과 음악에 대한 컴퓨터의 기여도에서 상징적인데, 특별히 형식주의적이고 실험적인 문학과 전자 음악이라는 비주류 전통의 성향에서 그러하다.[12] 이러한 전통들은 본능적으로 탄생할 수 있었으며 원시주의적 또는 진화적 지연遲延의 재현에 종속될 것을 요구하지 않았다. 반대로 오늘날 그 전통들의 배제는 기술적 합목적론의 우세함을 암시

iii 예술가가 특정 공간에 거주·체류하면서 재정적인 지원을 받고, 다른 예술가나 미술계 인사와 교류하며 창작 활동에 간접적인 도움을 받는 것을 말한다. 제임스 테니의 레지던시는 1961-1964년 벨 연구소에서 음향심리학 및 컴퓨터 음악 분야의 작곡가 자격으로 이루어졌다. 그는 컴퓨터 음악 연구에 관심을 둔 최초의 작곡가가 되었으며, 이전까지 음악에서 탐구된 적 없던 방식으로 작업하기 위해 컴퓨터를 사용했다.

하는 것이다. 이러한 전통들 내에서의 작품들은 초기 컴퓨터, 프로그래밍, 그리고 인터페이스 기술에 수반되는 제약의 영역에서 발생되고 조작되고 또 나타날 수 있었다. 그 요소들은 각기 다른 형식으로 표현될 수 있었다. 글자와 시적 언어, 기호 값, 그리고 음악에서의 음향 합성 등이다. 그리고 이런 방식으로 그 요소들은 컴퓨테이션computation^{iv}의 길목에 위치한 정보 이론을 잘 받아들였다. 공감을 얻은 이런 제약들은 자기들의 노력이 완전히 실현될 수 있으리라는 가능성으로 엄청나게 많은 예술가들을 끌어들일 수 있었다. 그리하여 초기 컴퓨터 아트 시기 동안 컴퓨테이션과 프로그래밍과 제도적 접근에서의 제약들은 매우 많은 일이 일어날 수 있는 음악가와 시인, 두 가지 내키지 않는 옵션 사이에 놓이게 되었다.

계약된 문학: 페렉과 놀스

문학은 컴퓨테이션에서 제일 먼저 선호한 예술이었다. 클로드 섀넌Claude Shannon도 정보 이론을 설명하기 위해 글자를 조합한 언어를 사용했다. 섀넌은 컴퓨터를 사용하지 않았지만, 1950년대와 1960년대 실험적인 시작법에 무리 없이 속했을 법한 무작위 기법을 사용했다.

> 무작위로 책을 펴고 그 페이지에서 무작위로 글자를 고른다. 이 글자를 기록한다. 책의 다른 페이지를 펼쳐서 이 글자가 나올 때까지 읽는다. 다음 글자를 기록한다. 다른 페이지를 넘겨서 이 두 번째 글자를 찾고 그다음 글자를 기록한다. 기타 등등.¹³

섀넌의 문학적 연관성은 1949년 논문 「놀라운 사이언스 픽션Astounding Science Fiction」에서 더욱 정교해졌다(같은 해에 섀넌의 유명한 에세이가 출판되었다). 이 글은 벨연구소의 엔지니어이자 섀넌의 동료인 존 R. 피어스John R. Pierce가 J. J. 쿠플링J. J. Coupling이라는 가명으로 쓴 것이다. 그리고 피어스는 그의 책 『정보 이론 입문: 상징, 신호, 그리고 소음An Introduction to Information Theory: Symbols, Signals, and Noise』 (1961)에서도 어떻게 글자들이 단어를 형성할 수 있는지에 관한 섀넌의 근사치 규칙을 적용하고 그 결

iv 컴퓨테이션은 알고리즘이나 프로토콜과 같이 명확하게 짜인 모형을 따르는 정보 처리, 계산을 말한다. 반면 컴퓨팅은 컴퓨터를 사용한 모든 행위, 즉 하드웨어와 소프트웨어를 비롯해 운용, 프로세스, 정보 소통을 위한 컴퓨터 사용 전반을 의미한다.

과를 애정 어린 시선으로 해석했다. "나에게 deamy는 기분 좋은 소리로 들린다. 나는 상호 보완적인 느낌으로 '그것은 deamy한 아이디어야'라고 말할 거다. 다른 한편, 나는 ilonasive로서 비난당하지 않았으면 좋겠다. 나는 grocid라고 불리는 것도 좋아하지 않는다. 그건 gross, groceries, gravid를 떠오르게 하는 것 같다. Pondenome는, 그것이 무엇이든, 최소한 품위가 있다."[14] 계속해서 그는 섀넌의 어순 근사치 중 하나에서 작가들을 위한 메시지를 찾는다.

> The head and in frontal attack on English writer that the character of this point is therefore another method for the letters that the time who ever told the problem for an unexpected.[15]

그는 재미나게 말한다. "나는 이것이 불안을 조성한다는 걸 안다. 나는 영어 작가가 치명적인 위험에 처했음을 느끼지만 나는 그를 도울 수 없다. 그 메시지의 뒷부분을 잘 알아들을 수 없기 때문이다."[16] 1961년 글에서 치명적인 위험에 처한 작가들의 망령은 모든 인간의 역할이 컴퓨터, 자동화, 그리고 로봇 두뇌에 의해 대체되는 대중 판타지들과 혼합되었다. 한 사람의 작가로서 피어스는 여유를 가질 수 있었다. 그는 정보 이론의 한계를 알고 있었으며, 모더니즘 문학과 음악에 익숙해지면서 그 안에 생산적인 실패 방식이 있다는 걸 알았기 때문이다. 그는 자신이 "예술의 최소 철학의 일종"에 이끌렸다는 것을 인정했지만, 그가 그것을 어떻게 사용했든 정보 이론을 탓하지 말라고 요청했다. 그것이 최소인 것은 "단독으로 예술을 가치 있게 만들 수 있는 재능 또는 천재성"에 대해 전혀 이야기하지 않기 때문이다.[17]

1960년대 동안 많은 작가가 치명적인 위험을 피해 그들의 재능을 컴퓨터로 옮겨왔다. 그들 가운데 조르주 페렉Georges Perec이 있었다. 그는 20세기 후반부에 프랑스의 가장 흥미로운 작가들 중 하나로, 울리포OuLiPo, Ouvroir de literature potentielle의 멤버이다. 울리포는 이탈로 칼비노, 해리 매슈스Harry Mathews, 레몽 크노Raymond Queneau 같은 유명한 이들을 포함한 작가와 수학자 소모임이다. 울리포는 문학에 '제약'을 부과하고 그 제약 내에서 퍼포먼스를 하느라 분주했다. 이 제약 때문에 이 사람들은 알고리즘 장치와 컴퓨테이션 쪽으로 기울었다. 1968년에 페렉은 「임금 인상을 요청하기 위해 과장에게 접근하는 기술과 방법L'art et la manière d'aborder son chef de service pour lui demander une augmentation」이라는 글을 썼다. 컴퓨팅에 수반되는 합리적 과정들과 현대 관료체계라는 지루하고 카프카적인 쥐 미로 같은 합리성 간의 관련성을 다룬 글이다. 그 관련성은 컴퓨터가 그런 관료 체계의 중심에 점점 더 자리 잡고 있다는 사실로 뒷받침된다. 정말로 '임금 인상'은 문학만큼이나 큰 보복이 될 수도 있었다. 페

렉 자신이 컴퓨터 재교육을 거부한 까닭에 직업을 잃어버릴 뻔했기 때문이다. CNRSCentre National de la Recherche Scientifique의 휴머니티컴퓨팅센터에서 받은 의뢰를 기반으로, "알고리즘의 문학적 잠재력을 탐험하는 것 … 컴퓨터에 입력하기 위한 프로그래밍 언어로 쓰인 질서 정연한 일련의 지시는 대개 순서도로 펼쳐지는데 … 플롯 그 자체는 말장난이다. 임금 인상을 뜻하는 프랑스어 'augmentation'은 또한 '증분incrementation'을 의미하기 때문이다. 증분은 알고리즘 주변의 그 길을 표시하기 위해 컴퓨터가 사용하는 과정이다."[18] 과장 사무실로 들어가는 것부터 속으로 혼잣말을 하며 기대에 차서 기다리고, 주변 환경을 인식하며, 의미 있는 잡담으로 환심을 사고, 작은 장애물에 실패한 후 플랜 B로 되돌아가고, 예기치 않은 홍역으로 방향을 전환하며, 나중까지 기다리고 더 기다리고… 등등, 그리고 희망이 있든 없든 마지막 거절을 당한 후에 6개월을 또 기다리고, 그러고 나서 완전히 다른 가능성 세트를 통해 이 사이클을 다시 돌려서 거절당하고 또 6개월을 기다리는 것까지 말이다. 마침내, 업무는 시스템을 거쳐가지만 임금 인상은 없고, 증분은 많지만 인상은 없으며, 오직 자기 꼬리를 무는 뱀처럼 구불거리는 합리성만이 있을 뿐이다. 그리하여 페렉의 임금 인상 알고리즘은 마치 빈곤의 사회적 사이클 안에 갇힌 듯, 한 바퀴 돌아 풍부한 기술을 생산하는 컴퓨터의 역량으로 되돌아오며, 자신도 모르게 더글러스 엥겔바트의 '증강augmentation'에 대해 충고하는 이중 언어 능통자로서 행동한다.

컴퓨터 문학은 형식적 문학, 단어, 언어 게임, 수사학적 표현, 실험적인 시작법의 오랜 전통들을 확장시켰다. 그리고 우리는 고트프리트 빌헬름 라이프니츠Gottfried Wilhelm Leibniz의 『결합법론De arte combinatoria』(1666)에서 컴퓨터와 이런 문학들을 위한 공통의 조상을 하나 발견할 수 있다. 이는 '변화무쌍한 운문'이 지닌 단순한 생산력으로 수사학자와 수학자 양쪽 모두에 대한 공통된 관심을 기술했다. 제약되고 잠재적인 울리포 문학에 대한 이런 전통의 타당성은, 울리포 작품 중에 아마 가장 잘 알려졌을 레몽 크노의 『100조 편의 시Cent mille milliards de poèms』(1961)를 통해 이미 울리포 안팎에서 논평자들이 언급해왔으며,[19] 이는 아타나시우스 키르허Athanasius Kircher가 그의 『아르스 마그나Ars Magna』에서 수많은 텍스트를 생산한다고 상상한 글 쓰는 기계가 지닌 풍부함으로부터 형이상학적으로 이렇게 파생된다.

> 너무 광대해서 사람들은 [신의 속성을 열거하는] 이런 과제들이 적힌 책으로 온 세상을 채울 수 있을 것이다. 그리고 바다 전체, 아니 우주의 모든 액체가 잉크로 변한다고 해도 이 책들의 마지막을 쓰기 전에 다 닳아버릴 것이다. 창세부터 종말까지 모든 인간이 수백만 년을 그 책을 쓰는 데에 전념한다고 해도.[20]

조합의 기술은 음악 문화에서 오랫동안 존재해왔다. 창의성이 부족한 학생들에게 프란체스코 갈레아치Francesco Galeazzi는 『음악에 관한 이론적 실천적 원론Elementi teorico-pratici de musica』(1791~1796)에서 어떻게 막대한 선택이 쉽게 일어날 수 있었는지 보여주었다. 레너드 래트너Leonard Ratner는 이렇게 설명했다. "옥타브의 여덟 개 음표들이 2분 음표와 4분 음표로 결합된다면 20,922,789,880,000개의 다른 멜로디를 얻을 수 있다. 그리고 그 순열에 8분 음표를 더하면 620,448,401,733,239,439,360,000개라는 엄청난 수의 멜로디를 사용할 수 있다."[21] 정보 이론과 컴퓨테이션에 대한 초기의 설명들은 마구잡이 증식을 가라앉히려는 쓸데없는 수단들이 동반되면서 똑같이 과도하게 넘쳐흘렀다.

예상대로 울리포는 음악적인 책략에 마음이 끌렸다.[22] 앨리슨 놀스에게는 자기 작품 「하우스 오브 더스트」(1968) 안에 직접적인 음악적 관련성은 없었다. 오로지 그녀가 플럭서스에 관련했던 데서 기인한 맥락적인 관련성과, 작곡가 제임스 테니와의 우정을 통한 간접적인 관련성만 있을 뿐이었다. 놀스와 테니는 맨해튼 미술계가 아직 비교적 덩치가 크지 않던 시기에 서로 알았다. 놀스는 플럭서스가 플럭서스가 되기 전, 비스바덴에서 명목상 작게 시작했을 때부터 중심 멤버 중 하나였고, 오늘날까지 길고도 활발한 커리어를 꾸려오고 있다. 플럭서스는 그 당시 아방가르드 중에서도 많은 실험음악과 함께 가장 음악적이었고, 존 케이지의 사상·작업·사람 자체로부터 매우 큰 영향을 받았다. 테니는 케이지의 영향만 받은 게 아니었다. 1960년대 중반부터 그는 〈아주 멋진 곡, 앨리슨 놀스를 위하여Swell Piece, for Alison Knowles〉(1967)를 비롯해, 플럭서스의 영향을 받은 작품을 작곡하기 시작했다. 1961년부터 1964년까지 벨연구소에서 보낸 작곡가 레지던시 기간 동안 테니는 그가 알게 된 기술들을 바탕으로 뉴욕 친구들인 필립 코너Philip Corner, 딕 히긴스Dick Higgins, 잭슨 매클로Jackson MacLow, 막스 노이하우스Max Neuhaus, 백남준, 스티브 라이히Steve Reich, 놀스 등에게 포트란FORTRAN 워크숍을 권했다. 테니의 도움으로 놀스는 울프 보스텔Wolf Vostell과 딕 히긴스가 편집한 『판타스틱 아키텍처Fantastic Architecture』라는 책에 일부가 실릴 조합적인 텍스트를 하나 만들어냈다. 이 책에 발췌된 컴퓨터 텍스트는 이렇게 시작한다.

A HOUSE OF PAPER
AMONG HIGH MOUNTAINS
USING NATURAL LIGHT
INHABITED BY FISHERMEN AND FAMILIES

A HOUSE OF LEAVES

 BY A RIVER

 USING CANDLES

 INHABITED BY PEOPLE SPEAKING MANY LANGUAGES

 WEARING

 LITTLE OR NO CLOTHING

A HOUSE OF WOOD

 BY AN ABANDONED LAKE

 USING CANDLES

 INHABITED BY PEOPLE FROM MANY WALKS OF LIFE

A HOUSE OF DISCARDED CLOTHING

 AMONG HIGH MOUNTAINS

 USING NATURAL LIGHT

 INHABITED BY LITTLE BOYS

A HOUSE OF DUST

 IN A PLACE WITH BOTH HEAVY RAIN AND BRIGHT SUN

 USING ALL AVAILABLE LIGHTING

 INHABITED BY FRIENDS[23]

컴퓨터는 추가적인 시적 건축, 사이트, 그리고 사회적인 상황이라는 영역을 생성해냈다. 조합이 될 때까지 컴퓨터는 그저 문학적 테크닉을 신속히 처리했을 뿐이다. 그 텍스트가 유사한 텍스트들과 다른 지점은 그것이 또한 일련의 지시문, 즉 놀스가 구조를 만들고 행위를 지시하는 데에 사용했던 지시문으로 기능했다는 것이다. 이런 방식으로 그 텍스트는 플럭서스와 연관된 이벤트 악보 전통의 일부였고, 거기서 짧은 텍스트들은 해석과 실현 방법 면에서 여지가 있는 지시문 역할을 한다. 그 지시들이 불가능하거나 순수하게 개념적일지라도 말이다. 놀스가 실현하고 컴퓨터가 생성한 서술적인 시 「하우스 오브 더스트」는 예술, 건축, 시, 퍼포먼스, 그리고 일상생활에 둘러싸인 가운데서 감동을 자극하는 인터미디어 표현을 위한 싹이었다.

놀스의 서술이 관습적인 틀을 깨고 인터미디어 유동성의 영역으로 들어오면 올수록 컴퓨테이션의 기술적 향상은 존재감이 흐려져 하나의 제공된 서비스가 되었다. 이런 면에서 놀스의 서술은, 컴

퓨테이션과 디지털이 더 큰 예술적·사회적·기술적 계획 내에서 단순하게 작동하는 요소가 된 오늘날의 수행을 닮았다. 정교하지만 가장 중심적인 방식은 아닌 것이다. 대조적으로 페렉의 'augmentation'은 컴퓨터를 상징적으로, 그리고 문학적인 패러디와 서사의 전통에 더 초점을 맞춰 배치한다. 컴퓨터는 그날그날 생활의 알고리즘으로 움직이는 개인들을 관리·견제하는 데에 공모하며, 관료적 자본주의 체계에서 작동하는 하나의 운용 시스템이 된다. 말하자면, 컴퓨터 기술이 당시 구체화된 자동화의 공포나 현실 같은 견제에 직접 관여하는 대신, 컴퓨터를 도입한 신기원적인 합리성 안에 더 불온하게 스스로를 조정해 맞춘다. 「하우스 오브 더스트」에서 컴퓨터가 분명한 서비스 역할을 수행했다면, 페렉의 글에서는 즉각적으로 명백하게 드러나진 않지만 온전한 모습 그대로, 텍스트라는 표면 아래 도사리고 있다. 놀스가 어떻게 컴퓨터를 압도할 수 있을지를 보여준 반면, 페렉은 사회적 권력 안에서의 숨겨진 역할을 인식했다. 여기서의 우리 목적으로는, 라이하르트의 용어로 말하면, 둘 다 가능성이기보다는 분명한 성취이다. 그리고 둘 다 유예된 예술적인 또는 기술적인 성과를 위한 연습으로 의도된 것이 아니었다.

비/제약적인 음악: 벨연구소의 테니

비록 컴퓨터 아트의 초기 기간에 문학과 음악 양쪽 모두에서 충분히 현실화된 작업들을 할 수 있었다고 해도, 음악에서 최초의 디지털 아트로 인정되는 사례가 하나 있다. 관습적인 음악 악보 표기법, 즉 서구 예술 음악의 네이티브 코드native code[v]가 가진 단순성, 상징적 요소들의 개별적 성격, 의미론적 내용의 부재, 수학과의 오랜 관계 등 음악이 가진 이 모든 요소가 양자화, 정보 이론, 컴퓨테이션에 유리하다.

레너드 메이어Leonard Meyer, 리처드 핑커턴Richard Pinkerton, 베르너 마이어–에플러Werner Meyer-Eppler, 아브라함 몰르Abraham Moles, 리저런 힐러Lejaren Hiller 같은 사람들이 정보 이론을 처음으로 1950년대의 음악 작곡과 분석의 논의 속으로 끌어들이게 만든 것은 바로 그 동일한 합리성이었다. 이런 방식에서 악보 표기법에 기초한 음악적 연구(분석과 작곡)는 문학·언어 연구와 크게 다르지 않았

v CPU와 운영체제가 직접 실행할 수 있는 코드.

다. 대부분의 경우 악보 표기법이 불연속적이고 시간 흐름 바깥에 있는 동안에는 문학에서의 글자와 단어라는 텍스트적인 기반과 닮았다. 그러나 초기 컴퓨터 음악이 근본적으로 문학과 다른 지점은, 단순히 탐험만 한 게 아니라 실현에서도 컴퓨터를 사용했다는 점이다. 시간에 맞게 밀도 있게 통제되고 합성된 사운드로서 스스로를 나타내면서 말이다. 컴퓨터가 전통 악기 연주용 악보를 생성하는 데에 사용되었을 때는 똑같이 거칠고 굵은 글자letter 수준에서 작동했지만, 사운드 합성은 컴퓨터 코딩을 통해 전압의 수준으로 내려갔다.

음표들은 음계를 우주의 비율로 추정되는 것에 연관시킬 수 있는 동일한 네이티브 코드였으며, 이것으로 서구 예술 음악 담론에서 이용한 우주적 비유를 강조할 수 있었다. 이런 점은 18세기 후반 음악에서 음향학이 분리되면서 도전받기 시작했으며, 이는 훗날 악보 표기법이 지닌 한계를 풍부한 음향적 현상으로 대체한다는 20세기 아방가르드 미션을 알리게 된다. 20세기 전반기부터 음악적 아방가르드가 관심을 둔 것은 당시로서는 비음악적인 사운드, 즉 불협화음, 타악기, 확장된 음색, 비오케스트라 악기, 소음, 전자·환경 사운드 등을 음악으로 결합하는 것이었다. 이것은 모든 사운드를 결합하려는, 19세기 후반에 시작된 더 큰 예술 경향의 일부였다. 이 결합의 가장 명확한 표현은 예술 바깥에서, 축음기(그리고 더 앞선 음파 기록 장치인 포노토그래프phonautograph)를 둘러싼 생각들에서 발견됐다. 20세기가 진행되면서 모든 사운드의 새로운 체제는 전자 음악으로 거래되었다. 전자 음악은 디지털로 합성된 컴퓨터 음악의 결실이 받아들여질 수 있는 미학을 공급했으며, 전자 음악의 전압은 결국에 음향학을 대체하게 될 신호들을 품는 거처가 되었다. 기존 현상들 중에서는 얻을 수 없는 사운드까지 포함한 모든 사운드에 대한 통제된 창조를 약속함으로써 말이다. 그리하여 역사적으로 음향학은 음표를, 신호는 음향학―'모든 사운드' 중에 극히 미미한 일부의 구조를 수립한―을 대체했다.

새롭고 복잡한 사운드의 급증은 정보 이론·컴퓨테이션의 환원과 계량화와 맞지 않는 듯했지만, 신호는 적어도 이론적으로는 똑같은 것을 약속했다. 벨연구소 엔지니어 막스 매슈스Max Mathews에 따르면 "모든 사운드는 압력 함수pressure function가 있고 어떤 사운드라도 압력 함수를 생성함으로써 만들 수 있다. 그것은 연설, 음악, 그리고 소음을 포함해 어떤 사운드라도 만들 수 있을 것이다."[24] 그러나 그렇게 하려면 짧은 사운드를 생산하는 데에 어마어마한 숫자가 필요하며, 따라서 겨우 분 단위 수준의 길이에서나 효과적으로 작업되리라는 것을 의미했다. 엄청난 과정을 신속히 처리하는 컴퓨터를 가지고서도 말이다. 예를 들어 "베토벤 교향곡 5번의 사운드를 명시하기 위해 우리는 초당 3만 개의 숫자를 사용해야 할 것이고 전체 작품은 브리태니커 백과사전 전 페이지에 쓸 만큼 많은 숫자를 요구

할 것이다. 가장 짧은 소리라도 모든 샘플을 쓸 수 있는 사람은 없을 것이다."[25] 존 피어스John Pierce는 "1초에 세 자리 십진수 3만 개"는 "1 다음에 10억 8천만 개의 0이 오는 수로 쓸 수 있는 20분짜리 곡들"도 얼마든지 가능하게 할 것이라고 썼다.[26] 이것은 무한한 수는 아니지만, 여전히 작곡가를 치명적인 위험에 처하게 할 것인데, 왜냐하면 이것은 로트먼Rotman의 유령[vi]이나 처리할 수 있는 숫자이기 때문이다.[27] 꼼꼼하고 믿을 수 없이 지루하며 시간이 많이 걸리는 프로그래밍 과정에서 이러한 요인들은 초기 사운드 합성 문제를 더욱 괴롭혔다. 음향학과 음향심리학에서의 어려운 문제들도 그러했지만, 거대한 펀치카드 더미는 풍부함이라는 전망에 대한 실행적인 제약들을 여실히 보여주었다.

벨연구소에서 디지털 합성 사운드를 가지고 일정 시간 길이로 작업한 최초의 작곡가는 제임스 테니였다. 그는 '미국의 불한당American rogue'[vii] 작곡가 전통에 속하는데, 여기에는 찰스 아이브스 Charles Ives, 칼 러글스Carl Ruggles, 에드가르 바레즈Edgar Varèse, 콜론 낸캐로Conlon Nancarrow, 해리 파치 Harry Partch, 그리고 존 케이지가 포함된다. 테니는 멋지게 전통에 일조했고, 그들 중 여럿과 친구로 지냈다. 그는 아티스트 캐롤리 슈니먼Carolee Schneeman과 결혼하고 그녀의 많은 퍼포먼스와 영화에 참여했다. 또한 영화 제작자 스탠 브래키지Stan Brakhage와는 고등학교 때부터 절친한 친구 사이로, 그의 몇몇 영화에 사운드를 제공하고 얼굴을 내밀기도 했다. 벨연구소 레지던시 기간에는 뉴욕에 살았고 예술 현장에 중추적으로 관여했다.

벨연구소로 오기 바로 직전에 테니는 르자렌 힐러와 함께 일리노이대학교의 전자 음악 랩에서 연구했다. 힐러는 그에게 섀넌의 정보 이론을 소개한 사람이기도 하다. 그의 석사 논문『메타/호도스 Meta/Hodos』는 20세기 음악 작곡의 독창적 이론으로, 젊은 작곡가들에게 중요한 텍스트가 되었고 테니의 평판을 작곡가의 작곡가로 세우는 데에 도움을 주었다. 논문에서 그는 20세기 서구 예술 음악 전체를 다른 것들과 차별화하는 궤적은 전통적인 음악 형식과 반대로, 발화speech가 더욱 깊게 지배한 결과로 이해할 수 있을 것이라고 이론화했다. 테니는 벨연구소 레지던시 자격을 얻게 되면서 음악에서의 발화에 주목한 자신의 이론이 역사적으로 승인받았다고 느꼈을지도 모르겠다.

vi 브라이언 로트먼Brian Rotman의 책『무한 …튜링 기계의 유령Ad Infinitum …The Ghost in Turing's Machine』을 말한다.

vii 제임스 테니도 혁신적인 방법이나 개념을 제시한 미국의 작곡가들 안에 속한다고 보았다. 아이브스는 미국 현대음악의 아버지로 일컬어지며, 러글스는 불협화음 대위법을, 바레즈는 살아 있는 물질로서의 소리인 '사운드 매스' 개념을, 낸캐로는 자동연주 악기를, 파치는 음정 간격이 불균등하며 많은 음으로 나눈 음계를 사용했다.

컴퓨터 사운드 세대를 향한 전소 제도적 운동이 발화를 합성하려는 노력에서 파생되었다는 것은 중요하지 않다. 그것은 벨연구소에서 프로그램을 개발하기 위한 독창적인 충동이었다. "오, 음악을 만들자"라고 말한 사람은 없었다. 그 대신에 아마추어 음악가였고 발화 합성 프로젝트에 우연히 참여하게 된 한 사람이 있을 뿐이었다. 그는 말했다. "어이, 나도 이걸로 음악을 만들 수 있어."

테니가 언급한 아마추어 음악가는 막스 매슈스였다. 그는 주로 합성과 음악 소프트웨어를 개발하는 책임을 맡았다. 테니는 매슈스가 존 피어스, 조앤 밀러Joan Miller 등과 함께 엔지니어로서 최고라고 느꼈다. "최고다. 그렇지만 음악적으로는, 안타깝게도, 그저 엔지니어들."[28] 우선 엔지니어들을 이 중요한 음악 관련 기술의 개발로 이끈 것은 바로 그들의 음악적 관심, 그리고 그들이 연구소에 작곡가들을 참여하게 한, 자신들의 음악적 지식 정도에 대한 자기 인식이었다. 엔지니어들은 함축적이고 난해한 조율의 비과학적인 수학과 피어스가 수비학數祕學적 접근이라 부른 기하학에 도취된 작곡가들에는 관심이 없었다.[29] 테니는 프로젝트를 진행시키기 위해 공학 영역에서 엔지니어들을 만나야 했다.

테니는 이미 많은 일을 행한 바레즈와 케이지 같은 부류를 따르면서, 컴퓨터를 해방적이고 모더니즘적인 '모든 사운드' 프로젝트를 발전시킬 수단으로 보았다. 그는 "소위 음악적인 사운드와 비음악적 사운드 간의 구별은 쓸모가 없다"는 것을, 그리고 전자에 특권을 주는 것은 20세기 위대한 음악의 많은 부분을 부인하는 것임을 절감했다. "얼마나 필수적인 톤과 소음이 그런 작품을 기술하기 위해 고려되어야 하는지를 인지하지도 못하고서 어떻게 당신은 베베른Webern의 작품 6번에 귀를 기울일 수 있는가?"[30] 모든 사운드가 합성될 수 있다는 개념은 실행에서 더욱 어렵다는 것이 드러났다. 매슈스의 초기 프로그램이 신통치 않은 혼파이프 사운드를 생산했다는 세간의 불평이 있었다. 벨연구소 최초의 레지던시 작곡자(1961)로서 데이비드 르윈David Lewin은 "형편없는 해먼드오르간 사운드"라고 말하기도 했다.[31] 벨연구소에서 체류하기 시작할 때부터 테니는 이런 상황을 바꾸는 것에 관심을 두었다. 그는 복합적인 사운드와 자신이 논문 『메타/호도스』에서 '클랭clang'[viii]으로 이론화했던 사운드 이벤트에 대해 지속적으로 관심을 보였다. 그리고 그는 특별히 "특히 '음색'과 관련하여 … 순수하게 합성된 전자음악"[32]이 가진 사운드의 단순함에 실망했다.

역사적으로 볼 때 음색은 음악에서 '모든 사운드'를 아방가르드적으로 표명하기 시작하던 때 부

viii 테니는 사운드, 사운드 구성, 음악 등의 기존의 소리 관련 개념과 구별하기 위해 가장 기본적인 청각적 게슈탈트를 의미하는 말로 이 용어를 제안했다.

각되었다. 예를 들어 루이지 루솔로Ruigi Russolo가 1913년에 선언한 '소음의 예술L'Arte dei Rumori'은 서구 예술 음악 전통에서 이제껏 비음악적이었던 사운드의 결합을 제안했지만, '음색'의 범위를 확장했기 때문에 실행 측면에서는 더욱 제한적인 프로그램이었다. 테니는 음색에 집중하지 않고 훨씬 더 과학적으로 접근했다. 이는 (종소리의 과도하게 복잡한 음향학 생성을 포함한) 음향학 및 음향심리학에 대한 중요한 해석과 연구를 포함하는 접근이었다. 다른 연구자들이 보통 단순한 것에서 시작해 복잡한 것으로 옮겨가는 반면, 테니는 반대로 접근했다. "벨연구소에서 한 내 작업의 처음 시작부터, 나는 사운드 전체를 대상으로 시작하고 싶다고 말했다. 그러니 내가 방금 길거리에서 들은 소음을 만들기 위한 모든 변수들을 갖추려면 나는 어떤 프로그래밍 구조를 설계해야 하는가? 나는 사운드에 귀를 기울이며 뉴욕시를 걸어 다녔다. 그리고 나 자신에게 물어보았다. 어떻게 그것을 생성해낼 것인가?"[33]
〈소음 연구Noise Study〉(1961)는 그가 레지던시 기간 중에 작곡한 첫 번째 작업이다. 이 작업은 소호에서 홀랜드 터널을 통과하여 뉴저지 주 머리힐의 벨연구소로 가는 매일의 여정에서 영감을 받았다. 그러한 추구는 벨연구소 프로젝트의 더 큰 요구와 모순되지 않았다. '모든 사운드'를 생성해내려는 모더니즘적 충동은 전통적 악기들을 정확히 합성할 필요와 겹쳐졌다. 그리고 음향학과 음향심리학적 속성들을 더 잘 이해하려는 충동은 전화 통신과 다른 원격통신 연구에서 더욱 일반적으로 요구되었다.

컴퓨터를 완비한 테니는 자신이 바레즈, 케이지, 그리고 다른 이들이 떠난 지점에서 다시 시작할 수 있다고 여겼다. 사운드의 영역으로 더욱 확장하고 전례 없이 사운드를 누비면서 말이다.

> 컴퓨터는 연속체를 가로질러 움직이고, 끊김 없이 하나의 카테고리에서 다른 카테고리로 가는 사운드를 창조함으로써 연속성을 입증할 수 있었다. 한때는 두 개의 다른 카테고리였던 것이 같은 소리의 양 끝부분이 될 것이었다. 모르긴 해도 내가 이것을 하는 최초의 인물이었을 수도 있다. 확실히 컴퓨터는 그것을 가능하게 한다. 그렇지만 컴퓨터는 또한 그것을 하고자 하는 누군가가 필요하다.[34]

그가 언급한 카테고리들은 진폭, 빈도, 화음의 스펙트럼, 소음, 기타 많은 매개변수들을 포함하며, 하나의 카테고리에서 다른 것으로뿐만 아니라 개별 카테고리 안에서도 각각의 차이점들을 지나며 연속적으로 움직인다. 조지 브레히트George Brecht의 〈입구와 출구 음악Entrance and Exit Music〉(1964)을 위한 테니의 사운드에서 간단한 설명을 찾을 수 있는데, 이 영상은 6분짜리로, 백색 노이즈로 시작해 입구를 위한 사인파sine wave 톤으로 부드럽게 이행하고, 다음에는 출구를 위해 역으로 뒤집히는 쿼

터 트랙 오디오테이프로 구성된다.[35] "사인파에서 더 복잡한 형태의 파동으로 가는 연속체는 수월하다. 당신은 그저 파동 형태를 점차 수정하기 시작하고 화성학을 도입한다. 그렇게 해서 당신은 스펙트럼을 변경한다. 스펙트럼을 풍부하게 만들고 있는 것이다."[36] 이런 연속성 그 자체는 이동성이 있어서, 짧은 사운드의 아주 작은 구성 사건에서부터 하나의 작업 내의 좀 더 큰 사건들로, 작업 그 자체라는 더욱 큰 사건으로, 다른 게슈탈트들을 지나 움직인다. 테니에게는 모든 것이 지각의 대상이고 신호의 산물이었다. "컴퓨터가 그 프로그램으로 한 일은 역사상 처음으로 전체 사운드의 장 곳곳에서 연속적인 움직임의 가능성을 이용할 수 있게 만든 것이다. 왜냐하면 그것이 신호 그 자체를 다루기 때문이다."[37]

테니가 연속성을 강조한 것은 최소한 페루초 부소니Ferruccio Busoni 활동 시기에서부터 전해온 모더니즘 음악 유산의 일부였다.[38] 시간이 신호의 수준에서 통제될 수 있었기 때문에 그것은 정보 이론과 초기 컴퓨테이션에서 나타난 불연속적인 것의 우세를 무효화할 수 있었고 스스로를 연속성 안에서 매우 명쾌하게 드러내 보일 수 있었다. 컴퓨터 문학에서 이와 똑같은 일을 하려면 컴퓨터 문학이 발화 사운드의 형태로 시간의 장에 들어오게 해야 한다. 벨연구소에서 테니가 만든 작품들은 분명 일관된 작업체였고 그 자체로 성취였다. 그러나 그 작품들은 또한 모든 사운드의 생산을 위한 디지털 사운드 합성이라는 전망에 기반을 둔 가능성을 시사하기도 했다. 전자 사운드들의 환원된 코드 가운데서 테니가 모색했던 연속적 움직임은 이론적으로는 발화와 환경 사운드 매개변수도 포함하면서, 모든 사운드의 모든 매개변수로 확장될 수 있었기 때문이다.

제약의 사회적 매개변수들

미국에서 전후 기간 동안 극소의 신호부터 무한한 예술적 가능성에 이르기까지 기술적인 작업은 수사학적으로나 실용적으로나 "역사상 조직화된 과학의 가장 위대한 업적"이자 "역사상 가장 위대한 과학적 도박"의 그림자 안에 있었다. 이는 해리 트루먼Harry Truman이 미국이 히로시마 시민에게 원폭을 투하하고 열여섯 시간 뒤에 한 연설에서 따온 표현이다. 수사학적으로, 트루먼에 따르면, 극소 원자의 내밀한 성소를 급습하는 데에 미국은 온 우주의 힘들을 제어했다. 비록 그들에게 여전히 신의 허락이 필요하긴 했지만, 이는 태양의 힘을 땅으로 가져와 일본의 거짓되고 상징적인 떠오르는 태양에 대항한 것이었다. 실용적으로, 전쟁에 기울이는 노력에서 과학과 공학의 성공적인 밀월 관계는 20세기 후

반기 C. 라이트 밀샌드C. Wright Millsand와 시모어 멜먼Seymour Melman이 '영구적인 전쟁 경제'라고 말한 것 안에서 계속 꽃피었다. 벨연구소의 컴퓨터 음악은, 군사 및 정보 프로젝트가 제도의 다른 부분들 (특별히 위퍼니연구소Whippany Laboratory의 레이더, 위성, 커뮤니케이션, 안내, 내비게이션, 암호 작성술, 암호화 등)에서 번성한 것과 동시에 다른 풍부함을 촉발할 조짐을 보였다.

전쟁의 로봇 두뇌들은 물론 오늘날에도 빠른 속도로 이어지지만, 한때 통일되었던 군국주의적인 닫힌 세계 컴퓨터 환경은 1970년대 후반의 마이크로컴퓨터의 출현이 가져온 개인적·집단적 사용에 맞춰 전후 30년 동안 역사적으로 빠른 속도로 그 형태가 바뀔 것이다. 이에 따라, 닫힌 세계 과학 모델과 서식지에 매핑된 메인프레임 컴퓨터들의 예술적 활동과 협력 작업은, 다양한 형태의 제도화와 세련된 자본주의 및 새로운 결탁과 반격 세력으로 가는 길에, 시민권 운동, 반전운동, 뉴레프트, 반문화, 그리고 페미니즘의 반군국적이고 반관료적이며 민주화되고 급진화한 영향들을 문화적으로나 정치적으로 거쳐갈 것이다.

테니와 그가 속한 예술 커뮤니티는 예술적·문화적·정치적으로 급진적이었다. 벨연구소 레지던시 이후 몇 년이 흐르자 테니는 1960년대에 분명해진 긴장의 증대를 경험했다. 그는 브룩클린 폴리테크닉 인스티튜트에서 컴퓨터 음악에 관한 강연을 요청받았는데, 국방부 또는 방위 계약을 맺은 단체들의 대표들이 참석할 것이라는 말을 듣고 처음에는 강연을 거부했지만 설득 끝에 강연하게 되었다.

> 그래서 마침내 나는 하겠다고 말했다. 나는 〈패브릭 포 체Fabric for Ché〉(1967)라고 부르는 곡을 막 끝냈었다. 베트남 전쟁에 대한 내 혐오감에 관하여 이야기하는 곡이다. 나는 매우 흥미로운 그 과정에 대해 말했고, 그런 다음 그것을 알리고 관심을 끌었다. 이 사람들이 당혹스러워하기 시작했다. 루디[루돌프 드레닉Rudolf Drenick, 전기공학과 학과장]도 당혹스러워했다. 그는 그전에는 내게 매우 다정히 대했다. … 잠시 후에는 모두 수그러들었다. 그 인스티튜트에서 영향력이 큰 몇몇이 나를 옹호했다.[39]

테니가 벨연구소에 있는 동안 공학적 기술을 내면화하고 그의 프로그래밍 워크숍에서 더 넓은 예술가 커뮤니티와 공유하게 되었듯이, 몰려든 엔지니어들의 기술 또한 1970년대의 마이크로컴퓨터 키트와 소비자 모델을 이끄는 기술적 발전에 구현되었다. 희박한 컴퓨팅 자원에 특권적으로 접근했던, 손에 이 키트를 든 작곡가 테니라는 한 개인도 1970년대와 1980년대에 작곡가-퍼포머 집단들에 영향을 미쳤다. 그리고 메인프레임에서 음악이 최초의 디지털 아트였던 것처럼, 마이크로컴퓨터에서도 그러했다. 벨연구소로 일하러 가는 대신에 새로운 세대의 음악가와 예술가들이 실험실 밖에서 만났

다. 실리콘 밸리로 발전하게 될 미드페닌슐라 지역을 포함해, 샌프란시스코 베이 에어리어에 분산된 사회구성체들에서 말이다.

베이 에어리어는 역사적으로 예술계 스타나 시장을 배출하기보다는 문화운동이 생성되기에 더 좋은 지역이었다. 이 지역의 집단적인 성격은 특히 1960년대와 1970년대에 자유 언론 운동free speech movement, 반문화, 퍼스널 컴퓨팅, 해커 문화, 그리고 퍼스널 컴퓨터를 사용한 초기 예술의 발전에 도움이 되었다.[40] 이런 집단주의는 본질상 퍼스널 컴퓨팅 조직의 일부이기도 하고 그 조직 내에 설계되기도 했는데, 비용의 극적인 절감으로 인해 접근성이 커지면서 컴퓨터 아트에 부과된 사회적 제약들을 없앨 책임이 있었다.

1975년에 버클리의 건축 도급업자인 스티브 돔피어Steve Dompier는 폭넓게 사용할 수 있었던 최초의 마이크로컴퓨터, 앨테어 8800Altair 8800(〈스타트랙〉에 나오는 행성 이름을 따왔다)으로 아주 우연히 음악을 만들게 되었다. 컴퓨터의 전자기장이 옆에 있던 라디오와 간섭을 일으킨 것이다. 그는 다른 음정을 발생시키는 단순한 프로그램을 개발하고 그 프로그램을 그가 찾은 첫 번째 악보(비틀스의 〈풋 온 더 힐Foot on the Hill〉)에 적용했다. 전설적인 홈브루 컴퓨터 클럽Homebrew Computer Club에 제출하기 위해서였다.[41] 그러나 앨테어를 활용한 최초의 본격적인 작품은 최초로 퍼스널 컴퓨터로 만든 작품인데, 바로 같은 해 네드 래긴Ned Lagin이 작곡한 〈시스톤스Seastones〉였다. 래긴은 과학적·기술적·철학적·예술적으로 폭넓은 관심을 보였으며, 짧은 기간 동안 그룹 그레이트풀 데드Grateful Dead와 밀접한 관계를 맺기도 했다. 1970년 5월 그레이트풀 데드의 콘서트를 조직하는 일을 돕고 있을 때, 그는 MIT에서 생물학자이자 우주비행사로 연구하는 동시에 재즈와 작곡을 공부하고 있었다. 캠브리지에서 그들의 도움을 받으며 래긴은 자신이 작곡한 곡 중 하나를 MIT 예배당에서 네 개의 테이프레코더에 8채널로 연주했다. 그들은 깊은 인상을 받았고 래긴은 곧 구성원에 합류하여 이후 5년간 밴드와 함께 작업했다. 〈시스톤스〉는 1970년에 시작해 이후 그레이트풀 데드 콘서트와 여러 곳에서 연주되었다. 1975년에 LP로 출시되었고 그해 래긴은 밴드와 헤어졌다.[42] 샌프란시스코 지역의 히피 문화를 이끈 그레이트풀 데드의 필 레시Phil Lesh와 제리 가르시아Jerry Garcia, 포크록 그룹인 크로스비, 스틸스 앤드 내시Crosby, Stills & Nash의 데이비드 크로스비David Crosby가 앨범에 참여한 것에서 반문화적인 것과 베이 에어리어 사이의 관련성이 명쾌히 드러난다. 〈시스톤스〉는 거의 관심을 받지 못했는데, 아마도 그 곡이 팝 음악가들의 실험적인 작업들(루 리드Lou Reed의 〈메탈 머신 뮤직Metal Machine Music〉, 존 레논과 오노 요코의 공동 작업)의 찢어지는 듯한 소리와 흔히 말하는 실험적 전자 음악 사이에 있었기 때문일 것이다.

미국에서 마이크로컴퓨터로 이룬 예술적 혁신이 처음 집중적으로 모인 것은, 1970년대 후반기 오클랜드에 있는 밀스Mills 칼리지 현대음악센터(CCM)에 속해 있거나 그 주변에서 활동하던 예술가와 음악가 그룹의 중심에 있던 KIM-1에서였다. CCM에서 전자·실험 음악에 집중했다는 점은 DIY 회로 디자인, 테이프레코더, 신시사이저, 모듈러 블랙박스의 사용이라든지 데이비드 튜더David Tudor, 고든 머마Gordon Mumma, 데이비드 버먼David Behman, 폴린 올리베로스Pauline Oliveros를 비롯한 다른 이들에게서 영감을 받은 라이브 일렉트로닉 접근방식에서 분명하게 나타났다. 악보와 퍼포먼스 수행의 전통 위에 쌓인 이런 기술적인 관심들은, 폴 드마리니스Paul DeMarinis의 표현을 빌자면 "원시적이고 느리며, 메모리 제한적·대역폭 제한적인 컴퓨터", 즉 KIM-1의 채택에 풍부한 토양이 된 것으로 드러났다.[43] 드마리니스가 관찰하기에, 베이 지역에서의 분위기는 음악 관련 기술이 시각예술에서의 시간 기반 기술보다 10년 앞섰으며, 당연히 음악 관련 기술의 라이브-퍼포먼스 능력도 훨씬 더 앞서 있었다. 그는 그 이유를 대역폭 하나로 못 박는 건 너무 야박하다고 느꼈다. "다른 요인들이 있었다. 음악에서 컨트롤 레벨과 합성 레벨의 분화는 이미 잘 확립되어 있었다. 노브의 단계, 컨트롤 전압, 변주, 퍼포먼스 레벨, 오실레이터 레벨, 모든 것이 매우 잘 확립되어 있었다. '음악'이라고 동의할 만한 것을 하고 있던 사람들을 위해 당신이 뭔가를 만드는 방식 말이다."[44] 이 모든 요인이 밀스의 문화와 교육 안에서 내면화되었다.

밀스에서의 사회적 조건은 중요했다. 커뮤니티 지향적인 샌프란시스코 테이프 뮤직 센터가 밀스로 이전했을 때, 밀스에는 그 시대에 일반적이지 않은 개방적 분위기가 마련되어 있었다. 그리고 작곡가 밥 애슐리Bob Ashley가 디렉터가 되었을 때 반권위주의적인 권위 아래 체계가 정리되었다. 이런 조건들의 전형적인 특징은 학생, 교수, 스태프 등 공식적인 자격이 없는 사람들을 환대하는 열린 캠퍼스 모델이었다. 그들이 밀스 환경에 기여하면 자격증을 받았다. 그런 사람 중 하나가 짐 호턴Jim Horton으로, 존 피어스를 괴롭혔던 '수비학자들' 자격을 얻게 될 수도승이었다. 난해한 비밀은 아니었지만 신비로운 조율 체계에 관심을 두고서 호턴은 키트 컴퓨터와 전자 칩 기술 발전을 바싹 좇았다. 그리고 그의 동료들에게 KIM-1을 사용하라고 설득했다. 폴 드마리니스, 존 비스초프John Bischoff, 리치 골드Rich Gold, 팀 퍼키스Tim Perkis, 데이비드 버먼, 조지 루이스George Lewis, 크리스 브라운Chris Brown 등 여럿이 호턴의 리드를 따랐다. 필자가 그들과 함께한 토의에서 이들 몇몇은 밀스의 개방적인 캠퍼스 방식과 베이 너머 스탠퍼드의 '음악 및 음향학의 컴퓨터연구센터'(CCRMA, 카르마라고 읽는다)에 있는 실험실을 대비시켰다. 모두는 존 차우닝John Chowning과 다른 이들이 행한 일을 존중했지만, 여전히 그것을

다른 세계라고 느꼈다. 이것은 밀스에서 일어나는 발전에 도움이 되지 않았을 것이었다. CCRMA는 벨 연구소와 다르지 않은 수직적인 과학적 연구 모델을 운용하고 있었다. 반면, 밀스는 더 다양한 개인과 네트워크의 창조성에 열려 있는 수평적인 모델로 운영되었다.

KIM-1은 밀스 환경을 더욱 넓게 확장하기 위한 이동 가능한 장치였다. 신시사이저는 개인이 갖기엔 여전히 너무 비쌌고 CCM에는 신시사이저를 사용하려고 기다리는 사람이 많았다. KIM-1은 개인이 구매할 만한 가격이었고, 이는 전자 악기를 집에 두고 내내 쓸 수 있음을 의미했다. 크기도 작아 퍼포먼스에 쓰기 위해 휴대할 수 있었으며, 그 프로그래밍 능력으로 퍼포먼스에서 더 큰 유연성을 발휘할 수 있게 되었다. 존 비스초프, 데이비드 버먼, 조지 루이스는, 스피커를 통해 오디오테이프가 재생된다는 사실 이후 나타날 당시의 평범한 컴퓨터 음악을 만드는 것보다 어떻게 KIM-1이 퍼포먼스를 위한 라이브 전자 체계에 사용될 수 있는지에 관심이 있다고 밝혔다. 버먼과 루이스는 즉흥적인 음악가들과 양방향으로 상호작용하며 KIM-1에 프로그램을 짜 넣는 데도 전문가여서, 각각 〈온 디 아더 오션 On the Other Ocean〉(1977)과 〈킴과 나The KIM and I〉(1979)에서 그런 방식으로 작업했다. 호턴, 골드, 비스초프, 버먼 등이 속한 자동음악작곡자연맹League of Automatic Music Composers에 이것은 네트워크 음악의 새로운 한 형식을 의미했으며, 이 음악은 훗날의 허브The Hub와 더불어 인터넷에서의 광범위한 생산과 수행의 중요한 선구자였다.

밀스는 호턴 같은 사람들이 끼친 영향에 개방적이었으며, 마이크로컴퓨터가 음악에 기여한 것은 부분적으로 CCM의 구성원들 가운데 위치한 덕분이었다. 그러나 밀스 환경이 예술과 퍼스널 컴퓨팅 문화 속으로 사회적·기술적 확산을 이룬 것은 밀스가 음악가에게만 열려 있는 것도, 신호가 음악에만 개방된 것도 아니었다는 데에 기인한다. 전자 음악은 모든 예술 내의 실험주의, 퍼포먼스, 설치, 조각, 개념미술, 미디어아트와 겹쳐 있었고, 베이 에어리어의 예술 커뮤니티에서 일어나던 디자인 등의 모든 새로운 형식과도 겹쳐졌다. KIM-1을 둘러싸고 아마추어 사용자와 전문가적 관심을 갖는 사용자 그룹들이 많이 있었는데, 이들은 아마추어 무선 통신사 커뮤니티와 닮았으며, 실은 거기서 나온 것이기도 하다.[45] 폴 드마리니스와 리치 골드는 특별히 KIM-1의 사용 목적을 넓혔다.

드마리니스가 KIM-1을 최초로 사용한 작업은 단순한 것으로, 음악실험센터Center for Musical Experiment(샌디에이고 캘리포니아 대학교)에서 데이비스 튜더의 〈레인포레스트Rainforest〉(1977. 1) 퍼포먼스/설치에 공헌한 부분이다. 여기서 그는 '변환기가 달린 대형 스테인리스 스틸 디스크'를 통해서 사각형 파波를 보냈다. 같은 달에 드마리니스는 짐 포머로이와 〈오페라에서의 바이트A Byte at the Opera〉

January 22, 1977

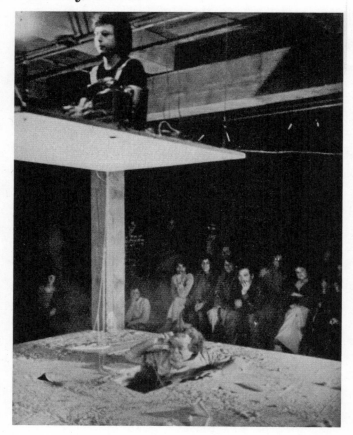

그림 21.1 <오페라에서의 바이트>를 실연하고 있는 폴 드마리니스와 짐 포머로이.

에서 '컴퓨터와 크리퍼creeper를 위한 칸타타'의 협업을 했는데,[46] 여기서 그는 KIM-1로 라이브 사운드 연주를 했다. 오르내리는 작은 무대에 가루가 덮여 있고 그 위로 5피트 지점에 플랫폼이 걸려 있었다. 포머로이는 무대 아래 좁은 공간에서 가루 사이로 신비스럽게 움직이는 작은 오브제들과 무대 바닥에 구멍을 뚫고 드릴로 파는 일을 맡았다. 드마리니스는 가루로 작은 폭발을 일으키는 데에 KIM-1을 사용하다가 결국은 높은 횃대 같은 자리에서 포머로이를 구하러 나왔다(그림 21.1). 드마리니스는 또한 사운드 설치 작업 <사운드와 사운드의 그림자Sounds and the Shadows of Sounds>(1978)에서 KIM-1을 사용

했는데, 이 작업에서는 피치 폴로어pitch follower[ix]와 전자 장치 회사 라디오섀크RadioShack의 경찰 무선 통신 장치에서 생성된 백색 소음이 사용되었다. 그는 피치 폴로어를 "환경 안에서 피치가 잡힌 소리를 찾아서 잠시 듣고 일종의 사운드의 유령 같은 그림자를 재생하기 위하여" 사용했다. "그래서 그 사운드는 피치가 매우 잘 맞았겠지만 백색 소음의 이런 그림자 필터를 통과하여 재생되었다."[47] 드마리니스는 발전을 거듭해 작업에 사운드를 사용한 매우 중요한 예술가가 되었으며, 미디어 고고학으로 알려지게 된 것의 주요 예술적 선구자 중 한 사람이 되었다.

리치 골드는 자동음악 작곡자 연맹과 함께 그의 KIM-1로 공연하고, 밀스에서의 MFA 전시(트럼프 카드 뒷면에 작은 그림이 있다)를 포함한 설치미술과 퍼포먼스를 제작했다. CCM(1977. 12)에서 공연한 〈가상의 나라의 허구 여행Fictional Travels in a Mythical Land〉이라는 뮤지컬 작품에서 골드는 KIM-1("메모리 1K 프로그램 … 컴퓨터와 앰프 사이에서 디지털을 아날로그로 바꾸는 변환기에 불과한")[48]을 사용했다. '지형 리더A Terrain Reader'라고 부른 프로그램으로, 사실상 가상의, 가공의, 그리고 실제의 풍경을 가로지르는 움직임으로부터 소리를 생성하는 데에 쓸 수 있는 지형학적 소니피케이션[x] 장치이다. 골드는 모더니즘적이고 전위적인 음악에서 다음 세 가지 관련 아이디어로 접근해나갔다. 12음 기법 음악이 숫자로 나타낸 매개변수라는 면에서 어떻게 컴퓨터 음악으로 이어졌는가? '개념 음악' 또는 숫자적인 과정과 다른 아이디어들은 개념이 사운드만큼 중요한 곳에서 음악을 생성하는 데에 어떻게 사용될 수 있었는가? 존 케이지의 우연적이고 비결정적인 과정들과 개념들이 "'어떤' 사운드도 음악 작품에 사용될 수 있다는 … 사운드의 해방"[49]에 어떻게 적용될 수 있었는가?

이런 접근에서 가장 중요한 부분은 그것이 자체의 추상화와 확장의 씨앗을 담고 있으며, 이는 사운드와 음악을 넘어 더 큰 영역인 삶의 차원에 속하는 개념들의 수치-컴퓨테이션 과정(매개변수)으로 일반화될 수 있다는 것이다. 1978년의 사례에서는 가상의 나라에서의 궤적과 여행이 '교외의 행복 Happiness of the Suburbs' 또는 불행으로 이어질 상쇄 관계를 산출했다.[50] 1980년에 시작해서 골드는 그의 뛰어난 '골도그래프Goldographs'를 만들었다. 이는 계속 진행 중인 자가 출판 프로젝트인데, 각각은 '반半허구 세계로부터의 궤변'이다. 최초의 골도그래프는 존 H. 콘웨이John H. Conway가 만든 '라이프

ix 주파수의 높낮이를 전압의 높낮이로 변환하는 회로. 주파수의 f, 전압의 V를 따서 f/V 컨버터라고도 부른다. 악기음을 마이크로 잡아내 전기 신호로서 피치 폴로어에 가하면 악기음의 피치에 응하는 전압이 얻어진다. 기타 신시사이저 등에 응용되고 있다(『파퓰러음악용어사전』, 2002, 삼호뮤직).

x 정보를 소리로 매핑해 디스플레이하는 기술.

게임Game of Life'의 초기 세포 자동자(자체 복제를 만들 수 있는 존 폰 노이만의 가상의 기계에 기반을 두었다), 그리고 골드 자신이 고안한 '알고리즘적 상징주의'에 기반을 두었다. 이것은 지극히 개념적이고 시적이었으며 재미있는 연습이었고, 그중 일부는 디지털 시대의 뒤샹 같은 테크노섹슈얼적인 알레고리를 보여주었다. [51] 골도그래프의 폭과 독창성, 2003년 때 이른 죽음을 맞기까지 골드의 뒤이은 행동들, 그리고 게임 및 인터페이스 디자인과 일반적인 사회적 상호작용에 대한 그의 생각들은 아마도 '메타담론적인 디자인'으로의 개념적 디자인의 확장으로 가장 잘 설명할 수 있을 것이다. 이는 의심의 여지 없이 정교하고 앞으로 수년간 골드에게 고마워할 영역이자 접근 방식이다.

상호작용적이고 즉흥적인 데이비드 버먼과 조지 루이스의 방식, 자동음악작곡가연맹의 네트워크, 그리고 폴 드마리니스와 리치 골드 작업에서 나타난 행위의 새로운 장들로의 확장은 접근, 모빌리티, 그리고 통합의 수평적 모델에 의해 용이하게 촉진되었다. 이 모델은 퍼스널 컴퓨팅이 학제 간 인터미디어 실험 예술과 1970년대 샌프란시스코 베이 에어리어의 집단적 구성체들 사이의 반문화를 접하며 생긴 것이다. 마이크로컴퓨팅에서의 이런 순간이 밀스에서 일어난 것은, 테니의 벨연구소 체류로 대표되는 초기 중앙컴퓨터든, 초기 취미 키트와 소비자 모델 마이크로컴퓨터든, 음악에 대한 초기 컴퓨팅의 기여 덕분이었다. 벨연구소에서의, 그리고 이후 CCRMA에서의 사회적이고 담론적인 조직화를 위한 과학적 연구 모델의 수직적 통합은, 기술 개발에서의 절묘한 기량을 가지고, 또 그들의 제도적·기술적·예술적 제약들을 가지고, 예술적이고 문화적인 폭과 오늘날 더욱 특징적인 모빌리티를 향하여 꽃을 피우면서, 급진적인 비학제·학제 간의 경계 영역을 열었다.

<div align="right">번역·송연승</div>

주석

1. Italo Calvino, "Cybernetics and Ghosts," in *The Uses of Literature: Essays* (New York: Harcourt, Brace, Jovanovich, 1982), 3-27 (9).

2. Paul Edwards, *The Closed World: Computers and the Politics of Discourse in Cold War America* (Cambridge, Mass.: MIT Press, 1997); Steven Levy, *Hackers: Heroes of the Computer Revolution* (New York: Penguin Books, 1984); John Markoff, *What the Dormouse Said: How the 60s Counterculture Shaped the Personal Computer* (New York: Viking Press, 2005); Special section "Personal Computers," *CoEvolution Quarterly* (summer 1975), 136-151; Andrew Ross, "Hacking Away at the Counterculture," *Strange Weather: Culture, Science, and Technology in the Age of Limits* (London: Verso, 1991), 75-100.

3. 예술가와 엔지니어들은 상호 배제적이지 않았다. 처음에 엔지니어들은 서투른 예술가였고, 컴퓨터에 관심 있는 예술가들은 중요한 영향을 끼치기에 그 수가 너무 적었다. 1970년대 후반 무렵에는 역할이 섞이는 일이 흔해지면서 기술적으로 세련된 예술가나 예술적으로 세련된 엔지니어를 찾기가 더 수월해졌다(한 사람 안에서 두 가지를 모두 발견하기란 심지어 오늘날에도 드물지만 말이다). 훗날 이 역할들은 분산된 커뮤니티들의 공동의 지혜를 통해 정교화된다. 사회적 역할의 내재화는 기술 그 자체의 점진적인 자본 집약성을 따라 했음을 볼 수 있는데, 하드웨어와 소프트웨어 구석구석에 묶인 수많은 엔지니어의 죽은 노동의 만연이 예술가와의 좀 더 초기의, 신선한 형태의 협력에서부터 엔지니어가 부재했다는 것을 설명해준다.

4. Jasia Reichardt, "Cybernetics, Art, and Ideas," in *Cybernetics, Art, and Ideas*, ed. Jasia Reichardt (London: Studio Vista, 1971), II.

5. Lev Manovich, "New Media from Borges to HTML," in *The New Media Reader,* ed. Noah Wardrip-Fruin and Nick Montfort (Cambridge, Mass.: MIT Press, 2003), 13-25 (15). 그는 또한 그 글들을 이렇게 언급한다. "1960년대부터의 릭리더, 서덜랜드, 넬슨, 엥겔바트의 글은 … 우리 시대의 필수적인 기록이다. 언젠가 문화사가들은 그들의 기록을 마르크스, 프로이드, 소쉬르의 텍스트와 똑같은 중요성으로 평가할 것이다."(24)

6. Jim Pomeroy, "Capture ImagesNolatile Memory/New Montage," in *For a Burning World Is Come to Dance Inane: Essays by and about Jim Pomeroy*, ed. Timothy Druckrey and Nadine Lemmon (Brooklyn: Critical Press, 1993), 61.

7. Malcolm Le Grice, "Computer Film as Film Art," in *Computer Animation*, ed. John Halas (London: Focal Press, 1974), 161.

8. Johanna Drucker, "Interactive, Algorithmic, Networked: Aesthetics of New Media Art," in *At a Distance: Precursors to Art and Activism on the Internet,* ed. Annmarie Chandler and Norie Neumark (Cambridge, Mass.: MIT Press, 2005), 55, 36.

9. 1950년대 후반 음악에 있어, 르자렌 힐러(과학에서 음악으로 넘어온)와 레너드 아이작슨Leonard Isaacson의 책 『실험

음악Experimental Music』에 그러한 파생물에 대한 경고가 일찌감치 발견된다. 컴퓨터 사용이 "비예술적이고 미학적 관심 문제들의 영역 밖으로 떨어질" "진부한 상업 음악의 효과적인 생산"을 야기하는 지점에서 서구 예술 음악과 상업주의의 관례적인 분리가 수립된 이후, 그들은 베토벤, 바르톡, 바흐, 그리고 여타 작곡가들을 시뮬레이션하는 것은 마찬가지로 "특별히 예술적 임무를 시뮬레이션하는 게 아니었다"고 언급했다. Lejaren A. Hiller and Leonard M. Isaacson, *Experimental Music: Composition with an Electronic Computer* (New York: McGraw-Hill, 1959), 176.

10. A. Michael Noll, "Art ex Machina," *IEEE Student Journal* 8, no. 4 (September 1970): 10.

11. Ibid., 11. 그는 계속해서 이렇게 이야기한다. "이런 전적으로 새로운 미학적 실험이 어떤 것인지 기술하는 것은 실질적으로 불가능하다." 그리고 "컴퓨터는 종래의 미디어를 사용하여 쉽게 얻어진 미학적 효과를 카피하는 데만 사용되어왔다"는 자신의 주장을 음악을 언급함으로써 뒷받침하려 한다. "컴퓨터는 몇 개의 오디오 오실레이터, 소음 생성기, 테이프 레코더 사용을 통해 얻을 수 있는 카피 효과 이상으로는 거의 한 것이 없다."(11) 세상은 어떤 기업이나 대학 컴퓨터실 주변에 숨어 있는 "미래의 찰스 아이브스Charles Ives"를 기다린다(14). 작곡가 제임스 테니에 대한 아래의 논의에서 필자가 보여주듯이, 놀은 전자음악과 컴퓨터 음악 사이의 연속성을 표면적으로 주장하는 데서 옳지만, 실제로 달성되고 있는 것을 인식하지 못함으로써 그가 경고한 바로 그 엔지니어의 둔감함을 드러내고 있다.

12. 비주류 전통에 기반을 둔 컴퓨팅에 의존했던 초기 성취의 또 다른 사례는 요제프 바이첸바움Joseph Weizenbaum의 <엘리자Eliza>로, 로저리안 분석(칼 로저스Carl Rogers가 개발한 심리학적 방법론)의 제한된 산만함에 기반을 두고 있다.

13. Claude E. Shannon, "The Mathematical Theory of Communication," in Claude E. Shannon and Warren Weaver, *The Mathematical Theory of Communication* (Urbana: The University of Illinois Press, 1949), 14-15. 그는 커뮤니케이션에서 중복성이 극단적으로 부족한, 압축된 소프트웨어 작품의 사례로서 제임스 조이스의 『피네건의 경야Finnegans Wake』를 인용함으로써 현대 문학에 친숙함을 보여주었다. "영어 산문에서 중복성의 두 극단은 '기본 영어(Basic English)'와 제임스 조이스의 책 『피네건의 경야』로 대표된다. 기본 영어의 어휘는 850개 단어로 제한되므로 중복성이 매우 높으며 … 다른 한편으로 조이스는 어휘를 확장하여 의미론적인 내용의 압축을 이루었다고들 한다."(26)

14. John R. Pierce, "A Chance for Art," in *Cybernetics, Art, and Ideas*, ed. Jasia Reichardt (London: Studio Vista, 1971), 46-56에서 재인쇄. John R. Pierce, *An Introduction to Information Theory: Symbols, Signals, and Noise* (1961), 261. 그는 또한 영문법에서의 중복성과 정보의 틀로 거트루드 스타인Gertrude Stein의 글을 언급한다.

15. Pierce, *An Introduction to Information Theory*, 262.

16. Ibid.

17. Ibid., 266.

18. David Bellos, *Georges Perec: A Life in Words* (Boston: David R. Godine, 1993), 409-411.

19. Fernand Hallyn, "'A Light-Weight Artifice': Experimental Poetry in the 17th Century," *SubStance* 71/72, vol. 22, nos. 1/2 (1993): 289-305.

20. Hallyn, "'A Light-Weight Artifice,'" 303에서 인용.

21. Leonard G. Ratner, "*Ars Combinatoria*: Chance and Choice in Eighteenth-Century Music," in *Studies in Eigh-teenth-Century Music: A Tribute to Karl Geiringer on His Seventieth Birthday*, ed. H. C. Robbins Landon (New York: Oxford University Press, 1970), 343-363 (350).

22. Susanne Winter, "A propos de l'Oulipo et de quelques constraints musicotextuelles," *OULIPO-POETIQUES,* ed. Peter Kuon (Tubingen: Gunter Narr Verlag, 1999), 173-192.

23. *Fantastic Architecture*, ed. WolfVostell and Dick Higgins (New York: Something Else Press, 1971 [circa 1969]), n.p.

24. Max Mathews, *The Technology of Computer Music* (Cambridge, Mass.: MIT Press, 1969), 3-4. 그는 골똘히 생각하다 이건 더 초기의 전압제어기, 즉 축음기로 할 수도 있었다고 농담 삼아 말했다. "사람들에게 작은 끌이 있다면 새로운 사운드를 위한 홈을 손으로 낼 수 있었을 테지. 그렇지만 컴퓨터는 훨씬 더 쉬운 과정으로 같은 결과를 이루어낼 수 있어."

25. M. V. Mathews, J. R. Pierce, and N. Guttman, "Musical Sounds from Digital Computers," *Gravesaner Blatter*, vol. 6 (1962), *The Historical CD of Digital Sound Synthesis, Computer Music Currents* 13, Wergo 2033-2, 282 033-2, 36-37에서 재인쇄.

26. Pierce, *An Introduction to Information Theory*, 250.

27. Brian Rotman, "The Technology of Mathematical Persuasion," in *Inscribing Science: Scientific Texts and the Materiality of Communication,* ed. Timothy Lenoir (Stanford: Stanford University Press, 1998), 55-69.

28. "James Tenney, Interviewed by Douglas Kahn, Toronto, February 1999," in *Leonardo Electronic Almanac:* http://mitpress2.mit.edu/e-journals/LEA/ ARTICLES/TENNEY/kahn.html/.

29. 해리엇 라일Harriett Lyle이 존 피어스를 인터뷰함. 캘리포니아 인스티튜트 오브 테크놀로지 아카이브 구술 사료. "이번 세기의 음악가들은 … 과학을 두려워하는 듯하다. 그들은 수비학적인 측면에서 수학을 좋아하지만 실제 음향 생성의 물리학과 사물들이 다른 소리가 나는 이유는 그들의 생각과 맞지 않는다."(38) http://resolver.caltech.edu/CaltechOH:OH_Pierce_J/

30. Tenney interview, n.p.

31. 저자와 이메일 교환 (October 8, 1999).

32. James Tenney, "Computer Music Experiences, 1961-1964," *Leonardo Electronic Almanac* (LEA): http://mitpress2.mit.edu/e-journals/LEA/ARTICLES/TENNEY/cme.html/에서 재인쇄.

33. Tenney interview, n.p.

34. Ibid.

35. Jon Hendricks, *Fluxus Codex* (New York: Harry N. Abrams, 1988), 192. 테니는 백남준과 샬럿 무어만Charlotte Moorman의 유럽 순회공연의 오프닝과 클로징에 사용된 작품을 기억한다(『LEA』 인터뷰).

36. Tenney interview, n.p.

37. Ibid.

38. 부소니의 『인피니트 그러데이션infinite gradation』과 모더니즘 글리산도glissando에 관해서는 subsection "The Gloss of the Gliss," in Douglas Kahn, *Noise, Water, Meat: A History of Sound in the Arts* (Cambridge, Mass.: MIT Press, 1999), 83-91을 보라.

39. Tenney interview, n.p.

40. 이 섹션의 논의는 존 비스초프(April 2003), 조지 루이스(March-April 2005), 매기 페인(Maggi Payne, April 2005), 폴 드마리니스(April 2005), 마리나 라팔마(Marina LaPalma, April 2005), 네드 레긴(July 2005), 데이비드 버먼(July 2005)과의 인터뷰와 이메일 교신을 바탕으로 함.

41. Levy, *Hackers*, 204-206.

42. David Gans, *Conversations with the Dead* (Cambridge, Mass.: DaCapo Press, 2002), 343-389의 인터뷰를 보라.

43. Paul DeMarinis, 저자 인터뷰 (21 April_2005).

44. Ibid.

45. *Kim-116502 User Notes*, vol. 1, issue 1 (September 1976): 머리말을 보라. 1. "몇몇 아마추어 무선 통신가들은 햄 밴드로 만날 킴 유저스 넷Kim Users Net을 시작하자고 제안해 왔습니다. 훌륭한 생각입니다. (나를 포함해) 상당수의 햄 통신가들이 그 집단에 속해 있으니까요. 이 영역의 활동들을 정리할 사람 있나요?"

46. Paul DeMarinis and Jim Pomeroy, program notes for *A Byte at the Opera*, 80 Langton Street, San Francisco, 1977 January 22.

47. 폴 드마리니스, 저자 인터뷰 (21 April 2005).

48. Richard Gold, "A Terrain Reader," in *The Byte Book of Computer Music*," ed. Christopher P. Morgan (Peterborough, N.H., 1979), 129-141 (131).

49. Ibid., 129.

50. Rich Gold, "Notes on the Happiness of the Suburbs. Weeks 51-55" (1978), in *Break Glass in Case of Fire: The Anthology from the Center for Contemporary Music* (Oakland: The Center for Contemporary Music, 1978), n.p.

51. 가장 손쉽게 이용 가능한 사례가 A. K. Dewdney, "Computer Recreations: Diverse Personalities Search for Social Equilibrium at a Computer Parry," *Scientific American* 257, no. 3 (September 1987): 112-115에 기술되어 있다.

22. 불확실성의 형상화: 표상에서 심적 표상까지

바버라 마리아 스태퍼드
Barbara Maria Stafford

게일런 스트로슨Galen Strawson은 최근 인간이 전형적으로 서사 구조로서 삶을 경험한다고 가정하는 것이 우리 시대의 크나큰 오류라고 주장했다. 이런 주장을 통해 그는 인간이 자기 자신을 내면의 정신적인 존재로 이해할 때, 이 자의식은 "자신을 특별한 하나의 자아로 이해할 때, 나 자신을 이해하는 것은 나에게 일어난 것을 기억하는 느낌과 믿음과 함께 이루어진다"[1]는 일원화된 가정에 도전하고 있다. 플라톤부터 그레이엄 그린Graham Greene에 이르는 통시적인 시각에서 볼 때 문화적 규범은 장기 자기 지속성을 가정하는 데에 호의적이지만, 비병리적인 '삽화적' 개인들은 습관적으로 그들의 삶을 일관성 있는 스토리로 모으지 않는다는 사실에 대해 역사는 충분한 증거를 제공한다(미셸 몽테뉴Michel de Montaigne, 3대 섀프츠베리 백작the third Earl of Shaftesbury, 새뮤얼 테일러 콜리지Samuel Taylor Coleridge, 포드 매덕스 포드Ford Madox Ford[i]).

현재의 과학 실험들이 매우 단편적으로 다루고 있으나 가장 큰 성패가 달려 있는 것은[2] 우리의 자아감각에 대한 질적인 경험으로서의 인간 심리 감정의 가장 불가사의한 측면이다. 내가 제시하고자 하는 '삽화적' 작가들과 '불완전한' 예술가들은 자의식의 불완전성과 불안정성에 대한 통찰을 제공해 준다. 그들은 자발성의 번득임과 즉석화에 결합하는 것을 좋아하여 불규칙하고 상반되는 요소들을 섞기보다는, 그것들을 새겨 넣기 때문에 그들의 상상력의 결과로 만들어진 작품들은 뉴런의 엉킴으로부터 자아의 불규칙하고 상호적인 출현으로 향하는 문을 열어준다. 실물을 가지고 작업하는 아상블라주 예술가들은 서사 구조와는 대조적인, 일상 대화 같거나 준비 없이 이루어지는 방식의 퍼포먼스에 관심을 둔다. 이런 퍼포먼스는 뜻밖의 자극의 세밀함과 변하는 환경의 독특함에 반응한다. 산티아고 라몬 이 카할Santiago Ramon y Cajal의 발견을 바꾸어 말하면, 기억들은 강화된 신경 연결을 수반하고, 퍼포

i 1873~1939년. 영국의 작가·비평가.

그림 22.1 카를로 폰티Carlo Ponti, 보메로 언덕에서 본 나폴리 사진(1880~1889년). 메가레토스코프Megalethoscope로 촬영하고 알부민 프린트로 인화.

먼스는 장기 강화 작용을 돕는 것처럼 보인다. 이 발견은 흥분과 금지의 중간 뉴런, 둘 다에서 일어나는 신경 가소성neuronal plasticity에 대한 가장 폭넓은 연구들 중 하나이다.[3] 그것은 우리가 깨어 있거나 심지어 잠들어 있을 때에도 다시 새로운 임무가 재생되는 시냅스 증대의 한 형태이다.[4]

분명히, 실시간으로 타인의 행동 변화를 좇는 행위는 아주 오래된 생존 전략이다. 진화생물학자들은 사회적 집단을 형성하는 인간들과 동물들은 적어도 많은 종들 사이에서 그 안에 협력과 호혜가 지배하며, 이것이 타인의 얼굴과 행동을 조심스럽게 관찰하고 기억하는 행동을 수반하게 만든다고 보았다.[5] 또한 최근 생겨난 행동생물학의 기원의 좀 더 미묘한 역사는 1930년대 콘라트 로렌츠Konrad Lorenz에 의해 처음 연구된 '각인' 현상을 조사하고 있다. 이 현상은 다른 종들에 본능적 반응을 일으키는 메커니즘을 설명하는 데에 도움을 준다.[6] 생물학적 결정론에 빠지지 않고 수행적 미디어에 대한 모방/지지 양방향성의 작전을 고려한다는 것은 흥미로운 일이다. 바이런Byron의 방랑자『돈 후안Don

그림 22.1 작자 미상, 도미노를 재현하는 입체도(19세기 후반), 채색 석판화.

Juan』을 생각해보자. 가장 이질적이고 도전적인 사건들에 즉각적으로 적응할 수 있는 돈 후안은 위험을 무릅쓰는 시인-영웅으로서 가장 잘 알려진 문학 사례 중 하나이다.[7] 아니면, 창조적인 주고받기가 요구되는 고야Goya의 유명한 판화 시리즈를 생각해보자. 얼룩진 모양이 어느 순간에는 보는 사람에게 하나로 보이다가, 다른 순간엔 그늘진 애쿼틴트aquatint[ii]로 바뀌거나 스스로 회전하는 쌍안정雙安定[iii]의 지각 표상을 창조한다. 예를 들어, 고야의 〈로스 카프리초스Los Caprichos〉는 변화무쌍한 세계에서의 부서진 의미 찾기를 표면화시키면서 모든 개인적 관객에게 이러한 통찰력을 재단해준다.[8]

　　적절한 자기 수행에서의 정체성은 대중 앞에서 자신을 물리적·정신적으로 연기하거나 구성하는 즉흥적인 요소를 가진다. 이는 이전에 연속해서 목격한 것들을 편집하고 재수집했던 단독적 워즈워드 식의 장면들의 융합과는 달리, 다른 참여자들과 함께 현장에서 즉흥적으로 형성되는 것이다. 그러나 이것은 또한 혼자서기의 어려움과 낭만적 독립의 비용을 강조하고, 인간이 (우측핵과 우측 꼬리핵 안에 있는) 감정적 돌기와 관련된 대뇌 영역에서 인지하고 등록하는 것에 대해 긍정·부정의 반응을 가진 집단응집력에 반해서 가기도 한다.[9]

ii 동판화에서 쓰이는 에칭 기법의 하나로, 판면에 송진가루를 떨어뜨리고 뒷면에 열을 주어 정착시키고 나서 산을 접촉시켜 부식시킨다. 고야의 판화 대부분은 애쿼틴트로 만들어졌다.

iii 스위치에 의하여 두 개의 상태를 취할 수 있는 장치와 회로를 나타내는 말.

스트로슨이 서사 구조에 대한 끈질긴 집착의 현대적인 첫 예로 가상 리믹스를 언급한 것은 적절했다. 누군가 중심 되는 특징으로서 지속성을 받아들인다면, 그때 리믹스는 무한대의 극단적인 이야기를 구현한다. 공상화되고, 디지털화되고, 유일하게 존재하는 재배열된 희미한 장면들이 리믹스된다. 고대 거장의 그림들, 사진, 일본 만화영화, 영화, 텔레비전, 록 비디오, 힙합, 패션(프라다의 복고풍 리폼의 깜짝 놀랄 성공)들과 같은 모든 곳, 곳곳에 널린 도상들을 취하는 연습은 무기한으로 연장되고 이제 우리를 완전히 에워싸고 있다. 예술가 워렌 네이디치Warren Neidich가 말한 것처럼 우리는 "시각적·인지적 인체 공학"의 시대에 들어섰다. 여기서는 "물체들과 그들의 관계, 그리고 그들이 점유하는 공간들이 두뇌의 변화에 영향을 미친다."[10] "세계에서 가장 위대한, 살아 있는, 미리 녹음되고, 리믹스된 동영상 팝밴드"인 밴드 고릴라즈Gorillaz의 공동 창작자 제이미 휼렛Jamie Hewlett은 우리의 가장 깊은 생리, 가장 사적인 존재와 접속하는 이러한 시청각 샘플링과 필터링의 서사적 함축성을 무의식적으로 강조한다. 그는 점점 더 "타화 수분"[11]하는 문화 집단들을 강조하고, 그렇게 함으로써 자신들을 광범위한 개념적 네트워크 안으로 체계화하게 된다.

무엇인지 알아볼 수 있는 세계의 작은 조각들을 나란히 배치하고 잘라 붙이는 20세기 콜라주 기술과 다르게, 또는 모자이크에서 캐리커처에 이르는 초기 점묘법 인타르시아intarsia[iv]와도 다르게, 새로운 일렉트로닉 재조합 미디어들은 아주 매끄럽고 무한하다.[12] 이런 공격적인 재목적화는 맞지 않는 비트들 사이에서 물리적이고 공간적인 인접을 만드는 것에 관한 것이 아니다. 오히려 그들의 의도는 복잡한 다차원의 데이터에 변형된 동기화를 조달하는 것이다. 가짜 샘플링이 해체된 조각들을 다루는 것으로 보이는 동안, 윌리엄 깁슨William Gibson의 표현대로 하면, 리믹스는 실제로 "창조적 생산의 셀 수 없는 시간들을 만들어낸다."[13]

우리는 이렇듯 원격 또는 원본의 언급 단위가 계속적으로 모호한, 해적판 또는 '마구 으깨진' 혼합물로 뒤섞여지는 자기모순의 시대를 살고 있다. 한편으로는 낭만적인 『즉흥시인improvissatore』의 극적인 재창조는 관람자들에게 뛰어난 시적 감성을 가지고 작품을 볼 수 있는 미학적·윤리적 기회를 제공했다.[14] 과도한 중재와 익명의 리믹스 집합체가 주어지면 불확실성이 지배하게 된다. 우리가 실제로 증명하고 있는 것이 누구의 마음인지 우리가 알 수 있을까? 사실상 자동화된 연결에서 나와 맞춤형 비

iv 나무쪽 세공의 일종으로, 여러 가지 색의 목편을 맞추어 장식하는 쪽매상감 기법을 말하며, 직물 분야에서는 바탕색으로 짠 편직물의 속에 다른 색으로 짠 무늬를 끼워 넣는 것처럼 짜 맞추는 방식을 가리킨다.

트와 의미가 다르지 않은 존재로서의 자아에 대한 우리 시각을 미묘하게 비뚤어지게 하는 컴퓨터 리믹스 패러다임이 있는가? 정반대로, 자아는 뇌지각의 정면과 후면 사이, 뇌의 앞과 정수리 두정엽 사이, 안면 인식 시스템과 감정에 연결된 지대인 편도체와 시상하부 사이에서 일어나는 자기 인식이 계속되는 과정에서 단지 순간적인 파열을 하는 현재의 강렬한 감각으로서 존재하는가?

스트로슨의 용어들을 다시 보자. 연계된 제휴가 있는 우리 인지 영역 안에 지형적으로 분배된 감각의 패킷에 연결하는 바인딩 드라이브에 어느 정도 저항해야만 하는 "삽화적" 자아를 가정하는 것이 옳은 것인가? 게다가 뇌가 정보의 여러 가지 유형을 통합하는 정형화된 방법에 관해 이러한 선택론은 우리에게 무엇을 말해주는가? PET이미지와 기능적 자기공명영상fMRI 실험들은 중요한 연결성의 문제를 보여주었다. 두뇌 뒤쪽의 시각 영역과 하위중심피질과 다른 공동 작용 활동 사이에서 나타나는 연관성의 결여는 자폐증에서 중심적인 것이다. 이 장애의 특징으로, 별개의 사실들은 쉽게 기억하지만 특별한 것들은 논리 정연한 개념으로 모으는 데에 어려움을 갖는 것을 들 수 있다. 간략히 말해서, 이러한 교차피질협력의 부족은 비非서사 경험의 '극단적인' 형태처럼 보인다.

현재 믿고 있는 많은 자폐증적 이상은 세부 사항들에만 초점을 맞추고 사실들과 단어들, 시각적인 스틸 사진 등의 명백한 요소들을 더 광범위한 패턴의 추론으로 통합할 수 없는 사람의 경우로 설명할 수 있다.[15] 그것은 제럴드 에덜먼Gerald Edelman이 "주된 레퍼토리"[16]라고 부르는 유전적으로 결정된 작동들 때문에, 세계를 볼 때 화소로 처리되거나 할당된 것으로 보는 사람과 같다. 이러한 두뇌의 미생물학적 건축 구조는 색채, 형태, 동작 감지 같은 다른 기능적 역량과 연결되어 있고, 그들 각각은 대상의 부분적인 면에 반응한다. 이러한 분산된 부분적 특징들만이 선택되고 "재진입"하는 동안 전체로 통합된다.[17] 그러나 많은 다양한 감각 요소의 질서정연한 통합이 주관적 경험으로 바뀌는 것에 대한 설명이 없기 때문에[18] 여기에서 바인딩을 이해하는 것은 여전히 문제로 남아 있다. 시간의 제약을 받는 이런 과정 동안에 동기화된 전기 신호의 거대한 네트워크 내에서 신경 지도 만들기는 비밀스럽게 의사소통 구성 요소들이 된다. 자아의 '이야기'는 어느 정도 넓게 분배된 신호 패턴으로부터 나오게 된다. 또한 이것은 현실에서 유래한 환각의 펼치기가 기능적으로 논리 정연하게 모이는 결과에서 나온다.

필자는 매우 다른 목적을 위한 두 개의 대조적인 내부 경험이 있다는 스트로슨의 깨달음에 대해 다시 얘기하고 싶다. 발달상의 연속체로서 자신을 말하는 것과, 표면상의 인과 관계 없이 전에 무엇이 지나갔고 또는 현재 이후에 무엇이 올 것인가에 대한 단순화할 수 없는 공식적인 사실로서의 자신을 이해

하는 것, 이 둘 사이의 차이는 예술적 표현의 큰 두 가지 유형을 특징지어준다. 대충 말해 '일루전 기법'의 전략이라고 말할 수 있는 것은 의식적이나 무의식적으로 그 밖의 연결되지 않은 많은 여러 패턴을 찾거나 창조하는 추세로 보인다.

마법처럼 이음매 없는 시퀀스[v]로 모아지도록 감각 경험의 분리된 측면들을 다듬질하는 것은 시각 예술이 단지 기발한 "사기 시스템"이라고 오랫동안 피소되어온 주요한 이유 가운데 하나이다.[19] 그러나 거기에 유창하게 모방적이지 않은 또 다른 공경할 만한 구상주의적인 전략이 있다. 정교한 상징과 삼위일체 엠블럼[20]의 공경할 만한 전통을 고려해보자. 모자이크 같거나 수정같이 압축된 형태들은 아주 다루기 어려운 부분들을 다루고 있다. 이러한 감각의 인타르시아는 파멸로 붕괴되는 듣기 좋은 화합, 완성된 작품으로 스케치를 변경하는 솜씨 좋은 혼합, 이 둘 다에 일제히 저항한다. 더 나아가, 이런 관심을 끄는 상감 장식은 과팽창된 에드먼드 버크Edmund Burke적 숭고함의 뒷면들이다. 도널드 데이비Donald Davie가 강력한 존슨Dr. Johnson[vi]에 대해 말한 것처럼, 거기에서 감당 능력을 넘어선 마음은 "자신의 잠재적 파괴 성향의 힘"을 알게 된다.

위를 향하는 초월적인 차원성은 숭고함을 지니고, 결코 현재에 초점을 맞추지 않으며, 순간을 돌보지 않는다. 이것은 특히 칸트와 칸트 이후의 명확한 표현, 숭고함das Erhabene에서 명확히 볼 수 있다. 고양Erhebung과 교화Erbauung의 반향을 포함하는 이 숭고함이라는 용어는 공통 기반 위로 빠르게 고양된 것과 도덕적으로 교화된 고지까지 올라간 것이라는 두 가지 의미를 함축한다.[21] 그것의 계속되는 수직성과 정반대 영역의 열광하는 음의 탈락에 의해 이 통합의 공상적 스타일은 에즈라 파운드Ezra Pound의 상호관계의 쪽매붙임[vii]과 강력한 대조를 이루고 있다. 이 이미지즘 시인은 뇌문세공 같은 예술 작품뿐 아니라, "창조자가 자유롭게 던진" 것과 같은 자율적이고 변화가 많은 작품 세계를 만들어냈다.[22] 기하학의 환영처럼 이러한 눈에 띄는 시각적 경험들은 망막과 선조피질(V1 영역)과 관련되어 있는[23] 네 가지 끊임없는 형태(격자와 창살/거미줄/터널과 원뿔/소용돌이)로 통합되어 나타난다. 에

v 특정 상황의 시작부터 끝까지를 묘사하는 영상 단락 구분. 몇 개의 신(scene)이 한 시퀀스를 이룬다.

vi 영국의 시인 겸 평론가인 새뮤얼 존스Samuel Johnson를 가리킨다.

vii 나무 표면에 꽃이나 자연 형태들을 디자인하여 상감 세공을 한 것으로, 나무쪽이나 널조각을 가구 표면 등에 붙이는 세공을 말한다. 1910년대 초 이미지즘을 대표하는 미국 시인 에즈라 파운드(1885~1972)는 사물의 직접적이고 구체적인 묘사를 통해 명확한 이미지를 제시하고자, 각개의 이미지 표출에서 완전에 가까운 정확성을 주장하며 객관적으로 명료하고 견고한 이미지들을 이어붙이는 방식으로 시를 썼다.

즈라 파운드의 정교한 형태적 대칭은 고야의 환한 빛과 침울한 빛이 교차되는 벌집 패턴에서와 같이 수평적 연결에 의존하고 있다. 더 나아가 잭 카원Jack Cowan과 그의 동료들이 진행한 최근 연구에서 제안한 바와 같이, 기하학적 환영이 만들어지는 피질 메커니즘들이 가장자리와 윤곽선에 중점을 둔 탐지와 일반적으로 연결되는 순환에 밀접하게 관련되어 있다.[24] 시각적 이미지는 이와 같이 기억되는 시각적 잔상과 주의를 기울이는 초점 사이에서 이루어지는 끊임없는 반복의 결과이다.

모방 미학 또는 숭고 미학과는 달리, 수행적·존재기반적 미학에서는 독립적 자아와 독립된 환경이 세포막, 조직을 만드는 세포, 기관을 만들려고 결합하는 조직들을 형성하는 지질처럼 합쳐지며 나타난다. 또한, 서술과 서사적 확대를 포함하는 것에서 벗어나는 배치 대신에, 연상의 비약과 동기화된 반복에 의한 직접 조립으로 복잡한 구조가 생겨난다. 환상에 반하는 이런 상호 비교적인 접근은 1980년대 후반 신경 네트워크에 대한 관심이 부활하면서 시작되었고, 1990년대 유전 알고리즘의 발달과 함께 더 발전되었다. 이런 접근법은 단순한 시스템이 별개의 개체지만, 짝지어진 두 개의 환경과 상호작용함으로써 배우고 적응할 수 있다는 믿음을 발견했다. 알맞은 구성 요소들만 남겨두면, 그것들은 처음부터 끝까지 질서 있는 구조로 스스로 구조화할 것이다.[25] 가장 흔하지 않은 병치에서, 흔히 초기 충격 후 이전에 지나간 것만큼 자연스럽고 안정적으로 보이는 전적으로 예측할 수 없는 결론이 떠오른다.

20세기 내내, 많은 예술가들은 그들이 만든 예술 작품의 자율성에 대해 논의했다. 시스템 예술과 절차적 예술뿐 아니라, 러시아 구성주의가 드리운 긴 그림자 '기계 예술', 개념주의의 과정적 특성, 미니멀리즘의 영역 또는 주위의 관심, 이 모든 것이 자동 생산적 자연발생 활동일 뿐 아니라, 자유롭고 무작위적이기까지 한 조합론을 통해 야기되는 변화와 발생이라는 사실을 알 수 있다. 그 이전에는 다른 예술가들이 거의 사용하지 않은 어두운 구석을 발견한 댄 플래빈Dan Flavin을 보자.[26] 그는 동굴 같은 각진 곳에 8피트의 고정대를 세우거나 형광등을 삼각형의 반그림자 쪽으로 기대게 하거나 색채 그리드를 첨가하여, 예상치 못한 색채의 터널을 전경이 드러내도록 하면서 배경의 접근할 수 없는 깊이를 드러냈다.

플래빈의 각각의 빛이 있는 수행적인 막대기들은 풍부한 영화 같은 모델에 의해 겹쳐 쓰이는 경향이 있다. 안드레아스 크라트키Andreas Kratky의 〈소프트웨어 시네마 프로젝트Software Cinema Project〉는 디제이 스푸키DJ Spooky의 리믹싱 소프트웨어 시대와 연관되어 있다. 이러한 다중프레임 서사 구조는 영화, 인간의 주관성, 그리고 커스텀 소프트웨어에 의해 행해진 가변적인 선택들이 같은 이미지 장

면과 스크린 레이아웃, 이야기들의 반복 없이도 끝없이 실행되는 영화를 만드는 데에 어떻게 통합되었는지 보여준다.[27] 시각, 소리, 캐릭터들의 존재조차도 실제와 영화 공간 사이를 번지는 수많은 미디어를 허락하는 다중 데이터베이스로부터 스스로 조립된다. 사와 히라키さわひらき의 서정적인 비디오 〈주거Dwelling〉(2002)는 그가 거주하는 런던 아파트의 여러 지역 스틸 사진으로 만들어진, 시선을 끄는 좀 더 전통적인 몽타주이다. 이 텅 빈 공간들은 장난감 비행기 무리에 의해 신비스럽게 활기를 띤다. 장난감 비행기들은 조용히 계속해서 부엌 테이블이나 잘린 러그, 크루즈로부터 이륙하여 공허한 복도를 통해서 쭈글쭈글한 침대 위와 윤기 나는 욕조 안에 착륙하거나 천장에 거꾸로 매달려 있다가 어떤 보이지 않는 힘에 의해 나아간다.

> 복도 위의 한 비행기가 불가해하게 동작을 하고, 앞부분을 들어 올리고 확실한 그림자를 드리우고 속도를 더하고 공기 중에 각을 잡으면서 날아오른다. 당신은 이 모든 것이 책략이라는 것을 이성적으로 알고 있다. 그러나 당신은 여전히 그것에 대해, 정말 놀랍고 어린 아이 같은 경이와 환희의 느낌으로 가득 찼다고 여기게 된다.[28]

사와 히라키의 작품은 그것이 자기 발생적으로 보이기 때문에 정확히 마음을 사로잡는 것이다. 그것은 뭔가 놀라운 18세기 작은 로봇처럼 신비롭고 수행적인 측면이 있다. 비행기들이 출입구의 균열이나 거실 '하늘'의 십자형을 통해 불가사의하게 사라지는 대신에, 기이한 기적들이 오늘날 눈에 띄게 곳곳에 있다. 점진적인 조정의 컴퓨터 사용을 통해 깨달은 인공 생명 기법은 애매성과 자율성이 지배하는 새로운 풍경을 열어주었다. 컴퓨터를 사용한 독립체들은 프로그래머조차 풀 수 없는 문제의 해결책을 찾도록 훈련되었다.[29] 혹은 나노 기술, 우주생물학과 미생물학의 도움으로 우리가 얼마나 세상의 많은 대상들 중 하나에 지나지 않는 탄소 자체를 경계해왔는지 생각해보자. 이 공유된 세상은 세포의 마이크로프로세서로부터 기이한 2미터 관벌레tube worm, 눈이 없는 게, 부식성 심해열수 작용 통기구 주위에서 번성하는 초록색 유황 박테리아 같은 극한미생물에 이르는 많은 것들로 구성되어 있다.[30]

이런 교락交絡 상태를 고려할 때, 정신적 표현의 본성을 정의하는 것이 인지과학자, 신경생리학자, 심리학자들의 중심 쟁점으로 떠오르는 것은 우연한 일은 아니다. 우리가 보는 것 - 윤곽선, 방향, 색채, 질감, 운동과 함께 직접적으로 우리에게 보이는, 변화를 줄 수 있는 겉모습들 - 에 관한 수수께끼가 대략적 표현으로 모아지고, 거기에 우리가 거의 시각적으로는 알지 못하는 3차원적 표상으로 뇌에 의해

가공된다. 이것들은 프랜시스 크릭Francis Crick과 크리스토프 코크Christof Koch가 "오늘날 신경생리학에서의 압도적인 물음"이라고 부르는 것과 직접적으로 관련되어 있다. 의식 관련 신경neural correlates of consciousness, NCC을 찾는 것은 "뉴런의 이벤트를 정신적 이벤트와 관련되는 곳으로 집어넣으려는" 것을 포함한다.[31]

이 두 경험주의자들은 윌리엄 제임스William James의 주장을 상기하는 대부분의 신경과학자들처럼 의식을 포함한 마음의 모든 측면이 물질적인 과정의 결과라고 계속해서 말하고 있다.[32] 크릭과 코크의 심리 이론에서 중심이 되는 신념(V. S. 라마찬드란V. S. Ramachandran과 세미르 제키Semir Zeki의 이론도 그러하다)은 현실이 우리에게 보이는 방식이 세상의 추상적인 측면을 부호화시킨 것에 의존한다는 것이다. 이것은 일종의 신경 플라톤주의로, 우리가 보는 것은 물리적인 자극이 감각의 뉴런에 기계적으로 작용하여 우리의 내적·정신적 표현의 우선하는 본성에 의해 결정된다. 환경 속에서 일시적인 대상과 사건을 잠깐 동안 인지하는 것으로부터, 개인적이고 원형적인 과거 경험에 의존하는 뇌는 계속해서 관람자 중심의 표현을 만들어간다. 우리가 생생하고 명확하게 보는 것은 우리가 인지적 주의를 기울이는 무엇인가로 만들어져간다. 이런 전달 이론으로부터 떠오르는 주요한 질문은 어떻게 천억 개의 뉴런으로부터 나온 어떤 일관되거나 더 광범위한 구조가 있을 수 있는가이다. 장 피에르 샹제Jean-Pierre Changeux가 우리에게 상기시켜주는 것처럼, 이러한 세포들 각각은 평균적으로 만 개의 불연속적인 접촉을 하고 있다. 그리고 "빽빽한 신경접합부synapse 숲"의 결과로 우주 안에 많은 양성자들만큼의 가능한 다수의 조합을 만들어낸다.[33]

그와는 반대로, 분산 인지는 선들, 가장자리들을 자동 연결시키는 정신적 표현을 설명할 수 없으며, 이러한 기초 요소에 대한 감각 뉴런과는 대조를 이룬다. 그러나 그것은 또한 우리가 직접적으로 세상의 증인이 되거나 세계를 바라보는 환영적 경험에서 '1인칭 관점'을 없애도록 해준다.[34] 한때 시신경은 가공 전의 감각 데이터를 뇌로 나르는 단순한 운송 수단으로 여겨졌다. 현재 우리는 시신경이 수송 중에 정보를 형성하는 것을 알고 있다. 사실상 뇌는 자신의 빛 수용체를 통해서 세상 밖으로 뛰어오르며 활발하게 광통신망 데이터를 장악한다.[35] 그 결과, 정신적 대상들(우리 머릿속에서 세계를 표상하는 감각)은 그들의 계층적 단계 통합으로 이루어지는 내부 조직뿐 아니라 물리적·사회적 환경으로부터 오는 신호들에 대한 동시적 분석의 결과로 이루어진다.

위치적으로 '광범위한 계산주의'는 유기체적 경계 너머에 있는 인지를 몰고 가는 몇몇 시스템을 유지한다. 그들은 자연 속에, 그리고 생각의 바깥에 존재한다.[36] 안토니오 다마시오Antonio Damasio와

토마스 메칭거Thomas Metzinger는 자아 모델을 구체화하거나, 또는 반대로 세계를 가상현실로 바꿈으로써 이 대조적인 내부주의-외부주의적 관점을 조화시키려는 두 가지 흥미로운 시도를 제공한다. 범신론적인 다마시오의 경우, 일관된 자아에 대한 감정은 내면의 항상성 기능을 자주적이고 전반적으로 표상하는 것에서 만들어진다. 무의식적으로 우리의 신체적 통합 감각을 유지하는 동안, 항상성 시스템은 외부 사건에 대한 우리의 감정적 반응들을 직접적으로 기록한다.

한편, 메칭거는 버클리Berkeley, 라이프니츠Leibniz와 마찬가지로, "관념론의 인간 부류"[37]에 속하고 있다. 그는 물체가 정신 외면의 실체로서 존재하지 않고 마음속의 현상만으로 존재한다고 주장한다. 그는 의식이 일루전 투사의 병발증적 부산물이라고 생각하고 있다. 그 누구도 자기 마음의 극장 안에서 중심 무대에 서 있는 사람은 없다고 생각한다. 조현병에 대한 최근의 견해와 다르지 않게,[38] 정상적인 지각, 꿈 이미지, 환상들은 주로 동일한 내적인 창조적 과정(시상피질 회로에 자리 잡고 있다)이 나타나는 것이며 감각 입력이 규제하는 정도와 관련해서만 다르게 나타난다. 메칭거는 우리가 끊임없이 세계에 대한 환각을 느낀다고 주장한다. 그러나 바깥쪽으로 흐르는 이러한 자율적으로 만들어진 시각들은 어느 순간부터 안쪽으로 흐르는 감각적 유입과 충돌할 수밖에 없다.

엄격한 부호화에 대한 불만 또는 정신적 표현에 대한 단순한 기호 처리식 관점은 또한 멀린 도널드Merlin Donald와 같은 인지심리학자들로 하여금 '스스로를 뛰어넘은 마음'이 존재한다고 주장하도록 이끈다. 이런 견해에 따르면, 수행적인 기억 체계가 환경의 여러 측면들을 포함하게 되는 것이다. 우리의 인식론적 기관은 의식이 표현 활동 내에서 생기기 때문에 작동하게 된다. 개인들은 정보의 추출과 배치를 '수행'해야만 하기 때문에 세계에 "휘말린" 대리인, 세계와 관련된 능력을 지닌 누군가를 개입시킨 주체로서 자신을 표현해낸다.[39]

뇌 과학자들이 신경 작용에 관해 통일된 견해를 가지고 있지 않음을 잘 알고 있지만, 그럼에도 필자는 그동안 발전시켜온 미학적 관점을 이용해, 규정하기 어려운 '심적 표상'의 개념과 정의를 정확히 밝히려고 노력하고 싶다. 필자는 서사-비서사 변증법과 같이 우리의 시각 시스템에 두 가지 근본적인 기능이 있음을 주장하고 싶다. 어떤 움직이는 장면 속 버클리[viii]식의 프리즘 모양 흐릿한 형체 안에서 목표 대상을 찾기 위해, 막연한 군중 속에서 가장 중요한 얼굴을 찾기 위해, 시각 시스템은 연

viii 미국의 영화감독 겸 안무가. 브로드웨이에서는 안무가 겸 연출가로 20여 편의 뮤지컬을 제작하였고, 할리우드에 진출하여 많은 뮤지컬 영화를 제작하다가 평범한 대중영화를 연출하기도 했다.

속적 패턴에서 때때로 각각 독특한 대상을 나타내는 신경의 표현으로 바뀌고, 축적된 견본에 반한 각각의 표현을 시험한다. 그러나 이것 또한 동시적으로 흐르는 모든 대상의 과정 같아 보인다.[40] 혼란스럽게도 시각 시스템은 목표물의 중대한 특징을 나타내는 뉴런에 더 우호적으로 편향되었다. 마치 플래빈의 방사광이 물러가는 어둠을 파괴할 때 화이트 큐브식 갤러리의 실제 공간을 드러내고 건축 구조를 침식하는 어두운 구석 부분이 나타나는 것처럼, 목표물은 그 배경에 위장하여 숨어 있다가 나타나게 된다.

만일 우리가 시각 예술에서의 지속된 일루전과 파열된 자율성 사이의 구분뿐 아니라 스트로슨의 서사-비서사 나누기를 계속 유지한다면, 측두엽 내에서의 대상 인식 메커니즘에 대해 제대로 이야기해야 한다. 복잡한 시각적 장면 안에서 전형적으로 우리는 우리 행동과 관련된 자극에 계속 주의를 집중한다. 유도된 눈 운동의 결과는 문제가 되는 별개 대상에 시각피질 뉴런의 주의 반응을 높이게 되고, 주변의 산만한 특징들을 무시하는 것이다. 그러나 이 최종적인 최후사냥은 덩어리와 같은 특이성에 초점을 두어, 사람이 소용돌이치는 흐름으로부터 떠오르는 관련 대상의 위치를 미리 알고 있다고 가정한다. 이와 대조적으로, 우리의 깨어 있는 삶 대부분은 즉각적이거나 순조로운 식별이 아닌 몸부림치는 시각적 탐구 안에서 보내게 된다.

병렬 처리는 감정이 실린 특성(색채와 형태처럼)에 민감한 주의 집중 메커니즘에 이르는데, 이 특성은 시야 전체에 퍼져 있는 뉴런 안에 모자이크 같은 목표물의 특징을 표상함으로써 이루어진다. 뉴런은 집중하는 것과 자유로운 응시 활동, 둘 다를 동시에 하고 있다. 단일한 정신적 표현에 가해지는 자극의 연관성과 일관성은 특히 자유로운 시선 응시 활동에서 복잡하다. 생각해보자. 탐색된 대상의 기능은 산만하게 채워진 시야 전체에 흩어져 있으며 검색 시간 동안 연장된다. 이 두 가지 경우에, 공간적 주의력은 동시성을 향상시킨다. 그러나 매너리즘에서 낭만주의에 이르는 예술 운동에서처럼 대상에 대한 시각적 탐색은 관람자들에게 특별히 어려운 다른 특징들의 결합에 의해 복합적으로 정의된다. 갈등하는 자극을 함께 묶는 데에 관여하는 자동성의 '결합'은 쉽게 흘러가지 않는다. 그것 자체에 주의를 집중하는, 힘들지는 않지만 노력이 필요한 지각과 인식의 노동은 매우 독특한 평행한 구성요소를 연결된 배열로 결합시키는 데에 필수적이다.

자가 수집의 공간적 활동뿐 아니라 한데 묶은 자극의 움직이는 수행 같은 결속 개념은 J. J. 깁슨 J. J. Gibson의 행동유도성 이론을 연상시킨다. 시각 인지 이론에 대한 그의 혁명적 생태학적 접근은 직접적 시각 인지와는 다른 견해로 평가된다. 정신적 표현에 대한 우리 생각에 알맞은 것은 깁슨의 주

장이다. 깁슨은 세상을 바르게 볼 때의 감상은 운동의 시각적 조절과 관련되어 있다고 주장한다. 그것은 한 사람의 전적인 신체적·정신적 행동이 "그 사람이 지금 여기서 보고 있는 것"[41]에 기반을 두고 있다는 것이다. 깁슨은 행동주의자가 아니다. 그는 환경과 자아에 대한 동시적 자각을 주장한다. 그것은 경험적인 흐름 자체 내에서 일어나는 것에 대한 자각은 아니다. 우리는 결코 외부에 있는 유용한 정보 모두를 알 수는 없다.

그렇지만 다른 사람들이 여태껏 생각해온 바와는 달리, 깁슨은 행동유도성에 대한 직접적인 인지가 있다고 믿었다. 그의 정교한 리얼리즘은 표상-대상의 차이뿐 아니라 정신-물질의 차이도 제거하고 있다. 자기 인식과 주변 대상에 대한 생생한 시각적 인식은 많은 뉴런이 분배된 대상에 대한 코크와 크릭의 모듈성 표현과도 다르며, 메칭거의 세계에서의 꿈꾸기와도 다르다. 다음으로 다룰 내용은 살아 있는 관찰자에 의한 연합체의 심신 수행이다. 내가 제안한 바와 같이 이것은 두 가지 예술적 양식의 형태를 가진다. 눈과 시야의 보이지 않는 부분을 무시하거나 '채워 넣는' 일관성 있는 서사와, 중심와의 관심을 명령하는 대상의 딱딱한 모서리와 윤곽선에 집중하는 것이 그것이다.

필자는 이 글이 정신적 대상과 정신적 표현 개념을 변형시키는 지각 일반론에 대한 연구를 명확히 해주었기를 희망한다. 인지의 일관성에 대한 신경생리학적 질문 - 우리의 뇌가 모든 대상을 인식하기 위해 신경적 동시성을 내는 큰 특징들을 어떻게 묶어내는가 - 은 또한 표현적 일관성에 관한 질문이기도 하다. 아리스토텔레스가 일관성 있는 이미지로 다기관을 통합하는 방법을 주로 정의해왔기 때문에 미학적 표현, 정신적 표현은 동시대 뇌 과학자들의 손에서 더욱 복잡하고 규정하기 어려우며 비모방적인 건축 행위가 되었다. 그것은 나빠진 세계의 냉담한 특이함을 지닌 자각을 쓸고 가는 우리의 능력이 있는 중간지대에서 작용한다. 필자는 또 다른 문제를 제기하며 결론을 내리고 싶다. 과학적·문화적 생산의 모든 영역에서 희미한 것, 막연함, 애매모호함, 다의성, 불확실성을 시각화하는 방법들을 찾는 것은 우리 시대의 주요 쟁점 한가운데에 놓여 있다고 나는 믿는다. 19세기 말에 나온 양자역학은 초현미경적인 영역에서의 미생물의 기이하고 반직관적인 행동에 우리로 하여금 익숙해지게 만들었다. 양자 이론은 고체가 파동이라고 가정함으로써 고체의 기반을 약화할 뿐 아니라 고체의 위치와 운동에 불확실성을 집어넣었고, 이렇듯 우리는 한 가지 특성에 대한 지식을 얻으면 다른 특성에 대한 지식은 잃게 된다.[42]

양자 모델은 또한 우리 시대의 주된 요소인 정보를 모호하게 만든다. 우리가 정보를 이미지, 책

안에, 실리콘 위에, 원자 무리에 새겨진 양자 '큐비트qubit'[ix] 안에[43] 축적된 것으로 생각하더라도—그리고 오랫동안 또는 순식간에 처리하는 것으로 생각하더라도—이러한 다수의 플랫폼은 우리로 하여금 데이터의 한계, 불안정성, 오류 가능성, 가장 강력하게 말해서 모호함을 더 강하게 인식하도록 해줄 뿐이다. 불확실성의 연합적 서사가 양자 물체들로 하여금 역설적으로 두 가지 상호배타적이고 검증할 수 없는 행동을 동시에 하도록 허용한다는 것을 기억하자. 이런 흐려진 생략은 거시적 차원으로 나아갔다.

시뮬레이션, 모핑morphing,[x] 클로닝cloning[xi]과 리믹싱의 정보 기술 시대에, 실증적인 것에서 합성적인 것을 분리하고, 손대지 않은 기질基質에서 인공적인 정도를 분리하는 것은 어렵다. 두드러진 행동과 사건을 인위적으로 통합한 설명으로서의 서사가 예술사로부터 인류학, 법학, 문학 연구에 이르기까지 모든 것에서 주된 '주제topos'가 된다는 것이 놀랍지는 않다.[44] 그러나 이질적이고 기이한 것들을 일관성 있는 것으로 압축하는 이러한 과정은 인간의 인지를 구성하는 복잡한 기능의 한 부분에 해당한다. 심적 표상을 이루는 상호 관계의 그물망을 이해하는 것은 다봉형多峰形 정보 시대의 합체적 측면뿐 아니라 분리된 자율성 모두를 현명하게 다루는 데에 필수적인 것이라고 할 수 있다.

<div align="right">번역·이나리</div>

ix 물리량의 최소 단위인 양자(quantum) 정보의 단위.

x 한 이미지가 다른 이미지로 합성·변형되는 과정으로, 컴퓨터 그래픽에서는 '본래의 형태를 변형시키는 기술'을 뜻한다.

xi 양친과 같은 유전자 조성을 가진 개체를 얻는 기술.

주석

1. Galen Strawson, "A Fallacy of Our Age," *Times Literary Supplement*, 15 October 2004, 12.

2. Greg Miller, "What Is the Biological Basis of Consciousness?," *Science* 309 (1 July 2005), 79.

3. "Preserving Memories," *Science* (Editor's Choice) 309 (15 July 2005), 361.

4. Greg Miller, "How Are Memories Stored and Retrieved?," *Science* 309 (1 July 2005), 92.

5. Elizabeth Pennisi, "How Did Cooperative Behavior Evolve?," *Science* 309 (1 July 2005), 93.

6. Richard W.Burkhardt, Jr., *Patterns of Behavior: Konrad Lorenz, Niko Tinbergen, and the Founding of Ethology* (Chicago and London: University of Chicago Press, 2005).

7. 낭만주의자들의 영감에 대비되는 즉흥성의 중요성에 관해서는 다음의 훌륭한 글을 참조하라. Angela Esterhammer, "The Cosmopolitan Improvisatore: Spontaneity and Performance in Romantic Poetics," *European Romantic Review* 16 (April 2005), 161.

8. Barbara Maria Stafford, "From 'Brilliant Ideas' to 'Fitful Thoughts':Conjecturing the Unseen in Late Eighteenth-Century Art," *Zeitschrift fur Kunstgeschichte*, Sonderduck 48 (no.1, 1985), 329-363 참조.

9. Sandra Blakeslee. "What Other People Say May Change What You See," *New York Times*, 28 June 2005, D3를 참조하라. 이 글은 사회적 순응에 대한 흥미로운 연구로서, 낭만주의 반대그룹이 취하는 입장의 감정적 어려움을 이해하는 데에 도움을 줄 수 있다고 생각한다.

10. Warren Neidich, *Blow-Up: Photography, Cinema, and the Brain* (New York: Distributed Art Publishers, 2005), 21.

11. Neil Gaiman, "Remix Planet," *Wierd* (July 2005),116.

12. Barbara Maria Stafford, "To Collage of E-Collage?," Harvard Design Magazine, special issue: Representations/Misrepresentations (fall 1998), 34-36.

13. William Gibson, "God's Little Toys. Confessions of a Cut & Paste Artist," *Wired* (July 2005), 118.

14. Esterhammer, "The Cosmopolitan Improvisatore," 158.

15. Ingrid Wickelgren, "Autistic Brains Out of Synch?," *Science* (24 June 2005), 1856.

16. Gerald Edelman, *Neural Darwinism* (New York: Basic Books, 1987), 106.

17. Gerald Edelman, *Remembered Present* (New York: Basic Books, 1994).

18. Jonathan C. W. Edwards, "Is Consciousness Only a Property of Individual Cells?." *Journal of Consciousness Studies* 12 (nos.4-4, 2005Z), 60.

19. Barbara Maria Stafford, *Artful Science: Enlightenment Entertainment and the Eclipse of Visual Education* (Cambridge, Mass.: MIT Press, 1994; 1996), 73ff. 이러한 속임의 수사법에서 광학기술이 맡은 역할에 대한 것은 다음의 글을 참조하라. Barbara Maria Stafford, "Revealing Technologies/Magical Domains," in Barbara Maria Stafford and Frances Terpak, *Devices of Wonder: From the World in a Box to Images on a Screen*, exh. cat. (Los Angeles:

Getty Research Center, 2001), esp. 47-78.

20. See my essay, "Compressed Forms: The Symbolic Compound as Emblem of Neural Correlation," in *Proceedings of the International Congress on Emblems* (forthcoming).

21. Iain Boyd White, "The Expressionist Sublime," in *Expressionist Utopias: Paradise, Metropolis, Architectural Fantasy*, exh. cat., ed. Timothy O. Benson (Los Angeles: Los Angeles County Museum of Art, 2005), 123.

22. Clive Wilmer, "Song and Stone: Donald Davie Reappraised," *Times Literary Supplement*, 6 May 2005, 12.

23. Paul C. Bressloff, Jack D. Cowan, Martin Golubitsky, Peter J. Thomas, and Matthew C. Wiener, "Geometric Visual Hallucinations, Euclidean Symmetry and the Functional Architecture of the Striate Cortex," *Philosophical Transactions of the Royal Society of London* 356 (2000), 299-330. 이러한 참고문헌을 제공한 잭 카원에게 감사한다.

24. Ibid., 324.

25. Robert F. Service, "How Far Can We Push Chemical Self-Assembly?," *Science* 309 (1 July 2005), 95.

26. Tiffany Bell, "Fluorescent Light as Art," in *Dan Flavin: The Complete Lights 1961-1996*, exh. cat., ed. Michael Govan and Tiffany Bell (New Haven and London: Yale University Press, 2005), 77.

27. Andreas Kratky, *Soft Cinema: Navigating the Database*, DVD (Cambridge, Mass.: MIT Press, 2005). On the cinematic language of new media, see Lev Manovich, *The Language of New Media* (Cambridge, Mass.: MIT Press, 2001).

28. Gregory Volk, *Hiraki Sawa: Hammer Projects* (Los Angeles: Hammer Museum, 2005), brochure.

29. 영국 마거릿 보든의 책임하에 2005년 5월부터 3년간 진행된 연구 프로젝트, "컴퓨터의 지능, 창조성과 인지 : 종합적인 조사 Computational Intelligence, Creativity, and Cognition: A Multidisciplinary Investigation"를 보라. 더 많은 정보를 원하면 paul@paul-brown.com으로 연락하라.

30. John Bohannon, "Microbe May Push Photosynthesis into Deep Water," *Science* 308 (24 June 2005), 1855.

31. Jean-Pierre Changeux and Paul Ricoeur, *What Makes Us Think?* (Princeton: Princeton University Press, 2000), 44.

32. Francis Crick and Christof Koch, "The Problem of Consciousness," *Scientific American* 10 (2002), 11.

33. Changeux, *What Makes Us Think?*, 78.

34. Thomas W. Clark, "Killing the Observer," *Journal of Consciousness Studies* 12 (nos.4-5, 2005), 45.

35. William Illsey Atkinson, *Nanocosm: Nanotechnology and the Big Changes Coming from the Inconceivably Small* (New York: AMACOM, 2003), 143.

36. Robert A. Wilson, *Boundaries of the Mind: The Individual in the Fragile Sciences* (Cambridge: Cambridge University Press. 2004), 165.

37. Darren H. Hibbs, "Who's an Idealist?," *Review of Metaphysics* 58 (March 2005), 567.

38. Ralf Peter Behrendt and Claire Young, "Hallucinations in Schizophrenia, Sensory Impairment, and Brain Disease: A Unifying Model," *Behavioral and Brain Sciences* 27 (December 2004), 771-772

39. Wilson, *Boundaries of the Mind*, 184-188.

40. Narcisse P. Bichot, Andrew F. Rossi, and Robert Desimone, "Parallel and Serial Neural Mechanisms for Visual Search in Macaque Area V4," *Science* 308 (22 April 2005), 529-534.

41. See the excellent analysis of Gibson's complex theory by Thomas Natsoulas, " 'To See Things Is to Perceive What They Afford': James J. Gibson's Concept of Affordance," *Journal of Mind and Behavior* 25 (fall 2004), 323-348.

42. Charles Seife, "Do Deeper Principles Underlie Quantum Uncertainty and Non-locality?," *Science* 309 (1 July 2005), 98.

43. Charles Seife, "Teaching Qubits New Tricks," *Science* 309 (8 July 2005) 238.

44. 통합된 모더니즘의 건축학적 서사에 대한 무조건적인 저해는 새라 윌리엄스 골드하겐이 쓴 다음의 탁월한 논문에서 비평되었다. Sarah Williams Goldhagen, "Something to Talk About: Modernism, Discourse, Style," *Journal of the Society of Architectural Historians* 64 (June 2005), esp. 150-151.

지은이 소개

루돌프 아른하임Rudolf Arnheim: 하버드대학 예술심리학 명예교수. 저서로 *Film als Kunst* (1932), *Art and Visual Perception: A Psychology of the Creative Eye* (1974), *The Dynamics of Architectural Form* (1977), *The Split and the Structure: Twenty-Eight Essays* (1996) 등이 있다.

안드레아스 브뢰크만Andreas Broeckmann: 베를린 거주. 2000년 가을부터 베를린의 예술과 디지털 문화 페스티벌인 '트랜스미디알레'에서 아티스트 디렉터를 맡고 있다. 3만 5,000명의 관람객이 찾는 트랜스미디알레는 유럽에서 미디어아트에 관해 소개하고 논의하는 중요한 행사 중 하나이다. 페스티벌은 미디어아트에 대한 이해와 그것의 최신 발전상에 관한 최근의 논쟁들(전자 음악, 소프트웨어 아트, 위치 기반 미디어를 포함한다)에 특별한 관심을 두고 있다. 브뢰크만은 독일과 영국에서 미술사, 사회학, 미디어 스터디를 공부했다. 1995~2000년에는 로테르담에 있는 조직 V2_언스테이블 미디어 연구소에서 프로젝트 매니저로 일했다. 그는 공동으로 스펙터Spectre 메일링 목록을 유지하면서, 베를린에 근거를 둔 미디어 단체 '마이크로mikro'와 미디어 센터 네트워크인 '유럽문화기간European Cultural Backbone'의 회원이다. 대학, 큐레이터 프로젝트, 강연 등에서 미디어아트, 디지털 문화, 기계 관련 미학을 다루고 있다. http://www.transmediale.de/, http://www.v2.nl/abroeck를 보라.

론 버넷Ron Burnett: 에밀리카예술대학 총장, *How Images Think* (2004, 2005)의 저자로, 맥길대학교 커뮤니케이션대학원 프로그램 디렉터를 역임했다. 캐나다와 캐나다인에 대한 공헌을 인정받아 다이아몬드 주빌

리 메달을 수상했고, 2005년 '캐나다 올해의 교육자'로 선정된 바 있다. 캐나다왕립예술아카데미RCA의 회원이고, 요크대학교 필름·비디오학과 대학원 겸임교수이며, 벤구리온대학교의 부르다 스콜라Burda Scholar, 오타고대학교 윌리엄 에번스 펠로William Evans Fellow에 선정되었다. *Cultures of Vision: Images, Media and the Imaginary* (1995)의 저자이며, *Explorations in Film Theory* (1991)의 편집자이다. 버넷은 BCNet 운영위원회 위원이며 밴쿠버 뉴미디어 혁신 센터의 설립자 중 한 사람이다.

에드몽 쿠쇼Edmond Couchot: 미학과 비주얼 아트 분야 박사. 1982년부터 2000년까지 파리8대학 이미지 아트·테크놀로지학과 학과장을 지냈고 동 대학교 디지털 이미지·가상현실 센터에서 이론적이고 실천적인 연구를 계속하고 있다. 이론가로서 그는 예술과 테크놀로지 간 관계에, 특히 비주얼 아트와 데이터 프로세싱 기술에 관심이 많다. 그는 이 주제로 백여 편의 논문과 *Image: De l'opique au numérique* (1988), *La Technologie dans l'art: De la photographie à la réalité virtuelle* (1998, 포르투갈어로 번역됨), *L'art numérique* (2003-2005, 노버트 힐레어Norbert Hillair 공저) 등 세 권의 책을 썼다. 비주얼 아티스트로서 그는 1960년대 중반에 관객 참여를 요하는 사이버네틱 장치를 만들었다. 그는 훗날 그의 연구를 디지털 상호작용 작업으로 확장하고, 20여 개 국제전에 관여했다.

션 큐빗Sean Cubitt: 뉴질랜드 와이카토대학교의 스크린·미디어 연구 분야 교수이다. 그전에는 리버풀의 존무어스대학교에서 미디어아트 교수를 지냈다. 저서로 *Timeshift: On Video Culture* (1991), *Videography: Video Media as Art and Culture* (1993), *Digital Aesthetics* (1998), *Simulation and Social Theory* (2001), *The Cinema Effect* (2004), *EcoMedia* (2005)가 있고, *Aliens R Us: Postcolonial Science Fiction with Ziauddin Sardar* (2002), *The Third Text Reader* (2002)를 라시드 아라인Rasheed Araeen과 지아우딘 사르다르Ziauddin Sardar와 공동 편집했다. 현대 예술, 문화, 미디어에 관하여 에세이, 논문, 신문 기고 등을 포함한 300편 이상의 글을 썼다. *Screen, Third Text, International Journal of Cultural Studies, Journal of Visual Communication, Leonardo Digital Reviews, Iowa Web Review, Cultural Politics, fibreculture journal, International Journal of Media and Cultural Politics, Public, Vectors* 등의 편집진인 그는 네 개 대륙에서 가르치고 강연하고 있으며 그의 작업은 남북 아메리카, 유럽, 아시아, 오세아니아 등에서 유럽의 언어들 외에도 히브리어, 아랍어, 한국어, 일본어로 출판되었다. 그는 또한 비디오와 뉴미디어 전시, 교육용 프로그램, 웹 시 등을 기획했다. 최근에는 MIT 출판사에서 광光 테크놀로지에 관한 책을 작업하고 있다.

디터 다니엘스Dieter Daniels: 1984년 비디오날레 본Videonnale Bonn을 시작했다. 1992년부터 1994년에 ZKM

비디오 라이브러리의 책임자를 맡았고, 1993년부터 라이프치히 비주얼 아트 아카데미에서 미술사와 미디어 이론 교수로 재직하고 있다. *Duchamp und die anderen: Der Modellfall einer künstlerischen Wirkungsgeschichte in der Moderne* (1992), Media Art Interaction: The 1980s and '90s in Germany (2000), *Kunst als Senung: Von der Telegrafie zum Internet* (2003), *Vom Readymade zum Cyberspace: Kunst/Medien Interferenzen* (2003) 등 수많은 출판물을 쓰고 편집했으며, 다수의 전시(1994 Minima Media, Medienbiennal Leipzig 등)를 기획했다. 인터넷 프로젝트 mediaartnet.org의 공동편집자이며, 2006년부터는 오스트리아 린츠에 있는 루트비히 볼츠만 미디어아트연구소의 디렉터를 맡고 있기도 하다.

펠리스 프랑켈Felice Frankel: 과학 사진가. 연구과학자로 MIT의 재료 과학 및 공학 센터의 파트타임 연구실을 운영하면서, 새로운 IICInitiative in Innovative Computing의 일환으로 하버드 선임연구원을 겸하고 있다. 그녀의 가장 최근 저서인 *Envisioning Science: The Design and Craft of the Science Image*는 페이퍼백 단행본으로 출간되었다. 하버드의 화학자 조지 M. 화이트사이드George M. Whitesides와 *On the Surface of Things: Images of the Extraordinary in Science*를 공동 저술했다. 미국과학진흥회AAAS의 회원이기도 하다. 과학자, 공학자들과 공동 작업한 저널 제출물과 대중을 위한 출판물을 만들고 있다. American Scientist Magazine에 실린 프랑켈의 칼럼 "Sightings"는 과학과 공학에서 시각적 사고의 중요성을 논한다. 구겐하임 펠로십에 선정되었고 국립과학재단, 국립예술기부, 앨프리드 P. 슬론 재단, 순수예술의 선진 연구를 위한 그레이엄Graham 재단, 카미유 & 앙리 드레퓌스Camille and Henry Dreyfus 재단 기금을 받았다. 또한 지어진 풍경 및 건축 사진을 찍는 이전 작업으로 하버드 디자인 대학원의 로브Loeb 펠로십을 받았다. 프랑켈의 작업에 대한 개요는 *New York Times, New York Times, Boston Globe, Washington Post, Chronicle of Higher Education*, NPR의 *All Things Considered, Science Friday, Christian Science Monitor*를 비롯한 여러 곳에 실려 있다. 그녀가 작업한 이미지와 그래픽 표현물들은 *Nature, Science, PNAS, Wired, Newsweek, New Scientist* 등의 표지와 본문에서 만날 수 있다. web.mit.edu/felicef을 보라.

올리버 그라우Oliver Grau: 다뉴브대학교 문화연구학과 이미지학 교수이자 학장. 독일과학재단 프로젝트 〈Immersive Art〉의 수장이기도 하다. 이 프로젝트의 팀은 2000년 이래 국제 비주얼 아트 데이터베이스를 개발하고 있다. 그는 세계 각지에서 강연을 하고 다양한 상을 수상했으며 많은 글을 펴냈다. 최근 출판물로는 *Visual Art: From Illusion to Immersion* (2003), *Art and Emotions* (2005) 등이 있다. 그는 미디어아트의 역사, 몰입의 역사, 감정에 연구의 초점을 맞추고 있으며, 원격 현실, 유전 관련 예술, 인공지능 등에 관심을 보

인다. 그로는 베를린-브란덴부르크 과학아카데미의 젊은 아카데미 회원으로 선출되었다. 반프 2005의 '리프레시! 제1회 미디어아트, 과학, 기술의 역사에 관한 국제회의' 의장이기도 하다. http://www.mediaarthistory.org와 http://www.virualart.at를 보라.

에르키 후타모Erkki Huhtamo: 1958년 핀란드 헬싱키 출생. 미디어 고고학자, 교육자, 작가, 전시 기획자로 일한다. 캘리포니아대학교(LA) 디자인/미디어아트학과 미디어 역사·이론 교수이다. 미디어 고고학과 미디어아트에 관하여 광범위하게 글을 출판하고 있으며, 전 세계적으로 강연을 하고, 미디어아트 전시를 기획하며, 미디어 문화에 관한 TV 프로그램을 제작했다. 그의 최근 작업은 핍peep미디어, 스크린의 역사, 모바일 미디어의 고고학 같은 주제를 다룬다. 최근에 두 권의 책을 썼는데, 움직이는 파노라마의 역사에 관한 것과 상호작용의 고고학에 관한 책이다.

더글러스 칸Douglas Kahn: 캘리포니아 대학교(데이비스) 기술문화 연구 창립 책임자. 예술에서의 사운드의 역사와 이론, 실험음악, 청각 문화, 예술과 기술에 관한 글을 쓴다. *Wireless Imagination: Sound, Radio, and the Avant-Garde* (1992)를 공동 편집했으며, *Noise, Water, Meat: A History of Sound in the Arts* (1999)를 썼다. *Senses and Society* (Berg)와 *Leonardo Music Journal* (MIT)의 편집자이며, 최근에는 초기 컴퓨팅과 예술, 19세기부터 현재까지 전자기학의 등장과 문화에 대해 연구하고 있다.

리샤르트 W. 클루슈친스키Ryszard W. Kluszczynski, Ph.D.: 우치대학교 문화·미디어 연구 교수로, 전자미디어학과장이다. 우치미술아카데미(미술 이론, 미디어아트)와 포즈난미술아카데미(미디어아트) 교수이기도 하다. 그는 정보사회의 문제, 미디어와 커뮤니케이션 이론, 사이버문화, 멀티미디어 예술에 관하여 글을 쓴다. 또한 현대 예술이론과 대안예술(아방가르드)에 관한 주제들을 비판적으로 조사 연구한다. 1990~2001년에는 바르샤바 현대예술센터의 필름, 비디오, 멀티미디어아트 분야의 수석 큐레이터를 지낸 바 있고, 많은 국제전을 기획했다. *Information Society: Cyberculture. Multimedia Arts* (2001, 2판은 2002), *Film-Video-Multimedia: Art of the Moving Picture in the Era of Electronics* (1999, 2판은 2002), *Images at Large: Study on the History of Media Art in Poland* (1998), *Avant-Garde: Theoretical Study* (1997), *Film-Art of the Great Avant-Garde* (1990) 등을 펴냈다. http://kulturoznawstwo.uni.lodz.pl을 보라.

구사하라 마치코草原真知子, Machiko Kusahara: 미디어아트 큐레이터이며 미디어 연구 분야의 학자. 그녀의 최근 연구는 디지털 미디어와 전통 문화 간의 상관관계에 관한 것이다. 과학, 테크놀로지, 미술사 분야

를 이용해 디지털 기술의 충격과 문화적 관점에서 본 배경 등을 분석한다. 최근 출판물의 내용에는 일본 휴대전화 문화, 게임 문화, 시각 미디어 분석 등이 있다. 컴퓨터 그래픽스에서의 16개 레이저디스크를 비롯하여 예술, 테크놀로지, 문화, 역사 등의 분야에서 국제적으로 책을 펴냈으며, *Art@Science, The Robot in the Garden* 등의 공저가 있다. 넷아트, 가상현실 등의 분야에서 다른 이들과 협업한 내용은 시그라프에서 볼 수 있다. 1985년 이후로 디지털아트 전시를 국제적으로 기획해왔으며, 도쿄 사진미술관과 ICC 설립에 관여했다. 구사하라는 또한 시그라프, 아르스 일렉트로니카, LIFE, 일본 미디어아트 페스티벌 등 국제전의 심사위원을 맡고 있다. 2004년 이후로 동료 예술가, 연구자들과 함께 디바이스 아트 프로젝트Device Art Project에 관여하고 있는데, 이 프로젝트는 일본 과학기술진흥기구에서 5년 기금을 받았다. 구사하라는 도쿄 대학교에서 공학 박사학위를 받았다. 현재는 와세다 대학교에서 교수로, UCLA에서 방문교수로 재직하고 있다.

티모시 르누아르Timoty Lenoir: 듀크대학교의 '킴벌리 J. 젠킨스 체어 포 뉴테크놀로지스 인 소사이어티 Kimberly J. Jenkins Chair for New Technologies in Society'를 맡고 있다. 19세기부터 현재까지 바이오메디컬 분야의 역사에 대한 몇 권의 책과 논문을 출판했으며, 최근에는 1960년대 초부터 현재까지의 바이오메디컬 연구에 컴퓨터를 사용하는 문제에 관한 연구에 몰두하고 있는데, 특히 컴퓨터 그래픽스, 의료 시각화 기술의 개발을 비롯하여 가상현실의 개발, 가상현실을 외과 수술이나 다른 영역에서 적용하는 방법의 개발 등에 관해서다. 르누아르는 또한 실리콘밸리의 역사에 관한 아카이브를 비롯해 여러 프로젝트를 위한 온라인 디지털 라이브러리 구축에도 열중해왔다. 최근에 진행하는 두 가지 프로젝트로는 생물 정보학의 역사를 기록한 웹 다큐멘터리 프로젝트, 상호작용 시뮬레이션과 비디오게임의 역사를 담은 '하우 데이 갓 게임How They Got Game' 프로젝트가 있다. 이 프로젝트를 위해 르누아르는 상호작용 웹 기반 협업을 위한 소프트웨어 툴을 개발해왔다.

레프 마노비치Lev Manovich: http://www.manovich.net. 캘리포니아 대학교(샌디에이고) 비주얼아트학과 교수. 뉴미디어 아트와 이론, 비평을 가르친다. 출판물로 *DVD Soft Cinema: Navigation the Database*와 저서 *The Language of New Media* 외에도 뉴미디어 미학, 이론, 역사에 관한 80편 이상의 논문이 있다.

W. J. T. 미첼W. J. T. Mitchell: 시카고대학교 영어·미술사 교수이자, *Critical Inquiry* 편집인. "Iconoloy" (1986), "Picture Theory"(1994), *The Last Dinosaur Book* (1998) 등의 출판물이 있으며, 가장 최근 저서로는 *What Do Pictures Want?*가 있다. http://humanities.uchicago.edu/faculty/mitchell/home.htm/, http://www.chicagoschoolmediatheory.net/home.htm/, http://www.uchicago.edu/research/jnl-crit-inq/main.html/을 보라.

구나란 나다라잔Gunalan Nadarajan: 미술이론가이자 큐레이터로, 현재 펜실베이니아주립대학교 미술·건축대학 대학원 부학장이다. 출판물로는 저서 *Ambulations* (2000)와 현대 미술, 철학, 뉴미디어 아트, 건축에 관한 수편의 논문과 카탈로그 글이 있다. 《180kg》(족자카르타, 2002), 《Negotiating Spaces》(오클랜드, 2004) 등 국제적인 전시들을 기획했고, 《Documenta XI》(카셀), 《미디어시티 2002》(서울) 전시에서도 큐레이터로 일했다. ISEAInter Society for the Electronic Arts의 이사회의 일원이며, 영국 RSARoyal Society of the Arts의 펠로로 선정되었다.

크리스티안 폴Christian Paul: 휘트니미술관 뉴미디어 아트 부기획자이며, 디지털 아트를 중심으로 하는 단체 인텔리전트 에이전트를 이끌고 있다. 뉴미디어 아트에 관한 많은 글을 쓰고 있으며, 저서 Digital Art는 2003년 7월에 출간되었다. 뉴욕 시간예술학교SVA 컴퓨터아트학과 석사과정과 로드아일랜드미술대학 RISD 디지털미디어학과에서 가르치고 있으며, 예술과 테크놀로지에 관하여 국제적으로 강연하고 있다. 휘트니미술관에서 2002년 휘트니비엔날레를 위한 넷아트를 선정한 《Data Dynamics》(2001)전을 큐레이팅하고, 아트포트를 위한 온라인 전시 《CODeDOC》(2002)도 기획했다. 아트포트는 그녀가 책임진 휘트니미술관의 인터넷 아트 온라인 포털이다. 다른 기획 작업으로는 《The Passage of Mirage》(첼시미술관, 2004), 《Evident Traces》(사이버아트페스티벌 빌바오, 2004), 《eVolution-the art of living systems》(아트 인터랙티브, 보스턴, 2004)가 있다.

루이즈 푸아상Louise Poissant: 철학박사. 퀘벡대학교 몬트리올캠퍼스 교양학부장. 1989년부터 대학의 미디어아트 연구 그룹을, 2001년부터 CIAMCentre interuniversitaire des arts médiatiques를 이끌고 있다. 뉴미디어 아트 분야에서 많은 글을 발표했는데, 캐나다, 프랑스, 미국의 다양한 정기간행물에 게재되었다. 그녀는 프랑스어로 퀘벡대학교 출판부에서 출판하는 뉴미디어 아트 사전의 저술과 번역을 감독하며, 영어로 MIT 출판부가 펴내는 *Leonardo Journal*의 섹션들을 감독한다. 온라인 버전은 http://www.dictionnaireGram.org/에서 이용할 수 있다. 푸아상은 온타리오 TV와 TÉLUQ가 협업하여 제작한, 뉴미디어 아트에 관한 TV 시리즈 원고를 공동 집필했으며, 몬트리올현대미술관MACM과는 비디오 초상 시리즈를 공동 작업했다. 그녀의 최근 연구는 예술과 바이오테크놀로지에 관한 것과 퍼포밍 아트에 사용되는 새로운 기술들에 관한 것이다.

에드워드 A. 쉔켄Edward A. Shanken: 사바나미술디자인대학교 미술사·미디어 이론 교수. 로이 애스콧의 에세이 모음 *Telematic Embrace: Visionary Theories of Art, Technology, and Consciousness* (2003)를 편집했다. 그의 글 "Art in the Information Age: Technology and Conceptual Art"는 2004년 레오나르도 어워드에서 영광스

럽게 언급된 바 있다. 그는 최근에 *Leonardo*를 위한 특별한 시리즈를 편집했는데, '산업과 학문에서의 예술가: 간학제적인 협동 연구'에 관한 시리즈였다. 쉔켄은 듀크에서 2001년 미술사로 박사학위를 받았고 1990년 예일에서 M.B.A를 취득했다. 국립예술기금과 미국 학술단체협의회에서 펠로십을 받았다. REFRESH 컨퍼런스, 저널 *Technoetic Arts*, 레오나르도 파이오니어Leonardo Pioneers 프로젝트와 패스브레이커Pathbreakers 프로젝트를 고문으로서 돕고 있으며, 레오나르도교육포럼의 부의장이다.

바버라 마리아 스태퍼드Barbara Maria Stafford: 모더니즘 초기부터 현대 시대까지의 비주얼 아트와 과학의 교차 지점에서 연구를 진행하고 있다. 특히 시각화 전략과 시간 관련 기술들에 초점을 맞춘다. 시각성과 인식적 전환을 다룬 책을 마무리하는 중이다.

페터 바이벨Peter Weibel: 1984년에 빈응용미술대학교 시각미디어아트 교수가 되었다. 1984년부터 1989년에 뉴욕주립대학교(버팔로) 미디어연구센터 비디오·디지털 아트 조교수를 지냈다. 1989년 프랑크푸르트 국립학교 슈테델슐레Städelschule에 뉴미디어 인스티튜트를 설립했다. 1986년부터 1995년 기간에는 린츠에 있는 아르스 일렉트로니카에서 예술 컨설턴트로, 후에는 예술 감독으로 재직했다. 1993년부터 1998년에는 그라츠신미술관에서 큐레이터로 일했다. 1999년 이후로는 칼스루에 예술·미디어센터ZKM의 회장이자 CEO를 맡고 있다.

옮긴이의 말

우리는 포스트 미디어 혹은 포스트 디지털 시대로 기술되는 21세기에 살고 있다. 미디어는 이제 우리가 세상을 경험하고 상호작용하며, 확장된 우리 몸의 감각들을 사용하는 데에 불가분의 관계에 있다. 미디어를 반영하는 미디어아트 역시 단순히 미디어 장치를 작동시키는 작업이 아니라, 인간사에 도입된 새로운 규모, 속도, 패턴의 변화를 탐구하기 위해 미디어를 가지고 개입하는 것이다. 따라서 동시대 예술계는 사회·문화·제도를 재형성하며 등장한 이 새로운 예술 형태에 대해 새롭게 논의·평가하며 수용해야 하는 상황에 처해 있다.

『미디어아트의 역사』는 우리 문화에서 점차 증가하는 미디어아트의 중요성을 인식하며 최초로 학제 및 다문화 문맥의 예술사적 측면에서 미디어아트의 역사를 다룬 저서이다. 미디어아트 분야에서 가장 유명한 연구자들의 글을 모은 이 앤솔러지는 예술, 과학, 기술의 상호영향과 상호작용을 탐색·요약하고 동시대 예술의 범주 내에서 새로운 예술의 위상을 평가한다. 다양한 미디어의 기술적 혁신의 영향과 더불어 예술, 과학, 문화적 문맥에서 미디어아트를 고찰함으로써 미디어 경험의 역사를 살펴보는 단초를 마련할 것이다. 그 주요 내용은 최근 수십 년 동안의 미디어아트와 동시대 예술 형식을 포함한 예술의 역사를 고찰하고, 과학과 예술의 관계 안에서 상호작용적인 이미지 세계의 미학적 가능성을 탐색하며, 사운드의 역할, 동시대 과학이론과 과학적 가시화뿐만 아니라 기계와 프로젝션, 가시성, 자동화, 신경망, 심적 표상의 기능, 그 외에도 미디어아트 역사의 공동연구와 대중문화 주제를 포함한다.

이 책을 엮은 올리버 그라우는 미디어아트의 기반 학문의 토대를 마련한 반프 회의에서 의장을 맡았으며, 저자들 대부분은 지난 수십 년간 미래 연구 분야로 정립하기 위해 연구자 관계망을 구축해온 전문가들이다. 스물두 장으로 구성된 앤솔러지의 I부 "기원"에서는 미디어아트 발전에 기여한 역사적 사례들을 소개하고, II부 "기계-미디어-전시"에서는 주요 용어들을 비판적으로 재검토하며, III부 "팝과 과학의 만남"에서는 1960년대 이후 예술 생산물과 소비 생산물 사이, 그리고 생산자와 수신자 사이의 구분이 모호해지는 뉴미디어의 문화적 맥락을 정하는 구체적 형태를 연구한다. 마지막 IV부 "이미지 사이언스"에서는 이미지에 대한 미학적 수용과 반응을 고찰하며, 시각 우월주의의 감각을 넘어서 다감각적 경험으로 확장되는 상호작용하는 확장된 이미지 과학의 새로운 관점을 제시한다.

퓨즈아트프로젝트는 미디어아트를 예술, 과학, 기술의 접점에서 이해하는 데에 도움이 되고자 『뉴미디어 아트, 매체를 넘어서』에 이어 『미디어아트의 역사』(MIT출판사, 2007)의 한글판 번역을 기획하게 되었다. 퓨즈는 미디어아트 전문 번역서의 시리즈 출간과 더불어, 미디어 철학의 역사와 이론부터 살펴보는 미

디어아트 아카데미도 진행하고 있다. 시청각 미디어의 점진적 역사를 포괄적이고 다양한 관점으로 분석·평가하며 학제 간 전문가들의 견해를 모은 이 앤솔러지를 한국판으로 번역 출간하는 일은 분명 의미 있는 작업이다. 옮긴이들 역시 이 분야의 전문가들로서, 대학원에서 현대미술사와 시각예술 분야에서 이론을 전공했으며 대부분 미술계 현장과 이론 분야에서 활발히 활동하고 있다.

『미디어아트의 역사』 한국판은 22개의 장에 달려 있는 주석 외에도, 각 장의 내용 이해를 돕고자, 용어 설명이 추가로 필요한 부분은 옮긴이 주를 달았으며 각 장에 해당하는 키워드들을 모아 찾아보기를 만들었다. 각자의 분야에서 활동하는 여러 사람들이 공동 번역하는 작업은 결코 만만치 않았다. 그래도 번역자들은 가능한 한 용어정리를 공유하며 용어의 통일성을 지키려고 했으며, 원저자가 다른 각 장의 맥락에서 가장 적합한 번역어를 찾으려고 애썼다. 기획한 퓨즈에서 전체 내용을 읽으면서 장들마다 조율이 필요한 용어들은 교정부와 함께 여러 차례 수정 작업을 거쳤다. 그럼에도 부족한 부분들과 수정 보완할 사항은 발견될 것인데, 차후 반영하여 고칠 수 있기를 바란다.

『미디어아트의 역사』 한국판은 경기문화재단에서 번역지원기금을 받아 출판하게 되었으며, 이 책이 출간되기까지 애써주신 출판사 관계자분들께 감사드린다. 무엇보다 바쁜 일정에도 번역에 참여해준 번역자들에게 진정 감사의 마음을 전한다. 퓨즈아트프로젝트가 인쇄 전 단계인 교정과 디자인 과정을 완수해야 하는 상황에서, 꼼꼼한 교정, 교열과 더불어 조언을 아끼지 않았던 이영호님과 거듭되는 수정에도 끝까지 정성껏 디자인 편집을 진행해준 김민화님께 진심으로 고마운 마음을 전한다. 이렇듯 여러 사람의 협업으로 퓨즈는 『미디어아트의 역사』를 퓨즈미디어아트총서 두 번째 책으로 독자들께 선보인다.

2019년 겨울

기 획 │ 퓨즈아트프로젝트
옮긴이 │ 주경란, 주은정, 안경화, 김정연, 이정실, 이은주, 황유진, 유승민, 김미라, 이나리,
 고동연, 박영란, 송연승

옮긴이 소개

주경란

이화여자대학교 철학과를 졸업하고, 동 대학원 미술사학과와 미국 보스턴대학교 예술행정학과에서 석사학위, 뉴욕 소더비에서 동시대 미술이론 전공으로 포스트 석사학위를 취득한 후, 이화여자대학교 대학원 조형예술학과에서 『자크 라캉의 '대상a로서의 응시'에 관한 연구』(2016)로 박사학위를 받았다. 미술잡지 『가나아트』 기자, 우리미술연구소 학예실장을 역임했고, 중앙대학교와 동국대학교 대학원에 출강했다. 현재 가천대학교 객원교수이자 퓨즈아트프로젝트의 대표로, 매체 철학과 미디어아트에 관심을 두고 미디어아트 관련 출판물 시리즈와 아카데미, 전시를 기획하고 있다. 옮긴 책으로 『뉴미디어 아트, 매체를 넘어서』(칼라박스, 2018)가 있으며, 『Digital Performance』(MIT출판사)를 공동 번역하고 있다.

주은정

이화여자대학교 정치외교학과를 졸업하고, 동 대학원 미술사학과에서 석사학위를 받았다. 다수의 갤러리와 비영리 문화공간에서 전시를 기획했다. 옮긴 책으로 『다시, 그림이다: 데이비드 호크니와의 대화』(디자인하우스, 2012), 『내가, 그림이 되다: 루시안 프로이드의 초상화』(디자인하우스, 2013), 『나는 왜 정육점의 고기가 아닌가?: 프랜시스 베이컨과의 25년간의 인터뷰』(디자인하우스, 2015), 『뉴미디어 아트, 매체를 넘어서』(칼라박스, 2018) 등이 있다.

안경화

이화여자대학교 신문방송학과를 졸업하고 동 대학원 미술사학과 박사과정을 수료하였다. 월간미술, 아트선재센터, 한국문화예술위원회 아르코미술관, 경기문화재단 백남준아트센터에서 일하면서 추상미술, 공공미술, 미디어아트 등에 대한 논문 또는 글을 썼다. 현재 경기문화재단 정책실 수석연구원으로 근무 중이며 뮤지엄을 포함한 문화예술정책에 대한 연구를 하고 있다.

김정연

이화여자대학교 사학과를 졸업하고, 동 대학원 미술사학과와 뉴욕 바드칼리지 전시기획학과에서 석사학위를 받았으며, 고려대학교 대학원 영상문화학과 박사과정을 수료했다. 이후 부산비엔날레 커미셔너, 모스크바비엔날레와 류블랴나비엔날레의 특별전 등 다수의 전시를 기획했고, 비영리공간을 설립·운영하는 등 오랫동안 전시기획자로 활동했다. 2012년부터 싱가포르 정부가 기획한 길먼 배럭에서 스페이스 코튼시드Space Cottonseed를 수년간 운영하며, 싱가포르 오픈미디어 아트페스티벌을 설립했다. 옮긴 책으로『뉴미디어 아트, 매체를 넘어서』(칼라박스, 2018)가 있다.

이정실

이화여자대학교 불문학과와 미술사학과에서 석사학위를 취득한 후, 도미하여 미국 메릴랜드대학교에서『로댕의 공공 조각과 가톨릭의 제식』에 관한 논문으로 박사학위를 받았다. 현재 메릴랜드대학교 조교수로 재직 중이며, 조지워싱턴대학교, 마이카미술대학에서 미술사 강의를 하고 있다. 19세기 프랑스 미술인 전공 외에도, 치유를 위한 공공조각, 페미니스트 운동과 이론, 20세기 이후의 미국 현대 미술, 미디어아트, 아시아 미술 등의 분야에 리서치 관심사로서 글을 썼거나, 독립 큐레이터로서 전시를 기획해 오고 있다.

이은주

이화여자대학교 국어국문학과를 졸업하고, 동 대학원 미술사학과에서 석사학위를 취득한 후『초현실주의 미술에 나타난 초현실의 특성 연구』(2017)로 박사 학위를 받았다. 최근의 논저로「초현실주의의 '현대적 신화'에 나타난 공동체성; 1930~40년대를 중심으로」(미술사학보, 2018), 「1930년대 초현실주의 전시를 통해 본 초현실의 사회적 의미」(미술사와 시각문화, 2017) 등이 있다. 예술의 가치를 사회화하는 것에 관심을 두고 학술 연구와 기획 활동을 병행하고 있다. 독립 전시기획자로서 비영리 전시공간 브레인팩토리의 운영과 전시 기획을 담당했고, 인사미술공간의 협력 큐레이터로 신진 작가를 위한 인큐베이팅 프로그램을 기획·운영했으며, 한국현대미술 디지털 아카이브(akive.org)의 프로젝트 디렉터를 역임했다. 현재 서울대학교, 서울과학기술대학교, 이화여자대학교, 인천가톨릭대학교에 출강하고 있다.

황유진

이화여대 영문과를 졸업하고 동 대학원 미술사학과 및 뉴욕시립대 미술사학과에서 석사학위를 취득했다. 뉴욕한국문화원 큐레이터로 재직하면서(2005~2009) 《Faces and Facts, Contemporary Korean Art in New York》 등 50여 건의 전시를 기획·진행했다. 공동번역서로 『모더니즘 이후, 미술의 화두』(눈빛, 1999), 에세이로 『Uptown, Uptown: Mapping Manhattan』(Jihyun Park; Uptown, Uptown, Art in General New Commissions Program Book Series, 2008) 등이 있다.

유승민

이화여자대학교 영문과를 졸업하고 동 대학원 미술사학과에서 석사학위를 취득했다. 사무소(SAMUSO)에서 전시실장으로 일했다.

김미라

이화여자대학교 사학과 및 동 대학원 미술사학과에서 석사학위를 받았다. 연세대학교 커뮤니케이션대학원 영상예술학 박사과정을 수료했다. 제1회 미디어시티서울 코디네이터, 가나아트센터 수석큐레이터 및 디렉터를 역임했으며, 현재 아이안 아트컨설팅 대표로 아이안 뉴미디어연구소를 운영하고 있다. 세계 최대 규모의 미디어캔버스 서울스퀘어 프로젝트를 총괄 기획했고, 서울시와 경기도 등 다양한 지자체의 도시빛정책과 공공디자인을 심의하고 있다. 과학과 예술의 융복합에 관심이 많아 다수의 전시를 기획했으며, 현재 문화관광부의 문화예술위원회와 과학기술정통부의 ICT문화융합프로젝트에 자문하고 있다. 공저에 『Ten years after: 과학+예술 10년후』(다빈치, 2003), 기획 및 집필 참여에 『MEDIA SKIN』(도트폼, 2010) 등이 있다.

이나리

이화여자대학교 불어불문학과를 졸업하고, 동 대학원 미술사학과에서 석사학위를 받았다. 호암갤러리의 다수 전시 도슨트와 한국미술연구소 콘텐츠 번역팀, 한국국제아트페어 어시스턴트 등의 일을 했으며, 한성대학교 회화과, 용인대학교 서양화과 강사로 활동했다.

고동연

전후 미술사와 영화이론으로 뉴욕시립대학교에서 박사학위를 받았다. 귀국 후 아트2021의 공동디렉터 (2008~2010), 신도 작가지원프로그램(시냅, 2011~2014) 및 국내 유수의 창작센터, 작가상의 멘토와 심사위원을 역임했다. '동아시아 현대미술에서의 대중소비문화나 역사적 기억'과 관련된 주제로 국내 등재학술지와 국제 유명학술지『Inter-Asia Cultural Studies』(런던, 2010, 2013), 『Photography and Culture』(런던, 2015) 등에 발표해 왔다. 최근 발간된 저서로는『Staying Alive: 우리시대 큐레이터들의 생존기』(2016), 『소프트파워에서 굿즈까지: 1990년대 이후 동아시아 현대미술』(2018)이 있으며, 현재『Postmemory Generation and the Korean War: Post-1990s South Korean Arts』(2020 예정)을 집필하고 있다.

박영란

이화여자대학교 불어불문학과 학사, 동 대학원 미술사학과 석사학위와 박사과정을 수료했다. 현대미술의 역사와 미술관의 역할에 관심을 두고 주로 전시기획, 비평, 강의, 번역, 미술교육, 미술정책 분야에서 활동하고 있다. 국립현대미술관 학예연구관으로《세자르전》,《볼탕스키전》,《아네트 메사제전》,《레스 &모어전》등 다양한 국제미술전시와《근대를 묻다전》,《젊은 모색전》,《현대차시리즈전》,《한국현대판화 50년전》,《한국현대미술작가전》등 다양한 전시회를 기획했다.

송연승

이화여자대학교 사회학과를 졸업하고 동 대학원 미술사학과에서 석사학위를 취득한 후, 문화 예술 분야 및 어린이 책 편집자로 일하고 있다. 『모더니즘 이후 미술의 화두』, 『전시의 담론』, 『페미니즘과 미술』(이상 눈빛)의 공동 번역에 참여했고『뉴욕에서 꼭 봐야 할 100점의 명화』(마로니에북스), 『10대에 뮤지션이 되고 싶은 나, 어떻게 할까?』, 『10대에 댄서가 되고 싶은 나, 어떻게 할까?』(이상 초록개구리)를 우리말로 옮겼다.

찾아보기

ㄱ.

가변성 235, 240, 251

가상 16, 18, 33, 35, 37, 40, 41, 42, 43, 90, 112, 117, 118, 138, 170, 171, 173, 174, 175, 184, 188, 196, 224, 244, 272, 273, 286, 287, 294, 295, 304, 305, 312, 329, 350, 369, 377, 380, 405, 406

가상 리믹스 414

가상 예술 11, 44

가상현실 68, 76, 91, 102, 117, 134, 195, 196, 197, 217, 239, 264, 289, 298, 304, 305, 371, 384, 420

감각 비율 360, 361, 363

개방성 202, 217, 234, 235, 236, 237, 277

공간적 주의력 421

공감각 11, 80, 221, 223, 224, 313, 361

공공 큐레이션 238, 247

과학적인 데이터 346

과학적인 이미지 346

과학적인 재현 346

광전자 262

구상 기법 168, 169

구타이 275, 276, 277

규범 17, 18, 46, 47, 49, 50, 51, 56, 57, 58, 59, 63, 67, 68, 78, 150, 111, 357, 411

기계 정신 179, 186, 187, 188, 190

기계적인 것 110, 146, 179, 186, 187, 188, 190

기록장치 217

기술-낙관주의 267

기호 30, 115, 156, 210, 213, 214, 290, 294, 356, 360, 361, 362, 365, 389, 420

ㄴ.

나노 과학 325, 326, 327, 331, 342,

나노 기술 10, 52, 219, 325, 326, 327, 329, 331, 334, 337, 342, 418

넷아트 20, 239, 240, 244, 245, 246, 247, 251, 252

뇌 과학 420, 422

뉴런 172, 173, 411, 412, 419, 421, 422

뉴미디어 6, 19, 31, 133, 140, 146, 147, 204, 211, 212, 213, 214, 216, 217, 225, 226, 231, 232, 233, 234, 235, 236, 237, 239, 240, 243, 244, 249, 250, 251, 253, 256, 285, 287, 288, 289, 290, 291, 297, 306, 327, 329, 397

ㄷ.

다수 사용자 프로젝트 243

디바이스 아트 19, 256, 258, 268, 270, 274, 276, 277, 278

디오라마 18, 20, 146, 147, 297, 298, 303

디지털 문화 178, 179, 190, 231, 304

디지털 아트 10, 11, 16, 21, 30, 43, 143, 182, 240, 322, 394, 401

딸기 362, 363, 365

ㄹ.

라테르나 마기카 133, 135, 136, 137

레프 마노비치 16, 19, 56, 61, 233, 310, 386

로버트 라우셴버그 183, 218, 219, 257, 313, 386

로봇 공학 10, 153, 154, 157, 163, 223, 264

로이 애스콧 46, 47, 48, 59, 60, 61, 65, 170, 202

리치 골드 402, 403, 405, 406

ㅁ.

마르셀 뒤샹 18, 32, 36, 37, 55, 60, 61, 81, 83, 84, 85, 86, 87, 89, 95, 101, 102, 103, 104, 105, 106, 107, 108, 109, 112, 113, 114, 115, 116, 117, 118, 119, 120, 121, 122, 123, 257, 260, 274, 278, 406

마셜 매클루언 53, 56, 61, 74, 76, 89, 95, 134, 146, 211, 257, 360, 361

매체 특정성 233, 360

멀티미디어 46, 56, 130, 170, 175, 192, 193, 195, 196, 197, 204, 206, 223, 359

메이와 덴키 261, 269, 270, 272

메인프레임 21, 383, 400, 401

메타디자이너 74

멜라니 클라인 368, 369, 380

모노하 276

모더니즘 환원 313

모듈성 233, 235, 240, 422

모바일 기술 238

모바일 미디어아트 243

모바일 아트 239

몰입 28, 130, 134, 138, 139, 140, 146, 147, 175, 196, 285, 289, 302, 306

무라카미 다카시 259, 260, 274

미디어 10, 15, 17, 18, 20, 21, 23, 46, 56, 61, 62, 63, 65, 67, 86, 88, 90, 92, 95, 96, 101, 102, 104, 105, 106, 113, 114, 115, 117, 119, 122, 123, 130, 131, 132, 133, 134, 135, 139, 145, 146, 147, 187, 192, 193, 195, 197, 226, 235, 2491 274, 277, 285, 288, 289, 292, 294, 298, 300, 301, 302, 303, 304, 305, 306, 311, 312, 327, 329, 356, 359, 360, 361, 368, 372, 373, 384, 386, 412, 414

미디어 고고학 17, 18, 48, 73, 74, 77, 95, 131, 132, 143, 405

미디어아트 6, 10, 11, 15, 17, 18, 19, 21, 28, 51, 77, 95, 101, 104, 117, 141, 143, 144, 145, 147, 179, 180, 185, 190, 191, 200, 202, 215, 243, 256, 257, 258, 261, 267, 268, 270, 274, 277, 376,

383, 388, 403

미디어아트의 역사 10, 17

ㅂ.

바누 무사 형제 158, 159, 162, 164

바버라 스태퍼드 16, 21, 266, 270

발터 베냐민 49, 120, 133, 146, 198, 257, 274, 359, 378

방법론 10, 18, 47, 49, 50, 51, 55, 56, 62, 64, 68, 101, 353

백남준 66, 89, 215, 250, 257, 392

벡터 그래픽스 317, 319

벤저민 프랭클린 139

복잡성 19, 204, 222, 223, 224, 286, 305, 307, 310, 315, 316, 317, 318, 319, 320, 323, 351, 352, 353

봉합 362

부호화 180, 182, 183, 419, 420

불확실성 21, 411, 414, 422, 423

비디오 10, 20, 89, 130, 185, 195, 197, 198, 199, 215, 216, 217, 219, 232, 233, 235, 262, 271, 272, 274, 286, 288, 289, 291, 292, 293, 294, 295, 298, 300, 301, 302, 304, 307, 310, 311, 312, 329, 330, 372, 375, 376, 414, 418

비물질성 231, 232, 238, 249, 252

비물질적 시스템 248

비물질화 37, 200, 231

빅토르 스토이치타 367

ㅅ.

사이버네틱 세렌디피티 386, 388

사이버네틱 아트 18, 60, 61

사이버네틱스 51, 60, 61, 172, 179, 183, 226, 383, 384

사이버섹스 74, 115, 116, 117, 119, 120

사카모토 류이치 273

상상 투영 303

상호교환 90, 114, 120, 121, 213, 235, 236, 237, 238

상호작용성 18, 19, 28, 73, 79, 95, 102, 170, 172, 176, 182, 192, 196, 199, 200, 201, 203, 204, 285, 286, 288, 294, 302, 306, 310, 376

상호작용적 15, 16, 43, 56, 60, 62, 65, 66, 83, 169, 173, 175, 180, 181, 184, 185, 186, 192, 211, 234, 268, 285, 286, 287, 295, 360, 406

생명 공학 217, 328, 331, 337, 341

서사 구조 191, 411, 414, 417

서사-비서사 420, 421

선원근법 168

섹슈얼리티 111, 113, 114, 120, 122

센서 143, 173, 217, 220, 221, 240, 243, 303, 310

소셜 미디어 17, 327, 331

소실점 168, 371, 377, 378, 379

소프트웨어 추상 19, 316, 317, 318, 319, 322, 323

송신기 218

순수 시각성 357, 358, 359

숭고 188, 417

시각 미디어 21, 135, 147, 356, 357, 358, 359, 360, 361, 362, 364, 365

시각 시스템 420, 421

시각 인지 이론 421

시각피질 뉴런 421

시네마 88, 191, 192, 193, 194, 195, 196, 197, 198, 199, 368, 370, 372, 375, 376, 417

시뮬레이션 11, 74, 90, 110, 143, 170, 171, 172, 176, 182, 193, 194, 218, 223, 301, 306, 312, 423

시신경 419

시퀀스 169, 262, 272, 297, 334, 416

신경 165, 173, 328, 411, 412, 415, 419, 421

신경 네트워크 172, 417

신경 작용 420

실행 10, 28, 29, 32, 75, 119, 123, 134, 179, 181, 182, 183, 184, 185, 190, 193, 213, 231, 232, 233, 235, 236, 245, 247, 248, 249, 250, 252, 253, 263, 275, 296, 317, 333, 335, 344, 346, 360, 365, 375, 376, 379, 384, 388, 396, 397, 398, 418

심적 표상 10, 21, 411, 420, 423

ㅇ

아르강 램프 137

아바타 224, 285, 288, 295

알 자자리 18, 153, 154, 156, 159, 161, 162, 163, 164, 165

알고리즘 28, 29, 30, 31, 32, 44, 143, 144, 172, 224, 233, 240, 310, 313, 316, 318, 320, 348, 390, 391, 394, 417

알고리즘 예술 28

앤디 워홀 105, 257

앨런 캐프로 185, 215, 275

앨런 튜링 30, 102, 107, 109, 110, 111, 112, 113, 114, 115, 118, 119, 120, 121, 122, 123

야지아 라이하르트 386, 388, 394

언캐니 131, 132, 142

에뮬레이터 250, 333

역사 기록학 10

영사 예술 130

영상중심주의 145

오브제 지향적 240

온라인 갤러리 246, 247

온라인 네트워크 247

옵아트 18, 28, 31, 32, 33, 35, 43, 44

원거리 공간학 74

원격 현전 141, 143, 198, 218, 285, 302

월드와이드웹 46, 118, 235, 245, 304, 333

웹 인터페이스 248

유전 공학 328

유전자 예술 143

윤리 4, 328, 329. 330, 331

이미지 사이언스 19, 20, 21, 146, 147, 180, 181

이슬람 자동화 153, 154

이와타 히로 11, 13, 92, 262, 263

이행 43, 194, 225, 250, 399

인공생명 10, 11, 52, 134, 143, 144, 145, 146, 170, 172, 173, 176, 219, 316, 318, 418

인공지능 59, 60, 109, 122, 170, 171, 172, 173, 176, 315, 334

인지 과학 21, 328

인터넷 아트 244

인터랙티브 아트 10, 16, 20, 43, 44, 73, 76, 89, 90, 191, 198, 200, 201, 202, 203, 204, 205, 206

인터미디어 184, 195, 196, 199, 393, 394

인터페이스 11, 15, 44, 66, 73, 81, 88, 91, 92, 95, 101, 102, 103, 104, 105, 106, 114, 115, 118, 122, 170, 178, 186, 196, 205, 210, 212, 214, 216, 217, 218, 219, 220, 221, 222, 223, 224, 225, 226, 234, 237, 238, 241, 243, 244, 246, 248, 252, 262, 264, 312, 322, 337, 342, 385, 387, 389, 406

일렉트로닉 아트 50, 62, 66, 67, 182, 198

ㅈ.

자동화 10, 18, 153, 154, 157, 158, 160, 161, 162, 163, 165, 168, 169, 170, 184, 186, 219, 248, 390, 394, 414

정체성 85, 111, 112, 192, 201, 257, 260, 266, 361, 413

자율성 68, 171, 172, 173, 175, 197, 218, 417, 418, 421, 423

작동기 217

장 보드리야르 61, 109, 134, 304, 365, 370, 371, 377, 378

재맥락화 57, 239, 246

잭 버넘 46, 47, 48, 49, 50, 52, 53, 54, 55, 56, 57

잭슨 폴록 59, 184, 276, 311, 357

전환사 216

정보 고고학 333, 334, 343, 344

정보 기술 143, 256, 268, 331, 332 ,423

젠더 62, 63, 66, 67, 110, 111, 112

존 케이지 60, 105, 106, 257, 392, 396, 397, 398, 405

주사전자현미경 348

ㅊ.

찰스 커닝엄 257

초월성 143

촉각 매체 96

촉각 미디어 95, 360

촉각 예술 77, 80, 81. 83, 89, 90, 91, 359

촉각성 18, 73. 80. 81. 86. 87. 89. 90. 95. 115. 363

촉각적 시각 75, 76, 79, 85, 88, 89

추상 충동 322

추상성 310, 311, 314

ㅋ.

카메라 오브스쿠라 18, 178, 297, 298

컴퓨테이션 389, 390, 392, 394, 395, 399, 405

크로노포토그래피 300

키네틱 아트 18, 28, 31, 32, 33, 35, 36, 37, 40,
 43, 44, 60

ㅌ.

텔레마틱 아트 10, 18, 60, 61, 62, 92

텔레비전 16, 17, 20, 49, 56, 89, 133, 147, 169,
 178, 179, 192, 194, 196, 197, 198, 218, 235,
 268, 291, 294, 295, 302, 307, 313, 325, 356,
 360, 361, 372, 373, 374, 376, 414

통합기 219

투사 21, 95, 132, 134, 135, 136, 137, 138, 139, 142,
 143, 144, 173, 178, 191, 198, 215, 238, 240, 241,
 242, 243, 244, 301, 367, 368, 369, 370, 371,
 372, 373, 374, 375, 376

투영 76, 120, 131, 139, 145, 169, 285, 286, 287,
 288, 289, 295, 297, 302, 303, 305, 307, 375,
 377, 378, 379, 380, 420

ㅍ.

파노라마 11, 18, 19, 20, 133, 134, 140, 141, 146,
 147, 298

판타스마고리아 18, 20, 130, 132, 135, 137, 138,
 139, 140, 142, 143, 144, 145, 146, 147

판타스코프 137, 138

팟캐스팅 291, 304

퍼포먼스 15, 16, 32, 49, 60, 87, 89, 178, 179, 184,
 185, 187, 190, 192, 215, 233, 243, 244, 249,
 359, 390, 393, 396, 402, 403, 405, 411

포스트 프로덕션 303

표현형 317

품기 361, 362, 363, 365

프랙털 170, 171, 315

프로젝션 10, 16, 195, 198, 215, 216, 218, 294, 301,
 302

필름 61, 130, 191, 192, 193, 194, 195, 196, 197,
 198, 199, 233, 249, 302, 312, 348, 351

ㅎ.

하이레드센터 277

허블 우주 망원경 350, 352, 372

협업 교환 236, 237

협업 모델 19, 236, 238

호환성 344

혼성 이미지 312

혼합 미디어 357, 359, 360

확산기 218

환등기 18, 20, 135, 136, 138, 140, 144, 146, 218, 299

환영 17, 117, 118, 130, 133, 134, 137, 138, 139, 140, 146, 147, 196, 210, 235, 266, 363, 369, 371, 377, 416, 417, 419

환원주의 315, 316, 317, 322

A-Z.

AST(예술·과학·기술) 47, 48, 49, 50, 51, 52, 54, 56, 57, 59, 62, 68

CAVE 141, 144, 145, 264, 286, 303

HMD 141, 262

SIGGRAPH 49, 92

미디어아트의 역사

초판발행일 | 2019년 12월 31일

엮은이 | 올리버 그라우Oliver Grau
옮긴이 | 주경란 외
펴낸곳 | 칼라박스
펴낸이 | 金永馥
주간 | 김영탁
편집실장 | 조경숙
기 획 | 퓨즈아트프로젝트
디자인 | 김민화

주소 | 03088 서울시 종로구 이화장2길 29-3, 104호(동숭동)
전화 | 02) 2275-9171
팩스 | 02) 2275-9172
이메일 | tibet21@hanmail.net
홈페이지 | http://goldegg21.com
출판등록 | 2003년 03월 26일 (제300-2003-230호)

값은 뒤표지에 있습니다.
ISBN 979-11-960545-4-0-93600

*잘못된 책은 바꾸어 드립니다.
*저자와 협의하여 인지를 붙이지 않습니다.
*이 도서의 국립중앙도서관 출판예정도서목록(CIP)은 서지정보유통지원시스템 홈페이지(http://seoji.
nl.go.kr)와 국가자료종합목록 구축시스템(http://kolis-net.nl.go.kr)에서 이용하실 수 있습니다. (CIP
제어번호 : CIP2019050708)
*이 책은 경기도, 경기문화재단, 한국문화예술위원회의 문예진흥기금을 보조받아 발간되었습니다.